〔第五版〕

觀光行政與法規

Tourism Administration and Law

楊正寬◎著

揚智觀光叢書序

　　觀光事業是一門新興的綜合性服務事業，隨著社會型態的改變，各國國民所得普遍提高，商務交往日益頻繁，以及交通工具快捷舒適，觀光旅行已蔚為風氣，觀光事業遂成為國際貿易中最大的產業之一。

　　觀光事業不僅可以增加一國的「無形輸出」，以平衡國際收支與繁榮社會經濟，更可促進國際文化交流，增進國民外交，促進國際間的瞭解與合作。是以觀光具有政治、經濟、文化教育與社會等各方面為目標的功能，從政治觀點可以開展國民外交，增進國際友誼；從經濟觀點可以爭取外匯收入，加速經濟繁榮；從社會觀點可以增加就業機會，促進均衡發展；從教育觀點可以增強國民健康，充實學識知能。

　　觀光事業既是一種服務業，也是一種感官享受的事業，因此觀光設施與人員服務是否能滿足需求，乃成為推展觀光成敗之重要關鍵。惟觀光事業既是以提供服務為主的企業，則有賴大量服務人力之投入。但良好的服務應具備良好的人力素質，良好的人力素質則需要良好的教育與訓練。因此觀光事業對於人力的需求非常殷切，對於人才的教育與訓練，尤應予以最大的重視。

　　觀光事業是一門涉及層面甚為寬廣的學科，在其廣泛的研究對象中，包括人（如旅客與從業人員）在空間（如自然、人文環境與設施）從事觀光旅遊行為（如活動類型）所衍生之各種情狀（如產業、交通工具使用與法令）等，其相互為用與相輔相成之關係（包含衣、食、住、行、育、樂）皆為本學科之範疇。因此，與觀光直

接有關的行業可包括旅館、餐廳、旅行社、導遊、遊覽車業、遊樂業、手工藝品以及金融等相關產業，因此，人才的需求是多方面的，其中除一般性的管理服務人才（如會計、出納等）可由一般性的教育機構供應外，其他需要具備專門知識與技能的專才，則有賴專業的教育和訓練。

然而，人才的訓練與培育非朝夕可蹴，必須根據需要，作長期而有計畫的培養，方能適應觀光事業的發展；展望國內外觀光事業，由於交通工具的改進、運輸能量的擴大、國際交往的頻繁，無論國際觀光或國民旅遊，都必然會更迅速地成長，因此今後觀光各行業對於人才的需求自然更為殷切，觀光人才之教育與訓練當愈形重要。

近年來，觀光學中文著作雖日增，但所涉及的範圍卻仍嫌不足，實難以滿足學界、業者及讀者的需要。個人從事觀光學研究與教育者，平常與產業界言及觀光學用書時，均有難以滿足之憾。基於此一體認，遂萌生編輯一套完整觀光叢書的理念。適得揚智出版公司有此共識，積極支持推行此一計畫，最後乃決定長期編輯一系列的觀光學書籍，並定名為「揚智觀光叢書」。依照編輯構想，這套叢書的編輯方針應走在觀光事業的尖端，作為觀光界前導的指標，並應能確實反映觀光事業的真正需求，以作為國人認識觀光事業的指引，同時要能綜合學術與實際操作的功能，滿足觀光科系學生的學習需要，並可提供業界實務操作及訓練之參考。因此本叢書有以下幾項特點：

1. 叢書所涉及的內容範圍儘量廣闊，舉凡觀光行政與法規、自然和人文觀光資源的開發與保育、旅館與餐飲經營管理實務、旅行業經營，以及導遊和領隊的訓練等各種與觀光事業相關課程，都在選輯之列。

2. 各書所採取的理論觀點儘量多元化，不論其立論的學說派

別，只要是屬於觀光事業學的範疇，都將兼容並蓄。

3.各書所討論的內容，有偏重於理論者，有偏重於實用者，而以後者居多。

4.各書之寫作性質不一，有屬於創作者，有屬於實用者，也有屬於授權翻譯者。

5.各書之難度與深度不同，有的可用作大專院校觀光科系的教科書，有的可作為相關專業人員的參考書，也有的可供一般社會大眾閱讀。

6.這套叢書的編輯是長期性的，將隨社會上的實際需要，繼續加入新的書籍。

　　身為這套叢書的編者，謹在此感謝產、官、學界所有前輩先進長期以來的支持與愛護，同時更要感謝本叢書中各書的著者，若非各位著者的奉獻與合作，本叢書當難以順利完成，內容也必非如此充實。同時，也要感謝揚智文化公司執事諸君的支持與工作人員的辛勞，才使本叢書能順利地問世。

<div style="text-align:right">李銘輝　謹識</div>

五版序

　　民國97年5月20日可說是台灣觀光產業發展的分水嶺，因為政黨又輪替，各項重大政策都大幅度轉變，當然觀光行政與法規也隨之互動調適，因此再度印證，觀光政策、行政與法規「三位一體，互動調適」的重要性。這也是本書急須修改，而且幅度修得很大、內容改得很多，讓我偷懶不得的根本理由。雖然很累，但覺得很興奮，因為這是「全民心中有觀光」，「開放而不鎖國」，產官學界長久的期待與大家努力的結果。事實上，也真的只有發展觀光，讓觀光做外交後盾，才能真正儘早「全球眼中有台灣」，讓台灣走出去。

　　既然是法規，那就必須要求官師相規，才能夠顯現出民主法治的價值。「觀光行政與法規」之所以被教育部及各校列為觀光休閒科系必修課程，甚至包括領隊及導遊人員證照等各項就業考試列為必考科目，理由就是要讓學生們畢業之後進入觀光產業界服務時，能夠知法守法，在公平的遊戲規則上，大家共同努力建立市場秩序，公平競爭。因此雖不是一本「百世以俟聖人而不惑」的書，但最起碼一定要讓它成為「放諸四海而皆準」的書；一本民主法治時代賴以維持旅遊市場秩序的書，這就是為什麼我趕忙著要將第五版跟觀光產業界朋友見面的理由了。

　　行政法規修訂得快，表示政策能夠因應觀光產業大環境的變遷而靈活調適；法規是政策的條文化，代表著現階段及未來發展趨勢的普世價值，修改的只要對觀光產業有利，「朝令夕改」又何妨？當然我也很樂意不厭其煩地配合靈活修訂，只不過苦了揚智葉老

闆還有同仁們，他們的敬業令人敬佩，也許這就是對長久享譽出版界，無怨無悔地善盡文化責任的「揚智精神」最佳的詮釋！揚智，加油！

第五版，分「觀光產業政策與發展」、「觀光休閒遊憩管理」、「旅行業經營」及「觀光旅館與餐飲業經營」等4篇，共22章，雖經努力耙梳篩選與觀光產業有關且迫切需要的來寫，但份量還是很多，主要是因為受到「觀光行政與法規」課程名稱的框架，以及大陸兩岸觀光政策影響。其實各篇各章都各自獨立，所以如果實際授課因為受到時數限制，或準備應考不同類科的專業需要時，建議可以各取所需。譬如，觀光休閒遊憩管理的法規，可以選授第一篇及第二篇；旅行業領隊導遊的法規，可以選授第一篇及第三篇；餐飲旅館業的法規，則可以選授第一篇及第四篇；就是觀光學系因為涵蓋面比較大，要延伸觸角到前述所有領域，也可以視學期進度，挑選各篇相關章節授課，其餘備供自習或需要時查考之用。

第五版已接受學界朋友善意建議，請揚智免再壓製法規CD隨書附送，如有需要原法規條文全文內容的讀者，請閱本書參考文獻網頁部分逕行上網查看，既能節能減碳，又可降低成本，洵為「不」舉又兩得的做法。

感謝多年來一直採用本書的學界先進，各位平時給我的寶貴意見，我聽進去了，也改過來了。今後希望仍本愛護之忱，對第五版有更多的卓見，相信大家一起耕耘的結果，受惠的不僅是我，我還要代表廣大讀者向您致謝。

楊正寬 謹識

民國97年10月10日
於靜宜大學觀光事業學系

目錄

第一篇　觀光產業政策與發展　1

第二篇　觀光休閒遊憩管理　145

第三篇　旅行業經營　281

第四篇　觀光旅館與餐飲業經營　539

圖目錄

表目錄

第一篇

觀光產業
政策與發展

第一章
定義、沿革與發展趨勢

第一節　定義

壹、政策與觀光政策

　　所謂**政策**，又稱**公共政策（Public Policy）**，安德森（James Anderson）認爲：「政策乃是某一個人或某些人處理一項問題或一件關心事項之有目的性的行動。」戴伊（Thomas Dye）更扼要的說：「所謂政策意指政府選擇作爲或不作爲的行動。」

　　至於所謂**觀光政策（Tourism Policy）**，是指政府爲達成整體觀光事業建設之目標，就觀光資源、發展策略及供需因素作最適切的考慮，所選擇作爲或不作爲的施政計畫或策略。例如政府決定是否開放觀光賭場、是否實施外國觀光客落地免簽證，或是否開發某處風景特定區等，都是由觀光主管機關規劃的政策，可以稱爲**狹義觀光政策**。又政府決定從民國90年1月1日起公教人員全面實施週休二日，企業界實施每兩週84工時；以及開放金門、馬祖與大陸實施小三通；民國90年6月開放大陸人士來台觀光，民國97年7月4日實施定點直航等，雖然不是觀光主管機關的政策，但都與觀光事業有關，因此可稱爲**廣義觀光政策**。

　　民國89年11月3日交通部發表的「二十一世紀台灣發展觀光新戰略」所研訂之觀光戰略與具體做法，將「工業之島」的台灣，打造爲「觀光之島」的台灣，爲我國未來二十一世紀的觀光政策新目標，是狹義的觀光政策；民國91年5月31日行政院提出「挑戰2008：國家發展重點計畫（2002～2007）」中的「觀光客倍增計畫」，由各部會分工合作。民國97年5月20日國民黨提出的「馬蕭觀光政策」，雖是競選「政見」，但當選後就要化爲「政策」去兌現，都可視爲廣義觀光政策。

貳、行政與觀光行政

所謂**行政**，又稱**公共行政（Public Administration）**，即指公務的推行。舉凡政府機關的各項為民服務項目，如何使之有效加以推動，就是行政。如從政策的觀點言之，行政是政策的執行；但如從管理（Management）觀點言之，則更貼切，因為行政就是政府機關運用企業管理的原理原則，推動公務的方法。

至於所謂**觀光行政（Tourism Administration）**，則因機關權責直接與觀光事業相關性程度的不同而有狹義及廣義之別。凡是各級觀光行政機關直接推動各項觀光事業的發展者，稱為**狹義觀光行政**。但因現代的觀光事業是綜合性產業，牽涉的範圍相當廣泛，諸如內政、外交、國防、經濟、社會、文化、農業、勞工、教育、金融、公共衛生及治安等都與之有關，不但需要政府政策性的重視，俾充分有效發揮國家整體力量與資源，而且需要政府各部門間協調合作，達成共識，才能使觀光事業獲得長足發展。因此，**廣義觀光行政**係指政府各部門的組織、人員，以政策及法規為基礎，運用計畫、組織、領導、溝通、協調、控制、預算等管理方法，推行並完成政府發展觀光政策的任務。目前行政院觀光發展推動委員會就屬於廣義觀光行政組織，而「馬蕭觀光政策」及「馬蕭文化政策」都提及將來要成立「文化觀光部」，是屬於狹義觀光行政組織，只是將中央主管機關由交通部門體系改隸由文化部門體系統合。

參、法規與觀光法規

法規是**法律**與**行政規章**的總稱，而行政規章又稱行政命令。法規具有位階性，又稱優位性，即依「中央法規標準法」第11條：法律不得抵觸憲法，命令不得抵觸憲法或法律，下級機關訂定之命令不得抵觸上級機關之命令。

「憲法」第170條規定：本憲法所稱之法律，謂經立法院通

過、總統公布之法律。其種類有四，依「中央法規標準法」第2條規定：法律得定名為**法、律、條例**或**通則**。至於行政命令，則是指各機關依其法定職權或基於法律授權訂定之命令，應視其性質分別下達或發布，並即送立法院。其種類有七，依「中央法規標準法」第3條之規定：各機關發布之命令，得依其性質，稱**規程、規則、細則、辦法、綱要、標準**或**準則**。

至於所謂**觀光法規（Tourism Laws）**，亦可分狹義及廣義二種。**狹義觀光法規**係指由觀光主管機關交通部負責的「發展觀光條例」、「交通部觀光局組織條例」及「國家風景區管理處組織通則」等法律位階及各級觀光主管機關發布之行政規章。而**廣義觀光法規**則泛指實際推動觀光事業，除前述狹義觀光法規外所必須遵守的「區域計畫法」、「都市計畫法」、「土地法」、「國家公園法」、「水利法」、「礦業法」、「水土保持法」、「公司法」、「民法債編」、「公平交易法」、「消費者保護法」等及其相關機關發布的行政規章。

肆、「發展觀光條例」沿革、宗旨及名詞定義

一、立法沿革

「發展觀光條例」之立法沿革如下：

㈠民國58年7月30日總統（58）台統㈠義字第748號令制定公布，全文26條。

㈡民國69年11月24日總統（69）台統㈠義字第6755號令修正公布，全文分五章49條。其五章分別為總則、規劃建設、經營管理、獎勵及處罰、附則。

㈢民國88年6月30日行政院（交）字第2532號令，配合民國88年7月1日起精簡台灣省政府的政策，台灣省旅遊局併入交通部觀光局，改為該局霧峰辦公室，將第3、4、9條於法律或中央法規未修正前，調整修正將原台灣省政府主管或執行事項刪除。

㈣民國90年11月14日總統（90）華總義字第9000223520號令修正公

布，全文分五章71條，其章名與民國69年11月24日修正相同。

㈤民國92年5月14日行政院院授（人）力字第09200532221號令，考
試院考台組壹字第09200024491號令會銜發布第32條第1項「導遊
人員及領隊人員，應經考試主管機關或其委託之有關機關考試及
訓練合格」，並定自民國92年7月1起施行。

㈥民國92年6月11日總統華總義字第09200106860號令增訂公布第50-1
條條文，其內容為「外籍旅客向特定營業人購買特定貨物達一定
金額以上，並於一定期間內攜帶出口者，得在一定期間內辦理退
還特定貨物之營業稅；其辦法由交通部會同財政部訂定之」。

㈦民國96年3月21日總統華統一義字第09600034721號令增訂第70-1
條規定：「於本條例90年11月14日施行前已依相關法令核准經營
觀光遊樂業業務而非屬公司組織者，應自本條例修正施行之日起
2年內，向該管主管機關申請觀光遊樂業執照，始得繼續營業。
前項申請案，不適用第35條辦理公司登記之規定。」

二、立法宗旨與架構

根據民國96年3月21日修正公布「發展觀光條例」第1條揭示之
立法宗旨或目的為：為發展觀光產業，宏揚中華文化，永續經營台
灣特有之自然生態與人文景觀資源，敦睦國際友誼，增進國民身心
健康，加速國內經濟繁榮，制定本條例；本條例未規定者，適用其
他法律之規定。

現行「發展觀光條例」共分為五章71條，各章架構名稱如下：

第一章　總則：第1條至第6條。

第二章　規劃建設：第7條至第20條。

第三章　經營管理：第21條至第43條。

第四章　獎勵及處罰：第44條至第65條。

第五章　附則：第66條至第71條。

三、名詞定義

根據「發展觀光條例」第2條：本條例所用名詞，定義如下：

(一)**觀光產業**：指有關觀光資源之開發、建設與維護；觀光設施之興建、改善；為觀光旅客旅遊、食宿提供服務與便利及提供舉辦各類型國際會議、展覽相關之旅遊服務產業。

(二)**觀光旅客**：指觀光旅遊活動之人。

(三)**觀光地區**：指風景特定區以外，經中央主管機關會商各目的事業主管機關同意後指定供觀光旅客遊覽之風景、名勝、古蹟、博物館、展覽場所及其他可供觀光之地區。

(四)**風景特定區**：指依規定程序劃定之風景或名勝地區。

(五)**自然人文生態景觀區**：指無法以人力再造之特殊天然景緻，與應嚴格保護之自然動、植物生態環境及重要史前遺跡所呈現之特殊自然人文景觀，其範圍包括：原住民保留地、山地管制區、野生動物保護區、水產資源保育區、自然保留區，及國家公園內之史蹟保存區、特別景觀區、生態保護區等地區。

(六)**觀光遊樂設施**：指在風景特定區或觀光地區提供觀光旅客休閒、遊樂之設施。

(七)**觀光旅館業**：指經營國際觀光旅館或一般觀光旅館，對旅客提供住宿及相關服務之營利事業。

(八)**旅館業**：指觀光旅館業以外，對旅客提供住宿、休息及其他經中央主管機關核定相關業務之營利事業。

(九)**民宿**：指利用自用住宅空閒房間，結合當地人文、自然景觀、生態、環境資源及農林漁牧生產活動，以家庭副業方式經營，提供旅客鄉野生活之住宿處所。

(十)**旅行業**：指經中央主管機關核准，為旅客設計安排旅程、食宿、領隊人員、導遊人員、代購代售交通客票、代辦出國簽證手續等有關服務而取報酬之營利事業。

(十一)**觀光遊樂業**：指經主管機關核准經營觀光遊樂設施之營利事業。

(十二)**導遊人員**：指執行接待或引導來本國觀光旅客旅遊業務而收取報酬之服務人員。

(十三)**領隊人員**：指執行引導出國觀光旅客團體旅遊業務而收取報酬之

服務人員。

(圭)**專業導覽人員**：指為保存、維護及解說國內特有自然生態及人文
景觀資源，由各目的事業主管機關在自然人文生態景觀區所設置
之專業人員。

第二節　我國觀光產業發展沿革

　　為了方便說明觀光政策、行政與法規之互動調適沿革，特從第
二次世界大戰後，台灣有了穩定的政經發展，也就是民國四〇年代
至今，以十年為一斷代，嘗試從生態的觀點，就台灣地區的觀光政
策、行政及法規三個面向演變情況，劃分為萌芽期、成長期、轉型
期、鼎盛期、再造期及倍增期等六個時期，特列表析述如**表1-1**。

表1-1　台灣戰後觀光政策、行政及法規發展沿革一覽表

時期	觀光政策 ◀━━━━▶	觀光行政 ◀━━━━▶	觀光法規
民國四〇年代（一九五一一一九六〇年）萌芽期	(一)在政策理念上，民生主義育樂兩篇補述，肯定觀光旅遊活動之政策意義。 (二)民國43年7月，先總統蔣中正連續在國家總動員會報中作15次訓示，指示注意名勝區、旅館、旅行社之改良與水準。 (三)實施72小時免辦簽證。	(一)民國45年11月台灣省政府成立「台灣省觀光事業委員會」。 (二)台灣觀光協會於民國45年11月29日成立。 (三)民國49年9月交通部成立「觀光事業專案小組」，專責觀光事業之推廣。 (四)民國46年1月實施「發展台灣省觀光事業三年計畫」。 (五)民國47年4月30日加入亞太旅行協會（PATA）。	(一)民國39年8月5日台灣省發布「台灣省檢查旅館辦法」。 (二)民國42年10月27日交通部頒布「旅行業管理規則」。 (三)民國46年台灣省政府公告「新建國際觀光旅館建築及設備要點」。 (四)民國46年9月台灣省政府發布「台灣省觀光事業委員會辦理細則」。 (五)民國46年9月發布「台灣省各風景區地區建設委員會設置辦法」。 (六)民國47年台灣省政府訂頒「林業經營方針」。

（續）表1-1 台灣戰後觀光政策、行政及法規發展沿革一覽表

時期	觀光政策 ← →	觀光行政 ← →	觀光法規
民國五〇年代（一九六一—一九七〇年）成長期	(一)先總統蔣中正指示：「發展觀光事業主要的是因觀光事業有助於經濟發展，亦即從其有助於反攻力量之充實著眼，絕不是苟安，更非為享樂。」 (二)訂頒並實施「加強發展觀光事業方案」。 (三)行政院民國57年5月16日第1070次院會依據執政黨第九屆五中全會「確定觀光事業政策加強觀光行政體制案」決議訂頒「加強發展觀光事業方案綱要」。 (四)民國57年9月行政院設置「觀光政策審議小組」。	(一)民國54年印製精美觀光手冊分送越南美軍來台度假，成立接待中心。 (二)民國54年台灣省林務局成立「森林遊樂規劃小組」。 (三)民國55年1月參加西柏林第一屆國際旅遊展覽（ITB）。 (四)民國55年6月4日「台灣省觀光事業委員會」改組為「觀光事業管理局」。 (五)民國55年交通部「觀光事業專案小組」改組為「觀光事業委員會」。 (六)旅行社註冊原屬交通部職掌，民國55年10月1日起授權台灣省交通處辦理。 (七)民國57年7月1日台北市改制為院轄市。 (八)民國57年7月成立「台灣觀光接待服務中心」。 (九)民國58年台灣省政府成立「台灣省觀光事業督導會報」。 (十)台北、高雄兩機場擴建；於民國58年8月起可供747型飛機起落。 (土)民國59年3月至10月放寬旅客入境措施，吸引日本萬國博覽會旅客。	(一)民國52年2月發布「台灣省戒嚴期間山地管制辦法」。 (二)民國53年修訂「都市計畫法」，指定公園綠地、兒童遊樂場、運動場等公共設施及風景區供休閒遊憩使用。 (三)民國55年5月10日公布實施「台灣省風景名勝地區管理辦法」。 (四)民國56年8月公布「台灣省墾丁風景區建設委員會設置辦法」。 (五)民國57年交通部頒布「台灣地區觀光旅館輔導管理辦法」，取代民國46年省頒要點。 (六)民國57年6月交通部頒布「旅行業導遊人員管理辦法」。 (七)民國58年7月30日「發展觀光條例」公布實施。 (八)民國58年交通部公布「觀光地區遊樂設施安全檢查辦法」。 (九)民國58年台灣省政府公布「台灣省海水浴場管理規則」。
轉型期	(一)民國61年中、日斷交。 (二)民國63年全面實施區	(一)民國60年3月26日澎湖跨海大橋完工通車。 (二)民國60年6月24日籌備	(一)民國61年6月3日公布「國家公園法」。 (二)民國61年12月29日公

（續）表1-1　台灣戰後觀光政策、行政及法規發展沿革一覽表

時期	觀光政策 ←→	觀光行政 ←→	觀光法規
民國六〇年代（一九七一―一九八〇年）轉型期	域計畫。 (三)民國64年行政院會通過台灣省林業經營原則性指示，確立森林遊樂與自然環境保育為經營目標。 (四)民國67年2月2日公布農曆正月15元宵節為觀光節（第一屆）。 (五)民國68年元旦開放國民出國觀光。 (六)民國68年訂頒「台灣地區綜合開發計畫」。 (七)觀光局研訂「台灣地區觀光事業綜合開發計畫」，訂定各觀光資源優先開發順序。	成立交通部觀光局。並調整簡化觀光行政機關事權組織，省交通處將「觀光事業管理局」改為「觀光組」，院轄市於建設局設「觀光科」。 (三)民國60年9月舉辦第一屆中華民國觀光小姐。 (四)觀光局台北國際機場旅客服務中心於民國61年5月2日成立。 (五)民國61年成立「墾丁森林遊樂區管理所」。 (六)民國63年1月各縣市增設觀光課。 (七)民國65年5月11日台北市建設局設觀光科。 (八)民國67年林務局在林政組下設「森林遊樂課」。 (九)民國67年10月31日國道一號中山高速公路全線通車。	布「交通部觀光局組織條例」。 (三)民國63年公布實施「區域計畫法」，奠定非都市土地指定畫設風景區。 (四)民國66年3月頒布「都市住宅區內興建國際觀光旅館處理原則」及「興建國際觀光旅館申請貸款要點」。 (五)民國66年7月發布「觀光旅館業管理規則」。 (六)民國67年12月30日公布「國民申請出國觀光規則」。 (七)民國68年12月發布「風景特定區管理規則」。 (八)民國69年11月24日修正「發展觀光條例」。
民國七〇年代（一九八一―一九九〇年）鼎盛期	一、觀光發展政策： (一)交通部與經濟部擬議開發大型育樂區計畫，結合聲光科技與觀光遊樂需求，顯示政府開始對遊樂公園與主題公園之重視。 (二)民國76年7月15日政府解除戒嚴令，縮減或放寬山地、海防及軍事管制區，增加觀光旅遊活動空間。 (三)民國76年台灣省政府推動「台灣省新風景	(一)民國71年行政院設立「觀光資源開發小組」，但於民國73年裁撤。 (二)民國71年1月實施觀光旅館梅花評鑑。 (三)民國73年觀光局成立「東北角海岸風景特定區管理處」，民國76年成立「東部海岸風景特定區管理處」，民國80年成立「澎湖風景特定區管理籌備處」。	(一)民國71年公布「文化資產保存法」、「國家公園法施行細則」。 (二)民國72年台灣省政府訂頒「台灣省森林遊樂區管理辦法」，民國74年修正公布「森林法」，將森林遊樂區之設置明訂於條文內。 (三)民國72年3月9日公布「國家公園管理處組織通則」。

觀光行政與法規

Tourism Administration and Law

時期	觀光政策 ←→	觀光行政 ←→	觀光法規
民國七〇年代（一九八一——一九九〇年）鼎盛期	區開發建設綱要計畫」，積極開發北海岸、觀音山、八卦山、茂林等四個省級風景區。 (四)民國76年11月2日允許民眾赴大陸探親。 (五)民國77年交通部及台灣省政府共同擬訂「西部濱海縱貫公路遊憩系統開發計畫」及「第三號省道縱貫公路遊憩系統開發計畫」。 (六)民國78年1月開放大陸專業人士來台。 二、與觀光有關之農林政策： (一)民國77年台灣省林務局擬訂「台灣省森林遊樂區第一期發展綱要計畫」，計畫建設44處森林遊樂區。 (二)民國79年行政院農委會研擬「台灣省農業綜合調整計畫」，規劃森林遊樂、休閒農業等產業觀光。 三、與觀光有關之土地政策： 民國71年起，政府陸續公布實施北、中、南、東四個區域計畫，觀光旅遊資源開發亦為其中土地利用型式之一。	(四)民國73年成立墾丁國家公園管理處，民國74、75年陸續成立玉山、陽明山、太魯閣國家公園管理處；民國80年完成雪霸國家公園規劃（民國81年7月1日成立）。 (五)民國74年4月5日台灣省政府交通處設立「旅遊事業管理局」。 (六)民國74年台灣省林務局設立「森林遊樂組」。 (七)民國76年12月10日舉辦第一屆台北國際旅展。 (八)民國78年台北市政府舉辦「古蹟巡禮」，文建會舉辦「全家福全家遊」；民國75年旅遊局舉辦「觀光節嘉年華會」；民國78年旅遊局舉辦第一屆「中華民藝華會」迄民國88年精省不停綴。民國79年觀光局舉辦第一屆「台北燈會」迄民國89年移高雄市舉辦。上述均為政府提倡文化、民俗與觀光活動結合之具體效果。 (九)民國78年7月台灣省政府將海水浴場由教育廳移旅遊局管理。 (十)民國78年8月22日成立「中華民國旅行業品質保障協會」。	(四)民國73年9月修正「觀光地區遊樂設施安全檢查辦法」。 (五)民國75年7月教育部修正發布「高爾夫球場管理規則」。 (六)民國75年交通部修正核定「台灣地區觀光地區申請設置道路交通指示標誌審核要點」。 (七)民國76年1月修訂「觀光旅館建築及設備標準」。 (八)民國77年內政部修正公布「非都市土地使用管制規定」，規定面積10公頃以上用地變更編定應先徵得各該區域計畫原擬訂機關同意。 (九)民國77年內政部訂頒「台灣地區海上釣魚活動管理辦法」，民國78年交通部研擬「台灣地區近岸海域遊憩活動管理辦法草案」及「台灣地區海上遊樂船舶活動管理辦法草案」。 (十)民國77年10月修正「風景特定區管理規則」。 (土)民國78年1月農委會訂定發布「森林遊樂區設置管理辦法」。 (圭)民國79年11月台灣省政府修正「台灣省非都市土地申請變更作為遊憩設施使用之開

（續）表1-1　台灣戰後觀光政策、行政及法規發展沿革一覽表

時期	觀光政策 ←→	觀光行政 ←→	觀光法規
民國七○年代（一九八一—一九九○年）鼎盛期	四、與觀光有關之自然環境保育政策： (一)民國73年台灣省政府公布實施「台灣地區自然生態保育方案」，其中觀光遊憩資源亦為其中之一。 (二)民國74年行政院推動十四項重要建設計畫，其中一項「自然生態保護及國民旅遊重要計畫」，包括五個國家公園在內。 五、其他： (一)民國79年7月2日旅（賓）館業納入觀光事業體系管理輔導。 (二)民國79年9月21日總統府設置國家統一委員會。	(土)民國79年2月舉辦第一屆台北中華美食展。 (圭)民國79年8月25日日月潭遊艇翻覆，船難死亡57人。 (圭)民國79年林務局辦理森林遊樂區之旅，農政單位開始介入觀光活動。 (盂)民國79年6月台灣省旅遊局修改組織規程，增設四個管理所，擴大編制，人員增加90人。 (盂)民國79年7月郝院長指示加強八大治安行業，將旅（賓）館業移由觀光單位輔導管理。	發事業計畫審查作業要點」。
民國八○年代（一九九一—二○○○年）再造期	(一)民國80年2月行政院通過國家統一綱領，分三階段： 近程—交流互惠階段 中程—互信合作階段 遠程—協商統一階段 (二)民國85年10月23日財政部同意將觀光旅館業及觀光遊樂業納入適用「促進產業升級條例」，享受投資抵減，與四年或五年免稅的優惠。 (三)國民大會民國86年7月修憲，確定凍結省長選舉，精簡台灣省政府組織。 (四)民國87年1月1日政府實施公教人員隔週休	(一)民國80年2月2日行政院核准「風景區經營管理制度改革方案」。 (二)民國80年3月21日台灣省政府委員會通過「台灣省加強風景遊樂區旅遊安全管理執行方案」。 (三)民國80年12月台灣省旅遊局核發合法業者「風景遊樂區標章」。 (四)民國80年底台灣省旅遊局相繼成立北海岸、觀音山、八卦山、茂林等四處省級風景區管理所。 (五)交通部觀光局民國81	(一)民國80年行政院農委會研訂「休閒農業管理辦法草案」。民國81年1月行政院核定公布實施，名稱改為「休閒農業設置管理辦法」。 (二)民國80年1月公布「行政院大陸委員會組織條例」。 (三)民國80年1月公布「促進產業升級條例」取代「獎勵投資條例」，將觀光產業列入。 (四)民國80年2月行政院核定「財團法人海峽交流基金會組織規程」。 (五)民國80年2月4日公布「公平交易法」，81

（續）表1-1　台灣戰後觀光政策、行政及法規發展沿革一覽表

時期	觀光政策	觀光行政	觀光法規
民國八〇年代（一九九一—二〇〇〇年）再造期	二日制（並預定90年1月1日全面週休）。 (五)民國87年12月21日台灣省政府改為行政院派出機關，並派任省主席，進入第一階段精省。 (六)民國88年4月1日交通部公告「觀光遊樂園（場、區）遊樂服務契約應記載及不得記載事項」。 (七)民國88年5月18日交通部公告「國內、外旅遊定型化契約應記載及不得記載事項」，並自公告日起六個月後生效。 (八)民國88年7月1日台灣省政府第二階段精省，不留任何機關。 (九)民國89年3月18日第10任總統選舉，民主進步黨候選人陳水扁先生當選，89年5月20日新政府組閣，交通部部長由葉菊蘭出任。 (十)民國89年6月19日交通部葉菊蘭部長在立法院報告「九二一地震後如何振興我國觀光事業」，指出災區觀光公共設施重建需求為二億零六百三十七萬元，聯外道路搶修一億零三百萬元。 (士)民國89年7月立法院三讀會通過修正「公務員服務法」，規定自民國90年1月1日起實施全面週休二日。	年2月31日實施「觀光遊樂設施安全督導計畫」。 (六)民國81年6月交通部觀光局舉行全國觀光旅遊行政會議。 (七)民國81年6月行政院大陸委員會舉行海峽兩岸旅行研討會。 (八)民國81年6月26日大陸委員會同意兩岸旅行業者直接往來。 (九)民國81年9月5日中、韓斷交。 (十)民國81年10月首次舉辦大陸地區領隊人員甄試。 (士)民國81年11月7日金馬地區解除戰地政務。 (圭)民國82年1月行政院將發展觀光條例修正草案函送立法院審議，計六章66條。 (圭)民國82年2月23日行政院核定「交通部觀光遊憩區協調督導委員會設置要點」。 (齒)民國82年2月23日行政院核定設置交通部觀光遊憩區協調督導委員會。 (玄)民國82年4月30日依「台灣地區人民進入大陸地區許可辦法」，要求進入大陸地區之台灣人民採報備制。 (夫)民國82年9月22日成立金門戰役紀念國家公園。 (圭)民國83年3月對美、日、英、法、蘇、	年2月4日施行。 (六)民國80年4月15日、民國81年4月15日、民國84年6月24日、民國85年5月29日、民國86年1月9日以及民國88年6月29日交通部修正發布「旅行業管理規則」。 (七)民國80年4月台灣省政府公布「台灣省加強風景遊樂區旅遊安全管理執行方案」。 (八)民國80年5月17日修正公布「勞工安全衛生法」。 (九)民國81年5月頒布「旅行業辦理台灣地區人民赴大陸地區旅行業作業要點」。 (十)民國81年5月公布「就業服務法」。 (士)民國81年7月31日公布「台灣地區與大陸地區人民關係條例」。 (圭)民國81年8月交通部修正發布「觀光地區遊樂設施安全檢查辦法」。 (圭)民國82年1月28日、民國88年10月1日交通部、內政部及國防部會銜發布「台灣地區近岸海域遊憩活動管理辦法」。 (齒)民國82年2月15日交通部修正發布「中正國際機場迎客大廳接待國外觀光旅客識別證核發作業要點」。 (玄)民國82年5月26日行政

（續）表**1-1** 台灣戰後觀光政策、行政及法規發展沿革一覽表

時期	觀光政策 ←→	觀光行政 ←→	觀光法規
民國八〇年代（一九九一─二〇〇〇年）再造期	(生)民國89年8月7日交通部參加第一屆APEC觀光部長會議，並簽署「觀光憲章」。 (圭)民國89年11月交通部葉菊蘭部長發表「21世紀台灣觀光發展新戰略」。	比、盧等12國實施120小時免簽證。84年1月延長為14天。 (大)民國84年2月觀光局旅遊資訊站──INTERNET開始供國人瀏覽使用。 (大)民國84年7月1日成立澎湖國家風景區管理處（民國80年2月1日籌備）。 (辛)台北市第1條捷運木柵線於民國85年3月28日通車。 (二)民國85年11月21日成立行政院觀光發展推動小組。 (三)民國86年4月15日成立花東縱谷國家風景區管理處。 (三)行政院研考會於民國86年8月6日研究「統一觀光類主管機關權責」，建議訂定「風景遊樂區內經營管理權統一計畫」。 (四)民國86年11月18日成立大鵬灣國家風景區管理處（85年3月31日籌備）。 (五)民國87年交通部觀光局成立「獎勵民間投資觀光遊憩設施推動小組」；輔導台北市、高雄市及台灣省16個旅行商業同業公會成立「週休二日旅遊聯營中心」，於87年1月10日首次隔週休二日於中正紀念堂舉行「邁向旅遊新紀	院農業委員會發布「娛樂漁業管理辦法」。 (共)民國83年7月公布「省縣自治法」。 (圭)民國84年1月28日公布「國家風景區管理處組織通則」。 (大)民國84年1月27日修正公布「促進產業升級條例」，84年11月15日行政院修正發布「促進產業升級條例施行細則」。 (大)民國84年7月8日、88年3月26日及88年6月29日修正發布「風景特定區管理規則」。 (辛)民國84年8月2日修正公布「建築法」。 (二)民國84年8月11日修正公布「消防法」。 (三)民國84年9月1日交通部修正發布「導遊人員管理規則」。 (三)民國85年11月行政院發布「行政院觀光發展推動小組設置要點」。 (四)民國86年1月9日修正發布「旅行業管理規則」。 (五)民國86年6月19日交通部發布「海上遊樂船舶活動管理辦法」。 (六)民國87年6月25日內政部修正發布「役男出境處理辦法」。 (七)民國87年10月9日公布「台灣省政府功能業務與組織調整暫行條

（續）表1-1　台灣戰後觀光政策、行政及法規發展沿革一覽表

時期	觀光政策　◀▶ 觀光行政　◀▶ 觀光法規		
民國八〇年代（一九九一─二〇〇〇年）再造期		(共)民國87年8月交通部觀光局訂定「輔導溫泉旅館實施計畫」及「鼓勵辦理接待外國學生來華修學旅行學校方案」。 (宅)民國87年12月18日高雄市觀光協會成立。 (穴)民國88年3月2日交通部觀光局第十屆台北燈會。 (元)民國88年4月內政部修正發布台灣地區入出境管理作業規定，對後備軍人、役男及華僑放寬規定。 (羋)民國88年6月，內政部調降遊憩用地變更回饋代金為全部變更面積公告現值的12%。 (三)民國88年7月1日，台灣省交通處併為交通部中部辦公室，台灣省旅遊局併為交通部觀光局霧峰辦公室。 (三)民國88年8月20日交通部觀光局舉行第十屆台北中華美食展。 (三)民國88年9月21日發生芮氏7.4級集集大地震，交通部觀光局呼籲訪客勿前往中部災區觀光，並研商受震災旅客解約退費措施。 (圌)民國88年11月26日成立馬祖國家風景區管理處。	例」。 (宅)民國88年4月21日修正公布，民國89年5月5日施行「民法債編」及「民法債編施行法」，增訂「旅遊」專節十二條。 (元)民國88年4月30日行政院農業委員會將民國81年12月10日發布之「休閒農業區設置管理辦法」修正為「休閒農業輔導辦法」。 (羋)民國88年6月29日交通部令將「風景特定區管理規則」、「觀光旅館業管理規則」、「旅行業管理規則」及「觀光地區遊樂設施安全檢查辦法」，刪除省觀光主管機關部分。 (三)民國88年6月公布「外國護照簽證條例」。 (三)民國88年6月29日修正發布「觀光旅館業管理規則」。 (三)民國88年6月30日行政院令「發展觀光條例」第3、4、9條於法律或中央法規未修正前，調整修正將原台灣省政府主管或執行事項，配合精省而刪除。 (圌)民國89年5月17日修正公布「護照條例」。 (宔)「台灣省海水浴場管理規則」、「台灣省旅館業管理規

（續）表1-1　台灣戰後觀光政策、行政及法規發展沿革一覽表

時期	觀光政策　←→　觀光行政　←→　觀光法規		
民國八〇年代（一九九一─二〇〇〇年）再造期		(圭)民國89年1月24日日月潭由省級升格為國家風景區管理處。 (由)民國89年2月份，交通部觀光局針對災區交通管制解除，規劃推動四條地震教育之旅（埔里和東埔、車籠埔斷層、九九峰、石岡水壩）。 (圭)民國89年2月19日至27日於台北中正紀念堂舉行2000年台北燈會，主題燈「千禧金龍」，並於3月4日移南投中興新村台灣歷史文化園區永久安置。 (宍)民國89年5月1日至31日舉行第一屆金門觀光節。 (宊)民國89年5月5日配合「民法債編」增加「旅遊」章節，開始實施新版國內、外旅遊契約。 (甼)民國89年5月20日新政府成立，陳水扁總統指示將台北燈會移往高雄辦理，2001年將由高雄市長謝長廷主辦「高雄燈會」。 (四)民國89年5月21日普通護照由六年延長為十年，外交及公務護照由三年延長為五年，未滿十四歲的普通護照以五年為限。 (四)民國89年7月1日台中月眉大型育樂世界第一期馬拉灣水上樂園開始營運。	則」、「台灣省都市計畫住宅區旅館設置要點」、「台灣省民營遊樂區申請於高速公路設置道路交通指示標誌作業規定」、「風景遊樂區標章審核原則」等省法規，均於89年12月31日前修訂為中央行政規章。 (奀)民國89年6月14日修正公布「國家風景區管理處組織通則」。

17

（續）表1-1　台灣戰後觀光政策、行政及法規發展沿革一覽表

時期	觀光政策　◄────►	觀光行政　◄────►	觀光法規
再造期		(罜)民國89（2000）年11月2日於台北世貿中心舉行第八屆台北國際旅展。	
民國九〇年代（二〇〇一～二〇〇六年）倍增期	(一)民國90年1月1日進入精省第三階段。 (二)民國90年1月1日全面實施週休二日。 (三)民國90年至93年推動國內旅遊發展方案。 (四)民國90年1月訂定「觀光政策白皮書」。 (五)民國90年1月行政院宣布為台灣生態旅遊年。 (六)民國91年1月開放第3類（指大陸人士赴國外或港澳留學）大陸地區人民來台觀光。 (七)民國91年5月開放第2類（指大陸人士在大陸地區有固定職業、學生或等值新台幣20萬元證明）大陸地區人民來台觀光。 (八)民國91年6月2日開放港澳地區出生人民來台免費落地簽證。 (九)民國91年8月23日行政院核定「挑戰2008：國家發展重點計畫」的第5項計畫「觀光客倍增計畫」，由來台旅客260萬人次增至2008年為500萬人次。 (十)民國91年11月開放馬來西亞免費簽證。 (十一)民國92年1月1日實施公務人員強制休假，以「國民旅遊卡」消	(一)民國90年3月6日成立參山國家風景區管理處。 (二)民國90年6月20日觀光局霧峰辦公室改編為國民旅遊組。 (三)民國90年7月23日成立阿里山國家風景區管理處。 (四)民國90年9月2日成立茂林國家風景區管理處。 (五)民國91年6月28日舉辦「觀光客倍增計畫」全國研討會。 (六)民國91年7月22日成立北海岸及觀音山國家風景區管理處。 (七)民國92年7月1日領隊導遊人員納入專門職業及技術人員考試，並由考選部辦理。 (八)民國92年12月24日成立雲嘉南濱海國家風景區管理處。 (九)民國93年1月11日國道三號福爾摩沙高速公路全線通車。 (十)93年6月3日歌星張惠妹代言台灣觀光。 (十一)民國93年10月26日日本東京都知事石原慎太郎代言台灣觀光。 (十二)民國94年8月辦理「澎湖－大阪」、「澎湖－沖繩」國際雙向包	(一)民國90年7月25日修正公布「交通部觀光局組織條例」，併台灣省旅遊局，由123人擴增為204人，並核定自民國90年8月1日起施行。 (二)民國90年11月14日修正公布「發展觀光條例」。 (三)民國90年12月12日發布「民宿管理辦法」。 (四)民國91年9月9日修正發布「交通部觀光局辦事細則」。 (五)民國91年10月28日修正發布「旅館業管理規則」。 (六)民國91年12月27日發布「交通部觀光局推動國際會議來台舉辦獎勵補助要點」。 (七)民國91年12月30日發布「觀光遊樂業管理規則」。 (八)民國92年1月22日發布「自然人文生態景觀區專業導覽人員管理辦法」。 (九)民國92年4月20日修正發布「風景特定區管理規則」。 (十)民國92年4月28日修正發布「觀光旅館業管理辦法」及發布「觀

（續）表1-1　台灣戰後觀光政策、行政及法規發展沿革一覽表

時期	觀光政策	觀光行政	觀光法規
民國九〇年代（二〇〇一～二〇〇六年）倍增期	費，請領補助費。 (圭)民國92年1月5日開放韓國免簽證。 (圭)民國92年3月20日爆發SARS疫情。WHO自民國92年7月5日宣布台灣從SARS疫區除名。 (圖)民國92年5月外籍人士免簽證入境由14天延長為30天。 (玄)民國92年10月6日行政院宣布實施「外籍旅客購物免稅」措施。 (共)民國93年1月訂為2004台灣觀光年。 (七)民國93年9月台、韓復航。 (大)民國94年1月實施「台灣暨各縣市觀光旗艦計畫」，選出8大景點、5大活動、4大特色為94年度活動主軸。 (九)民國94年2月25日開放第3類大陸人士來台不需團進團出。 (宇)民國94年4月1日實施港澳來台收取網路或落地簽證費。 (三)民國94年8月26日行政院核頒「推動國際青年學生來台旅遊具體措施」，並推動「2006國際青年旅遊年」。 (三)民國94年10月28日大陸國家旅遊局局長邵琪偉率團來台訪問10天。	機觀光活動。 (圭)民國94年10月6日頒布「外籍旅客購買特定貨物申請退還營業稅須知」，凡當日同一家購買貨品達新台幣3,000元以上，並在30天內將隨行貨物攜出者，均可至特定貨物退稅標誌（TDR）商店退稅。 (圖)民國94年10月8日，日本「日本丸」郵輪蒞台。 (玄)民國94年11月26日成立「西拉雅國家風景區管理處」。 (共)民國95年1月以Touch Your Heart 圖樣作為交通部觀光局新局徽。 (七)民國95年2月15日公告受理溫泉檢驗機關（構）、團體之認可案，共13家。 (大)民國95年5月17日大鵬灣遊客中心開幕啓用。 (九)民國95年6月16日雪山隧道通車，全長12.9公里（世界第五，亞洲第一長），施工十五年，台北縣至頭城由1小時縮短為10分鐘。 (宇)民國95年10月13日成立財團法人台灣海峽兩岸觀光旅遊協會。 (三)民國96年1月1日台灣高速鐵路以BOT開始試行營運，台北至高	光旅館業建築及設備標準」。 (圭)民國92年6月2日發布「領隊人員管理規則」。 (圭)民國92年6月11日修正公布「發展觀光條例」。 (圭)民國92年7月2日公布「溫泉法」。 (圖)民國92年8月29日發布「外籍旅客購買特定貨物申請退還營業稅實施辦法」。 (玄)民國93年2月11日發布「水域遊憩活動管理辦法」。 (共)民國93年3月29日發布「交通部指定觀光地區作業要點」。 (七)民國93年7月8日發布「發展觀光條例裁罰標準」。 (大)民國93年7月27日修正發布「獎勵觀光產業優惠貸款要點」。 (九)民國94年2月23日修正發布「大陸地區人民來台從事觀光活動許可辦法」。 (宇)民國94年4月19日修正發布「旅行業管理規則」、「導遊人員管理規則」及「領隊人員管理規則」。 (三)民國94年7月15日發布「溫泉區管理計畫擬訂審議及管理辦法」、「溫泉取供事業經營許可辦法」及

（續）表1-1　台灣戰後觀光政策、行政及法規發展沿革一覽表

時期	觀光政策 ←→ 觀光行政 ←→ 觀光法規		
民國九〇年代（二〇〇一～二〇〇六年）倍增期	㈢民國94年11月24日第100萬名日本旅客及第300萬名國際（美籍）旅客抵台。 ㈣民國95年8月22日實施「台灣旅行安心GO！購！夠！」旅行購物保障制度。 ㈤民國96年12月24日推出「2008-2009旅行台灣年」。 ㈥民國97年1月24日「馬蕭文化政策：文化核心的全球佈局」。 ㈦民國97年3月1日「馬蕭觀光政策：讓世界分享台灣的美好」。 ㈧民國97年5月20日中國國民黨馬英九、蕭萬長當選中華民國第12任總統、副總統。 ㈨民國97年6月27日行政院核定重要觀光景點建設中程計畫（97～100年）。 ㈩民國97年6月13日海基會董事長江丙坤與大陸海協會會長陳雲林簽署「海峽兩岸包機會談紀要」，並約定7日後（6月20日）生效，開啓兩岸定點包機直航。 ㈢民國97年6月13日海基會董事長江丙坤與大陸海協會會長陳雲林簽署「海峽兩岸關於大陸居民赴台灣旅遊協議」，並約定7日後（6月20日）生效，確	雄90分鐘，台灣進入一日生活圈。 ㈢民國96年1月5日高速鐵路全線通車。 ㈢民國96年1月20日全國觀光「假日門市貼心服務專線0800-011765」正式啓用。 ㈣觀光局96年4月23日完成觀光遊樂業專用標誌。 ㈤民國96年10月4日成立海洋國家公園。 ㈥民國97年3月9日高雄第一條紅線捷運通車，同年9月14日橘線通車。 ㈦民國97年5月29日宜蘭海岸併入東北角國家風景區。 ㈧民國97年6月19日開放台灣地區人民由金門、馬祖出入大陸地區，放寬過去只限金門、馬祖設籍居民的小三通。 ㈨民國97年6月27日行政院金融監督管理委員會訂定大陸地區發行之人民幣進出台灣地區之限額為人民幣二萬元，並同意台灣地區金融機構辦理買賣兌換業務。	「溫泉標章申請使用辦法」等三項溫泉法子法。 ㈢民國94年9月14日修正發布「觀光遊樂業管理規則」。 ㈢民國95年4月1日公告觀光遊樂業、觀光旅館業、旅館業及民宿服務禮券定型化契約應記載及不得記載事項。 ㈣民國95年6月2日修正發布「行政院觀光發展推動委員會設置要點」。 ㈤民國95年10月25日修正發布「專門職業及技術人員普通考試導遊人員考試規則」，刪除華語導遊人員口試，僅以筆試行之。 ㈥民國96年6月20日修正交通部及內政部發布「大陸地區人民來台從事觀光活動許可辦法」。 ㈦97年6月19日行政院修正施行「試辦金門馬祖與大陸地區通航實施辦法」。 ㈧民國97年6月19日交通部令修正「觀光旅館業管理規則」。 ㈨民國97年6月25日總統令修正「台灣地區與大陸地區人民關係條例」。 ㈩民國97年6月27日行政院金融監督管理委員

（續）表1-1　台灣戰後觀光政策、行政及法規發展沿革一覽表

時期	觀光政策 ◄──────► 觀光行政 ◄──────► 觀光法規		
倍增期	定大陸居民赴台旅遊以團進團出形式，並互設旅遊辦事機構。 (三)民國97年7月4日開放兩岸直航，首發團。民國97年7月18日大陸觀客正式啟動步入常態化。		會訂定「大陸地區發行之幣券進入台灣地區限額規定」。中央銀行與金管會訂定「人民幣在台灣地區管理及清算辦法」及「大陸地區發行之貨幣進出台灣地區許可辦法」三種。

資料來源：作者整理。

　　由**表1-1**可得知，不同年代的環境，影響各該年代的觀光政策，也連帶地帶動了不同的觀光行政配合措施，成立不同的觀光行政組織推動其政策指導下的觀光產業。而觀光政策為能有效落實，基於「依法行政」的理念，勢必研訂並循一定的立法程序公布或發布觀光產業相關的法規，擬訂並推動一系列相關的計畫方案，完成該年代的觀光產業的階段性任務。如此與時漸進，政策、行政與法規三者的互動調適，造就了今天的觀光產業。因此，觀光政策、行政與法規三者，本質上是「**三位一體**」，且相互牽連影響，形成與時俱進、一體三面的互動調適現象。其概念如**圖1-1**所示。

圖1-1　觀光政策、行政與法規三位一體互動調適概念圖

資料來源：作者繪製。

第三節　我國觀光產業政策發展分析

　　從戰後六十多年來的調適沿革分析結果，在政策、行政及法規三方面的互動，吾人可分成縱向及橫向的調適加以探討分析。

壹、縱向調適

一、觀光政策方面

　　早期民國四〇年代，其政策之形成大都「由上而下」，亦即依照先總統蔣中正等在上位的領導人物之指示來推動，基本上已肯定「觀光」是國家政策的一環；及至八〇年代則改「由下而上」形成政策，循民意及政黨政治原理制定。

二、觀光行政方面

　　推動觀光產業的行政組織，由早期委員會、小組會報等「任務編組」的組織演變到晚近組織較為健全，而且由具有法制基礎的部、局、處、組、課、中心等「正式建制」組織來推動。在人力資源方面則由早期員額少而較乏專才的單純公務人力，到晚期組織健全、員額較足且經過專業培訓的公務機關及民間組織人力合作參與。

三、觀光法規方面

　　觀光法規可以從位階及內容兩方面來加以探討：

㈠從**法令位階**言：由於早期觀光產業並無專屬法律，僅依賴各行政部門訂定發布，且無法源依據的行政命令，到民國58年7月「發展觀光條例」公布實施，始有位階較高的專屬法律；而行政命令又都由早期的省法規調適提升為中央法規。

㈡從**法令內容**言：由早期單純的觀光產業，到八〇年代多樣化的觀光旅遊型態，尤其晚近新興甚多的觀光產業，諸如多元化的觀光

遊樂業、海上遊樂、遊艇、滑翔翼、高空彈跳、跳傘、水上摩托車、磯釣、海釣、溫泉、高鐵及博奕事業等等推陳出新涵蓋陸、海、空的觀光旅遊產業都亟須訂頒管理法規，俾維護各項旅遊安全，也使遊客及業者守法有據。

貳、橫向互動

以橫向互動調適言之，其現象可分爲六個斷代，剖述如下：

一、民國四○年代的萌芽期

政府甫撤退台灣，國民所得不高，先總統蔣中正先生於民國42年11月以〈民生主義育樂兩篇補述〉，肯定觀光遊憩活動功能，其政策理念有五：

㈠國民觀光遊憩爲健全國民、民族，使國家富強康樂要件之一。

㈡國民觀光遊憩活動應兼具下列功能：

　1.倫理規範社教。

　2.文化象徵或發揚民族優良文化精神。

　3.訓練國防技能之精神。

㈢國民觀光遊憩活動應有防共、反共之意識。

㈣要善用自然及文化資產資源。

㈤推行國民康樂政策要有計畫、有組織。

在此一「英明領袖」政策指導下，民國45年11月21日台灣省政府成立「台灣省觀光事業委員會」；民國48年12月21日，交通部也因應美國國際合作總署建議，成立「觀光事業專案小組」。

因此，如果從政策需求面來看，是因於「倡導」，而不是國民生活的熱切需求；且因而成立之觀光行政組織，也都屬於任務編組，並未獲立法。此一階段在行政措施方面大要爲：整建烏來等20處風景區、名勝古蹟，並協助開放及整建海水浴場；民國47年12月2日並實施「發展台灣省觀光事業三年計畫」。惟以國家安全考

慮，全面實施戒嚴，所以此一時期的互動重點，仍以「倡導國民旅遊」為主。

二、民國五〇年代的成長期

此一階段延續四〇年代，受到「戒嚴政策」及「經濟建設計畫」的影響，國民旅遊亦受到波及。但在觀光政策方面，已能確認觀光事業為達成國家多目標之重要手段，並列為施政重點。在策略上，國際與國內觀光事業並重，因此開始發展國際觀光，爭取外匯，力求旅遊設備及導遊服務能適合國際水準，吸引國外觀光旅客，並同時介紹我國軍民艱苦卓絕「毋忘在莒」的復國建國精神；而在國民旅遊方面，鼓勵國人正當育樂及休閒生活，增進國民對國家固有文化、古蹟、古物及民族藝術之瞭解。

在一方面加強國防安全，另一方面加強經濟建設的政策背景下，此一階段的觀光法規，在民國58年7月公布「發展觀光條例」後更趨完備。但因民國53年9月「都市計畫法」的立法在先，使得該條例的立法內涵受到「都市計畫法」立法精神的影響至深。其餘很多行政命令，如「台灣省海水浴場管理規則」、「戒嚴期間台灣地區山地管制辦法」及「台灣地區沿海海水浴場軍事管制辦法」等均在「戒嚴政策」的互動下相繼訂定，在遊憩資源開發上不無影響。

三、民國六〇年代的轉型期

從觀光環境加以探討，此階段影響觀光政策的環境因素約有：

㈠各風景區遊客日增，但公共設施及遊憩設施欠缺，管理不善。

㈡來台之觀光客大多為來自日本及美國之觀光客或華僑，歐洲及紐、澳觀光客甚少。

㈢觀光旅館供不應求，而且以台北最為嚴重。

㈣觀光從業人員之需求相應日增，且素質有待提升。

在此階段的觀光政策背景因素下，政府在觀光行政與法規上

的互動及因應成果極其豐碩。除了民國60年6月裁併台灣省觀光事業管理局，籌備成立交通部觀光局之外，政府公布了「國家公園法」、「區域計畫法」；發布實施「簽證觀光團體之團體簽證規則」、「簡化華僑來華入出境辦法」、「旅行業管理規則」及「國民申請出國觀光規則」等法規。其中尤以民國68年元月開放國民出國觀光旅遊的政策影響最大，迄今仍方興未艾。同年實施區域計畫，將觀光資源開發利用，列為重要計畫項目之一。

四、民國七○年代的鼎盛期

　　觀光事業在此一階段，受到下列兩大政策影響：

(一)民國76年7月15日宣告解除戒嚴令，縮減山地、海防、重要軍事設施管制範圍，或放寬管制，擴增可供觀光遊憩活動的空間或資源。

(二)民國76年11月2日開始受理赴大陸探親之申請，增加國人赴大陸之旅遊活動。

　　此十年中為觀光事業鼎盛時期，除了在行政院設立觀光資源開發小組、台灣省政府設立旅遊事業管理局外，台灣地區並成立了墾丁、玉山、陽明山及太魯閣國家公園，東北角及東部海岸風景特定區管理處。民間參與觀光事業的結果，使得民營遊樂區在此一時期如雨後春筍般急遽增加，也造成了管理上的問題。

　　在前述政策互動影響下，新興的觀光活動陸續活化，為了實質上的管理需求，觀光法規隨即配合增、修訂，其中受到民國79年8月25日的日月潭船難影響，觀光行政部門轉移管理策略，將「旅遊安全」列為重點，很多法規、行政措施都以旅遊安全為主要考量。

五、民國八○年代的再造期

　　此一階段的特色及要注意調適的問題如下：

(一)鼎盛之後如果沒有危機意識，並妥善調適因應，必然趨於盛極必衰。依照馬斯洛（A. Maslow）需要層級理論觀之，在觀光事業鼎盛（生理滿足）之後，必發生安全問題，鑑於七○年代末期的

諸多旅遊安全事故，觀光行政、法規及政策勢必徹底檢討翻修。

㈡觀光事業在整個大政治環境中，面臨政府再造及組織精簡，所以台灣省政府所屬旅遊行政、省級風景區、森林遊樂、休閒農業等機構面臨配合重組整併，在精省第三階段進入九〇年代二十一世紀的觀光組織必然是浴火重生的再造組織。

㈢配合民國90年開始全面實施週休二日、休閒權及國際化的觀光發展，觀光事業的經營政策與實施，也必具一套嶄新的遊戲或競爭規則來維持，因此八〇年代修法及新訂法規頻繁，特別注重當事人的權益及國際市場的競爭力，成為再造調適、重新出擊的普遍法則。

㈣在經濟高度開發、土地資源充分高密度利用，及地震、颱風與土石流頻頻發生的情形之下，八〇年代必須注意觀光資源環境的整體規劃與發展，風景區及遊樂區開發建設不能短視近利，要有永續經營與風險管理的理念。

㈤八〇年代之後，各項觀光政策、行政及法規要體現國內、外觀光市場的供需，在人們有閒又有錢的前提下，必須研擬安全、益智、鄉土、民俗及文化等的所謂陸、海、空3D立體發展或8S休閒產業的政策及法規。

㈥政府在成功建設台灣為「工業之島」後，以再造台灣為「觀光之島」為目標，因此交通部於民國89年11月3日發布「二十一世紀台灣觀光發展新戰略」，研訂來台觀光客平均成長率為10%；在公元2003年迎接350萬人次旅客來台；國民旅遊人數突破1億人次；觀光收入由佔GDP 3.4%提升至5%為新的觀光政策目標。

六、民國九〇年代暫定「倍增期」

民國89年（西元2000年）為千禧龍年，民主進步黨執政初期，也許受到閣揆頻換的緣故，觀光產業政策先由「國內旅遊發展方案」到「21世紀觀光發展新戰略」，最後才以民國91年8月23日核定列入「挑戰2008：國家發展重點計畫」的十大重點投資計畫中第

五項計畫的「觀光客倍增計畫」，作為民進黨執政的觀光政策。其目標係以觀光為目的的來台旅客人數，由當時約100萬人次，提升至2008年的200萬人次；如以整體來台旅客而言，則由當時約260萬人次，成長至2008年的500萬人次。這種以目標管理為手段所採取的政策，除第三章第三節外，包括觀光行政與法規的各項行為、措施與規定，莫不環繞在500萬人次的政策目標。

民國90年代已過半，倍增目標的壓力可謂不小。根據交通部觀光局歷年統計資料顯示，以「觀光客倍增計畫」的政策規劃年——民國90年來台旅客為261萬7,137人次為基準，在政策實施之後的民國91年來台旅客雖受美國911事件影響，仍達272萬6,411人次。民國92年3月則受到SARS風暴打擊，來台旅客驟降為224萬8,117人次。民國93年上半年仍受SARS餘威及禽流感影響，惟來台旅客或許受到「2004台灣觀光年」的提早實施策略，來台旅客為295萬0,342人次，較92年成長高達31.24%。民國94年實施「觀光旗艦計畫」，又將來台旅客提升為337萬8,118人次，較93年成長14.5%。民國95年實施「2006國際青年旅遊年」及「台灣旅行GO！購！夠！」旅行購物保障制度，來台旅客351萬9,827人次，較94年微幅成長4.19%。如今已過2008年，政策目標達成的壓力也就日漸倍增了，最後終因無法兌現，造成政黨又輪替。在還有三年不到的九○年代，國民黨提出的「馬蕭觀光政策」，我們期待在任滿時果然倍增。

為了呈現並交待九○年代橫向的互動調適結果，就得先暫時以「倍增期」論述，一來具有「期待」的意義，二來更有「共勉」的意思。前者在期待九○年代結束，或2008年之後，經國民黨執政的努力，將「暫定」兩字拿掉，能夠真正蓋棺論定為「倍增期」，但這須要仰賴政府、業者等產、官、學、研各界共同攜手努力。後者則更令人期待九○年代所締造輝煌的「倍增」成果，不該只是追求「數量」的倍增，希望也能看到觀光產業及旅遊服務水準同時都達到「品質」的倍增。

第四節　觀光產業主要及相關法規

壹、觀光產業主要法規

　　我國觀光產業法規，以「發展觀光條例」、「交通部觀光局組織條例」及「國家風景區管理處組織通則」三者為法律位階，由此三大母法延伸行政規章（子法），並由各級觀光主管機關負責執行者，俱稱為觀光產業主要法規，可分為觀光休閒遊憩、旅行業、觀光旅館及其他等四類。列舉如下：

一、觀光休閒遊憩類

㈠風景特定區管理規則。

㈡水域遊憩活動管理辦法。

㈢觀光遊樂業管理規則。

㈣觀光遊樂園（場、區）遊樂服務契約應記載及不得記載事項。

㈤觀光遊樂園（場、區等）遊樂服務契約範本。

㈥觀光主管機關受理民間機構投資興建營運觀光遊憩重大設施審核要點。

㈦非都市土地申請變更開發遊憩設施區興辦事業計畫審查作業要點。

㈧交通部觀光局觀光遊樂業籌設申請案件審查作業要點。

㈨觀光及遊樂地區經營管理與安全維護督導考核作業要點。

㈩觀光地區申請設置道路交通指示標誌審核要點。

㈪民營遊樂區申請於高速公路設置道路交通指示標誌作業規定。

㈫觀光地區建築物廣告物攤位規劃限制實施辦法。

㈬交通部觀光局受理非都市土地申請遊憩設施區案件審查作業程序。

㈎交通部觀光局受理觀光遊樂業籌設申請案件審查小組設置要點。

㈏交通部觀光局遊憩設施區籌設申請案件諮詢小組設置要點。

㈐交通部觀光局暨所屬管理處（所）辦理遊憩或服務設施出租作業要點。

㈑國民小學學生參觀旅遊國家級風景特定區免收門票實施要點。

㈒交通部觀光局所屬各國家風景區管理處管理站設置標準。

㈓交通部觀光局所屬風景特定區管理處補助區內建築物美化措施實施要點。

㈔水上摩托車活動基本管理原則。

㈕自然人文生態景觀區專業導覽人員管理辦法。

二、旅行業類

㈠旅行業管理規則。

㈡領隊人員管理規則。

㈢導遊人員管理規則。

㈣大陸地區人民來台從事觀光活動許可辦法。

㈤旅行業代辦護照申請作業應行注意事項。

㈥旅行業國內外觀光團體緊急事故處理作業要點。

㈦旅行業紓困貸款利息補貼實施要點。

㈧旅行業辦理台灣地區人民赴大陸地區旅行作業要點。

㈨國內個別旅遊定型化契約書範本。

㈩國內旅遊定型化契約書範本。

㈪國內旅遊定型化契約應記載及不得記載事項。

㈫國外個別旅遊定型化契約書範本。

㈬國外旅遊定型化契約書範本。

㈭國外旅遊定型化契約應記載及不得記載事項。

㈮公平交易法對於國外度假村會員卡銷售行為之規範說明。

㈯出境航空旅客機場服務費收費及作業辦法。

三、觀光旅館類

㈠觀光旅館業管理規則。

㈡觀光旅館建築及設備標準。

㈢旅館業管理規則。

㈣民宿管理辦法。

㈤台灣省旅館業管理規則。

㈥福建省旅館業管理規則。

㈦台北市旅館業管理規則。

㈧高雄市旅館業管理規則。

㈨觀光旅館及旅館旅宿安寧維護辦法。

㈩市區汽車客運業、公路汽車客運業、旅館業及觀光旅館業申請房屋稅補貼作業須知。

四、其他類

㈠交通部觀光局災害防治緊急應變通報作業要點。

㈡交通部觀光局補助風景區興建公共設施經費執行要點。

㈢交通部觀光局補助國內外業者團體辦理觀光宣傳推廣促銷活動實施要點。

㈣交通部觀光局推動國際會議來台舉辦獎勵補助要點。

㈤交通部觀光局補助機關（構）、團體辦理觀光活動或計畫實施要點。

㈥受理交通事業申辦投資抵減審核作業要點。

㈦民間團體或營利事業辦理國際觀光宣傳及推廣事務輔導辦法。

㈧交通事業購置設備或技術適用投資抵減項目表。

㈨法人團體受委託辦理國際觀光行銷推廣業務監督管理辦法。

㈩獎勵觀光產業優惠貸款要點。

㈩一優良觀光產業及其從業人員表揚辦法。

㈩二觀光文學藝術作品獎勵辦法。

⒀觀光產業配合政府參與國際觀光宣傳推廣適用投資抵減辦法。

貳、觀光產業相關法規

　　所謂**觀光產業相關法規**，係指各級觀光行政組織配合政府各部會主管機關執行，致力於觀光產業發展，且觀光產業亦不得自外或不遵守的各項法規。列舉如下：

㈠土地法。

㈡土地法施行法。

㈢土地徵收條例。

㈣山坡地保育利用條例及其施行細則。

㈤山坡地開發利用回饋金繳交辦法。

㈥公司投資於九二一地震災區內指定地區適用投資抵減辦法。

㈦公司投資於資源貧瘠或發展遲緩地區適用投資抵減辦法。

㈧公司法。

㈨公司研究與發展人力培訓及建立國際品牌形象支出適用投資抵減辦法。

㈩公司研究與發展及人才培訓支出適用投資抵減辦法。

⑾公司導入電子化支出適用投資抵減作業要點。

⑿公司導入電子化支出適用投資抵減作業要點相關注意事項說明。

⒀公司購置節約能源或利用新能源及淨潔能源設備或技術適用投資抵減辦法。

⒁公民營交通事業聘僱外國專門性、技術性工作人員許可及管理辦法。

⒂文化資產保存法及其施行細則。

⒃水土保持法及其施行細則。

⒄水污染防治法。

⒅水利法。

⒆平均地權條例。

㈡民法（債編第八節之一旅遊條文）。

㈢空氣污染防制法。

㈢非都市土地使用管制規則。

㈢促進民間參與公共建設法及其施行細則。

㈣促進產業升級條例及其施行細則。

㈤重要投資事業屬於交通事業部分適用範圍標準。

㈥旅行業接待大陸地區人民組團進入金門地區旅行管理辦法。

㈦消費者保護法。

㈧區域計畫法及其施行細則。

㈨商業登記法。

㈩國有財產法及其施行細則。

㈡國家公園或風景特定區內森林區域管理經營配合辦法。

㈢國家公園法及其施行細則。

㈢都市計畫法。

㈣野生動物保育法及其施行細則。

㈤森林法及其施行細則。

㈥森林遊樂區設置管理辦法。

㈦資源貧瘠或發展遲緩地區適用辦法。

㈧違章建築處理辦法。

㈨漁業法。

㈣娛樂漁業管理規則。

㈣墳墓設置管理辦法。

㈣廢棄物清理法。

㈣廣告物管理辦法。

㈣獎勵民間參與交通建設條例及其施行細則。

㈣噪音管制法。

㈣機械遊樂設施管理辦法。

㈣環境影響評估法及其施行細則。

㈣礦業法。

㈣溫泉法及其施行細則。

第二章

我國觀光組織

第一節　中央觀光行政組織

壹、行政院觀光發展推動委員會

　　行政院原於民國85年11月發布「行政院觀光發展推動小組設置要點」，其**成立目的**是：為協調各相關機關，整合觀光資源、改善整體觀光發展環境，促進旅遊設施之充分利用，以提升國人在國內旅遊之意願，並吸引國外人士來華觀光。而其**任務**依該設置要點第2點規定有六：

一、觀光發展方案、計畫之審議、協調及督導。

二、觀光資源整合及管理之協調。

三、觀光遊憩據點開發、公共設施改善及推動民間投資等相關問題之研處。

四、提升國內旅遊品質，導引國人旅遊習慣。

五、加強國際觀光宣傳，促進國外人士來華觀光。

六、其他有關觀光事業發展事宜之協調處理。

　　該小組原置召集人1人，由行政院院長就政務委員派兼之，委員17至19人，除召集人為當然委員外，其餘委員由內政、財政、交通、經建、主計、農業、文化、環保、台北市、高雄市等副首長、行政院副秘書長及專家、學者各2至3人組成之，並由交通部觀光局長兼任執行秘書，於民國85年11月21日成立。

　　行政院為有效整合觀光產業之發展與推動，遂於民國91年7月24日將該小組提升為「行政院觀光發展推動委員會」，由行政院院長擔任召集人，民國95年6月2日修改由院長指派政務委員兼任，委員24至30人，除專家學者7至13人及北、高副市長外，其餘均由各部會副首長兼任之。置執行長1人，由交通部觀光局局長兼任，幕

僚作業及所需經費並由該局負責。

貳、交通部

依「發展觀光條例」第3條，本條例所稱主管機關：在中央為交通部；在直轄市為直轄市政府；在縣（市）為縣（市）政府。因此，交通部為**我國觀光主管機關**，負責觀光政策發展成敗。為審核、分析相關觀光政策，供決策參考，民國60年7月1日該部於路政司之下設觀光科，置科長1人，專員若干人，負責督導全國觀光業務及審核全國觀光產業政策發展計畫。

參、交通部觀光局

我國觀光事業於民國45年開始萌芽，民國49年9月奉行政院核准於交通部設置觀光事業小組，民國55年10月改組為台灣省觀光事業委員會，民國60年6月24日再改組為台灣省觀光事業管理局，民國61年12月29日「交通部觀光局組織條例」公布，正式於民國61年12月29日成立交通部觀光局，綜理規劃、執行並管理全國觀光事業之發展。

該局係依「發展觀光條例」第4條，中央主管機關為主管全國觀光事務，設觀光局；其組織，另以法律定之。民國61年12月29日遂制定公布「交通部觀光局組織條例」，並為因應精簡台灣省政府組織，裁併台灣省旅遊局業務，於民國90年7月25日修正該局組織條例，第1條即揭示：交通部為發展全國觀光業務，設觀光局。可見中央觀光主管機關為交通部，但負責全國觀光事務，推動全國觀光產業發展者為觀光局，前者負責「政策」，後者則負「行政」之責，權責清楚。該局之具體職掌，依該條例第2條列舉者計有：

一、觀光事業之規劃、輔導及推動事項。

二、國民及外國旅客在國內旅遊活動之輔導事項。

三、民間投資觀光事業之輔導及獎勵事項。

四、觀光旅館、旅行業及導遊人員證照之核發與管理事項。

五、觀光從業人員之培育、訓練、督導及考核事項。

六、天然及文化觀光資源之調查與規劃事項。

七、觀光地區名勝、古蹟之維護，及風景特定區之開發、管理事項。

八、觀光旅館設備標準之審核事項。

九、地方觀光事業及觀光社團之輔導，與觀光環境之督促改進事項。

十、國際觀光組織及國際觀光合作計畫之聯繫與推動事項。

十一、觀光市場之調查及研究事項。

十二、國內外觀光宣傳事項。

十三、其他有關觀光事項。

交通部觀光局之組織，除依該條例第5條：置局長1人，副局長1人或2人之外，並於第6條：置主任秘書1人，組長及副組長各5人；第4條設秘書室；第7條設人事室、會計室；第9條：為聯繫國際觀光組織，推廣國際觀光事務，得就本條例所定員額內，派員駐國外辦事。又依「國家風景區管理處組織通則」第1條：國家風景區管理處，按各國家級風景區之劃定，依本通則之規定，分別設置之。管理處隸屬交通部觀光局。

依據前述法令規定，目前該局下設：企劃、業務、技術、國際、國民旅遊五組及秘書、人事、會計、政風四室；為加強來華及出國觀光旅客之服務，先後於桃園及高雄設立「中正國際機場旅客服務中心」及「高雄國際機場旅客服務中心」，並於台北設立「觀光局旅遊服務中心」及台中、台南、高雄服務處；另為直接開發及管理國家級風景特定區觀光資源，成立「東北角暨宜蘭海岸國家風景區管理處」、「東部海岸國家風景區管理處」、「澎湖國家風景區管理處」、「大鵬灣國家風景區管理處」、「花東縱谷國家風景

區管理處」、「馬祖國家風景區管理處」、「日月潭國家風景區管理處」、「參山國家風景區管理處」、「阿里山國家風景區管理處」、「茂林國家風景區管理處」、「北海岸及觀音山國家風景區管理處」、「雲嘉南濱海國家風景區管理處」及「西拉雅國家風景區管理處」；為輔導旅館業及建立完整體系，設立「旅館業查報督導中心」；為辦理國際觀光推廣業務，陸續在舊金山、東京、法蘭克福、紐約、新加坡、吉隆坡、洛杉磯、首爾、香港、大阪等地設置十個駐外辦事處。

交通部觀光局91年度法定編制員額204人，預算職員149人；而所屬13個管理處編制員額682人，預算員額317人。

該局組織圖可繪製如**圖2-1**。

觀光局各組、室、中心及駐外單位為執行「交通部觀光局組織條例」第2條前列掌理事項，遂依該條例第11條「本局辦事細則，由局擬訂，呈請交通部核定」之規定，發布「交通部觀光局辦事細則」。為方便對該局業務進一步深入瞭解，特分別依據該局網頁，列舉各單位職掌如下：

一、企劃組

㈠各項觀光計畫之研擬、執行之管考事項及研究發展與管制考核工作之推動。

㈡年度施政計畫之釐訂、整理、編纂、檢討改進及報告事項。

㈢觀光事業法規之審訂、整理、編纂事項。

㈣觀光市場之調查分析及研究事項。

㈤觀光旅客資料之蒐集、統計、分析、編纂及資料出版事項。

㈥觀光局資訊硬體建置、系統開發、資通安全、網際網路更新及維護事項。

㈦觀光書刊及資訊之蒐集、訂購、編譯、出版、交換、典藏事項。

㈧其他有關觀光產業之企劃事項。

圖2-1 交通部觀光局組織圖

資料來源：觀光局。

二、業務組

㈠觀光旅館業、旅行業、導遊人員及領隊人員之管理輔導事項。

㈡觀光旅館業、旅行業、導遊人員及領隊人員證照之核發事項。

㈢國際觀光旅館及一般觀光旅館之建築與設備標準之審核事項。

㈣觀光從業人員培育、甄選、訓練事項。

㈤觀光從業人員訓練叢書之編印事項。

㈥觀光旅館業、旅行業聘僱外國專門性、技術性工作人員之審核事
　項。

㈦觀光旅館業、旅行業資料之調查蒐集及分析事項。

㈧觀光法人團體之輔導及推動事項。

㈨其他有關事項。

三、技術組

㈠觀光資源之調查及規劃事項。

㈡觀光地區名勝古蹟協調維護事項。

㈢風景特定區設立之評鑑、審核及觀光地區之指定事項。

㈣風景特定區之規劃、建設經營、管理之督導事項。

㈤觀光地區規劃、建設、經營、管理之輔導及公共設施興建之配合
　事項。

㈥地方風景區公共設施興建之配合事項。

㈦國家級風景特定區獎勵民間投資之協調推動事項。

㈧自然人文生態景觀區之劃定與專業導覽人員之資格及管理辦法擬
　訂事項。

㈨稀有野生物資源調查及保育之協調事項。

㈩其他有關觀光產業技術事項。

四、國際組

㈠國際觀光組織、會議及展覽之參加與聯繫事項。

㈡國際會議及展覽之推廣及協調事項。

㈢國際觀光機構人士、旅遊記者作家及旅遊業者之邀訪接待事項。

㈣觀光局駐外機構及業務之聯繫協調事項。

㈤國際觀光宣傳推廣之策劃執行事項。

㈥民間團體或營利事業辦理國際觀光宣傳及推廣事務之輔導聯繫事項。

㈦國際觀光宣傳推廣資料之設計及印製與分發事項。

㈧其他國際觀光相關事項。

五、國民旅遊組

㈠觀光遊樂設施興辦事業計畫之審核及證照核發事項。

㈡海水浴場申請設立之審核事項。

㈢觀光遊樂業經營管理及輔導事項。

㈣海水浴場經營管理及輔導事項。

㈤觀光地區交通服務改善協調事項。

㈥國民旅遊活動企劃、協調、行銷及獎勵事項。

㈦地方辦理觀光民俗節慶活動輔導事項。

㈧國民旅遊資訊服務及宣傳推廣相關事項。

㈨其他有關國民旅遊業務事項。

六、旅館業查報督導中心

㈠督導地方觀光單位執行旅館業管理與輔導工作，提供旅館業相關法規及旅館資訊查詢服務，維護旅客住宿安全。

㈡辦理旅館經營管理人員研習訓練，提升旅館業服務水準。

七、旅遊服務中心（台北、台中、台南、高雄）

㈠提供旅遊諮詢服務暨國內旅遊資料。

㈡設有觀光旅遊圖書館：提供國內外旅遊圖書、觀光學術圖書、影帶、光碟、海報等，供民眾閱覽。

㈢提供展演場地，供各機關、團體辦理國內觀光活動宣傳推廣。

㈣設有觀光從業人員訓練中心，供觀光業界辦理從業人員訓練。

㈤建置「台灣采風翦影」圖庫系統，供各單位借用幻燈片，做為國際觀光宣傳推廣使用。

八、台灣桃園及高雄國際機場旅客服務中心

　　於臺灣桃園及高雄國際機場內配合機場之營運時間辦理提供資訊、指引通關、答詢航情、處理申訴、協助聯繫及其他服務。

九、國家風景區管理處

　　包括東北角暨宜蘭海岸、東部海岸、澎湖、大鵬灣、花東縱谷、馬祖、日月潭、參山、阿里山、茂林、雲嘉南、北海岸、觀音山及西拉雅國家風景區管理處，職掌如下：

㈠觀光資源之調查、規劃、保育，及特有生態、地質、景觀與水域資源之維護事項。

㈡風景區計畫之執行、公共設施之興建與維修事項。

㈢觀光、住宿、遊樂、公共設施及山地、水域遊憩活動之管理與鼓勵公民營事業機構投資興建經營事項。

㈣各項建設之協調及建築物申請建築執照之協助審查事項。

㈤環境衛生之維護及污染防治事項。

㈥旅遊秩序、安全之維護及管理事項。

㈦旅遊服務及解說事項。

㈧觀光遊憩活動之推廣事項。

㈨對外交通之聯繫配合事項。

㈩其他有關風景區經營管理事項。

十、駐外單位

㈠辦理轄區內之直接推廣活動。

㈡參加地區性觀光組織、會議及聯合推廣活動。

㈢蒐集分析當地觀光市場有關資料。

㈣聯繫及協助當地重要旅遊記者、作家、業者等有關人士。

㈤直接答詢來華旅遊問題及提供觀光資訊。

　　目前觀光局駐外單位共有十個，其地點、駐外單位名稱、成立日期及轄區，可整理如**表2-1**。

肆、其他

　　在國民所得日益提高，國民應享之「休閒權」日益高漲，兼以遊憩空間有限，遊憩體驗方式日趨多元，除所謂3D立體發展之新興觀光產業外，又有所謂8S休閒產業，因此觀光產業日益龐雜，致牽涉中央行政組織者亦日益增多。諸如：主管國家公園之內政部營建署；大學實驗林之教育部；森林遊樂區、休閒農業、觀光農園、休閒漁業之農業委員會；以及經濟部台糖公司、退輔會等機關。又如：主管廟宇、古蹟等宗教文化觀光之文建會；旅遊安全或治安之內政部警政署；甚至衛生署、環保署、入出境管理局、民航局、外交部、教育部、大陸委員會、財政部及所屬行庫，或多或少，莫不與觀光產業之發展有關，由此更可見得，一國觀光產業之能否成功，正恰如打一場合作無間的總體戰，必須有賴各部門的動員合作，為能將相關部會及中央與地方機關協調合作無間，所以也就成立行政院觀光發展推動委員會。

第二節　地方觀光行政組織

　　依「發展觀光條例」第3條：本條例所稱主管機關；在中央為交通部；在直轄市為直轄市政府；在縣（市）為縣（市）政府。第4條第2項：直轄市、縣（市）機關為主管地方觀光事務，得視實際需要，設立觀光機構。因為是「得」字，又因為精省後自民國88

表2-1　交通部觀光局駐外單位一覽表

國別	地點	駐外單位名稱	轄區
日本	東京	台灣觀光協會日本東京事務所	北海道地方、東北地方(青森、秋田、岩手、宮城、福島、山形等六縣)、關東地方(東京、千葉、神奈川、埼玉、群馬、茨城等一都六縣)、中部地方(新潟、長野、靜岡、愛知、山梨等五縣)。
日本	大阪	台灣觀光協會日本大阪事務所	近畿地方(大阪、京都、滋賀、三重、和歌山、奈良)、中部地方(富山、石川、福井等二府五縣)、中國地方(廣島、岡山、山口、島根、鳥取等五縣)、四國地方(香川、愛媛、高知、德島等四縣)、九州地方(福岡、佐賀、大分、宮崎、熊本、鹿兒島、長崎、沖繩等八縣)。
南韓	首爾	台灣觀光協會首爾事務所	南韓地區。
香港	香港	台灣觀光協會有限公司	港、澳地區。
新加坡	新加坡	台灣觀光協會新加坡辦事處	新加坡、印度、澳洲、紐西蘭。
馬來西亞	吉隆坡	台灣觀光協會吉隆坡辦事處	馬來西亞、泰國、越南、菲律賓、印尼。
美國	紐約	台北經濟文化辦事處觀光組	包括美國緬因州、新罕布夏州、佛蒙特州、麻薩諸塞州、羅德島州、康乃狄克州、紐約州、新澤西州、德拉威州、馬利蘭州、賓夕凡尼亞州、西維吉尼亞州、北卡羅來納州、南卡羅來納州、喬治亞州、佛羅里達州、密西根州、反加拿大新布倫滋維克省、紐芬蘭省、魁北克省、新斯科夏省、愛德華島。
美國	舊金山	台北經濟文化辦事處觀光組	包括美國華盛頓州、阿拉加斯州、科羅拉多州、愛荷州、俄勤岡州、內華達州、蒙大拿州、懷俄明州、猶他州、愛達荷州、北達斯加州、南達斯加州、堪薩斯州、愛阿華州、密蘇里州、內不拉斯加州、加拿大英屬哥倫比亞、亞伯達省、薩克其萬里州、威斯康辛州、伊利諾州、加利福尼亞州、南加利福尼亞州。
美國	洛杉磯	台北經濟文化辦事處觀光組	包括美國夏威夷州、亞利桑那州、新墨西哥州、德克薩斯州、奧克拉荷馬州、阿肯色州、密西西比州、阿拉巴馬州、肯塔基州、田納西州、路易斯安那州、南加利福尼亞地區。
德國	法蘭克福	台北觀光辦事處	歐洲地區。

資料來源：取材並整理自交通部觀光局。

43

年11月20日全面實施地方自治，依據民國96年7月11日修正公布的
「地方制度法」，各地方政府得因地制宜，擴大地方自治權限，決
定地方組織的設置。依該法第二節第18至20條，觀光事業又分別為
各直轄市、縣（市）及鄉（鎮、市）自治事項，因此各地方觀光行
政組織，就形成多元發展。

目前各縣市政府觀光機構名稱雖不一致，但其組織規程法源都
是由依據「地方制度法」第62條，及民國96年12月6日修正發布的
「地方行政機關組織準則」第3條制定之「各直轄市或縣（市）政
府組織自治條例」而訂定。茲就各直轄市及縣（市）政府之觀光行
政組織現況列述如下：

壹、台北市政府

一、台北市政府觀光委員會

台北市政府依據該府於民國90年1月30日發布「台北市政府觀
光委員會設置要點」，於同年5月1日成立「**觀光委員會**」。

該委員會主任委員由市長兼任，副主任委員1人，由副市長兼
任，委員15至20人，執行長及副執行長各1人，以協助擬定觀光發
展政策，並肩負整合跨局、處觀光事業，推動台北市觀光事業。

二、台北市政府觀光傳播局

民國96年5月23日臺北市議會通過新聞處改制臺北市政府**觀光
傳播局**，併入原交通局負責之觀光業務，並於同年9月11日掛牌成
立，推動臺北市城市行銷與觀光產業發展。該局置局長一人，特
任，綜理局務；副局長一人，襄助局務。下設**綜合行銷科、觀光發
展科、觀光產業科、城市旅遊科、媒體出版科、媒體行政科、視聽
資訊室、秘書室、會計室、人事室、政風室**等單位，其中與觀光有
關的業務科又設下列單位推動各項該市觀光業務：

㈠觀光發展科：觀光企劃股、會展推廣股。

㈡觀光產業科：觀光產業輔導股、觀光遊憩管理股。

㈢城市旅遊科：旅遊規劃股、營運管理股。

貳、高雄市政府

　　高雄市政府設**建設局**，下設**第五科**掌理觀光事業規劃管理業務。另設有**高雄市風景區管理所**，下設管理站分別管理左營區蓮池潭風景區、三民區金獅湖風景區、鼓山區壽山風景區及動物園。

參、台北縣政府

　　台北縣升格準直轄市後，為提升觀光單位層級，於民國96年10月1日成立**觀光旅遊局**，下設**觀光技術科**、**旅遊行銷科**、**風景區管理科**（由原風景區管理所納入改制，下轄烏來、十分、瑞芳三處風景特定區）、**觀光企劃科**、**觀光管理科**。

肆、桃園縣政府

　　桃園縣政府設**觀光行銷處**，下設**新聞聯繫科**、**行銷企劃科**及**觀光發展科**。另設桃園縣**風景區管理所**，下設**管理課**及**營運課**。

伍、新竹縣政府

　　新竹縣政府設**觀光旅遊處**，下設**企劃科**、**管理科**及**技術科**。

陸、苗栗縣政府

　　民國96年9月20日成立**國際文化觀光局**，下設**圖書資訊**、**文化資產**、**藝文推廣**、**展演藝術**、**博物管理**、**觀光行銷**、**觀光發展**等七課。

柒、台中縣政府

台中縣政府成立**交通旅遊處**，下設**旅遊推展科、交通行政科、停車場管理科、道路養護科、觀光工程科**。

捌、彰化縣政府

彰化縣政府設**城市暨觀光發展處**，下設**觀光行銷科、觀光發展科**及**城鄉景觀科**。

玖、南投縣政府

南投縣政府設**觀光處**，下設**企劃科、推廣科、開發科、管理科**及**行銷科**。

拾、雲林縣政府

雲林縣政府廢原交通旅遊局，將觀光業務併入**文化處**，該處下設**藝文推廣科、表演藝術科、展覽藝術科、文化資產科、觀光行銷科、圖書資訊科**。

拾壹、嘉義縣政府

嘉義縣政府設**觀光旅遊局**，下設**企劃行銷科、觀光設施科、觀光產業科**及**行政科**。

拾貳、台南縣政府

台南縣政府設**觀光旅遊處**，下設**觀光行銷科、觀光建設科**及**觀光行政科**。

拾參、高雄縣政府

高雄縣政府設**觀光交通處**，下設**觀光行銷課**、**觀光管理課**、**觀光工程課**及**運輸規劃課**。

拾肆、屏東縣政府

屏東縣政府設**建設處**，下設**觀光科**負責觀光業務。

拾伍、宜蘭縣政府

宜蘭縣政府除設有宜蘭縣觀光推動諮詢委員會外，並設有**工商旅遊處**，下設**工商科**、**觀光行銷科**、**遊憩規劃科**、**遊憩管理科**（由該縣風景區管理所改制）。

拾陸、花蓮縣政府

花蓮縣政府設**觀光旅遊局**，下設**觀光企劃課**、**行銷課**、**管理課**及**技術課**。

拾柒、台東縣政府

台東縣政府設**文化暨觀光處**，下設**圖書管理科**、**表演藝術科**、**視覺藝術科**、**藝文推廣科**、**文化資產科**、**觀光遊憩科**。

拾捌、澎湖縣政府

澎湖縣政府設**旅遊局**，下設**旅遊企劃課**、**景觀規劃課**及**旅遊推廣課**等三課。

拾玖、基隆市政府

基隆市政府設**交通旅遊處**，下設**交通規劃科**、**交通管理科**、交

通工程科、觀光行政科、觀光工程科及觀光行銷科。

貳拾、新竹市政府

新竹市政府設**觀光處**，下設**觀光行政科、觀光設施公園科**及**觀光行銷科**。

貳拾壹、台中市政府

台中市政府設**新聞處**，下設**觀光科、都市行銷科、新聞服務科**及**新聞行政科**。

貳拾貳、嘉義市政府

嘉義市政府設**交通處**，下設**交通行政科、交通工程科、觀光科**及**收費中心**。

貳拾參、台南市政府

台南市政府設**交通局**，下設**運輸規劃課、交通工程課、交通管理課**及**觀光發展課**。

貳拾肆、金門縣政府

金門縣政府設**交通旅遊局**，下設**觀光業務課、觀光企劃課、交通行政課、大陸事務課**，並管轄金門縣公路監理所、港務處、公共車船管理處。

貳拾伍、連江縣政府

連江縣政府設**觀光局**，下設**觀光休憩課**及**大陸事務課**。

第三節　我國觀光行政組織體系

　　綜上得知，目前我國從中央到地方各級政府普遍重視觀光事業的發展，不因民國88年11月20日精簡台灣省政府，裁併台灣省旅遊局及各省級風景區管理所，而縮減觀光行政組織的員額與機構。精簡台灣省政府後的膨脹現象，除行政院觀光發展推動小組提升為委員會；觀光局由四組增為五組，國家風景區也遽增為13座。特別是在地方消失了一個台灣省旅遊局，卻暴增了更多形形色色的觀光旅遊組織，姑且暫不評估政府再造、精省政策或行政效率等問題，往好處言之，表示了各級政府紛紛重視台灣觀光產業的發展。

　　茲將我國從中央到地方各級政府所有現行與觀光行政相關的組織體系，列如**圖2-2**。

第四節　我國觀光團體組織

壹、法制與功能

　　所謂「**團體**」，又稱為**人民團體**，按「人民團體法」第4條；人民團體分為下列三種：**職業團體、社會團體、政治團體**。觀光團體組織大部分屬社會團體和職業團體。其主管機關在中央及省為**內政部**；在直轄市為**直轄市政府**；在縣（市）為**縣（市）政府**。但其目的事業應受各該事業主管機關之指導、監督。所謂**觀光目的事業主管機關**，依「發展觀光條例」第3條規定，在中央為**交通部**；在直轄市為**直轄市政府**；在縣（市）為**縣（市）政府**。第5條第2項又規定，中央主管機關得將辦理國際觀光行銷、市場推廣、市場資訊等業務，委託法人團體辦理。其受託法人團體應具備之資格、條

圖2-2　我國觀光行政組織體系圖

資料來源：作者調查繪製。

件、監督管理及其他相關事項之辦法，由中央主管機關定之。民間團體或營利事業，辦理涉及國際觀光宣傳及推廣事務，除依有關法律規定外，應受中央主管機關之輔導。

綜上觀之，觀光團體（不論是社會團體或職業團體）之申請立案單位為**各級社政主管機關**，而目的事業主管單位則為**各級觀光主管機關**。而其功能依「人民團體法」及「發展觀光條例」有三：

一、**中介或橋樑的功能**——即團體可以作為主管機關政令宣導或會員下情上達的組織。

二、**管理或互助的功能**——即團體可以依章程、會籍等約束管理會員或從事互助、協調的功能。

三、**準行政機關功能**——即團體受觀光主管機關委託辦理國際觀光行銷、市場推廣、資訊，以及旅遊品質保障、訓練等行政功能。

貳、組織分類

觀光社團大都以**學會**（如中華民國觀光學會）、**協會**（如台灣觀光協會）、**公會**（如台北市旅行商業同業公會）、**工會**（如台北市旅館業職業工會）等組織名稱出現。除社會團體外，職業團體亦甚有關係。因為職業團體係以協調同業關係，增進共同利益，促進社會經濟建設為目的，由同一行業之單位、團體或同一職業之從業人員組成之團體。常見的職業團體，大都以職業工會（如高雄市旅館職業工會）之組織名稱出現。惟此類職業團體與勞工權益密切相關，因此其目的事業主管機關為勞工或社會行政機關。

茲依觀光行政組織各層級為目的事業主管機關的領導、監督的社會團體及職業團體分別列舉如下：

一、中央觀光社團組織

中央觀光社團組織列舉如下：中華民國旅館事業協會、中華民

國觀光學會、中華民國觀光導遊協會、中華民國旅行業管理學會、中華民國觀光領隊協會、中華民國觀光教育學會、中華民國旅行業品質保障協會、中華民國餐飲學會、中華民國文化觀光發展協會、中華民國休閒旅遊發展協會、財團法人台灣觀光協會、中華民國觀光管理學會、中華民國旅遊消費者協會、中華民國旅行商業同業公會全國聯合會、中華民國旅行業經理人協會、中華民國旅館商業同業公會全國聯合會、中華民國國民旅遊領團解說員協會、中華兩岸旅行協會、中華國際會議展覽協會、財團法人台灣海峽兩岸觀光旅遊協會等。

二、地方觀光社團組織

地方各縣（市）觀光社團組織列舉如下：陽明山觀光協會、台北市旅行商業同業公會、台北市觀光旅館商業同業公會、台北市觀光協會、台北市餐飲學會、台北市導遊協會、台北市展覽暨會議商業同業公會、台北市旅遊業職業工會、台北市旅館職業工會、台北市導遊職業工會、台北市餐飲職業工會、高雄市旅行商業同業公會、高雄市觀光旅館商業同業公會、高雄市觀光導遊發展協會、高雄市旅館職業工會、高雄市旅遊職業工會、各縣（市）旅行商業同業公會、各縣（市）旅館商業同業公會、台灣鄉村民宿發展協會，及台中縣、宜蘭縣、花蓮縣、金門縣、南投縣、苗栗縣、雲林縣、嘉義縣的民宿發展協會等。

第三章

我國觀光產業政策

● 第一節　國內旅遊發展方案

● 第二節　二十一世紀觀光發展新戰略

● 第三節　觀光客倍增計畫

● 第四節　重要觀光景點建設中程計畫（97-100年）

● 第五節　未來觀光產業政策發展趨勢

　　我國觀光政策依據目前交通部觀光局民國97年7月15日網頁公布，以執行行政院「2015年經濟發展願景第1階段3年衝刺計畫」，推動「旅行台灣年」，達成來台旅客年成長7％之目標。其2008年施政重點為：

一、啟動「2008-2009旅行台灣年」，落實執行國內、國外宣傳推廣工作，營造友善旅遊環境，開發多元化台灣旅遊產品，引進新客源，達成年度來台旅客400萬人次之目標。

二、以「適當分級、集中投資、訂定投資優先順序」概念，研擬觀光整體發展中程計畫（97-100年）草案，強化具體投資成果。

三、獎勵業者設置特殊語文（日、韓文）服務、開發台灣觀光巴士行銷通路、輔導旅遊服務中心永續經營及加強旅遊景點間之轉運接駁機制，強化旅遊網路之服務功能。

四、提升遊憩區宿品質、推動民間參與投資興建旅館、鼓勵業者改善住宿環境，使臻於國際水準。

五、積極推動旅行業、觀光旅館業等從業人員服務品質訓練，充實從業人員專業知識、執業技能、服務熱忱，吸引外國旅客來台觀光。

六、以創意行銷手法，深耕來台觀光主要客源市場及開拓新興潛力市場；以獎勵補助措施及配套優惠利多，鼓勵業者積極送客並吸引國際人士來台。

　　惟我國近年來致力發展觀光產業，在民國97年5月20日之前由行政院整合各部會的重大觀光產業政策，分別說明如下各節。

第一節　國內旅遊發展方案

壹、政策背景分析

　　行政院於民國89年12月核定「新世紀國家建設計畫」，將推動

㈥建構國際級高品質便利之旅遊環境，吸引大陸及國際觀光人士。

三、具體措施

㈠營造多元便利旅遊環境。

㈡結合各觀光資源主管機關，推動文化旅遊、生態旅遊與健康旅遊。

㈢擴大旅遊商機，調整假期結構，均衡離尖峰需求。

㈣加強行銷配套措施，整體強化市場行銷。

㈤加強觀光人才質與量，強化政府觀光人力，全面提升服務品質。

㈥突破法令瓶頸與限制，強化民間投資機制。

㈦營造國際友善旅遊環境，開創台灣國際新形象。

參、預期效益

一、經濟效益

　　政府投資500億元，可吸引民間投資2,000億元，預估可創造55,000人就業機會，將使經濟成長率增加0.38個百分點。另外，吸引華人及國際旅客來台措施，民國93年來台旅客可達350萬人次，增加觀光外匯收入。

二、社會效益

　　增進國人身心健康，提升國人對本土資源、人文、社會之認知與認同。

三、生態環境

　　自然生態資源得以保護，避免因人為開發壓力，遭受殘害，達到保育與開發之平衡。

第二節　二十一世紀觀光發展新戰略

壹、政策內容

民國89年9月29日交通部觀光局舉辦二十一世紀台灣發展觀光新戰略國內研討會，並配合11月3、4兩日舉辦的台北國際旅展（ITF），同時召開二十一世紀台灣觀光發展新戰略國際會議，提出「二十一世紀發展觀光新戰略行動執行方案」，其政策內容為：

一、觀光重新定位

㈠**在政策上**：必須瞭解發展觀光是解決當前社會問題的重要關鍵。

㈡**在對外功能上**：觀光是外交與經貿之外，第三條可以將台灣推向國際舞台的管道。

㈢**在生態上**：台灣高山受板塊擠壓影響，既高又陡，是北極圈森林最南與熱帶雨林最北的分布地點，台灣是既老（生物資源）且少（地質）、既大（生物種類）又小（面積）、生態環境獨特富多樣化的地區。

㈣**在區域發展上**：觀光是縮小城鄉差距、均衡地方財富、創造原住民及偏遠地區居民就業機會的催化劑。

㈤**在人文建設上**：以文化及鄉土包裝的深度旅遊，可加深國人愛鄉愛土的意識。

綜合而言，觀光是沒有口號的政治、沒有形式的外交、沒有文字的宣傳、沒有教室的教育、沒有煙囪的工業，其作用存之於無形、聚之於共識，影響力既深且遠。

二、觀光發展願景

台灣在二十世紀已達成建立工業經貿之島的目標，二十一世紀則欲轉換為建立成為科技綠色矽島的目標。先進國家均認為未來的

二十一世紀，觀光旅遊產業是資訊網路業、高科技產業之外，最有潛力的明星產業。在未來的十年，台灣將成為全世界資訊運用的創新者、全球數位經濟的領航者，而**E–Tourism**觀光事業發展正是現代化國家整體發展的表徵。

三、台灣要成為亞洲主要旅遊目的地的課題

一個地區是否足以吸引國際觀光客，取決於三個環節，即：㈠外國人前來簽證、交通及資訊取得的便利性（Accessibility）；㈡觀光吸引力（Attraction）；㈢觀光設施品質與價格的對稱性。

因此，台灣要擁抱世界、走向國際，對外必須打通外國人來台入境簽證的管道，加強推廣美麗台灣新形象；對內則需加強充實觀光內涵，提升在國際間的競爭力。

四、觀光要成為國人生活快樂滿意指標的課題

當觀光被定位為解決社會問題、增進國人優質休閒生活的指標時，除了需就市場需求面與供給面的狀況進行探討外，更需從發展國際觀光的角度切入，提升國內旅遊設施水準國際化，讓國人樂於在國內旅遊。

五、觀光行政配合的課題

觀光既是民眾生活中的必備事項，在行政上自需調整其優先順位：㈠突破法令，加速引進民間力量；㈡在不影響公共安全前提下輔導違規業者合法化；㈢資源配套有效整合；㈣提升公部門觀光投資比例；㈤因應「地方制度法」的施行，賦予地方政府營造地區特色之權責；㈥推動均衡、永續的觀光發展。

六、研訂未來觀光政策的目標

㈠在成功建設台灣為「工業之島」後，以再打造台灣為「觀光之島」為目標。

㈡以來台觀光客年平均成長率10％，在公元2003年迎接350萬人次

旅客來台；國民旅遊人數突破1億人次；觀光收入由佔GDP3.4%
提升至5%為目標。

㈢以觀光旅遊據點滿意度指數提高至85%為目標。

貳、戰略（政策）

一、戰略一

以「全民心中有觀光」、「共同建設國際化」為出發，讓台灣
融入國際社會，使「全球眼中有台灣」的願景實現。

戰術：

㈠推動建立對國際觀光客友善（Visitor Friendly）的旅遊環境。

㈡開創台灣國際觀光品牌新形象。

㈢針對目標市場研擬配套行銷措施。

㈣建立有效新機制，以合作夥伴關係加強國際行銷推廣。

㈤運用資訊科技強化觀光行銷，建置以「台灣」為名展現Formosa
觀光魅力的網站。

二、戰略二

法令突破、體系整合，開創觀光發展新格局。

戰術：

㈠觀光資源管理機關及觀光地區（或區域）各相關單位建立共識整
合資源發展觀光。

㈡法律作突破性修正，打通民間投資觀光產業的瓶頸。

㈢輔導現存違規觀光產業適法營運。

㈣中央與地方觀光權責區劃重評。

㈤創新商業機制，均衡旅遊離尖峰需求。

三、戰略三

發展本土、生態、三度空間的優質觀光新環境。

戰術：

㈠地方節慶著重本土特色，作爲推往國際觀光市場的基礎。

㈡推動生態旅遊，體驗台灣之美。

㈢迎合需求打造海陸空三度空間的旅遊環境。

㈣加速觀光產業人才質與量的培育，使觀光產業品質全面提升、優質化。

第三節　觀光客倍增計畫

壹、政策背景與目標

　　「觀光客倍增計畫」係行政院民國91年8月23日以院台經字第0910027097號函核定「挑戰2008：國家發展重點計畫（2002～2007）」的十大重點投資計畫中的第5項計畫。該計畫訂定民國97年國際來台旅客成長目標爲：

一、**基本目標**：以「觀光」爲目的來台旅客人數，自目前約100萬人次，提升至200萬人次以上。

二、**努力目標**：在有效突破瓶頸、開拓潛在客源市場之作爲下，達到來台旅客自目前約260萬人次成長至500萬人次。

貳、政策推動策略

　　爲達此目標，今後觀光建設應本「顧客導向」之思維、「套裝旅遊」之架構、「目標管理」之手段，選擇重點，集中力量，有效地進行整合與推動。

參、政策規劃內容

一、整備現有套裝旅遊路線

包括北部海岸旅遊線、日月潭旅遊線、阿里山旅遊線、恆春半島旅遊線、花東旅遊線等5條套裝旅遊路線。

二、開發新興套裝旅遊路線及新景點

包括蘭陽北橫旅遊線、桃竹苗旅遊線、雲嘉南濱海旅遊線、高屏山麓旅遊線、脊樑山脈旅遊線、離島旅遊線、環島鐵路觀光旅遊線、國家花卉園區、雲嘉南濱海風景區、安平港國家歷史風景區、國家軍事遊樂園（台糖嘉義農場）、故宮分院、全國自行車道系統、國家自然步道系統等14條新興路線及景點。

三、建置觀光旅遊服務網

包括觀光旅遊巴士系統、環島觀光列車、旅遊資訊服務網、一般旅館品質提升計畫、優惠旅遊套票等5項措施。

四、國際觀光宣傳推廣

㈠客源市場開拓計畫。

㈡2004台灣觀光年（原規劃為2005年，之後調整提前於2004年辦理）。

㈢2008台灣博覽會（博覽會計畫，民國95年被立法院刪除預算無法辦理）。

五、發展會議展覽產業（**MICE; Meetings, Incentives, Conventions, Exhibitions**）

包括國際會展設施、獎勵機制及專業人才養成制度等3項，惟目前已交由經濟部執行。

肆、經費需求暫估表

茲將觀光客倍增計畫經費的需求暫估表列於**表3-1**。

表3-1　觀光客倍增計畫經費需求暫估表　　　　　（單位：新台幣億元）

經費來源		分年經費						
		91年	92年	93年	94年	95年	96年	91～96年
公務預算	中央	72.28	161.31	139.99	135.89	121.22	126.42	757.11
	地方	0.15	0.00	0.00	0.00	0.00	0.00	0.15
特種基金		15.58	16.07	14.40	14.50	14.50	15.50	90.55
民間投資		*	*	*	*	*	*	*

備註：

(一)「民間投資」係指公共建設計畫中屬BOT部分之民間出資款以及研究發展
計畫之民間配合款，不包括該計畫所帶動之民間投資金額。

(二)參考自《挑戰2008：國家發展重點計畫（2002～2007）》，行政院經建
會，2002年5月31日，頁13。

第四節　重要觀光景點建設中程計畫（97-100年）

觀光客倍增計畫自民國91年啓動後，受92年SARS疫情衝擊，
又因商務旅客減少，加上協商大陸人士來台觀光成效未如預期，
因此未能達成2008年該計畫倍增的目的。交通部觀光局遂參考93
年舉辦台灣觀光年之經驗，於民國96年12月24日奉行政院核定推
動「2008-2009旅行台灣年工作計畫」（Tour Taiwan Years 2008-
2009）。但因民國97年5月20日政黨輪替，為加速推動兩岸直航，
接待大陸人士來觀光，行政院旋於民國97年6月27日核定「重要觀
光景點建設中程計畫（97-100年）」，其重要內容如下：

壹、政策環境分析

一、外部環境

世界觀光旅遊委員會（WTTC）指出，2000年全球觀光產業規模（包含觀光相關產業、投資及稅收等）約占全球GDP的10.8％（相當於3兆5千750億美元），預估至2017年，全球觀光產業規模約占全球GDP的10.7％（相當於13兆2千320億美元）。至於全球觀光相關產業從業人口，自2000年有1億9千221萬人，預估2017年則可增加至2億6千260萬人。可知觀光產業對於全球，乃至於單一國家之經濟發展，將扮演重要角色。

二、內部環境

㈠交通運輸改善——交通便利多元，遊程選擇性多

國道3號（93年通車）、國道5號（北宜高速公路，含雪山隧道）（95年6月通車）、台灣高速鐵路（96年1月通車）、國道6號（預計97年底）相繼通車，交通運輸系統選擇多樣化，各景點交通可及性提高，將大幅縮短往返景點的交通時間。再加上重要景點周邊之運輸工具選擇眾多，如台灣觀光巴士，環島鐵路系統，纜車系統如貓空纜車（96年7月啓用）、九族—日月潭纜車（預計98年完工）、日月潭環潭公車等，除可有效疏緩交通衝擊外，更提供遊客新的旅遊體驗，對旅遊型態造成大幅改變。

㈡旅遊型態轉變——遊憩需求趨向多元，重視樂活、慢遊及養生健康

自87年起之隔週休二日制度、90年起週休二日制度實施以來，依交通部觀光局「國人旅遊狀況調查」報告顯示，國人從事國內觀光旅遊活動之比率及年平均次數，自80年的73％、3.30次，成長至88年的82.1％、4.01次，95年再提高到87.6％（其中94年比率高達

91.3％）、5.49次（其中93年高達5.70次），顯見國人從事觀光旅遊活動之人數及頻率漸趨頻繁，相對地，觀光遊憩服務設施之需求日益增加；再加上大眾運輸系統發展，非假日休閒人口日漸增加，遊憩行為亦逐漸傾向定點、主題、樂活（LOHAS）、養生健康之旅遊風潮，而賞鳥、鯨豚、地質、休閒農場等生態旅遊、宗教觀光、文化觀光等主題性旅遊，極具發展潛力。

分析遊客遊憩行為得知，國外遊客遊程多集中在大都會地區週邊（如台北、台中、高雄、花蓮）或定點環島旅遊，旅遊天數以3至14天不等，而國內遊客則分散流動於全台著名景點，平均旅遊天數1.67天。

㈢接待質量提升──因應開放陸客來台觀光，需完善旅遊相關配套措施

因應「開放大陸人士來台觀光」、「金馬小三通」及「大陸觀光客經金馬赴澎湖旅遊」政策的開放，預期將帶動大量住宿及景點參訪之旅遊需求，已於「施政計畫」中，積極配合大陸觀光客之特質及旅遊需求，規劃及宣傳優質旅遊產品，推動購物保障機制及加強服務人員訓練，並鼓勵民間投資興建住宿設施，以提升旅宿服務品質；此外，針對大陸觀光客必訪的重要景點，本計畫亦加強整備其風景區之環境品質、接待能量及服務機能，以完善相關配套措施，永續經營大陸旅遊市場。

㈣永續概念興起──尊重自然，重視資源永續發展之觀念

配合行政院院「國土復育策略方案暨行動計畫」，對重要景點建設，提出「尊重及順應自然」、「永續性」、「綠色經濟」、「依環境特性，規範開發及保育措施」、「劃設環境敏感區開發≦保育」、「整體性自然區域考量」等，對於山坡地、河川區域、海岸地區、嚴重地層下陷地區等環境敏感區域，將採永續發展之觀念推動。

三、問題評析

（一）**觀光建設軟硬體並重**：過去觀光建設常著重於硬體需求，忽視後續經營管理的需要，因此將兼顧軟、硬體建設，在資本門建設經費外，另行編列經常門費用，期加強觀光景點後續綠美化養護及設施零星修護等經營管理工作，提升觀光服務品質臻於國際水準。

（二）**交通運輸接駁服務升級**：重要景點常因大眾運輸系統接駁班次不多或轉運設施不足，而影響遊客行程安排；將藉由工作圈及產業聯盟機制，積極協調業者增加班次、規劃替代交通轉運接駁設施，或考量地區特性建立自行車道、步道或纜車系統，以便利遊客。

（三）**環境整體配套及國際化**：部分重要景點入口意象不明顯、國際化指示標誌及停車休憩據點不足，需妥善規劃，透過設施減量與景觀美化的手段，將公路沿線及周邊設施、知名觀景據點予以改善；將沿線指示牌雙語化以及招牌整合，並妥善規劃停車休憩空間，提供旅遊所需之食宿及轉運機能。

（四）**觀光設施永續經營**：遊客過度集中週末假日，淡、旺季明顯，或集中於部分景點，造成環境承載與遊客壓力日增，區域觀光發展不均。未來將積極定位各遊憩系統發展特色，規劃多種主題遊程，以核心景點串連周邊景點，並能在淡季吸引遊客到訪，旺季又能適時實施遊客承載量之管制。

（五）**服務設施及服務品質提升**：

　　1.**住宿設施品質**：持續推動民間參與投資興建旅館，鼓勵業者改善旅宿環境，並協調縣（市）政府辦理輔導民宿合法化、餐飲品質改善及服務講習訓練，以提升服務水準。

　　2.**觀光從業人員服務能力訓練**：將持續辦理觀光服務產業從業人員講習及訓練，以提升觀光遊憩從業人員服務品質臻於國際水

準。

3. **解說服務設施再強化深度旅遊資訊**：將妥善規劃符合遊客需求之旅遊服務設施，定期辦理解說人員訓練，加強人文、生態、溼地、候鳥等主題導覽解說內涵，提供各服務中心、車站、機場及觀光遊憩據點諮詢解說服務。

貳、計畫期程

計畫自民國97年1月至100年12月底止。

參、計畫構想與目標

一、計畫構想

(一) **觀光建設延續辦理之必要性**：觀光客倍增計畫為本計畫既有之基礎，已改善重點遊憩據點之旅遊服務設施臻於國際水準，奠定良好發展基礎，因此需持續推動建設及維護工作，以發揮綜效。

(二) **以既有套裝旅遊線計畫成果為基礎，集中資源整備具指標意義之「焦點建設」，以呈現政府投資績效**：重新檢視政府投資重點，將「套裝旅遊線」概念，轉換成「遊憩區域」概念，將台灣分為北部地區、中部地區、南部地區、東部地區、離島地區等5大區域，集中資源投資「焦點建設」及其週邊旅遊環境及服務品質提升。

(三) **採用景點分級的觀念，逐步提升旅遊服務水準**：考量遊客遊憩動線，並採景點分級的理念，將景點分為國際觀光重要景點、國內觀光重要景點、地方觀光景點，將部分具國際潛力之國內觀光重要景點提升為國際觀光重要景點之目標。

(四) **回歸機關各司其職，執行觀光建設工作**：基於觀光客倍增計畫已建立工作圈及產業聯盟協調及合作機制，因此，將回歸政府行政體制，由各機關各司其職，共同推動景點建設。

(五)**考量政府既有政策規定及可能的影響，彼此相輔相成**：上述東部永續發展綱要計畫、國土復育策略方案、開放大陸人士來台觀光政策等，均會影響本計畫實際執行的內容，應配合執行，並預先因應。

二、計畫目標

(一)集中資源投資「焦點建設」，推動大東北遊憩區帶、日月潭九族纜車及環潭遊憩區、阿里山公路遊憩服務設施、民間參與大鵬灣國家風景區建設BOT案及建構花東優質景觀廊道等5大國際景點建設。

(二)採用景點分級建設觀念，分級整建36處具代表性之國際景點及44處具代表性之國內景點。

(三)逐步提升景點服務能量，積極整合零星景點為遊憩區型態景點，並建設具國際潛力之國內景點轉型成國際景點，以吸引國際遊客參訪。

(四)國家風景區遊客人數從96年2,848萬人次增加至100年3,270萬人次。

(五)國家風景區遊客滿意度從96年79.44分提升至100年81.56分。

三、預期績效指標

重要觀光景點建設中程計畫的預期績效目標請參閱**表3-2**。

肆、執行策略及建設項目

一、執行策略

(一)擇定對台灣觀光整體發展具指標性意義之「焦點建設」，集中資源及經費提升旅遊接待能量，並整合零星景點為遊憩區型態景點，採用景點分級建設之觀念，整建具代表性之國際景點、國內景點及地方景點。

表3-2　重要觀光景點建設中程計畫預期目標一覽表

面向	衡量指標（衡量單位）	預期目標值			
		97年	98年	99年	100年
整體績效	1.來台旅客成長率（%）註1	7	7	7	7
	2.觀光收入（新台幣億元）註2	4,020	4,140	4,260	4,380
景點建設	1.國際觀光重要景點建設完成數（處）	13	12	11	23
	2.國內觀光重要景點建設完成數（處）	22	20	23	35
	3.地方觀光重要景點建設完成數（處）	49	62	59	72
經營管理	環境維護及設施維持建設完成數（處）	87	87	87	87
旅遊服務	1.參訪國家風景區遊客人次（萬人）註3	2,918	3,027	3,147	3,270
	2.參訪國家風景區遊客滿意度（%）註4	79.66	80.42	80.99	81.56

備註：

1.來台旅客成長率（％）：以96年371.6萬人次為基礎，訂定每年成長率7％（不含第1類大陸人士）。

2.觀光收入（新台幣億元）：依據交通部觀光局「來台旅客消費及動向調查報告」、「國人旅遊狀況調查報告」統計推估（以上不含第1類大陸人士，未來將視開放情形，以「第1類大陸人士來台旅客人次×平均停留天數×每人每日消費額」之統計方式另計）。

3.參訪國家風景區遊客人數（萬人）：依據交通部觀光局「國家風景區遊客調查報告」資料推估。

4.參訪國家風景區遊客滿意度（％）：依據交通部觀光局「國家風景區遊客調查報告」資料推估。

㈡遴選具國際吸引力及獨特性之重要觀光景點，由國家風景區管理處及地方政府合作建設，並以國際遊客為主要服務對象，並引入民間企業投資。

㈢對於國家風景區轄內重要觀光景點，由該管理處及地方政府加強整頓環境景觀，以設施減量、符合當地生態資源條件之手法，進

行塑造具當地特色之風景區設施及景觀。

㈣補助地方政府辦理重要景點風華再現，並針對國際觀光客及國民旅遊常去景點及路線，進行重點投資，提升旅遊服務品質，再現昔日風華，提升為國際觀光及國民旅遊國內重點型據點。

㈤檢討風景區、觀光地區及旅遊帶現行開發規模、資源運用狀況及經營管理型態，進行積極、系統性之觀光配套作為，提出實際可行方案及作法，俾利整體投資建設與後續觀光行銷。

㈥為將實際市場需求落實到各旅遊線實質工作項目，並避免過度設計與設計不當設施，加強推動各旅遊線產業聯盟進行觀光產業輔導與溝通作業。

二、焦點建設項目

㈠**北部海岸地區**：打造大東北遊憩區帶為皇冠海岸及濱海休閒度假區，其建設重點：

1.東北角暨宜蘭國家風景區焦點建設重點：
 (1)福隆地區遊憩服務設施（97-100年1.1億元）。
 (2)外澳地區遊憩服務設施（97-99年0.75億元）。
 (3)宜蘭濱海地區遊憩服務設施（98年至100年2.5億元）。

2.北海岸及觀音山國家風景區焦點建設重點：
 (1)白沙灣遊憩區服務設施（97年0.18億元）。
 (2)金山中角遊憩區服務設施（98-100年1億元）。
 (3)野柳遊憩區（97-100年1.65億元）（含全區導覽標示及路廊改善）。

㈡**日月潭地區**：環潭地區景點及纜車場站周邊景觀改善建設，其建設重點：

1.水社公園興闢工程（98-99年2.05億元）。
2.向山行政中心新建工程（97-99年3.93億元）。
3.污水處理廠新建工程（97-100年3.3億元）。

4.文武廟及玄奘寺地區攤販景觀改善工作（98-100年1.02億元）。

5.日月潭商圈街景、向山及水社地區景觀改善（97-100年2.95億元）。

6.環潭步道及自行車道整建（97-100年0.56億元）。

7.朝霧碼頭及停車場整建工程（100年0.6億元）。

8.九族及日月潭端纜車場站及周邊地區景觀改善（97-100年民間投資7.2億元）。

㈢**阿里山地區**：阿里山公路遊憩服務設施建設，其重點：

1.觸口遊客服務暨行政管理中心工程建設（97-99年1.65億元）。

2.龍美阿里山茶展館暨親和轉運服務區（98-99年0.35億元）。

3.石桌、奮起湖遊憩系統（98-99年0.49億元）。

㈣**大鵬灣地區**：民間參與大鵬灣國家風景區建設BOT案，其建設重點：大鵬灣BOT案建設願景以達成「多功能國際級水上休閒度假區」為目標，政府及業者97至100年共28.519億元。

㈤**花東地區**：建構花東優質景觀廊道，其建設重點：

1.東部海岸國家風景區焦點建設重點項目：

　(1)發展綠島成為國際生態旅遊島（97-100年 0.42億元）。

　(2)建構花東優質景觀廊道（98-100年0.35 億元）。

2.花東縱谷國家風景區焦點建設重點項目：

　(1)形塑鯉魚潭成為國際級親水休閒活動遊憩空間（97-100年1.18 億元）。

　(2)打造羅山遊憩區及六十石山地區成為國際級度假村（97-100年0.29 億元）。

　(3)營造鹿野高台地區為國際飛行傘活動場地（97-100年0.41 億元）。

　(4)整建關山地區自行車道及周邊公共設施為健康休閒區（98-100年0.32 億元）。

　(5)建構花東優質景觀廊道（97-100年1.55 億元）。

三、景點分級重點建設項目

㈠**國際觀光重要景點建設**（36處）

1. 完成白沙灣、金山中角、野柳遊憩區環境改善。

2. 完成福隆遊憩區、外澳及宜蘭濱海遊憩區服務設施改善。

3. 完成日月潭環潭遊憩區周邊設施及景觀改善。

4. 完成台18線旅遊服務設施、石桌／奮起湖遊憩系統，以營造為國際級高山度假基地。

5. 建構大鵬灣地區便捷旅遊交通網及灣域水質改善，並營造生物

6. 多樣性棲息環境、形塑水岸綠廊。

7. 改善綠島地區、小野柳／都蘭地區、三仙台地區遊憩服務設施。形塑花蓮鯉魚潭、七星潭地區為國際級親水休閒活動遊憩空間。

8. 完善羅山及六十石山地區、鹿野高台、關山地區遊憩設施，營造為觀光纜車、飛行傘、自行車等健康休閒區。

9. 型塑獅頭山為宗教文化區，並重現南庄客家小鎮及原住民文化意象。

10. 完成七股地區服務設施改善，完善潟湖、鹽山、台灣鹽業博物館周邊及黑面琵鷺保護區服務設施。

11. 完善四草野生動物保護區環境及景觀。

12. 打造烏山頭為西拉雅觀光旗艦區、重現關子嶺為國際級溫泉慢活度假小鎮風華。

13. 完善賽嘉航空園區、新威茂林遊憩區及三地門霧台遊憩區服務設施，打造為陸、水及空域三度空間冒險刺激的多元旅遊度假區。

14. 辦理澎湖湖西濱海遊憩區、白沙遊憩區、漁翁島遊憩區、虎井桶盤遊憩區、雙心石滬遊憩區等重要景點設施環境改善，塑造國際旅遊服務水準。

15. 推動北竿系統為國際觀光重要景點，賡續整備「戰爭和平紀念公園」，進行相關遊客服務設施建設，並完善周邊環境，並重現北竿芹壁傳統聚落風貌。

16. 保存瑞芳風景特定區珍貴的文化資產，重塑礦區優質旅遊品質。

17. 整合台南安平地區古蹟人文與周遭自然情境觀光遊憩資源。

18. 提升知本風景區遊憩服務品質。

19. 提升都會區重要景點周邊服務設施品質。

(二)**國內觀光重要景點建設**（44處）

1. 改善宜蘭濱海遊憩區周邊遊憩服務設施，提升整體遊憩服務機能。

2. 北海岸三芝遊憩區、石門遊憩區及基隆遊憩區之遊憩據點設施更新改善。

3. 重塑冬山河風景區優質旅遊勝地形象，再造環境魅力。

4. 完善水里溪遊憩區（車埕管理站、木業廠及周邊）服務設施，並提升水里溪遊憩系統遊憩服務品質。

5. 完成建置鄒族地區遊憩系統聚落空間營造、西北廊道遊憩系統（含瑞太、豐山、來吉），以形塑鄒族部落整體風貌及串聯西北廊道景點，以發展推廣茶之道、賞螢及自然生態等特色旅遊。

6. 建立小琉球為度假休閒之珊瑚礁生態學習島。

7. 打造成功、濱地區、石梯坪、港口地區成為具國際水準的觀光度假勝地。

8. 建構花東優質景觀路廊，打造優質友善旅遊環境，推廣深度旅遊。

9. 改善谷關及八卦山周邊環境與公共服務設施，營造為優質旅遊環境。

10. 整建雲嘉遊憩區、南瀛遊憩區及台江遊憩區服務設施，完善遊

客服務機能。

11. 建構虎頭埤遊憩區、左鎮遊憩區、曾文遊憩區，塑造優質鄉村、產業旅遊廊道。

12. 強化荖濃遊憩區及屏北遊憩區服務機能，創造旅遊新風貌。

13. 改善澎湖菜園休閒漁業園區、內海濱海遊憩區、望安中社遊憩區、七美人塚遊憩區等景觀改善，創造景點新風貌。

14. 建置馬祖南竿系統——北海遊憩區、媽祖宗教園區、津沙、牛角等為國內觀光重要景點。

15. 改善基隆和平島觀光地區服務設施，提供具國際水準的服務。

16. 強化北橫旅遊帶沿線景點之遊憩功能，提高旅遊服務品質。

17. 營造Atayal旅遊帶具特色的風貌社區及部落風情，再造環境魅力。

18. 十八尖山旅遊帶環境整理改善，營造友善旅遊環境。

19. 結合台6線旅遊帶在地產業特性，配合主題營造、活動推廣與觀光遊憩帶連結，再造台6線沿線觀光價值。

20. 重新建構后里馬場觀光地區周邊旅遊環境。

21. 提升大坑風景區登山步道服務品質、建立休閒安全設施。

22. 提升田尾公路花園觀光地區花卉觀光產業的品質及經濟效益，建構完善花卉觀光遊程。

23. 建構鹿谷竹山旅遊帶旅遊環境，強化美麗台灣社區首選南投小半天地區之環境。

24. 建構雲林古坑觀光地區旅遊環境，改善整體遊憩服務機能。

25. 提升布袋觀光地區、蘭潭風景區遊憩服務品質，結合社區參與，創造遊憩潛力點。

26. 建構後壁／白河旅遊帶成為具全國魅力鄉村風景地區。

27. 整合旗山／美濃旅遊帶既有自然生態、人文古蹟及在地產業等觀光遊憩資源，再造環境魅力。

28.改善恆春古城觀光地區服務設施，重現古城風華。

29.整合規劃澎湖馬公觀光地區、金門金城小鎮旅遊帶景點設施，完善旅遊環境區整體遊憩服務機能。

伍、經費計算基準

民國97至100年度所需經費總計約為新台幣200億元（其中97年度45.60351億元，98年度50.55251億元，99年度56.67548億元，100年度47.16850億元），以逐年編列公務預算方式辦理。各年度經費需求如**表3-3**所示。

表3-3　重要觀光景點建設中程計畫各年度經費預估表　（單位：億元）

年度	國際觀光重要景點 資本門	國內觀光重要景點 資本門	地方觀光景點 資本門	風景區經營管理／其他配套		合計	
				資本門	經常門	資本門	經資門
97	22.06000	10.08800	3.68600	9.76951	0.00000	45.60351	45.60351
98	26.51500	9.76700	5.12000	8.05051	1.10000	49.45251	50.55251
99	25.26698	12.04600	6.09250	11.94000	1.33000	55.34548	56.67548
100	17.05750	9.71350	6.61750	12.42000	1.36000	45.80850	47.16850
合計	90.89948	41.61450	21.51600	42.18002	3.79000	196.21000	200.00000

資料來源：交通部觀光局。

柒、預期效果及影響

㈠打造具國際級魅力風景據點，吸引國際遊客造訪旅遊。

㈡強化旅遊環境改善及服務設施品質提升，以完善各風景區公共設施與提升環境品質，永續利用環境資源，改善國內觀光產業環境。

㈢吸引民間配合國家重大公共工程建設，投入財力、物力與專業人力，以促進地方繁榮，並提升國家觀光事業整體競爭力。

㈣合理有效開發觀光資源，以提供高品質之旅遊環境與多樣性遊憩

空間,並塑造具地方特色之旅遊環境,提供高品質之遊憩體驗。

㈤改善整建現有公共設施,提升整體服務品質,使遊客造訪人次增加,以創造商機並增加居民就業機會。

㈥結合周邊遊憩系統,以活絡地方觀光產業並繁榮地方經濟。

㈦增加中央與地方政府夥伴關係,強化工程投資建設及後續經營管理之介面銜接,有效累積風景區、觀光地區投資建設成果。

第五節　未來觀光產業政策發展趨勢

　　民國97年5月20日政黨再輪替,中國國民黨取代民主進步黨再度執政,總統候選人馬英九及副總統候選人蕭萬長在競選期間對全國選民分別提出了當選後執政團隊的廉能、國防、外交、青年、教育、文化、海洋、婦女、原住民、客家、人權、農業、社會福利、醫療、環境、勞動及觀光等有關未來國家各項政經發展的政策。從民主選舉或政黨政治的原理來說,這些政策已經是選民期待候選人兌現的承諾,其中除了「馬蕭觀光政策:讓世界分享台灣的美好」攸關未來我國觀光產業發展之外,其他如文化、原住民、客家、醫療、農業、環境等政策也多少與觀光產業發展有關,值茲新局始布之際,實在有必要深入瞭解。

　　換言之,藉著檢視這些與觀光有關的政策,一方面有助於全民瞭解其內容,甚至於監督政策的兌現;另一方面,對觀光產業的產官學界來說,更是調整步伐、共創觀光榮景的契機。

壹、馬蕭觀光政策:讓世界分享台灣的美好

　　民國97年3月1日中國國民黨總統候選人馬英九在台北大安森林公園出席馬蕭全國觀光後援會成立大會時發表「馬蕭觀光政策:讓世界分享台灣的美好」。全文3,620字,分前言、4項基本理念、3項

預期目標、12項具體主張等四大部分，茲扼要列舉如下：

一、基本理念

㈠開拓觀光產業，有利台灣經濟轉型。

㈡善用地理優勢，吸引境外觀光客。

㈢突顯台灣觀光特色，投資定位必須明確。

㈣作好制度配套，創造有利發展觀光的環境。

二、預期目標

㈠透過兩岸直航，拓展國際航線及延遠權，使台灣成為區域樞紐及
東亞門戶，以增加商務客與觀光客來台數量。

㈡擴大故宮展館規模，打造世界級文化觀光景點，吸引全球觀光客
來台。

㈢排除法令障礙，投資軟硬體設施，提振觀光產業競爭力，預計四
年後觀光產值將突破6,000億元，創造14萬就業機會。

三、具體主張

㈠**設立300億元「觀光產業發展基金」**：透過專業規劃，幫助地方
政府、旅遊業、旅館業、觀光運輸等相關事業的補助運用，改善
旅遊的軟硬體設施。

㈡**提高觀光主管位階，另設「旅遊發展局」行銷觀光**；一年內將成
立「文化觀光部」，側重跨域整合，四年內文化觀光預算將提高
至總預算的4％。

㈢**增加陸客來台人數，擴大商機及就業機會**：預計初期每天3,000
人，每年將近110萬人次，第四年每天開放1萬名大陸觀光客，將
可達到四年內增至每年360萬人次的目標。預計開放第一年創造
至少600億元的收益，第四年躍升至2,000億元。預估開放後第一
年將增加4萬個就業機會，以後三年增加10萬個，使台灣失業率
下降超過1個百分點。

(四)**推動「四進四出」，擴增旅遊進出路徑**：即指大陸、金馬、澎湖、台灣四站，容許自由組合各種旅遊進出路徑。考慮開放觀光直航的空港包括桃園、台中清泉崗、台北松山、高雄小港、澎湖馬公、花蓮、台東及金門機場，與基隆、台中、高雄（包含安平與布袋兩個輔助港）、蘇澳、花蓮、馬公、金門、馬祖等八個港口。

(五)**天空開放，海岸解嚴，還港於民，國土加值**：國內領空容許輕航機、熱氣球、滑翔翼等多元休閒，增加台灣觀光能力。在航權方面，兩岸直航可以藉由國際航線的轉接，使台灣成為東亞樞紐，同時帶來國際觀光資源。海岸解嚴，可以引進國際投資，在環境評估許可前提下，打造國際級度假黃金海岸。有潛力的海港必須轉型為多元休閒漁港或國際郵輪停泊港，創造港都文化特質。

(六)**擴大故宮展館規模，打造世界級觀光景點**：目前興建中的故宮南苑，預備展覽亞洲文物，應繼續興建。此外，有系列地常年展出故宮收藏之文物，並與世界其他重要博物館合作交流巡迴展出各館典藏。學習古根漢博物館的創意，結合建築、文化、藝術、會議、度假，發展多功能複合式之觀光旗艦園區，藉此帶動觀光旅遊業的發展。

(七)**結合生態與親水休閒，打造高雄海洋新樂園**：制訂「永續港灣政策」，將高雄港、洲際貨櫃中心、南星計畫等周邊相關計畫整體規劃，並參考香港濕地公園、大阪生態港等案例，發展為結合生態、遊憩和教育綜合功能的「海洋新樂園」。

(八)**開放第三國簽證，推「雙城遊記」，開拓國際觀光市場**：爭取在台灣轉機的國際旅客入境觀光，開拓停留觀光（stopover tourism）市場，將開放已取得美、加等國簽證或居留權的東南亞、南亞與中東等國際旅客，以免簽證或落地簽證方式入台觀光，以提高國際觀光客數量。利用直航優勢，包裝台灣與大陸的套裝旅遊，推出「台滬雙城行」、「台閩雙城行」與「台粵雙城

行」，吸引前往大陸之國際觀光客（2006年大陸國際觀光客約5千萬人次），以「台進陸出」或「陸進台出」之方式，將赴大陸旅遊的部分國際觀光客引進台灣，例如2008年北京奧運及2010年上海世界博覽會，均為絕佳商機。

(九)**全力推動溫泉養生及醫療觀光**：台灣各地溫泉資源豐沛，醫療服務品質良好，醫療成本相對低廉，發展醫療觀光極具潛力。預估2009年產值可達180億元，並且將帶動105.6億元新增直接投資，四年內可創造3萬個工作機會。

(十)**排除發展觀光法令障礙，協助旅遊業者資金融通**：對於有礙發展觀光事業的法令，應優先透過修法或立法予以排除。對於證照發放，應儘量採單一窗口作業。速訂立有利於旅遊業資金融通的政策，改善交通標誌與地圖，改善旅遊景點周邊的交通與衛生環境。

(土)**開發「長宿居遊區」，吸引國內外老人長期居住**：政府應積極規劃結合觀光、旅遊及醫療之「長宿居遊區」，讓老人生活在風景優美、醫療照顧良好的地區，使台灣成為亞太最適合老人安居、旅遊的國家。

(土)**形塑具有「台流」文化特色的新旅遊業**：發展並深耕如周杰倫、雲門舞集等「華人流行文化」，媽祖出巡、中元搶孤「宗教文化」，牛肉麵節「飲食文化」等多樣化主軸，串連文化觀光路線，豐富台灣觀光內涵。結合電視劇與電影行銷台灣景點，聘請本土及國際知名導演或片商在台取景，以戲劇觀光形塑「台灣文化」（如韓流之「大長今」效應）之新觀光業。

貳、馬蕭文化政策：文化核心的全球佈局

民國97年1月24日馬英九總統候選人在木柵老泉劇場發表「馬蕭文化政策：文化核心的全球佈局」，可說是所有競選政策中最緊

密契合觀光產業發展的政策。3,630字中，不但重複觀光政策中的提撥300億元成立觀光發展基金，其他還有設置「台灣電影中心」、發起華人世界的「台灣獎」、提撥50億元成立文化外交基金，以及設置海外「台灣書院」等，其實都與觀光發展有關。馬總統當時還表示：「為什麼把文化跟觀光結合在一起？這基本上一方面是組織再造，不必成立兩個部會，二方面可以結合起來發揮更大的戰力，尤其是文化產業本身具有高度的觀光價值。」如此一來雖讓少數文化人擔心會矮化文化的深度、廣度及其意義與價值，但文化與觀光，誰屬於誰？或是否要合要離？其實並非重點，主要還是藉助文化與觀光的兩大政策，建構未來以「文化觀光」帶動觀光產業的主力軸心。

　　該政策除基本理念之外，還有5項政策綱領、16項具體主張等三大部分，茲扼要介紹如下：

一、政策綱領

㈠**以文化作為 21世紀首要發展戰略**：文化優先，文化領政，文化總統：

　1.文化提升為國家發展的首要戰略。

　2.文化是公民社會的黏合劑。

㈡**以觀光作為領航旗艦產業**：高科技眼光，大文化內涵，開放務實政策，扶植觀光作為國家重點策略產業。

㈢**厚植台灣文化，開啓國際市場**：鼓勵原創，提升品質，加入國際市場；厚植多元台灣，全面與國際接軌，強化文創產業的國際競爭力。

㈣**以文化創造「和平紅利」**：以藝文、思想、公民社會價值發揮燈塔效應，對峙消耗國力，打擊經濟。台灣必須以文化搭橋，創造和平紅利。

㈤**以文化突圍，創造台灣新形象**：用「文化外交」補強「傳統外

交」，多元經營實質關係，重開國際友邦；不靠新台幣，靠文化也能走遍天下。

二、具體主張

(一)以文化作為 21世紀首要發展競爭戰略：

1.成立「文化諮議小組」，召開年度「總統文化論壇」。

2.一年內成立「文化觀光部」，並完成「文化創意產業法」立法。

3.四年內將文化預算從1.3%提高至總預算的4%。

4.開大門，走大路，吸納全球文化人才。

(二)以觀光作為領航旗艦產業：

1.設置「300億觀光發展基金」。

2.天空開放，海岸解嚴，還港於民，國土加值。

3.多元開拓觀光市場，中國大陸、亞太、歐美市場三頭並進。

4.全力推動醫療觀光。

(三)厚植台灣文化，開啟國際市場：

1.成立「文化創意產業研發中心」，提升本土藝術，結合最新科技，融入國際市場。

2.設置「台灣電影中心」。

3.重點培育本土文化優勢，成立「公共電視閩南語製作中心」及專屬頻道。

(四)以文化創造「和平紅利」：

1.促進台灣價值輸出，全面開放兩岸文化交流。

2.發起華人世界的「台灣獎」。

3.促成華人世界合作編纂「二十一世紀華文大辭典」。

(五)以文化突圍，創造台灣新形象：

1.以文化為大使，創設「文化外交基金」。

2.設置境外「台灣書院」，以文化交心。

參、其他與觀光有關的馬蕭政策

　　為全力兌現總統馬英九競選政策，行政院研考會在民國97年 5月29日行政院會中提出短（6個月內完成）、中（18個月內完成）、長（18個月以上完成）期三類完成期程管制考核方案，希望落實相關政策。經彙整共有愛台十二建設等21項重大政策，245項政策項目，分成414項具體內容，共涉及內政部等29個機關權責，內容包括方案、措施以及法規的增修訂。這些政策中亦不乏與觀光發展有關的措施，經全面逐一檢視結果列舉如下：

一、馬蕭海洋政策：藍色革命 海洋興國

　　該政策第四項具體主張的「海岸解嚴」中列有3項與觀光有關項目：

㈠**鬆綁及增修相關法令，開放民眾親海活動**：檢討與增修海洋觀光遊憩投資事業，以及船艇、浮具和水上飛行載具等活動相關法令，強化海域安全與基本措施，簡化民眾出入港、舟艇持有操作、海上遊憩等手續。開放近海管制，鼓勵親海性事業和舉辦公眾活動。

㈡**分區評選設立適宜基地，推動海洋生態旅遊**：全國評選適宜地點，鼓勵郵輪停靠，同時結合地方漁村、漁市、漁業、濕地、紅樹林、沙丘、沙洲、潟湖、鹽灘、景觀等自然和人文資源或特色，分區設立海洋觀光遊憩基地，同時發展套裝行程，建立總量管制制度，以推動海洋生態旅遊，增加地方收益。

㈢**結合生態與親水休閒，打造高雄海洋新樂園**：港灣發展已經不僅是貨運量的增加而已，在不影響港務營運前提下，應推動結合港區周邊整體資環境（如空污防制、水質改善、生態保育、文史遺址、社區教育），制訂「永續港灣政策」，將高雄港、洲際貨櫃中心、南星計畫等周邊相關計畫整體規劃，並參考香港濕地公

園、大阪生態港等案例，發展爲結合生態、遊憩和教育綜合功能的「海洋新樂園」。

二、馬蕭婦女政策：陽光女人兩性共治

　　該政策第十項「改善婦女休閒運動環境」中，具體主張：整合社區、學校、公私立機關等休閒資源，提供婦女多元、便利與平價的休閒活動機會，提高女性對休閒運動設施的可及性和使用率。另對於公共休閒、運動、文化、教育、衛生及交通等設施，應考量女性需求，並改善生活環境的安全條件，以減少搶劫、性侵害及性騷擾等發生比率。

三、馬蕭原住民政策：原住民族多元共榮

　　該政策主張有兩項與觀光發展有關：

㈠推廣文化產業認證制度，設立原住民薪傳獎：推動「原住民文化產業認證標章」制度，並設立「原住民薪傳獎」，以提高原住民族文化的經濟附加價值與手工藝品價值。優良原住民手工藝品亦應列入國家致贈外賓禮品項目，以落實政府協助原住民族推廣手工藝品的政策。

㈡保護原住民族文化遺產，強化原住民族研究：政府應保護原住民族文化遺產、傳統知識和文化表現形式，並應積極支持有關原住民族的研究，並網羅原住民投入研究工作，以培育相關領域之研究人才。

四、馬蕭客家政策：牽成客家、繁榮客庄

　　該政策主張有四項與觀光發展有關：

㈠設置「客家文化重點發展區」：制訂專法，規定客家人口數達40％以上的縣市鄉鎮，設爲「客家文化重點發展區」，其中小學母語教學、公共場合的語言使用，均須將客語地位提升。同時由中央政府專案補助，全面建設具有客家特色的社區、維修文物古

蹟、協助文化保存,並全面加強客家文化和語言的教育、傳播與弘揚。

㈡**提升客家文化的創新價值**:政府協助客家保存傳統文化及舉辦客家文化活動之餘,更應積極協助開發創新的客家文化,輔導客家文化產業創新發展,使其經由設計、開發、製作、包裝、行銷的商業化過程,將客家文化融入於視聽藝術、數位網路與精緻生活產業中,成為高附加價值且能跨越族群邊境的文化創意產業,深入市場,擄獲人心。同時,結合都市發展、建築、藝術、設計與客家工作者,協助客家聚落運用「農村再生基金」或「觀光產業發展基金」,建設客家庄特有的文化風貌,以提升客家文化產業的經濟與觀光效益。

㈢**設立客家特色產業發展基金**:針對客家庄生計困難的問題,除協助發展文化創意產業及一般農業之外,應選擇具有發展潛力的客家特色產業,如木雕、膨風茶、紅麴、粄條、粢粑、仙草、擂茶、花布衫、客家菜等,政府應提供全方位的規劃與協助。首先,規劃地區特色產業發展計畫,運用「地方產業發展基金」,做為客家特色產業發展的基金,注入資金或提供優惠融資,並委由政府創設的財團法人產業經營顧問組織協助地方政府或廠商規劃輔導,同時協助人才培訓以及市場行銷。

㈣**建設台灣成為全球客家文化與產業交流中心**:建設客家文化和發展客家特色產業的同時,政府應協助民間廣泛和全球客家鄉親聯繫結合,邀訪中國大陸、東南亞以及世界各地客家人到台灣客家庄參訪旅遊,與客家文化創意和特色產業進行交流合作,把人流與金流帶進來,把技術和產品輸出去。

第四章

國際與世界主要國家觀光組織

第一節　國際主要觀光組織

壹、概說

　　根據資料顯示，全世界的國際性觀光組織約有70餘個，其全銜及簡稱可詳見**附錄4-1**，但我國實際參與的只有10個，顯然偏低。此10個國際觀光組織分別為：

一、**亞太旅行協會**（Pacific Asia Travel Association, PATA）。

二、**旅遊暨觀光研究協會**（The Travel and Tourism Research Association, TTRA）。

三、**東亞觀光協會**（East Asia Travel and Association, EATA）。

四、**美洲旅遊協會**（America Society of Travel Agents, ASTA）。

五、**拉丁美洲觀光組織聯盟**（Confederation de Organizationes Touristicas de la America Latina, COTAL）。

六、**國際會議協會**（International Congress and Convention Association, ICCA）。

七、**國際會議局與觀光局聯盟**（International Association of Convention and Visitor Bureau, IACVB）。

八、**美國旅遊業協會**（United States Tour Operators Association, USTOA）。

九、**國際會議規劃師協會**（International Society of Meeting Planner, ISMP）。

十、**亞太經濟合作理事會觀光工作小組**（Asia Pacific Economic Cooperation-Tourism Working Group, APEC-TWG）。

　　除此10個國際性組織之外，尚有成立悠久、舉足輕重的世界觀光組織（UNWTO），我國雖非會員國，但仍須瞭解。存在才有希

望，今後觀光界更應積極參與國際觀光組織活動，除可拓展國民外交，提升我國國際聲望及地位外，更可增加外國觀光客來華旅遊人數，全面振興觀光產業。

貳、主要國際觀光組織介紹

一、世界觀光組織

　　世界觀光組織（The World Tourism Organization，簡稱**UNWTO**）是一個政府間的國際性旅遊專業組織，以全球性觀光政策及出版品為其主要服務項目，其成立沿革請詳見**表4-1**。

表4-1　世界觀光組織成立沿革一覽表

年代	成立地點	組織名稱
1925年	荷蘭海牙	國際官方觀光組織會議（International Union of Official Travel Assembly）
1930年	荷蘭海牙	國際官方觀光宣傳組織聯合會（Union International Des Organs Officials De Propaganda Touristique）
1946年	英國倫敦	國際官方觀光組織聯合會（International Union of Official Travel Organization）
1975年	西班牙馬德里	世界觀光組織（The World Tourism Organization）

資料來源：作者整理。

　　我國係1958年10月10日仍屬UNWTO前身的國際官方觀光組織聯合會於比京布魯塞爾舉行第13屆大會時正式入會，但1975年改組為UNWTO時被中共取代我國入會。該組織設立宗旨為：「本組織之基本目的，為發展觀光事業，以求對經濟發展、國際瞭解、和平、繁榮，以及尊重人權與基本自由等有所貢獻，不分人種、性別、語文及宗教，本組織將採取一切適當的行動以達到此目標。」1975年5月12日至24日該組織在馬德里召開第一屆會議，經決議以

西班牙馬德里為永久會址。

目前會員分成**正會員**（Full Member）、**關係會員**（Associate Member）及**贊助會員**（Affiliate Member）三種。總計會員數包括138個國家與地區，以及350餘公共團體與個人會員。由於該組織不承認我國，除1975年我國被排除會籍外，1998年起交通部觀光局已不與其接觸。

UNWTO的最高權力機構是會員大會，由大會選舉主席、副主席及執行委員會委員。根據執行委員會的推薦，任命秘書長和選出審計員。秘書長要貫徹大會和執行委員會的決議。為達成各項任務，該組織分**觀光旅遊行政、企劃與投資、研究與統計、職業訓練**及**推廣**五大部門推動各項業務。

二、亞太旅行協會

亞太旅行協會（Pacific Asia Travel Association，簡稱**PATA**）為一非營利性之國際觀光事業組織。1952年1月22日成立於**美國夏威夷檀香山**，目前約有會員2,200個，總部設於**美國舊金山**，會員均為團體會員，主要分為政府、航空公司及觀光產業等三類，由太平洋地區各國政府觀光機構、航空公司、旅館業、旅行業等有關單位組成，以促進亞太地區觀光事業之發展為宗旨。

1957年我國用交通部觀光事業委員會名義加入為政府會員，我國民間旅遊業有64家加入為仲會員，中華航空公司為運輸業正會員，台北市旅行業商業同業公會及台灣觀光協會為贊助會員。該協會目前有政府會員36個，航空公司會員50個，並於世界各地設分會74個，分會會員總數達14,000多個單位。

我國於1970年成立PATA中華民國分會，目前計有各類會員77個。PATA每年定期舉行年會暨旅遊交易會；1968年第17屆年會及1992年旅遊交易會在台北市舉行。

1993年PATA第42屆年會於美國夏威夷檀香山召開，大陸爭取

入會成功，我國代表團極力反對將我國會籍名稱更改爲**Chinese Taipei**，但終未能成功。

PATA總部設有**發展**（Development）、**教育**（Education）、**行銷**（Marketing）及**研究**（Research）等四個委員會（Committee），常年推動各項會務。

三、旅遊暨觀光研究協會

旅遊暨觀光研究協會（The Travel and Tourism Research Association，簡稱**TTRA**）爲一國際旅遊與事業研究組織，1970年1月1日成立於美國。其宗旨在藉專業性之旅遊與觀光研究，以提供旅運業及觀光業者系統之市場行銷研究新知，從而促進旅遊事業之健全發展。

該協會現有750多個會員，包括政府機構、交通運輸公司、旅館業、旅遊記者、作家、旅行業、廣告代理等。交通部觀光局於民國66年間加入該協會爲政府會員。

該協會設執行委員會及理事會，並設置區域性分會計12個；該協會於每年6月間舉行年會，並舉辦各項旅遊研究會議及學術性討論會。

四、東亞觀光協會

東亞觀光協會（East Asia Travel Association，簡稱**EATA**）於民國55年3月9日在日本東京成立，目前有六個會員國家及地區，分別爲中華民國、韓國、日本、泰國、香港及澳門。

該協會目前有7個分會及1個附屬分會，交通部觀光局爲該協會政府會員，中華航空公司爲航空公司會員，台北市旅行商業同業公會爲旅行社團會員。

五、美洲旅遊協會

美洲旅遊協會（America Society of Travel Agents，簡稱爲

ASTA）成立於1931年，其會員係以旅行業者為正會員，其他有關業者與團體為贊助會員。該協會成立宗旨為「唯有自由國家，才允許自由旅行」，因此主張「旅行自由」。

ASTA會員以美加境內之旅行業者為主，北美地區分為18區，有30個分會，國際區域分為15區，有45個分會。該協會總部設於**美國華盛頓特區**，並於加州聖地牙哥市設西岸分部。目前其會員遍及129個國家及地區，會員總數達21,000多人。

ASTA中華民國分會於1975年成立，隸屬於國際區域第六區，國際區域第六區包括中華民國、香港、澳門、日本及韓國，交通部觀光局於1980年加入為仲會員。

ASTA世界年會（World Travel Congress）暨旅展均於每年9、10月間舉行，並配合舉辦多場旅遊研習會，探討旅遊業界之趨勢及未來導向，對推動旅行專業化及健全發展有重要影響；該會1991年第61屆年會暨旅展於民國80年9月28日至10月3日在台北市舉行，並吸引5,000多名各國旅遊專業人士來華參與盛會。另為加強與國際區域會員之聯繫，該會每年3、4月間並於國際區域會員間內舉行國際會議一次。

六、拉丁美洲觀光組織聯盟

拉丁美洲觀光組織聯盟（Confederation de Organizationes Touristicas de la America Latina，簡稱**COTAL**）於1957年4月19日在墨西哥城成立，總部設在**阿根廷**首都**布宜諾斯艾利斯**。其宗旨係為促進拉丁美洲地區各旅遊業間之聯繫與合作。

交通部觀光局於1979年10月間正式加入為贊助會員（Allied Member），但自2000年起因業務考量不再派員參加該組織各項活動。

七、國際會議協會

國際會議協會（International Congress and Convention Associa-

tion，簡稱**ICCA**）爲一專業性之國際會議推廣組織，成立於1957年，目前有會員國69國，會員493個，該組織主要功能爲會議資訊之交換，協助各會員國訓練並培養專業知識及人員，並藉各種集會或年會建立會員間之友好關係。

ICCA組織共分爲A類旅行社、B類航空公司、C類專業會議承攬公司、D類觀光與會議機構、E類交通運輸公司、F類旅館、G類會議及展覽中心、H類相關之服務業與新聞業及I類榮譽會員等九類會員。我國交通部觀光局於1984年8月22日加入爲**D類會員**。

八、國際會議局與觀光局協會

國際會議局與觀光局協會（International Association of Convention and Visitor Bureau，簡稱**IACVB**）於1914年在美國成立；會址在**美國伊利諾州Champaign市**，其原名爲國際會議局協會（International Association of Convention Bureau），後爲確實反映各會員職掌已擴及休閒旅遊，乃於1974年間更名。

該組織宗旨爲提升會議及旅遊人員之會議專業水準、效率與形象，目前會員有26個國家，450個會議及觀光局，1,050餘會員，我國交通部觀光局於1986年加入。

九、美國旅遊業協會

美國旅遊業協會（United States Tour Operators Association，簡稱**USTOA**）於1972年成立，總部設於**紐約**，其宗旨爲：

㈠促進旅遊業、政府單位及一般民衆有關旅遊業者的活動及課題。

㈡保護消費者及旅行社免於因與會員公司有業務往來所受之財務損失。

㈢教育消費者有關旅程方面的知識。

㈣維持旅遊業者高水準的專業性。

㈤代表旅遊業團體與其他商務組織及政府代表合作。

㈥發展國際性旅遊業。

該協會目前有正會員41個，贊助會員212個，仲會員310個。交通部觀光局於1989年以中華民國觀光局名義加入為贊助會員；其他尚有金界旅行社參加。在東亞地區入會之會員有：中國大陸、香港、印尼、日本、韓國、澳門、馬來西亞、菲律賓、泰國、新加坡等國，均指定其駐美辦事處參加。

十、亞太經濟合作觀光工作小組（Asia Pacific Economic Cooperation, Tourism Working Group, APEC-TWG）

APEC成立於1989年，為亞太地區各經濟體高階代表間之非正式諮商論壇，以促進亞太經濟發展及社區意識為目的。現有21個經濟體（Economy）政府會員參加。APEC資深官員會議之下設有4個委員會（Committee）、11個工作小組（Working Group）、13個CTI次級論壇（Sub-fora），及2個SOM特別任務小組，負責推動貿易投資自由化與便捷化、 經濟技術合作、電子商務、人力資源發展、運輸、海洋資源保育、電信暨資訊、觀光、漁業、農業、中小企業等領域之合作。我國於1991年11月加入APEC後，交通部觀光局即成為TWG之一員，並於1997年5月在台北及2002年11月在花蓮分別辦理第10次及第21次觀光工作小組會議。

十一、國際青年旅遊組織聯盟

國際青年旅遊組織聯盟（Federation of International Youth Travel Organization，簡稱FIYTO）成立於1950年，總部設於丹麥，是目前世界上唯一統合經營青年旅遊市場組織和公司的聯盟，會員450位，逾70國，遍佈全球，交通部觀光局於2002年正式加入該會，並自2003年起派員組團參加其年會及交易會（WYSTC）。

十二、其他

此外，觀光局還積極參與**國際會議規劃師協會（ISMP）**、**國際領隊協會（IATM）**、**美洲旅遊資訊中心（USTDC）**、**國際航空**

運輸協會（**IATA**，1945年成立，會址設於加拿大蒙特婁）、**世華觀光事業聯誼會**（**WCTAC**，1969年成立，會址設於台北）、**國際民航組織**（**ICAO**，1994年成立，會址設於加拿大蒙特婁）、**亞洲會議暨旅遊局協會**（**AACVB**，1983年成立，會址設於馬尼拉）及**世界旅行業協會**（**WATA**，1948年成立，會址設於日內瓦）等重要國際觀光組織活動。

第二節　各國觀光政策之制定

壹、NTO或NTA政策目標

目前世界各國負責觀光業務的**國家觀光局**（National Tourism Office, **NTO**）或**國家觀光管理局**（National Tourism Administration, **NTA**），無不為達成其本國的觀光目標及執行觀光政策而設立，關於這些目標，**吉查克**（**Chuck Y. Gee**）綜合分析各國觀光政策之制定，認為可分為國際及國內兩大目標，茲列舉如下：

一、國際目標（International Goals）

㈠增加出口收入（Export Earnings）。

㈡促進經濟發展，從而增加更多就業機會（Employment Opportunities）。

㈢增加國家收入，包括稅收及擴展公共設施。

㈣緊密聯繫移民海外之國民。

㈤聽取外國大眾的意見並且增加對各國制度和政策（Nation's Institutions and Policies）的瞭解。

㈥增加對各國文化的成就與貢獻（Nation's Cultural Accomplishments and Contributions）的鑑賞。

㈦國家文化遺產（Nation's Cultural Heritage）的保存。

㈧加強與其他國家的外交聯繫。

二、國內目標（Domestic Goals）

㈠對國家的團結（Cohesion）及認同感（Identity）。

㈡共同瞭解國家的制度和國民的政治責任（Political Responsibility）。

㈢大眾健康與福利（Public Health and Wellbeing）。

㈣使經濟成長（Economic Growth）以及國民所得的再分配（Redistribution of National Income）能夠平衡。

㈤大眾對環境之尊重。

㈥地區及少數民族傳統的保存。

㈦個人休閒權利（The Right of the Individual to Leisure）的保障。

　　吉查克又認為，縱使國家的目標清晰，但NTO或NTA在各國政府中大都仍居於**曖昧的地位**（Ambiguous Positions），因為在觀光業中，尤其是大眾觀光（Mass Tourism）因興起較晚，致大多數NTO或NTA係屬新成立的政府機構，並且權力和聲望均小於傳統的業務部門（Traditional Line Department），例如：外交部或農業部。在許多情形之下，NTO的觀光法令，例如：入境觀光的發展（The Development of Inbound Tourism）即和其他相關機構的任務相抵觸，尤其是負責維持治安、執行移民法、防止走私、環境保護，以及保存國家文化和野生動物資源等機構的法令抵觸。

　　而另一方面吉查克更發現，其他機構的政策與行動也會直接地和NTO的法令相反。例如：當NTO鼓勵投資於新的國際觀光旅館時，財政部卻主張高稅率（Higher Interest Rates）；或正當NTO發起海外宣傳活動時，民航局卻批准提高國際航空票價；又或者，當NTO正擬向鄰國發起前來參觀友善民族（Come Visit the Friendly People）的活動時，海關當局卻對毒品（Drugs）發動查扣（Search and Seizure）的反制。此種抵制行為並不一定是為了阻擾觀光的審

慎決定，但是再詳細分析結果，實在是因為下列理由使然：

㈠官僚政治的特質（The Nature of Bureaucracy）。

㈡公共政策制定程序的特性（The Characteristics of the Public Policy Making Process）。

㈢國家優先順序的變更（Changing National Priorities）。

㈣國家利益的衝突或競爭（Conflicting or Competing National Interests）。

㈤國家觀光局受到狹隘角色（Narrow Role）的限制。

㈥旅遊產業的零散（Fragmented），致政府無法取得整體性瞭解。

　　根據以上各國公共政策的背景，美國參議院曾就部分國家的**國家觀光政策**（**National Tourism Policy**）加以分析（見**表4-2**）。

　　至於美國NTA制定的觀光政策，仍須依照該國本身「**公共政策制定程序**」（The Public Policy-Making Process）。換言之，聯邦公共政策是由政府的三個部門——**國務院、參議院**及**眾議院**聯合的或分別的制定，但政策的表達則依據下列方式：

㈠由主管機關以**規則**（Regulations）或**命令**（Orders）的方式予以發布，或由半獨立性（Quasi-Independent）機構發布實施之。

㈡建議立法（Legislation Proposed），可由：

　　1.主管機關擬定草案函送國會。

　　2.國會的委員會成員起草。

　　3.全體成員或利益團體陳請創制。

㈢依法院民事及刑事判決案例。

㈣由外交部門和外國所談判之條約，或其他國際協定，並經參議院通過者。

　　根據此一政策制定過程，美國國會於1981年10月16日制定，並由前美國雷根總統簽署頒布「**國家觀光政策法案**」（**U.S. National Tourism Policy Act**），該法案計分三大部分，如下列：

㈠Title Ⅰ National Tourism Policy.

表4-2　世界主要國家觀光政策分析表

國別	是否有國家觀光政策	觀光政策的來源與形式	觀光政策的主要目標及目的
加拿大	有（屬聯邦政策而非國家政策）	1.工業、貿易及商業部的法令 2.部際委員會的建議	1.觀光業的成長與效率 2.觀光收入的極大化 3.對生活品質作最大的貢獻 4.增加「全」加拿大之觀光活動 5.減少加拿大之經濟差距
墨西哥	有	獨立的法規及命令	1.觀光推廣 2.維護觀光活動 3.創造、保存、保護及發展觀光資源
英國	有	獨立的法規及命令	1.鼓勵觀光客到英國觀光 2.促進觀光產業供應與改善 3.使觀光業在就業及收入的貢獻上達到最大化
愛爾蘭	有	獨立的法規及命令	藉由有效的運用觀光收入，使觀光推廣與發展達到利潤最大化，並使觀光事業對於國家收支平衡、生活品質、文化遺產得以加強與保護，及對自然資源維護有所貢獻
法國	有	1.觀光及觀光有關機構的法令 2.經濟社會發展計畫	1.全面擴大觀光需求 2.刺激農村地區就業及收入的發展 3.維持中、低收入階層人口的觀光機會
西班牙	有	1.觀光及觀光有關機構的法令 2.經濟社會發展計畫	1.維持國際觀光客往來成長 2.促進都市休閒設施的成長 3.增加觀光就業與收入 4.減少地區性的收入差距
香港	無	內部觀光機構的政策	促使國際觀光客往來達最大限量
日本	有	獨立的法規及命令	1.維持國內和國際觀光的成長 2.促進國際友誼、經濟發展及降低區域間經濟與社會差距

資料來源：U.S. Senate.

(二)Title Ⅱ Duties.

(三)Title Ⅲ Administration.

目前該法案所宣示的觀光政策，分析起來，主要有三項：

(一)觀光和遊憩事業對美國發展的重要性。

(二)觀光和遊憩將成爲我們日常生活中永遠重要的一環。

(三)聯邦政府現今牽涉觀光方面的需求事宜，須善加協調。

第三節　各國觀光行政組織功能與型式

壹、功能

世界各國的國家觀光行政組織，其功能據**亨利**（R. H. Henry）在其調查各國NTO的報告中發現，一般涉及七個領域：

一、推廣（Promotion）

75％的NTO準備或處理公共報導及廣告活動，以推廣國家形象；61％有在國外設立推廣單位。

二、研究（Research）

73％的NTO從事蒐集和編纂觀光統計；69％從事市場及其他研究。

三、規則及許可（Regulation Licensing）

68％的NTO草擬旅館規則；49％制定旅行社規則；47％強制執行（Enforced）旅行社規則；44％發放營業執照給旅行社；44％發給導遊及翻譯員執照。

四、規劃（Planning）

55％的NTO被授權草擬國家及地區的觀光發展計畫；16％的NTO與其他機構參與發展此種計畫。

五、訓練（Training）

55％的NTO為導遊及翻譯員舉辦職業訓練課程；32％的NTO附設有旅館學校。

六、度假區經營（Resort Operation）

30％的NTO經營風景區或度假區設施。

七、輔助（Facilitation）

21％的NTO直接負責某些與觀光旅遊有關方面的輔助。

貳、型式

美國參議院及世界觀光組織（UNWTO）曾就加拿大（Canada）、英國（United Kingdom）、西班牙（Spain）、香港（Hong Kong）、泰國（Thailand）、斯里蘭卡（Sri Lanka）的NTO，將其名稱、型式加以比較如**表4-3**。

表4-3　各國觀光行政組織名稱、形式比較表

國　別	NTO名稱	NTO型式
加拿大 Canada	加拿大觀光局 Tourism Canada	政府機構 Government Agency
英國 United Kingdom	英國觀光局 British Tourist Authority	半官方基金企業組織 Quasi-Public Government- Funded Enterprise
西班牙 Spain	國家觀光秘書處 State Secretariat for Tourism	政府部門 Government Department
香港 Hong Kong	香港旅遊發展局 Hong Kong Tourist Association	半官方基金企業組織 Quasi-Public Government- Funded Enterprise
泰國 Thailand	泰國觀光局 Tourism Authority of Thailand	政府部門 Government Department
斯里蘭卡 Sri Lanka	斯里蘭卡觀光議會 Sri Lanka Tourist Board	政府部門 Government Department

資料來源：Chuck Y. Gee, 1989, p.407.

分析表中，以上國家的NTO組織型式可歸納為三種，特列舉如下：

一、**國家觀光秘書處**（State Tourism Secretariats），為獨立或屬於較大的部，如：西班牙、泰國、斯里蘭卡。中共國家旅遊局隸屬國務院，應屬此類。

二、**政府機構**（Government Agency）**或較大部門內的局**（Bureaus），如：加拿大。我國的交通部觀光局屬於此類。

三、**半官方的觀光當局或公司**（Quasi-Public Tourism Authorities or Corporations），如：英國及香港旅遊發展局。

第四節　美國觀光行政組織

壹、沿革

美國旅遊和觀光局（United States Travel and Tourism Administration，簡稱**USTTA**），其成立的沿革，最早始於1931年由聖路易（St. Louis）州的**會議、宣傳及觀光局**（Convention, Publicity and Tourist Bureau）的秘書兼總經理 Charles Hatfield所提倡。1940年參議院和眾議院雙方批准H. R. 6884法案，同意由**國家公園管理局**（National Park Service）掌管內政部現有之旅遊推廣業務。1950年代，艾森豪政府已將國際旅遊當作是外國經濟政策的課題進行深入研究。1958年在商務部外國商務司內設立**國際旅遊辦公室**（Office of International Travel），負責政府在旅遊業方面的發言人，並兼旅遊業與美國各政府機構的聯絡人，該辦公室不設海外分支機構，但透過美國外交、領事和新聞單位可以充分傳播旅遊資訊。

1961年6月29日，美國國會通過甘迺迪總統於同年2月6日提議有關推廣外國旅遊的重要新法案（Major New Program）「**國際旅遊**

法」（The International Travel Act of 1961），根據此一法律，遂成立**美國旅行署**（The United States Travel Service），其任務有四：

一、推廣前往美國旅遊。

二、鼓勵接待安排和設施（Arrangements and Facilities）。

三、協調美國政府機構旅遊服務活動，以及簡化和減少對旅遊的障礙（Barriers to Travel）。

四、蒐集與發布觀光統計及技術資料。

　　1970年修改「國際旅遊法」，賦予美國旅行署新的權力，署長由負責觀光的商務部助理部長兼任，另外又設置**國家觀光資源評議委員會**（National Tourism Resources Review Commission），負責評估美國人及外國訪客之國內旅遊需求；可供滿足需求之資源，並訂定保證國內旅遊需求之完全實現的政策及計畫，且建議聯邦協助各州推廣國內旅遊的方案，以及是否另外成立機構或指派一個現有單位參與美國政府的觀光研究、規劃及發展的活動。

　　1974年參議院的商務、科學及交通委員會研究發現，聯邦政府中存在著極多因為觀光、旅遊及伴隨之遊憩活動具有衝擊力的政策與活動，它們雜亂無章，且經常重複和矛盾。於是根據國家觀光政策研究所之研究結果，醞釀努力進行：

一、制定「國家觀光政策法案」（U.S. National Tourism Policy Act）。

二、召開各相關機構協調會，解決衝擊有關觀光的聯邦計畫。

三、研議是否由**遺產保存及遊憩局**（Heritage Conservation and Recreation Service）與**美國旅行署**合併成立**美國旅遊及遊憩機構**（U.S. Travel and Recreation Agency）。

四、或研議是否在商務部內設置美國旅遊局（United States Travel Bureau），以完成相同的目的。

貳、組織現況

及至1981年，國會制定通過了「國家觀光政策法案」，根據該法案，成立了現在的**美國旅遊及觀光管理局**（USTTA），由負責旅遊以及觀光的商務部副部長（Under Secretary）主持，置助理副部長（Deputy Under Secretary）1人襄助之，其下分設**政策及規劃辦公室**（Office of Policy & Planning）、**研究辦公室**（Office of Research）、**管理及行政辦公室**（Office of Management & Administration）及**觀光行銷助理部長辦公室**（Office of the Assistant Secretary for Tourism Marketing）等四大部門。觀光行銷助理部長辦公室分設有各地區機構及國際會議局。其首任的副部長是Peter McCoy。

另又設立**旅遊及觀光諮詢委員會**（Travel and Tourism Advisory Board），由旅遊業代表、勞工代表、學界代表，以及大眾利益團體代表所組成。此外又設立**國家觀光政策會議**（National Tourism Policy Council），負責協調有關影響觀光、遊憩及遺產資源之聯邦政策或有關事件與計畫，由商務部長擔任主席，成員包括管理及預算局、商務部的國際貿易管理局，以及交通部、內政部、國務院、勞工部、能源部等代表在內（其組織系統架構見**圖4-1**）。

第五節　日本觀光行政組織

在日本，有四個機構分別負責觀光發展工作，即**觀光局**（The Department of Tourism）、**日本觀光振興會**（The Japan National Tourist Organization，簡稱JNTO）、**部際觀光聯絡會議**（The Inter-Ministerial Liaison Council on Tourism），以及**觀光政策會議**（The Council for Tourism Policy）等。茲析述如下：

圖4-1 美國商務部旅遊及觀光管理局組織系統圖

（Travel and Tourism Administration, U. S. Department of Commerce.）

資料來源：楊正寬（2000），《觀光政策、行政與法規》，台北：揚智，頁96。

壹、觀光局

　　觀光局隸屬於運輸省（相當於我國交通部）秘書處的一個機構，負責關於日本觀光事業之發展、改進和協調等行政業務，為**國家觀光組織（NTO）**，對外代表日本國家觀光主管機關。其下分設：

一、規劃部門

　　規劃部門（Planning Division）負責統籌協調及規劃觀光行政，並監督**JNTO**；改進對外國觀光遊客服務以及觀光業務。規劃部門下設有國際事務辦公室（International Affairs Office），目的在改善國際關係。

二、旅行業部門

　　旅行業部門（Travel Agency Division）負責督導旅行社業務、旅行協會及導遊、解說業務。

三、發展部門

　　發展部門（Development Division）負責旅館的財務登記與監督，改善觀光紀念品。下設：
㈠觀光遊憩規劃辦公室（Tourism & Recreation Planning Office）。
㈡老年觀光規劃辦公室（Senior Planning Office for Tourist Industries）。
㈢青年旅行服務中心（Youth Hostel Center）。

貳、日本觀光振興會

　　日本觀光振興會（JNTO）為一非營利性而由政府補助經費的機構，受觀光局督導，負責推廣前往日本觀光的組織，由於英文名稱及簡寫，致易被誤以為是日本的NTO。總部設有6個部門，

並在世界各主要城市設立16個海外機構，從事推廣工作。總部的6個部門分別為：總務（General Affairs）、財務（Finance）、規劃與研究（Planning and Research）、推廣（Promotion）、生產（Production）及國際合作（International Cooperation）。

參、部際觀光聯絡會議

部際觀光聯絡會議設在首相府，係由21位與觀光業務有關之省、廳的副首長所組成，成員包括經濟規劃、國土、環境、科技、法務、外交、財政、教育、健康福利、農林漁業、貿易及工業、郵政及電訊、勞工、建設、住宅事務等部會副首長，而會議由首相辦公室的總督（內閣總理官房總務長官）擔任主席。

肆、觀光政策會議

觀光政策會議係由民間經營的觀光業者30人組成，每年召開三次會議，商討有關觀光的重要問題並籌備政府的諮詢，其主要任務有：

一、準備年度觀光白皮書向國會提出報告。

二、研究觀光所遭遇的事件和問題。

三、每年舉辦「觀光週」，藉以促進日本國內及國際觀光。

四、每三至五年實施一次約3,500戶調查，以確定日本國內觀光的習性。

根據以上所述，日本的觀光行政組織系統，可繪如**圖4-2**。

伍、未來日本觀光廳的規劃

日本政府的觀光主管部門，戰前為鐵道省國際觀光局，戰後改為運輸省觀光局，2001年各省廳重新整編後，該局被設在國土交通省綜合政策局內。根據星島環球網（www.singtaonet.com）2007年6

圖4-2 日本觀光行政組織系統圖

資料來源：楊正寬（2000），《觀光政策、行政與法規》，台北：揚智，頁100。

首相
Prime Minister

運輸省
Minister for Transport

部際觀光聯絡會議
Inter Ministerial Liaison Council on Tourism

觀光政策會議
Council for Tourism Policy

國際交通及觀光局
Bureau of International Transport & Tourism

觀光局
Department of Tourism

規劃部門
Planning Division
└國際事務辦公室
International Affairs Office
旅行業部門
Travel Agency Division
發展部門
Development Division
觀光遊憩規劃辦公室
Tourism & Recreation Planning Office
老年觀光規劃辦公室
Senior Planning Office for Tourist Industries
青年旅行服務中心
Youth Hostel Center

政策部門
Policy Division
國際合作部門
International Cooperation Division
航運業部門
Shipping Industry Division
國際航運部門
International Shipping Division
國際空運部門
International Transport Division

日本觀光振興會
Japan National Tourist Organization

地方政府
Local Governments

地方交通
District Transport Bureau

經濟規劃廳
Economic Planning Agency
國土廳
National Land Agency
環境廳
Environment Agency
科技廳
Science & Technology Agency
法務部
Ministry of Justice
外交部
Ministry of Foreign Affairs
財政部
Ministry of Finance
教育部
Ministry of Education
健康福利部
Ministry of Health & Welfare
農林漁業部
Ministry of Agriculture, Forestry & Fisheries
貿易及工業部
Ministry of International Trade & Industry
郵政及電訊部
Ministry of Posts & Telecommunications
勞工部
Ministry of Labor
建設部
Ministry of Construction
住宅事務部……等21個部、廳
Ministry of Home Affairs, etc. (Composed of 21 Ministries & Agencies)

月27日報導,日本國土交通省26日決定將負責旅遊振興工作的各部門進行合併,於2008年度設立「觀光廳」(暫定名),以推進日本政府的觀光立國政策。

由於觀光管理部門設置分散、職權有限,不利於國家觀光旅遊業的發展,因此2006年12月,日本國會通過了「觀光立國推進基本法」,藉以吸引國外遊客到日本觀光、發展旅遊業振興地方經濟。當時國會眾參兩院都表示支持設立「觀光廳」。日本旅遊、航空、鐵路等行業也向政府和執政黨提出要求,希望成立新的部門統管國家旅遊工作。

據報導,日本政府積極推進觀光立國基本計畫,其內容包括2010年吸引外國遊客1,000萬人次,將旅遊部門升格為「廳」級建制,以提高海外知名度。據統計,2006年訪日外國人約為730萬人次,其中亞洲遊客占7成。據日本國際觀光振興機構估算,如果2010年實現吸引外國遊客1,000萬人次的目標,將為日本帶來近6萬億日元的經濟效益,是2005年的1.5倍。

第六節　其他國家觀光行政組織

除了美國、日本分別代表西方及東方國家觀光組織之外,世界上還有很多觀光事業非常發達,或最近數年突飛猛進的國家,其國家之觀光行政或組織設計,必有足資參考之處。尤其兩岸在民國97年5月20日以後互動頻繁,基於知己知彼,因此增列中國大陸,特摘述如下:

壹、中國大陸

中國大陸國家旅遊局是國務院主管旅遊工作的直屬機構,相當於台灣部會層級組織。根據該局網頁(http://www.cnta.gov.cn/html/

common/AbountUs/Intro.aspx）資料介紹，該局主要職能是：

一、研究擬定旅遊業發展的方針、政策和規劃，研究解決旅遊經濟
運行中的重大問題，組織擬定旅遊業的法規、規章及標準並監
督實施。

二、協調各項旅遊相關政策措施的落實，特別是假日旅遊、旅遊安
全、旅遊緊急救援及旅遊保險等工作，保證旅遊活動的正常運
行。

三、研究擬定國際旅遊市場開發戰略，組織國家旅遊整體形象的對
外宣傳和推廣活動，組織指導重要旅遊產品的開發工作。

四、培育和完善國內旅遊市場，研究擬定發展國內旅遊的戰略措施
並指導實施，監督、檢查旅遊市場秩序和服務品質，受理旅遊
者投訴，維護旅遊者合法權益。

五、組織旅遊資源的普查工作，指導重點旅遊區域的規劃開發建
設，組織旅遊統計工作。

六、研究擬定旅遊涉外政策，負責旅遊對外交流合作，代表國家簽
訂國際旅遊協定，制定出境旅遊、邊境旅遊辦法並監督實施。

七、組織指導旅遊教育、培訓工作，制訂旅遊從業人員的職業資格
制度和等級制度並監督實施。

八、指導地方旅遊行政機關開展旅遊工作。

九、負責局機關及在京直屬單位的黨群工作，對直屬單位實施領導
和管理。

十、承辦國務院交辦的其他事項。

　　國家旅遊局的組織為設局長1人，副局長4人，下設8個部門、
7個直屬單位，在14個國家和地區設立了17個駐外機構、2個駐局機
構，分別列舉如下：

一、國家旅遊局內設部門

　　局內設8個部門，其職掌分別是：

㈠辦公室

協助局領導處理日常工作，負責局內外聯絡、協調、會議組織、文電處理、政務資訊、信訪、保密、行政事務等工作。承辦機關黨委的日常工作。

㈡綜合協調司

研究和解決旅遊經濟運行中的重大問題；承擔全國假日旅遊部際協調會議辦公室日常工作，負責旅遊安全綜合協調、緊急救援、監督檢查旅遊保險實施工作；負責國內旅遊宣傳工作。

㈢政策法規司

研究擬定旅遊業發展方針、政策；擬定旅遊業管理行政規章並監督實施；研究旅遊體制改革；組織、指導旅遊統計工作。

㈣旅遊促進與國際聯絡司

擬定旅遊市場開發戰略，組織國家旅遊整體形象的宣傳，指導旅遊市場促銷工作，組織、指導重要旅遊產品的開發、重大促銷活動和旅遊業資訊調研，指導駐外旅遊辦事處的市場開發，審批外國在中國大陸境內和香港特別行政區及澳門、台灣地區在內地設立的旅遊機構；負責旅遊涉外及涉香港特別行政區及澳門、台灣事務，代表國家簽訂國際旅遊協定，指導與外國政府、國際旅遊組織間的合作與交流，負責日常外事聯絡工作。

㈤規劃發展與財務司

擬定旅遊業發展規劃，組織旅遊資源的普查工作，指導重點旅遊區域的規劃開發建設；引導旅遊業的社會投資和利用外資工作；研究旅遊業重要財經問題，指導旅遊業財會工作；負責局機關財務工作。

㈥品質規範與管理司

研究擬定各類旅遊景區景點、度假區及旅遊住宿、旅行社、旅遊車船和特種旅遊專案的設施標準、服務標準並組織實施；審批經營國際旅遊業務的旅行社，組織和指導旅遊設施定點工作；培育和

完善國內旅遊市場，監督、檢查旅遊市場秩序和服務品質，受理旅遊者投訴，維護旅遊者合法權益；負責出國旅遊、赴香港特別行政區及澳門、台灣旅遊、邊境旅遊和特種旅遊事務；指導旅遊文娛工作；監督、檢查旅遊保險的實施工作；參加重大旅遊安全事故的救援與處理；指導優秀旅遊城市創建工作。

(七)人事勞動教育司

指導旅遊教育、培訓工作，管理局屬院校的業務工作；制定旅遊從業人員的職業資格標準和等級標準並指導實施，指導旅遊業的人才交流和勞動；負責局機關、直屬單位和駐外機構的人事、勞動工作。

(八)離退休幹部辦公室

貫徹落實黨和國家的離退休幹部政策；負責局機關離退休幹部的日常管理和服務；檢查指導局直屬單位的離退休幹部工作；承辦全國老齡工作委員會交辦的工作任務和局領導交辦的其他事項。

二、國家旅遊局直屬單位

有7個直屬單位，其職掌分別是：

(一)國家旅遊局機關服務中心

機關服務中心是國家旅遊局直屬的事業單位，負責機關後勤保障管工作，受機關委託履行行政保衛處、基建房管處的行政職能，並承擔人民防控、愛國衛生、計劃生育、綠化美化、鮮血等行政工作。中心除內設機構外，在北京有招待所（兩星級）、食堂（中央國家機關十家食堂）和車隊，在北戴河有金山賓館（三星級），具有較強的綜合服務保障能力。

(二)國家旅遊局信息中心

信息中心負責旅遊業資訊化的規劃、管理、組織和事業發展的職能，即推進旅遊業的資訊化工作，在全行業貫徹落實中央關於資訊化工作的方針政策；提高國家旅遊局機關辦公自動化水準，形成

旅遊業管理電子政府基本架構，實現業務處理的電子化、數位化；促進旅遊業的電子商務，發展包括公共信息處理中心、政府網站、商務網站、網路服務公司、旅遊科技開發和投資、資料出版在內的多元化業務。

(三)中國旅遊協會

中國旅遊協會是由中國旅遊行業的有關社團組織和企事業單位在平等自願基礎上組成的全國綜合性旅遊行業協會，具有獨立的社團法人資格。它是1986年1月 30日經國務院批准正式宣布成立的第一個旅遊全行業組織，1999年3月24日經民政部核准重新登記。協會接受國家旅遊局的領導、民政部的業務指導和監督管理。其英文名稱爲 China Tourism Association（CTA）。

(四)中國旅遊報社

《中國旅遊報》是國家旅遊局主管、中國旅遊協會主辦的全國性行業大報，是宣傳黨中央國務院和國家旅遊局有旅遊業發展方針、政策、法規，傳播旅遊行政管理部門和旅遊事業的新鮮經驗，溝通旅遊全行業資訊的權威媒體，自創刊至今已有二十餘年的歷史，是全國惟一的全國性旅遊專業報紙。

(五)中國旅遊出版社

中國旅遊出版社成立於 1975 年，是國家旅遊局和中國旅遊協會直屬的中央級圖書、音響出版社單位。出版範圍包括旅遊理論、旅遊素材、旅遊業務、旅遊文化、旅遊文學及相關科學領域的圖書、音響製品、電子出版物、導遊圖以及明信片、年畫、掛曆等。

(六)中國旅遊管理幹部學院

中國旅遊管理幹部學院（CTMI）是中華人民共和國教育部於 1987 年正式批准在天津建立的，是中國政府和聯合國開發計畫署聯合投資建設的，也是中國最早成立的旅遊管理幹部學院，是由國家旅遊局直接領導的唯一一所旅遊專業高等院校，也是目前中國專門從事旅遊教育規模最大的高等院校之一。

(七)**中國旅遊研究院**

　　主要負責開展對旅遊業發展的基礎理論、政策和重點、熱點問題研究，參與旅遊業發展規劃的研究、編制和論證，承擔對地方報審的旅遊業發展規劃審查的相關技術支援等工作。研究院還應根據自身發展需要，面向行業內外，聯繫國內國外，獨立開展研究工作和學術活動。在開展業務工作的同時，還應承擔爲局機關培養、輸送和儲存專業人才的任務。

三、駐外機構

　　國家旅遊局在14個國家和地區設立了17個駐外機構，分別是：駐東京旅遊辦事處、駐大阪旅遊辦事處、駐新加坡旅遊辦事處、駐加德滿都旅遊辦事處、駐漢城（首爾）旅遊辦事處、亞洲旅遊交流中心（香港）、駐紐約旅遊辦事處、駐洛杉磯旅遊辦事處、駐多倫多旅遊辦事處、駐倫敦旅遊辦事處、駐巴黎旅遊辦事處、駐法蘭克福旅遊辦事處、駐馬德里旅遊辦事處、駐蘇黎世旅遊辦事處、駐雪梨旅遊辦事處、駐莫斯科旅遊辦事處、駐新德里旅遊辦事處。

四、駐局機構

　　國家旅遊局下設有2個駐局機構，分別是紀檢組、監察局。

貳、韓國

　　依據韓國文化體育觀光部（The Ministry of Culture, Sports and Tourism, MCST）網頁（http://www.mcst.go.kr/）顯示，最早是1994年12月23日由文化體育部接管交通部的觀光局業務；1998年2月28日成立文化觀光部；2005年新設觀光休閒城市策劃團，由總策劃組、觀光休閒設施組、投資協力組組成；2007年5月25日改爲現在名稱「文化體育觀光部」。主要職責是監管文化、藝術、宗教、觀光、體育、青少年事業等方面的工作，以全球化和市場自由化爲發

展目標，該部預算占政府總預算的1.06%，為提高旅遊收入，致力於文化產業項目的招商引資。該部有三大推進目標：

一、將所有國民培養成為具有創造性的文化市民。

二、營造一個工作與休閒有度的社會，社會構成成員可從文化角度表現自身個性化的社會。

三、建設多種地區文化百花齊放，整體充滿活力的文化國家。

　　人員編制共有1,884人，該部除設長官一人，第一及第二次官各一人外，下設企劃調整、文化資訊產業2室；文化政策、藝術、觀光產業、體育、宗務、宣傳支援6局、亞洲文化中心城市推進團，以及26科、6組、6個擔當官、9個直屬機構，其組織架構如**圖4-3**。

參、加拿大

　　加拿大政府的**觀光局**（The Canadian Government Office of Tourism，簡稱**CGOT**）乃是工業、貿易和商業部的一個機構，由助理副部長（Assistant Deputy Minister）負責。助理副部長透過副部長向工貿商部長提出加拿大旅遊發展政策。另外尚在觀光局下設置有：**觀光業發展**（Product Development）、**市場發展**（Market Development）、**服務及聯絡管理**（Management Services & Liaison）及**研究**（Research）等4個單位，並在國外設21個旅遊辦事處，在美國有14個，其餘7個分別在倫敦、雪梨、墨西哥、海牙、巴黎、東京和法蘭克福（其組織系統見**圖4-4**）。

肆、新加坡

　　新加坡旅遊促進局（Singapore Tourist Promotion Board，簡稱STPB）成立於1964年，1998年改為**新加坡旅遊局**（Singapore Tourist Board，簡稱**STB**），由內閣工商部所領導，負責檢查督促與旅遊有關之各單位，執行政府制定的旅遊法令和規定、宣傳和推

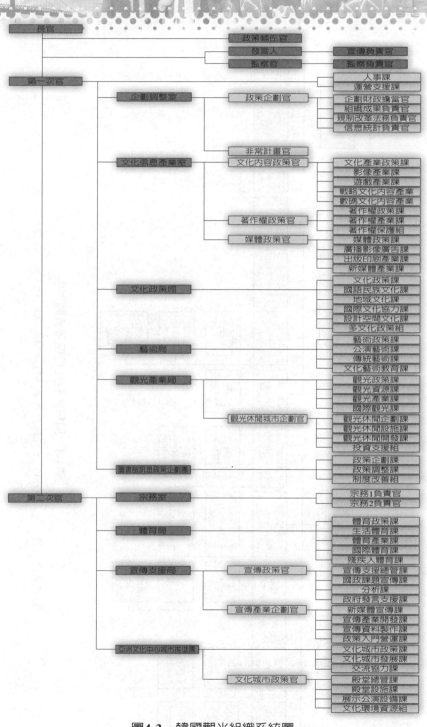

長官
政策輔佐官
發言人 ─ 宣傳負責官
監察官 ─ 監察負責官
第一次官
　人事課
　運營支援課
企劃調整室 ─ 政策企劃官
　企劃財政擔當官
　組織成果負責官
　規制改革法務負責官
　信息統計負責官
文化信息產業室
非常計畫官
文化內容政策官
　文化產業政策課
　影像產業課
　遊戲產業課
　戰略文化內容產業
　數碼文化內容產業
著作權政策官
　著作權政策課
　著作權產業課
　著作權保護組
媒體政策官
　媒體政策課
　廣播影像廣告課
　出版印刷產業課
　新媒體產業課
文化政策局
　文化政策課
　國語民族文化課
　地域文化課
　國際文化協力課
　設計空間文化課
　多文化政策組
藝術局
　藝術政策課
　公演藝術課
　傳統藝術課
　文化藝術教育課
觀光產業局
　觀光政策課
　觀光資源課
　觀光產業課
　國際觀光課
觀光休閒城市企劃官
　觀光休閒企劃課
　觀光休閒設施課
　觀光休閒開發課
　投資支援組
圖書館訊息政策企劃團
　政策企劃課
　政策調整課
　制度改善組
第二次官
宗務室
　宗務1負責官
　宗務2負責官
體育局
　體育政策課
　生活體育課
　體育產業課
　國際體育課
　殘疾人體育課
宣傳支援局 ─ 宣傳政策官
　宣傳支援總管課
　國政課題宣傳課
　分析課
　政府發言支援課
宣傳產業企劃官
　新媒體宣傳課
　宣傳產業開發課
　宣傳資料製作課
　政策入門營運課
亞洲文化中心城市推進團
　文化城市政策課
　文化城市發展課
　交流協力課
文化城市政策官
　殿堂總管課
　殿堂設施課
　展示公演設備課
　文化環境資源組

圖4-3　韓國觀光組織系統圖

資料來源：韓國文化體育觀光部網站。

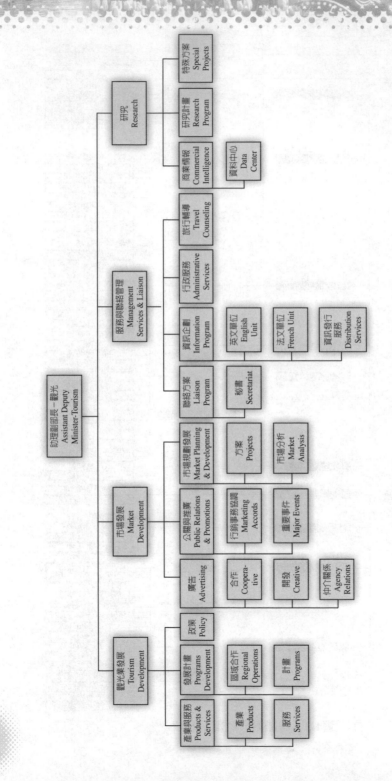

圖4-4 加拿大觀光組織系統圖

資料來源：楊正寬（2000），《觀光政策、行政與法規》，台北：揚智，頁103。

進旅遊業的發展，並審核及頒發旅行社執照等業務。其組織系統見**圖4-5**。

伍、香港

香港政府於1957年6月21日通過法令，成立了香港旅遊協會（Hong Kong Tourist Association，簡稱HKTA），負責管理香港旅遊事業，屬半官方組織。另外有與旅遊業有關的法定管理機構還有立法局研究旅行代理商條例專案小組、旅行代理商諮詢委員會、旅行代理商註冊處和港府經濟司等。

香港於1997年7月1日回歸中國大陸後，接受中共國家旅遊局輔導與監督。香港特區政府於2001年3月1日起，依據2001年旅遊協會修訂條例，將該協會易名為「**香港旅遊發展局**」，除於香港國際機場、九龍、香港島成立「旅客諮詢服務中心」外，並於北京、上海、東京、大阪、首爾、新加坡、台北、新德里、雪梨、倫敦、巴黎、法蘭克福、義大利杜林、西班牙巴塞隆納、芝加哥、洛杉磯、紐約、舊金山及多倫多等世界19個重要城市，設置辦事處或地區代辦。委員12人，設主席及副主席，該局改制宗旨為負責向全球推廣香港旅遊。

根據以上世界各國觀光組織加以比較發現，非常有趣的事就是東、西方NTO組織有明顯異同，特列表如**表4-4**。

表4-4　東西方NTO組織比較表

項目	隸屬性	首長	NTO外的協調性任務編組
東方	交通運輸	專任	有
西方	商務、貿易	兼任	有

資料來源：作者自製。

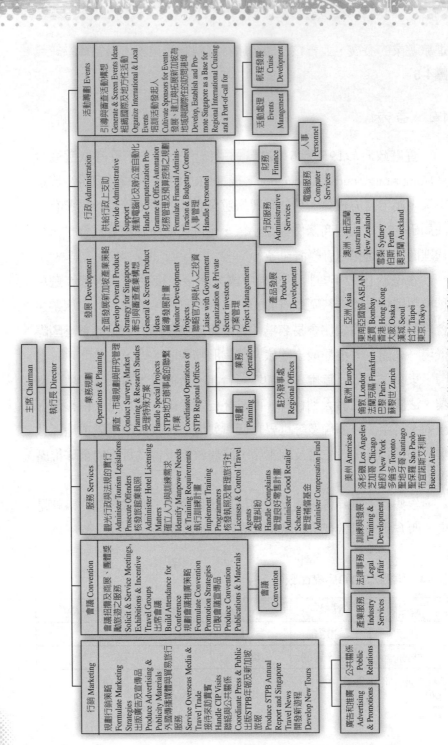

圖4-5　新加坡旅遊局行政組織系統圖

資料來源：新加坡旅遊局台北辦事處提供。

附錄 4-1

美國及現有國際性觀光組織全銜及簡稱

AAA	American Automobile Association
AAR	Association of American Railroads
ABA	American Bus Association
ACTOA	Air Charter Tour Operators of America
AGTE	Association of Group Travel Executives
AH&MA	American Hotel and Motel Association
AITO	Association of Incentive Travel Operators
AOCI	Airport Operators Council International, Inc.
ARC	Airlines Reporting Corporation
ATA	Airport Transport Association
ATC	Air Traffic Conference
AYH	American Youth Hostels
AMHA	American Motor Hotel Association
ASTA	American Society of Travel Agents
ARTA	Association of Retail Travel Agents
CAAA	Commuter Airline Association of America
CHART	Council of Hotel and Restaurant Trainers
CHRIE	Council on Hotel Restaurant and Institutional Education
CAB	Civil Aeronautics Board
CLIA	Cruise Lines International Association
CMAA	Club Managers Association of America
CMTA	Common Market Travel Association
COTAL	Confederation of Latin American Tourist Organizations

DATO	Discover America Travel Organization
ETC	European Travel Commission
FAA	Federal Aviation Administration
FERC	Federal Energy Regulatory Commission
FMC	Federal Maritime Commission
GIANTS	Greater Independent Association of National Travel Service
HREBIU	Hotel and Restaurant Employee and Bartenders International Union
HSMA	Hotel Sales and Marketing Association
IAAPA	International Association of Amusement Parks and Attractions
IACA	International Air Charter Association
IACVB	International Association of Conventions and Visitor Bureaus
IAFE	International Association of Fairs and Expositions
IAMAT	International Association of Medical Assistance to Travelers
IATA	International Air Transport Association
IATC	Inter American Travel Congress
IATM	International Association of Tour Managers
ICAO	International Civil Aviation Organization
ICC	Interstate Commerce Commission
ICCA	International Congress and Convention Association
ICTA	Institute of Certified Travel Agents
IFSEA	International Food Service Executives Association
IHA	International Hotel Association
IPSA	International Passenger Ship Association

ISHAE	International Society of Hotel Association Executives
ISTA	International Sightseeing and Tours Association
MAA	Motel Association of America
MPI	Meeting Planners International
NACA	National Air Carrier Association
NAMBO	National Association of Motor Bus Owners
NATA	National Air Transport Association
NATO	National Association of Travel Organization
NIFI	National Institute for the Foodservice Industry
NPTA	National Passenger Traffic Association
NRPA	National Recreation Parks Association
NRA	National Restaurant Association
NTA	National Tour Association
NTSB	National Transportation Safety Board
PATA	Pacific Asia Travel Association
PATCO	Professional Air Traffic Controllers Organization
RVIA	Recreational Vehicle Industry Association
SATH	Society for Advancement of Travel for the Handicapped
SATW	Society for American Travel Writers
SITE	Society of Incentive Travel Executives
TIAA	Travel Industry Association of America
TTRA	Travel and Tourism Research Association
UFTAA	Universal Federation of Travel Agents Association
UIC	International Union of Railways
UNWTO	World Tourism Organization
USTOA	United States Tour Operators Association
USTDC	United States Travel Data Center
USTDS	United States Travel Data Service

| USTTA | United States Travel and Tourism Administration |
| WATA | World Association of Travel Agents |

資料來源：Chuck Y. Gee, James C. Makens & Dexter J. L. Choy: *The Travel Industry*. (New York: Van Nostrand Reinhold, 1989, 2nd Edition), pp.407~408.

第五章

觀光產業輔導

第一節　國際觀光宣傳及推廣

　　交通部觀光局爲加強台灣在國際上觀光宣傳及推廣，除配合台灣節慶、溫泉及文化活動辦理觀光宣傳外，並設計深富台灣人熱情好客的「**台灣形象標誌**」（如**圖5-1**）於各項網頁、宣傳摺頁、海報、雜誌及旅遊書刊，廣爲促銷，並做爲交通部觀光局新局徽，代替過去孔子周遊列國的舊有局徽。另外「發展觀光條例」及相關法規也規定觀光產業配合辦理國際宣傳及推廣獎勵措施。茲分述如下：

壹、民間團體或營利事業之配合

　　「發展觀光條例」第5條規定：觀光產業之國際宣傳及推廣，由中央主管機關綜理，並得視國外市場需要，於適當地區設辦事機構或與民間組織合作辦理之。中央主管機關得將辦理國際觀光行銷、市場推廣、市場資訊蒐集等業務，委託法人團體辦理。其受委託法人團體應具備之資格、條件、監督管理及其他相關事項之辦法，由中央主管機關定之。爲加強國際宣傳，便利國際觀光旅客，中央主管機關得與外國觀光機構，或授權觀光機構與外國觀光機構簽訂觀光合作協定，以加強區域性國際觀光合作，並與各該區域內之國家或地區，交換業務經營技術。

　　又同條第3項規定：民間團體或營利事業，辦理涉及國際觀光宣傳及推廣事務，除依有關法律規定外，應受中央主管機關之輔導；其辦法由中央主管機關定之。因此交通部於民國91年12月19日訂定「**民間團體或營利事業辦理國際觀光宣傳及推廣事務輔導辦法**」，其有關規定如下：

一、輔導對象

㈠民間團體——指經有關主管機關立案登記之團體。（第2條）

台灣的屋簷下，台灣像是一個溫暖的家

代表一位主人，熱情的迎接每位來台的觀光客

兩人高興的握手言歡

以印章表現出一顆赤忱的心，來表達「Touch Your Heart」的真誠與熱情

是外來的旅客，受到主人的招呼款待

主人與客人一起坐著喝茶聊天，彷彿正在說台灣歡迎您來！

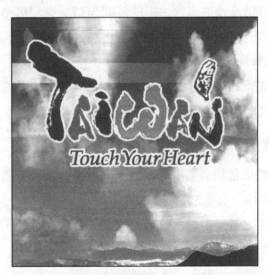

圖5-1　台灣形象標誌圖意義及交通部觀光局局徽

資料來源：取材自交通部觀光局網頁。

㈡營利事業——指經有關主管機關核准立案並依法取得營業執照或登記證明文件之下列觀光產業：（第3條）

1.觀光旅館業。

2.旅館業。

3.旅行業。

4.觀光遊樂業。

5.交通運輸業。

6.特有產品及手藝品業。

7.會議展覽產業。

二、執行機關與方式

㈠關於民間團體或營利事業辦理國際觀光宣傳及推廣事務之輔導，由交通部委任交通部觀光局（以下簡稱觀光局）執行之；其委任事項及法規依據公告應刊登於政府公報或新聞紙。觀光局為加強國際觀光宣傳及推廣事務，對於民間團體或營利事業，得免費提供觀光宣傳資料，並通知有關地區之駐外辦事處或代表協辦推廣事務。（第4條）

㈡民間團體或營利事業辦理國際觀光宣傳推廣申請輔導時，應於一個月前填具申請書，報請觀光局審查。（第6條）

三、得申請輔導之宣傳推廣活動

民間團體或營利事業辦理下列國際觀光宣傳及推廣事務，得向觀光局申請輔導：（第5條）

㈠參加國際性之觀光組織、會議、專業展覽、交易會、推廣會、研討會等活動。

㈡籌劃或爭取前款活動在中華民國舉行。

㈢舉辦具有國際宣傳推廣功能之本土、生態、文化或民俗節慶活動。

㈣籌組中華民國觀光推廣團至友好國家作直接推廣活動，或接待外

國觀光旅遊事業團體，來中華民國作旅遊業務等訪問活動。

㈤應邀參加友好國家在其本國舉辦之觀光節慶及展覽等活動，或邀請國外觀光旅遊事業團體，來中華民國參加觀光節慶及展覽等活動。

㈥與友好國家或地區之觀光旅遊事業團體結盟或舉辦交流會議等活動。

四、得申請輔導之宣傳推廣需求

民間團體或營利事業辦理國際觀光宣傳及推廣事務，得視宣傳推廣之性質與需要，向觀光局申請下列輔導：（第7條）

㈠國際觀光專業人力資訊之提供。

㈡相關旅遊資訊及文宣品。

㈢技術指導。

㈣經費補助。

㈤協調有關機關配合。

㈥其他輔導事項。

五、經費預算

觀光局對民間團體或營利事業辦理國際觀光宣傳及推廣活動所需經費，應編列年度預算支應。必要時，得專案申請之。（第8條）

貳、抵減營利事業所得稅之適用

「發展觀光條例」第50條規定：為加強國際觀光宣傳推廣，公司組織之觀光產業，得在下列用途項下支出金額10％至20％限度內，抵減當年度應納營利事業所得稅額；當年度不足抵減時，得在以後四個年度內抵減之：

一、配合政府參與國際宣傳推廣之費用。

二、配合政府參加國際觀光組織及旅遊展覽之費用。

三、配合政府推廣會議旅遊之費用。

　　前項投資抵減，其每一年度得抵減總額，以不超過該公司當年度應納營利事業所得稅額50％為限。但最後年度抵減金額，不在此限。

　　又該條第3項規定：投資抵減之適用範圍、核定機關、申請期限、申請程序、施行期限、抵減率及其他相關事項之辦法，由行政院定之。因此，交通部於民國95年10月19日修定發布「**觀光產業配合政府參與國際觀光宣傳推廣適用投資抵減辦法**」，其有關規定如下：

一、名詞定義

　　依該辦法第2條規定：本辦法所用名詞，定義如下：

㈠**國際觀光組織**：指會員跨三個國家以上，且與觀光產業相關之國際組織。

㈡**旅遊展覽**：指參加政府觀光單位所籌辦在國外舉辦或參加之專業旅遊展覽、旅遊交易會。

㈢**國際會議**：指包括外國代表在內，且人數達50人以上之會議。

㈣**會議旅遊**：指配合國際會議或研討會在中華民國舉辦所提供之旅遊服務。

二、參與國際觀光宣傳推廣

　　依該辦法第3條規定，觀光產業配合政府參與國際觀光宣傳推廣，其在同一課稅年度內支出總金額達新台幣10萬元以上者，得就下列支出費用按20％，抵減其當年度應納營利事業所得稅額；當年度應納營利事業所得稅不足抵減者，得在以後四年度應納營利事業所得稅額中抵減之：

㈠人員前往國外之旅費。但以符合營利事業所得稅查核準則規定者為限。

㈡參與活動前後一週內，確為宣傳推廣目的所發生之業務接待費用。

㈢媒體廣告之刊登費用。

㈣推廣用宣傳品，包括摺頁、手冊、手提袋、資料袋、錄影帶、影音光碟及其他衍生之相關費用。

㈤攤位租賃、搭建、布置及布置品運送之費用。

三、參加國際觀光組織及旅遊展覽

依該辦法第4條規定，觀光產業配合政府參加國際觀光組織及旅遊展覽，其在同一課稅年度內支出總金額達新台幣10萬元以上者，得就下列支出費用按20％，抵減其當年度應納營利事業所得稅額；當年度應納營利事業所得稅不足抵減者，得在以後四年度應納營利事業所得稅額中抵減之：

㈠參加國際觀光組織之年度會費。

㈡人員前往國外之旅費。但以符合營利事業所得稅查核準則規定者為限。

㈢媒體廣告之刊登費用。

㈣宣傳資料包括摺頁、手冊、手提袋、錄影帶、影音光碟及其他衍生之費用。

㈤購置本土物產或紀念品之費用。

㈥展覽攤位租賃、搭建、布置及布置品運送之費用。

四、推廣國際會議及會議旅遊

依該辦法第5條規定，觀光產業配合政府推廣國際會議及會議旅遊，其在同一課稅年度內支出總金額達新台幣10萬元以上者，得就下列支出費用按20％，抵減其當年度應納營利事業所得稅額；當年度應納營利事業所得稅不足抵減者，得在以後四年度應納營利事業所得稅額中抵減之：

㈠人員前往國外之旅費。但以符合營利事業所得稅查核準則規定者

為限。

㈡在國外參與國際會議前後一週內,確為爭取國際會議前來中華民國召開目的所發生之接待費用。

㈢為爭取國際會議,接待國外考察團前來進行實地探勘之相關費用。

㈣媒體廣告之刊登費用。

㈤製作爭取國際會議宣傳資料,包括摺頁、手冊、手提袋、錄影帶、影音光碟及其他衍生之費用。

㈥購置本土物產或紀念品之費用。

㈦攤位租賃、搭建、布置及布置品運送之費用。

五、申請期限及程序

依規定適用投資抵減之觀光產業,應檢附申請書,並依下列期限及程序辦理:(第7條)

㈠參加國際觀光宣傳推廣、國際觀光組織、旅遊展覽或國際會議及會議旅遊活動前,將邀請函或報名書等相關資料呈送交通部觀光局審核後,發給書面核准函。

㈡參加國際觀光宣傳推廣、國際觀光組織、旅遊展覽或國際會議及會議旅遊活動結束後三個月內,檢附書面核准函、參與推廣活動證明文件及各項原始憑證影本,呈送交通部觀光局審核後,轉由交通部核發證明文件。

㈢於辦理當年度營利事業所得稅申報時,檢附前款證明文件向公司所在地之稅捐稽徵機關核定其可抵減稅額。

六、其他規定

㈠依規定抵減之金額,其每一年度得抵減總額,不得超過該公司當年度應納營利事業所得稅額50%。但最後年度抵減金額,不在此限。(第6條)

㈡依本辦法申請投資抵減之觀光產業,其支出之原始憑證,經稅捐

稽徵機關發現有虛報不實情事者，依「稅捐稽徵法」及「所得稅法」有關逃漏稅處罰之規定辦理。（第8條）

㈢本辦法所定之投資抵減率，由行政院每二年檢討一次，爲必要之調整及修正。（第9條）

第二節　優良觀光產業及其從業人員表揚

　　「發展觀光條例」第51條規定，對經營管理良好之觀光產業或服務成績優良之觀光產業從業人員，由主管機關表揚之；並規定由中央主管機關會同有關機關訂定辦法。因此交通部於民國92年4月16日訂定發布「**優良觀光產業及其從業人員表揚辦法**」，同時廢止原「觀光事業暨從業人員表揚要點」，除於第1條明示法源外，第2條規定，優良觀光產業及其從業人員表揚事項，由交通部委任交通部觀光局執行之；其委任事項及法規依據公告應刊登於政府公報或新聞紙。其他重要規定內容如下：

壹、實施對象

　　優良觀光產業及其從業人員之候選對象如下：

一、觀光產業團體及其工作人員。

二、觀光旅館業、旅館業、旅行業、觀光遊樂業及其從業人員。

三、民宿經營者。

四、導遊及領隊人員。

　　前項工作人員、從業人員包括各產業團體負責人、董（理）監事及員工。（第3條）

貳、觀光產業團體

　　觀光產業團體符合下列事蹟者，經相關觀光主管機關、觀光機

構、團體推薦,得爲候選對象:(第4條)

一、積極推展觀光產業之會務,對觀光產業發展有具體成效或貢獻者。

二、配合觀光政策對健全旅遊市場、提升旅遊品質或保障旅客權益,有具體成效或貢獻者。

三、舉辦觀光從業人員訓練,推動觀光產業人才質與量之提升,有具體成效或貢獻者。

四、定期發行觀光專業刊物或舉辦觀光研討活動,內容充實,確能提高觀光知識水準者。

五、推展國內外觀光宣傳推廣活動,擴充觀光產業行銷通路,有具體成效或貢獻者。

六、推動觀光產業服務品質認證制度,對建立高品質服務之旅遊環境,有具體成效或貢獻者。

七、對於促進觀光產業升級之研究及發展,有具體成效或貢獻者。

參、觀光旅館業、旅館業及民宿經營者

觀光旅館業、旅館業及民宿經營者符合下列事蹟者,經相關觀光主管機關、觀光機構、團體推薦,得爲候選對象:(第5條)

一、自創品牌或加入國內外專業連鎖體系,對於經營管理制度之建立與營運、服務品質提升,有具體成效或貢獻者。

二、取得國際標準品質認證,對於提升觀光產業國際競爭力及整體服務品質,有具體成效或貢獻者。

三、提供優良住宿體驗並能落實旅宿安寧維護,對於設備更新維護、結合產業創新服務及保障住宿品質維護旅客住宿安全,有具體成效或貢獻者。

四、配合政府觀光政策,積極協助或參與觀光宣傳推廣活動,對觀光發展有具體成效或貢獻者。

肆、旅行業

旅行業符合下列事蹟者，經相關觀光主管機關、觀光機構、團體推薦，得為候選對象：（第6條）

一、創新經營管理制度及技術，對於旅行業競爭力提升，有具體成效或貢獻者。

二、招攬國外旅客來台觀光或推廣國內旅遊，最近三年外匯實績優良或提升旅客人數，有具體成效或貢獻者。

三、配合政府觀光政策，積極協助或參與觀光推廣活動，對觀光事業發展，有具體成效或貢獻者。

四、自創優良品牌、研究發展、創新遊程，對業務拓展及旅遊服務品質之提升，有具體成效或貢獻者。

五、對旅遊安全或重大旅遊意外事故之預防及處理周延，或對旅客權益及安全維護，有具體成效或貢獻者。

伍、觀光遊樂業

觀光遊樂業符合下列事蹟者，經相關觀光主管機關、觀光機構、團體推薦，得為候選對象：（第7條）

一、配合政府觀光政策，積極主動參與或辦理推廣活動，對招攬國外旅客來台觀光，有具體成效或貢獻者。

二、區內設施維護、環境美化及經營管理良好，對遊憩品質提升，有具體成效或貢獻者。

三、對意外事故防範及處理訂有周詳計畫，保障遊客安全，有具體成效或貢獻者。

四、對遊客服務熱忱周到，經常獲致遊客好評，經主管機關查明屬實，有具體成效或貢獻者。

五、促進地方觀光事業發展，有具體成效或貢獻者。

六、推動觀光遊憩設施更新，或投資興建觀光遊憩設施，對促進觀光產業整體發展，有具體成效或貢獻者。

七、致力建立國際品牌，對提升國際旅客來台人數，有具體成效或貢獻者。

陸、候選對象從業人員

優良觀光從業人員的資格，依該辦法第8條規定，只要服務觀光產業滿三年以上，具有下列各款事蹟者，經其服務單位提請相關觀光主管機關、觀光機構、團體推薦，得為候選對象：

一、推動觀光產業發展，有具體成效或貢獻者。

二、對主管業務之管理發展，有具體成效或貢獻者。

三、發表觀光論著，對發展觀光產業，有具體成效或貢獻者。

四、接待觀光旅客，服務周全，深獲好評或有感人事蹟足以發揚賓至如歸之服務精神，有具體成效或貢獻者。

五、維護國家權益或爭取國際聲譽，有具體成效或貢獻者。

六、其他有助於觀光產業發展並有具體成效或貢獻者。

前項候選對象對觀光產業有特殊貢獻者，得不受服務年資限制。

柒、申請限制

一、觀光旅館業、旅館業、旅行業、觀光遊樂業、民宿經營者於最近三年內曾受觀光主管機關停業或罰鍰處分者不予表揚。但其罰鍰在新台幣10,000元以下，且與表揚事蹟無關者，不在此限。（第9條）

二、觀光旅館業、旅館業、旅行業、觀光遊樂業之從業人員及導遊、領隊人員於最近三年內曾受觀光主管機關罰鍰或停止執業處分者，不予表揚。但其罰鍰在新台幣3,000元以下，且與表揚

事蹟無關者，不在此限。（第9條）

三、非屬觀光產業團體或個人有本辦法表揚具體事蹟情事之一者，
準用本辦法表揚之。（第10條）

捌、評選程序及原則

一、觀光主管機關依本辦法推薦優良觀光產業及從業人員，應填具
推薦書，並依候選人類別，送交通部觀光局評選。觀光機構、
團體依前項流程辦理時，應分送該觀光主管機關審查。直轄市
或縣（市）主管機關審查合格者，應於推薦書簽證並送交通部
觀光局評選，其不合格者應予退回。（第11條）

二、交通部觀光局為辦理觀光產業及從業人員之表揚，得聘請學
者、專家及觀光主管機關代表共15人，組成評選委員會評選
之。評選委員會由交通部觀光局副局長召集，於開會時擔任主
席；主席不能出席會議時，得指定評選委員中一人代行職務。
前項會議須有全體評選委員三分之二以上出席，並以出席委員
過半數之同意為決議。（第12條）

三、觀光產業及其從業人員之評選標準或評選原則，由評選委員會
就產業及其從業人員特性議定之。評選委員會議定評選標準或
評選原則得參酌下列事項辦理：（第13條）

㈠經營管理或服務實績。

㈡創新與策略管理。

㈢旅遊消費者滿意度或輿情反映。

㈣服務品質與安全維護。

㈤人力資源之規劃、開發及運用。

㈥環境保護實績。

玖、其他

一、觀光產業及其從業人員之表揚,每年辦理一次,其表揚得以授給獎章、獎牌或獎狀方式,由交通部觀光局定之。(第14條)

二、直轄市及縣(市)政府為辦理所轄觀光產業及其從業人員之表揚事項,得準用本辦法辦理。(第15條)

三、交通部觀光局辦理觀光產業及其從業人員表揚所需經費,應編列年度預算支應之。直轄市及縣(市)政府,準用本辦法規定辦理前項表揚,所需經費應自行編列年度預算支應之。(第16條)

四、又依據「發展觀光條例」第52條第2項規定,中央主管機關對促進觀光產業之發展有重大貢獻者,授給獎金、獎章或獎狀表揚之。

第三節　觀光文學藝術作品之獎勵

「發展觀光條例」第52條規定:主管機關為加強觀光宣傳,促進觀光產業發展,對有關觀光之優良文學、藝術作品,應予獎勵;其辦法由中央主管機關會同有關機關定之。因此,交通部於民國91年6月14日修正發布「**觀光文學藝術作品獎勵辦法**」,除第1條明示法源外,第2條並強調立法宗旨為:本辦法之獎勵,以確能提高觀光地區、風景特定區或自然人文生態景觀區之聲譽,並能發揮文學藝術創作水準,吸引觀光旅客前往旅遊,對促進觀光產業之發展有重大貢獻之作品為對象。其他重要規定內容列舉如下:

壹、作品種類及項目

觀光文學藝術作品獎每年由交通部觀光局配合經費編列情形,

就下列作品種類及項目擇項舉辦之，必要時得委託文藝社團舉辦，並於觀光節頒發：

一、文學類

㈠小說。

㈡散文。

㈢報導文學。

㈣詩歌。

二、藝術類

㈠音樂：器樂曲（獨奏或合奏）、聲樂曲（獨唱或合唱）。

㈡影劇：舞台劇、廣播劇及影視。

㈢美術：繪畫、雕塑及攝影。

㈣民族藝術。

為應觀光宣傳之需，交通部觀光局得就前項所列項目外具有宣傳價值者擇辦之。（第3條）

貳、名額及獎額

獎勵名額每項以錄取1名為原則，並得視作品水準擇優酌取佳作若干名，每名各頒贈獎金及獎狀。獎金數額由交通部觀光局視舉辦之項目及經費編列情形分別訂定之。

前項各獎勵名額，經評定無入選作品時，該獎勵名額從缺。入選作品如係共同創作者，獎狀各一，獎金平均分配。（第4條）

參、申請及推薦

一、申請

參加者依該辦法第6條規定，應填具申請書，並簽章保證作品係作者本人之創作。

二、推薦

申請獎勵者，由下列人員推薦之：（第5條）

㈠中央及省（市）、縣（市）觀光、文教機關主管。

㈡政府立案之各級學校校長、文學院院長、藝術學院院長及文學、藝術、觀光有關系（科）主任或研究所所長。

㈢政府立案之文學、藝術、觀光團體、國軍文宣單位及新聞傳播事業單位之負責人。

肆、評審組織及原則

一、為審查觀光文學藝術作品，得設評審委員會。評審委員會置主任委員1人，副主任委員1人，委員7至23人，主任委員由交通部指派，副主任委員由教育部指派，委員由主任委員聘任之。（第7條）

二、觀光文學藝術作品獎之評審由評審委員議定之。評審委員出席評審會議，審查觀光文學藝術作品得支領審查費。（第8條）

三、交通部觀光局公告舉辦觀光文學藝術作品獎，得制定申請須知，規定當次獎勵作品之種類及項目、申請期間、作品規格、數量及本辦法所規定之重要事項。（第9條）

四、參加之作品以最近三年內完成之創作，尚未獲其他獎金、獎章或獎狀獎勵者為限。無法移動之作品得由評審委員赴實地評審之。（第10條）

伍、其他

一、參加之作品經發現有不符規定或侵害他人著作權者，取消獲獎資格，其已受領之獎金及獎狀，並應繳回。（第11條）

二、依本辦法獲獎之作品，交通部觀光局可作為觀光宣傳推廣之用，其餘作品於評審結束後，作者應於一個月內至原收件單位

領回，逾期不負保管責任。（第12條）

三、獎勵作品所需之經費由交通部觀光局編列預算支應之。（第13
條）

第四節　觀光產業之優惠及獎勵

　　「發展觀光條例」對觀光產業經營，除前述輔導措施外，對產
業之整體開發、聯外交通、用地取得、租稅優惠及貸款也有很多具
體的規定，茲析述如下：

壹、市場調查與開發計畫

一、該條例第6條規定，為有效積極發展觀光產業，中央主管機關
　　應每年就觀光市場進行調查及資訊蒐集，以供擬定國家觀光產
　　業政策之參考。

二、主管機關對各地特有產品及手工藝品，應會同有關機關調查統
　　計，輔導改良其生產及製作技術，提高品質，標明價格，並協
　　助在各觀光地區商號集中銷售。（第34條）

三、「觀光產業之綜合開發計畫」由中央主管機關擬訂，報請行政
　　院核定後實施。

貳、聯外交通

一、中央主管機關為配合觀光產業發展，應協調有關機關，規劃國
　　內觀光據點交通運輸網，開闢國際交通路線，建立海、陸、空
　　聯運制；並得視需要於國際機場及商港設旅客服務機構；或輔
　　導直轄市、縣（市）主管機關於重要交通轉運地點，設置旅客
　　服務機構或設施。（第8條第1項）

二、國內重要觀光據點，應視需要建立交通運輸設施，其運輸工

具、路面工程及場站設備，均應符合觀光旅行之需要。（第8條第2項）

三、民間機構開發經營觀光遊樂設施、觀光旅館經中央主管機關報請行政院核定者，其所需之聯外道路得由中央主管機關協調該管道路主管機關、地方政府及其他相關目的事業主管機關興建之。（第46條）

參、用地取得

「發展觀光條例」第14條規定，主管機關對於觀光產業建設所需之公共設施用地，得依法申請徵收私有土地或撥用公有土地。其餘該條例及「土地法」、「國有財產法」、「都市計畫法」、「區域計畫法」對於觀光產業用地取得，也有如下規定：

一、民間機構開發經營觀光遊樂設施、觀光旅館經中央主管機關報請行政院核定者，其範圍內所需之公有土地得由公產管理機關**讓售、出租、設定地上權、聯合開發、委託開發、合作經營、信託**或以**使用土地權利金**或**租金出資**方式，提供民間機構開發、興建、營運，不受「土地法」第25條、「國有財產法」第28條及地方政府公產管理法令之限制。依前項讓售之公有土地為公用財產者，仍應變更為非公用財產，由非公用財產管理機關辦理讓售。（第45條）

二、前項所指「土地法」第25條，依民國90年10月31日修正內容為：直轄市或縣（市）政府對於其所管公有土地，非經該管區內民意機關同意，並經行政院核准，不得處分或設定負擔或為超過十年期間之租賃。而所指「國有財產法」第28條，依民國92年2月6日修正內容為：主管機關或管理機關對於公用財產不得為任何處分或擅為收益。但其收益不違背其事業目的或原定用途者，不在此限。

三、民間機構開發經營觀光遊樂設施、觀光旅館經中央主管機關核定者，其範圍內所需用地如涉及都市計畫或非都市土地使用變更，應檢具書圖文件申請，依「都市計畫法」第27條或「區域計畫法」第15條之1規定辦理逕行變更，不受通盤檢討之限制。（第47條）

四、前項所指「都市計畫法」第27條，依民國91年12月11日修正內容為：都市計畫經發布實施後，遇有下列情事之一時，當地直轄市、縣（市）（局）政府或鄉、鎮、縣轄市公所，應視實際情況迅行變更：

㈠因戰爭、地震、水災、風災、火災或其他重大事變遭受損壞時。

㈡為避免重大災害之發生時。

㈢為適應國防或經濟發展之需要時。

㈣為配合中央、直轄市或縣（市）興建之重大設施時。

前項都市計畫之變更，內政部或縣（市）（局）政府得指定各該原擬定之機關限期為之，必要時，並得逕為變更。

五、所指「區域計畫法」第15條之1，依民國89年1月26日修正內容為：區域計畫完成通盤檢討公告實施後，不屬第11條之非都市土地，符合非都市土地分區使用計畫者，得依下列規定，辦理分區變更：

㈠政府為加強資源保育須檢討變更使用分區者，得由直轄市、縣（市）政府報經上級主管機關核定時，逕為辦理分區變更。

㈡為開發利用，依各該區域計畫之規定，由申請人擬具開發計畫，檢同有關文件，向直轄市、縣（市）政府申請，報經各該區域計畫擬定機關許可後，辦理分區變更。

區域計畫擬定機關為前項第2款計畫之許可前，應先將申請開發案提報各該區域計畫委員會審議之。

肆、租稅優惠

　　「發展觀光條例」第49條規定：民間機構經營觀光遊樂業、觀光旅館業之租稅優惠，依「促進民間參與公共建設法」第36條至第41條規定辦理。所謂「**促進民間參與公共建設法**」第36條至第41條規定，依民國90年10月31日修正內容，列舉如下：

一、民間機構得自所參與重大公共建設開始營運後有課稅所得之年度起，最長以五年為限，免納營利事業所得稅。前項之民間機構，得自各該重大公共建設開始營運後有課稅所得之年度起，四年內自行選定延遲開始免稅之期間；其延遲期間最長不得超過三年，延遲後免稅期間之始日，應為一會計年度之首日。免稅之範圍及年限、核定機關、申請期限、程序、施行期限及其他相關事項，由財政部會商主管機關及中央目的事業主管機關擬訂，報請行政院核定之。（第36條）

二、民間機構得在所參與重大公共建設下提列支出金額5至20％限度內，抵減當年度應納營利事業所得稅額；當年度不足抵減時，得在以後四年度抵減之：

　　㈠投資於興建、營運設備或技術。

　　㈡購置防治污染設備或技術。

　　㈢投資於研究發展、人才培訓之支出。

　　前項投資抵減，其每一年度得抵減總額，以不超過該機構當年度應納營利事業所得稅額50％為限。但最後年度抵減金額，不在此限。各款之適用範圍、核定機關、申請期限、程序、施行期限、抵減率及其他相關事項，由財政部會商主管機關及中央目的事業主管機關擬訂，報請行政院核定之。（第37條）

三、民間機構及其直接承包商進口供其興建重大公共建設使用之營建機器、設備、施工用特殊運輸工具、訓練器材及其所需之零

組件，經主辦機關證明屬實，並經經濟部證明在國內尚未製造供應者，免徵進口關稅。民間機構進口供其經營重大公共建設使用之營運機器、設備、訓練器材及其所需之零組件，經主辦機關證明屬實，其進口關稅得提供適當擔保，於開始營運之日起，一年後分期繳納。民間機構進口第1項規定之器材，如係國內已製造供應者，經主辦機關證明屬實，其進口關稅得提供適當擔保於完工之日起，一年後分期繳納。依前2項規定辦理分期繳納關稅之貨物，於稅款繳清前，轉讓或變更原目的以外之用途者，應就未繳清之稅款餘額依「關稅法」規定，於期限內一次繳清。但轉讓經財政部專案核准者，准由受讓人繼續分期繳稅。

第1項至第3項之免徵及分期繳納關稅辦法，由財政部會商主管機關定之。（第38條）

四、參與重大公共建設之民間機構在興建或營運期間，供其直接使用之不動產應課徵之地價稅、房屋稅及取得時應課徵之契稅，得予適當減免。

前項減免之期限、範圍、標準及程序，由直轄市及縣（市）政府擬訂，提請各該議會通過後，報財政部備查。（第39條）

五、營利事業原始認股或應募參與重大公共建設之民間機構因創立或擴充而發行之記名股票，其持有股票時間達四年以上者，得以其取得該股票之價款20％限度內，抵減當年度應納營利事業所得稅額；當年度不足抵減時，得在以後四年度內抵減之。

前項投資抵減，其每一年度得抵減總額，以不超過該營利事業當年度應納營利事業所得稅額50％為限。但最後年度抵減金額，不在此限。

第1項投資抵減之核定機關、申請期限、程序、施行期限、抵減率及其他相關事項，由財政部會商主管機關及中央目的事業主管機關擬訂，報請行政院核定之。（第40條）

六、民間機構依第27條所經營之附屬事業，不適用本章之規定。

（第41條），所謂該法第27條，其內容為：主辦機關為有效利用公共建設所需用地，得協調內政部、直轄市或縣（市）政府調整都市計畫土地使用分區管制或非都市土地使用管制後，開發、興建供該公共建設之附屬事業使用。前項附屬事業使用所容許之項目，由主辦機關會同內政部及有關機關定之。但經營前項事業，依法令需經其他有關機關核准者，並應申請核准之。

伍、優惠貸款

「發展觀光條例」第48條規定：民間機構經營**觀光遊樂業**、**觀光旅館業**、**旅館業**之貸款經中央主管機關報請行政院核定者，中央主管機關為配合發展觀光政策之需要，得洽請相關機關或金融機構提供**優惠貸款**。目前有由交通部訂定「獎勵觀光產業升級優惠貸款要點」，及由交通部觀光局於民國92年6月9日因應紓解旅行業因嚴重急性呼吸道症候群（SARS）疫情而訂定「旅行業紓困貸款利息補貼實施要點」兩種，但後者已不合時需而停止受理。茲就前者扼要分述如下：

交通部為提升觀光產業成為國家策略性重要產業，落實行政院民國91年5月8日第2875次院會通過「國家發展重點計畫——觀光客倍增計畫」，及協助觀光產業改善軟、硬體設施，建置優質旅遊環境，以全面提升旅遊品質，促進觀光產業發展，特依「中長期資金運用作業須知」第5點規定，於民國96年12月5日修正發布「**獎勵觀光產業升級優惠貸款要點**」，其資金來源係行政院經濟建設委員會中長期資金專款新台幣65億元為總額度支應，或由承辦銀行自有資金支應。其他規定包括：

㈠貸款對象：經觀光主管機關核發觀光旅館業營業執照、旅館業登

記證、觀光遊樂業執照及旅行業執照之觀光產業。

㈡貸款範圍：

 1.觀光旅館業、旅館業及觀光遊樂業因購置（建）機器、設備、土地、營業場所及資本性修繕等支出所需之資金。

 2.觀光旅館業、旅館業、觀光遊樂業及旅行業因辦理資訊化所需之軟、硬體資金。

㈢貸款期限：

 1.承辦銀行依貸款人提具之計畫書及相關放貸規定核定之，期限最長不得超過10年，含寬限期3年。

 2.承租經營之旅館業，其貸款期限不得超過租約有效期間。

㈣貸款額度：

 1.每一計畫貸款額度視借款人財產狀況核定，最高不得超過該貸款計畫成本之80％。

 2.融資總額：觀光旅館業、旅館業及觀光遊樂業不得超過新台幣1億元，旅行業最高不超過新台幣6,000萬元，均得於貸款額度內分次為之。

㈤貸款利率：按中長期資金運用利率，加承辦銀行加碼機動計息，銀行加碼以不超過1.65％為限。

㈥擔保條件：依各承辦銀行之核貸作業辦理，必要時得依「中小企業信用保證基金政策性貸款信用保證要點」規定，移送中小企業信用保證基金提供最高八成之信用保證。

㈦償還辦法：本貸利息部分應按月繳納，本金部分應自寬限期滿每三個月為一期平均攤還。

第二篇

觀光休閒遊憩管理

第六章

風景特定區管理及法規

第一節 定義及法制現況

壹、定義

　　依據民國96年3月21日修正公布之「發展觀光條例」第2條第4款，所謂**風景特定區**，係指依規定程序劃定之風景區或名勝地區。而所稱之「規定程序」係依「都市計畫法」及「區域計畫法」之規定，於同條例第10條第1項前段：主管機關得視實際情形，會商有關機關，將重要風景或名勝地區，勘定範圍，劃為風景特定區。

　　至於**風景區**，則分別規定於「都市計畫法」及「區域計畫法」中。前者在**「都市計畫法台灣省施行細則」**第14條：**都市計畫**範圍內土地得視實際發展情形，劃定下列各種使用區，分別限制其使用：一、**住宅區**。二、**商業區**。三、**工業區**：㈠特種工業區。㈡甲種工業區。㈢乙種工業區。㈣零星工業區。四、**行政區**。五、**文教區**。六、**風景區**。七、**保存區**。八、**保護區**。九、**農業區**。十、**其他使用區**。並於第25條規定：風景區為保育及開發自然風景而劃定，以供下列使用為限：一、**住宅**。二、**宗祠及宗教建築**。三、**招待所**。四、**旅館**。五、**俱樂部**。六、**遊樂設施**。七、**農業及農業建築**。八、**紀念性建築物**。九、**其他必要公共與公用設施及公用事業**。

　　而後者則規定在**「區域計畫法施行細則」**第13條：非都市土地得劃定為下列各種使用區：一、**特定農業區**。二、**一般農業區**。三、**工業區**。四、**鄉村區**。五、**森林區**。六、**山坡地保育區**。七、**風景區**。八、**國家公園區**。九、**河川區**。十、**其他使用區或特定專用區**。對風景區並給予定義為：「為維護自然景觀，改善國民康樂遊憩環境，依有關法令，會同有關機關劃定者。」為加強區域土地使用管制，該細則第15條又規定前列各種使用區應依土地使用性

質，參酌地方實際需要，編定下列十八種用地管制使用：一、甲種建築用地。二、乙種建築用地。三、丙種建築用地。四、丁種建築用地。五、農牧用地。六、林業用地。七、養殖用地。八、鹽業用地。九、礦業用地。十、窯業用地。十一、交通用地。十二、水利用地。十三、遊憩用地。十四、古蹟保護用地。十五、生態保護用地。十六、國土保安用地。十七、墳墓用地。十八、特定目的事業用地。其中以「**遊憩用地**」為風景或觀光遊樂最合理使用之土地，該細則對遊憩用地亦定義為「供國民遊憩使用者」。

　　目前觀光法規中，「發展觀光條例」及依該條例第66條第1項：風景特定區之評鑑、規劃建設作業、經營管理及獎勵等事項之管理規則，由中央主管機關訂定之「風景特定區管理規則」均以「風景特定區」為法規名稱。而「國家風景區管理處組織通則」則以「風景區」為法規名稱，而各國家風景區亦不冠「特定」兩字，顯見「風景區」及「風景特定區」互為通用。

貳、法制現況

　　一如前述「發展觀光條例」承「區域計畫法」及「都市計畫法」而制定，又於第66條第1項委任立法，由中央觀光主管機關交通部於民國92年4月30日訂定發布「**風景特定區管理規則**」；另「發展觀光條例」第10條第1項後段：「並得視其性質，專設機構經營管理之」，及第2項：「依其他法律或由其他目的事業主管機關劃定之風景區或遊樂區，其所設有關觀光之經營機構，均應接受主管機關之輔導」。因此，除「交通部觀光局組織條例」第2條第7款將「觀光地區名勝、古蹟之維護及風景特定區之開發、管理事項」正式列入該局職掌外，並於民國89年6月14日制定公布「**國家風景區管理處組織通則**」，均構成規範風景區經營管理的主體法規。此外，依照以上母法，為能周延管理，有關觀光地區及風景特

定區的子法，列**表6-1**供參考。

表**6-1** 觀光地區及風景區經營管理相關子法一覽表

編號	法規名稱	發布日期
1	交通部觀光局東北角暨宜蘭海岸國家風景區管理處辦事細則	2008/5/29
2	舊草嶺隧道遊客使用及禁止注意事項	2008/5/29
3	交通部觀光局暨所屬管理處辦理遊憩或服務設施出租作業要點	2007/12/5
4	東北角海岸國家風景區鼻頭角至三貂角水域遊憩活動分區限制公告	2007/8/17
5	交通部觀光局花東縱谷國家風景區管理處公告從事泛舟活動應注意事項	2008/5/29
6	日月潭國家風景區管理處公告從事橡皮艇、拖曳浮胎及水上腳踏車等3類水域遊憩活動適用水域遊憩活動管理辦法	2006/5/9
7	國家級風景特定區經營管理與安全維護督導考核作業要點	2006/5/1
8	花東縱谷國家風景區管理處公告從事橡皮艇、拖曳浮胎及水上腳踏車等3類水域遊憩活動適用水域遊憩活動管理辦法	2006/4/19
9	東部海岸國家風景區管理處公告從事橡皮艇、拖曳浮胎及水上腳踏車等3類水域遊憩活動適用水域遊憩活動管理辦法	2006/3/23
10	交通部觀光局阿里山國家風景區管理處推動行政資訊公開作業要點	2006/3/21
11	交通部觀光局認可溫泉檢驗機關（構）、團體審查作業程序	2006/3/16
12	雲嘉南濱海國家風景區管理處公告從事橡皮艇、拖曳浮胎及水上腳踏車等3類水域遊憩活動適用水域遊憩活動管理辦法	2006/3/16
13	參山國家風景區管理處公告從事橡皮艇、拖曳浮胎及水上腳踏車等3類水域遊憩活動適用水域遊憩活動管理辦法	2006/3/13
14	澎湖國家風景區管理處公告從事橡皮艇、拖曳浮胎及水上腳踏車等3類水域遊憩活動適用水域遊憩活動管理辦法	2006/3/9
15	交通部觀光局所屬國家風景區管理處區內私有建築物獎勵要點	2006/2/21
16	交通部觀光局北海岸及觀音山國家風景區維護自然文化資源暨發展觀光諮詢委員會設置要點	2006/2/9
17	交通部觀光局溫泉區管理計畫審查小組設置要點	2006/2/3
18	雲嘉南濱海國家風景區從事水上摩托車活動應注意事項	2005/12/26
19	東部海岸國家級風景特定區限制事項	2005/12/15
20	雲嘉南濱海國家風景從事獨木舟活動應注意事項	2005/9/26

編號	法規名稱	發布日期
21	大鵬灣國家風景區管理處從事潛水活動應注意事項	2005/9/13
22	大鵬灣國家風景區管理處從事獨木舟活動應注意事項	2005/9/13
23	大鵬灣國家級風景特定區水上摩托車活動注意事項	2005/9/13
24	交通部觀光局所屬國家風景區管理處公共設施認養要點	2005/9/13
25	龜山島生態旅遊申請須知	2005/7/20
26	龜山島生態旅遊作業管理要點	2005/7/20
27	東部海岸國家級風景特定區水上摩托車活動注意事項	2005/5/18
28	東部海岸國家級風景特定區泛舟活動注意事項	2005/5/18
29	東部海岸國家級風景特定區潛水活動注意事項	2005/5/18
30	東部海岸國家級風景特定區獨木舟活動注意事項	2005/5/18
31	交通部觀光局日月潭國家風景區管理處公共設施認養契約書	2005/2/18
32	交通部觀光局日月潭國家風景區管理處公共設施認養要點	2005/2/18
33	交通部觀光局補助風景區興建公共設施經費執行要點	2004/11/1
34	澎湖國家風景區遊艇浮動碼頭使用管理要點	2004/6/14
35	交通部觀光局雲嘉南濱海國家風景區管理處政府出版品自行銷售及委託代售作業注意事項	2004/5/28
36	交通部觀光局雲嘉南濱海國家風景區管理處政府出版品委託代售協議書	2004/5/2
37	交通部觀光局雲嘉南濱海國家風景區管理處政府出版品管理作業要點	2004/5/28
38	觀光遊樂地區申請設置道路交通指示標誌審核要點	2004/5/27
39	交通部觀光局北海岸及觀音山國家風景區管理處公共設施認養要點	2004/5/17
40	觀光地區及風景特定區建築物及廣告物攤位設置規劃限制辦法（修正前名稱為：觀光地區建築物廣告物攤位規劃限制實施辦法）	2004/4/7
41	交通部指定觀光地區作業要點	2004/3/29
42	交通部觀光局澎湖國家風景區管理處公共設施認養要點	2004/3/17
43	交通部觀光局澎湖國家風景區管理處辦理遊憩或服務設施出租租金計算基準表	2004/3/15
44	水域遊憩活動管理辦法	2004/2/11
45	交通部觀光局馬祖國家風景區管理處出版品管理作業要點	2003/10/24
46	交通部觀光局日月潭國家風景區管理處推動行政資訊公開作業要點	2003/7/22

（續）表6-1　觀光地區及風景區經營管理相關子法一覽表

編號	法規名稱	發布日期
47	澎湖國家風景區管理處政府出版品自行銷售及委託代售作業注意事項	2003/7/9
48	交通部觀光局澎湖國家風景區管理處推動行政資訊公開作業要點	2003/7/8
49	交通部觀光局馬祖國家風景區管理處推動行政資訊公開作業要點	2003/6/27
50	交通部觀光局大鵬灣國家風景區管理處推動行政資訊公開作業要點	2003/6/18
51	交通部觀光局北海岸及觀音山國家風景區管理處推動行政資訊公開作業要點	2003/6/10
52	交通部觀光局東北角海岸國家風景區管理處推動行政資訊公開作業要點	2003/6/6
53	交通部觀光局茂林國家風景區管理處推動行政資訊公開作業要點	2003/6/6
54	交通部觀光局東部海岸國家風景區管理處推動行政資訊公開作業要點	2003/6/2
55	交通部觀光局參山國家風景區管理處推動行政資訊公開作業要點	2003/5/28
56	交通部觀光局參山風景特定區觀光設施認養要點	2003/5/14
57	交通部觀光局參山國家風景區管理處觀光設施認養契約書	2003/5/14
58	風景特定區管理規則	2003/4/9
59	交通部觀光局茂林國家風景區管理處賽嘉服務區場地使用管理及門票收費基準	2003/4/9
60	交通部觀光局花東縱谷國家風景區管理處辦事細則	2003/2/24
61	交通部觀光局北海岸及觀音山國家風景區管理處野柳風景特定區環境清潔維護費收費標準	2002/12/26
62	交通部觀光局茂林國家風景區管理處辦事細則	2002/11/7
63	交通部觀光局參山國家風景區管理處重大災害防救緊急應變報通作業要點	2002/10/7
64	民營遊樂區申請於高速公路設置道路交通指示標誌作業規定	2000/7/12
65	觀光主管機關受理民間機構投資興建營運觀光遊憩重大設施審核要點	1996/10/4
66	交通部觀光局澎湖國家風景區管理處辦事細則	1995/12/12
67	交通部觀光局東部海岸國家風景區管理處辦事細則	1995/11/29

（續）表6-1　觀光地區及風景區經營管理相關子法一覽表

編號	法規名稱	發布日期
68	交通部觀光局所屬各國家風景區管理處管理站設置標準	1995/9/27
69	國民小學學生參觀旅遊國家級風景特定區免收門票實施要點	1993/9/14
70	交通部觀光局所屬風景特定區管理處補助區內建築物美化措施實施要點	1992/7/2

資料來源：觀光局網站。

第二節　風景特定區計畫

　　依據「發展觀光條例」第11條：風景特定區計畫，應依據中央主管機關會同有關機關，就地區特性及功能所作之評鑑結果予以綜合規劃。前項計畫之擬訂及核定除應先會商主管機關外，悉依「都市計畫法」之規定辦理。又規定：風景特定區應按其地區特性及功能，劃分為**國家級**、**直轄市級及縣（市）級**。同條例第13條更規定：風景特定區計畫完成後，該管主管機關，應就發展順序，實施開發建設。

　　因此，不論國家級、直轄市級或縣（市）級風景特定區，均須先擬妥計畫，該項計畫除依據「風景特定管理規則」第3條：風景特定區之開發，應依「**觀光產業綜合開發計畫**」所定原則辦理外，更必須依據第7條，擬定**主要計畫**及**細部計畫**，其內容項目，依同條第2項附表之規定，列舉如下：

壹、主要計畫

　　其計畫內容包括下列項目：

一、計畫緣起。

二、計畫性質。

三、規劃原則。

四、計畫構想。

五、計畫目標與發展政策，包括計畫年期與計畫人口。

六、規劃方法簡介，包括研究流程圖。

七、研究區及規劃區範圍之劃定：**研究區**是指與本計畫有相互影響之大環境，該大環境可因自然、人文環境之不同因素而有不同之區域界限；**規劃區**則爲該計畫之實際規劃範圍。

八、研究區現況分析。

九、規劃區現況分析。

 以上兩區現況分析包括社會、經濟、自然、實質及現有土地使用、其他等，列舉說明如下：

 ㈠**自然環境之現況**：包括地理區位、整體生態、地形、地質、土壤、水資源、氣象、動物、植物、特殊景觀及其他等。

 ㈡**人文環境之現況**：包括社會、人口、經濟、現有土地使用及所有權狀況、交通運輸系統、名勝古蹟及其他等。

 ㈢**發展因素**之調查分析及區域內外相關計畫之分析。

十、規劃與設計，包括下列具體規劃內容：

 ㈠規劃區與研究區相互關係之分析與預測。

 ㈡規劃區域內各項成長率之預估。

 ㈢規劃區開發極限之訂定與開發項目及規格之訂定。

 ㈣總配置圖之訂定：包括土地分區使用、各區域內建蔽率、容積率和其他規劃之標準，以及交通系統、公共設施和遊憩設施計畫。

 ㈤本規劃案在經濟上之本益分析。

十一、環境：本計畫案在環境上之說明，包括下列四種說明：

 ㈠本計畫案對自然及人文環境之影響包括社會、經濟、土地使用、自然環境及其他影響。

 ㈡本計畫案實施中或實施後所造成之不可避免的有害性之影響。

 ㈢永久性及可復原之資源使用情形。

㈣如不實施本計畫所發生之影響，包括本計畫案與其他可行性辦法之比較。

十二、實施計畫

　　㈠分期分區之發展計畫：包括土地徵購、開發及建設時序、經費來源、開發有關機關之組織及權責等。

　　㈡規劃及建設完成之管理計畫。

　　㈢其他；包括計畫年期。

貳、細部計畫

一、計畫地區位置、範圍及現況分析。

二、各項設施計畫。

三、土地所有權計畫之分析處理。

四、土地使用分區管制規則之擬訂，包括各項設施之密度及容納遊客人數。

五、各使用區內道路及各項公共設施之規劃：包括各使用區內建築物詳細配置圖，建蔽率、容積率等標準及建築物造形、構造色彩等，及廣告物、攤位之設置和環境管制之建議。

六、區內名勝古蹟及具有紀念性或藝術價值設施之維護修葺計畫。本項設施之維護與修葺計畫應就其性質分析、應予以保存之項目及其維護修葺之建議。

七、植栽計畫。

八、財務計畫、實施進度及管理細則。

九、其他。

　　以上主要計畫與細部計畫所列項目，得視實際情形與需要予以增減之，但減列項目應註明其原因，其合併擬訂者亦同。

第三節　風景特定區評鑑分級

壹、分級及法定程序

依「發展觀光條例」第11條第3項規定：風景特定區應按其地區特性及功能，劃分為**國家級、直轄市級及縣（市）級**。「風景特定區管理規則」第4條第1項：風景特定區依其地區特性及功能劃分為**國家級、直轄市級及縣（市）級**二種等級，由交通部委任交通部觀光局會同有關機關並邀請專家學者組成評鑑小組評鑑之。同規則第5條：依前條規定評鑑之風景特定區，由**交通部觀光局**報經**交通部**核轉**行政院**核備後，由下列主管機關將其等級及範圍公告之：

一、國家級風景特定區，由**交通部**公告。

二、直轄市級風景特定區，由**直轄市政府**公告；縣（市）級風景特定區，由**縣（市）政府**公告。

貳、評鑑要項及評鑑因素

至於風景特定區評鑑基準，依「風景特定區管理規則」第4條第2項附表之規定，列舉如**圖6-1**。

參、特性部分之評鑑內容說明

一、地形與地質

地形與地質包括地表之起伏變化、特殊之地形、地質構造、地熱、奇石及各種侵蝕、堆積地形等。

二、水體

水體包括海洋、湖泊、河川及因地形引起之水量和瀑布、湍流、曲流及溫泉等。

圖6-1　風景特定區評鑑要項及因素

資料來源：「風景特定區管理規則」。

三、氣象

氣象包括雲海、彩霞、嵐霞及特殊日出、落日、雪景等。

四、動物

動物部分包括主要動物之群聚種類、數量、分布情形及具有科學教育價值之稀有、特有動物。

五、植物

植物群屬包括主要植物群聚之種類、規模、分布情形及具有科學、教育價值之稀有、特有之植物等。

六、古蹟文化

古蹟文化之列舉含括有原住民文化、傳統文化、古蹟、遺址、寺廟及傳統建築等。

七、整體景觀

以上所列各項為部分之評估，而整體景觀為各評鑑要項之整體評估。

肆、發展潛能部分之評鑑內容說明

一、區位容納量

所謂「區位容納量」包括服務人口、稀有性、遊憩日數及面積。其中遊憩日數要考量降雨、強風、大寒及酷熱等，分為：(1)可供全年四季旅遊，不受氣候影響；(2)可供三季以上旅遊活動；(3)供半年以上旅遊活動；(4)僅部分季節適合旅遊活動等四級評鑑之。面積分為2,000公頃以上、200至2,000公頃、50至200公頃，及50公頃以下四級評鑑之。

二、土地利用

土地利用包括土地利用型態、規模，如聚落、農、林、漁、牧、礦等。

三、主要結構物

主要結構物包括水庫、大壩、燈塔、寺廟等大型或特別明顯之人工構造物，依其材料、規模、形狀、色彩、質地與環境等之獨特性、調和性與觀賞性。

四、相關設施

㈠公共設施，含交通、水電設施及數量。
㈡遊憩設施，含遊憩、住宿餐飲及解說設施和數量。

五、經營管理

經營管理包括註明該區域是否具有下列幾項因素：
㈠生態環境脆弱，自然資源易受遊客破壞。

㈡部分地區對遊客具有危險性。

㈢有濫墾、採礦等行為，易破壞自然景觀。

㈣攤販管理不良，或垃圾、污水處理不善。

㈤有入山管制、軍事管制，對遊客出入活動有所限制。

伍、風景特定區評鑑分級標準

　　根據以上評鑑項目及說明，其分級標準為國家級風景區必須在**560分以上**；**未滿560分者**列為直轄市、縣（市）級。又將風景特定區分為**海岸型**、**山岳型**及**湖泊型**三大類，各項評鑑基準權重如**表6-2**。

表6-2　風景特定區評鑑基準權重表

類型	特性（670）							發展潛能（330）				
	地形與地質	水體	氣象	動物	植物	古蹟文化	整體景觀	區位容納量	土地利用	主要結構物	相關設施	經營管理
海岸型	221	114	47	67	67	40	114	119	63	36	59	53
山岳型	136	68	77	91	111	56	131	132	56	28	66	48
湖泊型	108	161	67	68	92	50	124	132	56	32	68	46

資料來源：「風景特定區管理規則」。

第四節　風景特定區管理組織

　　依「發展觀光條例」第10條第1項：主管機關得視實際情形，會商有關機關，將重要風景或名勝地區勘定範圍，劃為風景特定區；並得視其性質，專設機構經營管理之。第2項：依其他法律由其他目的事業機關劃定之風景區或遊樂區，其所設有關觀光之經營機構，均應接受主管機關之輔導。由此觀之，目前風景特定區除依評鑑結果分為**國家級**、**直轄市及縣（市）級**之外，也依目的事業的不同，分為**觀光主管機關管理**與**其他目的事業主管機關管理**兩大類的風景特定區。

壹、國家級風景區

　　經評鑑為國家級風景區者，依民國89年6月14日制定公布「**國家風景區管理處組織通則**」第1條：國家風景區管理處，按各國家級風景區之劃定，依本通則之規定，分別設置之。管理處隸屬**交通部觀光局**。第2條規定管理處掌理下列事項：

一、觀光資源之調查、規劃、保育，及特有生態、地質、景觀與水域資源之維護事項。

二、風景區計畫之執行、公共設施之興建與維修事項。

三、觀光、住宿、遊樂、公共設施及山地、水域遊憩活動之管理，與鼓勵公民營事業機構投資興建經營事項。

四、各項建設之協調及建築物申請建築執照之協助審查事項。

五、環境衛生之維護及污染防治事項。

六、旅遊秩序、安全之維護及管理事項。

七、旅遊服務及解說事項。

八、觀光遊憩活動之推廣事項。

九、對外交通之聯繫配合事項。

十、其他有關風景區經營管理事項。

　　依各國家風景區管理處辦事細則第3條規定，各處設企劃、工務、管理、遊憩四課，各課分掌業務，如以民國97年5月29日修訂之「交通部觀光局東北角暨宜蘭海岸國家風景區管理處辦事細則」第4至7條為例，有下列各項：

一、企劃課職掌如下：

　　㈠觀光資源之調查及規劃事項。

　　㈡觀光建設之規劃事項。

　　㈢民間投資經營觀光遊樂與住宿設施之推動及審查事項。

　　㈣觀光遊憩資訊之研究及統計事項。

　　㈤土地使用案件之會辦事項。

㈥各項用地取得事項。

㈦有關法規之蒐集、研究、整理及編纂事項。

㈧風景區管制規定之研擬事項。

㈨建築規劃管制及建築申請案件之會辦事項。

㈩其他有關企劃事項。

二、工務課職掌如下：

㈠建設工程之規劃事項。

㈡建設工程之探勘、測量及設計事項。

㈢建設工程之發包、施工及監造事項。

㈣植栽及綠化事項。

㈤各項遊憩據點、公共設施之美化及維護事項。

㈥自然災害之治理工程事項。

㈦其他有關工程建設事項。

三、管理課職掌如下：

㈠遊憩區之經營及管理事項。

㈡遊憩事業之推動及督導事項。

㈢觀光資源與特定生態、地質、景觀及水域資源之保育事項。

㈣觀光、遊憩、住宿及公共設施之管理、輔導事項。

㈤風景區管理業務及管理站之聯繫、協調事項。

㈥駐衛警察隊之聯繫、協調事項。

㈦環境整潔、美化及秩序之維護、改善事項。

四、遊憩課職掌如下：

㈠觀光遊憩活動規劃、宣傳及執行事項。

㈡觀光遊憩活動之配合及支援事項。

㈢遊憩、解說設施之規劃、設計及製作事項。

㈣觀光遊憩及解說宣傳資料之編印事項。

㈤遊憩、解說志工之培訓及管理事項。

㈥其他有關遊憩及解說事項。

依「國家風景區管理處組織通則」第9條：管理處視風景區環境及業務需要，得分設**管理站**。管理站置主任1人，由管理處指派技正或專員兼任；所需工作人員應就本通則所定員額內派充之。管理站之設置標準，由交通部觀光局擬訂，層報行政院核定之。

目前交通部觀光局依「國家風景區管理處組織通則」第9條第3項於民國84年10月26日訂定發布之「**交通部觀光局所屬各國家風景區管理處管理站設置標準**」第3條，其**設置標準**為：

一、遊憩據點面積在10公頃以上者。

二、遊憩據點面積未達10公頃，但每年遊客在10萬人以上者。

三、遊憩據點距離管理處30公里以上者。

四、具有特有生態、地質、景觀及水域資源之區域者。

至於管理站之**職掌**，依該標準第4條規定如下：

一、旅遊服務及解說事項。

二、旅遊秩序、安全之維護及管理事項。

三、環境衛生之維護及污染防治事項。

四、公共設施之管理及維修事項。

五、觀光資源之保育，及特有生態、地質、景觀與水域資源之維護事項。

六、有關急難之救助事項。

七、其他經管理處指定之事項。

此外，該通則第10條又規定：管理處設**清潔隊**，置隊長1人，由管理處派員兼任之。第11條：管理處置**駐衛警察**或商請警察機關置**專業警察**，依各處辦事細則第12條規定，駐衛警察隊職掌如下：

一、觀光資源與特有生態、地質、景觀及水域資源之巡查、違規取締告發事項。

二、旅遊秩序安全之維護及旅遊諮詢、服務事項。

三、遊憩據點內流動攤販、擅自設攤、強行拍照、強迫推銷物品及其他騷擾遊客行為之取締、告發事項。

四、違反各項觀光法規行為之查報、取締及告發事項。

五、災害急難救助之協助事項。

六、其他有關警衛事項。

綜合以上相關規定，國家風景區管理處組織圖可繪製如**圖6-2**：

圖6-2　國家風景區管理處組織圖

資料來源：取材自交通部觀光局網頁。

目前依據前述相關法規設立之國家風景區，按成立先後順序計有：**東北角暨宜蘭海岸、東部海岸、澎湖、日月潭、花東縱谷、大鵬灣、馬祖、參山、阿里山、茂林、北海岸及觀音山、雲嘉南濱海與西拉雅**等13座國家風景區管理處，均依該通則第14條：「管理處辦事細則，由各該處擬訂，報請交通部觀光局核轉交通部核定之」之規定，各個國家風景區均訂有管理處辦事細則。各國家風景區管理處位置如**圖6-3**所示。至其成立時間、所屬縣市、面積及範圍，依交通部觀光局觀光資源網頁分別說明如下：

一、東北角暨宜蘭海岸國家風景區管理處

㈠成立時間：民國73年6月1日。

㈡所屬縣市：台北縣、宜蘭縣。

㈢面積：合計17,421公頃（陸域12,616公頃，海域4,805公頃）。

圖示：
❶東北角暨宜蘭海岸國家風景區管理處
❷東部海岸國家風景區管理處
❸澎湖國家風景區管理處
❹日月潭國家風景區管理處
❺花東縱谷國家風景區管理處
❻大鵬灣國家風景區管理處
❼馬祖國家風景區管理處
❽參山國家風景區管理處
❾阿里山國家風景區管理處
❿茂林國家風景區管理處
⓫北海岸及觀音山國家風景區管理處
⓬雲嘉南濱海國家風景區管理處
⓭西拉雅國家風景區管理處

圖6-3　國家風景區管理處位置圖

資料來源：交通部觀光局。

㈣範圍：東北角海岸國家風景特定區，位於台灣的東北隅，爲狹長形狀，海岸線全長66公里，東臨太平洋，北迎東海。內陸範圍北起台北縣瑞芳鎭南雅里，南至宜蘭縣頭城鎭北港口，西至山脊連接線，東臨海岸礁岩，計9,450公頃，海域範圍則爲鼻頭角至三貂角連接線，計4,275公頃，海陸域面積共計13,725公頃。另龜山島於民國88年12月奉准納入東北角海岸國家風景區統籌開發與管理，面積285公頃，總轄面積合計14,010公頃。民國96年12月25日擴大範圍至宜蘭海岸，海岸線增加36.5公里，總長102.5公里，總面積17,421公頃，管理機構名稱更改爲東北角暨宜蘭海岸國家風景區管理處。

二、東部海岸國家風景區

㈠成立時間：民國77年6月1日。

㈡所屬縣市：台東縣、花蓮縣。

㈢面積：合計41,483公頃。

㈣範圍：本特定區範圍北起花蓮溪口，南迄小野柳，東至海平面以下20公尺等深線，西以花東海岸公路目視所及第1條山稜線爲界，另外包括瑞穗以下秀姑巒溪河谷及綠島。總面積41,483公頃，其中陸域面積25,799公頃，海域面積15,684公頃。

三、澎湖國家風景區

㈠成立時間：民國84年7月1日。

㈡所屬縣市：澎湖縣。

㈢面積：合計約85,603公頃。

㈣範圍：澎湖國家風景區陸域範圍爲澎湖縣轄內除原有及擬擴大之馬公、鎖港、通樑等三處都市計畫區（面積計約1,813公頃）外，其餘非都市土地，全部皆屬本風景區之範圍，面積約10,873公頃，海域範圍爲澎湖縣轄20公尺等深線內之海域，面積約74,730公頃，合計面積約85,603公頃。

四、花東縱谷國家風景區

㈠成立時間：民國86年4月15日。

㈡所屬縣市：台東縣、花蓮縣。

㈢面積：合計138,368公頃。

㈣範圍：本風景區範圍東自海岸山脈台九線目視所及第一條山稜線，西至台九線目視所及第一條山稜線，另包括木瓜溪沿岸至龍澗地區及南橫至利稻（台20線）公路沿線。南至台東市都市計畫區以北（即卑南鄉南界及卑南溪南側以北），北達花蓮溪、木瓜溪南側所圍之花蓮、台東兩縣縱谷平原，但不包括範圍內九處都市計畫地區及東華大學特定區，面積共138,368公頃，轄內鄉鎮則包括花蓮縣秀林鄉、壽豐鄉、鳳林鎮、光復鄉、瑞穗鄉、卓溪鄉、萬榮鄉、玉里鎮、富里鄉，以及台東縣池上鄉、關山鎮、鹿野鄉、海端鄉、卑南鄉、延平鄉等15個鄉鎮。

五、大鵬灣國家風景區

㈠成立時間：民國86年11月18日。

㈡所屬縣市：屏東縣。

㈢面積：合計2,764.23公頃

㈣範圍：大鵬灣國家風景區係包括下列兩個特定區的範圍：

1.**大鵬灣風景特定區**：北自台17號省道及屏63號縣道，南至海岸高潮線600公尺海域，東臨林邊鄉界接排水溝堤岸轉屏128之1及128，西接東港鎮新溝，面積1,438.4公頃。

2.**琉球風景特定區**：包含琉球本島及海岸高潮線向外延伸600公尺海域，面積325.83公頃。

六、馬祖國家風景區

㈠成立時間：民國88年11月26日。

㈡所屬縣市：連江縣。

㈢面積：合計25,052公頃。

㈣範圍：馬祖風景特定區經營管理範圍包含連江縣南竿、北竿、莒
　　光及東引四鄉，劃為南北竿島地區、莒光島地區、東引島地區及
　　亮島地區，陸域面積為2,952公頃，以及島嶼周岸海濱0.5海浬，
　　水深20公尺內之大陸棚區域，海域面積為22,100公頃，總面積為
　　25,052公頃。

七、日月潭國家風景區

㈠成立時間：民國89年1月24日。

㈡所屬縣市：南投縣。

㈢面積：合計約9,000公頃。

㈣範圍：日月潭國家風景區由原南投縣政府代管之日月潭省級風景
　　區擴大劃設範圍而來，經營管理範圍以日月潭為中心，北臨魚池
　　鄉都市計畫區，東至水社大山之山脊線為界，南側以魚池鄉與水
　　里鄉之鄉界為界，總面積約為9,000公頃。區內含括原日月潭特定
　　區之範圍及頭社社區、車埕、水社大山、集集大山、水里溪等據
　　點。

八、參山國家風景區

㈠成立時間：民國90年3月16日。

㈡所屬縣市：新竹縣、苗栗縣、台中縣、彰化縣、南投縣。

㈢面積：合計約為77,521公頃。

㈣範圍：參山國家風景區經營管理範圍，劃分為三大風景區，由原
　　精省前之獅頭山、梨山及八卦山等三個省級風景區合併而來，各
　　區範圍如下：

1.獅頭山風景區

　　(1)面積約為24,221公頃。

　　(2)東沿新竹縣北埔鄉東緣經竹東鎮協寮、中央寮、苗栗縣南庄
　　　鄉東河村東界與新竹縣五峰鄉交界；南界為沿苗栗縣南庄鄉

東河村、蓬萊村與泰安鄉交界；西界北起富興頭向南沿台三省道，並沿新竹縣峨嵋鄉與苗栗縣頭份鎮界，至苗栗縣三灣鄉九寮坪再接至瓦窯岡，並沿苗栗縣南庄鄉員林村、南富村、西村、南江村、蓬萊村與獅潭、三灣鄉為鄰；北界西起富興頭台三省道至赤科吊橋，經赤柯坪、寮坑沿山脊稜線經大分林山、煙寮坪至新竹縣竹東鎮。

(3)範圍內包括新竹縣峨嵋鄉、北埔鄉、竹東鎮與苗栗縣南庄鄉、三灣鄉之部分行政區域。

(4)遊憩系統：獅山、南坑、五指山、南庄。

2.梨山風景區

(1)面積約為31,300公頃。

(2)東自多家屯山向南接平嚴山山稜線之南湖溪，沿南湖溪至耳無溪交界處，再向南沿茶嚴山、捫山山稜線至智遠莊接武法奈尾山，即東與太魯閣國家公園為界；南界以武法東尾山起向西至木蘭橋，接更猛山山稜線，沿台中、南投縣界經東高山、白狗大山至白巖接十文溪、佳保溪經佳保台接阿冷山、白巖山至天福大橋；西界即以天福大橋為起點；北界東起多加屯山向西經思源埡口至雪霸國家公園東沿大甲溪而下，至志樂溪會合處，沿稜線經宇羅尾山至三錐山，即與雪霸國家公園為界，續接平石山、波津佳山、屋我尾山、東卯山、白冷山、大茅埔山，至天福大橋。

(3)範圍內包括台中縣和平鄉、南投縣仁愛鄉之部分行政區域。

(4)遊憩系統：谷關、梨山、思源埡口。

3.八卦山風景區

(1)面積約為22,000公頃。

(2)北起大肚溪南岸、南抵濁水溪北岸、東毗南投盆地、西緣彰化平原，周圍分別以台一線、一三七線、一四一線、台三線、台一四線等道路為界。

(3)範圍內包括彰化縣彰化市、花壇、大村、芬園、員林、社頭、田中、二水及南投縣南投市、名間鄉之部分行政區域。

(4)遊憩系統：八卦山、百果山、松柏嶺。

九、阿里山國家風景區

(一)成立時間：民國90年7月23日。

(二)所屬縣市：嘉義縣。

(三)面積：約32,700公頃。

(四)範圍：阿里山國家風景區整合嘉義阿里山森林遊樂區，包括瑞里、瑞峰、豐山、來吉、奮起湖風景區，以及達邦、特富野、里佳、山美、新美、茶山等遊憩據點。

十、茂林國家風景區

(一)成立時間：民國90年9月21日。

(二)所屬縣市：高雄縣、屏東縣。

(三)面積：約59,800公頃。

(四)範圍：茂林國家風景區係由原省級茂林風景區擴大劃設範圍而來，北界西起西良母嵐，沿玉山國家公園南界，接荖濃溪事業區115林班界標高1,423處。東界北起荖濃溪事業區115林班界標高1,423處沿林班界向南，經斯克拉溪、玉穗山、奇斯薩庫、留佐屯山，後沿小關山林道至美壟山，再向南沿荖濃溪事業區70林班界至頭剪山，沿六龜鄉界至東龜山、大原山、綱子山，再沿濁口溪至京大山、麻留賀山，再至隘寮北溪。西界北起西良母嵐，經濁水溪山、小我丹、排剪山、四社山、頂荖濃山、麻羅埔、火燒牛山、獅頭山、社利分，沿六龜都市計畫外緣、大貢山，再沿六龜鄉界，經西勢坑溪、新威橋，再沿六龜、高樹鄉界至大津，再向南沿高樹鄉與三地門鄉鄉界，接新隘寮、涼山瀑布，接南界。南界以涼山村、瑪家村、舊筏灣部落南邊為界。

十一、北海岸及觀音山國家風景區

㈠成立時間：民國91年7月22日。

㈡所屬縣市：台北縣。

㈢面積：合計12,352公頃。

㈣範圍：北海岸及觀音山國家風景特定區為由精省前之兩處省級風景區合併，其經營管理範圍包括：

1.**北海岸區（含野柳風景特定區）**：東自萬里都市計畫東界起，西迄三芝鄉與淡水鎮之鄉鎮界，北至海岸等深線20公尺，南以北海岸風景特定區、三芝、金山、萬里都市計畫範圍線為界（含萬里都市計畫界與海拔標高106公尺、136公尺之山頭連線至海岸線範圍內之非都市土地），陸域面積6,085公頃，海域面積4,411公頃。

2.**觀音山區**：北以八里都市計畫範圍為界與台灣海峽相鄰；東以龍形都市計畫範圍為界，隔淡水河與陽明山大成岡相望；南以五股都市計畫範圍；西以林口台地邊緣界，面積1,856公頃。

十二、雲嘉南濱海國家風景區

㈠成立時間：民國92年12月24日。

㈡所屬縣市：嘉義縣、雲林縣、台南縣。

㈢面積：約84,049公頃。

㈣範圍：北起牛挑灣溪（含湖口濕地），南至鹽水溪，東至台17線，西至海域20公尺等深線（含外傘頂洲及周邊沙洲，不含「台南科技工業區」）。是國內最為平坦的沖積區，許多河流溝渠在此出海，沿線沙洲、潟湖、濕地提供許多生物生存的空間，為該區最具代表性的資源景觀，亦蘊育豐富物種與多樣的動、植物，也是國內其他風景區所無法呈現的特殊景緻。其中草澤植生隱蔽的環境，是秧雞科、鷺鷳科等鳥類良好之棲息繁殖地。該區出現的最大量鳥類，主要為小白鷺、小水鴨與紅嘴鷗等，還出現過黑

面琵鷺、澤鳧、彩鷸、小燕鷗與紅尾伯勞等保育類動物。該區也是台灣開發歷史最早的地區，爲數眾多的廟宇及宗教文化及台江內海地區的開台歷史遺址均爲不可抹滅的歷史寶藏。從先民魚塭養殖、鹽場經營至海埔新生地開發與利用，不斷從自然、生態、歷史、文物與產業相互交替融合，逐漸呈顯該區獨特的資源特質。

十三、西拉雅國家風景區

㈠成立時間：民國94年11月26日。

㈡所屬縣市：嘉義縣、台南縣。

㈢面積：約91,450公頃。

㈣範圍：範圍北起台南縣白河鎮及嘉義縣大埔鄉，南至台南縣新化鎮南界及左鎮鄉西南界，東至南化鄉界及台20線，西至國道第二高速公路及烏山頭風景特定區計畫範圍西界，陸域面積88,070公頃，水域面積3,380公頃，總計面積約爲91,450公頃。

貳、直轄市及縣（市）級風景區

民國88年11月20日精簡台灣省政府組織之後，「發展觀光條例」及「風景特定區管理規則」已配合修正，廢除原**省（市）級風景區**，將直轄市與縣（市）級合併爲一級。精省之後亦因公布「**地方制度法**」，故原台灣省各風景區如北海岸、觀音山、獅頭山、梨山、八卦山、日月潭、茂林等分別依「風景特定區管理規則」擴大範圍整併爲國家風景區之外，其他或原爲省級委託縣管者，以及縣（市）級者，仍由各縣（市）政府經營管理或相關目的事業主管機關管理。目前除無直轄市級風景區外，依據新、舊「風景特定區管理規則」分別列舉如下：

一、 省級：石門水庫、烏來及澄清湖3處。

二、 省定：碧潭1處。

三、縣（市）級：七星潭、十分瀑布、小烏來、月世界、冬山河、明德水庫、知本內溫泉、知本溫泉、泰安溫泉、梅花湖、瑞芳、鳳凰谷、礁溪五峰旗及鐵砧山等共14處。

四、縣（市）定：青草湖、淡水、礁溪及霧社共4處。

五、尚未評鑑：大湖、中崙、仁義潭、六龜彩蝶谷、田尾園藝、石岡水壩、吳鳳廟、拉拉山、東埔溫泉、美濃中正湖、草嶺、清泉、溪頭、翠峰、龍潭湖、廬山及蘭潭共17處。

第五節　風景特定區經營管理

壹、管理機構職責

　　風景特定區之經營管理除依「國家風景區管理處組織通則」第2條及「交通部觀光局所屬各國家風景區管理處管理站設置標準」第4條規定之管理處、站職掌（如前節所舉）外，「發展觀光條例」也有下列規定：

一、為維持觀光地區及風景特定區之美觀，區內建築物之造形、構造、色彩等，及廣告物、攤位之設置得實施規劃限制；其辦法由中央主管機關會同有關機關定之。（第12條）

二、為維護風景特定區內自然及人文資源之完整，在該區域內之任何設施計畫，均應徵得該管主管機關之同意。（如第17條）

三、主管機關對風景特定區內之名勝、古蹟應會同有關目的事業主管機關調查登記，並維護完整。前項古蹟受損者，主管機關應通知管理機關或所有人擬具修護計畫，經有關目的事業主管機關及主管機關同意後，即時修復。（第20條）

四、在獎勵及處罰方面，「發展觀光條例」第4章也有下列規定：

　　㈠損壞觀光地區或風景特定區之名勝、自然資源或觀光設施

者，有關目的事業主管機關得處行為人新台幣50萬元以下罰鍰，並責令回復原狀或償還修復費用。其無法回復原狀者，有關目的事業主管機關得再處行為人新台幣500萬元以下罰鍰。（第62條第1項）

㈡旅客進入自然人文生態景觀區未依規定申請專業導覽人員陪同進入者，有關目的事業主管機關得處行為人新台幣30,000元以下罰鍰。（第62條第2項）

㈢於風景特定區或觀光地區內有下列行為之一者，由其目的事業主管機關處新台幣10,000以上、50,000以下罰鍰：

1.擅自經營固定或流動攤販。

2.擅自設置指示標誌、廣告物。

3.強行向旅客拍照並收取費用。

4.強行向旅客推銷物品。

5.其他騷擾旅客或影響旅客安全行為。

違反前項第1款或第2款規定者，其攤架、指示標誌或廣告物予以拆除並沒入之，拆除費用由行為人負擔。（第63條）

㈣於風景特定區或觀光地區內有下列行為之一者，由其目的事業主管機關處新台幣3,000以上、15,000元以下罰鍰：

1.任意拋棄、焚燒垃圾或廢棄物。

2.將車輛開入禁止車輛進入或停放於禁止停車之地區。

3.其他經管理機關公告禁止破壞生態、污染環境及危害安全之行為（第64條）。

貳、遊客行為管理

在「風景特定區管理規則」對遊客行為更有禁止與許可之行為，列述如下：

一、禁止行為

「風景特定區管理規則」第13條規定，風景特定區內不得有下列行為：

㈠任意拋棄、焚燒垃圾或廢棄物。

㈡將車輛開入禁止車輛進入或停放於禁止停車之地區。

㈢隨地吐痰、拋棄紙屑、煙蒂、口香糖、瓜果皮核汁渣或其他一般廢棄物。

㈣污染地面、水質、空氣、牆壁、樑柱、樹木、道路、橋樑或其他土地定著物。

㈤鳴放噪音，焚燬、破壞花草樹木。

㈥於路旁、屋外或屋頂上曝曬、堆置有礙衛生整潔之廢棄物。

㈦自廢棄物清運處理及貯存工具、設備或處所搜揀廢棄之物。但搜揀依「廢棄物清理法」第5條第6項所定回收項目之一般廢棄物者，不在此限。

㈧拋棄熱灰燼、危險化學物品或爆炸性物品於廢棄貯存設備。

㈨非法狩獵、棄置動物屍體於廢棄物貯存設備以外之處所。

前項第3款至第9款規定，應由管理機關會商目的事業主管機關及其他有關機關，依「發展觀光條例」第64條第3款規定辦理公告。

二、許可行為

「風景特定區管理規則」第14條規定，風景特定區內非經該管主管機關許可或同意，不得有下列行為：

㈠採伐竹木。

㈡探採礦物或挖填土石。

㈢捕採魚、貝、珊瑚、藻類。

㈣採集標本。

㈤水產養殖。

㈥使用農藥。

㈦引火整地。

㈧開挖道路。

㈨其他應經許可之事項。

　　前項規定另有目的事業主管機關者，並應向該目的事業主管機關申請核准。第1項各款規定，應由管理機關會商目的事業主管機關及其他有關機關辦理公告。

參、與有關機關配合管理事項

　　「風景特定區管理規則」對風景特定區經營除前述管理機構職責及遊客行為管理之外，還有下列需要與其他有關機關配合之具體規定：

一、在風景特定區內開發經營觀光遊樂設施、觀光旅館，經中央主管機關報請行政院核定者，其範圍內所需**公有土地**，得由該管主管機關商請各該土地管理機關配合協助辦理。（第10條）

二、主管機關為辦理風景特定區內景觀資源、旅遊秩序、遊客安全等事項，得於風景特定區內置**駐衛警察**或商請警察機關置**專業警察**。（第11條）

三、風景特定區內之**商品**，該管主管機關應輔導廠商公開標價，並按所標價格交易。（第13條）

四、風景特定區之**公共設施**除私人投資興建者外，由主管機關或該公共設施之管理機關按核定之計畫投資興建，分年編列預算執行之。（第15條）

五、風景特定區內之**清潔維護費、公共設施之收費基準**，由專設機構或經營者訂定，報請該管主管機關備查。調整時亦同。前項公共設施如係私人投資興建且依「發展觀光條例」予以獎勵者，其收費基準由中央主管機關核定。第1項收費基準應於實施前三日公告並懸示於明顯處所。（第16條）

六、風景特定區之清潔維護費及其他收入，依法編列預算，用於該

特定區之管理維護及觀光設施之建設。（第17條）

七、風景特定區內之公共設施，該管主管機關得報經上級主管機關核准，依「都市計畫法」及有關法令關於**獎勵私人或團體投資**興建公共設施之規定，獎勵投資興建，並得收取費用。（第18條）

八、私人或團體於風景特定區內受獎勵投資興建公共設施、觀光旅館、旅館或觀光遊樂設施者，該管主管機關應就其名稱、位置、面積、土地屬使用限制、申請期限等，妥以研訂，並報上級主管機關核定後公告之。（第19條）

九、為獎勵私人或團體於風景特定區內投資興建公共設施、觀光旅館、旅館或觀光遊樂設施，該管主管機關得協助辦理下列事項：

㈠協助依法取得公有土地之使用權。

㈡協調優先興建聯絡道路及設置供水、供電與郵電系統。

㈢提供各項技術協助與指導。

㈣配合辦理環境衛生、美化工程及其他相關公共設施。

㈤其他協助辦理事項。（第20條）

十、主管機關對風景特定區公共設施經營服務成績優異者，得予獎勵或表揚。（第21條）

十一、違反第13條規定者，依「發展觀光條例」第64條規定處新台幣3,000元以上、15,000元以下罰鍰；違反第14條未經主管機關許可或同意之規定者，依「發展觀光條例」第62條第1項規定處行為人新台幣50萬元以下罰鍰，如無法回復原狀再處行為人新台幣500萬元以下罰鍰。（第22條）

十二、風景特定區設有專設管理機構者，本規則有關各種申請核准案件，均應送由該管理機構核轉主管機關；其經營管理事項，由該管理機構執行之。（第23條）

第六節　觀光地區與其他景觀區

在「發展觀光條例」中，除**風景特定區**之規定外，與風景特定區息息相關的**觀光地區**、**觀光遊樂設施**及**自然人文生態景觀區**亦一併在此析述之，期對觀光資源的內涵有完整概念。

壹、觀光地區的定義

依據「發展觀光條例」第2條第3款：所謂**觀光地區**，係指風景特定區以外，經中央主管機關會商各目的事業主管機關同意後指定觀光旅客遊覽之風景、名勝、古蹟、博物館、展覽場所及其他可供觀光之地區。茲將該條例對觀光地區之規定及相關行政規章，析述如下：

一、為維持觀光地區及風景特定區之美觀，區內建築物之造形、構造、色彩及廣告物、攤位之設置，得實施規劃限制；其辦法由中央主管機關會同有關機關定之（第12條）。目前交通部依授權於民國93年4月7日修正發布「**觀光地區及風景特定區建築物及廣告物攤位設置規劃限制辦法**」。

二、具有大自然之優美景觀、生態、文化與人文觀光價值之地區，應規劃建設為觀光地區。該區域內之名勝、古蹟及特殊動、植物生態等觀光資源，各目的事業主管機關應嚴加維護，禁止破壞。

三、至於旅客或行為人之處罰條款，規定於該條例第62至64條，與風景特定區相同。

貳、觀光地區的指定

交通部為執行「發展觀光條例」第2條第3款之規定指定觀光

地區，特於民國93年3月29日訂定「交通部指定觀光地區作業要點」。依要點第4點可提出申請指定為觀光地區者有二：

一、直轄市、縣（市）政府基於觀光發展需要，為塑造地區觀光特色，加強管理，得就具有觀光價值地區，申請指定為觀光地區。

二、自然人、法人、非法人團體或其他機關（構）得向直轄市、縣（市）政府提出建議指定觀光地區，由直轄市、縣（市）政府考量符合前項指定目的者，統籌規劃後提出申請。

依據第2點規定，觀光地區指定申請案之受理、籌組小組勘查與會商事項，均由交通部觀光局執行之。但第3點規定國家公園、森林遊樂區、行政院退除役官兵輔導委員會所屬農場、休閒農場、休閒農業區、自然人文生態景觀區經營管理範圍等已由各目的事業主管機關依其主管法規劃設之地區，不適用本要點。第6點規定，直轄市、縣（市）政府申請指定觀光地區，應檢附申請書並擬訂觀光地區指定目的、位置範圍、地權地用狀況、與相關政府及重大政策配合情形、觀光資源特色、遊客服務設施狀況、旅遊現況及潛力、交通狀況以及觀光產業現況、經營管理計畫等資料。觀光局審查觀光地區之申請，應依據上述規定項目進行審查。其有現場勘查必要者，得組成勘查小組，現場勘查評估。勘查小組組成包括2位至6位專家學者及當地直轄市、縣（市）政府、各目的事業主管機關代表。其作業流程如**圖6-4**。

參、觀光遊樂設施

依「發展觀光條例」第2條第6款：所謂**觀光遊樂設施**，係指在風景特定區或觀光地區提供觀光旅客休閒、遊樂之設施。又依該條例規定，對於民間機構開發經營觀光遊樂設施與觀光旅館一樣，受到下列獎助：

符合發展觀光條例第35條第3項所稱重大投資案件之觀光遊樂業申請人

交通部

自然人、法人、非法人團體或其他機關（構）提出建議

指定執行單位

市轄市、縣（市）政府

交通部觀光局 ← 徵詢

查　核

申請書件 ---不符合---> 通知申請單位補件

符　合

各目的事業主管機關 ←會商→ 審查（得組成勘查小組）

審查結　果函報

交通部 ---結果不指定通知--->

同　意

公告指定 ---副知---> 申請者、直轄市、縣（市）政府、各目的事業主管機關

圖6-4　指定觀光地區作業流程圖

資料來源：交通部觀光局。

一、民間機構開發經營觀光遊樂設施、觀光旅館經中央主管機關報
請行政院核定者，其範圍內所需之**公有土地**得由公產管理機關
讓售、出租、設定地上權、聯合開發、委託開發、合作經營、
信託或以使用土地權利金或租金出資方式，提供民間機構開
發、興建、營運，不受「土地法」第25條、「國有財產法」第
28條及地方政府公產管理法令之限制。前項讓售之公有土地為
公用財產者，仍應變更為非公用財產，由非公用財產管理機關

辦理讓售。（第45條）

二、民間機構開發經營觀光遊樂設施、觀光旅館經中央主管機關報請行政院核定者，其所需之**聯外道路**得由中央主管機關協調該管道路主管機關、地方政府及其他相關目的事業主管機關興建之。（第46條）

三、民間機構開發經營觀光遊樂設施、觀光旅館經中央主管機關核定者，其範圍內所需用地如涉及都市計畫或非都市土地使用變更，應檢具書圖文件申請，依「都市計畫法」第27條或「區域計畫法」第15條之1規定逕行變更，不受通盤檢討之限制。（第47條）

　至所稱之**觀光遊樂設施**，依「風景特定區管理規則」第2條所列包括：一、**機械遊樂設施**。二、**水域遊樂設施**。三、**陸域遊樂設施**。四、**空域遊樂設施**。五、**其他經主管機關核定之觀光遊樂設施**。該規則對私人或團體於風景特定區內也有下列獎勵規定：

一、私人或團體於風景特定區內受獎勵投資興建公共設施、觀光旅館、旅館或觀光遊樂設施者，該管主管機關應就其名稱、位置、面積、土地權屬使用限制、申請期限等，妥以研訂，並報上級主管機關核定後公告之。（第19條）

二、為獎勵私人或團體於風景特定區內投資興建公共設施、觀光旅館、旅館或觀光遊樂設施，該管主管機關得協助辦理下列事項：

　㈠協助依法取得公有土地之使用權。

　㈡協調優先興建聯絡道路及設置供水、供電與郵電系統。

　㈢提供各項技術協助與指導。

　㈣配合辦理環境衛生、美化工程及其他相關公共設施。

　㈤其他協助辦理事項。（第20條）

肆、自然人文生態景觀區

依「發展觀光條例」第2條第5款：所謂「**自然人文生態景觀區**」，係指無法以人力再造之特殊天然景緻與應嚴格保護之自然動、植物生態環境，及重要史前遺跡所呈現之特殊自然人文景觀地區。其**範圍**包括：**原住民保留地、山地管制區、野生動物保護區、水產資源保育區、自然保留區**，以及**國家公園內**之**史蹟保存區、特別景觀區、生態保護區**等地區。同條第14款又訂有**專業導覽人員**，其定義指為保存、維護及解說國內特有自然生態及人文景觀資源，由各目的事業主管機關在自然人文生態景觀區所設置之專業人員。有關專業導覽人員管理法規，交通部於民國92年1月22日訂定「自然人文生態景觀區專業導覽人員管理辦法」，詳細規定另於第十二章專節討論。

又為執行「發展觀光條例」第19條第2項自然人文生態景觀區劃定作業，交通部特於民國96年4月25日訂定「自然人文生態景觀區劃定作業要點」，明定前述範圍之劃定應符合下列條件之一：1.無法以人力再造之特殊景緻。2.應嚴格保護之自然動、植物生態環境。3.重要史前遺跡所呈現之特殊自然人文景觀。其劃定由該管主管機關會同目的事業主管機關劃定之，如有爭議未決時，由交通部觀光局協商確定。（第4條）

該作業要點第5點又規定劃定自然人文生態景觀區，應先擬定劃定說明書，內容包含劃定目的、位置範圍、符合條件、生態資源特色、旅遊管制說明、旅遊現況、服務設施狀況、交通狀況及觀光產業現況等九項。第6點規定說明書擬訂後，應舉辦公開說明會，第7條規定邀集學者專家及相關目的事業主管機關開會審查，必要時得辦理實地勘查。勘定後並辦理公告，設置及培訓專業導覽人員。

第七章

國家公園管理及法規

第一節　國家公園設立意義與目的

　　國家公園（National Park），顧名思義是「具有國家代表性的自然公園」，也是百餘年來人類深切體認自然資源的稀少性與不可恢復性，而發起應予以劃定保護的地區。1872年3月1日美國國會通過黃石公園（Yellow Stone National Park）為國家公園，成為世界上第一個國家公園。目前全世界共有99個國家設立國家公園，總數為954處，總面積為23,640萬公頃，佔世界總面積1.74%。國際對國家公園的認定標準是依據**國際自然資源保育聯盟**（International Union for Conservation of Nature and Nature Resources, IUCN）於1969年假新德里召開第十次年會時所頒定的國家公園定義：

一、自然保護地區，面積在1,000公頃以上之範圍內具有優美景觀之特殊生態或地形，有國家代表性，且未經人類開採、聚居或開發建設之地區。

二、為長期保護自然、原野景觀、原生動物、特殊生態體系而設保護區之地區。

三、由國家最高權宜機構採取步驟，限制開發工業區、商業區及聚居之地區，並禁止伐採、採礦、設電廠、農耕、放牧、狩獵等行為，同時有效執行對生態、自然景觀維護之地區。

四、維護目前的自然狀態，僅准遊客在特別情況之下進入一定範圍，以作為現代及未來世代科學、教育、遊憩、啟智資產之地區。

　　台灣地區目前係依據「國家公園法及其施行細則」、「國家公園管理處組織通則」、行政院核頒「台灣地區綜合開發計畫」、「觀光資源開發計畫」等四項法則，依成立順序分別設立墾丁國家公園管理處、玉山國家公園管理處、陽明山國家公園管理處、太魯閣國家公園管理處、雪霸國家公園管理處、金門國家公園及海洋國

家公園管理處，總共7座國家公園。

「國家公園法」係於民國87年7月16日修正公布，而其「施行細則」於民國72年年6月2日修訂發布。其立法目的，依據該法第1條揭示：為保護國家特有之自然風景、野生物及史蹟，並供國民之育樂及研究，特制定本法。因此國家公園設立目的為：

一、**保育**：保護區內之自然生態體系、野生物、自然景觀、地形地質、人文史蹟，使能永續保存。

二、**育樂**：在保育目標下，選擇景觀優美，足以陶冶國民性情之地區，提供高品質之育樂活動，以培養國民之高尚情操。

三、**研究**：提供自然科學研究及環境教育之場所與機會。

鑑於國家公園負有保育國家珍貴資源之使命，為兼顧「保育」與「育樂」目標，國家公園在觀光旅遊方面秉持原則是在不破壞資源的前提下，提供以觀景為主的戶外遊憩體驗。在使用密度上，則依資源特性分區管理。例如：在遊憩區內可接受改變之限度內提供必要之服務設施，使用密度較高；在生態保護區內則嚴格保護生態，除經許可之學術研究活動外，不得擅入。

第二節　國家公園管理組織系統

國家公園主管機關依「國家公園法」第3條規定為**內政部**，因既稱為「國家公園」故就無所謂的地方主管機關。內政部為管理各處國家公園，特於該部**營建署**設**國家公園組**，負責決策幕僚及行政事項。並依「國家公園法」第5條：國家公園設**管理處**，其組織通則另定之。因此依民國72年4月27日公布「國家公園管理處組織通則」規定，分別設立各處國家公園管理處，以及按該組織通則第13條規定設**國家公園警察隊**。另依「國家公園管理法」第4條：內政部為選定、變更或廢止國家公園區域或審議國家公園計畫，設置國家公園計畫委員會。茲將前述組織，依序扼要介紹如下：

壹、內政部國家公園計畫委員會

依內政部民國97年1月29日修正「內政部國家公園計劃委員會設置要點」第1點即指出法源為依「國家公園法」第4條設置。第2點規定任務。有關任務及組織，分述如下：

一、任務

㈠關於國家公園之選定、變更或廢止審議事項。

㈡關於國家公園計畫之審議事項。

㈢關於特別景觀區及生態保護區內之水資源及礦物開發之審議事項。

㈣其他有關國家公園計畫之重大事項。

二、組織

㈠該會置委員33人至43人，其中1人為主任委員，由內政部常務次長兼任；1人為副主任委員，由該部部長就委員中指派1人擔任之。（第3點）

㈡該會置執行秘書1人，綜理該會幕僚事務，幹事2至5人，由業務有關人員調兼之。執行秘書得就審議案件需協調、釐清事項，召開行政程序審查或諮詢會議，釐清問題與提出建議，提供會議討論及審議之參考。（第6點）

㈢該會委員除主任委員外，其餘委員，依第4點規定由內政部部長就下列人員派（聘）兼之：

1.主管業務及其他有關機關之代表。

2.具有土地使用、地質地形、動物、植物、生物多樣性保育、人文等專門學識經驗之專家學者。

3.熱心公益人士。

4.國家公園所轄直轄市副市長、縣（市）長。

前項委員名額，其中專家學者不得少於委員總數三分之一，並至少有一人具有原住民身分。

㈣委員任期二年，期滿得續派（聘）之。但代表機關出任者及所轄直轄市副市長、縣（市）長，應隨其本職進退。專家學者委員，續聘以連續二次為限，且每次改聘，不得超過該等委員人數二分之一。委員出缺時，應予補聘；補聘委員之任期，至原委員任期屆滿之日為止。（第5點）

貳、內政部營建署國家公園管理組

國家公園管理組設組長1人，幕僚若干人，執行主管機關內政部及國家公園計畫委員會幕僚性業務，並為各管理處之行政或業務督導單位。

參、內政部營建署國家公園管理處

一、設立依據

依「國家公園法」第5條規定，國家公園設管理處，其組織通則另訂之。並依「國家公園管理處組織通則」規定，分別設置之。

二、職掌

依「國家公園管理處組織通則」第4條規定，管理處掌理劃定及公告區域內「國家公園法」所定事項。另依據內政部民國96年6月12日訂定「國家公園管理處組織準則」第2條規定，管理處掌理下列事項：

㈠國家公園計畫之擬訂、檢討及變更。

㈡國家公園生物多樣性保育、研究及史蹟保護。

㈢國家公園環境教育及生態旅遊推動。

㈣國家公園土地利用規劃及經營管理。

㈤國家公園事業投資、經營、監督及管理。

㈥國家公園設施興建、利用及環境維護。

㈦其他劃定區內「國家公園法」所定事項。

三、組織

依「國家公園管理處組織通則規定」，各處組織如下：

㈠管理處置處長、副處長、秘書、課長、技正、技士、課員、技佐、辦事員、書記等。（第7至8條）

㈡管理處視國家公園面積、特性及業務需要，分設二課至五課，分掌保育研究、工務建設、企劃經理、解說教育及觀光遊憩等事項，並設秘書室、人事管理員、會計員。

㈢管理處視國家公園區域環境及業務需要，得分設管理站，置主任1人，由管理處指派技正兼任。（第11至12條）

㈣管理處應核實配置警察人員，負責國家公園區域內治安秩序之維護及環境之保護，並協助處理違反「國家公園法」有關事項。（第13條）

㈤前述各職稱人員，其職位之職系依公務人員職系說明書，就土木工程、建築工程、林業技術、經建行政、造園、園藝、地質、地政、法制、人事行政、會計、統計、一般行政、企業管理等職系任用之。（第14條）

㈥管理處辦事細則，由各該處擬定，報請內政部營建署轉報內政部核定之。

肆、國家公園管理站

內政部營建署所屬各國家公園管理處對所轄園區因區域環境及業務需要，必須分設管理站者，除民國77年8月22日發布「國家公園管理站設置標準」外，該部於民國96年11月1日又函頒「國家公園管理站設置原則」。第2點規定管理站設置原則如下：

一、已開發完成之遊憩區面積在10公頃以上者。

二、已開發完成之遊憩區面積未達10公頃，每年遊客在10萬人以上或距離管理處30公里以上，交通不便，有配置專人提供服務及維護公共設施之必要者。

三、陸域及海域範圍內具有地理、地質、人文、動植物特殊景觀或生態保護區面積廣大，有置專人就近管理、保護、復育及研究之必要者。

　　至於管理站之職掌依第3點規定如下：

一、區域內遊憩服務、宣導解說及安全維護管理事項。

二、區域內各項公共設施之維護管理事項。

三、區域內有關急難之救助事項。

四、區域內自然資源之維護、研究及保育事項。

五、區域內有關文化古蹟之研究、保存及維護管理事項。

六、其他有關區域內及鄰近地區之管理事項。

　　管理站組織，依第4點規定，置主任一人，由管理處指派技正兼任；所需工作人員由管理處編制員額內充派之。第5點又規定管理處設管理站者，應擬定設置計畫，報請內政部營建署轉報內政部核定之。

伍、內政部警政署國家公園警察大隊

一、設立依據

　　為維護國家公園區域內治安秩序及保護環境，依「內政部警政署組織條例」第5條及「國家公園管理處組織通則」第13條規定，民國87年6月17日公布「內政部警政署國家公園警察大隊組織條例」，設國家公園警察大隊，隸屬內政部警政署，執行國家法令時，並受國家公園管理處指揮監督。

二、職掌

依據該組織條例第3條規定，警察大隊掌理下列事項：

㈠關於國家公園區域內治安秩序之維護及災害急難之搶救事項。

㈡關於國家公園區域內自然資源及環境之保護事項。

㈢關於協助處理違反國家公園法令有關事項。

㈣其他有關警衛安全事項。

三、組織

國家公園警察大隊除依第5條置大隊長、副大隊長1人及秘書、人事室、會計室外，另依第4條規定設置警務組、督訓組、勤務指揮中心。並依第9條規定，依各國家公園管理處之設置，設立「隊」，各隊應冠以各國家公園地區名稱，由內政部警政署層報行政院核定設立。其依「國家公園法」令執行職務時，應受各該國家公園管理處之指揮、監督。隊置隊長、副隊長、警務員、偵察員、警務佐、技士、技佐、小隊長、隊員、書記，管轄地區跨二縣市以上者，得分置分隊長2人或3人。

茲依據前述各項組織，整理如**圖7-1**之系統圖。

第三節　國家公園之選定與計畫

壹、國家公園之選定

一、選定標準

依「國家公園法」第6條之規定，國家公園之選定標準如下：

㈠具有特殊自然景觀、地形、地物、化石及未經人工培育自然演進生長之野生或孑遺動植物，足以代表國家自然遺產者。

㈡具有重要之史前遺蹟、史後古蹟及其環境，富有教育意義，足以

圖7-1　國家公園管理組織系統圖

資料來源：作者自行整理自相關法規。

培育國民情操，需由國家長期保存者。

㈢具有天賦育樂資源，風景特異，交通便利，足以陶冶國民性情，供遊憩觀賞者。

二、勘查方法

依「國家公園法施行細則」第2條規定：國家公園之選定，應先就勘選區域內自然資源與人文資料進行勘查，製成報告，作為國家公園計畫之基本資料。

㈠**自然資源**：包括海陸之地形，地質，氣象，水文，動、植物生態，特殊景觀。

㈡**人文資料**：包括當地之社會、經濟及文化背景，交通，公共及公用設備，土地所有權屬及使用現況，史前遺蹟及史後古蹟。

三、土地取得

依「國家公園法」第10條規定：為勘定國家公園區域，訂定或變更國家公園計畫，內政部或其委託之機關得派員進入公私土地內實施勘查或測量，但應事先通知土地所有權人或使用人。又規定：前項之勘查或測量，如使土地所有權人或使用人之農作物、竹木或其他障礙物遭受損失時，應予以補償；其補償金額，由雙方協議，協議不成時，由其上級機關核定之。

在需用公私土地時，該法第9條規定：國家公園區域內實施國家公園計畫所需要之公有土地，得依法申請撥用。至區域內私有土地則規定：在不妨礙國家公園計畫原則下，准予保留作原有之使用。但為實施國家公園計畫需要私人土地時，得依法徵收。

貳、國家公園計畫

所謂**國家公園計畫**，依「國家公園法」第8條第2款界定為：係指供國家公園整個區域之保護、利用及開發等管理上所需之綜合性

計畫。其與**國家公園事業**不同，後者依同條第3款：係指由內政部依據國家公園計畫所決定，而為便利育樂、觀光及保護公園資源而興設之事業。此事業之執行，由國家公園主管機關負責為原則，必要時可由地方政府、公營或公私團體經國家公園主管機關核准者，可在管理處監督下投資經營。

依據該法第12條規定，國家公園得按區域內現有土地利用型態及資源特性，可劃分為**一般管制區、遊憩區、史蹟保存區、特別景觀區**及**生態保護區**等五種，各區定義為：

一、一般管制區

一般管制區係指國家公園區域內不屬於其他任何分區之土地與水面，包括既有小村落，並准許原土地利用型態之地區。

二、遊憩區

遊憩區係指適合各種野外育樂活動，並准許興建適當育樂設施及有限度資源利用行為之地區。

三、史蹟保存區

史蹟保存區係指為保存重要史前遺蹟、史後文化遺址及有價值之歷代古蹟而劃定之地區。

四、特別景觀區

特別景觀區係指無法以人力再造之特殊天然景緻，而嚴格限制開發行為之地區。

五、生態保護區

生態保護區係指為供研究生態而應嚴格保護之天然生物社會及其生育環境之地區。

國家公園計畫應擬具計畫書、圖，其計畫書需包含下列各項：

㈠計畫範圍及其現況與特性。

㈡計畫目標及基本方針。

㈢計畫內容,包括:分區、保護、利用、建設、經營、管理、經費
概算、效益分析等項。

㈣實施日期。

㈤其他事項。

　　另外,又國家公園計畫圖比例尺不得小於二萬五千分之一。

第四節　國家公園計畫之實施

壹、法定程序

　　國家公園計畫經報請行政院核定後,由內政部公告之,並分別
通知有關機關及發交當地方政府及鄉鎮市公所公開展示後,始完
成法定程序。但是國家公園之設立、廢止及其區域之劃定、變更,
依「國家公園法」第7條規定,則係由內政部報請行政院核定公告
之。惟該法與民國94年2月5日公布「原住民族基本法」顯有牴觸,
特別是第21條:政府或私人於原住民族土地內從事土地開發、資源
利用、生態保育及學術研究,應諮詢並取得原住民族同意或參與,
原住民得分享相關利益。政府或法令限制原住民族利用原住民族之
土地及自然資源時,應與原住民族或原住民諮商,並取得其同意。
前二項營利所得,應提撥一定比例納入原住民族綜合發展基金,作
為回饋或補償經費。以及第22條:政府於原住民族地區劃設國家公
園、國家級風景特定區、林業區、生態保育區、遊樂區及其他資源
治理機關時,應徵得當地原住民族同意,並與原住民族建立共同管
理機制之規定,牴觸最著,極須配合修訂「國家公園法」。

貳、檢討變更

國家公園計畫實施後，在國家公園區域內，已核定之開發計畫或建設計畫、都市計畫及非都市土地使用編定，應協調配合國家公園計畫修訂。通達國家公園之道路及各種公共設施，有關機關應配合修築、敷設。又國家公園計畫公告實施後，主管機關應每五年通盤檢討一次，並作必要之變更，但有下列情形之一者，得隨時檢討變更：

一、發生或避免重大災害者。

二、內政部國家公園計畫委員會建議變更者。

三、變更範圍之土地為公地，變更內容不涉及人民權益者。

參、禁止行為

因為國家公園以保育資源為主、遊憩為副，因此「國家公園法」第13條列有禁止行為如下：

一、焚燬草木或引火整地。

二、狩獵動物或捕捉魚類。

三、污染水質或空氣。

四、採折花木。

五、於樹木、岩石及標示牌加刻文字或圖形。

六、任意拋棄果皮、紙屑或其他污物。

七、將車輛開進規定以外之地區。

八、其他經國家公園主管機關禁止之行為。

以上禁止行為之規定，各國家公園也都因應各轄區特殊情況，分別訂有區域內禁止事項之單行規定，遊客及導遊應特別加以留意。

肆、許可開發行為

國家公園計畫分成五區之中，與觀光事業較有密切關聯者，為**一般管制區**或**遊憩區**，依「國家公園法」第14條規定係採「許可開發制」，亦即在此二區內，經國家公園管理處之許可，得為如下行為：

一、公私建築物或道路、橋樑之建設或拆除。

二、水面、水道之填塞、改道或擴展。

三、礦物或土石之勘採。

四、土地之開墾或變更使用。

五、垂釣魚類或放牧牲畜。

六、纜車等機械化運輸設備之興建。

七、溫泉水源之利用。

八、廣告、招牌或其他類似物之設置。

九、原有工廠之設備需要擴充或增加或變更使用者。

十、其他須經主管機關許可事項。

以上各項如範圍擴大或性質特別重要者，國家公園管理處應報請內政部核准，並經內政部會同各該事業主管機關審議辦理之。該法為確實做好保育研究，執行許可開法行為，在實際執行時，又有下列規定必須遵守：

一、史蹟保存區內下列行為，應先經內政部許可：㈠古物、古蹟之修繕。㈡原有建築物之條繕或重建。㈢原有地形地物之人為改變。（第15條）

二、第14條之許可事項，在史蹟保存區、特別景觀區或生態保護區內，除一項第一款及第六款經許可者外，均應予禁止。（第16條）

三、特別景觀區或生態保護區內，為應特殊需要，經國家公園管理

處之許可得為下列行為：㈠引進外來動、植物。㈡採集標本。
㈢使用農藥。（第17條）

四、生態保護區應優先於公有土地內設置，其區域內禁止採集標
　　本、使用農藥及興建一切人工設施。但為供學術研究或為供公
　　共安全及公園管理上特殊需要，經內政部許可者，不在此限。
　　（第18條）

五、進入生態保護區，應經國家公園管理處之許可。（第19條）

六、特別景觀區及生態保護區內之水資源及礦物之開發，應經國家
　　公園計畫委員會審議後，由內政部呈請行政院核准。（第20
　　條）

七、學術機構得在國家公園區內從事科學研究。但應先將研究計畫
　　送請國家公園管理處同意。（第21條）

八、國家公園管理處為發揮國家公園教育功效，應視實際需要，設
　　置專業人員，解釋天然景物及歷史古蹟等，並提供所必要之服
　　務與設施。（第22條）

第五節　國家公園發展現況

壹、墾丁國家公園

　　墾丁國家公園成立於民國73年1月1日，係我國首座國家公園，
海陸域總面積32,631公頃。墾丁國家公園兼備變化多端的地理形
勢，豐富的生態資源與多采多姿的自然景觀，不僅極具生態保育
價值，更為南台灣最具特色與觀光發展之地區，平均每年吸引300
多萬旅遊人次。因此，如何依遊客特性、偏好及不同時間內遊憩需
求，提供適宜之旅遊設施及經營管理服務，為當前主要課題。期使
墾丁國家公園在保育目標下，提供高品質自然旅遊環境，與發揮自

然科學研究及環境教育之機會與場所。

墾丁國家公園為提供適當休閒育樂設施及環境教育之機會，致力於各項遊憩服務設施建設，計有全長26公里的海岸景觀道路、社頂自然公園、鵝鑾鼻公園、貓鼻頭公園、龍磐公園、佳洛水、漁村公園、瓊麻工業歷史展示館、龍鑾潭賞鳥區、南灣遊憩區、小灣潛水服務中心、後壁湖遊艇碼頭等。

貳、玉山國家公園

玉山國家公園成立於民國74年4月10日，係我國設立之第二座國家公園，總面積105,490公頃。範圍區含蓋本島中央脊樑地帶，山高谷深，景觀壯闊；其天然植被因海拔高度之變化而不同，也因此蘊育豐富的野生動物資源，是台灣本島少數自然資源保留最完整而未被破壞的地區。玉山國家公園之設立正是為保護這些珍貴之自然襲產以為永世之用，然在保育的原則下，國家公園仍兼具適度發展觀光遊憩的功能，每年遊客人次約為70萬人。

玉山國家公園主要遊憩區有：塔塔加遊憩區、南安地區、南橫地區，以及玉山景觀公路與南橫公路沿線等均為提供休閒育樂的據點。

參、陽明山國家公園

陽明山國家公園成立於民國74年4月16日，總面積11,456公頃，為我國除長白山外，較具完整火山特性的火山群彙地區。由於火山活動影響，本區河流呈放射狀，峽谷瀑布散見各處，自然景觀秀麗。且因毗鄰台北都會區，交通便捷，平均每年約吸引遊客200餘萬人次。為疏解遊客壓力及提供遊客更舒適的服務，自成立管理處以來，積極規劃發展遊憩據點並建設遊憩設施，整建登山健行步道系統。目前遊憩地區規劃有11處：馬槽、七股遊憩區、大屯坪遊

憩區、大屯自然公園區、陽明山公園區、陽明山童軍露營區、菁山露營區、雙溪瀑布區、硫磺谷、龍鳳谷區、冷水坑遊憩區、大油坑遊憩區及小油坑遊憩區，目前已闢建及闢建中的有小油坑管理站及遊憩區、龍鳳谷、硫磺谷地質景觀區及管理站、擎天崗草原景觀區及管理服務站、大屯自然公園、菁山自然中心、大屯蝴蝶花廊、賞鳥步道、馬槽管理服務站及冷水坑管理站及遊憩區。除了各遊憩區外，該園區內亦有很多登山步徑系統供遊客登山健行、賞景等活動，主要有：大屯群峰線，七星山線，磺嘴山、頂山、內雙溪線，百拉卡公路沿線，北磺溪沿線，竹子山、小觀音山線等區，由於各遊憩據點之資源特性不同，遊客之體驗亦不同，目前配合該園區之交通改善、環境改善、遊憩據點的開發等措施，遊客有日漸增多之趨勢。

肆、太魯閣國家公園

太魯閣國家公園成立於民國75年11月28日，總面積92,000公頃。所屬轄區，東瀕太平洋，西接雪山山脈，南臨木瓜溪流域，北以南湖山稜為屏，三面環山，一面向海，以立霧溪為主軸，構成完整獨特的生態體系。全區尤以立霧溪劇烈切割而成的大理岩峽谷最為獨特，其他如：白楊瀑布、蓮花池高山湖泊、福磯斷崖、錐麓斷崖、河階台地等皆各具特色，每年吸引遊客約100萬人。

伍、雪霸國家公園

雪霸國家公園位於台灣本島之中北部，屬中央山脈系列之一部分。由於區內高山林立，風景壯麗，且自然資源極為豐富，民國68年行政院核定之「台灣地區綜合開發計畫」乃將本地區列為國家公園預定地之一。隨著前述四個國家公園管理處陸續成立，以及雪山、大霸尖山地區登山及旅遊人數之持續增加，為積極維護自然資

源，並提升國民旅遊服務品質，乃進行本地區之規劃工作，民國80年1月行政院會議通過之計畫面積約為76,850公頃，該管理處則於民國81年7月1日正式成立。

陸、金門國家公園

金門國家公園成立於民國82年9月1日，預定範圍包括：金門本島、小金門，合計面積5,745公頃，佔大、小金門總面積的38.5％，其中金門本島佔30％；小金門佔70％。國家公園在金門本島劃設五個區，分別為：古寧頭區、太武山區、古崗區、馬山區及復國墩區；小金門為烈嶼區。按此一國家公園區域之劃定原則為：

一、兼顧史蹟保育及城鄉發展。

二、凸顯戰役紀念特色與重點。

三、保存傳統聚落及考古遺址。

四、適度保留自然生態復育區。

五、區分國家公園區域及臨近都市計畫區的發展。

可見金門國家公園與現行國家公園以自然保育為主的功能略有不同，具有戰役紀念價值。民國90年1月1日政府實施「小三通」之後，與大陸對岸的廈門互動頻繁，榮景可期。

柒、海洋國家公園

海洋國家公園成立於民國96年10月4日，由原本民國95年12月19日行政院核定內政部所報「東沙環礁國家公園計畫」改制而來。

東沙環礁國家公園範圍以東沙島及東沙環礁周圍延伸至外圍22.2公里，總面積324,810公頃。東沙島面積約為1.74平方公里，古稱「南海明珠」，全島由珊瑚碎屑及貝殼風化形成獨特白沙地質景觀，島內一小潟湖如內海，其面積約為0.64平方公里，此小潟湖在退潮時水深不及1公尺，全島如同蟹螯狀地形。

東沙環礁古稱「月牙島」，係由潟湖及珊瑚礁台組成，直徑約25公里及面積500平方公里，具完整珊瑚礁景觀生態資源，為海洋生物種類十分多樣的地區，環狀礁台區長約46公里及寬約2公里，於低潮時露出水面，環礁內為水深16公尺以內潟湖及灘洲組成。環礁外25公尺深海底有古沉船遺跡、熱帶珊瑚、熱帶魚群、棘皮動物、甲殼動物、底棲藻類、礁斜陡坡等構成豐富海洋文史生態廊道。

民國95年12月19日行政院核定內政部「東沙環礁國家公園計畫（草案）」指示，請內政部依照該院經建會審議結論及相關單位意見辦理：「(1)計畫名稱請修正為『東沙環礁國家公園計畫』，以凸顯所保育之東沙環礁生態系及地景特性。(2)原則同意『東沙環礁國家公園計畫』草案，並指示加速推動東沙環礁之復育及保育相關措施，優先辦理各資源復育措施，俟各項復育措施考核指標，顯示復育措施已達到一定成果後，方考慮推動後續之生態旅遊與環境教育工作。(3)『東沙環礁國家公園計畫』雖已單獨成立東沙環礁國家公園，然管理組織上應朝向合併設立一處『海洋國家公園管理處』，統籌東沙環礁及其他可能評估設立的綠島、北方三島、澎湖群島等島嶼或海洋型國家公園，以收整合管理之效。」因此，海洋國家公園管理處除原先東沙環礁範圍外，尚包括綠島、北方三島、澎湖群島嶼之海洋型國家公園，責任更為艱鉅。

第八章

森林遊樂區管理及法規

第一節　定義及法制現況

　　所謂**森林遊樂區**（Forest Recreation Area），依「**森林遊樂區設置管理辦法**」第2條：係指在森林區域內，為景觀保護、森林生態保育與提供遊客從事生態旅遊、休閒、育樂活動、環境教育及自然體驗等，經中央主管機關核定而設置之育樂區。而所稱「**育樂設施**」係指，在森林遊樂區內，經主管機關核准，為提供遊客育樂活動、食宿及服務而設置之設施。

　　民國93年1月20日修正公布之「森林法」第17條：森林區域內，經環境影響評估審查通過，得設置森林遊樂區；其設置管理辦法，由中央主管機關定之。行政院農業委員會遂於民國94年7月8日修正發布施行「森林遊樂區設置管理辦法」。此外與森林遊樂區有關之法規有依「森林法」第17條第2項授權由該會於民國96年6月11日訂定的「森林遊樂區環境美化清潔維護費及遊樂設施使用費收費標準」，以及於民國79年5月25日依「森林法」第16條第2項訂定的「國家公園或風景特定區內森林區域管理經營配合辦法」。

第二節　森林遊樂之政策發展

　　我國森林遊樂，一般認為最早可溯至公元前2600年，黃帝建國有熊（今河南省鄭縣），即設園囿與民同樂；堯設虞官，掌山澤苑囿；舜命伯翳作虞官，掌上下草木鳥獸，為我國山澤苑囿設專職掌管之始。但實際上真正以「森林遊樂」或將森林資源供遊樂利用的理念也不過三、四十年。美國國會於1960年6月12日制定「**林地多邊利用保續生產法案**」（Multiple Use Sustain Yield Act），正式將遊樂（Recreation）與野生動物（Wildlife）、水（Water）、木材（Wood）及牧草（Forage）等同列為五項美國聯邦林務署經營國有

林主要方向依據；同年8月29日至9月10日「第五屆世界森林會議」（Fifth World Forestry Congress）在美國華盛頓州西雅圖市舉行，並將前述五項匯整爲大會之中心議題：「發展森林之多目標經營」。從此「森林遊樂」即成爲近代營林觀念劃時代的一大創新，也成爲觀光事業發展不可忽視的重要資源。

　　台灣森林資源供遊樂利用，其政策的發展背景，隨著不同時期的社會、經濟變遷及國民旅遊需求，大致可分爲如下三大階段：

壹、多目標利用之次目標階段（民國47年～64年）

　　森林提供遊樂利用政策始自民國47年，台灣省政府頒布「台灣林業政策及經營方針」，雖此一方針中提出多目標利用之觀念，也提出森林供遊樂利用之具體政策，但當時之台灣經濟仍屬農業經濟型態，林業生產以伐木爲主，國民需求上則偏重在追求物質之滿足。

　　民國49年「林產管理局」改制爲「林務局」，雖亦以伐木生產爲重，但因台灣經濟已由農業逐漸導向工業，其後十年間林產物生產之重要性顯著下降，環境保護意識猛然抬頭。

　　民國53年林務局成立「森林遊樂規劃小組」，開始作森林遊樂事業之籌劃，並於民國54年聘請中外專家研定勘察宜作爲國家公園及森林遊樂之地點，規劃長期經營方針。嗣於民國57年林務局編印「建設森林遊樂區計畫綱要」。民國61年國立台灣大學首先開設「森林遊樂」課程。

　　此一階段之政策屬於森林遊樂初創及發展初期，係以附屬於林木生產事業下，故由政策所衍生的計畫較偏屬於個別單一遊樂區之開發建設上。

貳、多目標利用之主目標階段（民國65年～73年）

　　民國65年1月行政院頒布林業經營三原則，強調林業經營不以開發森林為財源，著重國土保安之長遠利益為目標，並核定「台灣林業經營改革方案」第14條：發展國有林地多種用途，建設自然保護區及森林遊樂區……。明確訂定了「森林遊樂發展政策」，將國有林之森林遊樂體系分為大型森林遊樂區、小型森林遊樂區及登山系統等三大類。

　　民國67年1月16日台灣省政府公布修正「林務局各林區管理處組織規程」第9條規定：各林區管理處得依業務需要，報准於轄區設置森林遊樂區管理所。同令並發布「台灣省政府農林廳林務局所屬各林區管理處森林遊樂區管理所組織規程」。

　　民國67年4月林務局林政組內設置森林遊樂課。民國74年1月奉省府核准將森林遊樂課升格為森林遊樂組。民國74年1月14日台灣省政府公布之「農林廳林務局組織規程」第3條正式增列「森林遊樂組」，組下設「規劃管理」及「自然保育」兩個課。

　　此後由於國民所得不斷提高、國民休閒時間增長、人口集中於大都市狹窄擁擠之空間、郊區交通設施獲得改善、交通工具大量增加等因素，促使國民生活需求中追求休閒生活調適身心的活動已占重要地位，森林遊樂需求亦日益增加，林業政策上雖亦注重遊樂發展，但卻缺乏法令政策及經費之支援。

參、森林遊樂全面開發階段（民國74年迄今）

　　民國74年12月「森林法」修訂，增加第17條有關「森林遊樂」之規定後，森林遊樂事業有了母法法源做基礎，可說是森林遊樂發展上最有利之支援，也是森林遊樂的全面開發階段。此後森林遊樂政策具有較重要之發展如下：

一、民國74年行政院1929次會議通過「改善農業結構提高農民所得方案」重要措施四：「加強造林並改進林業經營」，其中包括：自然資源保護與森林遊樂區規劃。

二、民國75年台灣省行政會議決議：「為滿足國民旅遊之需求，應積極辦理新風景區及森林遊樂區之規劃。」

三、民國76年許啓祐在〈本省林業的新展望〉中，論及發展森林遊樂與自然保育。

四、民國77年何德宏在〈植樹節談台灣的林業經營〉一文中，論及積極規劃開發森林遊樂區及加強自然生態保育工作。

五、民國78年何德宏在〈讓明天的林業充滿希望〉一文中，論森林遊樂應儘速擬訂辦法讓民間參與投資經營。

六、民國79年何德宏在〈林務局改制後的期望〉一文中，論及森林遊樂區應兼顧環境保育的需求，依資源之特性分級分類發展。

　　依此一時期之政策指導，完成了現階段森林遊樂發展之重要計畫，可以說是推展森林遊樂最重要的依據，較重要的計畫或措施如下：

一、民國75年，完成國有林森林遊樂資源之調查評估報告。

二、民國77年，行政院核定「台灣省森林遊樂區第一期發展綱要計畫」。

三、民國78年1月21日，行政院農業委員會依「森林法」第17條訂定發布「森林遊樂區設置管理辦法」。

四、民國79年，行政院核定實施林業計畫落實水土保持子計畫之一「發展森林遊樂計畫」。

五、民國81年8月11日，台灣省政府訂頒實施「台灣省森林遊樂區提供公民營作業要點」。

六、民國84年初，台灣省政府核准於林務局「森林遊樂組」增設「遊樂區經營課」。

　　綜上所述，就森林遊樂之政策發展，自民國47年迄民國73年

間，有關政策之制定均僅在台灣省政府及林務局階段，其後由於民國73年農委會成立；民國88年7月1日原隸台灣省政府農林廳的林務局因精簡台灣省政府政策的實施，林務局改隸行政院農業委員會，提升組織層級，縮短行政程序。民國89年11月15日「森林法」因精省修正，「森林遊樂區設置管理辦法」亦配合於同年12月6日將主管機關修正為：在中央為行政院農業委員會；在直轄市為直轄市政府；在縣（市）為縣（市）政府。森林經營政策有較大突破，森林遊樂政策亦備受重視且較為明確，因而獲得全面開展。

第三節　森林遊樂區之申請設置與管理

依「森林法」第17條：森林區域內，經環境影響評估審查通過者，得設置森林遊樂區。據此除訂定「森林遊樂區設置管理辦法」之外，對森林遊樂區的設置、規劃與管理做了如下的規定：

壹、森林遊樂區設置條件與現況

依「森林遊樂區設置管理辦法」第3條規定：森林區域內有下列情形之一者，得選定為森林遊樂區：一、富教育意義之重要學術、歷史、生態價值之森林環境；二、特殊之森林、地理、地質、野生物、氣象等景觀。同條第2項又規定：前項森林遊樂區，以面積不少於50公頃，具有發展潛力者為限。

可見森林遊樂是利用森林及其立地所構成的地形、地貌、氣候、植生、野生動物等自然景觀資源與寧靜之環境，配合人文歷史資源等，提供國民旅遊、休養、慰藉、運動、觀察、研究等各項活動之場所。故森林遊樂與觀光之性質不同，是屬於林業經營的一環，係在經營林業的同時，提供遊樂效益，為符合環保經濟的利用型態。目前依交通部觀光局觀光資源網頁顯示，由行政院農業委員

會林務局管理的國家森林遊樂區有18處、大學實驗林管理有2處、行政院退除役官兵輔導委員會榮民森林保育事業處管理有2處，特簡介如下：

一、北部地區

㈠ **太平山森林遊樂區**：面積12,631公頃，太平山位於宜蘭縣大同鄉，面積12,631公頃，由羅東林區管理處管理，海拔200公尺至2,000公尺，涵蓋亞熱帶、溫暖帶及冷溫帶的森林，區內青山綠水，群峰環抱，夏季平均溫度20度，是夏日避暑勝地。

㈡ **東眼山森林遊樂區**：東眼山位於桃園縣復興鄉，面積916公頃，由新竹林區管理處管理，區內柳杉、杉木人工造林，林項整齊，適合登山賞景，區內兩棲類十餘種，宜觀察研究。

㈢ **內洞森林遊樂區**：內洞位於台北縣烏來鄉，面積1,191公頃，由新竹林區管理處管理，內洞溪貫穿本區，河床坡度陡降，形成三層瀑布，林相鬱閉，植生豐富，野鳥及蝴蝶種類繁多。

㈣ **滿月圓森林遊樂區**：滿月圓位於台北縣三峽鎮，面積1,573公頃，由新竹林區管理處管理，具有暖帶及溫帶林相，野生動物資源豐富，河谷坡度陡峭，股地落差大，形成許多瀑布，美麗絕倫。

㈤ **觀霧森林遊樂區**：觀霧森林遊樂區面積907.42公頃，位於雪霸國家公園範圍內，需至新竹縣橫山警察分局辦理甲種入山證，方可進入。主要遊憩資源：榛山森林浴步道、觀霧瀑布步道、檜山巨木群森林浴步道、大鹿林道沿線苗圃、八仙瀑布、觀霧山莊等。

二、中部地區

㈠ **大雪山森林遊樂區**：大雪山位於台中縣和平鄉，面積3,963公頃，由東勢林區管理處管理，區內蘊藏紅檜、扁柏、鐵杉等原始林，森林分布有亞熱帶、暖帶、溫帶及寒帶四個林型，植物千餘種，鳥類70餘種，是理想的高山植物園及森林浴場。

㈡ **八仙山森林遊樂區**：八仙山位於台中縣和平鄉，面積2,492公頃，

由東勢林區管理處管理，林木蒼翠，鳥類繁多，河階台地廣闊，十文溪與佳保溪匯流其間，水質清澈，被譽為台灣名泉。

(三)**合歡山森林遊樂區**：合歡山位於花蓮縣秀林鄉，面積457公頃，由花蓮林區管理處管理，海拔3,400公尺，經年低溫，冬季積雪，一片銀白世界，是台灣最佳賞雪、滑雪勝地。

(四)**武陵森林遊樂區**：武陵位於台中縣和平鄉，面積3,760公頃，由東勢林區管理處管理，周圍有桃山、品田山、池有山與喀拉業山，合稱武陵四秀，經煙聲瀑布登山往返約在一日行程，全年平均16度，四周都是青翠的松木林，空氣清新，為森林浴最佳地點。

(五)**奧萬大森林遊樂區**：奧萬大位於南投縣仁愛鄉，面積2,787公頃，由南投林區管理處管理，地處濁水溪上游，雨量充沛，氣候適宜，具有大面積楓樹純林，宜賞楓及遊憩。

三、南部地區

(一)**阿里山森林遊樂區**：阿里山位於嘉義縣阿里山鄉，面積1,350公頃，由嘉義林區管理處管理，區內有豐富的自然及人文資源，日出、雲海、晚霞、森林、森林鐵路稱為阿里山五奇，每年3、4月櫻花盛開，吸引遊客觀賞。

(二)**藤枝森林遊樂區**：藤枝位於高雄縣桃源鄉，面積770公頃，由屏東林區管理處管理，海拔500公尺至1,800公尺，經年無強風，溫差小，氣候涼爽，是南部遊覽避暑勝地。

(三)**雙流森林遊樂區**：雙流位於屏東縣獅子鄉，面積1,596公頃，由屏東林區管理處管理，栽植光臘樹、楓香、桃花心木等，林相優美，山清水幽，景緻秀麗。

(四)**墾丁森林遊樂區**：墾丁位於屏東縣恆春鎮，面積150公頃，由屏東林區管理處管理，區內有熱帶雨林植物、野生動物及隆起珊瑚礁等特色，富觀賞及教育價值。

四、東部地區

㈠**知本森林遊樂區**：知本位於台東縣卑南鄉，面積110公頃，由台東林區管理處管理，臨接知本內溫泉，全年氣候溫暖潮濕，宜登山、健行、賞鳥、遊憩及森林浴等活動。

㈡**向陽森林遊樂區**：位於台東縣海端鄉，面積362公頃，區內有台灣喜普鞋蘭、繡邊根節蘭、帝雉、台灣紅榨漆、日出、雲海、登山步道、霧林檜木、高山鳥類。

㈢**池南森林遊樂區**：池南位於花蓮縣壽豐鄉，面積144公頃，由花蓮林區管理處管理，區內有林業陳列館、運材索道、運材火車、集材機、休閒綠地，宜團體活動、野餐、校外教學。

㈣**富源森林遊樂區**：富源位於花蓮縣瑞穗鄉，面積191公頃，由花蓮林區管理處管理，區內有瀑布、溪流、巨岩、蝴蝶，設施完善，適宜團體活動、校外教學、生態觀察等。

五、其他

㈠**溪頭森林遊樂特定區**：溪頭位於南投縣鹿谷鄉，面積2,514 公頃，由台灣大學農學院實驗林管理處管理，海拔自800公尺至1,700公尺，年均溫17度，有整齊壯觀的人工樹海、竹橋倒影的大學池、1,800 年的紅檜神木，白鴿遨翔，環境幽雅，四季如春，為知名的度假避暑場所。

㈡**惠蓀林場森林遊樂區**：惠蓀林場位於南投縣仁愛鄉，面積7,478公頃，由中興大學農學院實驗林管理處管理，場內守城大山高2,419公尺，北港溪貫穿其間，有湯公亭、青蛙石、青龍谷、松風山、咖啡園區等據點，步道穿梭於各實驗樹種之間，有如處身植物園。

㈢**明池森林遊樂區**：明池位於宜蘭縣大同鄉，面積420公頃，由榮民森林保育事業處管理，明池為一高山湖泊，湖週為人工柳杉林及原始檜木林，區內有明池苗圃、青年活動中心、苔園、蕨園、

森林步道、森林童話園、靜石園等遊憩設施。

㈣**棲蘭森林遊樂區**：棲蘭位於宜蘭縣大同鄉，面積1,753公頃，由
榮民森林保育事業處管理，海拔高420公尺至1,700公尺，面對蘭
陽、多望、田古爾三溪匯流處，形勢壯闊，擁有全省最標準的森
林浴步道，更有健康步道、櫻杏步道及梅桃步道，花木扶疏，鳥
語蟬鳴，遠眺重巒疊翠，綠水環繞。

貳、森林遊樂區之規劃

一、擬具綱要規劃書

依「森林遊樂區設置管理辦法」第4條規定：森林遊樂區之設
置，應由森林所有人，擬具綱要規劃書，載明下列事項，報經直轄
市或縣（市）主管機關初審後，送請中央主管機關審核通過後公告
其地點及範圍：

㈠森林育樂資源概況。

㈡使用土地面積及位置圖。

㈢土地權屬證明或土地使用同意書。

㈣都市計畫或區域計畫土地使用分區管制現況說明。

㈤規劃目標及依第8條劃分土地使用區之計畫說明。

㈥主要育樂設施說明。

二、擬訂森林遊樂區計畫

該辦法第5條又規定，森林遊樂區之設置地點及範圍經公告
後，申請人應於環境影響評估審查通過一年內，擬訂森林遊樂區計
畫，報經直轄市或縣（市）主管機關審核後，送請中央主管機關核
定後實施；其內容變更時，亦同。育樂設施區應就主要育樂設施，
整體規劃設計，並顧及自然文化景觀與水土保持之維護及安全措
施，其總面積不得超過森林遊樂區面積10%。森林遊樂區計畫每10

年應至少檢討一次。森林遊樂區爲國有林者，擬具綱要規劃書及森林遊樂區計畫時應辦理之事項，得逕報中央主管機關核定，核定時應副知所在地之直轄市或縣（市）主管機關。（第6條）

參、劃分使用區及管理

　　爲妥善分區管理，該辦法第5條規定，森林遊樂區得劃分爲營林區、育樂設施區、景觀保護區、森林生態保育區等使用區。其編爲保安林者，並依「森林法」有關保安林之規定管理經營。其各區管理要求如下：

(一)**營林區**：以天然林或人工林之營造與維護爲主，其林木之撫育及更新，應兼顧森林美學與生態。營林區之林木因劣化，需進行必要之更新作業時，得以皆伐方式爲之，每年更新總面積不得超過營林區面積1/30，每一更新區之皆伐面積不得超過3公頃，各伐採區應儘量分離，實施屏遮法，並於採伐之次年內完成更新作業；採擇伐方式時，其擇伐率不得超過營林區現有蓄積量30％。但因病蟲危害需要爲更新作業時，應將受害情形、處理方式及面積或擇伐率，報請中央主管機關核定。營林區必要時得設置步道、涼亭、衛生、安全、解說教育、營林及資源保育維護之設施。（第9條）

(二)**育樂設施區**：以提供遊客從事生態旅遊、休閒、育樂活動、環境教育及自然體驗等爲主。育樂設施區內建築物及設施之造形、色彩，應配合周圍環境，儘量採用竹、木、石材或其他綠建材。（第10條）

(三)**景觀保護區**：以維護自然文化景觀爲主，並應保存自然景觀之完整。景觀保護區之林木如因劣化，需爲更新作業時，應以擇伐方式爲之，其擇伐率不得超過景觀保護區現有蓄積量10％。但因病蟲危害需要爲更新作業時，應將受害情形、處理方式及擇伐率，

報請中央主管機關核定。景觀保護區必要時得設置步道、涼亭、衛生、安全及解說教育之設施。（第11條）

㈣**森林生態保育區**：應保存森林生態系之完整及珍貴稀有動植物之繁衍，非經中央主管機關許可，禁止遊客進入，且禁止有改變或破壞其原有自然狀態之行為。（第12條）

肆、遊樂設施之興建與管理

一、森林遊樂區申請人應按核定之計畫，投資興建遊樂設施。於森林遊樂區開業前，應填具申請書，並檢附主要遊樂設施使用執照影本等文件，報請中央主管機關會同有關機關勘驗合格後，始得申請營業登記。（第14條）

二、森林遊樂區因天然災害或其他原因致有安全之虞者，管理經營者應即於明顯處為警告及停用之標示，並禁止遊客進入；其各項設施有危及遊客安全之虞者，管理經營者應即停止遊客使用，並於明顯處標示。（第16條）

三、中央或直轄市、縣（市）主管機關對轄區內森林遊樂區之各項設施及經營項目，應會同各目的事業主管機關實施定期或不定期檢查。其有違反本辦法或其他法令規定者，應責令限期改善；屆期不改善者，依相關法令處置，並得由中央主管機關廢止其核定。前項情形有危害安全之虞者，並得命其停止一部或全部之使用。（第17條）

第四節　組織體系及經營權責

壹、中央主管機關

按「森林遊樂區設置管理辦法」之法源係依「森林法」第17條

規定訂定；復依「森林法」第2條：本法所稱主管機關，在中央爲行政院農業委員會。因此，森林遊樂區的中央主管機關自然爲**行政院農業委員會**，農委會設林務局（森林遊樂組）爲森林遊樂區設置管理之決策幕僚單位。但明池、棲蘭森林遊樂區之管理單位爲森林開發處，雖其業務上受行政院退除役官兵輔導委員會之督導，惟就森林遊樂事業而言，理論上亦以農委會爲主管機關；同理，溪頭、惠蓀等森林遊樂區之於教育部亦然。

貳、直轄市主管機關

依原「森林法」第2條：本法所稱主管機關：……在省（市）爲省（市）政府……因此台灣省政府、台北市政府、高雄市政府，分屬省、市主管機關，惟北、高兩市因尚無森林遊樂區之設置，如需業務上之配合則由該兩市政府建設局兼理。至台灣省政府，在民國88年7月1日精省前，因大部分森林遊樂區位在省境國有林區範圍，且國有林向由台灣省政府所屬農林廳林務局代管，因此權責明確。民國74年1月14日該局林政組下所設森林遊樂課升格爲**森林遊樂組**，並設**規劃管理**及**自然保育**兩課掌理有關業務，民國84年初，鑑於經營管理之重要，又成立「遊樂區經營課」。但在民國88年7月1日精簡台灣省政府組織後，農林廳已裁併爲行政院農業委員會中部辦公室，而林務局亦改隸屬農委會，因此森林遊樂已不屬台灣省政府主管業務。

又依「林務局各林區管理處組織規程」第9條之規定，在各國有林事業區內建設森林遊樂區，並設森林遊樂區管理所，各冠以地名別之，隸屬各林區管理處。

各森林遊樂區管理所置主任1人，由各林區管理處高級人員兼任，承處長之命，綜理所務；並視實際需要置副主任1人，兼任，襄理所務。管理所之任務如下：

一、關於森林之培育事項。

二、關於觀賞樹木花卉之造育及環境美化事項。

三、關於森林遊樂設施之規劃、設計、施工及維護管理事項。

四、關於導遊、收費及攤販管理事項。

五、關於遊樂區招待所（或賓館）、餐廳之經營及管理事項。

六、其他有關森林遊樂管理事項。

參、縣（市）主管機關

依「森林法」第2條：本法所稱主管機關：……在縣（市）爲縣市政府。故森林遊樂區之縣（市）級主管機關爲各縣（市）政府，但森林遊樂區大都屬各林區管理處爲管理單位，因此縣（市）政府亦只是業務配合單位及私有林之管理，由各縣政府農業局林務課或各市政府建設局主政。

綜合以上所述，森林遊樂區管理組織系統見**圖8-1**。

肆、國家公園或風景特定區內森林區域管理經營之配合

國家公園及風景特定區雖不是森林遊樂區，但因大部分座落森林區域較多，由於經常因經營權責劃分不清，以致時有爭議，依「森林法」第16條規定：國家公園或風景特定區設置於森林區域者，應先會同主管機關勘查。劃定範圍內之森林區域，仍由主管機關依照本法並配合國家公園計畫或風景特定區計畫管理經營之。前項配合辦法，由行政院定之。因此，行政院於民國79年5月25日訂定「國家公園或風景特定區內森林區域管理經營配合辦法」，目前依該辦法之重要管理配合事項如下：

一、森林、國家公園或風景特定區主管機關對於國家公園或風景特定區內森林區域之管理經營，其權責區分如**表8-1**。該表未列

圖8-1　森林遊樂區管理組織系統圖

資料來源：作者整理。

表8-1 國家公園或風景特定區內森林區域管理經營權責劃分表

業務項目	林業主管機關	國家公園或風景特定區主管機關
(一)國家公園或風景特定區之選定、劃定、變更或廢止。	△	○
(二)森林經營計畫、經營管理方案、森林遊樂區設置及年度造林伐木計畫之擬訂。	○	△
(三)國家公園計畫或風景特定區計畫區之擬訂及執行。	△	○
(四)森林保護措施。	○	△
(五)依「森林法」第8條之規定辦理國有或公有林地之出租、讓與或撥用。	○	△
(六)依「森林法」第9條之規定核准在森林內施工。	○	△
(七)依「森林法施行細則」第5條之規定核准林業用地或適用林業用地管制之土地供其他用途使用。	○	△
(八)依年度造林伐木計畫執行造林、伐木業務。	○	×
(九)年度造林伐木計畫外造林、主、副產物伐採業務。	○	△
(十)森林教育及其他。	○	△

符號說明:「○」表示主辦,「△」表示會辦,「×」表示不需會辦。

資料來源:取材自民國77年5月25日行政院訂定「國家公園或風景特定區內森林區域管理經營配合辦法」。

項目,由各該主管機關依有關法令規定辦理;如有爭議,經有關機關會商後仍無法解決時,報請上級機關協調解決。(第3條)

二、林業管理經營機關或主管機關擬訂森林經營計畫或經營管理方案時,應兼顧國家公園計畫或風景特定區計畫。(第3條)

三、第6條規定,國家公園生態保護區、特別景觀區、史蹟保存區及風景特定區內保護區之森林主、副產物,不得伐採。但有下列情形之一,經林業管理經營機關會商國家公園管理處或風景特定區管理機構同意者,不在此限:

㈠國家公園特別景觀區、史蹟保存區及風景特定區內保護人工林之撫育及疏伐。

㈡緊急災變之必要措施。

㈢災害木之處理。

㈣為試驗研究、保存基因庫所必要之採種、採穗。

㈤實驗林或試驗林內為教學、實習、試驗、研究所必要者。

四、國家公園一般管制區、遊憩區及風景特定區內保護區以外之分區，其森林之更新，該辦法第7條規定，依下列作業方法辦理：

㈠森林更新應以擇伐為之，必要時得實施3公頃以下之皆伐更新。

㈡天然林應設伐採列區，各區每年皆伐面積不得超過3公頃，伐採鄰接伐區，應採間隔5年以上之隔年作業。

㈢每年伐採面積不得超過該伐採列區可作業立木地面積除以平均伐期齡所得之商數。

㈣伐木跡地應於作業完畢後，選擇適當樹種，配合造林季節，立即造林。

㈤擇伐或天然更新之伐採率，應在該伐區總蓄積量的30％以下。

前項範圍內之下列地區應禁止伐採：

㈠主要溪流兩岸水平距離50公尺範圍內之地區。

㈡海拔高度2,500公尺以上地區。

㈢坡度在35度以上地區。

五、實驗林或試驗林在國家公園或風景特定區內者，教學試驗研究機構得依研究計畫從事各種教學研究工作。前項研究計畫應由教學試驗研究機構擬具，並定期協調林業管理經營機關、國家公園管理處及風景特定區管理機構。（第9條）

伍、環境美化清潔維護費及遊樂設施使用費收費標準

依「森林法」第17條第2項規定,森林遊樂區得酌收環境美化及清潔維護費,遊樂設施得收取使用費;其收費標準,由中央主管機關定之。因此行政院農業委員會民國96年6月11日訂定發布「森林遊樂區環境美化清潔維護費及遊樂設施使用費收費標準」,最主要有下列三項收費基準:

一、森林遊樂區環境美化清潔維護費收費基準,依該標準第2條規定如下:

　㈠育樂設施區面積逾100公頃或每年遊客人數逾30萬人次者,每人新臺幣150元至300元。

　㈡育樂設施區面積逾30公頃未達100公頃或每年遊客人數逾10萬人次未達30萬人次者,每人新臺幣100元至200元。

　㈢育樂設施區面積30公頃以下或每年遊客人數10萬人次以下者,每人新臺幣50元至150元。

二、森林遊樂區遊樂設施使用費收費基準,依該標準第3條規定如下:

　㈠停車場:大型車每輛新臺幣60元至100元,小型車每輛新臺幣30元至100元,機車每輛新臺幣10元至20元。

　㈡機械遊樂設施:每人次新臺幣100元至300元。

三、依該標準第4條規定,符合下列要件之遊客進入森林遊樂區,得免收或減收環境美化清潔維護費:

　㈠身高120公分以下之孩童。

　㈡軍警、學生。

　㈢65歲以上者。

　㈣身心障礙者及其監護人或必要之陪伴者一人。

　㈤持有志願服務榮譽卡之志工。

㈥20人以上之團體。

上列收費價格，依該標準第5條規定，由管理經營者依第二條規定訂定，並報中央主管機關備查；調整時，亦同。而且要依該標準第6條規定，森林遊樂區之管理經營者應將該收費價格揭示於網站、營業處所、收費處及其他明顯處所。

第九章

觀光遊樂業管理及法規

第一節　法源定義與主管機關

壹、法源

　　觀光遊樂業在台灣興起於民國70年代初期,雖興起很早,發展很快,但欠缺專屬法規,故管理法規、管理機關及管理方式都至為分歧而多元。修正前的「發展觀光條例」也只有「遊樂設施」、「觀光遊憩區」或「風景區」等相關的名詞,其定義內容更無法針對目前觀光遊樂業的經營型態做好經營管理與輔導,因此只得就土地變更、編定或取得,以及相關「區域計畫法」、「都市計畫法」或農林、建築法規鬆散又龐雜無力地管理。

　　民國90年11月14日「發展觀光條例」第三次修正公布,已於第2條增加**觀光遊樂設施**及**觀光遊樂業**名詞;第66條第4項增訂「觀光遊樂業之設立、發照、經營管理及檢查等事項之管理規則」,由中央主管機關定之。因此交通部本於此一立法授權,除配合廢止行之多年的「觀光地區遊樂設施安全檢查辦法」之外,並於民國96年1月24日訂定發布「觀光遊樂業管理規則」,該規則第2條規定:觀光遊樂業之管理,除法令另有規定外,適用於本規則之規定。亦即指所有區域計畫、都市計畫、農林、建築等法規仍須遵守。

貳、定義

一、觀光遊樂設施

　　「發展觀光條例」第2條第6款及「觀光遊樂業管理規則」第4條都對**觀光遊樂設施**做同樣的定義為:「指在風景特定區或觀光地區提供觀光旅客休閒、遊樂之設施」。所稱**觀光地區**,應即包括觀光遊樂業合法經營之地區。

二、觀光遊樂業

　　「發展觀光條例」第2條第11款及「觀光遊樂業管理規則」第3條都對「**觀光遊樂業**」做同樣的定義為：「指經主管機關核准經營觀光遊樂設施之營利事業」。所稱營利事業，應即包括公營、民營或團體經營而有營利行為之觀光遊樂事業；所稱**主管機關**，也應包括中央、地方或各目的事業主管機關。

參、主管機關

　　依據「觀光遊樂業管理規則」第5條規定，主管機關及權責如下：

一、觀光遊樂業之主管機關：在中央為交通部，在直轄市為直轄市政府，在縣（市）為縣（市）政府。

二、觀光遊樂業之設立、發照、檢查、輔導、獎勵、處罰與監督管理事項屬重大投資案件者，由交通部委任交通部觀光局執行之，並將委任事項及法規依據公告之，並刊登於政府公報或新聞紙。

三、前項執行事項非屬重大投資案件者，除本案例或本規則另有規定外，由地方主管機關辦理之。

　　所謂另有規定係指依該條例第35條第2項及該規則第7條第2項規定，凡重大投資案件者均由交通部觀光局受理、核准、發照，餘均由各直轄市政府及縣（市）政府受理、核准及發照。至於何謂大投資案件，依該條例第35條第3項規定，由中央主管機關會商有關機關定之。

第二節　觀光遊樂業之設立發照

依「發展觀光條例」第35條第1項規定，觀光遊樂業者，應先向主管機關申請核准，並依法辦妥公司登記後，領取觀光遊樂業執照始得營業。又依「觀光遊樂業管理規則」第二章，觀光遊樂業之設立發照，可依其自提出申請至經營管理之全部流程，析述如下：

壹、申請籌設條件與文件

一、觀光遊樂業經營之觀光遊樂設施，應符合「區域計畫法」、「都市計畫法」及其他相關法令之規定，並以主管機關核定之興辦事業計畫為限。（第6條）

二、觀光遊樂業申請籌設面積不得小於2公頃，但其他法令另有規定者，或直轄市、縣（市）政府依其自治權限另定者，從其規定。其籌設申請案件之主管機關，區分如下：

　　㈠符合「發展觀光條例」第35條第3項所稱之重大投資案件者，由交通部觀光局受理、核准、發照。

　　㈡非屬前款規定者，由地方主管機關受理、核准、發照。（第7條）

三、「發展觀光條例」所稱**重大投資案件**，除法令另有規定外，設置面積應符合下列條件之一者：㈠位於都市土地，應達5公頃以上；㈡位於非都市土地，應達10公頃以上。

四、經營觀光遊樂業，應備具下列文件向主管機關申請籌設：

　　㈠觀光遊樂業籌設申請書。

　　㈡發起人名冊或董事、監察人名冊。

　　㈢公司章程。

　　㈣興辦事業計畫。

(五)土地登記謄本、土地使用權利證明文件及土地使用分區證明。

(六)地籍圖謄本（應著色標明申請範圍）。

主管機關為審查觀光遊樂業申請籌設案件，得設置審查小組，並得向申請人收取費用。觀光遊樂業籌設案件審查小組組成及審查標準，由交通部觀光局定之。（第9條）

貳、審查、補正與核准

一、主管機關於受理觀光遊樂業申請籌設案件後，應於60日內作成審查結論，並通知申請人及副知有關機關。但情形特殊需延展審查期間者，其延長以50日為限，並應通知申請人。審查有應補正事項者，應限期通知申請人於30日內補正，其補正時間不計入前項所定之期間。申請人逾期未補正或未補正完備者，應駁回其申請。（第10條）

二、經核准籌設之觀光遊樂業，依法應辦理土地使用變更或環境影響評估或水土保持處理與維護者，申請人應於核准籌設一年內，依「區域計畫法」、「都市計畫法」、「環境影響評估法」、「水土保持法」及其他相關法令規定，向該管主管機關提出申請。逾期者，廢止其籌設之核准；但有正當事由者，得敘明理由，於期間屆滿前向主管機關申請延展。延展以兩次為限，每次延展不得超過6個月。延展屆滿，仍未申請者，廢止其籌設之核准。其申請如經該管主管機關認定不應開發或不予核可者，廢止其籌設之核准。（第11條）

三、觀光遊樂業辦理土地使用變更或環境評估或水土保持處理與維護者，經該管主管機關核准後，應於3個月內，依核定內容修正興辦事業計畫相關書件，並製作定稿本，申請主管機關核定。（第12條）

四、經核准設立之觀光遊樂業，應自主管機關核定興辦事業計畫定稿本後3個月內依法辦妥公司登記，並備具下列文件，報請主管機關備查：

(一)公司登記證明文件。

(二)董事、監察人、經理人名冊。

前項登記事項變更時，應於辦妥公司登記變更後30日內，報請主管機關備查。（第13條）

參、興建、變更、轉讓及完工發照

一、興建

經核准籌設之觀光遊樂業，不需辦理土地使用變更、環境影響評估、水土保持處理與維護者，或依法辦理土地使用變更或環境影響評估或水土保持處理與維護經該管主管機關核准者，應於一年內向當地建築主管機關申請建築執照，依法興建。逾期者，廢止其籌設之核准。（第14條第1項）

二、延展

興建期間，如有正當事由者，得敘明理由，於期間屆滿前向主管機關申請延展。延展以兩次為限，每次不得逾6個月，延展屆滿，仍未依法開始興建者，廢止其籌設之核准。（第14條第2項）

三、變更

觀光遊樂業應依核定之興辦事業計畫興建，於興建前或興建中變更原興辦事業計畫時，應備齊變更計畫圖說及有關文件，報請主管機關核准。

前項變更後之設置規模符合第8條第1款規定者，由交通部觀光局受理、核准。觀光遊樂業營業後，變更原興辦事業計畫時，準用前二項之規定。（第15條）

四、轉讓

　　觀光遊樂業於興建前或興建中轉讓他人，應備具下列文件向主管機關申請核准：（第16條）

(一)契約書影本。

(二)轉讓人之股東會議事錄或股東同意書。

(三)受讓人之經營管理計畫及財務計畫。

(四)其他相關文件。

五、完工檢查及發照

　　觀光遊樂業於興建完工後，應備具下列文件，申請主管機關邀請相關主管機關檢查合格，並發給觀光遊樂業執照後，始得營業：

(一)觀光遊樂業執照申請書。

(二)核准籌設文件影本。

(三)建築物使用執照或相關合法證明文件影本及竣工圖。

(四)觀光遊樂設施竣工配置圖及觀光遊樂設施安全檢查合格證明文件。

(五)責任保險契約影本。

(六)公司登記證明文件。

(七)觀光遊樂業基本資料表。

　　興辦事業計畫採分期、分區方式者，得於該分期、分區之觀光遊樂設施興建完工後，依前項規定申請查驗，符合規定者，發給該期或該區之觀光遊樂業執照，先行營業。地方主管機關核發觀光遊樂業執照時，應副知交通部觀光局。（第17條）

六、證照費

　　觀光遊樂業申請核發、補發、換發觀光遊樂業執照者，應繳納新臺幣1,000元。但「觀光遊樂業管理規則」施行前已依法核准經營之觀光遊樂業，申請核發觀光遊樂業執照，免繳；其因行政區域調

整或門牌改編之地址變更而申請換發觀光遊樂業執照者，亦同。申請核發、補發、換發、增設觀光遊樂業專用標識者，應繳納新臺幣8,000元。但因觀光遊樂業專用標識型式經「觀光遊樂業管理規則」修正變更之申請換發，除原增設者外，免繳。（第42條）

第三節　觀光遊樂業之經營管理

壹、專用標識與服務標章

一、專用標識

觀光遊樂業應將觀光專用標識懸掛於入口明顯處所。前項觀光專用標識，由主管機關併同觀光遊樂業執照發給之。觀光遊樂業經受停止營業或廢止執照之處分者，應繳回觀光專用標識。未依規定繳回觀光專用標識者，由主管機關公告廢止，觀光遊樂業不得繼續使用。（第18條）

觀光遊樂業專用標識型式如**圖9-1**所示。業者取得標識後，得配合園區入口明顯處所數量，向原核發執照主管機關申請增設觀光遊樂業之專用標識。（第18條之1）

二、服務標章

觀光遊樂業對外宣傳或廣告之服務標章或名稱，應報請地方主管機關備查，始得對外宣傳或廣告。其變更時，亦同。地方主管機關為前項備查時，應副知交通部觀光局。（第22條）

貳、營業時間、收費及服務項目之公告

一、觀光遊樂業之營業時間、收費、服務項目、遊園及觀光遊樂設施使用須知、保養或維修項目應公告於售票處、進口處及其他

60CM

100CM

圖9-1　觀光遊樂業專用標識圖

資料來源：交通部觀光局網頁。

適當明顯處所。變更時，亦同。（第19條第1項）

二、觀光遊樂業之營業時間、收費、服務項目及觀光遊樂業設施保養或維修期間達30日以上者，應報請地方主管機關備查。變更時，亦同。地方主管機關為前項備查時，應副知交通部觀光局。（第19條第2項）

參、責任保險

一、觀光遊樂業應投保責任保險，其保險範圍及最低保險金額如下：（第20條）

㈠每一個人身體傷亡：新台幣200萬元。

㈡每一事故身體傷亡：新台幣1,000萬元。

㈢每一事故財產損失：新台幣200萬元。

㈣保險期間總保險金額：新台幣2,400萬元。

二、觀光遊樂業應將每年度投保之責任保險證明文件，報請地方主管機關備查。地方主管機關為前項備查時，應副知交通部觀光局。（第20條）

肆、變更登記

一、觀光遊樂業營業後，其公司登記事項有變更時，應於辦妥公司登記變更後15日內，備具下列文件，向主管機關申辦變更登記，並換發觀光遊樂業執照：（第21條第1項）

㈠觀光遊樂業變更登記申請書。

㈡公司登記證明文件。

㈢原領觀光遊樂業執照。

㈣其他相關證明文件。

二、觀光遊樂業名稱變更時，除依前項規定辦理外，並應檢附原領之觀光專用標識辦理換發。（第21條第2項）

伍、出租、委託經營或轉讓

一、觀光遊樂業經營之觀光遊樂設施除全部出租、委託經營或轉讓外，不得分割出租、委託經營或轉讓。但經原核准機關同意者，不在此限。（第23項第1項）

二、觀光遊樂業將經營之觀光遊樂設施全部出租、委託經營或轉讓他人經營時，應由雙方當事人備具下列文件，向主管機關申請核准：㈠契約書影本。㈡出租人、受委託經營人或受讓人之股東會議事錄或股東同意書。㈢承租人、受委託經營人或受讓人之經營管理計畫及財務計畫。㈣其他相關文件。（第23條第2項）

三、申請案件經核准後，承租人、受委託經營人或受讓人應於二個

月內依法辦妥公司設立登記或變更登記，並由雙方當事人備具下列文件，申請主管機關發給觀光遊樂業執照：

㈠觀光遊樂業執照申請書。

㈡原領觀光遊樂業執照。

㈢承租人、受委託經營人或受讓人之公司登記證明文件。

前項所定期間，如有正常理由，其承租人、受委託經營人或受讓人得申請延展二個月，並以一次為限。（第23條第3至4項）

陸、買賣承受

一、觀光遊樂業經營之觀光遊樂設施經法院拍賣或經債權人依法承受者，其買受人或承受人申請繼續經營觀光遊樂業時，應於拍定受讓後檢附不動產權利移轉證書及所有權證明文件，準用關於籌設之有關規定，申請主管機關辦理籌設及發照。第三人因向買受人或承受人受讓或受託經營觀光遊樂業者，亦同。（第24條第1項）

二、買賣承受之申請案件，其觀光遊樂設施未變更使用者，適用原籌設時之法令審核。但變更使用者，適用申請時之法令。（第24條第2項）

柒、停業與復業

一、觀光遊樂業暫停營業一個月以上者，應於15日內備具股東會議事錄或股東同意書，並詳述理由，報請地方主管機關備查。（第25條第1項）

二、申請暫停營業期間，最長不得超過一年。其有正常理由者，得申請延展一次，期間以一年為限，並應於期間屆滿前15日內提出。（第25條第2項）

三、停業期間屆滿後，應於15日內向地方主管機關申報復業。未依

規定報請備查或未依前項規定申報復業，達六個月以上者，地方主管機關應轉報主管機關廢止其執照，地方主管機關核准停業、復業時，應副知交通部觀光局。（第25條第3至5項）

捌、結束營業

觀光遊樂業因故結束營業者，應檢附下列文件，向地方主管機關轉報主管機關申請結束營業，並廢止其執照：

一、原發給觀光遊樂業執照。

二、股東會議事錄或股東同意書。

三、其他相關文件。

主管機關為前項廢止時，應副知有關機關。（第26條）

玖、其他

一、營業報表：觀光遊樂業開業後，應將每月營業收入、遊客人次及僱用員工人數，於次月10日前填報地方主管機關；資產負債表、損益表，於次年六月前填報地方主管機關。地方主管機關應將轄內觀光遊樂業之報表彙整於次月15日前陳報交通部觀光局。（第27項）

二、聯合經營：觀光遊樂業參加國內、外同業聯營組織經營時，應依有關法令規定辦理後，檢附契約書等相關文件報請地方主管機關備查。地方主管機關為前項備查時，應副知交通部觀光局。（第28條）

三、解說服務：觀光遊樂業得建立完善解說與旅遊資訊服務系統，並配合主管機關辦理行銷與推廣。（第29條）

四、組織團體：觀光遊樂業依法組織之同業公會或法人團體，其業務應受主管機關之監督。（第30條）

五、「發展觀光條例」施行前後：依該條例第69條第1項規定，在

民國90年11月14日修正施行前已依法核准經營之觀光遊樂業務者，應自修正施行之日起一年內，向該管主管機關申請觀光遊樂業執照，始得繼續營業；同條第2項則規定在該條例修正施行後，始劃定之風景特定區或指定之觀光地區內，原依法核准經營遊樂設施業務者，應於風景特定區專責管理機構成立後或觀光地區公告指定之日起一年內，向該管主管機關申請觀光遊樂業執照，始得繼續營業。

第四節　觀光遊樂業檢查

依據「觀光遊樂業管理規則」第31條規定，觀光遊樂業之檢查區分三種，即：一、**營業前檢查**；二、**定期檢查**；三、**不定期檢查**。為確實督導觀光遊樂業善盡營運責任、提升服務及觀光休閒遊憩品質安全，又在該規則第四章訂定具體檢查辦法。茲逐一析舉如下：

壹、檢查項目

觀光遊樂業經營下列觀光遊樂設施應實施安全檢查：

一、機械遊樂設施。

二、水域遊樂設施。

三、陸域遊樂設施。

四、空域遊樂設施。

五、其他經主管機關核定之遊樂設施。

前項檢查項目，除相關法令及國家標準另有規定者外，由中央主管機關協調相關主管機關定之。（第32條）

貳、合格文件之標示

一、觀光遊樂設施經相關主管機關檢查符合規定後核發之檢查文件，應標示或放置於各項受檢查之觀光遊樂設施明顯處。（第33條第1項）

二、觀光遊樂設施應依其種類、特性，分別於顯明處所豎立說明牌及有關警告、使用限制之標誌。（第33條第2項）

參、維護與訓練

一、觀光遊樂業經營之觀光遊樂設施應指定專人負責管理、維護、操作，並應設置合格之救生人員及救生器材。（第34條第1項）

二、觀光遊樂業應對觀光遊樂設施之管理、維護、操作、救生人員實施訓練，作成紀錄，並列為主管機關定期或不定期檢查項目。（第34條第2項）

肆、遊客安全急救與演習

一、觀光遊樂業應設置遊客安全維護及醫療急救設施，並建立**緊急救難及醫療急救系統**，報請地方主管機關備查。（第35條第1項）

二、觀光遊樂業每年至少舉辦**救難演習**一次，並得配合其他演習舉辦。（第35條第2項）

三、救難演習舉辦前應通知地方主管機關到場督導。地方主管機關應將督導情形作成紀錄並陳報交通部觀光局備查；其認有改善之必要者，並應通知限期改善。（第35條第3項）

伍、遊樂設施安全維護與檢查

一、觀光遊樂業應就觀光遊樂設施之經營管理安全維護等事項，

定期或不定期實施檢查並作成紀錄，於1月、4月、7月及10月之第5日前，填報地方主管機關，地方主管機關必要時得予查核，並督導轄內觀光遊樂業之檢查報表彙整，於1月、4月、7月及10月之第10日前陳報交通部觀光局備查。（第36條）

二、地方主管機關督導轄內觀光遊樂業之旅遊安全維護、觀光遊樂設施維護管理、環境整潔美化、遊客服務等事項，應邀請有關機關實施定期或不定期檢查並作成紀錄。觀光遊樂設施檢查結果，認有不合規定或有危險之虞者，應以書面通知限期改善，其未經複檢合格前不得使用。（第37條第1至2項）

三、定期檢查應於**上、下半年各檢查一次**，各於當年5月底、11月底前完成，檢查結果應陳報交通部觀光局備查，該局並得實施不定期檢查。（第37條第3至4項）

陸、考核競賽

一、交通部觀光局對觀光旅遊安全維護、觀光遊樂設施維護管理、環境整潔美化、旅客服務等事項，得辦理年度督導考核競賽。（第38條第1項）

二、交通部觀光局為辦理督導考核競賽時，得邀請警政、消防、衛生、環境保護、建築管理、勞動安全檢查、消費者保護及其他有關機關或專家學者組成考核小組辦理。（第38條第2項）

三、依據民國97年5月28日交通部令修正「觀光遊樂業經營管理與安全維護檢查督導考核競賽作業要點」，其考核重點與配分如該要點附表二，列舉如下：

　㈠旅遊安全維護佔25％，又包括下列考核項目及配分：危險地區佔3％，觀光遊樂設施安全佔5％，建築管理佔3％，消防設施佔3％，緊急救難系統及意外事件處理佔4％，防範犯罪措施佔2％，勞工安全衛生佔5％。

㈡設施維護管理佔15％，又包括下列考核項目及配分：指示標誌佔3％，停車場佔3％，公廁佔4％，人性化設施佔5％。

㈢環境整潔美化佔15％，又包括下列考核項目及配分：環境清潔佔3％，垃圾處理佔3％，植栽美化佔2％，污水、廢水佔3％。餐飲環境衛生佔4％。

㈣遊樂業者管理佔20％，又包括下列考核項目及配分：投保公共意外責任保險額度5％，業者經營管理佔15％。

㈤遊客服務佔15％，又包括下列考核項目及配分：服務櫃檯佔4％，解說牌佔3％，解說資料佔2％，消費資訊與權益佔6％。

㈥其他佔10％，又包括下列考核項目及配分：配合政府各項觀光政策而提出具體事實佔6％，營塑企業形象佔4％。

柒、從業人員訓練

一、觀光遊樂業對其僱用之從業人員，應實施**職前及在職訓練**，必要時得由主管機關協助之。（第39條第1項）

二、中央主管機關為提高觀光遊樂業之觀光遊樂設施管理、維護、操作人員、救生人員及從業人員素質，應舉辦**專業訓練**，由觀光遊樂業派員參加。前項專業訓練，中央主管機關得委託專業機構辦理之，並得收取報名費、學雜費及證書費。（第39條第2項）

第十章

新興觀光產業管理及法規

第一節　新興觀光產業發展的原因與類型

壹、新興觀光產業發展的原因

　　我國觀光休閒產業，長期以來，國人習於以傳統的公營風景區、古蹟及名勝地區為目的地，並以郊遊、遠足、踏青或遊覽為旅遊方式，在有限的距離與時間，享受較單調、保守或陽春型的旅遊。尤其早期政府甫播遷台灣時，國人勤儉建國，較之如何使經濟起飛、如何增加單位面積生產量來改善生活的概念，「觀光旅遊」的觀念更為淡薄。除了先總統蔣中正《民生主義育樂兩篇補述》的政策性宣示之外，幾乎鮮少人熱衷這種在民國四○年代被視為奢侈享受的行為。但是隨著經濟快速成長，國民所得日益增加，不但觀光旅遊已成為「台灣經驗」的一部分，而且隨著政經社會環境的變遷，新興觀光產業亦應運而生。

　　所謂**新興觀光產業**（New Tourism Industry），係針對台灣地區自民國七○年代以來，由於政治、經濟及其他觀光發展環境的變化，所興起與發展出的觀光休閒型態產業而言。而所謂「新」是有其時間與空間的前提條件，其實這些在國外觀光產業先進國家早已發達，但在我國卻剛起步，因此我們要考量國情、觀光環境、資源及旅遊安全，努力改革創新，迎頭趕上。至於新興觀光產業興起的原因則錯綜複雜，根據筆者的觀察，約可分析如下：

一、政策上的原因

㈠民國68年元旦，政府開放國民出國觀光，國人突然大開眼界，拓展視野，享受體驗國外先進觀光旅遊休閒型態後，誘使業者推陳出新。

㈡民國76年7月15日，政府解除戒嚴令，結束長時期的動員戡亂狀

態，縮減山地或海防管制及軍事地區，大量增加民眾觀光休閒的活動空間與型態。

㈢民國76年11月2日，政府允許民眾赴大陸探親。影響所及，探親熱潮有之，借探親之名行旅遊大陸之實者亦大有人在，於是大陸觀光旅遊活動一時蔚為風潮，已然成為新興觀光產業主流。

㈣民國87年1月1日，政府實施公教人員隔週休二日制；自民國90年1月1日後，全面實施週休二日，增加休閒時間，帶動觀光休閒產業的熱潮。

㈤民國90年1月1日政府實施金門、馬祖與大陸小三通，並規劃實施大陸人士來台觀光及大三通。民國97年7月4日實施兩岸包機定點直航及鼓勵大陸人士來台觀光；開放人民幣在台灣買賣。

㈥民國92年1月1日實施「國民旅遊卡」，並由公務人員率先實施，落實「國民旅遊方案」政策。

二、經濟上的原因

㈠因為國民所得及家庭自用車輛持有率之增加，再加上休閒權利意識的提升，休閒時間的增加，都市化程度加劇，以及大量完善的交通建設，使得旅遊目的地可及性高，有閒有錢的心理，自然想到求新求變的旅遊方式。

㈡因為產業的轉型，傳統生產性的一級產業，如農、林、漁、牧，由於經營成本高，人力老化或外流，政府既要永續維護產業的根，又要解決農民生活問題，因而結合觀光協助轉型成為三級產業的休閒服務業，所以新興的休閒農業、休閒牧場、觀光農園、娛樂漁業及森林遊樂區就被大力推廣。

㈢因為政府公布「促進產業升級條例」，獎勵民間投資觀光產業，使得龐大的民間資金從污染性製造業，轉而投資大型育樂休閒事業（如海洋世界、玻璃底遊艇、輕航空器、跳傘等），而成為新興的觀光產業。

㈣因為交通便利，除了原有的鐵路、公路、航空、海運，以及民國
67年10月31日通車的國道一號中山高速公路外，民國93年1月11
日國道三號福爾摩沙高速公路、民國85年3月28日台北市第一條
捷運木柵線、民國96年1月5日高速鐵路、民國95年6月16日雪山
隧道及民國97年3月9日高雄捷運紅線等相繼通車，加上12條東西
向高速公路，以及各都會區之間的快速道路，交通的便捷造成台
灣一日生活圈的形成，改變了國人傳統旅遊習慣，也是新興觀光
產業興起的原因。

三、其他原因

㈠由於電腦科技的進步，觀光業界研究創新，結合聲光科技，把握
觀光客求新、求變、求刺激的心理需求，因而開發出不少尖端科
技主題的新興觀光產業。

㈡由於大家對**旅遊安全**的重視，政府又強制要求觀光遊樂業、觀光
旅館業、旅館民宿及旅行業組團旅遊的各項責任保險，使得新興
的觀光產業逐漸被觀光遊客們放心地接受嘗試。

㈢由於自然資源保護意識升高，農村體驗、復古懷舊或尋根情緒的
誘導，使得一些原始的或古老的文化，例如：陶瓷、木雕、草
蓆、草帽、油紙扇、進香、廟會等具地方特色或原住民的豐富文
化等，被重新定位、開發及詮釋，而成為新興的觀光產業。

貳、新興觀光產業發展的類型

　　由上可見，所謂新興觀光產業，並非全然是從無到有的創新。
事實上這在國外或早已盛行，但在台灣地區，卻因限於前述政策
的、經濟的、科技的、心理的以及其他觀光環境的不同時間與空
間，故造成新鮮的結果，因此對我國未來觀光產業的發展有其重要
性。

　　由於形成原因的複雜，發展以來，新興觀光產業的類型相

當多元化，除了要追求具有**陽光（Sun）**、**藍天（Sky）**、**海洋（Sea）**、**溫泉（Spring或SPA）**、**滑水或滑雪（Ski）**、**遊泳（Swim）**、**運動（Sport）**及**服務（Service）**等所謂高品味的**8S觀光休閒產業**之外，更要上天下海，悠遊寰宇。因此為了方便，筆者將其分為陸、海、空三度空間發展面向加以介紹如下：

一、陸域活動型

㈠大陸探親旅遊及大陸人士來台觀光。

㈡休閒產業，如觀光農園、休閒農業、娛樂漁業、森林遊樂、農村酒莊及觀光工廠等。

㈢休閒遊樂，如騎（賽）馬場、飆車、越野賽車、觀光賭場、大型購物中心、射箭（擊）場、滑草場、攀岩等。

㈣其他，如高鐵旅遊、溫泉旅遊、醫療觀光、郵輪觀光等。

二、海（水）域活動型

㈠海平面上的水上摩托車、遊艇、氣墊船、風帆船、衝浪、泛舟、海上拖曳傘及海釣等。

㈡海（中）平面下的浮潛、潛水探險尋寶、潛水艇、玻璃底遊艇、海洋公園（世界）、水下文化資產及珊瑚礁層參觀等。

㈢海岸（邊）活動的灘釣、磯釣、沙灘排球、遊艇港、滑水道及度假中心等。

三、空域活動型

㈠動力曳引式的直昇機、超輕型載具及熱汽球等。

㈡非動力曳引式的滑翔翼（場）、跳傘（場）、飛靶射擊（場）及高空彈跳等。

綜合以上所呈現陸、海、空域三度面向（Dimension）立體發展型態，筆者喜稱之為**3D立體發展模式**的新興觀光產業，在國內雖已蓬勃發展開來，但是泰半以上仍未獲致適法調適；也有因為政

策衝擊或影響層面太大，例如觀光賭場，則仍止於審慎規劃評估階段；甚或有些著手研擬法規草案時，發現與現有法規發生競合現象，因此如何透過觀光政策、行政及法規的良性互動與調適，對新興觀光產業的發展實在是一大挑戰。

第二節　產業觀光管理及法規

產業觀光（Industry Tourism）與觀光產業（Tourism Industry）大異其旨，係泛指觀光的主題由原農、工等一、二級以經濟產業的內涵，經由產業轉型為三級觀光休閒服務業，使之兼具觀光休閒功能，亦有知性效果之觀光產業而言。產業觀光的種類很多，例如參觀大造船廠、大鋼鐵廠、精密科學工業園區、太空中心、森林經營、牧場、農場、養殖漁業等等。由於不甚普及，且法令迄未周延，除森林遊樂已如前探討外，本節就依法有據的休閒農業、娛樂漁業、觀光工廠及農村酒莊等析述如下：

壹、休閒農業

一、法制沿革及定義

休閒農業係以行政院農業委員會於民國95年4月6日依據民國96年1月29日修正公布「農業發展條例」第63條第3項立法授權訂定發布的「休閒農業輔導管理辦法」為法源。

所謂休閒農業，其定義依該條例第3條第5款為：指利用田園景觀、自然生態及環境資源，結合農林漁牧生產、農業經營活動、農村文化及農家生活，提供國民休閒，增進國民對農業及農村之體驗為目的之農業經營。同條第5款又定義休閒農場為：指經營休閒農業之場地。

其主管機關依該條例第2條，在中央為**行政院農業委員會**；在

直轄市為**直轄市政府**；在縣（市）為**縣（市）政府**。

二、休閒農業區規劃與輔導

(一)**申請條件**：依該辦法第4條規定，具有下列條件之地區，得規劃為休閒農業區：1.具地區農業特色。2.具豐富景觀資源。3.具豐富生態及保存價值之文化資產。申請劃定為休閒農業區之面積限制如下，但基於自然形勢需要之考量，其申請面積上限得酌予放寬：1.土地全部屬非都市土地者，面積應在50公頃以上，600公頃以下。2.土地全部屬都市土地者，面積應在10公頃以上，100公頃以下。3.部分屬都市土地，部分屬非都市土地者，面積應在25公頃以上，300公頃以下。但該辦法在民國91年1月11日施行前，經中央主管機關核定之休閒農業區者，其面積上限不受前項之限制。

(二)**申請程序**：除了具備上述條件之外，仍須符合申請程序。該辦法第5條規定，休閒農業區，由當地直轄市或縣（市）主管機關擬具規劃書，報請中央主管機關劃定；跨越直轄市或二縣（市）以上區域者，得協議由其中一主管機關依前述程序辦理。規劃書內容有變更時，亦同。符合規劃為休閒農業區之當地居民、休閒農場業者、農民團體或鄉（鎮、市、區）公所得擬具規劃建議書，報請當地主管機關規劃。

(三)**其他相關法規**：休閒農業區如位於森林區、重要水庫集水區、自然保留區、特定水土保持區、野生動物保護區、野生動物重要棲息環境、沿海自然保護區、國家公園等區域者，其限制開發利用事項，應依各該相關法令規定辦理。（第6條）經中央主管機關劃定之休閒農業區內依「民宿管理辦法」規定核准經營民宿者，得提供農特產品零售及餐飲服務。（第7條）

(四)**協助及輔導**：對於休閒農業區之輔導，該辦法第8條規定，主管機關對休閒農業區，得予公共建設之協助及輔導。休閒農業區得

依規劃設置下列供公共使用之休閒農業設施：安全防護設施、平面停車場、涼亭（棚）設施、眺望設施、標示解說設施、衛生設施、休閒步道、水土保持設施、環境保護設施、景觀設施、其他經直轄市或縣（市）主管機關核准之休閒農業設施。前項休閒農業設施所需用地，由鄉（鎮、市、區）公所負責協調辦理容許使用及取得土地所有權人之土地使用同意書。（第8條）

三、休閒農場之申請設置

休閒農場之申請設置在該辦法第3章自第9條至第18條有詳細規定，茲扼要列舉如下：

㈠**分區與容許使用**：休閒農場內之土地得分為農業經營體驗分區及遊客休憩分區。**農業經營體驗分區**之土地，作為農業經營與體驗、自然景觀、生態維護、生態教育之用；**遊客休憩分區**之土地，作為住宿、餐飲、自產農產品加工（釀造）廠、農產品與農村文物展示（售）及教育解說中心等相關休閒農業設施之用。（第9條）

㈡**設置面積**：設置休閒農場之土地應完整，並不得分散，其土地面積不得小於0.5公頃。設置休閒農場土地，除依法得容許使用者外，以作為農業經營體驗分區之使用為限。但其面積符合下列規定者，得為遊客休憩分區之使用：1.位於非山坡地土地面積在1公頃以上者。2.位於山坡地之都市土地在1公頃以上或非都市土地面積達10公頃以上者。前項申請設置休閒農場土地範圍包括山坡地與非山坡地時，其設置面積依山坡地標準計算；土地範圍包括都市土地與非都市土地時，其設置面積依非都市土地標準計算。土地範圍部分包括國家公園土地者，依國家公園計畫管制之。（第10條）

㈢**相關法規**：休閒農場之開發利用，涉及「都市計畫法」、「區域計畫法」、「水土保持法」、「山坡地保育利用條例」、「建築

法」、「環境影響評估法」、「發展觀光條例」及其他相關法令應辦理之事項，應依各該法令之規定辦理。（第11條）

㈣**籌設申請**：籌設休閒農場應向當地直轄市或縣（市）主管機關申請；跨越直轄市或二縣（市）以上區域者，向其所占面積較大之直轄市或縣（市）主管機關申請籌設。（第12條）

㈤**籌設同意文件與許可登記證**：申請籌設休閒農場，申請面積未滿10公頃者，由直轄市或縣（市）主管機關農業單位會同相關單位審查符合規定後，核發休閒農場籌設同意文件；申請面積在10公頃以上者，應由直轄市或縣（市）主管機關審查後，報請中央主管機關核發休閒農場籌設同意文件。經營計畫書定有分期興建者，得依核准之分期興建時程，於各分期設施完成後，申請核發或換發許可登記證。（第14條）

㈥**營業許可與登記**：休閒農場之住宿、餐飲、自產農產品加工（釀造）廠、農產品與農村文物展示（售）及教育解說中心等相關設施及營業項目，依法令應辦理許可、登記者，於辦妥許可、登記後始得營業。休閒農場之許可籌設期間，自核發籌設同意文件之日起計，以4年為限，未依限興建完竣經營計畫書內所列全部各項設施，並取得休閒農場許可登記者，中央或直轄市、縣（市）主管機關應廢止其籌設同意文件。但有正當理由者，得於期限屆滿前3個月內，報經當地直轄市或縣（市）主管機關審核，轉中央主管機關核准者，得予展延；展延期限為2年，最多以2次為限。（第16條）

㈦**農業經營體驗分區許可登記證**：申請設置僅具農業經營體驗分區之休閒農場，其現有設施均已取得合法容許使用證明者，得檢具申請書、經營計畫書、土地使用清冊及相關證明文件，逕行報請直轄市或縣（市）政府勘驗合格後，轉報中央主管機關申請核發許可登記證。（第17條）

四、休閒農場之設施

㈠**休閒農場得設置下列休閒農業設施**：1.住宿設施。2.餐飲設施。3.自產農產品加工（釀造）廠。4.農產品與農村文物展示（售）及教育解說中心。5.門票收費設施。6.警衛設施。7.涼亭（棚）設施。8.眺望設施。9.衛生設施。10.農業體驗設施。11.生態體驗設施。12.安全防護設施。13.平面停車場。14.標示解說設施。15.露營設施。16.休閒步道。17.水土保持設施。18.環境保護設施。19.農路。20.其他經直轄市或縣（市）主管機關核准且符合土地使用管制規定或非都市土地使用管制規則之設施。

前項第1款至第4款之休閒農業設施應設置於遊客休憩分區，除現況土地使用編定依法得容許使用者外，其總面積不得超過休閒農場面積10%，並以2公頃為限；休閒農場總面積超過200公頃者，得以5公頃為限。位於非都市土地者，得依相關規定辦理非都市土地變更編定。第5款至第20款之休閒農業設施，位於非都市土地者，應依相關規定辦理非都市土地容許使用，其總面積不得超過休閒農場面積10%，但水土保持設施、環境保護設施及農路等設施面積不列入計算。休閒農場位於都市土地者，其申請以「都市計畫法」相關法令規定得從事農業（作）經營者為限。有關申請非都市土地變更編定及容許使用之審查事項，由中央主管機關公告之。（第19條）

㈡**建築物高度**：休閒農場內各項設施均應以符合休閒農業經營目的、無礙自然文化景觀為原則。前條有關休閒農業設施涉及建築物高度者，依現行建築管理法規辦理或不得超過10.5公尺。但眺望設施或因配合公共安全或環境保育目的設置，經提出安全無慮之證明，報請中央主管機關核准者，不在此限。（第20條）

㈢**休閒農場服務標章**：休閒農場得依中央主管機關之規定，申請使用中央主管機關註冊之休閒農場服務標章。（第26條）

貳、娛樂漁業

一、法源與定義

　　娛樂漁業係行政院農業委員會於民國97年7月17日依據民國97年1月9日修正公布之「漁業法」第43條訂定發布之「娛樂漁業管理辦法」辦理。

　　所謂娛樂漁業，依據「漁業法」第41條之定義，「係指提供漁船，供以娛樂為目的者，在水上或載客登島嶼、礁岩採補水產動植物或觀光之漁業。前項經營娛樂漁業之漁業人，應向主管機關申領執照」。與「娛樂漁業管理辦法」第2條第1項之定義「本辦法所稱娛樂漁業，係指提供漁船，供以娛樂為目的者，在水上採補水產動植物或觀光之漁業」，少了「或載客登島嶼、礁岩」幾個字。依該辦法又衍申如下幾個專有名詞的定義：

㈠**觀光**：係指乘客搭漁船觀賞漁撈作業或海洋生物及生態之休閒活動。（第2條第2項）

㈡**漁業人**：指提供漁船經營娛樂漁業者。（第3條）

㈢**娛樂漁業漁船**：係指現有漁船兼營、改造、汰建，經營娛樂漁業之船舶。前項娛樂漁業漁船、安全設施、船員最低安全員額、最高搭載乘客人數及應遵守事項等應依航政機關有關客船或載客小船規定辦理之。（第4條）

㈣**乘客**：指我國國民、持有效台灣地區入出境許可證之大陸地區人民，或持有我國有效簽證護照之外國人，出海從事海上娛樂漁業活動者。（第5條）

二、經營管理

　　為了維持娛樂漁業的安全及遊憩品質，該辦法對漁業人經營娛樂漁業採申請執照登記制，其主要管理規定有下列各點：

㈠經營娛樂漁業之漁船，其總噸位以1噸以上未滿50噸者爲限。舢舨、漁筏不得經營，但對於類似潟湖等具天然屏障之一定水深沿岸海域，直轄市或縣（市）政府得劃定特定水域並訂定管理法規，核准舢舨、漁筏兼營娛樂漁業。也得以3艘舢舨、漁筏汰建10噸以下娛樂漁業漁船1艘。（第6及第7條）

㈡主管機關核准娛樂漁業經營期間最長爲5年，如需繼續經營者，應於執照期滿前3個月內申請換照。（第12條）

㈢娛樂漁業採捕水產動植物之方法以竿釣、一支釣、曳繩釣爲限。（第14條）

㈣漁業人或船長應遵守下列規定：

1.出海前蒐集氣象及海象資料，並向乘客說明之；當地預報風力達六級以上或認爲氣象或海象不佳，對乘客有安全顧慮時，應即停止出海。

2.出海前向乘客說明相關救生設備，並要求乘客應穿著救生衣始准出海。

3.上下船方法及應注意事項等均應在漁船上明顯位置標示之。

4.依航政機關核定之最高搭載人數，須標識於駕駛座上方及漁船兩側明顯之位置。（第17條）

㈤賞鯨活動至爲盛行，該辦法第27條亦規定，直轄市或縣（市）政府得訂定賞鯨活動注意事項或輔導業者訂定業者自律公約。從事賞鯨活動之娛樂漁業漁船漁業人或船長應將賞鯨活動注意事項或業者自律公約置於船上明顯易辨或乘客容易取得之處。

三、旅遊安全

㈠娛樂漁業漁船出海從事海上娛樂漁業活動，應遵守下列規定，並由船長負責執行：

1.不得駛往沿海重要軍事設施、要塞、軍港、商港附近海域之禁制區，及沿岸漁業資源保育區、沿海自然保護區。

2.不得變相載客經營渡船業務。

3.不得提供或容許有礙公共秩序、善良風俗之活動。

4.不得從事娛樂漁業以外之其他行為。

5.不得將廢棄物拋入海中，或污染海水及環境。

6.其他有關應遵守事項。（第23條）

(二)娛樂漁業活動時間**全天24小時**開放。但**每航次以48小時**為限，且活動區域以**台灣本島**及**澎湖周邊24浬內**及**彭佳嶼、綠島、蘭嶼周邊12浬內為限**。金門、馬祖地區限使用當地籍娛樂漁業漁船，其活動時間、活動區域由地方政府會同防衛指揮部，在不影響戰備安全原則下訂定之。（第24條）

(三)應設置無線電對講機（DSB）及應急指位無線電示標（EPIRB）：其通訊範圍距岸台24浬以外者，應增加單邊帶無線電話台（SSB），並由取得合格證照之話務人員負責操作。（第16條）

(四)娛樂漁業漁船船員或駕駛人應持有海上求生、滅火、急救、救生艇筏操縱四項訓練合格證書。幹部船員或駕駛人如有變更時，應報主管機關備查。（第19條）

(五)娛樂漁業漁船之檢查、丈量、註冊、給照或登記發證，應依其總噸位分別依「船舶法」相關規定，向**船舶所在地之航政主管機關**辦理；小船在未設航政機關之地區，向當地**地方政府**辦理。（第18條）

四、過失與責任保險

(一)漁業人或船長因故意或過失致乘客、船上工作人員及其他第三人傷亡或財物損失時，應負**損害賠償責任**。前項因過失所致之損害賠償責任，應由漁業人投保**責任險**，其每人投保金額不得低於新台幣120萬元。（第21條）

(二)漁業人應於營業前為船上工作人員及乘客投保**個人傷害保險**，乘客並應提供其身分證明文件予保險人。乘客及船上工作人員每人

投保金額不得低於新台幣120萬元。前項傷害保險金額，應於船票或租船契約內載明。（第22條）

參、觀光工廠

為推動位於經濟部工業局管理之工業區內工廠發展觀光服務，該部於民國92年3月27日訂定「工廠兼營觀光服務作業要點」。兼營觀光服務之工廠以具有觀光、歷史文化、教育價值等，廠地完整仍繼續從事登記產品製造加工者，且以非屬危險性工業為原則。（第2點）至其定義、分類及管理工廠兼營觀光服務等規定列舉如下：

一、定義

該要點第3點規定，所稱工廠兼營觀光服務，係指從事製造加工並領有工廠登記證之工廠，將其可供參觀之部分廠地、廠房、機器設備等設施提供遊客觀光、休憩服務。

二、分類

第3點又規定，其使用型態分為下列三類：

㈠**第一類**：工廠利用部分廠地（生產事業用地）、未申請立體混合使用建築物兼營與登記產品有關之觀光服務業務者。依第4點規定，第一類工廠得設置實作體驗區及遊客休憩區。實作體驗區得作為工廠參觀、實作體驗、教育解說之用；遊客休憩區得作為休憩、產品展示及販售等相關用途之用。為達到前項機能，工廠得設置實作及解說設施、景觀設施、產品展示（售）設施、安全防護設施、遊客休憩設施及停車場等。

㈡**第二類**：工廠利用部分廠地（生產事業用地）及立體混合使用建築物兼營觀光服務業務者。依第5點規定，第二類工廠除得設置前點設施外，其立體混合使用建築物部分樓層內並得設置餐飲、文化、休閒服務設施。但相關產業所占樓地板面積不得超過該建築物總樓地板面積30％。

㈢**第三類**：工廠利用部分生產事業用地申請變更為相關產業用地兼營觀光服務業務者。依第6點規定，第三類工廠之生產事業用地內得設置第4點之設施，相關產業用地內得設置餐飲、文化休閒、零售等設施。

三、管理與輔導

依第7點規定，工廠兼營觀光服務應考量周遭環境情況，其規劃及營運不得有下列各款之情形：1.妨礙原廠地建築物未變更部分之使用。2.妨礙周遭設施及環境。3.妨礙周邊交通。第10點強調，工廠因兼營觀光服務涉及「公司法」、「商業登記法」、「建築法」、「消防法」、「食品衛生管理法」或其他法令規定應辦理之事項者，應依各該法令之規定辦理。

四、變更登記

第8點規定、第二類工廠負責人應依「工廠管理輔導法」第16條規定，向當地直轄市、縣（市）政府申請工廠變更登記。第9點規定，第三類工廠負責人應依「工業區用地變更規劃辦法」規定程序，向經濟部工業局申請用地變更規劃，並向當地直轄市、縣（市）政府申請工廠變更登記。

肆、農村酒莊

一、法源

民國93年1月7日修正公布的「菸酒管理法」第11條規定，農民或原住民於都市計畫農業區、非都市土地農牧用地生產可供釀酒農產原料者，得於同一用地申請酒（類）製造業者之設立；其製酒場所應符合環境保護、衛生及土地使用管制規定，且以一處為限；其年產量並不得超過中央主管機關訂定之一定數量，亦不得從事酒類之受託產製及分裝銷售。依前項規定申請酒製造業者之設立應向當

地直轄市或縣（市）主管機關申請，經核轉中央主管機關許可並領得許可執照者，始得產製及營業；其申請設立許可應具備之文件、條件、產製及銷售等事項之管理辦法，由中央主管機關定之。同法第2條規定，所稱主管機關，在中央為**財政部**，在直轄市為**直轄市政府**，在縣（市）為**縣（市）政府**。因此財政部於民國93年6月29日訂定發布「農民或原住民製酒管理辦法」，這就是通稱農村酒莊的法源與主管機關。

二、資格與限制

㈠資格：該辦法所稱**農民**，指依「農業發展條例」第3條規定之農民；所稱**原住民**，指依「原住民身分法」第2條規定之原住民。（第2條第1項）

㈡限制：

1.農民或原住民依該辦法設立之酒製造業者，其製酒場所以一處為限，且不得從事酒類之受託產製及分裝銷售。（第3條第1項）

2.前項之酒製造業者，申請製造酒類應使用其生產之農產原料，並以該農產原料所能產製之酒類為限，其年產量不得超過中央主管機關訂定之一定數量。（第3條第2項）

3.製酒場所應符合環境保護、衛生及土地使用管制規定，年產量並不得超過中央主管機關訂定之一定數量，亦不得從事酒類之受託產製及分裝銷售。（「菸酒管理法」第11條）

4.必須於都市計畫農業區、非都市土地農牧用地生產可供釀酒農產原料者，始可申請。（「菸酒管理法」第11條）

三、執照申請

㈠應檢附文件：農民或原住民申請酒製造業者之設立，依據該辦法第4條規定，應檢附下列文件，向當地直轄市或縣（市）主管機關申請，經核轉中央主管機關許可並領得許可執照者，始得產製及營業；其於領得許可執照後並應辦妥商業登記：

1. 農民或原住民從事酒製造業許可設立申請書。

2. 直轄市或縣（市）政府或其授權之單位核發之農業用地容許作農業設施使用（供釀酒用途）同意書。申請人為原住民者應另檢附原住民戶籍謄本或戶口名簿影本。

3. 建築物或農業設施使用執照影本，或實施建築管理前之合法證明文件。

4. 建物登記簿謄本或其他足資證明合法權源之文件；該建物非屬自有者，並應檢附租賃合約書影本或使用同意書。

5. 製酒場所所在地環境保護主管機關審查符合環境保護法律及法規命令規定之證明文件。但非屬環境保護法律及法規命令列管者，應檢附非列管之證明文件。

6. 衛生主管機關審查符合「菸酒管理法」第28條第1項所定良好衛生標準之證明文件。

7. 申請人或負責人未有「菸酒管理法」第12條第1款至第5款所稱情形之聲明書。

8. 其他經中央主管機關規定應行檢附之文件。

㈡核發或換發：

1. 直轄市或縣（市）主管機關於受理農民或原住民申請酒製造業者設立或換發許可執照時，經審查符合相關規定後，核轉中央主管機關核發或換發許可執照。（第5條）

2. 直轄市或縣（市）主管機關於審核農民或原住民申請核發或換發製酒許可執照時，得加會農業、建管、地政、都計、環保、衛生、原住民業務等相關機關（單位），其有實地查證必要者，並得會同相關機關（單位）實地勘查。（第7條）

㈢變更執照內容：

1. 依該辦法設立之酒製造業者，對於產品種類、製酒場所或負責人姓名擬予變更者，應向當地直轄市或縣（市）主管機關申請，經核轉中央主管機關核准並換發許可執照。（第6條第1項）

2.依該辦法設立之酒製造業者，對於業者名稱、資本總額、總機
構所在地或其他中央主管機關規定應載明之事項有變更者，應
於變更後報當地直轄市或縣（市）主管機關核轉中央主管機關
備查並換發許可執照。（第6條第2項）

四、結束與撤銷執照

㈠依該辦法設立之酒製造業者解散或結束製酒業務時，應自解散或
結束之日起15日內，向當地直轄市或縣（市）主管機關繳銷許可
執照，並轉中央主管機關備查；屆期未自動繳銷者，由當地直轄
市或縣（市）主管機關報請中央主管機關公告註銷。（第8條）

㈡依該辦法設立之酒製造業者，經中央主管機關依「菸酒管理法」
第51條或第56條第3項規定撤銷或廢止其許可時，中央主管機關
應函請當地直轄市或縣（市）主管機關通知其限期繳銷許可執
照；屆期不繳銷者，由當地直轄市或縣（市）主管機關報請中央
主管機關公告註銷。（第9條）

第三節　文化觀光管理及法規

壹、文化觀光之定義

文化觀光是最近盛行的知性、深度旅遊方式，例如古蹟之旅、
美食之旅、聚落之旅、鐵道之旅、族群之旅，甚至於各國方興未艾
的世界文化遺產之旅。之所以會如此時興熱門，最主要的理由或許
是因為能滿足人們懷舊、思古與好奇的心理。但是又常發現當人
們想要著手設計文化觀光遊程或安排一趟文化之旅時，常又很難掌
握實際的旅遊主題內涵與特色，這或許跟文化的定義一樣，人言言
殊，難以捉摸有關。主要是因為文化的指涉內涵不容易確定，就像
界定道德、倫理一般，大家都知道它的存在，但真正想捕捉它時又

很難具體掌握住。所以要界定文化觀光的定義就必須先掌握文化是什麼，要掌握文化是什麼，就又必須先將文化中的實體內涵抽離出來，如果能將抽象的文化，客觀地列舉指出具象，文化觀光的定義就自然清楚浮現出來。因此，最便宜行事的方法，應該就是藉助客觀的政策與法規方法，來解決這一連串的問題。

　　如果文化是大家公認的寶貴資產，那麼所謂**文化資產**，可以依據民國94年2月5日修正的「文化資產保存法」第3條規定，指具有歷史、文化、藝術、科學等價值，並經指定或登錄之下列資產：

一、**古蹟、歷史建築、聚落**：指人類為生活需要所營建之具有歷史、文化價值之建造物及附屬設施群。

二、**遺址**：指蘊藏過去人類生活所遺留具歷史文化意義之遺物、遺跡及其所定著之空間。

三、**文化景觀**：指神話、傳說、事蹟、歷史事件、社群生活或儀式行為所定著之空間及相關連之環境。

四、**傳統藝術**：指流傳於各族群與地方之傳統技藝與藝能，包括傳統工藝美術及表演藝術。

五、**民俗及有關文物**：指與國民生活有關之傳統並有特殊文化意義之風俗、信仰、節慶及相關文物。

六、**古物**：指各時代、各族群經人為加工具有文化意義之藝術作品、生活及儀禮器物及圖書文獻等。

七、**自然地景**：指具保育自然價值之自然區域、地形、植物及礦物。

　　如再依據民國95年3月14日修正的「文化資產保存法施行細則」，可以更詳細指出其內容，有助於瞭解文化觀光的主題遊程設計，列舉如下：

一、**古蹟及歷史建築**：為年代長久且其重要部分仍完整之建造物及附屬設施群，包括祠堂、寺廟、宅第、城郭、關塞、衙署、車站、書院、碑碣、教堂、牌坊、墓葬、堤閘、燈塔、橋樑及產

業設施等。（第2條第1項）

二、**聚落**：為具有歷史風貌或地域特色之建造物及附屬設施群，包括原住民部落、荷西時期街區、漢人街庄、清末洋人居留地、日治時期移民村、近代宿舍及眷村等。（第2條第2項）

三、**遺物**：該細則第3條第1項指出下列各款之一：

　(一)文化遺產：指各類石器、陶器、骨器、貝器、木器或金屬器等過去人類製造、使用之器物。

　(二)自然遺物：指動物、植物、岩石或土壤等過去人類所生存生態環境有關之遺物。

四、**遺跡**：指過去人類各種活動所構築或產生之非移動性結構或痕跡。（第3條第2項）

五、遺物、遺跡及其所定義之空間，包括陸地及水下。（第3條第3項）

六、**文化景觀**：包括神話傳說之場所、歷史文化路徑、宗教景觀、歷史名園、歷史事件場所、農林漁牧景觀、工業地景、交通地景、水利設施、軍事設施及其他人類與自然互動而形成之景觀。（第4條）

七、**傳統工藝美術**：包括編織、刺繡、製陶、窯藝、琢玉、木作、髹漆、泥作、瓦作、剪粘、雕塑、彩繪、裱褙、造紙、摹搨、作筆製墨及金工等技藝。（第5條第1項）

八、**傳統表演藝術**：包括傳統之戲曲、音樂、歌謠、舞蹈、說唱、雜技等藝能。（第5條第2項）

九、**風俗**：包括出生、成年、婚嫁、喪葬、飲食、住屋、衣飾、漁獵、農事、宗族、習慣等生活方式。（第6條第1項）

十、**信仰**：包括教派、諸神、神話、傳說、神靈、偶像、祭典等儀式活動。（第6條第2項）

十一、**節慶**：包括新正、元宵、清明、端午、中元、中秋、重陽、冬至等節氣慶典活動。（第6條第3項）

十二、**藝術作品**：指應用各類材料創作具賞析價值之藝術品，包括書法、繪畫、織繡等平面藝術與陶瓷、雕塑品等。（第7條第1項）

十三、**生活及儀禮器物**：指各種材質製作之日用器皿、信仰及禮儀用品、娛樂器皿、工具等，包括飲食器具、禮器、樂器、兵器、衣飾、貨幣、文玩、家具、印璽、舟車、工具等。（第7條第2項）

十四、**圖書文獻**：包括圖書、文獻、證件、手稿、影音資料等文物。（第7條第3項）

如果文化是需要保存的資產，觀光也須兼負保護文化責任，而上面列舉的文化資產又是立法公布的文化實體，那麼所謂文化觀光，應該就是指從事與上述文化資產有關，或以文化資產內容為主題，所安排或設計的遊程規劃、解說及體驗的觀光活動而言。

貳、主管機關及其權責

文化觀光既是以文化資產為主題的觀光行為與活動，雖然馬蕭文化及觀光政策都已提出一年內將成立文化觀光部，但目前還是仍分隸兩個不同機關，因此文化與觀光的主管機關都要尊重其權責。除了觀光主管機關依據「發展觀光條例」規定是交通部及直轄市、縣（市）政府之外，依據「文化資產保存法」之規定，文化資產之主管機關及權責如下：

一、古蹟、歷史建築、聚落、遺址、文化景觀、傳統藝術、民俗及有關文物及古物之主管機關，在中央為行政院文化建設委員會，在直轄市為直轄市政府，在縣（市）政府為縣（市）政府。（第4條第1項）

二、自然地景之主管機關，在中央為行政院農業委員會，在直轄市為直轄市政府，在縣（市）政府為縣（市）政府。（第4條第2項）

三、具有二種以類別性質之文化資產,其主管機關,與文化資產保存之策劃及共同事項之處理,由文建會會同有關機關決定之。(第4條第3項)

四、文化資產跨越二個以上直轄市、縣(市)轄區,其地方主管機關由所在地直轄市、縣(市)主管機關商定之;必要時得由中央主管機關協調指定。(第5條)

五、主管機關為審議各類文化資產之指定、登錄及其他本法規定之重大事項,應設相關審議委員會,進行審議。前項審議委員會之組織準則,由文建會會同農委會定之。(第6條)

六、公有之文化資產,由所有或管理機關(構)編列預算,辦理保存、修復及管理維護。(第8條)

參、與文化觀光有關的規定

文化資產的保存並非只是將古物、古蹟等凍結起來,而是要將歷史文化活用,在不損壞的原則下,藉著觀光、考察、欣賞活動加以宣揚、學習,從事本土化教育以期增加古蹟、古物等文化資產的附加價值,發揚傳統的、本土的文化。為期使文化觀光活動能與文化資產保護二者尋求最佳平衡共存,相得益彰,特就「文化資產保存法」及相關法規與觀光旅遊有關的規定列舉如下:

一、「古蹟」依其主管機關區分為國定、直轄市定、縣(市)定三類,由各級主管機關審查指定後,辦理公告。直轄市、縣(市)定者,並應報中央主管機關備查。古蹟滅失、減損或增加其價值時,應報中央主管機關核准後,始得解除其指定或變更其類別。前二項指定基準、審查、廢止條件與程序及其他應遵行事項之辦法,由中央主管機關定之。建造物所有人得向主管機關申請指定古蹟,主管機關受理該項申請,應依法定程序審查之。(第14條)

二、「歷史建築」由直轄市、縣（市）主管機關審查登錄後，辦理公告，並報中央主管機關備查。對已登錄之歷史建築，中央主管機關得予以輔助。前項登錄基準、審查、廢止條件與程序、輔助及其他應遵行事項之辦法，由中央主管機關定之。建造物所有人得向主管機關申請登錄歷史建築，主管機關受理該項申請，應依法定程序審查之。（第15條）

三、「聚落」由其所在地之居民或團體，向直轄市、縣（市）主管機關提出申請，經審查登錄後，辦理公告，並報中央主管機關備查。中央主管機關得就前項已登錄之聚落中擇其保存共識及價值較高者，審查登錄為重要聚落。前二項登錄基準、審查、廢止條件與程序、輔助及其他應遵行事項之辦法，由中央主管機關定之。（第16條）

四、古蹟由所有人、使用人或管理人管理維護。公有古蹟必要時得委任、委辦其所屬機關（構）或委託其他機關（構）、登記有案之團體或個人管理維護。私有古蹟依前項規定辦理時，應經主管機關審查後為之。公有古蹟及其所定著之土地，除政府機關（構）使用者外，得由主管機關辦理撥用。（第18條）

五、「古蹟維護」：為維護古蹟並保全其環境景觀，主管機關得會同有關機關擬具古蹟保存計畫後，依「區域計畫法」、「都市計畫法」或「國家公園法」等有關規定，編定、劃定或變更為古蹟保存用地或保存區、其他使用用地或分區，並依本法相關規定予以保存維護。前項古蹟保存用地或保存區、其他使用用地或分區，對於基地面積或基地內應保留空地之比率，容積率，基地內前後側院之深度、寬度、建築物之形貌、高度、色彩，及有關交通、景觀等事項，得依實際情況為必要規定及採取獎勵措施。主管機關於擬定古蹟保存區計畫過程中，應分階段舉辦說明會、公聽會及公開展覽，並應通知當地居民參與。（第33條）

六、「容積移轉」：該法第35條規定，古蹟除以政府機關為管理機關者外，其所定著之土地、古蹟保存用地、保存區、其他使用用地或分區內土地，因古蹟之指定、古蹟保存用地、保存區、其他使用用地或分區之編定、劃定或變更，致其原依法可建築之基準容積受到限制部分，得等值移轉至其他地區建築使用或享有其他獎勵措施；其辦法，由內政部會商文建會定之。前項所稱其他地區，係指同一都市主要計畫地區或區域計畫地區之同一直轄市、縣（市）內之地區。第一項之容積一經移轉，其古蹟之指定或古蹟保存用地、保存區、其他使用用地或分區之管制，不得解除。第44條規定遺址之容積移轉準用本規定。

七、「遺址」依其主管機關，區分為國定、直轄市定、縣（市）定三類，由各級主管機關審查指定後，辦理公告。直轄市、縣（市）定者，並應報中央主管機關備查。遺址滅失、減損或增加其價值時，主管機關得廢止其指定或變更其類別，並辦理公告。直轄市、縣（市）定者，應報中央主管機關核定。前二項指定基準、審查、廢止條件與程序及其他應遵行事項之辦法，由中央主管機關定之。（第40條）

八、「文化景觀」由直轄市、縣（市）主管機關審查登錄後，辦理公告，並報中央主管機關備查。前項登錄基準、審查、廢止條件與程序及其他應遵行事項之辦法，由中央主管機關定之。（第54條）

九、「傳統藝術、民俗及有關文物」由直轄市、縣（市）主管機關審查登錄後，辦理公告，並報中央主管機關備查。中央主管機關得就前項已登錄之傳統藝術、民俗及有關文物中擇其重要者，審查指定為重要傳統藝術、重要民俗及有關文物，並辦理公告。傳統藝術、民俗及有關文物滅失或減損其價值時，主管機關得廢止其登錄、指定或變更其類別，並辦理公告。直轄市、縣（市）登錄者，應報中央主管機關核定。（第59條）

十、「古物」依該法第63條，依其珍貴稀有價值，分為國寶、重要古物及一般古物。第71條又規定，中華民國境內之國寶、重要古物，不得運出國外。但因戰爭、必要修復、國際文化交流舉辦展覽或其他特殊情況有必要運出國外，經中央主管機關報請行政院核准者，不在此限。依前項規定核准出國之國寶、重要古物，應辦理保險，妥慎移運、保管，並於規定期限內運回。

十一、「自然地景」依其性質，區分為自然保留區及自然紀念物；自然紀念物包括珍貴稀有植物及礦物。（第76條）自然地景依其主管機關，區分為國定、直轄市定、縣（市）定三類，由各級主管機關審查指定後，辦理公告。直轄市定、縣（市）定者，並應報中央主管機關備查。自然地景滅失、減損或增加其價值時，主管機關得廢止其指定或變更其類別，並辦理公告。直轄市定、縣（市）定者，應報中央主管機關核定。前二項指定基準、審查、廢止條件與程序及其他應遵行事項之辦法，由中央主管機關定之。具自然地景價值者之所有人得向主管機關申請指定，主管機關受理該項申請，應依法定程序審查之。（第79條）

十二、「自然紀念物」禁止採摘、砍伐、挖掘或以其他方式破壞，並應維護其生態環境。但原住民族為傳統祭典需要及研究機構為研究、陳列或國際交換等特殊需要，報經主管機關核准者，不在此限。（第83條）

十三、「自然保留區」禁止改變或破壞其原有自然狀態。為維護自然保留區之原有自然狀態，非經主管機關許可，不得任意進入其區域範圍：其申請資格、許可條件、作業程序及其他應遵行事項之辦法，由中央主管機關定之。（第84條）

十四、「罰則」：有下列行為之一者，處5年以下有期徒刑、拘役或科或併科新台幣20萬元以上、100萬元以下罰金：1.違反第32條規定遷移或拆除古蹟。2.毀損古蹟之全部、一部或其

附屬設施。3.毀損遺址之全部、一部或其遺物、遺跡。4.毀損國寶、重要古物。5.違反第71條規定，將國寶、重要古物運出國外，或經核准出國之國寶、重要古物，未依限運回。6.違反第83條規定，擅自採摘、砍伐、挖掘或以其他方式破壞自然紀念物或其生態環境。7.違反第84條第一項規定，改變或破壞自然保留區之自然狀態。8.前項之未遂犯，罰之。（第94條）

肆、文化觀光與文化觀光部

世界各國政府觀光機構或部門的隸屬性很多元，如美國從經貿觀點將美國旅遊及觀光局（USTTA）隸屬於聯邦商務部；加拿大、墨西哥等美洲國家亦大都以經貿體系設置觀光機構。開發中國家，特別是亞洲，早期從觀光的定義與實質發展需要則都隸屬於交通體系，如日本觀光局雖然正醞釀升格為觀光廳，但目前亦隸屬於運輸省；韓國則已脫離交通部門升格為韓國文化體育觀光部（The Ministry of Culture, Sports and Tourism, MCST）；中國大陸國家旅遊局雖稱為局，但卻早於成立時就直屬於國務院的部級機構。其餘歐洲法國、義大利及泰國等致力發展觀光的國家都已與文化體系結合。

歸納起來，各國觀光主管機關的隸屬性可歸納有商務經貿、交通運輸與文化遺產等體系，但是因為將觀光與文化或人類遺產連手出擊，整合行銷，可以締造永續經營發展的願景，所以必將成為今後世界發展觀光國家的共識與趨勢。

我們欣然樂見2008年520新政府的馬蕭「觀光」與「文化」政策，兩者都分別積極主張一年內成立「文化觀光部」，相信這是觀光產業界都會贊成的政策。理由應該並不只是為了讓現有觀光機構升格，而是除了前述以「文化資產保存法」所列，應做為文化觀

光遊程內容之外，又因爲台灣有得天獨厚的多元族群文化，有豐富的民俗節慶等文化內涵做爲觀光旅遊的基礎，如果能擺脫一向隸屬於交通體系，重硬體輕軟體或重量輕質的長期觀光建設發展思維，特別是正值台灣交通可說已臻巔峰之際，地震、天災、斷橋、土石流等大地的反撲，一連串嚴重警訊，是讓大家面臨需要認眞思考如何永續經營觀光產業的關鍵時刻了，這洵然也已是新政府責無旁貸的任務。

　　因此，儘速成立文化觀光部不但契合國際觀光發展趨勢，實在也有宣示國人已大澈大悟，今後決心要把過去觀光發展重開發建設，輕文化內涵的野蠻行徑，澈底轉變爲有文明思維的做法。因此，特藉探討文化觀光之便，對「一年內」成立文化觀光部的政策再贅數語，一表贊同，再表催生之切。

第四節　水域遊憩活動管理及法規

壹、法源

　　目前台灣地區實施的「水域遊憩活動管理辦法」是交通部於民國93年2月11日以交陸發字第093B000012號令依據「發展觀光條例」第36條第2項訂定，全文共分總則、分則、附則等三章31條。凡從事水域遊憩活動均必須依該辦法規定辦理，該辦法未規定者依其他中央法令及地方自治法規辦理（第2條）。

貳、定義

　　所謂**水域遊憩活動**，依該辦法第3條，係指在水域從事下列活動：

一、游泳、衝浪、潛水。

二、操作乘騎風浪板、滑水板、拖曳傘、水上摩托車、獨木舟、泛
　　舟艇、香蕉船等各類器具之活動。

三、其他經主管機關公告之水域遊憩活動。

　　以上未列舉之水域遊憩活動種類，由主管機關認定並由各管理
機關公告之，並適用該辦法總則及附則規定（第29條）。

參、管理機關與權限

　　水域之管理機關受水域遊憩活動位置之不同而異，一般包括下
列水域遊憩活動管理機關：1.水域遊憩活動位於風景特定區、國家
公園所轄範圍者，為該特定管理機關。2.水域遊憩活動位於前款特
定管理機關轄區範圍以外，為直轄市、縣（市）政府。以上水域管
理機關如依該辦法管理水域遊憩活動，應經公告適用，方得依「發
展觀光條例」規定處罰（第4條）。

　　水域管理機關應依「發展觀光條例」第36規定限制水域遊憩活
動之種類、範圍、時間及行為時，應公告之。該辦法第4條第2項水
域遊憩活動之種類、範圍、時間及土地使用，涉及其他機關權責範
圍者，應協調該權責單位同意後辦理。至該條例第36條係指：為維
護遊客安全，水域管理機關得對水域遊憩活動之種類、範圍、時間
及行為限制之，並得視水域環境及資源條件之狀況，公告禁止水域
遊憩活動區域。該辦法第6條規定：水域管理機關得視水域環境及
資源條件之狀況，公告禁止水域遊憩活動區域。

肆、遊客安全與應遵守事項

　　由於水域遊憩活動容易發生旅遊事故，故「水域遊憩活動管理
辦法」頗多有關遊客安全與應遵守事項，茲將較重要者列舉如下：

一、從事水域遊憩活動，應遵守下列事項（第8條）：

　　㈠不得違背水域管理機關禁止活動區域之公告。

㈡不得違背水域管理機關對活動種類、範圍、時間及行為之限制公告。

㈢不得從事有礙公共安全或危害他人之活動。

㈣不得污染水質、破壞自然環境及天然景觀。

㈤不得吸食毒品、迷幻物品或濫用管制藥品。

二、水域管理機關或其授權管理單位基於維護遊客安全之考量，得視需要暫停水域遊憩活動之全部或一部。（第7條）

三、水域管理機關得視水域遊憩活動區域管理需要，訂定活動注意事項，要求水域遊憩活動經營業者投保責任保險、配置合格救生員及救生（艇）設備等相關事項。（第9條第1項）

四、水域管理機關應擇明顯處設置告示牌，標明該水域之特性、活動者應遵守注意事項，及建立必要之緊急救難系統。（第9條第2項）

五、水域遊憩活動經營業者，違反第1項注意事項有關配置合格救生員及救生（艇）設備之規定者，視為違反水域管理機關之命令。（第9條第3項）

伍、水上摩托車

所謂**水上摩托車活動**，係指以能利用適當調整車體之平衡及操作方向器而進行駕駛，並可反復橫倒後再扶正駕駛，主推進裝置為噴射幫浦，使用內燃機驅動，上甲板下側車首前側至車尾外板後側之長度在4公尺以內之器具之活動。（第10條）其管理應注意事項如下：

一、租用水上摩托車者，駕駛前應先經各水域水上摩托車出租業者之活動安全教育。前項活動安全教育之教材由水域管理機關訂定並公告之，其內容應包括第12條及第13條之規定。（第11條）

二、水上摩托車活動區域由水域管理機關視水域狀況定之，包括下

列三點：（第12條）

㈠水上摩托車活動與其他水域活動共用同一水域時，其活動範圍應位於距領海基線或陸岸起算離岸200公尺至1公里之水域內，水域管理機關得在上述範圍內縮小活動範圍。

㈡水域主管機關應設置活動區域之明顯標示；從陸域進出該活動區域之水道寬度應至少30公尺，並應明顯標示之。

㈢水上摩托車活動不得與潛水、游泳等非動力型水域遊憩活動共同使用相同活動時間及區位。

三、騎乘水上摩托車活動者，應戴安全頭盔及穿著適合水上摩托車活動並附有口哨之救生衣。（第13條）

四、水上摩托車活動區域範圍內，應區分單項航道，航行方向應為順時鐘；駕駛水上摩托車發生下列狀況時，應遵守下列規則：（第14條）

㈠**正面交車**：二車皆應朝右轉向，互從對方左側通過。

㈡**交叉相遇**：位在駕駛者右側之水上摩托車為直行車，另一水上摩托車應朝右轉，由直行車的後方通過。

㈢**後方超車**：超越車應從直行車的左側通過，但應保持相當距離及明確表明其方向。

陸、潛水活動

所稱**潛水活動**，包括在水中進行浮潛及水肺潛水之活動。而所稱**浮潛**，指配戴潛水鏡、蛙鞋或呼吸管之潛水活動；所稱**水肺潛水**，指配戴潛水鏡、蛙鞋、呼吸管及呼吸器之潛水活動。（第15條）又依據該辦法第16條規定：從事水肺潛水活動者，應具有國內或國外潛水機構發給之潛水能力證明。

為了能維護潛水活動的安全，該辦法對從事潛水活動者、經營業者、船舶，以及載客從事潛水活動之船長或駕駛人，都有相關規定，茲分別列舉說明如下：

一、從事潛水活動者

從事潛水活動者除應遵守第8條從事水域遊憩活動之應遵守規定外，並應遵守該辦法第17條規定之下列事項：

㈠應於活動水域中設置潛水活動旗幟，並應攜帶潛水標位浮標（浮力袋）。

㈡從事水肺潛水活動者，應有熟悉潛水區域之國內或國外潛水機構發給能力證明資格之人員陪同。

㈢不得攜帶魚槍射魚及採捕海域生物。

二、從事潛水活動之經營業者

從事潛水活動之經營業者，應遵守該辦法第18條規定下列事項：

㈠僱用帶客從事水肺潛水活動者，應持有國內或國外潛水機構之合格潛水教練能力證明，每人每次以指導8人為限。

㈡僱用代課從事浮潛活動者，應具備各相關機構或經其認可之組織所舉辦之講習、訓練合格證明，每人每次以指導10人為限。

㈢以切結確認從事水肺潛水活動者持有潛水能力證明。

㈣僱用帶客從事潛水活動者，應充分熟悉該潛水區域之情況，並確實告知潛水者，告知事項至少包括：活動時間之限制、最深深度之限制、水流流向、底質結構、危險區域及環境保育觀念暨規定，若潛水員不從，應停止該次活動。另應告知潛水者考量身體健康狀況及體力。

㈤每次活動應攜帶潛水標位浮標（浮力袋），並在潛水區域設置潛水旗幟。

三、從事潛水活動之船舶

載客從事潛水活動之船舶，除依「船舶法」及「小船管理規則」之規定配置必要之通訊、救生及相關設備外，並應設置潛水者上下船所需之平台或扶梯（第19條）。

四、載客從事潛水活動之船長或駕駛人

載客從事潛水活動之船長或駕駛人應遵守下列規定：（第20條）

㈠應向港口海岸巡防機關報驗載客出海從事潛水活動。

㈡出發前應先確認通訊設備之有效性。

㈢應充分熟悉該潛水區域之情況，並確實告知潛水者。

㈣乘客下水從事潛水活動時，應於船舶上升起潛水旗幟。

㈤潛水者未完成潛水活動上船時，船舶應停留該潛水區域；潛水者逾時未登船結束活動，應以通訊及相關設備求救，並於該水域進行搜救；支援船隻未到達前，不得將船舶駛離該潛水區域。

柒、獨木舟活動

所稱**獨木舟活動**，指利用具狹長船體構造，不具動力推進，而用槳划動操作器具進行之水上活動。（第21條）從事獨木舟活動，不得單人單艘進行，並應穿著救生衣，救生衣上方應附有口哨（第22條）。

從事獨木舟活動之經營業者，應遵守下列規定：（第23條）

一、應備置具救援及通報機制之無線通訊器材，並指定帶客者攜帶之。

二、帶客從事獨木舟活動，應編組進行，並有1人為領隊，每組以20人或10艘獨木舟為上限。

三、帶客從事獨木舟活動者，應充分熟悉活動區域之情況，並確實告知活動者，告知事項至少應包括活動時間之限制、水流流速、危險區域及生態保育觀念與規定。

四、每次活動應攜帶救生浮標。

捌、泛舟活動

所稱**泛舟活動**，係於河川水域操作充氣式橡皮艇進行之水上活

動。（第24條）於水域遊憩活動管理區域從事泛舟活動前，應向水域管理機關報備，並應先接受活動安全教育；教育之內容由水域管理機關訂定並公告之。（第25條）從事泛舟活動，應穿著救生衣及戴安全頭盔，救生衣上應附有口哨。（第26條）

玖、罰則

一、不具營利性質者

　　從事水域遊憩活動，不具營利性質而有下列各款情事之一者，由水域管理機關依「發展觀光條例」第60條第1項，也就是「於公告禁止區域從事水域遊憩活動或不遵守水域管理機關對有關水域遊憩活動所為種類、範圍、時間及行為之限制命令者，由其水域管理機關處新台幣5,000元以上、25,000元以下罰鍰，並禁止其活動」之規定處罰之：（第27條）

㈠違反第8條從事水域遊憩活動應遵守事項之規定。

㈡違反第11條第1項駕駛前應先經活動安全教育之規定。

㈢違反第12條第1項限制水上摩托車活動區域、第3項不得與非動力型活動使用相同活動時間及區域之規定。

㈣違反第13條應戴安全頭盔及穿著附有口哨救生衣之規定。

㈤違反第14條航行規則之規定。

㈥違反第16條應具潛水能力證明之規定。

㈦違反第17條從事潛水活動應遵守事項之規定。

㈧違反第20條船長或駕駛人應遵守事項之規定。

㈨違反第22條應穿著附有口哨救生衣及不得單人單艘進行之規定。

㈩違反第25條第1項從事泛舟活動前應向水域管理機關報備、第2項應先經活動安全教育之規定。

㈪違反第26條應穿著附有口哨救生衣及戴安全頭盔之規定。

二、具營利性質者

從事水域遊憩活動，具營利性質而有下列各款情事之一者，由水域管理機關依「發展觀光條例」第60條第2項，也就是「於公告禁止區域從事水域遊憩活動，或不遵守水域管理機關對有關水域遊憩活動所為種類、範圍、時間及行為之限制命令者，由水域管理機關處新台幣15,000元以上、75,000元以下罰鍰，並禁止其活動」之規定處罰之（第28條）：

㈠違反第8條從事水域遊憩活動應遵守事項之規定。

㈡違反第9條第1項水域管理機關所定注意事項有關配置合格救生員及救生（艇）設備之規定。

㈢違反第12條第1項限制水上摩托車活動區域、第3項不得與非動力型活動使用相同活動時間及區域之規定。

㈣違反第14條航行規則之規定。

㈤違反第17條從事潛水活動應注意事項之規定。

㈥違反第18條潛水活動經營業應遵守事項之規定。

㈦違反第20條船長或駕駛人應遵守事項之規定。

㈧違反第23條獨木舟活動經營業應遵守事項之規定。

㈨違反第25條第1項從事泛舟活動前應向水域管理機關報備之規定。

第五節 空域遊憩活動管理及法規

壹、法源與定義

目前台灣地區實施的空域遊憩活動管理辦法，主要還是依據民國96年7月18日修正公布的「民用航空法」第99-1條第3項規定訂定，由交通部於民國97年6月30日修正發布的「超輕型載具活動管理辦法」，全文共43條。其次由該部民用航空局於民國97年4月2日

修正的「超輕型載具活動空域申請程序」，以及該部於民國97年6月2日修正發布共24條的「民營飛行場管理規則」，及民國97年4月22日訂定發布「自用航空器飛航活動管理規則」，都是從事空域遊憩活動時必須遵守的法規。

依據「民用航空法」第2條第20款規定，所謂**超輕型載具**，指具動力可載人，且其最大起飛重量不逾510公斤及最大起飛重量之最小起飛速度每小時不逾65公里或關動力失速速度每小時不逾64公里之航空器。

貳、超輕型載具的分類與分級

依據「超輕型載具管理辦法」第7條規定，超輕型載具依其設計，分為固定翼載具、直昇機載具、陀螺機、動力飛行傘及動力滑翔翼；另依超輕型載具之空重及性能，區分為下列三級：

一、合於下列條件之動力飛行傘及單座之固定翼載具、陀螺機與動力滑翔翼為第一級：
　　㈠空重不逾115斤。
　　㈡油箱容量不逾18公斤。
　　㈢最大動力條件下之最大平飛速度每小時不逾101公里。
　　㈣慢車動力條件下失速速度每小時不逾44公里。
二、合於下列條件且非直昇機載具為第二級：
　　㈠標準大氣、海平面高度、最大持續動力條件下，最大平飛速度每小時不逾222公里。
　　㈡在最大核准起飛重量及臨界重心條件下，不使用升力增進裝置之最大失速速度或最小穩定飛行速度每小時不逾83公里。
　　㈢含操作人之總座位數不逾二個。
　　㈣單一往復式發動機。
　　㈤固定翼載具之螺旋槳應為固定式或僅能於地面調整；動力滑

翔翼之螺旋槳應為固定式或自動順槳式；陀螺機之旋翼系統
應為雙葉、固定槳距、半關節及橇式。

㈥機艙應為不可加壓艙。

㈦除水陸兩用超輕型載具或動力滑翔翼外，起落架應為固定
式。

三、非屬第一級或第二級之超輕型載具為第三級。

參、活動團體之設立與管理

依據該辦法第2條第1項規定，申請設立超輕型載具活動團體，
其發起人應檢附下列文件，先向交通部民用航空局申請許可：

一、申請書。

二、章程草案。

三、發起人名冊（附身分證影印本）。

四、基本器材來源說明資料。

五、專業人員名冊。

發起人於取得前項許可後6個月內，應依法完成人民團體之法
人登記，並檢附下列文件，報請民航局備查；未於許可期間內完成
人民團體之法人登記者，民航局得廢止其許可：

一、人民團體主管機關之核准立案文件、立案證書及圖記影本。

二、人民團體之法人登記證書影本。

三、章程。

四、理、監事、會務人員名冊。

五、會員名冊。

換言之，依據該辦法精神，從事超輕型載具活動，一定要以人
民團體之法人登記之活動團體，始可為之。又活動團體經依法完成
人民團體之法人登記後，依該辦法第3條規定，應擬訂活動指導手
冊，該活動指導手冊應包括下列文件：

一、應配置之專業人員及其資格。

二、應設置之基本器材。

三、超輕型載具製造、進口、註冊、檢驗、給證及換（補）證之申請。

四、超輕型載具操作證之給證及換（補）證之申請。

五、活動場地之需求規劃、協調及申請。

六、活動空域之範圍、限制、遵守、空域安全及管理。

七、飛航事故之通報及處理。

　　活動團體應檢附前項之活動指導手冊，報請民航局核轉交通部會同行政院體育委員會核定，並配置前項第1款專業人員與設置前款基本器材後，始得從事活動。

　　另依該辦法第39條規定，活動團體應每3個月彙整下列資料，報請民航局備查：

一、超輕型載具清冊。

二、會員資料。

三、各活動場地起降資料。

肆、所有人與操作人之職責

一、超輕型載具所有人及操作人應負超輕型載具飛航安全之責，對超輕型載具為妥善之維護，並從事安全飛航作業。（第5條）

二、所有人應檢附其管制號碼標識已完成之圖片及已投保第30條規定之「責任保險」證明，向民航局或受該局委託之活動團體或專業機構申請註冊。（第6條）

三、所有人或操作人應依其超輕型載具之分級，執行及簽署各項檢查與維護紀錄；年度或飛航時間100小時以上之定期維護檢查，應由活動團體之合格檢驗人員執行及簽署並記錄，以供民航局查核。（第16條）

四、操作人應以目視飛航操作超輕型載具，並不得有下列行為：

　　㈠於劃定空域外從事飛航活動者。

㈡血液中酒精濃度超過0.04%或吐氣中酒精濃度超過每公升0.2
　毫克仍操作超輕型載具者。

㈢於終昏後至始曉前之時間飛航者。

　操作人在操作時，應防止與其他航空器、超輕型載具或障礙
物接近或碰撞。操作人之飛航紀錄，應由活動團體至少保存二年以
上。（第27條）

五、超輕型載具應由其所有人向民航局或受該局委託之活動團體或
　　專業機構申請檢驗。未具備適用之飛航手冊及組裝或維護手冊
　　之所有人，應依民航局訂定之「超輕型載具飛行測試程序」編
　　製飛航手冊及組裝或維護手冊。其內容應足以妥善操作及維護
　　超輕型載具之安全性；並依其分級申請檢驗。（第8條）

六、依「民用航空法」第99-2條規定，所有人與操作人應加入活動
　　團體為會員，始得從事活動，並遵守活動團體之指導。

伍、操作證及測驗工作證資格之取得

一、依該辦法第18條規定，操作證分為學習操作證、普通操作證及
　　教練操作證三類。第17條又規定，非經取得超輕型載具操作
　　證，不得操作超輕型載具。但加入活動團體尚未取得操作證之
　　會員有下列情形之一者，不在此限：

㈠與其所屬活動團體之教練同乘，而不實際操作超輕型載具。

㈡與其所屬活動團體之教練同乘，並在教練監督指導下學習操
　作超輕型載具。

　實施前項飛航活動前，教練應提供及說明與該次飛航相關之
安全事項。

二、申請學習操作證者，依該辦法第19條，應檢附下列文件經其所
　　屬活動團體報請民航局審查合格發給操作證後，始得在教練之
　　簽證認可及監督指導下，單獨操作超輕型載具：

㈠申請書及半年內之彩色一吋身分證用脫帽照片2張。

㈡申請測驗前90日內依據普通小型車體檢認定標準並經公立醫療院所或教學醫院體格檢查合格證明文件或民航局核發之有效民用航空人員體格檢查及格證。

㈢完成下列之一各類超輕型載具飛航訓練時間之飛航記錄簿或經教練簽證認可文件：

　1.固定翼載具、直昇機載具、陀螺機或動力滑翔翼為18小時以上。

　2.動力飛行傘為1小時以上。

㈣經民航局或受該局委託之活動團體或專業機構之學、術科測驗合格之證明文件。

三、申請普通操作證者，應檢附文件依該辦法第20條除具備申請學習操作證㈠、㈡及㈣項外，必須完成下列之一各類超輕型載具飛航訓練時間之飛航紀錄簿：

㈠固定翼載具、直昇機載具、陀螺機或動力滑翔翼為20小時以上。

㈡動力飛行傘為10小時以上。

四、申請教練操作證者，依該辦法第21條，應檢附文件除具備申請學習操作證㈠、㈡及㈣項外，還必須：

㈠熟悉相關民航法規、超輕型載具操作人技術考驗程序及執行要領之超輕型載具測驗人員學科講習訓練證明文件。

㈡具有飛航總時間500小時以上之紀錄證明文件。

㈢申請日往前起算之2年內無違反「民用航空法」第119-1條而受處分之紀錄。

㈣完成其所屬活動團體或專業機構之教練訓練證明文件。

五、依該辦法第22條規定，學習操作證之有效期間為6個月；普通及教練操作證之有效期間為2年，操作時應隨身攜帶操作證。

六、至於申請測驗工作證，係依據該辦法第25條規定，操作人於2

年內無違反「民用航空法」第119-1條而受處分之紀錄者,得由其所屬活動團體或專業機構檢附下列文件,報請民航局審查合格並發給超輕型載具測驗工作證後,始得執行測驗工作:

㈠具有飛航總時間1,000小時以上或曾持有民航局或其他國家民航主管機關發給之自用駕駛員以上之檢定證,且飛航總時間500小時以上之紀錄證明文件。

㈡熟悉相關民航法規、超輕型載具操作人技術考驗程序及執行要領之超輕型載具測驗人員學科講習訓練證明文件。

測驗工作證之有效期限為2年,持有人應於期滿前30日內檢附前項文件,經其所屬活動團體或專業機構報請民航局換發;測驗人員離職時,活動團體或專業機構應收回測驗工作證向民航局繳銷,其不能繳銷者,民航局得逕行註銷;測驗工作證遺失或毀損時,持有人應敘明理由,經其所屬活動團體或專業機構報請民航局補發或換發。

陸、飛航安全保險與事故處理

除前述所有人與操作人應負超輕型載具飛航安全之責外,該辦法第30條更明確規定,所有人就因操作超輕型載具,對載具外之人所造成之傷亡損害,應投保責任保險,其保險金額如下:

一、死亡者,不得低於新台幣300萬元。

二、重傷者,不得低於新台幣150萬元。

三、非死亡或重傷者,依實際損害計算。但最高不得超過新台幣150萬元。

此外,為妥適管理超輕型載具之飛航,該辦法第29條規定,活動團體應備有超輕型載具即時定位回報管理機制,以確保空域安全,該管理機制於啟用前並應先報請民航局核可。

超輕型載具發生飛航事故時,依據該辦法第35條第1項規定,

其所有人、操作人、活動團體及政府相關機關（構），除為救援及消防之必要外，應維持現場之完整、協助及配合調查作業，並應於得知消息後二小時內將發生情形通報行政院飛航安全委員會、民航局及體委會，另所有人、操作人及活動團體應於30日內將處理情形及改善措施報請民航局及體委會備查。

　　超輕型載具發生疑似飛航事故時，同條第2項規定，其所有人、操作人、活動團體及政府相關機關（構），除為救援及消防之必要外，應維持現場之完整、協助及配合調查作業，並應於得知消息後24小時內將發生情形報請行政院飛航安全委員會、民航局及體委會，另所有人、操作人及活動團體應於30日內將處理情形及改善措施報請民航局及體委會備查。

柒、活動之空域與場地

一、空域

　　超輕型載具活動之空域，依據「民航法」第99-4條第1項及該辦法第28條規定，係由交通部會同國防部劃定，經民航局公告後，得由活動團體檢附下列文件，向民航局申請核准使用；經核准使用之空域，活動團體應標定或設定明確地標提供操作人辨識。
一、擬使用之空域經緯度（WGS84座標系統）範圍資料。
二、擬使用之空域高度。
三、擬使用之空域地理位置圖。
　　前項之空域，如有多數活動團體申請核准使用者，應由該多數活動團體共同訂定使用協議，並報請民航局核准。
　　活動團體為辦理臨時性國際超輕型載具活動，必要時得於3個月前申請民航局核轉交通部會同國防部劃定臨時空域。
　　另依交通部民用航空局民國97年4月2日修正「超輕型載具活動空域申請程序」第3點規定，民航局於接獲超輕型載具活動團體之

申請資料後，轉請相關縣（市）政府及內政部營建署審查該空域是否位於國家公園或都市計畫區域：

㈠如該空域位於國家公園或都市計畫區上空，則民航局回覆活動團體，所申請之空域無法開放並述明原因。

㈡如該空域僅部分位於國家公園、都市計畫區上空，民航局視需要調整空域範圍後，提案至空中航行管制委員會議審查。

㈢如該空域並未位於國家公園、都市計畫區上空，民航局提案至空中航行管制委員會議審查。

依「民航法」第99-4條第2項規定，活動空域不得劃定於國家公園及實施都市計畫地區之上空。但農業區、風景區或經行政院同意之地區不在此限。

二、場地

超輕型載具之活動場地，申請時須依該辦法第31條規定，應由活動團體檢附下列文件，向民航局申請，經會同體委會及其他相關機關審查及會勘合格後，始得使用：

㈠活動計畫書：應包括場地名稱、設立地點、設立目的、用途、設施配置圖、活動場地安全維護計畫、活動空域及擬使用超輕型載具之型別。

㈡土地租用或同意使用之證明文件。但申請人為土地所有權人者免附。

㈢自向民航局申請日前3個月內核發之土地登記簿謄本及地籍圖謄本，申請範圍應著色標示。

㈣如需環境影響評估時，應檢附環境影響說明書或評估報告書。

前項活動場地應符合都市計畫及非都市土地使用管制相關法規之規定。第32條又規定，活動團體舉辦或參與各種比賽，應於15日前先向行政院體育委員會報備。該比賽在國內舉行者，由活動團體擬定活動計畫及競賽規程，報請體委會及民航局備查。

第三篇

旅行業經營

第十章

旅行業管理及法規

第一節 旅行業沿革、定義與法制

壹、沿革

旅行（Travel）的事實很早，我國又比歐美早，若以有文字記載的旅遊活動而言，可以追溯到兩千多年前的春秋戰國時期，所以觀光局原有局徽是「孔子周遊列國」（見**圖11-1**），目前已改為「Taiwan, Touch Your Heart」標識，見**圖5-1**；但是真正有旅行社（Travel Agent）或旅行業（Travel Service）則發展甚晚。西元1845年，始由享有現代旅行業之父之稱的英國湯瑪士‧柯克（Thomas Cook, 1808-1892）成立世界上最早的旅行社──「湯瑪士‧柯克父子公司」（Thomas Cook and Sons Co.），中文名稱是「英國通濟隆公司」。而我國更晚，民國16年6月1日才由上海銀行創辦人陳光甫先生於上海創設中國旅行社，經營項目以設立各地招待所為主，並發行旅行支票及代售客票，兼以櫃台化服務方式經營，因此頗受稱道，可說是我國旅行事業的拓荒者。

在台灣，除民國32年2月中國旅行社於台灣成立分社，並命名為台灣中國旅行社之外，日據時期已有「東亞交通公社台灣支社」

圖11-1　觀光局（Tourism Bureau）原來局徽

經營旅行業務，光復後在民國45年由政府接收，並於民國49年5月
核准成立，改組爲「台灣旅行社」，隸屬鐵路局營運。光復時除了
台灣中國旅行社、台灣旅行社之外，尚有歐亞旅行社及遠東旅行社
等共4家。

民國54年，又有亞美、亞洲、歐美、台新及東南等旅行社相繼
成立，合計9家。但是在民國53年日本開放國民海外旅行政策後，
來台觀光客激增，迄至民國55年台灣地區已有50家旅行社成立，民
國58年遽增至97家。民國68年1月1日，政府實施開放國民出國觀光
政策，旅行業的業務亦從單向邁入雙向，旅行社更增加到349家，
由於過度膨脹，惡性競爭，政府遂決定暫停甲種旅行社申請設立，
因而逐年遞減。

民國76年11月2日政府開放國人赴大陸探親政策，我國出國人
口急速成長，旅行業家數達439家。民國77年1月1日，政府重新開
放旅行業執照申請，並將旅行業由原先的甲、乙兩種區分爲綜合、
甲種和乙種三類，直至民國87年1月1日實施隔週休二日政策，始帶
動國人在國內旅遊之風潮，與國民旅遊業務之推展，迄民國90年全
面實施週休二日政策，台灣地區共有1,817家旅行業。至民國97年7
月4日實施兩岸包機直航後的9月底止，台灣地區旅行業則已有2,215
家總公司，678家分公司（見**表11-1**）。

表11-1　至民國97年9月底止台灣地區旅行社統計表

旅行社 地區	綜合旅行社		甲種旅行社		乙種旅行社		合　計	
	總公司	分公司	總公司	分公司	總公司	分公司	總公司	分公司
台北市	68	32	983	56	12	0	1,063	88
台北縣	1	21	45	7	6	2	52	30
桃園縣	0	29	111	22	14	1	125	52
基隆市	0	1	3	2	0	0	3	3
新竹市	0	20	34	18	7	0	41	38
新竹縣	0	4	15	4	1	0	16	8
苗栗縣	0	3	28	9	1	0	29	12
花蓮縣	0	7	16	7	5	0	21	14

（續）表11-1　民國97年9月底止台灣地區旅行社統計表

旅行社 地區	綜合旅行社		甲種旅行社		乙種旅行社		合　計	
	總公司	分公司	總公司	分公司	總公司	分公司	總公司	分公司
宜蘭縣	0	5	15	5	12	1	27	11
台中市	2	43	170	67	11	0	183	110
台中縣	0	10	44	8	4	1	48	19
彰化縣	0	10	46	13	2	1	48	24
南投縣	0	4	17	6	0	0	17	10
嘉義市	0	12	32	13	2	0	34	25
嘉義縣	0	4	4	2	6	0	10	6
雲林縣	0	6	19	3	3	1	22	10
台南市	1	18	96	26	6	0	103	44
台南縣	0	8	13	9	4	1	17	18
澎湖縣	0	1	18	4	19	1	37	6
高雄市	19	39	219	68	10	1	248	108
高雄縣	0	4	12	5	6	0	18	9
屏東縣	0	5	10	9	3	0	13	14
金門縣	0	1	13	10	1	0	14	11
連江縣	0	0	3	2	0	0	3	2
台東縣	0	2	7	4	16	0	23	6
總　計	91	289	1,973	379	151	10	2,215	678

資料來源：交通部觀光局。

貳、定義與法源

　　所謂旅行業（Travel Agent）依據總統民國96年3月21日修正公布之「發展觀光條例」第2條第10款之定義：「指經中央主管機關核准，爲旅客設計安排旅程、食宿、領隊人員、導遊人員、代購代售交通客票、代辦出國簽證手續等有關服務而收取報酬之營利事業」。第4條規定旅行業之主管機關爲「交通部」，該部遂依該條例第66條第3項規定，於民國97年1月31日發布「旅行業管理規則」，因此「發展觀光條例」爲旅行業的法源。

　　惟從不同國家的觀光政策背景及法規規定之業務範圍觀之，則旅行業有不同的定義，舉其大要者如下：

一、美國

依據美洲旅行協會（American Society of Travel Agent, ASTA）將旅行業又分為旅行代理商及旅遊經營商兩類，定義如下：

㈠旅行代理商（Travel Agent）：凡個人或公司、行號，接受1家或1家以上的業主之委託，從事於代理銷售旅行業務及提供相關之勞務者。

㈡旅遊經營商（Tour Operator）：凡個人或公司、行號，專門從事安排、設計及組成標有訂價之個人或團體行程者。

二、日本

依據日本「旅行業法」第2條，旅行業之定義為：

㈠為旅行者，因運輸或住宿服務之需求，居間從事代理訂定契約、媒介或中間人之行為。

㈡為提供運輸或住宿服務者，代予向旅行者代理訂定契約，或媒介之行為。

㈢利用他人經營之運輸機關或住宿設施，提供旅行者運輸住宿之服務行為。

㈣前三項行為所附隨，為旅客提供運輸及住宿以外之有關服務事項，代理訂定契約、媒介，或中間人之行為。

㈤前三項所列行為所附隨之運輸及住宿服務以外有關旅行之服務事項，為提供者與旅行者代理訂定契約或媒介之行為。

㈥第1項到第3項所列舉之行為有關事項，旅行者之導遊、護照之申請等向行政廳之代辦，給予旅行者方便所提供之服務行為。

㈦有關旅行諮詢服務行為。

㈧從事第1項至第6項所列行為之代理訂定契約之行為。

三、韓國

依據韓國「觀光事業法」第2條第2項所稱旅行業，係指收取手

續費，經營下列事項者：

㈠為旅客介紹有關運輸工具、住宿設施及其他附隨旅行之設施，或代理契約之簽訂。

㈡為運輸業、住宿及其他旅行附隨業介紹旅客，或為代理契約之簽訂。

㈢利用他人經營之運輸、住宿及其他旅行附屬設施，向旅客提供服務。

㈣為旅客代辦護照、簽證等手續，但不包括「移民法」第10條第1項所規定之事務。

㈤其他交通部命令規定與旅行行為有關之業務。

四、新加坡

依據「新加坡共和國旅行業條例」第4條對旅行業之定義為：有下列各款行為之一者，視為經營旅行業務：

㈠出售旅行票券，或以其他方法為他人安排運輸工具者。

㈡出售地區間之旅行權利給不特定人，或代為安排，或獲得上述地區之旅館或其他住宿設施者。

㈢實行預定之旅遊活動者。

㈣購買運輸工具之搭乘權予以轉售者。

五、中國大陸

依據大陸國務院1996年6月發布之「旅行社管理條例」第3條定義為：旅行社是指有營利目的，從事旅遊業務的企業。而所謂旅遊業務，依同條第2項規定，是指為旅遊者代辦出境、入境和簽證手續，招徠、接待旅遊者，為旅遊者安排食宿等有償服務的經營活動。

六、我國

我國的定義，除已如前述外，在開放國人出國觀光的政策下，

「發展觀光條例」第27條規定旅行業之業務範圍包含：

㈠接受委託代售海、陸、空運輸事業之客票或代旅客購買客票。

㈡接受旅客委託代辦出、入國境及簽證手續。

㈢招攬或接待國際觀光旅客，並安排旅遊、食宿及交通。

㈣設計旅程、安排導遊人員或領隊人員。

㈤提供旅遊諮詢服務。

㈥其他經中央主管機關核定與國內外觀光旅客旅遊有關之事項。

　　前項業務範圍，中央主管機關得按其性質，區分為綜合、甲種、乙種旅行業核定之。

　　非旅行業者不得經營旅行業業務。但代售日常生活所需陸上運輸事業之客票，不在此限。

　　目前我國旅行業除交通部民國97年1月31日修正發布「旅行業管理規則」，共68條之外，與旅行業經營有關的法規名稱及發布日期如下列：

1.「導遊人員管理規則」（96/2/27）

2.「領隊人員管理規則」（94/4/19）

3.「旅行業交易安全查核作業要點」（96/4/25）

4.「大陸地區人民來台從事觀光活動許可辦法」（97/6/20）

5.「大陸地區人民來台觀光旅行業保證金繳納之收取保管及支付作業要點」（97/6/20）

6.「旅行業接待大陸地區人民來台觀光旅遊團品質注意事項」（97/6/20）

7.「旅行業辦理大陸地區人民來台從事觀光活動業務注意事項及作業流程」（97/6/20）

8.「導遊人員接待大陸觀光團機場臨時工作證申借作業要點」（94/1/25）

9.「旅行業辦理台灣地區人民赴大陸地區旅行作業要點」（90/4/30）

10.「旅行業紓困貸款利息補貼實施要點」（92/6/9）

11.「交通部觀光局補助辦理導遊人員精進訓練實施要點」
（96/5/21）

12.「旅行業國內外觀光團體緊急事故處理作業要點」
（90/7/12）

13.「旅行業代辦護照申請作業應行注意事項」（90/11/30）

14.「法人團體受委託辦理國際觀光行銷推廣業務監督管理辦
法」（91/12/19）

15.「民間團體或營利事業辦理國際觀光宣傳及推廣事務輔導辦
法」（91/12/19）

16.「公平交易法對國外渡假村會員卡銷售行為之規範說明」
（91/12/25）

17.「國內旅遊定型化契約書範本」（93/11/5）

18.「國外旅遊定型化契約書範本」（93/11/5）

19.「國內個別旅遊定型化契約書範本」（91/10/9）

20.「國外個別旅遊定型化契約書範本」（91/10/9）

21.「海外渡假村會員卡（權）定型化契約範本」（95/10/30）

22.「國內個別旅遊定型化契約應記載及不得記載事項」
（91/12/16）

23.「國外個別旅遊定型化契約應記載及不得記載事項」
（91/11/19）

24.「國內旅遊定型化契約應記載及不得記載事項」
（88/5/18）

25.「國外旅遊定型化契約應記載及不得記載事項」
（88/5/18）

26.「交通部觀光局補助財團法人台灣海峽兩岸觀光旅遊協會暫
行作業要點」（95/12/29）

27.「觀光產業配合政府參與國際觀光宣傳推廣適用投資抵減辦

第二節　旅行業之特性

　　旅行業屬服務業，其所銷售之商品乃是勞務的提供，亦即提供有關旅遊、食宿的服務而收取報酬之事業。如果從「法」的立場加以分析，旅行業具有如下特質或特性：

壹、講究信用

　　旅行業所提供的服務，無法讓顧客事先看貨、比貨，甚或不滿意可以退貨，因此在交易行為中必須建立在「信用」或「童叟無欺」的態度上。除了「旅行業管理規則」第49條第13項有「旅行業不得違反交易誠信原則」之規定外，為了規範旅行業誠實經營，「發展觀光條例」及「旅行業管理規則」尚有如下規定：

一、「旅行業管理規則」第24條規定，旅行業辦理團體觀光旅客出國旅遊時，應發行由其負責人簽名或蓋有公司印章之旅遊文件；未發行旅遊文件者，不得招攬旅客組團出國觀光。前項旅遊文件經旅客同意簽章後，其契約成立。旅行業因違約對旅客所產生之損害，應負賠償責任。可見旅遊文件或旅遊契約是確保遊客及旅行社兩者間相互權益，也是信守信用的尺度所在，因此必須本於平等誠信原則，嚴肅謹慎訂定，藉以避免層出不窮的旅遊糾紛發生。

二、「旅行業管理規則」第30條規定，旅行業刊登於新聞紙、雜誌、電腦網路及其他大眾傳播工具之廣告，應載明公司名稱、種類及註冊編號。但綜合旅行業得以註冊之服務標章替代公司名稱。前項廣告內容應與旅遊文件相符合，不得為虛偽之宣傳。第31條也規定，旅行業以服務標章招攬旅客，應依法申請

服務標章註冊，報請交通部觀光局核備，但仍應以本公司名義
簽訂旅遊契約，並以一個標章爲限。

三、除「發展觀光條例」及「旅行業管理規則」外，仍須遵守民國
91年2月6日修正總統令公布之「公平交易法」及民國92年1月
22日修正總統令公布之「消費者保護法」等規定，務使誠信原
則眞正落實在大、小旅遊交易行爲之中。

貳、注重安全

　　旅行業安排觀光旅客旅遊、食宿，等於旅客的生命安全在旅
遊期間都託付旅行社，而旅行社的負責守法與安全又成正比，因此
「旅行業管理規則」對維護旅客安全規定極多。舉其大要如下：

一、旅遊文件之契約書應載明發生旅行事故或旅行業因違約對旅客
所生之損害賠償責任。（第24條第8款）

二、旅行業辦理旅遊時，該旅行業及其所派遣之隨團服務人員應依
該規則第37條，遵守下列規定：

　㈠不得有不利國家之言行。

　㈡不得於旅遊途中擅離團體或隨意將旅客解散。

　㈢應使用合法業者依規定設置之遊樂及住宿設施。

　㈣旅遊途中注意旅客安全之維護。

　㈤除有不可抗力因素外，不得未經旅客請求而變更旅程。

　㈥除因代辦必要事項須臨時持有旅客證照外，非經旅客請求，
　　不得以任何理由保管旅客證照。

　㈦執有旅客證照時，應妥慎保管，不得遺失。

　㈧應使用合法業者提供之合法交通工具及合格之駕駛人。包租
　　遊覽車者，應簽訂租車契約，並依交通部觀光局頒訂之檢查
　　紀錄表塡列查核其行車執照、強制汽車責任保險、安全設
　　備、逃生演練、駕駛人之持照條件及駕駛精神狀態等事項；

且以搭載所屬觀光團體旅客為限,沿途不得搭載其他旅客。

三、旅行業或從業人員如有維護國家榮譽或旅客安全有特殊表現者,應予以獎勵或表揚;但如疏於注意安全致發生重大事故者,交通部觀光局得立即定期停止其一部或全部之營業、執業,或撤銷其營業執照、執業登記證。(第55條)

四、旅行業舉辦團體旅遊、個別旅客旅遊及辦理接待國外、香港、澳門或大陸地區觀光團體旅客旅遊業務,應投保「責任保險」及「履約保證保險」(第53條),並於簽訂旅遊契約時,主動告知國外或國內旅客自行投保「旅行平安保險」。

五、旅行業舉辦觀光團體旅遊業務,發生緊急事故時,應依交通部觀光局頒訂之「旅行業國內外觀光團體緊急事故處理作業要點」規定處理,並於事故發生後24小時內向交通部觀光局報備。(第39條)

六、旅行業及其僱用人員於經營或執行業務,取得旅客個人資料,應妥慎保存,其使用不得逾原約定使用之目的。(第34條)

參、重視從業人員素質

旅行業提供之商品為「服務」,而服務的品質則繫於從業人員的素質與熱忱,因此員工的良窳乃為旅行業成敗之關鍵所在。「旅行業管理規則」特別對「經理人」及「負責人」規定消極資格及積極資格,並對從業人員規範禁止行為,請詳第五節。「發展觀光條例」第33條對旅行業發起人、董事、監察人、經理人、執行業務或代表公司之股東等從業人員規定,有下列各款情事之一者,不得擔任:

一、有「公司法」第30條各款情事之一者。

二、曾經營該觀光旅館業、旅行業、觀光遊樂業受撤銷,或廢止營業執照處分尚未逾五年者。

已充任為公司之董事、監察人、經理人、執行業務或代表公司之股東，如有第1項各款情事之一者，當然解任之，中央主管機關應撤銷或廢止其登記，並通知公司登記之主管機關。

旅行業經理人應經中央主管機關或其委託之有關機關團體訓練合格，領取結業證書後，始得充任；其參加訓練資格，由中央主管機關定之。

旅行業經理人連續三年未在旅行業任職者，應重新參加訓練合格後，始得受僱為經理人。

旅行業經理人不得兼任其他旅行業之經理人，並不得自營或為他人兼營旅行業。

此外，「發展觀光條例」第51條規定：經營管理良好之觀光產業或服務成績優良之觀光產業從業人員，由主管機關表揚之。「旅行業管理規則」第48條：旅行業從業人員應接受交通部觀光局及地方觀光主管機關舉辦或委託有關機關、團體辦理之專業訓練。

如有下列情事之一者，除予以獎勵或表揚外，並得協調有關機關獎勵之：

一、熱心參加國際觀光推廣活動或增進國際友誼有優異表現者。

二、維護國家榮譽或旅客安全有特殊表現者。

三、撰寫報告或提供資料有參採價值者。

四、經營國內外旅客旅遊、食宿及導遊業務，業績優越者。

五、其他特殊事跡經主管機關認定應予獎勵者。（第55條）

由此可見，服務業重視從業人員素質，而操持旅客安全、旅遊品質的旅行業從業人員，尤其更應加以重視其服務態度、責任、操守等素養。

肆、居中介之結構地位

旅行業無法獨立完成其商品之製造或勞務之供應，不但受到住

宿業、交通業、餐飲業、風景遊樂區等遊憩資源和觀光行政管理單位（如觀光局）等之影響，而且也受到其行業本身、行銷之通路和相互競爭之牽制。此外，旅行業也受到其生存之外在因素，如經濟消長、政治狀況、社會變遷和文化發展等影響，因而塑造出各種不同特性的旅行業。所以旅行業在整體觀光事業中，從觀光相關事業到觀光客之間，居於中間轉介之結構地位，與其他相關服務業之關係至為密切。從「發展觀光條例」第22條列舉旅行業業務範圍，更清楚其此一特性。

第三節　旅行業之類別

　　旅行業之種類按照國情及其觀光政策之不同，大致有如下之分類型式：

壹、歐美之分類

一、躉售旅行業

　　躉售旅行業（Tour Wholesaler）係以雄厚的財力與關係良好又有經驗的人才，深入市場研究，精確掌握旅遊趨勢，再配合完整的組織系統，設計出旅客需求或喜好的行程，並以定期航空包機或承包郵輪等降低成本的方式吸收其他同業旅客；或以特別的遊覽行程設計成屬於自己品牌的行程，交由同業代為推廣。躉售業者對自己設計開發遊程所需之交通運輸、旅遊節目、住宿旅館、領隊及同業間關係都建立良好信譽、品質與服務，形成定期的所謂團體全備旅遊（Group Package Tour）。

二、遊程承攬旅行業

　　遊程承攬旅行業（Tour Operator）即是與美洲旅行協會

（ASTA）之旅遊經營商類似的旅行業。不論經營規模、市場開發均較薈售業薄弱，相對的營運風險自然降低。

三、零售旅行業

零售旅行業（Retail Travel Agent）之組織規模小、人員少，但分布最廣、數量最多，所能提供旅客之服務也最直接而普及，因此在旅行業行銷網路上佔有重要地位。平時或淡季時亦替客戶代購機票、船票、鐵公路車票，或代訂旅館、代辦簽證等。

四、獎勵公司

獎勵公司（Incentive Company or Motivational Houses）係指幫助客戶規劃、組織與推廣由公司出錢或補助，藉以激勵公司員工旅遊或自強活動計畫的專業性公司。

貳、日本之分類

一、一般旅行業

日本之一般旅行業係指以經營其本國旅客或外國旅客的國內旅行、海外旅行乃至各種不同型態的作業為主，其設立需經運輸大臣核准。

二、國內旅行業

國內旅行業係指僅能經營日本人及外國觀光客在日本國內旅行的旅行業，其設立需經都道府縣知事的核准。

三、旅行業代理店

旅行業代理店係指代理前舉二種旅行業之旅行業務者稱之。又分為由運輸大臣核准之「一般旅行業代理店業者」及由都道府縣知事核准之「國內旅行業代理店業者」二種。

參、中國大陸之分類

依據1996年6月國務院發布的大陸「旅行業管理條例」第6條之規定：旅行社按其經營業務範圍的不同，可分為國際旅行社和國內旅行社兩類：

一、國際旅行社

國際旅行社之經營範圍包括入境旅遊業務、出境旅遊業務、國內旅遊業務。

二、國內旅行社

國內旅行社的經營範圍僅限於國內旅遊業務。

肆、我國之分類

我國現行「旅行業管理規則」第3條，依經營業務之不同，區分為綜合旅行業、甲種旅行業及乙種旅行業三種，茲列舉其各種旅行業經營之業務如下：

一、綜合旅行業

㈠接受委託代售國內外海、陸、空運輸事業之客票或代旅客購買國內外客票、託運行李。

㈡接受旅客委託代辦出、入國境及簽證手續。

㈢招攬或接待國內外觀光旅客並安排旅遊、食宿及交通。

㈣以包辦旅遊方式或自行組團，安排旅客國內外觀光旅遊、食宿、交通及提供有關服務。

㈤委託甲種旅行業代為招攬前款業務。

㈥委託乙種旅行業代為招攬第4款國內團體旅遊業務。

㈦代理外國旅行業辦理聯絡、推廣、報價等業務。

㈧設計國內外旅程、安排導遊人員或領隊人員。

㈨提供國內外旅遊諮詢服務。

㈩其他經中央主管機關核定與國內外旅遊有關之事項。

二、甲種旅行業

㈠接受委託代售國內外海、陸、空運輸事業之客票或代旅客購買國內外客票、託運行李。

㈡接受旅客委託代辦出、入國境及簽證手續。

㈢招攬或接待國內外觀光旅客並安排旅遊、食宿及交通。

㈣自行組團安排旅客出國觀光旅遊、食宿、交通及提供有關服務。

㈤代理綜合旅行業招攬前項第5款之業務。

㈥設計國內外旅程、安排導遊人員或領隊人員。

㈦提供國內外旅遊諮詢服務。

㈧其他經中央主管機關核定與國內外旅遊有關之事項。

綜合旅行業、甲種旅行業都經營國人出國觀光團體旅遊,該規則第38條規定,應慎選國外當地政府登記合格之旅行業,並應取得其承諾書或保證文件,始可委託其接待或導遊。國外旅行違約,致旅客權利受損者,國內招攬之旅行業應負賠償責任。

三、乙種旅行業

㈠接受委託代售國內海、陸、空運輸事業之客票或代旅客購買國內客票、託運行李。

㈡招攬或接待本國觀光旅客國內旅遊、食宿、交通及提供有關服務。

㈢代理綜合旅行業招攬第2項第6款國內團體旅遊業務。

㈣設計國內旅程。

㈤提供國內旅遊諮詢服務。

㈥其他經中央主管機關核定與國內旅遊有關之事項。

前三項業務,非經依法領取旅行業執照者,不得經營。但代售日常生活所需陸上運輸事業之客票,不在此限。旅行業經營旅客接

待及導遊業務或舉辦團體旅行，應使用合法之營業用交通工具；其為包租者，並以搭載第2項至第4項之旅客為限，沿途不得搭載其他旅客。

「旅行業管理規則」第54條又規定，綜合旅行業、甲種旅行業辦理台灣地區人民赴大陸地區旅行業務，應依「在大陸地區從事商業行為許可辦法」規定，申請交通部觀光局許可。

前項所稱之旅行係指台灣地區人民依「台灣地區人民進入大陸地區許可辦法」及「試辦金門馬祖與大陸地區通航實施辦法」規定，申請主管機關核准赴大陸地區從事之活動。

第四節　旅行業之註冊

壹、申請籌設

「發展觀光條例」第26條：經營旅行業者，應先向中央主管機關申請核准，並依法辦妥公司登記後，領取旅行業執照，始得營業。其受理註冊及管理機關，依「旅行業管理規則」第2條規定如下：旅行業之設立、變更或解散登記、發照、經營管理、獎勵、處罰、經理人及從業人員之管理、訓練等事項，由交通部委任交通部觀光局執行之；其委任事項及法規依據應公告並刊登政府公報或新聞紙。目前依交通局業務職掌係由業務組設旅行業科負責。前項有關旅行業從業人員之異動登記事項，在直轄市之旅行業，得由交通部委託直轄市政府辦理。目前台北市政府由交通局，高雄市政府由建設局負責，各縣（市）該業務並未授權辦理。

經營旅行業應依該規則第5條至第19條規定，申請核准籌設並辦妥公司設立登記、繳納保證金、註冊費，並發給旅行業執照後始得營業。又「發展觀光條例」第69條第3項規定：該條例施行（指

90年11月14日）前已依法設立經營旅遊諮詢服務者，應自該條例修正施行之日起一年內，向中央主管機關申請核發旅行業執照，始得繼續營業。

該規則第5條規定，經營旅行業應備具下列文件，申請交通部觀光局核准籌設：

一、籌設申請書。

二、全體籌設人名冊。

三、經理人名冊及學經歷證件或經理人結業證書原件或影本。

四、經營計畫書。

五、營業處所之使用權證明文件。

旅行業經核准籌設後，應於2個月內依法辦妥公司設立登記，備具下列文件，並繳納旅行業保證金、註冊費向交通部觀光局申請註冊，逾期即廢止籌設之許可。但有正當理由者，得申請延長2個月，並以一次為限：

一、註冊申請書。

二、公司登記證明文件。

三、公司章程。

四、旅行業設立登記事項卡。

前項申請，經核准並發給旅行業執照賦予註冊編號後，始得營業。

貳、旅行業註冊流程及營運比較

由於我國旅行業分為綜合、甲種及乙種旅行業三種，其規模、組織或營運性質皆有不同，整理如**表11-2**。

表11-2　綜合、甲種、乙種旅行社註冊及營運比較表

項　目		綜合旅行社	甲種旅行社	乙種旅行社	依據
業務範圍		**Whole Sale**	國內外旅遊	國民旅遊	
資本總額	總公司	2,500萬元	600萬元	300萬元	「旅行業管理規則」第11條
	每一分公司增資	150萬元	100萬元	75萬元	
註冊費	總公司	資本總額1/1000	資本總額1/1000	資本總額1/1000	「旅行業管理規則」第12條及觀光局相關規定
	每一分公司	增資額1/1000	增資額1/1000	增資額1/1000	
執照費		1,000元	1,000元	1,000元	
股東人數		有限公司1人以上／股份有限公司2人以上（如為政府或法人股東1人所組織之股份有限公司，不受兩人以上之限制）	同左	同左	
保證金	總公司	1,000萬元	150萬元	60萬元	
	每一分公司	30萬元	30萬元	15萬元	
經理人數	總公司	4人以上	2人以上	1人以上	「旅行業管理規則」第13條（經理人均應為專任）
	每一分公司	1人以上	1人以上	1人以上	
營業面積	總公司	150m²以上	60m²以上	40m²以上	
	每一分公司	40m²以上	40m²以上	40m²以上	

第十一章　旅行業管理及法規

301

（續）表11-2　綜合、甲種、乙種旅行社註冊及營運比較表

項 目		綜合旅行社	甲種旅行社	乙種旅行社	依據
業務範圍		Whole Sale	國內外旅遊	國民旅遊	
保險金	責任保險	1.意外死亡：200萬元／人 2.意外事故醫療費：3萬元／人 3.家屬前往海外或來中華民國處理善後費用：10萬元／次；國內旅遊善後處理費用：5萬元／次 4.每一旅客證件遺失之損害賠償費用：2,000元／人	同左	同左	「旅行業管理規則」第53條
	履約保證 總公司	6,000萬元以上	2,000萬元以上	800萬元以上	
	分公司	增400萬元／家	增400萬元／家	增200萬元／家	
法定盈餘公積		2,500萬元	600萬元	300萬元	「公司法」第112第1項
特別盈餘公積		2,500萬元以上	600萬元以上	300萬元以上	同上條第2項
旅遊品質保證金	聯合基金 總公司	100萬元	15萬元	6萬元	「中華民國旅行業品質保障協會會員入會資格審查作業要點」
	分公司	3萬元／家	3萬元／家	15,000元／家	
	永久基金	10萬元	3萬元	12,000元	

資料來源：作者整理自「旅行業管理規則」等相關規定。

　　至其申請設立之流程，交通部觀光局為使業者清楚瞭解，特製作旅行業申請籌設註冊流程圖如**圖11-2**，頗具參考價值。按該局網頁流程圖說明中，四邊形表示籌設及註冊申請人應辦理事項，六邊形表示觀光局辦理事項，每一申請步驟均須經該局核准後方可進行下一辦理事項。

　　對營業處所也有下列規定：

一、同一營業處所內不得為2家營利事業共同使用。

二、公司名稱之標識（應於領取旅行業執照後，始得懸掛）。

三、如有公司名稱與其他旅行業名稱之發音相同者，旅行業受
　　撤銷執照處分未逾5年者，其公司名稱不得為旅行業申請
　　使用。

　　又該局在「旅行業籌設申請書」中說明，擬設置之營業處所應同時向其所在地之縣（市）政府（核發營利事業登記證單位）查證是否符合土地使用分區管制規則或建築物使用執照規範之用途，以避免嗣後衍生因用途不符，致無法申請營利事業登記證之困擾。

　　前舉「經營計畫書」內容須包括：

一、成立的宗旨。

二、經營之業務。

三、公司組織狀況。

四、資金來源及運用計畫表。

五、經理人的職責。

六、未來3年營運計畫及損益預估。

如係外國人投資者，應檢附下列文件，並附中文譯本：

一、外國人身分證明文件正件

　　㈠如係自然人，係指國籍證明書；如係法人，係指法人資
　　　格證明書。上述證明書均應先送由我國駐外單位或經其
　　　駐華單位簽證。如當地如無駐外單位者，可由政府授權
　　　單位或經當地政府單位或法院公證。

股東人數規定：
1.有限公司：1人以上。2.股份有限公司：2人以上（如為政府或法人股東1人所組織之股份有限公司，不受2人以上之限制）。

應具備文件：
1.籌設申請書1份。
2.如係外國人投資者應檢附經濟部投資審議委員會核准投資涵。
3.經理人之經理人結業證書、身分證影本各1份及名冊2份。
4.經營計畫書1份。
5.經濟部設立登記預查名稱申請表回執聯影本。
6.全體發起人身分證明文件。
7.營業處所之建築物所有權狀影本。

關於經理人之規定：
1.經理人應為專任。
2.綜合旅行業不得少於4人，甲種旅行業不得少於2人，乙種旅行業不得少於1人。

圖11-2　旅行業申請籌設註冊流程圖

資料來源：交通部觀光局網頁。

應具備文件：
1.旅行業註冊申請書。
2.會計師資本額查核報告書暨其附件。
3.經濟部核准函影本、經濟部公司設立登記表影本各1份。
4.公司章程正本。
5.營業處所內全景照片。
6.營業處所未與其他營利事業共同使用之切結書。
7.旅行業設立事項卡。
8.註冊費按資本總額1/1,000繳納。
9.保證金：綜合旅行業新台幣10,000,000元；
　　　　　甲種旅行業新台幣1,500,000元；
　　　　　乙種旅行業新台幣600,000元。
10.執照費新台幣1,000元。
11.經理人原任職公司報經主管機關核備之離職異動表（函）影本。

請向交通部觀光局或直轄市觀光主管機關辦理旅行業從業人員異動網路申請作業（或填具旅行業從業人員任職異動報告表）。

應具備文件：
1.旅行業開業申請書。
2.營利事業登記證影本。
3.旅行業履約保證保險保單影本。

繳納註冊費、執照費及保證金，申請旅行業註冊

核准註冊
核發旅行業執照

申請
營利事業登記證

全體職員
報備任職

向觀光局
報備開業

正式開業

（續）圖11-2　旅行業申請籌設註冊流程圖

資料來源：交通部觀光局網頁。

㈡前述國籍證明書得以護照影本替代；又外國人如在國內持有居留證時，可以該證影本替代國籍證明書；又外國人在國內停留期間，亦可逕向我國法院申請上述身分證明之認證。

二、外國人代理人授權書正本及代理人身分證影本：

　㈠外國投資人，如有授權代理人，應附我國駐外單位或其駐華單位簽證之授權書，授權書須載明代理人名稱及授權代理事項並附中文譯本。如當地無我國駐外單位者，

可由政府授權單位或經當地政府單位或法院公證。

㈡外國人如在國內居留期間，亦可將授權書送請我國法院
公證。

㈢代理人應為自然人，凡在中華民國政府及學校服務之公
教人員及公營事業機構任職之人員暨現役軍人均不得為
投資之代理人。

參、本國旅行業分公司

旅行業可以在國內外設立分公司，但依「旅行業管理規則」第
35條規定，旅行業不得以分公司以外之名義設立分支機構，亦不得
包庇他人頂名經營旅行業務或包庇非旅行業，經營旅行業務。茲就
本國旅行業在國內、外設立分公司的規定分述如下：

一、在國內設立分公司

依「旅行業管理規則」第7條規定，應具備下列文件，向交通
部觀光局申請：

㈠分公司設立申請書。

㈡董事會議事錄或股東同意書。

㈢公司章程。

㈣分公司營業計畫書。

㈤分公司經理人名冊及學經歷證件或經理人結業證書原件或影本。

㈥營業處所之使用權證明文件。

同規則第8條亦規定，旅行業申請設立分公司經許可後，應於2
個月內依法辦妥分公司設立登記，並具備下列文件及繳納旅行業保
證金、註冊費，向交通部觀光局申請旅行業分公司註冊，逾期即廢
止設立之許可。但有正當理由者，得申請延長2個月，並以一次為
限：

㈠分公司註冊申請書。

(二)分公司登記證明文件。

　　分公司設立之申請，經核准並發給旅行業執照賦予註冊編號後，始得營業。旅行業如計畫申請分公司設立及註冊流程，交通部觀光局亦繪製流程圖如**圖11-3**。其有關分公司之營業處所、經營計畫內容等，一如前述總公司規定。

二、在國外設立分公司

　　依「旅行業管理規則」第10條規定，綜合旅行業、甲種旅行業在國外設立分支機構或與國外旅行業合作，於國外經營旅行業時，除依有關法令規定外，應報請交通部觀光局備查。

肆、網路旅行社

　　依該規則第32條：旅行業以電腦網路經營旅行業務者，其網站首頁應載明下列事項，並報請交通部觀光局備查：

一、網站名稱及網址。
二、公司名稱、種類、地址、註冊編號及代表人姓名。
三、電話、傳真、電子信箱號碼及聯絡人。
四、經營之業務項目。
五、會員資格之確認方式。

　　又依據該規則第33條規定，旅行業以電腦網路接受旅客線上訂購交易者，應將旅遊契約登載於網站，收受全部或一部分價金前，應將其銷售商品或服務之限制及確認程序、契約終止或解除及退款事項，向旅客據實告知。旅行業受領價金後，應將旅行業代收轉付收據憑證交付旅客。

　　該規則第61條又規定，在該規則民國96年6月15日發布前，已以電腦網路經營旅行業務之旅行業，應自該規則修正發布日起三個月內，依第32條規定，報請交通部觀光局備查。準此以觀，目前網路上的旅遊網之類的營運，應該都受該規則的規範了。

流程圖文字：

分公司設立

↓

辦理公司增資
及修改公司章程

1.每增設分公司1家需增資金額為：
綜合旅行業新台幣1,500,000元，
甲種旅行業新台幣1,000,000元，
乙種旅行業新台幣750,000元，
但其原資本總額已達設立分公司所須資本
總額者不在此限。
2.應辦妥章程中有關分公司所在地之修正。

↓

覓妥營業場所

↓

申請設立公司

應具備文件：
1.分公司設立申請書。
2.董事會議事錄或股東同意書。
3.公司章程。
4.經理人名冊及經理人結業證書及身分證影
　本。
5.分公司營業計畫書（內容及附註）。
6.營業處所之建築物所有權狀影本。

↓

審核籌設文件

關於經理人之規定：
1.經理人應為專任。　2.至少1人。

↓

查證經理人
資料　　核准分公司設立

↓

向經濟部辦理
分公司設立登記

應於核准設立後2個月內辦妥，並備具文件
向交通部觀光局申請旅行業分公司註冊，逾
期即撤銷設立之許可。

↓

分公司設立

↓

圖11-3　旅行業申請分公司設立及註冊流程圖

資料來源：交通部觀光局網頁。

應具備文件：
1. 分公司註冊申請書。
2. 經濟部分公司設立核准函影本。
 （含分公司設立登記表1份）
3. 旅行業分公司設立登記事項卡。
4. 營業處所內全景照片。
5. 營業處所未與其他營利事業共同使用之切結書。
6. 經理人原任職公司報經主管機關核備之離職異動表（函）影本。
7. 保證金：綜合、甲種旅行業分公司新台幣300,000元，乙種旅行業分公司新台幣150,000元。

（繳納保證金及執照費壹仟元申請分公司註冊）

（核准註冊登記核發分公司旅行業執照）

（申請營利事業登記證）

分公司職員報備任職　請向交通部觀光局或直轄市觀光主管機關辦理旅行業從業人員異動網路申請作業（或填具旅行業從業人員任職異動報告表）。

向觀光局報備開業

應具備文件：
1. 旅行業分公司開業申請書。
2. 營利事業登記證影本。
3. 旅行業責任保險及履約保險保單影本。

（正式開業）

（續）圖11-3　旅行業申請分公司設立及註冊流程圖

資料來源：交通部觀光局網頁。

伍、外國旅行業

一、設立分公司

「發展觀光條例」第28條，外國旅行業在中華民國設立分公司時，應先向中央主管機關申請核准，並依「公司法」辦理認許後，領取旅行業執照，始得營業。該規則第17條更直接指明向交通部觀

光局申請核准,並依法辦理許可分公司登記,領取旅行業執照後始得營業。其業務範圍、實收資本額、保證金、註冊費、換照費等,準用中華民國旅行業本公司之規定。

二、設置代表人

外國旅行業如要在中華民國境內設置代表人,現行「發展觀光條例」第28條第2項規定,應向中央主管機關申請核准,並依「公司法」規定向經濟部備案,但不得對外營業。「旅行業管理規則」第18條更規定,外國旅行業之代表人不得同時受僱於國內旅行業。

外國旅行業未在中華民國設立分公司,符合下列規定者,得設置代表人或委託國內綜合旅行業辦理聯絡、推廣、報價等事務,但不得對外營業:

㈠為依其本國法律成立之經營國際旅遊業務之公司。

㈡未經有關機關禁止業務往來。

㈢無違反交易誠信原則記錄。

外國旅行業代表人應設置辦公處所,並備具下列文件申請交通部觀光局核准後,於2個月內依「公司法」規定申請中央主管機關備案:

㈠申請書。

㈡本公司發給代表人之授權書。

㈢代表人身分證明文件。

㈣經中華民國駐外單位認證之旅行業執照影本及開業證明。代表人辦公處所標示公司名稱者,應加註代表人辦公處所字樣。

三、委託國內綜合旅行業辦理

外國旅行業委託國內綜合旅行業辦理聯絡、推廣、報價等事務,應備具下列文件申請交通部觀光局核准:

㈠申請書。

㈡同意代理第1項業務之綜合旅行業同意書。

㈢經中華民國駐外單位認證之旅行業執照影本及開業證明。（第18
條）

第五節　旅行業之經營

　　「旅行業管理規則」第4條規定：旅行業應專業經營，以公司
組織爲限；並應於公司名稱上標明旅行社字樣。至於經營合法旅行
社時必須遵守的有關開業與停業、定價與收費、旅遊契約、法定盈
餘公積及保證金等，均規定於該規則第20條至第54條，除旅遊契
約與保險因維繫旅行社信用與遊客權益保障，至爲重要，專章交待
外，其餘分析如下：

壹、開業、停業、變更與解散

一、開業

㈠旅行業應設有固定之營業處所，同一處所內不得爲2家營利事業
　共同使用。但符合「公司法」所稱關係企業者，得共同使用同一
　處所。（第16條）

㈡旅行業經核准註冊，應於領取旅行業執照後一個月內開始營業。
　旅行業應於領取旅行業執照後始得懸掛市招。營業地址變更時，
　應於換領旅行業執照前，拆除原址之全部市招。前項規定於分公
　司準用之。（第19條）

㈢旅行業應於開業前將開業日期、全體職員名冊分別報請交通部觀
　光局及直轄市觀光主管機關或其委託之有關團體備查。前項職員
　名冊應與公司薪資發放名冊相符。其職員有異動時，應於10日內
　將異動表分別報請交通部觀光局及直轄市觀光主管機關或其委託
　之有關團體備查。（第20條）

二、停業

㈠旅行業暫停營業一個月以上者，應於停止營業之日起15日內備具
股東會議事錄或股東同意書，並詳述理由報請交通部觀光局備
查，並繳回各項證照；前項申請停業期間，最長不得超過一年，
具有正當理由者，得申請展延一次，期間以一年為限，並應於期
間屆滿前15日內提出。停業期間屆滿後，應於15日內向交通部觀
光局申報復業，並發還各項證照。依股東同意申請停業者，於停
業期間非經向交通部觀光局申報復業者，不得有營業行為。（第
21條）

㈡旅行業受停業處分者，應於停業始日繳回交通部觀光局發給之各
項證照；停業期限屆滿後，應於15日內申報復業，並發還各項證
照。（第62條）

三、變更

　　旅行業組織、名稱、種類、資本額、地址、代表人、董事、監
察人、經理人變更或同業合併，應於變更或合併後15日內備具下列
文件向交通部觀光局申請核准後，依「公司法」規定期限辦妥公司
變更登記，並憑辦妥有關文件於2個月內換領旅行業執照：

㈠變更登記申請書。

㈡其他相關文件。

　　前項規定，於旅行業分公司之地址、經理人變更者準用之。旅
行業股權或出資額轉，應依法辦妥過戶或變更登記後，報請交通部
觀光局備查。（第9條）

四、解散

㈠旅行業解散者，應依法辦妥公司解散登記，於15日內拆除市招、
繳回旅行業執照，及所領取之各項識別證、執業證，並由公司清
算人向交通部觀光局申請發還保證金。經廢止旅行業執照者，應

由公司清算人於處分確定後15日內依前項規定辦理。（第46條）

㈡旅行業受廢止執照處分後，其公司名稱於5年內不得為旅行業申請使用。申請籌設之旅行業名稱，不得與他旅行業名稱之發音相同。旅行業申請變更名稱者亦同。（第47條）

貳、定價與收費

一、旅遊市場之航空票價、食宿、交通費用，由中華民國旅行業品質保障協會按季發表，供消費者參考。（第22條第4項）

二、旅行業經營各項業務，應合理收費，不得以購物佣金或促銷行程以外之活動所得彌補團費，或以不正當方法為不公平競爭之行為。（第22條第1項）

三、旅行業為前項不公平競爭之行為，經其他旅行業檢附具體事證，申請各旅行業同業公會組成專案小組，認證其情節足以紊亂旅遊市場者，並應轉報交通部觀光局查處。各旅行業同業公會組成之專案小組拒絕為前項之認證或逾2個月未為認證者，申請人得敘明理由逕將該不公平競爭事證報請交通部觀光局查處。（第22條第2及3項）

參、法定盈餘公積與保證金

一、法定盈餘公積

所謂法定盈餘公積，係指依「公司法」第112條第1項規定，公司於彌補虧損完繳納一切稅捐後，分派盈餘時，應先提出10%的盈餘者稱之，但法定盈餘公積已達資本總額時，不在此限。此外，同條第2項又規定公司得以章程訂定，或股東全體之同意時，可以提特別盈餘公積。

旅行業之註冊採公司組織登記，「旅行業管理規則」第60條規定：本規則修正發布前，旅行業已依「公司法」規定提存法定盈餘

公積,申請發還保證金之旅行業,應自本規則修正發布日(指民國96年6月15日)起3個月內繳納保證金。如設有分公司者提存法定盈餘公積之金額,應按分公司繳納保證金金額比例提高之。

二、保證金

保證金係依「發展觀光條例」第30條規定:「經營旅行業者,應依規定繳納保證金,其金額由中央主管機關定之。金額調整時,原已核准設立之旅行業亦適用之。」主要目的依同條第2項:在使旅客對旅行業者因旅遊糾紛所生之債權,有優先受償之權。同條第3項更規定:旅行業未依規定繳足保證金,經主管機關通知限期繳納,屆期仍未繳納者,廢止其旅行業執照。保證金額度依「旅行業管理規則」第12條規定如下:

(一)綜合旅行業新台幣1,000萬元。

(二)甲種旅行業新台幣150萬元。

(三)乙種旅行業新台幣60萬元。

(四)綜合、甲種旅行業每一分公司新台幣30萬元。

(五)乙種旅行業每一分公司新台幣15萬元。

經營同種類旅行業,最近2年未受停業處分,且保證金未被強制執行,並取得經中央主管機關認可足以保障旅客權益之觀光公益法人會員資格者,第12條規定得按前列(一)至(五)目金額十分之一繳納。其有關前項最近兩年未受停業處分,規定之2年期間,係指旅行業有下列情形之一者,應自變更時重新起算:1.名稱變更者。2.代表人變更,其變更後之代表人,非由原股東出任者。

為加強旅行業管理,保障旅客權益,「旅行業管理規則」第60條對保證金規定:「甲種旅行業」最近2年未受停業處分,且保證金未被強制執行並取得經中央觀光主管機關認可足以保障旅客權益之觀光公益法人會員資格者,於申請變更為「綜合旅行業」時,就民國84年6月24日該規則修正發布時所提高之綜合旅行業保證金額

度，得按十分之一繳納。由於民國81年4月15日前設立之甲種旅行業保證金額較高，故該規則第66條亦有退還至現行標準之規定。

前項綜合旅行業之保證金為法院或行政執行機關強制執行者，應依第45條「旅行業繳納之保證金為法院或行政執行機關強制執行後，應於接獲交通部觀光局通知之日起15日內依規定之金額繳足保證金，並改善業務」之規定繳足。

依同規則第58條規定，旅行業保證金應以銀行定存單繳納之，如有下列情形之一者，應於接獲交通部觀光局通知之日起15日內，依前舉1至5項規定金額繳足保證金：

㈠受停業處分者。

㈡保證金被強制執行者。

㈢喪失中央觀光主管機關認可之觀光公益法人之會員資格者。

㈣其所屬觀光公益法人解散者。

㈤有該規則第12條第2項情形，亦即旅行業名稱或代表人變更後2年期間，其變更後之代表人，非由原股東出任者，其保證金應自變更時重新起算。旅行業保證金應以銀行定存單繳納之。

為獎勵同種類旅行業最近兩年來受停業處分，且保證金未被強制執行，並取得經中央主管機關認可足以保障旅客權益之觀光公益法人會員資格者，依同條規定，得按前述各金額十分之一繳納。

鑒於因受戰爭、傳染病或其他重大災害嚴重影響旅行業營運，「旅行業管理規則」第64條規定，符合第12條得按十分之一繳納保證金規定者，自交通部觀光局公告之次日起一個月內，申請交通部觀光局暫時發還原繳保證金十分之九，不受有關2年未受停業處分期限之規定。但應於發還後滿6個月之次日起15日內繳足保證金。有關2年期間之規定，於暫時發還期間不予計算。

肆、經理人

一、名額

旅行業應依其實際經營業務，分設部門，各置經理人負責監督管理各該部門之業務；其人數應符合下列規定：

㈠綜合旅行業本公司不得少於4人。

㈡甲種旅行業本公司不得少於2人。

㈢分公司及乙種旅行業不得少於1人。

前項旅行業經理人應為專任，不得兼任其他旅行業之經理人，並不得自營或為他人兼營旅行業。（第13條）

二、消極資格

有下列各款情事之一者，不得為旅行業之發起人、董事、監察人、經理人、執行業務或代表公司之股東，已充任者，當然解任之，由交通部觀光局撤銷或廢止其登記，並通知公司登記主管機關：

㈠曾犯「組織犯罪防制條例」規定之罪，經有罪判決確定，服刑期滿尚未逾五年者。

㈡曾犯詐欺、背信、侵占罪經受有期徒刑1年以上宣告，服刑期滿尚未逾2年者。

㈢曾服公務虧空公款，經判決確定，服刑期滿尚未逾2年者。

㈣受破產之宣告，尚未復權者。

㈤使用票據經拒絕往來尚未期滿者。

㈥無行為能力或限制行為能力者。

㈦曾經營旅行業受撤銷或廢止營業執照處分，尚未逾5年者。（第14條）

三、積極資格

　　旅行業經理人應備具下列資格之一，經交通部觀光局或其委託之有關機關、團體訓練合格，發給結業證書後，始得充任：

㈠大專以上學校畢業或高等考試及格，曾任旅行業代表人2年以上者。

㈡大專以上學校畢業或高等考試及格，曾任海陸空客運業務單位主管3年以上者。

㈢大專以上學校畢業或高等考試及格，曾任旅行業專任職員4年或特約領隊、導遊6年以上者。

㈣高級中等學校畢業或普通考試及格或二年制專科學校、三年制專科學校、大學肄業或五年制專科學校規定學分三分之二以上及格；曾任旅行業代表人4年或專任職員6年或特約領隊、導遊8年以上者。

㈤曾任旅行業專任職員10年以上者。

㈥大專以上學校畢業或高等考試及格，曾在國內外大專院校主講觀光專業課程2年以上者。

㈦大專以上學校畢業或高等考試及格，曾任觀光行政機關業務部門專任職員3年以上，或高級中等學校畢業曾任觀光行政機關或旅行商業同業公會業務部門專任職員5年以上者。

　　大專以上學校或高級中等學校觀光科系畢業者，前項第2款至第4款之年資，得按其應具備之年資**減少一年**。第1項訓練合格人員，連續3年未在旅行業任職者，應重新參加訓練合格後，始得受僱為經理人。（第15條）

伍、旅行業經營行為

一、主管機關負責部分

　　「旅行業管理規則」第59條規定：旅行業有下列情事之一者，交通部觀光局得公告之：

㈠保證金被法院或行政執行機關扣押或執行者。

㈡受停業處分或廢止旅行業執照者。

㈢無正當理由自行停業者。

㈣解散者。

㈤經票據交換所公告為拒絕往來戶者。

㈥未依第53條規定辦理者。

　　所謂第53條即指前述旅行業舉辦團體旅遊及辦理接待國外、香港、澳門或大陸地區觀光團體旅客旅遊業務，應投保責任保險及履約保證保險。

二、旅行業者負責部分

　　「旅行業管理規則」為明確規範旅行業不得經營違法行為，藉以維護國家形象、旅客權益及旅遊市場之秩序，特於第34條規定：旅行業及其僱用之人員於經營或執行旅行業務，取得旅客個人資料，應妥慎保存，其使用不得逾原約定使用之目的。第35條也規定：旅行業不得以分公司以外之名義設立分支機構，亦不得包庇他人頂名經營旅行業務或包庇非旅行業經營旅行業務。並於第49條以列舉方式舉出不得有下列行為：

㈠代客辦理出入國或簽證手續，明知旅客證件不實而仍代辦者。

㈡發覺僱用之導遊人員違反「導遊人員管理規則」第22條之規定而不為舉發者。所謂第22條規定，係指導遊人員應依僱用之旅行業或招請之機關、團體所安排之觀光旅遊行程執行業務，非因臨時

　特殊事故，不得擅自變更。

㈢與政府有關機關禁止業務往來之國外旅遊業營業者。

㈣未經報准，擅自允許國外旅行業代表附設於其公司內者。

㈤未經核准爲其他旅行業送件或爲非旅行業送件或領件者。

㈥利用業務套取外匯或私自兌換外幣者。

㈦委由旅客攜帶物品圖利者。

㈧安排之旅遊活動違反我國或旅遊當地法令者。

㈨安排未經旅客同意之旅遊節目者。

㈩安排旅客購買貨價與品質不相當之物品者。

㈪索取額外不當費用者。

㈫經營旅行業務不遵守中央觀光主管機關發布管理監督之命令者。

㈬違反交易誠信原則者。

㈭非舉辦旅遊，而假藉其他名義向不特定人收取款項或資金。

㈮關於旅遊糾紛調解事件，經交通部觀光局合法通知無正當理由不
　於調解期日到場者。

㈯販售機票予旅客，未於機票上記載旅客姓名者。

三、從業人員負責部分

　　中央主管機關爲適應觀光產業需要，提高觀光從業人員素質，
「發展觀光條例」第39條規定：應辦理專業人員訓練，培育觀光從
業人員；其所需之訓練費用，得向其所屬事業機構或受訓人員收
取。又旅行業僱用人員，依該規則第50條規定，不得有下列行爲：

㈠未辦妥離職手續而任職於其他旅行業。

㈡擅自將專任送件人員識別證借供他人使用。

㈢同時受僱於其他旅行業。

㈣掩護非合格領隊帶領觀光團體出國旅遊者。

㈤掩護非合格導遊執行接待或引導國外或大陸地區觀光旅客至中華
　民國旅遊者。

該規則第51條甚至規定：旅行業對其僱用之人員執行業務範圍內所為之行為，視為該旅行業之行為。第52條也規定：旅行業不得委請非旅行業從業人員執行旅行業務。但依第29條規定派遣專人隨團服務者，不在此限。非旅行業從業人員執行旅行業業務者，視同非法經營旅行業。

陸、委託、代理及轉讓

一、委託

綜合旅行業，以包辦旅遊方式辦理國內外團體旅遊，應預先擬定計畫，訂定旅行目的地、日程、旅客所能享用之運輸、住宿、服務之內容，以及旅客所應繳付之費用，並印製招攬文件，始得自行組團或依第3條第2項第5款、第6款規定委託甲、乙種旅行業代理招攬業務。（第26條）又甲種旅行業、乙種旅行業經營自行組團業務，不得將其招攬文件置於其他旅行業，委託該其他旅行業代為銷售、招攬。（第28條第2項）

二、代理

甲種旅行業代理綜合旅行業招攬第3條第2項第5款業務，或乙種旅行業代理綜合旅行業招攬第3條第2項第6款業務，應經綜合旅行業之委託，並以綜合旅行業名義與旅客簽定旅遊契約。前項旅遊契約應由該銷售旅行業副署。（第27條）

三、轉讓

旅行業經營自行組團業務，非經旅客書面同意，不得將該旅行業務轉讓其他旅行業辦理。旅行業受理前述旅行業務轉讓時，應與旅客重新簽訂旅遊契約。（第28條第1項）

柒、交易安全查核

　　「發展觀光條例」第37條：主管機關對旅行業之經營管理、營業設施，得實施定期或不定期檢查，並要求經營者不得規避、妨礙或拒絕前項檢查，並應提供必要之協助。「旅行業管理規則」第40條亦規定：交通部觀光局及直轄市觀光主管機關為督導管理旅行業，得定期或不定期派員前往旅行業營業處所或其業務人員執行業務處所檢查業務。旅行業或其執行業務人員於主管機關檢查前項業務時，應提出業務有關之報告及文件，包括旅客交付文件與繳費收據、旅遊契約書及觀光主管機關發給之各種簿冊、證件與其他相關文件。旅行業經營旅行業務，應據實填寫各項文件，並作成完整紀錄。

　　交通部觀光局為執行前述該條例第37條及該規則第40條之旅行業業務檢查，防制旅行業惡性倒閉，維護交易安全，保障旅客權益，特於民國96年4月25日訂定「旅行業交易安全查核作業要點」。第2點即規定該局為查核各旅行業之財務及交易狀況，得邀集中華民國旅行商業同業公會全國聯合會、中華民國旅行業品質保障協會、各縣市旅行商業同業公會等相關機關單位共同組成旅行業交易安全查核小組定期或不定期前往實地稽查。第4點並規定旅行業有下列情事，經本小組蒐集情報、綜合研判後認為有實地查證之必要者，即應以保密方式連繫相關機關單位前往稽查：

一、大量低價促銷廣告。
二、刷卡量爆增。
三、代表人或員工變更異常。
四、經品保協會或各旅行業公會蒐集反映之異常情資。
五、經檢舉有異常營運情形且有實證。
六、其他異常營運情形。

旅行業交易安全查核小組於查核前，依第5點規定應先備妥受查核旅行業之相關資料，以進行下列項目之查核，受查核旅行業並應提供相關資料：

一、公司招攬旅客主要的途徑（提供攬客之傳單或廣告等）。

二、公司活期存款、支票存款、信用卡團費匯入等主要往來銀行（提供主要往來銀行3個內之存摺影本等）。

三、最近6個月之員工薪資發放情形（提供員工薪資發放名冊及撥款證明）。

四、責任保險及履約保證保險之投保情形（提供履約保證保險單及保險費收據等）。

五、信用卡刷卡收單銀行之收單情形（提供已刷卡之清冊）。

六、迄至查核當日為止，已出團及已招攬並收費但尚未出團之團體明細（提供各團之旅遊地、旅客名單、人數、已收取團費的金額、班機、機位電腦代號、機位付款、機位出處、旅館訂房紀錄、國外接待旅行社名稱、給付國外旅行社團費單據、轉交同業出團之旅行社名稱、向同業付款單據、旅遊契約書及旅客繳費收據等資料）。

七、迄至查核當日為止，已代訂並收費但尚未搭機之機位訂位明細（提供所訂機位目的地、旅客名單、人數、已收費的金額、班機、機位電腦代號、機位付款、機位出處及旅客繳費收據等資料）。

八、迄至查核當日為止，護照或簽證之辦理情形（提供簽證中心收件資料）。

查核後，發現受查核之旅行業有涉嫌重大詐欺或惡性倒閉等情事時，第6點規定除應立即函送法務部調查局或內政部警政署刑事警察局等治安機關偵查外，必要時並通報內政部入出國及移民署提供旅行業相關人員之出境紀錄。如認為受查核之旅行業因營運異常，已不能正常經營旅行業務時，該局即應依消費者保護或觀光等

相關法規,停止其經營所有旅行業務,並囑其妥善處理查核前之旅客委辦事項,同時發布新聞週知大眾。(第7點)

該要點第8點並責成品保協會對發生惡性倒閉之旅行業,應即成立專案小組,協助旅客辦理旅遊糾紛申訴、理賠退費登記、證照領回或轉團等相關事宜。必要時,並應發布新聞稿或召開記者會對外說明。第9點則責成旅行業全聯會及各縣市旅行商業同業公會對所屬會員發生詐騙旅客或惡性倒閉等情事時,應主動協助品保協會及觀光局處理相關善後事宜。

捌、罰則

交通部依據「發展觀光條例」第67條規定,於民國95年5月26日發布「發展觀光條例裁罰標準」,有關旅行業、旅行業經理人與旅行業僱用之人員違反該條例及「旅行業管理規則」之規定,由交通部委任觀光局執行裁罰。「旅行業管理規則」另列舉如下規定:

一、旅行業違反第3條第6項、第6條第2項、第8條第2項、第9條第1項及第2項、第10條、第13條第1項、第16條、第18條第4項、第19條、第20條、第21條第4項、第22條第1項、第23條、第24條第2項及第3項、第25條至第39條、第41條至第44條、第49條、第52條第1項、第53條第1項、第54條、第62條之規定者,由交通部觀光局依該條例第55條第2項規定處罰,即10,000元以上,50,000元以下罰鍰。(第56條)

二、旅行業僱用之人員違反第34條、第37條、第40條第2項、第42條、第48條第1項、第50條第2款、第4款至第6款之規定者,由交通部觀光局依該條列第58條規定處罰,即3,000元以上、15,000元以下罰鍰。

三、依第12條第1項第2款第6目規定繳納保證金之旅行業,有下列之情形之一者,應於接獲交通部觀光局通知之日起15日內,依

同款第1目至第5目規定金額繳足保證金：

㈠受停業處分者。

㈡保證金被強制執行者。

㈢喪失中央主管機關認可之觀光公益法人之會員資格者。

㈣其所屬觀光公益法人解散者。

㈤有第12條第2項情形者。（第58條）

四、旅行業有下列情事之一者，交通部觀光局得公告之：

㈠保證金被法院或行政執法機關扣押或執行者。

㈡受停業處分或廢止旅行業執照者。

㈢無正當理由自行停業者。

㈣解散者。

㈤經票據交換所公告為拒絕往來戶者。

㈥未依第53條規定辦理者。（第59條）

五、甲種旅行業最近2年未受停業處分，且保證金未被強制執行並取得經中央觀光主管機關認可足以保障旅客權益之觀光公益法人會員資格者，於申請變更為綜合旅行業時，就民國84年6月24日該規則修正發布時所提高之綜合旅行業保證金額，得按十分之一繳納。前項綜合旅行業之保證金為法院或行政執行機關強制執行者，應依第45條之規定繳足於該規則修正發布前，已依「公司法」規定提存法定盈餘公積申請發還保證金之旅行業，應自該規則修正發布之日起3個月，依第12條第1項第2款規定繳納保證金。（第60條）

第十二章

旅遊從業人員管理及法規

　　旅遊從業人員是旅遊品質的確保者，也是旅遊市場秩序與安全的維護者，俗話所謂「謀事在人」或說「事在人為」，不就正是這個意思？因此，「發展觀光條例」、「旅行業管理規則」、「領隊人員管理規則」及「導遊人員管理規則」，包括資格取得、訓練、執照管理、執行業務之行為管理、罰則等都有詳盡的規定。除「領隊人員管理規則」及「導遊人員管理規則」本章將分節析述外，特先就「發展觀光條例」在第32條對領隊及導遊人員的資格取得之共通原則性的規定列舉如下：

一、導遊人員及領隊人員，應經考試主管機關或其委託之有關機關考試及訓練合格。

二、前項人員，應經中央主管機關發給執業證，並受旅行業僱用或受政府機關、團體之臨時招請，始得執行業務。

三、導遊人員及領隊人員取得結業證書或執業證後連續三年未執行各該業務者，應重行參加訓練結業，領取或換領執業證後，始得執行業務。

四、第一項修正施行前已經中央主管機關或其委託之有關機關測驗及訓練合格，取得執業證者，得受旅行業僱用或受政府機關、團體之臨時招請，繼續執行業務。

五、第一項施行日期，由行政院會同考試院以命令定之。

　　在訓練方面，該條例第39條規定，中央主管機關，為適應觀光產業需要，提高觀光從業人員素質，應辦理專業人員訓練，培育觀光從業人員；其所需之訓練費用，得向其所屬事業機構、團體或受訓人員收取。

　　由此可見，政府對遴選領隊及導遊人員的慎重其事，「考試及格」及「訓練合格」成為取得執業證照的必要門檻。「旅行業管理規則」為落實該條例前述原則性的規定，更在第23條加強下列具體規定：

一、綜合旅行業、甲種旅行業接待或引導國外、香港、澳門或大陸

地區觀光旅客旅遊，應依來台觀光旅客使用語言，指派或僱用領有外語或華語導遊人員執業證之人員執行導遊業務。

二、綜合旅行業、甲種旅行業辦理前項接待或引導國外觀光旅客旅遊，不得指派或僱用接待大陸地區旅客之華語導遊人員執行導遊業務。

三、綜合旅行業、甲種旅行業對僱用之專任導遊應嚴加督導與管理，不得允許其為非旅行業執行導遊業務。其請領之專任導遊人員執業證，應於專任導遊離職時起十日內，由旅行業繳回交通部觀光局或其委託之團體；逾期未繳回者，由交通部觀光局公告註銷。

　　儘管有這麼多明確的規定，但是「人者心之器」，影響旅客對旅遊服務的滿意度，以及我國觀光產業的國內外形象，一定是緊繫在旅遊從業人員的專業倫理、道德、良心與責任上。

第一節　領隊人員管理及法規

壹、法源、定義與分類

一、法源

㈠依據96年3月21修正總統公布之「發展觀光條例」第66條第5項規定，交通部民國94年4月19日交路發字第0940085018號令修正之「領隊人員管理規則」。

㈡依據「發展觀光條例」第32條規定，領隊人員應經考試主管機關或其委託之有關機關考試及訓練合格。因此民國93年8月16日依「專門職業及技術人員考試法」第14條修定發布的「專門職業及技術人員考試法施行細則」第2條第1項第7款規定，列為專門職業及技術人員考試種類之一，已自民國94年5月24日修正發布

後，改由考選部另訂「專門職業及技術人員普通考試領隊人員考試規則」辦理考試。

二、定義與分類

㈠依「發展觀光條例」

所謂**領隊人員**，依「發展觀光條例」第2條規定，係指執行引導出國觀光旅客團體旅遊業務而收取報酬之服務人員。領隊人員依據「領隊人員管理規則」第3條規定，分專任領隊及特約領隊。所謂**專任領隊**，指受僱於旅行業之職員執行領隊業務者。而**特約領隊**，則指臨時受僱於旅行業執行領隊業務者。依據交通部觀光局網頁資料，迄民國97年9月底止，經甄訓合格實際受僱旅行業執業之專任領隊及特約領隊人員合計30,490人，如**表12-1**。

表12-1　至民國97年9月甄訓合格實際受僱旅行業領隊人員統計表

語言別	區　分	男　性	女　性	合　計
英語 English	甄訓合格	11,375	15,402	26,777
	執業專任	5,974	7,851	13,825
	特約	2,458	2,871	5,329
	小計	8,432	10,722	19,154
日語 Japanese	甄訓合格	2,604	1,672	4,276
	執業專任	1,054	719	1,773
	特約	632	552	1,184
	小計	1,686	1,271	2,957
法語 French	甄訓合格	19	37	56
	執業專任	3	12	15
	特約	9	13	22
	小計	12	25	37
德語 German	甄訓合格	18	41	59
	執業專任	3	11	14
	特約	7	20	27
	小計	10	31	41
西班牙 Spanish	甄訓合格	24	32	56
	執業專任	9	8	17
	特約	9	16	25
	小計	18	24	42

（續）表12-1　至民國97年9月甄訓合格實際受僱旅行業領隊人員統計表

語言別	區　分	男　性	女　性	合　計
阿拉伯 Arabic	甄訓合格	2	1	3
	執業專任	1	0	1
	特約	0	0	0
	小計	1	0	1
韓語 Korean	甄訓合格	11	12	23
	執業專任	4	2	6
	特約	6	5	11
	小計	10	7	17
印馬語 Indonesian	甄訓合格	0	1	1
	執業專任	0	0	0
	特約	0	1	1
	小計	0	1	1
義大利 Italian	甄訓合格	1	1	2
	執業專任	0	0	0
	特約	0	0	0
	小計	0	0	0
俄語 Russian	甄訓合格	2	1	3
	執業專任	0	0	0
	特約	1	1	2
	小計	1	1	2
粵語 Cantonese	甄訓合格	1	0	1
	執業專任	1	0	1
	特約	0	0	0
	小計	1	0	1
英日語 English.Japa	甄訓合格	12	4	16
	執業專任	3	1	4
	特約	8	3	11
	小計	11	4	15
華語 Chinese	甄訓合格	5,140	4,538	9,678
	執業專任	2,279	2,491	4,770
	特約	2,196	1,253	3,449
	小計	4,475	3,744	8,219
英法語 English.Fren	甄訓合格	0	1	1
	執業專任	0	0	0
	特約	0	1	1
	小計	0	1	1

（續）表12-1　至民國97年9月甄訓合格實際受僱旅行業領隊人員統計表

語言別	區　分	男　性	女　性	合　計
英日西語 English.Japa	甄訓合格	1	0	1
	執業專任	0	0	0
	特約	1	0	1
	小計	1	0	1
英德語 English.Ger	甄訓合格	1		1
	執業專任	0	0	0
	特約	1	0	1
	小計	1	0	1
總　　計	甄訓合格	19,211	21,743	40,954
	執業專任	9,331	11,095	20,426
	特約	5,328	4,736	10,064
	小計	14,659	15,831	30,490

資料來源：交通部觀光局網頁。

㈡依「專門職業及技術人員考試法」

　　「專門職業及技術人員普通考試領隊人員考試規則」第2條規定，專門職業及技術人員普通考試領隊人員考試分為外語領隊人員及華語領隊人員兩個類科考試。前者加考任選一科外語及口試，取得執業證後，除世界各國之外，大陸、香港及澳門地區不可帶團；後者免考外語，但加考「香港澳門關係條例」，取得執業證後只限在大陸、香港及澳門地區帶團。

　　至於旅行業辦理國內旅遊，並無領隊人員之規定，僅需依「旅行業管理規則」第29條規定，應派遣專人隨團服務。

貳、資格取得

一、考試

㈠時間與地點

　　依「專門職業及技術人員普通考試領隊人員考試規則」第3條規定，每年舉辦一次；遇有必要，得臨時舉行之。

㈡應考資格

因為領隊人員定位為普通考試，所以第5條規定，中華民國國民具有下列資格之一者，得應本考試：

1. 公立或立案之私立高級中學或高級職業學校以上學校畢業，領有畢業證書者。

2. 初等考試或相當等級之特種考試及格，並曾任有關職務滿四年，有證明文件者。

3. 高等或普通檢定考試及格者。

但該規則第4條又規定，應考人有「專門職業及技術人員考試法」第8條第1項各款或職業管理法規規定不得充任情事之一者，不得應本考試。經查所謂該法第8條第1項各款是指：

1. 曾服公務有侵占公有財物或收受賄賂行為，經判刑確定服刑期滿尚未滿三年者，或通緝有案尚未結案者。

2. 褫奪公權，尚未復權者。

3. 受禁治產之宣告，尚未撤銷者。

4. 施用煙毒尚未戒絕者。

㈢考試方式與科目

依據「專門職業及技術人員普通考試領隊人員考試規則」第6條規定，本考試採筆試方式行之，應試科目之試題題型，均採**測驗式試題**。至其考試科目內容，依第7條規定，本考試外語領隊人員類科考試應試科目，分為下列四科：

1. **領隊實務**㈠：包括領隊技巧、航空票務、急救常識、旅遊安全與緊急事件處理、國際禮儀。

2. **領隊實務**㈡：包括觀光法規、入出境相關法規、外匯常識、民法債編旅遊專節與國外定型化旅遊契約、台灣地區與大陸地區人民關係條例、兩岸現況認識。

3. **觀光資源概要**：包括世界歷史、世界地理、觀光資源維護。

4. **外國語**：分英語、日語、法語、德語、西班牙語等五種，由

應考人任選一種應試。

至於華語領隊人員類科考試應試科目，依第8條規定，除免考外國語之外，其餘分為下列三科：

1. **領隊實務**㈠：包括領隊技巧、航空票務、急救常識、旅遊安全與緊急事件處理、國際禮儀。

2. **領隊實務**㈡：包括觀光法規、入出境相關法規、外匯常識、民法債編旅遊專節與國外定型化旅遊契約、台灣地區與大陸地區人民關係條例、香港澳門關係條例、兩岸現況認識。

3. **觀光資源概要**：包括世界歷史、世界地理、觀光資源維護。

二、訓練

依「領隊人員管理規則」第5條規定，領隊人員訓練分職前訓練及在職訓練：

㈠**職前訓練**：依「專門職業及技術人員普通考試領隊人員考試規則」第13條第1項規定，考試及格人員，由考選部報請考試院發給考試及格證書，並函交通部觀光局查照。外語領隊人員考試及格證書，應註明選試外國語言別。亦即經前述領隊人員考試及格者，應參加交通部觀光局或其委託之有關團體、學校舉辦之職前訓練合格，領取結業證書後，始得請領執業證，執行領隊業務。

㈡**在職訓練**：領隊人員在職訓練由交通部觀光局或其委託之有關團體、學校辦理。

另依據該規則第6條規定，經華語領隊人員考試及訓練合格，參加外語領隊人員考試及格者，於參加職前訓練時，其訓練節次，予以減半。經外語領隊人員考試及訓練合格，參加其他外語領隊人員考試及格者，免再參加職前訓練。

第7條規定經領隊人員考試及格，參加職前訓練者，應檢附考試及格證書影本、繳納訓練費用，向交通部觀光局或其委託之有關團體、學校申請，並依排定之訓練時間報到接受訓練。受訓人員未

報到參加訓練者，其所繳納之費用，不予退還。但因產假、重病或其他正當事由無法接受訓練者，得申請全額退費。

至於領隊人員職前訓練時間，第8條規定為56節課，每節課為50分鐘。受訓人員於職前訓練期間，其缺課節數不得逾訓練節次十分之一。每節課遲到或早退逾10分鐘以上者，以缺課1節論計。領隊人員職前訓練測驗成績，依第9條規定以100分為滿分，70分為及格。測驗成績不及格者，應於15日內補行測驗一次；經補行測驗仍不及格者，不得結業。因產假、重病或其他正當事由，經核准延期測驗者，應於一年內申請測驗；經測驗不及格者，依前項規定辦理。

受訓人員在職前訓練期間，有下列情形之一者，依第10條規定應予退訓，其已繳納之訓練費用，不得申請退還：

㈠缺課節數逾十分之一者。

㈡受訓期間對講座、輔導員或其他辦理訓練人員施以強暴脅迫者。

㈢由他人冒名頂替參加訓練者。

㈣報名檢附之資格證明文件係偽造或變造者。

㈤其他具體事實足以認為品德操守違反倫理規範，情節重大者。

前項第㈡款至第㈣款情形，經退訓後二年內不得參加訓練。

參、執業證管理

一、種類及業務

依「領隊人員管理規則」第15條規定，領隊人員執業證分**外語領隊人員執業證**及**華語領隊人員執業證**。領取外語領隊人員執業證者，得執行引導國人出國及赴香港、澳門、大陸旅行團體旅遊業務。領取華語領隊人員執業證者，得執行引導國人赴香港、澳門、大陸旅行團體旅遊業務，不得執行引導國人出國旅行團體旅遊業務。

二、連續三年未執行業務

　　領隊人員取得結業證書或執業證後，依該規則第14條規定，如果連續三年未執行領隊業務者，應重行參加訓練結業，領取或換領執業證後，始得執行領隊業務。領隊人員重行參加訓練節次為28節課，每節課為50分鐘。

三、專任領隊執業證管理

　　「領隊人員管理規則」第16條規定，專任領隊人員執業證，應由旅行業填具申請書，檢附有關證件向交通部觀光局或其委託之有關團體請領，發給專任領隊使用。專任領隊人員離職時，應即將所領用之執業證繳回原受僱之旅行業於10日內轉繳交通部觀光局或其委託之有關團體；逾期未繳回者，由交通部觀光局公告註銷。「旅行業管理規則」第36條第2項亦規定，綜合旅行業、甲種旅行業辦理前項出國觀光旅客團體旅遊，應派遣外語領隊人員執行領隊業務，不得指派或僱用華語領隊人員執行領隊業務。第3項規定，綜合旅行業、甲種旅行業對僱用之專任領隊應嚴加督導與管理，不得允許其為非旅行業執行領隊業務。其請領之專任領隊人員執業證，於專任領隊離職時起10日內，由旅行業繳回交通部觀光局或其委託之團體；逾期未繳回者，由交通部觀光局公告註銷。

　　綜合旅行業、甲種旅行業之專任領隊可以為其他旅行業之團體執業，但應依「旅行業管理規則」第36條第4項規定，應由組團出國之旅行業徵得其任職旅行業之同意。

四、特約領隊執業證管理

　　特約領隊執業證，應由申請人填具申請書檢附有關證件，向交通部觀光局或其委託之有關團體請領後使用。特約領隊轉任為專任領隊或停止執業時，應將其特約領隊執業證繳回交通部觀光局或其委託之有關團體；未繳回者，由交通部觀光局公告註銷。（第17

條)

五、執業證效期及校正

領隊人員執業證**有效期間為三年**,期滿前應向交通部觀光局或其委託之有關團體申請換發。專任領隊人員每年應按期將領用之領隊執業證繳回受僱之旅行業轉繳交通部觀光局或其委託之有關團體辦理校正。特約領隊人員每年應按期將領用之領隊執業證向交通部觀光局或其委託之有關團體辦理校正。(第18條)領隊人員之結業證書及執業證遺失或毀損,應具書面敘明理由,申請補發或換發。(第19條)

肆、執業行為管理

「旅行業管理規則」第36條第1項規定,綜合旅行業、甲種旅行業經營旅客出國觀光團體旅遊業務,於團體成行前,應以書面向旅客作旅遊安全及其他必要之狀況說明或舉辦說明會。成行時每團均應派遣領隊全程隨團服務。至於領隊人員執行業務之行為管理,依據「領隊人員管理規則」等法規有如下之規定:

一、領隊人員應依僱用之旅行業所安排之旅遊行程及內容執業,非因不可抗力或不可歸責於領隊人員之事由,不得擅自變更。(第20條)

二、領隊人員執行業務時,應佩掛領隊執業證於胸前明顯處,以便聯繫服務並備交通部觀光局查核。前項查核,領隊人員不得拒絕。專任領隊為其他旅行業之團體執業者,應由組團出國之旅行業徵得其任職旅行業之同意。(第21條)

三、領隊人員執行業務時,如發生特殊或意外事件,應即時作妥當處置,並將事件發生經過及處理情形,依「旅行業國內外觀光團體緊急事故處理作業要點」規定,儘速向受僱之旅行業及交通部觀光局報備。(第22條)

四、領隊人員執行業務時，依該規則第23條規定，應遵守旅遊地相關法令規定，維護國家榮譽，並**不得有下列行為**：

㈠遇有旅客患病，未予妥為照料，或於旅遊途中未注意旅客安全之維護。

㈡誘導旅客採購物品或為其他服務收受回扣、向旅客額外需索、向旅客兜售或收購物品、收取旅客財物或委由旅客攜帶物品圖利。

㈢將執業證借供他人使用、無正當理由延誤執業時間、擅自委託他人代為執業、停止執行領隊業務期間擅自執業、擅自經營旅行業務或為非旅行業執行領隊業務。

㈣擅離團體或擅自將旅客解散，擅自變更使用非法交通工具、遊樂及住宿設施。

㈤非經旅客請求無正當理由保管旅客證照，或經旅客請求保管而遺失旅客委託保管之證照、機票等重要文件。

㈥執行領隊業務時，言行不當。

五、國內旅遊團或乙種旅行社尚無領隊人員之規定，但因為仍會影響旅遊市場秩序，所以「旅行業管理規則」第37條規定，旅行業辦理旅遊時，該旅行業及其所派遣之隨團服務人員，均應遵守下列規定：

㈠不得有不利國家之言行。

㈡不得於旅遊途中擅離團體或隨意將旅客解散。

㈢應使用合法業者依規定設置之遊樂及住宿設施。

㈣旅遊途中注意旅客安全之維護。

㈤除有不可抗力因素外，不得未經旅客請求而變更旅程。

㈥除因代辦必要事項須臨時持有旅客證照外，非經旅客請求，不得以任何理由保管旅客證照。

㈦執有旅客證照時，應妥慎保管，不得遺失。

伍、罰則

「領隊人員管理規則」第24條規定，違反該規則第15條第3項、第16至第18條等有關執業證管理、第20條至第23條有關執業行為管理規定者，由交通部觀光局依「發展觀光條例」第58條規定處罰之。所稱第58條規定，係指領隊人員違反依該條例所發布之命令者，處新台幣3,000元以上至15,000元以下罰鍰；情節重大者，並得逕行定期停止其執行業務或廢止其執業證，經受停止執行業務處分，仍繼續執業者，廢止其執業證。該條例第59條也規定，未依該條例第32條規定取得執業證而執行領隊人員業務者，處新台幣10,000元以上至50,000元以下罰鍰，並禁止其執業。其餘罰則可依交通部民國95年5月26日發布之「發展觀光條例裁罰標準」第11條規定，領隊人員違反本條例及「領隊人員管理規則」之規定者，由交通部委任觀光局依附表七之規定裁罰。

第二節　導遊人員管理及法規

壹、法源、定義與分類

一、法源

㈠依據「發展觀光條例」第66條第5項規定，交通部民國94年4月19日修正發布之「導遊人員管理規則」。

㈡依據「發展觀光條例」第32條第1項規定，導遊人員應經考試主管機關或其委託之有關機關考試及訓練合格。因此，民國93年8月16日依「專門職業及技術人員考試法」第14條修定發布的「專門職業及技術人員考試法施行細則」第2條第1項第7款規定，列為專門職業及技術人員考試種類之一，已自民國94年5月24日修

正發布後，改由考選部另訂「專門職業及技術人員普通考試導遊人員考試規則」辦理考試。民國96年10月17日鑒於旅遊市場實際需要，又修正該規則第8條第1項第4款有關應試科目之外國語部分，增加泰語及阿拉伯語共計8種外國語言，由應考者任選一種應試。但目前交通部觀光局核發執業證實際受僱旅行業統計表（**表12-2**）中除該8種外語導遊外，尚有印馬語、義大利語、俄語、越語、英阿語、韓英語、韓日語、英日語及英法語，總共有18種語言導遊，惟人數極少。

二、定義與分類

(一)依「發展觀光條例」

所謂**導遊人員**，依「發展觀光條例」第2條規定，指執行接待或引導來本國觀光旅客旅遊業務而收取報酬之服務人員。又依據「導遊人員管理規則」第3條規定，分專任導遊及特約導遊。所謂**專任導遊**，係指長期受僱於旅行業執行導遊業務之人員。而所謂**特約導遊**，則係指臨時受僱於旅行業或受政府機關、團體之臨時招請而執行導遊業務之人員。

(二)依「專門職業及技術人員考試法」

「專門職業及技術人員普通考試導遊人員考試規則」第2條規定，該考試分為下列類科：一、**外語導遊人員**。二、**華語導遊人員**。前者須選考任一種外語及口試；後者即指可接待大陸團體者，免考外語，除「台灣地區與大陸地區人民關係條例」外，尚須加考「香港澳門關係條例」。

依據交通部觀光局統計，迄民國97年9月底止，經甄訓合格者11,654人，內可接待大陸團體者10,080人，如**表12-2**所示。

表12-2　至民國97年9月甄訓合格實際受僱旅行業導遊人員統計表

語言別	區　分	男　性	女　性	合　計
英語 English	甄訓合格	1,710	1,067	2,777
	執業專任	149	81	230
	特約	808	602	1,410
	小計	957	683	1,640
日語 Japanese	甄訓合格	1,905	695	2,600
	執業專任	180	80	260
	特約	1,268	528	1,796
	小計	1,448	608	2,056
法語 French	甄訓合格	22	38	60
	執業專任	1	2	3
	特約	8	14	22
	小計	9	16	25
德語 German	甄訓合格	29	47	76
	執業專任	1	1	2
	特約	12	26	38
	小計	13	27	40
西班牙 Spanish	甄訓合格	19	39	58
	執業專任	0	3	3
	特約	8	18	26
	小計	8	21	29
阿拉伯 Arabic	甄訓合格	5	4	9
	執業專任	0	1	1
	特約	3	3	6
	小計	3	4	7
韓語 Korean	甄訓合格	93	70	163
	執業專任	4	4	8
	特約	68	56	124
	小計	72	60	132
印馬語 Indonesian	甄訓合格	7	1	8
	執業專任	3	0	3
	特約	3	1	4
	小計	6	1	7
泰語 Thai	甄訓合格	0	1	1
	執業專任	0	0	0
	特約	0	0	0
	小計	0	0	0

（續）表12-2　至民國97年9月甄訓合格實際受僱旅行業導遊人員統計表

語言別	區　分	男　性	女　性	合　計
義大利 Italian	甄訓合格	0	4	4
	執業專任	0	0	0
	特約	0	2	2
	小計	0	2	2
俄語 Russian	甄訓合格	9	10	19
	執業專任	0	0	0
	特約	6	9	15
	小計	6	9	15
越語 Vietnamese	甄訓合格	1	0	1
	執業專任	0	0	0
	特約	0	0	0
	小計	0	0	0
英泰語 English.thai	甄訓合格	1	0	1
	執業專任	0	0	0
	特約	1	0	1
	小計	1	0	1
英阿語 English.Ara	甄訓合格	1	0	1
	執業專任	1	0	1
	特約	0	0	0
	小計	1	0	1
韓英語 Korean.Engl	甄訓合格	0	1	1
	執業專任	0	0	0
	特約	0	1	1
	小計	0	1	1
韓日語 Korean.Japa	甄訓合格	0	1	1
	執業專任	0	0	0
	特約	0	1	1
	小計	0	1	1
義英語 Italian.Engli	甄訓合格	0	1	1
	執業專任	0	0	0
	特約	0	1	1
	小計	0	1	1
英日語 English.Japa	甄訓合格	9	3	12
	執業專任	0	0	0
	特約	9	3	12
	小計	9	3	12

（續）表12-2　至民國97年9月甄訓合格實際受僱旅行業導遊人員統計表

語言別	區　分	男　性	女　性	合　計
華語 Chinese	甄訓合格	4,687	3,261	7,948
	執業專任	1,010	765	1,775
	特約	3,538	2,369	5,907
	小計	4,548	3,134	7,682
英法語 English.Fren	甄訓合格	0	2	2
	執業專任	0	0	0
	特約	0	2	2
	小計	0	2	2
總　計	甄訓合格	8,498	5,245	13,743
	執業專任	1,349	937	2,286
	特約	5,732	3,636	9,368
	小計	7,081	4,573	11,654
可接待大陸團體者				
英語 English	甄訓合格	638	510	1,148
	執業專任	91	63	154
	特約	530	421	951
	小計	621	484	1,105
日語 Japanese	甄訓合格	693	466	1,159
	執業專任	94	64	158
	特約	586	394	980
	小計	680	458	1,138
法語 French	甄訓合格	6	9	15
	執業專任	0	2	2
	特約	6	6	12
	小計	6	8	14
德語 German	甄訓合格	11	18	29
	執業專任	1	1	2
	特約	10	16	26
	小計	11	17	28
西班牙 Spanish	甄訓合格	4	10	14
	執業專任	0	3	3
	特約	4	7	11
	小計	4	10	14
阿拉伯 Arabic	甄訓合格	1	2	3
	執業專任	0	1	1
	特約	1	1	2
	小計	1	2	3

（續）表12-2　至民國97年9月甄訓合格實際受僱旅行業導遊人員統計表

語言別	區分	男性	女性	合計
韓語 Korean	甄訓合格	36	37	73
	執業專任	1	4	5
	特約	33	31	64
	小計	34	35	69
印馬語 Indonesian	甄訓合格	4	1	5
	執業專任	2	0	2
	特約	2	1	3
	小計	4	1	5
泰語 Thai	甄訓合格	0	0	0
	執業專任	0	0	0
	特約	0	0	0
	小計	0	0	0
義大利 Italian	甄訓合格	0	3	3
	執業專任	0	0	0
	特約	0	2	2
	小計	0	2	2
俄語 Russian	甄訓合格	1	1	2
	執業專任	0	0	0
	特約	1	1	2
	小計	1	1	2
越語 Vietnamese	甄訓合格	0	0	0
	執業專任	0	0	0
	特約	0	0	0
	小計	0	0	0
英泰語 English.Thai	甄訓合格	1	0	1
	執業專任	0	0	0
	特約	1	0	1
	小計	1	0	1
英阿語 English.Ara	甄訓合格	1	0	1
	執業專任	1	0	1
	特約	0	0	0
	小計	1	0	1
韓英語 Korean.Engl	甄訓合格	0	1	1
	執業專任	0	0	0
	特約	0	1	1
	小計	0	1	1

（續）表12-2　至民國97年9月甄訓合格實際受僱旅行業導遊人員統計表

語言別	區 分	男 性	女 性	合 計
韓日語 Korean.Japa	甄訓合格	0	1	1
	執業專任	0	0	0
	特約	0	1	1
	小計	0	1	1
義英語 Italian.Engli	甄訓合格	0	1	1
	執業專任	0	0	0
	特約	0	1	1
	小計	0	1	1
英日語 English.Japa	甄訓合格	8	3	11
	執業專任	0	0	0
	特約	8	3	11
	小計	8	3	11
華語 Chinese	甄訓合格	4,687	3,261	7,948
	執業專任	1,010	765	1,775
	特約	3,538	2,369	5,907
	小計	4,548	3,134	7,682
英法語 English.Fren	甄訓合格	0	2	2
	執業專任	0	0	0
	特約	0	2	2
	小計	0	2	2
總 計	甄訓合格	6,091	4,326	10,417
	執業專任	1,200	903	2,103
	特約	4,720	3,257	7,977
	小計	5,920	4,160	10,080

資料來源：交通部觀光局網頁。

貳、資格取得

一、考試

㈠時間與地點

依「專門職業及技術人員普通考試導遊人員考試規則」第3條規定，每年舉辦一次；遇有必要，得臨時舉行之。

㈡應考資格

因為導遊人員和領隊人員一樣被定位為普通考試，所以第5條規定，中華民國國民具有下列資格之一者，得應本考試。其資格與前述領隊人員所列相同，請參閱。但該規則第4條又規定，應考人有下列情事之一者，不得應本考試：

1. 「專門職業及技術人員考試法」第8條第1項各款情事之一者。查所謂該法第8條第1項各款所指與前述領隊人員相同，請參閱。

2. 「導遊人員管理規則」第4條各款情事之一者。經查所謂該規則第4條各款情事是指：

(1)非旅行業或非導遊人員非法經營旅行業務或執行導遊業務，經查獲處罰未逾三年者。

(2)導遊人員有違本規則，經廢止導遊人員執業證未逾五年者。

外國人具有第5條規定資格之一，且無第4條各款情事之一者，依「專門職業及技術人員普通考試導遊人員考試規則」第13條規定，得應本考試。

㈢考試方式與科目

1. 外語導遊人員：依據「專門職業及技術人員普通考試導遊人員考試規則」第6條規定，本考試採筆試與口試二種方式行之；第7條又規定考試分二試舉行，第一試筆試錄取者，始得應第二試口試，第一試錄取資格不予保留。至於其考試科目內容，依第8條規定，外語導遊人員類科考試第一試筆試應試科目分為下列四科：

(1)**導遊實務**㈠：包括導覽解說、旅遊安全與緊急事件處理、觀光心理與行為、航空票務、急救常識、國際禮儀。

(2)**導遊實務**㈡：包括觀光行政與法規、台灣地區與大陸地區人民關係條例、兩岸現況認識。

(3)**觀光資源概要**：包括台灣歷史、台灣地理、觀光資源維

護。

(4)**外國語**：分英語、日語、法語、德語、西班牙語、韓語、
泰語、阿拉伯語等八種，由應考人任選一種應試。

第二試口試，採外語個別口試，就應考人選考之外國語舉行
個別口試，並依外語口試規則之規定辦理。第1項筆試應試科
目之試題題型，均採測驗式試題。

2.華語導遊人員：依據該規則第9條規定，華語導遊人員類科考
試僅採第一試筆試應試科目，分為下列三科：

(1)**導遊實務**(一)：包括導覽解說、旅遊安全與緊急事件處理、
觀光心理與行為、航空票務、急救常識、國際禮儀。

(2)**導遊實務**(二)：包括觀光行政與法規、台灣地區與大陸地區
人民關係條例、香港澳門關係條例、兩岸現況認識。

(3)**觀光資源概要**：包括台灣歷史、台灣地理、觀光資源維
護。

二、訓練

有關導遊人員訓練大都在「導遊人員管理規則」中規範，第7
條即規定導遊人員訓練分職前訓練及在職訓練。分別說明如下：

㈠職前訓練

經導遊人員考試及格者，應參加交通部觀光局或其委託之有關
團體、學校舉辦之職前訓練合格，領取結業證書後，始得請領執業
證，執行導遊業務。導遊人員在職訓練由交通部觀光局或其委託之
有關團體、學校辦理。前二項之受委託團體、學校，應具下列資格
之一：

1.須為旅行業或導遊人員相關之觀光團體，且最近二年曾自行
辦理或接受交通部觀光局委託辦理導遊人員訓練者。

2.須為大專以上學校，且設有觀光相關系科者。

職前訓練及在職訓練之方式、課程、費用及相關規定事項，由

交通部觀光局定之，或由其委託之有關團體、學校擬訂陳報交通部
觀光局核定。經華語導遊人員考試及訓練合格，參加外語導遊人員
考試及格者，該規則第8條規定免再參加職前訓練。前項規定，於
外語導遊人員，經其他外語導遊人員考試及格者，或於本規則修正
施行前經交通部觀光局測驗及訓練合格之導遊人員，亦適用之。

　　經導遊人員考試及格，參加職前訓練者，第9條規定應檢附考
試及格證書影本、繳納訓練費用，向交通部觀光局或其委託之有關
團體、學校申請，並依排定之訓練時間報到接受訓練。受訓人員未
報到參加訓練者，其所繳納之費用，不予退還。但因產假、重病或
其他正當事由無法接受訓練者，得申請全額退費。

　　至於導遊人員職前訓練除依第10條規定為98節課外，其餘上課
時間、成績考核及退訓等規定，與領隊人員相同，請參閱。

(二)在職訓練

　　在職訓練之方式、課程、費用及相關規定事項與職前訓練一
樣，由交通部觀光局定之或由其委託之有關團體、學校擬訂陳報交
通部觀光局核定。第5條規定「導遊人員管理規則」民國90年3月22
日修正發布前已測驗訓練合格之導遊人員，應參加交通部觀光局或
其委託之團體舉辦之接待或引導大陸地區旅客訓練結業，始可接待
或引導大陸地區旅客。

　　導遊人員於在職訓練期間，有下列情形之一者，依第13條規定
應予退訓，其已繳納之訓練費用，不得申請退還：

　　1.缺課節數逾十分之一者。

　　2.由他人冒名頂替參加訓練者。

　　3.受訓期間對講座、輔導員或其他辦理訓練人員施以強暴脅迫
　　　者。

　　4.其他具體事實足以認為品德操守違反職業倫理規範，情節重
　　　大者。

參、執業證管理

「專門職業及技術人員普通考試導遊人員考試規則」第14條規定，考試及格人員，由考選部報請考試院發給考試及格證書，並函交通部觀光局查照。外語導遊人員考試及格證書，應註明選試外國語言別。前項考試及格人員，經交通部觀光局訓練合格，得申領執業證。「旅行業管理規則」第23條規定，綜合旅行業、甲種旅行業接待或引導國外、香港、澳門或大陸地區觀光旅客旅遊，應依來台觀光旅客使用語言，指派或僱用領有外語或華語導遊人員執業證之人員執行導遊業務。

綜合旅行業、甲種旅行業辦理前項接待或引導國外觀光旅客旅遊，不得指派或僱用接待大陸地區旅客之華語導遊人員執行導遊業務。

一、種類及業務

依「導遊人員管理規則」第6條規定，導遊人員執業證分外語導遊人員執業證及華語導遊人員執業證。領取**外語導遊人員執業證**者，應依其執業證登載語言別，執行接待或引導使用相同語言之國外觀光旅客旅遊業務，並得執行接待或引導大陸、香港、澳門地區觀光旅客旅遊業務。

領取**華語導遊人員執業證**者，得執行接待或引導大陸、香港、澳門地區觀光旅客旅遊業務，不得執行接待或引導國外觀光旅客旅遊業務。

二、連續三年未執行業務

導遊人員取得結業證書或執業證後，連續三年未執行導遊業務者，應依第16條規定重行參加訓練結業，領取或換領執業證後，始得執行導遊業務。導遊人員重行參加訓練節次為49節課，每節課為

50分鐘。

三、專任導遊執業證管理

專任導遊人員執業證，依「導遊人員管理規則」第17條規定，應由旅行業填具申請書，檢附有關證件向交通部觀光局或其委託之團體請領發給專任導遊使用。

專任導遊人員離職時，應即將其執業證繳回原受僱之旅行業，於10日內轉繳交通部觀光局或其委託之團體；逾期未繳回者，由交通部觀光局公告註銷。前項委託事項及法規依據應公告並刊登政府公報或新聞紙。「旅行業管理規則」第23條第3項亦規定，綜合旅行業、甲種旅行業對僱用之專任導遊應嚴加督導與管理，不得允許其為非旅行業執行導遊業務，其請領之專任導遊人員執業證，應於專任導遊離職時起10日內，由旅行業繳回交通部觀光局或其委託之團體；逾期未繳回者，由交通部觀光局公告註銷。

四、特約導遊執業證管理

特約導遊人員執業證，應由申請人填具申請書檢附有關證件，向交通部觀光局或其委託之有關團體請領後使用。特約導遊人員轉任為專任導遊人員或停止執業時，應將其執業證送繳交通部觀光局或其委託之團體；未繳回者，由交通部觀光局公告註銷。前項委託事項及法規依據應公告並刊登政府公報或新聞紙。（第18條）

五、執業證效期及校正

導遊人員執業證依該規則第19條規定，應**每年校正一次**，其**有效期間為三年**，期滿前應向交通部觀光局或其委託之團體申請換發。導遊人員之執業證如有遺失或毀損，依第20條規定，應具書面敘明理由，申請補發或換發。

肆、執業行為管理

　　「旅行業管理規則」第23條第1項對綜合旅行業、甲種旅行業接待或引導國外、香港、澳門或大陸地區觀光旅客旅遊時規定，應依來台觀光旅客使用語言，指派或僱用領有外語或華語導遊人員執業證之人員執行導遊業務。第2項又規定，該兩種旅行業辦理前項接待或引導外國觀光旅客導遊，不得指派或僱用接待大陸地區旅客之華語導遊人員執行導遊業務。其餘有關導遊人員執業之行為管理，依「導遊人員管理規則」等之規定析述如下：

一、導遊人員執行業務時，應接受僱用之旅行業或招請之機關、團體之指導與監督。（第21條）

二、導遊人員應依僱用之旅行業或招請之機關、團體所安排之觀光旅遊行程執行業務，非因臨時特殊事故，不得擅自變更。（第22條）

三、導遊人員執行業務時，應佩掛導遊執業證於胸前明顯處，以便聯繫服務並備交通部觀光局查核。（第23條）

四、導遊人員執行業務時，如發生特殊或意外事件，除應即時作妥當處置外，並應將經過情形於24小時內向交通部觀光局及受僱旅行業或機關團體報備。（第24條）

五、導遊人員有下列情事之一者，第26條規定由交通部觀光局予以獎勵或表揚之：

　㈠爭取國家聲譽、敦睦國際友誼表現優異者。

　㈡宏揚中華文化、維護善良風俗有良好表現者。

　㈢維護國家安全、協助社會治安有具體表現者。

　㈣服務旅客周到、維護旅遊安全有具體事實表現者。

　㈤熱心公益、發揚團隊精神有具體表現者。

　㈥撰寫報告內容詳實、提供資料完整有參採價值者。

(七)研究著述，對發展觀光事業或執行導遊業務具有創意，可供
　採擇實行者。

(八)連續執行導遊業務十五年以上，成績優良者。

(九)其他特殊優良事蹟者。

六、依該規則第27條規定，導遊人員不得有下列行為：

(一)執行導遊業務時，言行不當。

(二)遇有旅客患病，未予妥為照料。

(三)誘導旅客採購物品或為其他服務收受回扣。

(四)向旅客額外需索。

(五)向旅客兜售或收購物品。

(六)以不正當手段收取旅客財物。

(七)私自兌換外幣。

(八)不遵守專業訓練之規定。

(九)將執業證借供他人使用。

(十)無正當理由延誤執行業務時間或擅自委託他人代為執行業
　務。

(土)拒絕主管機關或警察機關之檢查。

(圭)停止執行導遊業務期間擅自執行業務。

(圭)擅自經營旅行業務或為非旅行業執行導遊業務。

(齒)受國外旅行業僱用執行導遊業務。

伍、罰則

「導遊人員管理規則」第25條規定，交通部觀光局為督導導
遊人員，得隨時派員檢查其執行業務情形。第28條規定導遊人員違
反第5條、第6條第2項及第3項、第17條第2項、第18條第2項、第19
條、第21條至第24條、第27條規定者，由交通部觀光局依「發展觀
光條例」第58條規定處罰。所稱第58條規定，係指導遊人員違反依

該條例所發布之命令者，處新台幣3,000元以上至15,000元以下罰鍰；情節重大者，並得逕行定期停止其執行業務或廢止其執業證，經受停止執行業務處分，仍繼續執業者，廢止其執業證。第59條亦規定，未依該條例第32條規定取得執業證而執行導遊人員業務者，處新台幣1萬元以上至5萬元以下罰鍰，並禁止其執業。其餘詳細罰則可依交通部民國95年5月26日發布之「發展觀光條例裁罰標準」第10條規定，導遊人員違反本條例及「導遊人員管理規則」之規定者，由交通部委任觀光局依附表六之規定裁罰。

第三節　旅行業經理人管理及法規

壹、法源

　　旅行業經理人堪稱是旅行業經營成敗的舵手，目前無專屬法規，所有管理的條文都散雜在「發展觀光條例」、「旅行業管理規則」中。由於「旅行業管理規則」第4條規定，旅行業應專業經營，以公司組織為限；並應於公司名稱上標明旅行社字樣；所以「公司法」也是規範旅行業經理人的法律依據。因此有關旅行業經理人的法源有「發展觀光條例」和「公司法」兩種。

貳、資格任用

　　旅行業經理人並無如領隊人員或導遊人員考試及訓練取得資格的限制，依據「公司法」及「發展觀光條例」相關規定，可以發現非常重視設置員額及誠信人格的規定，茲列述如下：

一、依「公司法」

　　「公司法」第29條規定，公司得依章程規定置經理人，其委任、解任及報酬，依下列規定定之。但公司章程有較高規定者，從

其規定：

㈠無限公司、兩合公司須有全體無限責任股東過半數同意。

㈡有限公司須有全體股東過半數同意。

㈢股份有限公司應由董事會以董事過半數之出席，及出席董事過半數同意之決議行之。

　　經理人應在國內有住所或居所。第30條又規定，有下列情事之一者，不得充任經理人，其已充任者，當然解任：

㈠曾犯「組織犯罪防制條例」規定之罪，經有罪判決確定，服刑期滿尚未逾五年者。

㈡曾犯詐欺、背信、侵占罪經受有期徒刑一年以上宣告，服刑期滿尚未逾二年者。

㈢曾服公務虧空公款，經判決確定，服刑期滿尚未逾二年者。

㈣受破產之宣告，尚未復權者。

㈤使用票據經拒絕往來尚未期滿者。

㈥無行為能力或限制行為能力者。

二、依「發展觀光條例」

　　「發展觀光條例」第33條規定，有下列各款情事之一者，不得為觀光旅館業、旅行業、觀光遊樂業之發起人、董事、監察人、經理人、執行業務或代表公司之股東：

㈠有「公司法」第30條如前所舉各款情事之一者。

㈡曾經營該觀光旅館業、旅行業、觀光遊樂業受撤銷或廢止營業執照處分尚未逾五年者。

　　已充任為公司之董事、監察人、經理人、執行業務或代表公司之股東，如有第1項各款情事之一者，當然解任之，中央主管機關應撤銷或廢止其登記，並通知公司登記之主管機關。

　　「旅行業管理規則」第13條也規定，旅行業應依其實際經營業務，分設部門，各置經理人負責監督管理各該部門之業務；其人數

應符合下列規定：

㈠綜合旅行業本公司不得少於4人。

㈡甲種旅行業本公司不得少於2人。

㈢分公司及乙種旅行業不得少於1人。

　　前項旅行業經理人應為專任，不得兼任其他旅行業之經理人，並不得自營或為他人兼營旅行業。

　　該規則第14條規定，有下列各款情事之一者，不得為旅行業之發起人、董事、監察人、經理人、執行業務或代表公司之股東，已充任者，當然解任之，由交通部觀光局撤銷或廢止其登記，並通知公司登記主管機關：

㈠曾犯「組織犯罪防制條例」規定之罪，經有罪判決確定，服刑期滿尚未逾五年者。

㈡曾犯詐欺、背信、侵占罪經受有期徒刑一年以上宣告，服刑期滿尚未逾二年者。

㈢曾服公務虧空公款，經判決確定，服刑期滿尚未逾二年者。

㈣受破產之宣告，尚未復權者。

㈤使用票據經拒絕往來尚未期滿者。

㈥無行為能力或限制行為能力者。

㈦曾經營旅行業受撤銷或廢止營業執照處分，尚未逾五年者。

　　前列一至六項，實際就是依據前述「公司法」第30條不得充任之限制，「旅行業管理規則」特別增列第七項。

三、具備資格

　　「旅行業管理規則」第15條規定，旅行業經理人應備具下列資格之一，經交通部觀光局或其委託之有關機關、團體訓練合格，發給結業證書後，始得充任：

㈠大專以上學校畢業或高等考試及格，曾任旅行業代表人二年以上者。

㈡大專以上學校畢業或高等考試及格，曾任海陸空客運業務單位主
管三年以上者。

㈢大專以上學校畢業或高等考試及格，曾任旅行業專任職員四年或
特約領隊、導遊六年以上者。

㈣高級中等學校畢業或普通考試及格或二年制專科學校、三年制專
科學校、大學肄業或五年制專科學校規定學分三分之二以上及
格，曾任旅行業代表人四年或專任職員六年或特約領隊、導遊八
年以上者。

㈤曾任旅行業專任職員十年以上者。

㈥大專以上學校畢業或高等考試及格，曾在國內外大專院校主講觀
光專業課程二年以上者。

㈦大專以上學校畢業或高等考試及格，曾任觀光行政機關業務部門
專任職員三年以上或高級中等學校畢業曾任觀光行政機關或旅行
業同業公會業務部門專任職員五年以上者。

　　大專以上學校或高級中等學校觀光科系畢業者，前項第2款至
第4款之年資，得按其應具備之年資減少一年。

參、訓練

　　「發展觀光條例」第33條規定，旅行業經理人連續三年未在旅
行業任職者，應重新參加訓練合格後，始得受僱為經理人。旅行業
經理人應經中央主管機關或其委託之有關機關團體訓練合格，領取
結業證書後，始得充任；其參加訓練資格，由中央主管機關定之。

　　因此，「旅行業管理規則」第15-1條規定，旅行業經理人訓練
由交通部觀光局或其委託之有關團體辦理。前項受委託團體，須為
旅行業或旅行業經理人相關之觀光團體，且最近二年曾自行辦理
或接受交通部觀光局委託辦理旅行業從業人員相關訓練者為限。第
15-2條也規定，旅行業經理人訓練之方式、課程、費用及相關規定
事項，由交通部觀光局定之或由其委託之有關團體擬訂陳報交通部

観光局核定。

　　旅行業經理人雖然有連續三年未在旅行業任職者，應重新參加訓練合格後，始得受僱爲經理人的規定，但並無分職前與在職訓練。參加旅行業經理人訓練者，依第15-3條規定，應檢附資格證明文件、繳納訓練費用，向交通部觀光局或其委託之有關團體申請，並依排定之訓練時間報到接受訓練。參加旅行業經理人訓練之人員，未報到參加訓練者，其所繳納之費用，不予退還。但因產假、重病或其他正當事由無法接受訓練者，得申請全額退費。

　　至於受訓期程及成績，依第15-4條規定，旅行業經理人訓練除節次爲60節課之外，其餘上課時間、測驗成績、應予退訓等規定與領隊及導遊人員均相同，請參閱。至受委託辦理旅行業經理人訓練之團體，依第15-7條規定，應依交通部觀光局核定之訓練計畫實施，並於結訓後10日內將受訓人員成績、結訓及退訓人數列冊陳報交通部觀光局備查。第15-8條又規定，受委託辦理旅行業經理人訓練之團體違反前條規定者，交通部觀光局得予糾正並通知限期改善；逾期未改善者，廢止其委託，並於二年內不得參與委託訓練之甄選。旅行業經理人訓練之受訓人員訓練期滿，經核定成績及格者，於繳納證書費後，由交通部觀光局發給結業證書。（第15-9條）

肆、經理人及從業人員管理

　　經理人應負起的責任，依「旅行業管理規則」第49條規定，旅行業不得有下列行爲：

一、代客辦理出入國或簽證手續，明知旅客證件不實而仍代辦者。

二、發覺僱用之導遊人員違反「導遊人員管理規則」第27條之規定而不爲舉發者。

三、與政府有關機關禁止業務往來之國外旅遊業營業者。

四、未經報准，擅自允許國外旅行業代表附設於其公司內者。

五、未經核准為他旅行業送件或為非旅行業送件或領件者。

六、利用業務套取外匯或私自兌換外幣者。

七、委由旅客攜帶物品圖利者。

八、安排之旅遊活動違反我國或旅遊當地法令者。

九、安排未經旅客同意之旅遊節目者。

十、安排旅客購買貨價與品質不相當之物品者。

十一、索取額外不當費用者。

十二、辦理出國觀光團體旅客旅遊，未依約定辦妥簽證、機位或住宿，即帶團出國者。

十三、違反交易誠信原則者。

十四、非舉辦旅遊，而假藉其他名義向不特定人收取款項或資金。

十五、關於旅遊糾紛調解事件，經交通部觀光局合法通知無正當理由不於調解期日到場者。

十六、販售機票予旅客，未於機票上記載旅客姓名者。

十七、經營旅行業務不遵守交通部觀光局管理監督之規定者。

　　除上述管理行為規範及前述資格誠信條款，都是經理人應負起的責任之外，「旅行業管理規則」第33條又規定，旅行業經理人不得兼任其他旅行業之經理人，並不得自營或為他人兼營旅行業。

　　除了經理人之外，旅行業其他從業人員也影響經營成敗，因此「旅行業管理規則」第48條規定，旅行業從業人員應接受交通部觀光局及直轄市觀光主管機關舉辦之專業訓練；並應遵守受訓人員應行遵守事項。觀光主管機關辦理前項專業訓練，得收取報名費、學雜費及證書費。前項之專業訓練，觀光主管機關得委託有關機關、團體辦理之。

　　旅行業或其從業人員有下列情事之一者，第55條規定，除予以獎勵或表揚外，並得協調有關機關獎勵之：

一、熱心參加國際觀光推廣活動或增進國際友誼有優異表現者。

二、維護國家榮譽或旅客安全有特殊表現者。

三、撰寫報告或提供資料有參採價值者。

四、經營國內外旅客旅遊、食宿及導遊業務，業績優越者。

五、其他特殊事蹟經主管機關認定應予獎勵者。

以上為值得鼓勵的正面行為，但第50條也規定旅行業僱用之人員不得有下列行為，是屬於具體提醒防範的負面行為：

一、未辦妥離職手續而任職於其他旅行業。

二、擅自將專任送件人員識別證借供他人使用。

三、同時受僱於其他旅行業。

四、掩護非合格領隊帶領觀光團體出國旅遊者。

五、掩護非合格導遊執行接待或引導國外或大陸地區觀光旅客至中華民國旅遊者。

六、為前條第五款至第十一款之行為者。

第51條再強調，旅行業對其僱用之人員執行業務範圍內所為之行為，視為該旅行業之行為。第52條，旅行業不得委請非旅行業從業人員執行旅行業務。但依第29條規定派遣專人隨團服務者，不在此限。非旅行業從業人員執行旅行業業務者，視同非法經營旅行業。

伍、罰則

「發展觀光條例」第58條第1款，旅行業經理人有違反該條例第33條第5項規定，兼任其他旅行業經理人或自營或為他人兼營旅行業者，處新台幣3,000元以上至15,000元以下罰鍰；情節重大者，並得逕行定期停止其執行業務或廢止其執業證。

「發展觀光條例裁罰標準」第7條規定，旅行業經理人與旅行業僱用之人員違反本條例及「旅行業管理規則」之規定者，由交通部委任觀光局依附表三之規定裁罰。

第四節 專業導覽人員管理及法規

壹、法源、定義與分類

一、法源

依據民國92年6月11日總統修正公布「發展觀光條例」第19條第1項規定，為保存、維護及解說國內特有自然生態資源，各目的事業主管機關應於自然人文生態景觀區，設置專業導覽人員，旅客進入該地區，應申請專業導覽人員陪同進入，以提供旅客詳盡之說明，減少破壞行為發生，並維護自然資源之永續發展。

第3項又規定，專業導覽人員之資格及管理辦法，由中央主管機關會商各目的事業主管機關定之。因此，主管機關交通部於民國92年1月22日發布「自然人文生態景觀區專業導覽人員管理辦法」。

二、定義與分類

所謂**專業導覽人員**，係指依「自然人文生態景觀區專業導覽人員管理辦法」第2條所稱在自然人文生態景觀區從事專業解說導覽之從業人員。至於所謂自然人文生態景觀區，依「發展觀光條例」第2條規定，係指無法以人力再造之特殊天然景緻，應嚴格保護之自然動、植物生態環境及重要史前遺跡所構成具有特殊自然人文景觀之地區。自然人文生態景觀區之劃定，依「發展觀光條例」第19條第2項規定，由該管主管機關會同目的事業主管機關劃定之。

「自然人文生態景觀區專業導覽人員管理辦法」第3條規定，自然人文生態景觀區之範圍，按其所處區位分為**原住民保留地、山地管制區、野生動物保護區、水產資源保育區、自然保留區**以及國

家公園內之**史蹟保存區、特別景觀區、生態保護區**等地區，由該管主管機關會同目的事業主管機關劃定之。因此，專業導覽人員亦可依前述導覽範圍專業內容之不同而分為八類。

貳、資格取得

依據該辦法第4條規定，旅客進入自然人文生態景觀區，應申請專業導覽人員陪同進入，該管主管機關應依照該地區資源及生態特性，設置、培訓並管理專業導覽人員。因此只有資格的限制並無考試的規定，也就是說要由自然人文生態景觀區各該管主管機關依照該地區資源及生態特性，設置、培訓並管理專業導覽人員。

一、資格

依據該辦法第5條規定，專業導覽人員應具有下列資格：

㈠中華民國國民年滿20歲者。

㈡在自然人文生態景觀區所在鄉鎮市區迄今連續設籍六個月以上者。

㈢公立或立案之私立中等以上學校，或符合教育部採認規定之國外中等以上學校畢業領有證明文件者。

㈣經培訓合格，取得結訓證書並領取服務證者。

前項第2款、第3款資格，得由自然人文生態景觀區之該管主管機關，審酌當地社會環境、教育程度、觀光市場需求酌情調整之。

二、訓練

㈠培訓計畫

該辦法第6條規定，專業導覽人員之培訓計畫，由自然人文生態景觀區之該管主管機關或其委託之機關、團體或學術機構規劃辦理。原住民保留地及山地管制區經劃定為自然人文生態景觀區，該管主管機關應優先培訓當地原住民從事專業導覽工作。

(二)訓練課程

該辦法第7條專業導覽人員培訓課程，分為基礎科目及專業科目。

1. 基礎科目有：自然人文生態概論、自然人文生態資源維護、導覽人員常識、解說理論與實務、安全須知、急救訓練六項。
2. 專業科目有：自然人文生態景觀區之生態景觀知識、解說技巧、外國語文三項。

前項專業科目之規劃得依當地環境特色及多樣性酌情調整。第8條規定，專業導覽人員之培訓及管理所需經費，由自然人文生態景觀區該管主管機關編列預算支應。第9條規定，曾於政府機關或民間立案機構修習導覽人員相關課程者，得提出證明文件，經該管主管機關認可後，抵免部分基礎科目。

專業導覽人員不稱執業證，而稱**服務證**，其相關管理規定如下：

1. 專業導覽人員服務證**有效期間為三年**，該管主管機關應每年定期查檢，並於期滿換發新證。（第10條）
2. 專業導覽人員之結訓證書及服務證遺失或毀損者，應具書面敘明原因，申請補發或換發。（第11條）
3. 專業導覽人員有下列情形之一者，自然人文生態景觀區該管主管機關，得廢止其服務證：（第12條）
 (1)違反該管主管機關排定之導覽時間、旅程及範圍而情節重大者。
 (2)連續三年未執行導覽工作，且未依規定參加在職訓練者。

參、服務行為管理

一、專業導覽人員執行工作，應配戴服務證並穿著該管主管機關規

定之服飾。（第13條）

二、專業導覽人員陪同旅客進入自然人文生態景觀區，得由該管主
管機關給付導覽津貼。導覽津貼所需經費，由旅客申請專業導
覽人員陪同之費用支應，其收費基準，由該管主管機關擬訂公
告之，並明示於自然人文生態景觀區入口。（第14條）

三、專業導覽人員執行工作，依該辦法第15條規定應遵守下列事
項：

　　㈠不得向旅客額外需索。

　　㈡不得向旅客兜售或收購物品。

　　㈢不得將服務證借供他人使用。

　　㈣不得陪同未經申請核准之旅客進入自然人文生態景觀區內。

　　㈤即時勸止擅闖旅客或其他違規行為。

　　㈥即時通報環境災變及旅客意外事件。

　　㈦避免任何旅遊之潛在危險。

四、專業導覽人員其有下列情形之一者，得由主管機關或該管主管
機關獎勵或表揚之（第16條）：

　　㈠爭取國家聲譽、敦睦國際友誼。

　　㈡維護自然生態、延續地方文化。

　　㈢服務旅客周到、維護旅遊安全。

　　㈣撰寫專業報告或提供專業資料而具參採價值者。

　　㈤研究著述，對發展生態旅遊事業或執行專業導覽工作具有創
　　　意，可供參採實行者。

　　㈥連續執行導覽工作五年以上者。

　　㈦其他特殊優良事蹟者。

肆、罰則

　　「發展觀光條例裁罰標準」第14條規定，旅客進入自然人文生

態景觀區未依規定申請專業導覽人員陪同進入者，由目的事業主管機關依附表十之規定裁罰。所稱附表十有下列規定：

一、未依規定申請但有專業導覽人員陪同者處新台幣3,000元罰鍰。

二、無專業導覽人員陪同者處新台幣15,000元罰鍰。

三、未依規定申請且無專業導覽人員陪同者處新台幣30,000元罰鍰。

　　至於對專業導覽人員個人罰則，該辦法第12條已規定，違反該管主管機關排定之導覽時間、旅程及範圍而情節重大者，自然人文生態景觀區該管主管機關，得廢止其服務證。

第三章

領事事務及入出國管理

第一節　護照

壹、主管機關及法規

　　依據民國89年5月17日修正公布，並自同月21日起施行的「護照條例」第2條規定，我國護照主管機關是外交部，負政策責任；事務則由該部成立領事事務局負責。主要的法規計有「護照條例」、「護照條例施行細則」、「中華民國普通護照規費收費標準」；但也有很多其他機關的相關法規與護照有關，包括：

一、戶政方面

　　「戶籍法」、「戶籍法施行細則」、「姓名條例」、「姓名條例施行細則」、「國籍法」、「國籍法施行細則」等。

二、役政方面

　　「兵役法」、「兵役法施行法」、「替代役實施條例」、「替代役實施條例施行細則」、「役男出境處理辦法」、「歸化我國國籍者及歸國僑民服役辦法」、「接近役齡男子出境審查作業規定」等。

三、入出國方面

　　「入出國及移民法」、「入出國及移民法施行細則」、「國民入出國許可辦法」、「入出國查驗辦法」、「居住臺灣地區設有戶籍國民入出國作業要點」、「臺灣地區有戶籍國民因護照逾期在國外機場（港口）辦理登機（船）作業程序」、「臺灣地區無戶籍國民申請入出國及居留定居作業規定」、「入國證明書核發作業規定」等，由於攸關旅行業務，因此入出國方面有關規定，本章將專節探討。

四、僑務方面

「華僑身分證明條例」、「華僑身分證明條例施行細則」、「僑居身分加簽之永居權取得困難國家居留資格認定標準」等。

五、大陸、港澳事務方面

「臺灣地區與大陸地區人民關係條例」、「臺灣地區與大陸地區人民關係條例施行細則」、「大陸地區人民進入臺灣地區許可辦法」、「大陸地區專業人士來臺從事專業活動許可辦法」、「大陸地區人民來臺從事商務活動許可辦法」、「大陸地區人民在臺灣地區依親居留長期居留或定居許可辦法」、「大陸地區人民申請進入臺灣地區面談管理辦法」、「在臺原有戶籍大陸地區人民申請回復臺灣地區人民身分許可辦法」、「大陸地區人民來臺從事觀光活動許可辦法」、「在大陸地區繼續居住逾四年致轉換身分者回復臺灣地區人民身分並返臺定居申請程序及審查基準」、「註銷臺灣地區人民身分及戶籍作業要點」、「香港澳門關係條例」、「香港澳門關係條例施行細則」、「香港澳門居民進入臺灣地區及居留定居許可辦法」等。該部分法規因目前正加速推動大陸人士來台觀光，故另列專章探討。

六、動植物檢疫及防疫方面

「動物檢疫及防疫條例」、「動物檢疫及防疫條例施行細則」、「植物檢疫及防疫條例」、「植物檢疫及防疫條例施行細則」、「旅客及服務於車船航空器人員攜帶或經郵遞動植物檢疫物檢疫作業辦法」等。

七、其他

「行政程序法」、「訴願法」、「涉外民事法律適用法」、「民法」親屬編、「電腦處理個人資料保護法」、「電腦處理個人資料保護法施行細則」等。

貳、護照種類及用途

護照（Passport）是指由我國主管機關**外交部**發給國民供通過他國國境之機場、港口或邊界的一種合法身分證件。因此欲出國旅行者，都必須先領取本國有效護照，始能出國，享有在國家法律保護下，以平等互惠之原則請各國給與持護照人必要之協助。

我國護照依照民國89年5月19日修正公布之「護照條例」第5條規定，護照分為**外交護照**、**公務護照**及**普通護照**三種，其持有人之身分及有效期依該條例及其施行細則之規定如下：

一、外交護照

外交護照（Diplomatic Passport）之適用對象為：(1)外交、領事人員與眷屬及駐外使領館、代表處、辦事處主管之隨從；(2)中央政府派駐國外負有外交性質任務之人員與其眷屬及經核准之隨從；(3)外交公文專差。（第7條）

二、公務護照

公務護照（Official Passport）之適用對象為：(1)各級政府機關因公派駐國外之人員及其眷屬；(2)各級政府機關因公出國之人員及其同行之配偶；(3)政府間國際組織之中華民國籍職員及其眷屬。所稱眷屬，以配偶、父母及未婚子女為限。（第8條）

三、普通護照

普通護照（Ordinary Passport）之適用對象為具有中華民國國籍者。但具有大陸地區人民、香港居民、澳門居民身分或持有大陸地區所發護照者，非經主管機關許可，不適用之。（第9條）

其有效期限依據「護照條例」第11條規定，外交及公務護照之效期以5年為限，普通護照以10年為限。但未滿14歲者之普通護照以5年為限。

　　至於護照之核發、申請手續及應備文件，可參閱民國91年2月27日發布之「護照條例施行細則」。如果是役男（年滿18歲之翌年1月1日起至屆滿45歲之年的12月31日止尚未履行兵役義務之役齡男子），則仍須依照內政部民國89年5月19日修正的「役男出境處理辦法」及「兵役法」等規定辦理。

　　內政部依據「入出國及移民法」第5條第3項之規定，修正並於民國89年5月30日令頒「國民入出國許可辦法」。依照該辦法第2條規定：國民入出國，應向內政部入出國及移民署申請許可。但依「入出國及移民法」第5條第1項但書規定，居住**台灣地區設有戶籍國民**，自民國89年5月21日起入出國不需申請許可。無戶籍國民經許可入出國者，查有該法不予許可之情形，由移民署廢止其許可，並通知無戶籍國民。無戶籍國民應於接到出國通知後10日內出國。

參、護照的申請規定

一、普通護照申請流程

　　依領事事務局規定，申請普通護照工作天數（自繳費之次半日起算）：一般件為4個工作天；遺失補發為5個工作天。辦理速件領照時間則依「護照規費及加收速件處理費須知」辦理。本人親自領取者，應攜帶身分證正本及繳費收據正本持憑領取護照。

　　本人倘未能親自領照者，可委由具行為能力之代理人攜帶代理人身分證正本與繳費收據正本代為領取護照。其申請流程如**圖13-1**所示。

　　倘委由交通部觀光局核准之綜合或甲種旅行業者代為領取者，應持憑專任領件人員識別證及繳費收據正本，代為領取護照。護照自核發之日起3個月內未經領取者，即予註銷，所繳費用概不退還。申請人有下列情形之一者，經受理申請後1個月內，通知申請人於二個月內補件或約請申請人面談，申請人未依規定補件或面談

```
向服務台索取護照申請書
        ↓
填妥護照申請書後抽取號碼牌
        ↓
國軍及後備軍人先赴     赴櫃台遞件     尚未履行兵役義務男子先
11號櫃台加蓋兵役戳記              赴12號櫃台加蓋兵役戳記
```

一般國民，後備軍人3至7號櫃台	遺失補發18號櫃台	國軍、役男、接近役齡男子16號櫃台	速件處理8、9號櫃台

```
持繳費單向1、2號櫃台繳費

遺失補發五個工作天  ◄┈┈►  一般申請案件四個工作天

憑繳費單向21或22號櫃台領取護照
```

圖13-1 外交部領事事務局申請普通護照流程圖

資料來源：外交部領事事務局網頁。

者，除不予核發護照外，所繳護照規費不予退還：

㈠申請資料或照片與所繳身分文件或與前領存檔護照資料有相當差異者。

㈡所繳證件之真偽有向發證機關查證之必要者。

㈢申請人對申請事項之說明有虛偽陳述或隱瞞重要事項之嫌，需時查證者。

二、普通護照申請須知

㈠繳交照片一式2張，規格如下：直4.5公分、橫3.5公分（2吋光面

白色背景）6個月內所拍攝之脫帽、五官清晰、不遮蓋、相片不修改、足資辨識人貌之正面半身彩色照片，人像自下顎至頭頂長度不得少於3.2公分及超過3.6公分，使臉部佔據整張照片面積的70％～80％，不得使用戴有色眼鏡照片及合成照片，一張黏貼，另一張浮貼於申請書。

㈡年滿14歲者，應繳驗國民身分證正本（驗畢退還），並將正、反面影本分別黏貼於申請書正面（正面影本上換補發日期須影印清楚，以便登錄）。14歲以下未請領身分證者（年滿14歲，應請領國民身分證），繳驗戶口名簿正本，並附繳影本乙份或最近3個月內辦理之戶籍謄本。

㈢未成年人（未滿20歲，已結婚者除外）申請護照應先經父或母或監護人在申請書背面簽名表示同意，並黏貼簽名人身分證影本。倘父母離婚，父或母請提供具有監護權之證明文件及身分證正本。

㈣繳交尚有效期之舊護照。

㈤持照人更改中文姓名、國民身分證統一編號等項目，不得申請加簽或修正，應申請換發新護照。

㈥申請換發新照須沿用舊護照外文姓名；外文姓名非中文姓名譯音或為特殊姓名者，須繳交舊護照或足資證明之文件。更改外文姓名者，應將原有外文姓名列為外文別名，其已有外文別名者，得以加簽辦理。

㈦護照規費新台幣1,200元（請於取得收據後立即到銀行櫃台繳費，並保留收據，以憑領取護照）。

㈧原則上護照剩餘效期不足一年者，始可申請換照。申請人未能親自申請，可委任親屬或所屬同一機關、團體、學校之人員代為申請（受委任人須攜帶身分證及親屬關係證明或服務機關相關證件），並填寫申請書背面之委任書，及黏貼受委任人身分證影本。工作天數（自繳費之次半日起算）：一般件為4個工作天；

遺失補發為5個工作天。上班時間為星期一至星期五早上8：30至下午5：00，中午不休息。依國際慣例，護照有效期限須半年以上始可入境其他國家。又外交部領事事務局配合國民身分證換發政策，自民國96年1月1日起，不再受理民眾持舊式國民身分證辦理護照。

三、役男護照申請須知

凡男子自年滿16歲之當年1月1日起至屆滿36歲當年12月31日止及國軍人員於送件前，請持相關兵役證件（已服完兵役、正服役中或免服兵役證明文件正本）先送國防部或內政部派駐外交部領事事務局或各分支機構櫃台，在護照申請書上加蓋兵役戳記（尚未服兵役者免持證件，直接向上述櫃台申請加蓋戳記），再赴相關護照收件櫃台遞件。

持外國護照入國或在國外、大陸地區、香港、澳門之役男，不得在國內申請換發護照。但護照已加簽僑居身分者，不在此限。

兵役身分之區分及應繳證件，依該局相關規定如下：

㈠「接近役齡」是指16歲之當年1月1日起，至屆滿18歲當年12月31日止，免附兵役證件。

㈡「役男」是指19歲之當年1月1日起，至屆滿36歲當年12月31日止，未附兵役證件者均為役男。

㈢「服替代役、有戶籍僑民役男」請檢附相關證明文件。

㈣「國民兵」檢附國民兵證明書、待訓國民兵證明書正本或丙等體位證明書（驗畢退還）。

㈤「免役」者檢附免役證明書正本（驗畢退還）或丁等體位證明書（不能以殘障手冊替代）或經直轄市、縣（市）政府核定或鄉（鎮、市、區）公所證明為免服兵役之公文。

㈥「禁役」者附禁役證明書。

具有以上六項身分之一之申請人，請於送件前先至內政部派駐外

交部領事事務局之兵役櫃台，經審查證件並於申請書上加蓋兵役戳記。

㈦「國軍人員」（含文、教職，學生及聘僱人員）檢附軍人身分證正、反面影本黏貼於護照申請書背面，正本驗畢退還。

㈧「後備軍人、轉役、停役、補充兵」檢附退伍令、轉役證明書、因病停役令或補充兵證明書等相關證明文件正本（驗畢退還）。

㈨前項申請人請於送件前先至國防部派駐外交部領事事務局之兵役櫃台，經審查證件並於申請書加蓋兵役戳記。

㈩其他如後備軍人申請換發護照，如前次申請時繳驗過退伍令，且身分證役別欄已有記載者，換發護照時無須攜帶退伍令，惟需附上舊護照一併繳驗，否則仍須繳驗退伍令正本。

第二節　簽證

壹、主管機關及法規

　　我國簽證主管機關依據民國92年1月22日公布「外國護照簽證條例」規定是屬於外交部，其簽證之核發由外交部或駐外館處辦理，但依該條例第5條規定，駐外館處受理居留簽證之申請，非經主關機關核准，不得核發。其法規可分主要及其他相關法規兩大類，列舉如下：

一、主管法規：有「外國護照簽證條例」、「外國護照簽證條例施行細則」、「外國護照簽證收費標準」、「亞太經濟合作商務旅行卡發行作業要點」等四種。

二、其他機關法規：有行政院勞工委員會職業訓練局、內政部入出國及移民署、教育部、行政院衛生署疾病管制局等有關機關法規。

貳、簽證的意義與種類

一、意義

　　簽證在意義上為一國之入境許可。「外國護照簽證條例」所稱**簽證**，指外交部或駐外使領館、代表處、辦事處、其他外交部授權機構（簡稱駐外館處）核發外國護照以憑前來我國之許可。所謂**外國護照**，指由外國政府、政府間國際組織或自治政府核發，且為中華民國承認或接受之有效旅行身分證件。

　　依國際法一般原則，國家並無准許外國人入境之義務。目前國際社會中鮮有國家對外國人之入境毫無限制。各國為對來訪之外國人能先行審核過濾，確保入境者皆屬善意以及外國人所持證照真實有效且不致成為當地社會之負擔，乃有簽證制度之實施。依據國際慣例，簽證之准許或拒發，係國家主權行為，故中華民國政府有權拒絕透露拒發簽證之原因。

二、種類

　　簽證類別，依「外國護照簽證條例」規定，中華民國的簽證係依申請人的入境目的及身分，分為如下四類：

㈠停留簽證（Visitor Visa）

　　依該條例第10條規定，停留簽證適用於持外國護照，而擬在我國境內作短期停留之人士。所謂短期停留，指在台停留期間在180天以內。

㈡居留簽證（Resident Visa）

　　依該條例第11條規定，居留簽證適用於持外國護照，而擬在我國境內作長期居留之人士。長期居留，指在台停留期間為180天以上。

(三)外交簽證（Diplomatic Visa）

依該條例第8條規定，外交簽證適用於持外交護照或元首通行狀之下列人士：

1. 外國元首、副元首、總理、副總理、外交部長及其眷屬。
2. 外國政府派駐我國之人員及其眷屬、隨從。
3. 外國政府派遣來我國執行短期外交任務之官員及其眷屬。
4. 政府間國際組織之外國籍行政首長、副首長等高級職員因公來我國者及其眷屬。
5. 外國政府所派之外交信差。

(四)禮遇簽證（Courtesy Visa）：依該條例第9條規定，禮遇簽證適用於下列人士：

1. 外國卸任元首、副元首、總理、副總理、外交部長及其眷屬。
2. 外國政府派遣來我國執行公務之人員及其眷屬、隨從。
3. 前條第四款所定高級職員以外之其他外國籍職員因公來我國者及其眷屬。
4. 政府間國際組織之外國籍職員應我國政府邀請來訪者及其眷屬。
5. 應我國政府邀請或對我國有貢獻之外國人士及其眷屬。

三、拒發、撤銷或廢止簽證

依該條例第12條規定，外交部及駐外館處受理簽證申請時，應衡酌國家利益、申請人個別情形及其國家與我國關係決定准駁；其有下列各款情形之一，外交部或駐外館處得**拒發簽證**：

(一)在我國境內或境外有犯罪紀錄或曾遭拒絕入境、限令出境或驅逐出境者。

(二)曾非法入境我國者。

(三)患有足以妨害公共衛生或社會安寧之傳染病、精神病或其他疾病

者。

㈣對申請來我國之目的作虛偽之陳述或隱瞞者。

㈤曾在我國境內逾期停留、逾期居留或非法工作者。

㈥在我國境內無力維持生活，或有非法工作之虞者。

㈦所持護照或其外國人身分不為我國承認或接受者。

㈧所持外國護照逾期或遺失後，將無法獲得換發、延期或補發者。

㈨所持外國護照係不法取得、偽造或經變造者。

㈩有事實足認意圖規避法令，以達來我國目的者。

㈠有從事恐怖活動之虞者。

㈡其他有危害我國利益、公共安全、公共秩序或善良風俗之虞者。

依前項規定拒發簽證時，得不附理由。

至於**撤銷或廢止其簽證**，係依據該條例第13條規定，簽證持有人有下列各款情形之一，外交部或駐外館處得撤銷或廢止其簽證：

㈠有前項拒發簽證各款情形之一者。

㈡在我國境內從事與簽證目的不符之活動者。

㈢在我國境內或境外從事詐欺、販毒、顛覆、暴力或其他危害我國利益、公務執行、善良風俗或社會安寧等活動者。

㈣原申請簽證原因消失者。

前項撤銷或廢止簽證，外交部得委託其他機關辦理。

四、簽證樣式

我國簽證樣式如圖**13-2**所示。停留簽證申辦流程及居留簽證申辦流程如圖**13-3**及圖**13-4**所示。

説明：

1. 簽證類別：依申請人的入境目的及身分分爲停留簽證、居留簽證、外交簽證、禮遇簽證四類。

2. 入境限期（簽證上Valid Until或Enter Before欄）：係指簽證持有人使用該簽證之期限，例如Valid Until （或Enter Before） APRIL 8，2008即2008年4月8日後該簽證即失效，不得繼續使用。

3. 停留期限（Duration of Stay）：指簽證持有人使用該簽證後，自入境之翌日（次日）零時起算，可在台停留之期限。

 (1) 停留期一般有14天、30天、60天等種類。持停留期限60天未加註限制之簽證者倘須延長在台停留期限，須於停留期限屆滿前，檢具有關文件向停留地之內政部入出國及移民署各縣（市）服務站申請延期。

 (2) 居留簽證不加停留期限：應於入境或在台申獲改發居留簽證後15日內，向居住地之內政部入出國及移民署各縣（市）服務站申請外僑居留證（Alien Resident Certificate），居留期限則依所持外僑居留證所載效期。持外僑居留證者，倘須在效期內出境並再入境，應申請外僑居留證時同時申請重入國許可（Re-entry permit）。

4. 入境次數（Entries）：分爲單次（Single）及多次（Multiple）兩種。

5. 簽證號碼（Visa Number）：旅客於入境時應於E/D卡填寫本欄號碼。

6. 註記：係指簽證申請人申請來台事由或身分之代碼，持證人應從事與許可目的相符之活動。

圖13-2　中華民國簽證樣式圖

資料來源：外交部領事事務局網頁。

申請人檢繳文件向我駐外館處提出申請

領務人員查驗所繳文件並酌情約談申請人

倘申請案件有審查必要者，須報回國內由領事事務局複審

逕行核發簽證

拒發簽證

申請人在台關係人來本局辦理作保手續

通知駐外館處核發簽證

通知駐外館處拒發簽證

申請人在台關係人來本局辦理作保手續

所持簽證倘經加蓋不得延期之限制戳記，除經向領事事務局申請獲准改辦其他簽證外，不得申請停留期限之展延。改辦簽證申請案之作業時間為3個工作天。

所持簽證之停留期限倘為60天且未加蓋限制戳記，可於停留期限屆滿前向停留地之內政部入出國及移民署各縣（市）服務站申請展延，每次最長得延期60天，以2次為限。

圖13-3　申請停留簽證流程圖

資料來源：外交部領事事務局網頁。

參、外國人訪台簽證種類與規定

一、免簽證

㈠適用對象

適用對象包括澳大利亞（Australia）、奧地利（Austria）、比利時（Belgium）、加拿大（Canada）、哥斯大黎加（Costa Rica）、捷克（Czech Republic）、丹麥（Denmark）、芬蘭（Finland）、法國（France）、德國（Germany）、希臘（Greece）、愛爾蘭

圖13-4　申辦居留簽證流程圖

資料來源：外交部領事事務局網頁。

（Ireland）、冰島（Iceland）、義大利（Italy）、日本（Japan）、韓國（Republic of Korea）、列支敦斯登（Liechtenstein）、盧森堡（Luxembourg）、馬來西亞（Malaysia）、馬爾他（Malta）、摩納哥（Monaco）、荷蘭（Netherlands）、紐西蘭（New Zealand）、挪威（Norway）、葡萄牙（Portugal）、新加坡（Singapore）、西班牙（Spain）、瑞典（Sweden）、瑞士（Switzerland）、英國（U.K.）、美國（U.S.A.）等31國旅客。

(二)**應備要件**

1.所持護照效期應有6個月以上（該等護照僅限正式護照，不包含緊急、臨時或其他非正式護照。日本護照效期應有3個月以上）。

2.回程機（船）票或次一目的地之機（船）票及有效簽證。其機（船）票應訂妥離境日期班（航）次之機（船）位。

3.經中華民國入出國機場或港口查驗單位查無不良紀錄。

(三)**適用入境地點**

適用入境地點包括臺灣桃園國際機場、高雄小港國際機場、高雄港、基隆港、花蓮機場、花蓮港、台中港、澎湖馬公機場、台東機場、台中清泉崗機場。

(四)**(留期限**

停留期限自入境翌日起算30天為限，期滿不得延期及改發其他停留期限之停留簽證或居留簽證。

二、落地簽證

(一)**適用對象**

匈牙利（Hungary）、波蘭（Poland）、斯洛伐克（Slovak）等三國國民，所持護照效期應有6個月以上，及所持護照不足6個月之美籍人士。

(二)**應備要件**

1.回程機票或次一目的地之機票及有效簽證，其機票應訂妥離境日期班次之機位。

2.填妥簽證申請表，繳交相片1張。

3.簽證費新台幣1,600元（美金50元，依互惠原則免收簽證費國家則免繳），及手續費800元（美金24元）。美籍人士所持護照不足六個月者，得向我國駐外館處申辦簽證，相對處理費為131美元（新台幣4,100元）。倘擬於抵達我國指定之入出

國機場時申辦簽證（visa upon arrival），將審酌個案核予單次入境、停留期限不超過護照效期之停留簽證，費用總計為155美元（相對處理費131美元加上特別處理費24美元）。

4.經我機場查驗單位查無不良紀錄。

㈢**辦理方式**

1.自臺灣桃園國際機場入境者，請至外交部領事事務局臺灣桃園國際機場辦事處辦理。

2.自高雄小港國際機場入境者，應先向航空警察局高雄分局申領「臨時入境許可單」入境，入境後三日內，須持憑該許可單至外交部領事事務局或領事事務局高雄辦事處申請換發正式簽證，逾期未辦理者依「行政執行法」規定處罰。

㈣**適用入境地點**

臺灣桃園國際機場、高雄小港國際機場。

㈤**停留期限**

自抵達翌日起算30天為限，期滿不得延期及改發停留簽證或居留簽證。

三、持外交及公務護照免簽證

㈠**適用對象**

持有效之多明尼加（Dominican Republic）、薩爾瓦多（El Salvador）、瓜地馬拉（Guatemala）、巴拉圭（Paraguay）、聖克里斯多福（Saint Christopher and Nevis）、聖文森（Saint Vincent and the Grenadines）、貝里斯（Belize）外交護照及公務護照，並經中華民國入出國機場或港口查驗單位查無不良紀錄者。

㈡**限制條件**

不適用於具有中華民國國籍者或依中華民國法律不視為外國人者。

㈢**停留期限**

自抵達翌日起算90天為限。

肆、外國對國人出國旅遊簽證之規定

一、國人可免簽證之國家或地區

國人可免簽證之國家或地區共31個，其停留天數與應注意事項如**表13-1**。

表13-1 中華民國國民適用以免簽證方式前往之國家或地區一覽表

國家／地區	可停留天數	其他注意事項
哥倫比亞	60天	入境時需申明為觀光或拜訪，並述明停留日期及出示回程機票；如為商務目的仍須申請臨時商務簽證。
哥斯大黎加	90天	
多米尼克	21天	
厄瓜多	90天	自2008年6月20日起實施。
薩爾瓦多	90天	薩國自94年7月1日起恢復對持我國普通護照前往薩國之人士收取10美元之觀光卡費用。
甘比亞	90天	
格瑞那達	90天	
關島	15天	限自台灣啟程直飛班機，且持有中華民國國民身分證正本，幼童攜帶戶口名簿正本或戶籍謄本正本；自其他地區前往者，須有美國簽證或綠卡（美國政府為執行反恐措施，自2003年8月2日上午11時起取消「轉機免簽證」之措施。依據前述美方新規定，國人即使自台灣啟程過境關島國際機場轉機至第三國時，亦必須持有美國簽證）。
瓜地馬拉	30天	
海地	90天	
宏都拉斯	90天	
日本	90天	
吉里巴斯	30天	
韓國	30天	

（續）表13-1　中華民國國民適用以免簽證方式前往之國家或地區一覽表

國家／地區	可停留天數	其他注意事項
列支敦斯登	90天	持憑我國有效普通護照及有效之多次入境申根簽證。
澳門	30天	
馬拉威	90天	
密克羅尼西亞聯邦	30天	
諾魯	30天	
紐埃	30天	須備妥確認回（續）程機票足夠財力證明。
秘魯	90天	
塞班島	14天	
聖露西亞	無明確停留天數之限制	
薩摩亞	30天	須備妥回（續）程機票。
新加坡	30天	
聖克里斯多福	最長期限90天	自94年1月1日開始，持我國普通護照前往荷屬安地列斯聯邦所轄聖馬丁、Aruba、Bonaire及Curacao需先申辦荷屬安地列斯簽證（註：此簽證不同於荷蘭簽證）。
聖文森	30天	
史瓦濟蘭	60天	
瑞士	90天	持憑我國有效普通護照及有效之多次入境申根簽證。
瑞士	48小時	僅適用過境。
加勒比海英屬地	30天	

資料來源：外交部領事事務局網站。

二、國人可落地簽證之國家或地區

　　國人可落地簽證之國家或地區共28個，其停留天數與應注意事項如**表13-2**。

表13-2　中華民國國民適用以落地簽證方式前往之國家或地區一覽表

國家／地區	可停留天數	其他注意事項
巴林	7天	在機場申辦，最多為期7天。
孟加拉	30天	僅適用於「商務目的並須備孟加拉當地廠商或政府出具之邀請函件」。
布吉納法索	30天	
柬埔寨	30天	
古巴		須於入境時購買觀光卡，該卡一般效期為30天。
多明尼加	30天	須於多國駐華大使館或抵多國機場時購買售價10美元之觀光卡，即可入境多國。
埃及	15天	可持憑六個月以上效期之中華民國護照、來回機票證明、一張照片及美金15元於抵達開羅國際機場通關前申辦落地簽證，惟因埃及之入境規定時有變更，請於行前再向埃及駐外使領館確認。
斐濟	120天	
印尼	30天	
牙買加	30天	
約旦	14天	
肯亞	90天	
馬達加斯加	30天	
馬來西亞	30天	入境地點限吉隆坡國際機場、檳城國際機場、蘭卡威國際機場、柔佛州南部Senai國際機場、沙勞越之古晉國際機場、沙巴之亞庇國際機場及新山Sultan Abu Bakar陸關等七處（辦理落地簽證須支付100元馬幣，並須提出相當之財力證明及個人身分背景資料。此種簽證之申請時間需時30分鐘至1小時，建議可事先於國內辦妥簽證後始赴馬國）。
馬爾地夫	30天	
馬紹爾群島	30天	
尼泊爾	30天	需先提資料在當地取簽證。
尼加拉瓜	90天	於抵達時須購觀光卡美金5元。
阿曼	21天	詳情請洽阿曼駐台商務辦事處。

（續）表13-2　中華民國國民適用以落地簽證方式前往之國家或地區一覽表

國家／地區	可停留天數	其他注意事項
帛琉	30天	
巴拿馬	90天	須先向所搭乘之航空公司購買索取觀光卡。
塞席爾	30天	
索羅門群島	90天	
斯里蘭卡	30天	
泰國	15天	
吐瓦魯	30天	
烏干達	180天	
萬那杜	30天	

資料來源：外交部領事事務局網站。

三、申根簽證

申根簽證（European Schengen Visa）係歐洲申根公約國家的簽證，源於1985年6月14日在盧森堡申根城由德國、法國、荷蘭、比利時和盧森堡等5國達成協議簽署的國際公約。內容規定凡外籍人士持有任何一個申根會員國核發的有效入境簽證，可以多次進出其任一會員國，而無需另外申請簽證。隨著歐盟國家一體化的發展，申根簽證協議國家也不斷增加，迄2001年3月25日北歐五國（丹麥、瑞典、挪威、芬蘭和冰島）相繼加入之後，目前申根簽證協議國家除了中歐的瑞士，以及不屬歐盟的英國之外，已經覆蓋了包括德國、法國、荷蘭、比利時、盧森堡、義大利、奧地利、希臘、西班牙、葡萄牙、丹麥、瑞典、挪威、芬蘭及冰島等15國。2007年12月21日起捷克、匈牙利、波蘭、斯洛伐克、拉脫維亞、愛沙尼亞、立陶宛、馬爾他、斯洛維尼亞等9國又正式成為申根公約會員國，目前共24國。其簽證與入境應注意下列各點：

㈠申根簽證的優點是赴歐洲旅遊的費用成本降低、簽證作業時間縮短、旅遊行程計畫彈性增加，尤其是最方便自助旅遊者。目前

申根公約實施範圍僅及於3個月以下之一般人士旅遊簽證，原則上，凡條件符合者可一證照通行24國，但亦非毫無限制，一體適用，各當事國政府仍得視特殊情況保留若干行政裁量權。辦理簽證時，首次以3個月的短期簽證爲主，其他如居留、工作、學生及訪問學者簽證，並不屬於申根簽證協定範圍，仍需分別向前往目的國使領館提出申請。

㈡國人赴申根國家旅遊，倘中途前往非申根公約國後，欲再進入申根公約國，則須申請多次申根簽證。由於申根多次入境簽證費用較單次爲高，近有部分國人爲節省費用，僅申辦單次入境簽證赴歐旅遊，途中離開申根國家後即無法再入境申根國家。目前在我國核發申根共同簽證之歐洲國家駐台機構有：比利時（兼代盧森堡簽證）、荷蘭、法國、德國、奧地利、義大利、西班牙（兼代辦赴希臘簽證）、丹麥（兼代辦赴挪威簽證）、瑞典（兼代辦赴芬蘭簽證）、捷克、匈牙利、拉脫維亞。

㈢凡至申根國家旅遊應注意：

1.開出機票之日期必須早於簽證日期，如因改換班機，務必持有原班機之證明，諸如電腦訂位號碼、抵離班機（次）等資料。

2.確認訂妥旅館，尤其須注意登記姓名應與護照相同。

3.持有足夠生活費之現金或出示有效之信用卡。

4.隨身攜帶我駐外各館處之急難救助電話號碼以備急需。

㈣依據申根公約國家簽證規定，旅客自申根境外國家機場（例如臺灣桃園國際機場）途經兩個（含）以上申根境內國家機場（例如分別在比利時及荷蘭機場）轉機時，必須辦理對各該國均有效之過境簽證（Transit Visa）。

㈤國人向申根國家駐台單位申請簽證時，請先向首次入境國家或停留時間最長國家之駐台單位提出申請核發，以免遭拒絕入境。

㈥國人取得赴歐申根簽證時，請注意簽證上有無加註「不需保險」（No Insurance Required）之英文登載註記，倘無上揭註記或該註

記不是用英文登載時，則有必要向原核發簽證機構查明並詢問清楚。另赴歐盟國家旅遊時應隨身攜帶附有照片之全民健保卡，以補強上揭註記之不足。

㈦倘需於申根國家轉機前往非申根國家，仍宜持有效申根簽證；確認所持申根簽證，係由最先入境國或入境最長國所核發，行前最好先與旅行社或駐台機構查明認，以免發生旅途不便與困擾。

㈧持申根簽證擬入境申根簽約國之旅客，應於簽證效期內入、出境。

第三節 旅行社代辦護照及簽證規定

壹、旅行業專任送件人員識別證與委託契約

「旅行業管理規則」第41條規定，綜合旅行業、甲種旅行業代客辦理出入國及簽證手續，應切實查核申請人之申請書件及照片，並據實填寫，其應由申請人親自簽名者，不得由他人代簽。第42條又規定，綜合旅行業、甲種旅行業及其僱用之人員代客辦理出入國及簽證手續，不得為申請人偽造、變造有關之文件。

同規則第43條規定，綜合旅行業、甲種旅行業為旅客代辦出入國手續，應向交通部觀光局請領**專任送件人員識別證**，並應指定專人負責送件，嚴加監督。綜合旅行業、甲種旅行業領用之專任送件人員識別證，應妥慎保管，不得借供本公司以外之旅行業或非旅行業使用；如有毀損、遺失應即報請交通部觀光局備查，並申請補發。

同條第3項規定，綜合旅行業、甲種旅行業為旅客代辦出入國手續，得委託他旅行業代為送件。委託送件，應先檢附**委託契約書或委任書**（格式如**表13-3**），報請交通部觀光局核准後，始得辦

理。專任送件人員識別證，交通部觀光局得視需要委託旅行商業同業公會核發。

綜合旅行業、甲種旅行業代客辦理出入國或簽證手續時，「旅行業管理規則」第44條規定應妥慎保管其各項證照，並於辦妥手續後即將證件交還旅客。

前項證照如有遺失，應於24小時內檢具報告書及其他相關文件向外交部領事事務局、警察機關或交通部觀光局報備。

貳、旅行社代辦護照及簽證申請

依據交通部觀光局90年11月30日發布「旅行業代辦護照申請作業應行注意事項」共有六項，包括如下：

表13-3　委任書格式

委 任 書
本人因故未能親往送件，茲委任　　　　　　　先生／小姐 持本人身分證代向　　　　　　　　　旅行社委託申辦護照。 委任人簽名：＿＿＿＿＿＿＿＿電話（不得僅留行動電話）＿＿＿＿ 受任人簽名：＿＿＿＿＿＿＿＿電話（不得僅留行動電話）＿＿＿＿ 與委任人關係＿＿＿＿＿＿＿＿＿
受任人請於虛線框內黏貼國民身分證影本
（正面）　　　　　　　　　　　（背面）

資料來源：交通部觀光局網頁。

一、旅行業直接送件

㈠旅行業代客辦理護照及簽證手續，應依「旅行業管理規則」第41條規定切實查核申請人之申請書件及照片，並據實填寫，其應由申請人親自簽名者，代辦旅行業不得代簽或由他人代簽。

㈡委託代辦護照者如非本人，應以電話先聯絡本人親臨辦理，如由他人代辦者應請其簽委任書，詳細檢查後留下受任人身分證正反面影本及聯絡電話供備查。

㈢中華民國普通護照申請書上緊急聯絡人欄應以填寫親屬為主，聯絡電話不得僅留行動電話，如係委託送件者，承辦旅行業應與緊急聯絡人確認屬實後，方可送件。

二、委託同業送件

㈠旅行業委託同業送件者，應依「旅行業管理規則」第43條規定先檢附委託契約書報請交通部觀光局核准後，始得辦理。

㈡旅行業接受同業委託代為送件者，於收件後，仍應依「旅行業管理規則」第41條規定切實查核申請書件及身分證上之照片，不得以委託旅行業已查核為由，未予以複查而逕行代為送件。

三、發現所持之身分證顯可疑為係偽變造時

　　旅行業接受旅客或同業委託代為送件時，如發現所持之身分證顯可疑為係偽變造者，應於申請書上加註記號，並請外交部領事事務局予以特別注意審核。

四、加強內部行政管理

　　該注意事項第4項列有加強內部行政管理規定如下：

㈠旅行業代辦送件業務，應依「旅行業管理規則」第43條規定指定專人負責送件，嚴加監督，並不得將送件證借供本公司以外之旅行業或非旅行業使用。

㈡送件專用章應指定專人保管。

㈢旅行業及其送件人員代客辦理護照及簽證手續，不得爲申請人僞
造、變造有關之文件。

五、國民身分證之辨識方法

國民身分證之辨識方法，注意事項第5項規定，可由檢視身分
證之外觀、防僞設計（如印刷紋線、圖案、浮水印、螢光暗記、鋼
印、膠膜上梅花圖樣、相片背面流水號等）、及光源檢視等加以辨
識。國民身分證請領紀錄，可由內政部戶役政網站（http://www.ris.
gov.tw）查詢。

六、獎勵

旅行業代爲送件發現身分證疑似僞變造，經移送警察機關偵處
因而破案者，依注意事項第6項規定，交通部觀光局將酌予獎勵。

第四節　入出國及移民

壹、沿革、主管機關與職掌

一、沿革

無論是本國人或外國人，也無論是入境或出境，大約在第二
次世界大戰前後，我國與世界各國均採國門入出管理與國境（邊
境）警備合一之做法，統由警察機關執行，無明確管理體制及專業
法令。國境管理，最初是建立在國境警備的基礎上，而其設置之必
要，也與日俱增。我國最早於民國38年2月10日公布「臺灣省准許
入境軍公人員及旅客暫行辦法」，實施入境管制；同年5月28日公
布「臺灣省出境軍公人員及旅客登記辦法」，並於6月1日實施出境
管制，當時均是依據「戒嚴法」第11條第9款執行，臺灣地區入出
境管理制度便從此開始。

　　民國41年4月16日將臺灣省保安司令部的督察處和臺灣省警務處的旅行室，合併組成軍民出入境聯合審查處，民國46年3月由行政院頒佈「戡亂時期臺灣地區入境出境管理辦法」，民國61年9月1日政府爲因應社會發展需要，政策上將屬於軍事體系之境管機關，改隸爲一般行政體系，於內政部警政署下成立入出境管理局，但因一直以組織暫行條例運作，成爲黑機關。

二、主管機關

　　依據民國96年12月26日修正公布的「入出國及移民法」第2條規定，本法之主管機關爲內政部。第4條規定，入出國者，應經內政部入出國及移民署（以下簡稱入出國及移民署）查驗；未經查驗者，不得入出國。因此內政部入出國及移民署於民國96年1月2日正式成立，成爲該項業務主管機關內政部所屬的事務性執行機關，其組織架構如**圖13-5**。

三、業務職掌

　　「內政部入出國及移民署組織法」第2條規定，該署掌理下列事項：

㈠入出國政策之擬訂及執行事項。

㈡移民政策之擬訂、協調及執行事項。

㈢大陸地區人民、香港、澳門居民及臺灣地區無戶籍國民入國審理事項。

㈣入出國證照查驗、鑑識、許可及調查處理事項。

㈤停留、居留及定居審理許可事項。

㈥違反入出國及移民相關規定之查察、收容、強制出境及驅逐出國等事項。

㈦促進與各國入出國及移民業務之合作聯繫事項。

㈧移民輔導之協調及執行事項。

㈨難民認定、庇護及安置管理事項。

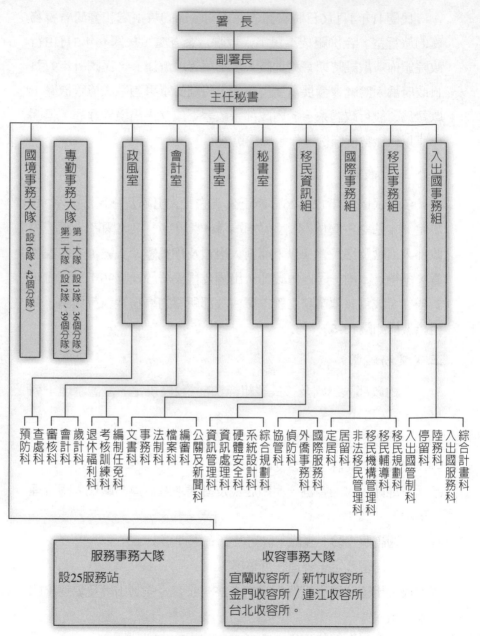

署長

副署長

主任秘書

國境事務大隊（設16隊、42個分隊）

專勤事務大隊　第一大隊（設13隊、36個分隊）　第二大隊（設12隊、39個分隊）

政風室

會計室

人事室

秘書室

移民資訊組

國際事務組

移民事務組

入出國事務組

預防科　查處

審核科　會計科　歲計科

退休福利科　考核訓練科　編制任免科

文書科　事務科　法制科　檔案科　編審科　公關及新聞科

資訊管理科　資訊處理科　硬體安全科　系統設計科　綜合規劃科

協調管防科　偵防科　外僑事務科　國際服務科　定居科　居留科　非法移民管理科　移民機構管理科　移民輔導科　移民規劃科

入出國管制科　停留科　陸務科　入出國服務科　綜合計畫科

服務事務大隊

設25服務站

收容事務大隊

宜蘭收容所／新竹收容所
金門收容所／連江收容所
台北收容所。

圖13-5　內政部入出國及移民署組織架構圖

資料來源：內政部入出國及移民署網頁。

㈩入出國安全與移民資料之蒐集及事證調查事項。

㈪入出國與移民業務資訊之整合規劃及管理事項。

㈫移民人權之保障事項。

㈬其他有關入出國與移民業務之規劃及執行事項。

　　前項第十款規定事項涉及國家安全情報事項者，應受國家安全局之指導、協調及支援。至於該署各單位及其業務職掌，依據民國96年3月9日修正發布「內政部入出國及移民署處務規程」第4條規定，該署設入出國事務組、移民事務組、國際事務組、移民資訊組、秘書室、人事室、會計室、政風室、專勤事務第一大隊、專勤事務第二大隊、國境事務大隊、服務事務大隊及收容事務大隊等13個組、室及大隊。

貳、入出國及移民法規

　　根據內政部入出國及移民署網頁顯示，有關入出國及移民有觀的法規殊多，可分為基礎業務、入出境與役政、入出國及移民法、港澳居民入出境及大陸地區人民入出境等五大類，其中除後兩類有關港澳及大陸居民法規另列專章探討外，其餘法規名稱及公（發）布日期如下：

一、基礎業務類

㈠移民署法規

　　「中華民國憲法」（36.12.25）、「中華民國憲法增修條文」（94.6.10）、「警察法」（91.6.12）、「警察法施行細則」（89.11.22）、「行政執行法」（96.3.21）、「行政程序法」（94.12.28）、「中華民國領海及鄰接區法」（87.1.21）、「中華民國專屬經濟海域及大陸礁層法」（87.1.21）、「訴願法」（89.6.14）、「行政院及各級行政機關訴願文書使用收費標準」（89.5.10）、「請願法」（58.12.18）、「行政訴訟法」

（87.10.28）、「國家賠償法」（69.7.2）、「國家賠償法施行細則」（88.9.29）、「稅捐稽徵法」（97.8.13）、「地方制度法」（94.12.14）、「中央法規標準法」（93.5.19）、「電腦處理個人資料保護法」（84.8.11）、「電腦處理個人資料保護法施行細則」（85.5.1）、「千禧年資訊年序爭議處理法」（88.12.31）、「海岸巡防機關與警察及消防機關協調聯繫辦法」（89.9.20）、「行政院組織法」（69.6.29）、「內政部組織法」（94.11.30）、「內政部入出國及移民署組織法」（95.12.1）、「內政部入出國及移民署處務規程」（97.5.28）、「內政部入出國及移民署人員服制辦法」（97.8.1）、「內政部警政署組織條例」（94.11.30）、「內政部警政署辦事細則」（96.3.27）、「公務人員週休二日實施辦法」（93.7.1）、「公務人員陞遷法」（89.5.17）、「公務人員陞遷法施行細則」（91.5.28）、「公務員服務法」（89.7.19）、「支領月退休給與之公務人員赴大陸地區長期居住改領停領及恢復退休給與處理辦法」（93.2.13）、「警察刑事紀錄證明核發條例」（91.6.12）、「商港港務管理規則」（93.11.19）、「護照條例」（89.5.17）、「護照條例施行細則」（91.2.27）、「國籍法」（95.1.27）、「國籍法施行細則」（94.12.30）、「國籍許可證書及國籍證明收費標準」（94.9.29）、「戶籍法」（94.6.15）、「戶籍法施行細則」（94.12.19）、「國家安全法」（85.2.5）、「國家安全法施行細則」（90.9.12）、「流動人口登記辦法」（89.11.15）、「華僑身分證明條例」（91.12.18）、「華僑身分證明條例施行細則」（93.7.28）、「姓名條例」（92.6.25）、「姓名條例施行細則」（93.1.29）、「規費法」（91.12.11）、「國家機密保護法」（92.2.6）、「國家機密保護法施行細則」（92.9.26）、「檔案閱覽抄錄複製收費標準」（93.6.16）、「檔案電子儲存管理實施辦法」（94.7.8）、「自由貿易港區設置管理條例」（92.7.23）、「基隆港自由貿易港區入出及居住管理辦法」

（93.10.1）及「公務人員請假規則」（93.1.15）等共計57種都是有關入出國及移民的法規。

㈡行政規則

「內政部入出國及移民署處理人民申請案件項目暨期限表」（96.9.10）、「警察機關處理國家賠償事件注意事項」（70.8.20）、「行政院訴願決定撤銷原行政處分案件追蹤管制作業要點」（91.4.29）、「國際機場禮遇作業規定」（86.1.13）、「松山機場簡易國際通關設施使用作業要點」（87.2.21）、「國人出境滿二年未入境及再入境人口通報作業要點」（89.10.6）、「內政部入出國及移民署受理公務機關申請入出境電子資料作業規定」（97.4.3）、「內政部入出國及移民署辦理定居案件審查程序」（94.8.26）、「行政院及所屬各級機關因公派員出國案件編審要點」（91.9.4）、「行政院中部聯合服務中心設置要點」（93.1.13）、「行政院南部聯合服務中心設置要點」（92.6.30）、「內政部入出國及移民署編制表」（97.5.28）、「內政部入出國及移民署入出國旅客服務中心設置要點」（89.7.1）、「內政部入出國及移民署金門馬祖入出境旅客服務站設置要點」（90.3.6）及「內政部入出國及移民署服制要點」（95.12.14）等共15種。

㈢行政規定令釋

「有關認定具有我國國籍一案」（93.6.7）、「有關國人於大陸地區遺失護照如何返國事」（93.5.6）、「有關『國籍法施行細則』於93年4月8日修正發布施行後，於受理國籍變更案件時應注意事項如說明」（93.4.8）、「僑委會公告『永久居留權取得困難國家或地區及其居留資格之認定標準』」（92.12.24）、「有關大陸地區人民偷渡來臺，應適用論處法律問題」（92.9.22）、「有關『國家安全保障事項之行為』解釋令」（91.5.22）、「父為外國人，其子女在台設籍姓氏規定」（90.12.5）等共7種。

二、入出境與役政類

　　包括「兵役法」（96.3.21）、「兵役法施行法」（96.1.3）、「徵兵規則」（89.12.27）、「後備軍人管理規則」（95.7.12）、「免役禁役緩徵、緩召實施辦法」（90.8.22）、「役男出境處理辦法」（96.12.6）、「歸化我國國籍者及歸國僑民服役辦法」（91.12.30）、「替代役實施條例」（96.1.24）、「妨害兵役治罪條例」（95.5.30）、「接近役齡男子出境審查作業規定」（93.12.21）、「研究所畢業役男志願服務國防工業訓儲為預備軍（士）官實施規定」（88.3.6）、「因病停役替代役役男，其持有之本部核定停役函即為停役證明，得據以申請護照之兵役審查及出境」（93.3.23）、「有關在國外就學之役男，可否於國外辦理換發護照」（93.2.24）、「內政部函釋『為配合政府僑教政策，凡具僑民身分之役男，經依規定輔導回國就學者，其在就讀國立僑生大學先修班期間，得不計算其在台居住時間』」（93.2.6）、「內政部役政署函釋『有關內政部警政署入出境管理局對於十九歲當年在國內就學役男，寒假期間隨父母出國旅遊之出境核准處理方式』」（93.2.5）、「內政部役政署函釋『有關役男出境處理辦法第五條役齡前出境國外就學』疑義」（92.6.3）、「內政部役政署函釋『役齡前出境之役男就讀菲律賓學士後醫學系及牙醫系如何辦理入出境』疑義」（92.6.3）、「內政部有關『役男出境處理辦法第五條第一項所稱「就學」』解釋令」（92.5.9）、「內政部函釋『僑居地已由WHO宣布為SARS疫區或侷限性傳播地區之歸國僑民役男及同意已經核准出境該等地區役男辦理延期返國措施』」（92.5.1）、「役齡前在國外就學役男使用在學證明申請再出國須知」（91.2.19）等共計20種，雖然旅行社業務人員不一定要嫻熟，但都須配合辦理。

三、入出國及移民法類

㈠移民署法規

「涉外民事法律適用法」（42.6.6）、「外國護照簽證條例」（92.1.22）、「外國護照簽證條例施行細則」（93.6.2）、「外國人停留居留及永久居留辦法」（97.8.1）、「內政部入出國及移民署實施查察及查察登記辦法」（97.8.1）、「內政部出入國及移民署實施面談辦法」（97.8.1）、「內政部入出國及移民署戒具武器之種類規格及使用辦法」（97.8.1）、「就業服務法」（95.5.30）、「就業服務法施行細則」（93.1.13）、「就業服務法申請案件審查費及證照費收費標準」（93.1.13）、「外國人從事就業服務法第四十六條第一項第一款至第六款工作資格及審查標準」（95.5.2）、「雇主聘僱外國人許可及管理辦法」（95.10.3）、「受聘僱外國人健康檢查管理辦法」（94.11.7）、「內政部入出國及移民署實施暫時留置辦法」（97.8.1）、「外國人收容管理規則」（97.8.1）、「外國人臨時入國許可辦法」（97.7.18）、「外國學生來臺就學辦法」（95.6.22）、「入出國及移民法」（97.7.22）、「入出國及移民法施行細則」（97.8.5）、「國民入出國許可辦法」（93.6.2）、「臺灣地區無戶籍國民強制出國處理辦法」（97.7.8）、「台灣地區無戶籍國民申請入國居留定居許可辦法」（97.7.31）、「舉發違反入出國及移民法事件獎勵辦法」（89.5.24）、「入出國及移民許可證件規費收費標準」（96.6.29）、「過境乘客過夜住宿辦法」（97.7.25）、「移民業務機構及其從業人員輔導管理辦法」（97.7.31）、「入出國查驗及資料蒐集利用辦法」（97.7.14）、「大量解僱勞工保護法」（92.2.7）、「大量解僱勞工時禁止事業單位董事長及實際負責人出國處理辦法」（92.7.30）、「偵辦跨國性毒品犯罪入出境協調管制作業辦法」（93.1.7）、「國民涉嫌重大經濟犯罪重大刑案或有犯罪習慣不予許可或禁止入出國認定標準」（97.8.1）、「僑生回國就學

及輔導辦法」（95.10.12）、「個人生物特徵識別資料管理及運用辦法」（97.8.1）、「財團法人及非營利社團法人從事跨國境婚姻媒合許可及管理辦法」（97.7.24）等34種。

㈡行政規則

「臺灣地區漁船船主僱用外國籍船員管理規定」（80.8.16）、「外國籍漁船進出漁港許可審查作業要點」（94.6.8）、「中華民國漁船外國籍船員證之申請及核發作業注意事項」（81.7.30）、「外國船舶及人民海上非法入境案件處理聯繫作業要點」（83.4.11）、「港務警察所前站證照查驗執行要點」（88.7.8）、「加強外籍勞工管理及輔導措施」（83.6.23）、「內政部入出國及移民署緊急禁止（廢止）出（入）國管制電傳作業規定」（96.1.15）、「外人逾期停留暨非法工作入境管制表填報須知」（86.2.14）、「內政部警政署核發外事類工作獎勵金細部支給要點」（86.3.22）、「禁止外國人入國作業規定」（97.8.1）、「重入國許可作業程序」（93.2.19）、「內政部對具有特殊貢獻或高科技外國人申請永久居留案件審查委員會設置要點」（91.5.31）、「入出國及移民案件審查會設置要點」（97.7.31）、「居住臺灣地區設有戶籍國民入出國作業要點」（93.11.22）、「臺灣地區有戶籍國民因護照逾期在國外機場（港口）辦理登機（船）作業程序」（94.8.15）、「臺灣地區無戶籍國民申請入出國及居留定居作業規定」（93.5.21）、「臺灣地區無戶籍國民居留數額表」（97.8.1）、「內政部不予許可及禁止入出國案件審查委員會設置要點」（89.4.6）、「內政部入出國及移民署限令臺灣地區無戶籍國民出國審查會設置要點」（97.4.6）、「內政部受理申請分期繳納違反入出國及移民相關法令罰鍰案件處理要點」（96.11.29）、「旅行業與移民業務機構及私立就業服務機構代辦入出國及移民案件送件一覽表」（97.8.1）、「移民專業人員訓練費收費基準」（94.12.19）、「國軍人員出國作業規定」（96.3.27）、「入國證明書核發作業規定」（89.11.14）、「外來

人口統一證號核發作業規定」（94.3.23）、「外籍商務人士快速查驗通關作業要點」（96.3.15）、「轉讓持有毒品加重其刑之數量標準」（93.1.7）、「移民服務定型化契約應記載及不得記載事項」（96.5.9）等共計28種。

㈢行政規定令釋

　　「有關『在國外僱用之外籍船員，可否持我外館核發之短期停留簽證搭機入境，再自我國漁船上船出海工作』案」（93.9.10）、「有關臺灣地區無戶籍國民申請在臺居留，具有我國國籍之認定方式」（92.11.26）、「關於中華民國『單一國籍』之無戶籍國民在臺從事工作是否須申請許可一案」（92.11.4）、「被收養者依移民法第九條申請依親居留規定」（90.8.29）、「待遣返非法停居留之外來女子育有兒童時之工作標準作業流程」（97.5.26）等共計5種。

參、入出國及移民法規重要內容

一、關鍵詞定義

　　依據民國96年12月26日公布「入出國及移民法」第3條，各項定義如下：

㈠**國民**：指具有中華民國（以下簡稱我國）國籍之居住臺灣地區設有戶籍國民或臺灣地區無戶籍國民。

㈡**機場、港口**：指經行政院核定之入出國機場、港口。

㈢**臺灣地區**：指臺灣、澎湖、金門、馬祖及政府統治權所及之其他地區。

㈣**居住臺灣地區設有戶籍國民**：指在臺灣地區設有戶籍，現在或原在臺灣地區居住之國民，且未依「臺灣地區與大陸地區人民關係條例」喪失臺灣地區人民身分。

㈤**臺灣地區無戶籍國民**：指未曾在臺灣地區設有戶籍之僑居國外國民及取得、回復我國國籍尚未在臺灣地區設有戶籍國民。

㈥**過境**：指經由我國機場、港口進入其他國家、地區，所作之短暫停留。

㈦**停留**：指在臺灣地區居住期間未逾六個月。

㈧**居留**：指在臺灣地區居住期間超過六個月。

㈨**永久居留**：指外國人在臺灣地區無限期居住。

㈩**定居**：指在臺灣地區居住並設立戶籍。

㈪**跨國（境）人口販運**：指以買賣或質押人口、性剝削、勞力剝削或摘取器官等爲目的，而以強暴、脅迫、恐嚇、監控、藥劑、催眠術、詐術、不當債務約束或其他強制方法，組織、招募、運送、轉運、藏匿、媒介、收容外國人、臺灣地區無戶籍國民、大陸地區人民、香港或澳門居民進入臺灣地區或使之隱蔽之行爲。

㈫**移民業務機構**：指依本法許可代辦移民業務之公司。

㈬**跨國（境）婚姻媒合**：指就居住臺灣地區設有戶籍國民與外國人、臺灣地區無戶籍國民、大陸地區人民、香港或澳門居民間之居間報告結婚機會或介紹婚姻對象之行爲。

二、同意國民入出國規定

依據「入出國及移民法」第5條規定，居住臺灣地區設有戶籍國民入出國，不須申請許可。但涉及國家安全之人員，應先經其服務機關核准，始得出國。臺灣地區無戶籍國民入國，應向入出國及移民署申請許可。所謂涉及國家安全之人員其範圍、核准條件、程序及其他應遵行事項之辦法，分別由國家安全局、內政部、國防部、法務部、行政院海岸巡防署定之。

三、禁止國民出國規定

依據「入出國及移民法」第6條規定，國民有下列情形之一者，入出國及移民署應禁止其出國：

㈠經判處有期徒刑以上之刑確定，尚未執行或執行未畢。

㈡通緝中。

㈢因案經司法或軍法機關限制出國。

㈣有事實足認有妨害國家安全或社會安定之重大嫌疑。

㈤涉及內亂罪、外患罪重大嫌疑。

㈥涉及重大經濟犯罪或重大刑事案件嫌疑。

㈦役男或尚未完成兵役義務者。但依法令得准其出國者,不在此限。

㈧護照、航員證、船員服務手冊或入國許可證件係不法取得、偽造、變造或冒用。

㈨護照、航員證、船員服務手冊或入國許可證件未依第4條規定查驗。

㈩依其他法律限制或禁止出國。

　　受保護管束人經指揮執行之少年法院法官或檢察署檢察官核准出國者,入出國及移民署得同意其出國。

三、臺灣地區無戶籍國民禁止入國規定

　　依據「入出國及移民法」第7條規定,臺灣地區無戶籍國民有下列情形之一者,入出國及移民署應不予許可或禁止入國:

㈠參加暴力或恐怖組織或其活動。

㈡涉及內亂罪、外患罪重大嫌疑。

㈢涉嫌重大犯罪或有犯罪習慣。

㈣護照或入國許可證件係不法取得、偽造、變造或冒用。

　　臺灣地區無戶籍國民兼具有外國國籍,有前項各款或第18條第一項各款規定情形之一者,入出國及移民署得不予許可或禁止入國。所謂第18條第一項各款規定,即指外國人有下列情形之一者,入出國及移民署得禁止其入國:

㈠未帶護照或拒不繳驗。

㈡持用不法取得、偽造、變造之護照或簽證。

㈢冒用護照或持用冒領之護照。

㈣護照失效、應經簽證而未簽證或簽證失效。

㈤申請來我國之目的作虛偽之陳述或隱瞞重要事實。

㈥攜帶違禁物。

㈦在我國或外國有犯罪紀錄。

㈧患有足以妨害公共衛生或社會安寧之傳染病、精神疾病或其他疾病。

㈨有事實足認其在我國境內無力維持生活。但依親及已有擔保之情形，不在此限。

㈩持停留簽證而無回程或次一目的地之機票、船票，或未辦妥次一目的地之入國簽證。

㈠曾經被拒絕入國、限令出國或驅逐出國。

㈡曾經逾期停留、居留或非法工作。

㈢有危害我國利益、公共安全或公共秩序之虞。

㈣有妨害善良風俗之行為。

㈤有從事恐怖活動之虞。

三、外國人入出國規定

依據「入出國及移民法」第21條規定，外國人有下列情形之一者，入出國及移民署應禁止其出國：

㈠經司法機關通知限制出國。

㈡經財稅機關通知限制出國。

外國人因其他案件在依法查證中，經有關機關請求限制出國者，入出國及移民署得禁止其出國。禁止出國者，入出國及移民署應以書面敘明理由，通知當事人。

外國人持有效簽證或適用以免簽證方式入國之有效護照或旅行證件，依據「入出國及移民法」第22條規定，經入出國及移民署查驗許可入國後，取得停留、居留許可。取得居留許可者，應於入國後十五日內，向入出國及移民署申請外僑居留證。外僑居留證之有效期間，自許可之翌日起算，最長不得逾三年。

第五節　動植物檢疫及防疫

壹、主管機關與法定名詞

依據民國95年5月24日「動物傳染病防治條例」第2條及民國91年7月31日「植物防疫檢疫法」第2條規定，動植物防疫檢疫的主管機關，在中央爲行政院農業委員會，在直轄市爲直轄市政府，在縣（市）爲縣（市）政府。農委會遂依據民國87年5月30日公布「行政院農業委員會動植物防疫檢疫局組織條例」，於同年8月1日成立行政院農業委員會動植物防疫檢疫局，並依據民國90年1月17日「行政院農業委員會動植物防疫檢疫局所屬各分局組織通則」，設基隆、新竹、台中、高雄四個分局，執行有關動植物防疫檢疫事項。

至於有關動植物防疫法定名詞定義如下：

一、動物方面

㈠**動物**：依據「動物傳染病防治條例」第4條規定，所稱動物，係指牛、水牛、馬、騾、驢、駱駝、綿羊、山羊、兔、豬、犬、貓、雞、火雞、鴨、鵝、鰻、蝦、吳郭魚、虱目魚、鮭、鱒及其他經中央主管機關指定之動物。

㈡**檢疫物**：同條例第5條規定，所稱檢疫物，係指動物及其血緣相近或對動物傳染病有感受性之其他動物，並包括其屍體、骨、肉、內臟、脂肪、血液、皮、毛、羽、角、蹄、腱、生乳、血粉、卵、精液、胚及其他可能傳播動物傳染病病原體之物品。

二、植物方面

依據「植物防疫檢疫法」第3條規定，該法用辭定義如下：

(一)**植物**：指種子植物、蕨類、苔蘚類、有用真菌類等之本體與其可供繁殖或栽培之部分。

(二)**植物產品**：指來源於植物未加工或經加工後有傳播病蟲害之虞之產品。

(三)**有害生物**：指直接或間接加害植物之生物。

(四)**病蟲害**：指有害生物對植物之為害。

(五)**感受性植物**：指容易感染特定病蟲害之寄生植物。

(六)**栽培介質**：供植物附著或固定，並維持植物生長發育之物質。

貳、檢疫作業

行政院農業委員會動植物防疫檢疫局依據「動物傳染病防治條例」第39條第1項及「植物防疫檢疫法」第21-1條規定，於民國96年9月12日修正發布「旅客及服務於車船航空器人員攜帶或經郵遞動植物檢疫物檢疫作業辦法」共12條，主要內容包括下列各項：

一、種類與數量

該辦法第2條規定，該辦法適用於旅客及服務於車、船、航空器人員（簡稱出入境人員）隨身攜帶出入境或經郵遞輸出入之限定動植物及其產品（簡稱檢疫物），其限定種類與數量如**表13-4**。

二、申請程序

該辦法第6條規定，入境人員攜帶檢疫物，應填具申請書，並檢附護照、海關申報單及輸出國政府簽發之動植物檢疫證明書正本及相關證件，向動植物檢疫機關申報檢疫。動植物檢疫機關辦理檢疫時，入境人員或其代理人應在場。

三、動物檢疫物入境應遵行規定

該辦法第7條規定，入境人員攜帶動物檢疫物入境，應遵行下列檢疫規定：

表13-4　出入境人員隨身攜帶出入境或經郵遞輸出入之檢疫物限定種類與數量

檢疫物	攜帶出境／郵遞輸出	攜帶入境／郵遞輸入
犬	3隻以下	3隻以下
貓	3隻以下	3隻以下
兔	3隻以下	3隻以下
動物產品	5公斤以下	
植物及其他植物產品[註1]	10公斤以下	合計6公斤以下[註2]
種子	1公斤以下	
種球	3公斤以下	

註1：新鮮水果不得隨身攜帶入境。

註2：攜帶入境或經郵遞輸入之種子限量1公斤以下，種球限量3公斤以下。

㈠檢疫物來自禁止輸入疫區或經禁止輸入疫區轉換運輸工具而不符合規定者，應予退運或銷燬。

㈡動物來自非疫區或有條件輸入疫區者，應檢附動植物檢疫機關核發之檢疫條件函及輸出國檢疫機關核發之動物檢疫證明書申報檢疫。

㈢動物屬應施隔離檢疫者，入境人員或其代理人應先向動植物檢疫機關提出申請，經核准後押送至指定場所隔離檢疫。

四、植物檢疫物入境應遵行規定

該辦法第8條規定，入境人員攜帶植物檢疫物入境，應遵行下列檢疫規定：

㈠檢疫物來自禁止輸入疫區或經禁止輸入疫區轉換運輸工具而不符合規定者，應予退運或銷燬。

㈡檢疫物來自非疫區或有條件輸入疫區者，未檢附輸出國核發之植物檢疫證明書申報檢疫或檢疫物經臨場檢疫發現罹染疫病害蟲時，動植物檢疫機關應採取安全性檢疫處理措施，確定有害生物完全滅除後，始得放行。

㈢生植物或具繁殖力之營養體屬應施隔離栽植檢疫者，入境人員或

其代理人應先向動植物檢疫機關提出申請，經核准後押送至指定苗圃隔離檢疫。

參、海關宣導

為加強旅客入出境時能遵守動植物檢疫，動植物防疫檢疫局印製宣導傳單及海報，強調攜帶動植物或其產品入境時，應向海關申報或向動植物防疫檢疫局申請檢疫，未依規定申報者將處以新台幣3,000元以上罰鍰，並明確列舉須申報之動植物或產品如下：

一、**須申報之動物或動物產品**：㈠活動物。㈡新鮮肉類。㈢加工肉類（肉乾、烤鴨等）。㈣動物產品（骨骼、皮、羽毛、角、動物飼料等）。㈤含肉加工品。

二、**須申報之植物或植物產品**：㈠活植物、活昆蟲、土壤。㈡果實、蔬菜、切花、枝條。㈢種子、種球。㈣乾燥植物或其產品。㈤藥草及辛香料。

第六節　機場服務費及外籍旅客購物出境退稅

壹、機場服務費

「發展觀光條例」第38條規定：為加強機場服務及設施，發展觀光產業，得收取出境航空旅客之機場服務費；其收費及相關作業方式之辦法，由中央主管機關擬訂，報請行政院核定之。

交通部遂於民國92年1月10日修正發布「**出境航空旅客機場服務費及作業辦法**」，並於第1條明示法源。其重要內容如下：

一、免徵納機場服務費者

㈠對象

依該辦法第2條規定：搭乘民用航空器出境之旅客，除下列各

款人員外，均應依本辦法之規定繳納機場服務費：

1. 持外交簽證入境者、外國駐華使領館外交領事官員與其眷屬、經外交部認定之外國駐華外交機構人員與其眷屬或經外交部通知給予或符合互惠條件者為限。

2. 由國民大會、總統府、國家安全會議、五院及其所屬之一級機關邀請並函請給予免收機場服務費之外賓。

3. 未滿2足歲之兒童。

4. 入境參加由觀光主管機關規劃提供半日遊程之過境旅客。

㈡**作業方法**

　　依第2條規定免繳納機場服務費者，應於辦理出境報到手續時出示證明文件；航空公司應將證明文件資料登錄於交通部民用航空局所屬航空站印製之日報表，並檢附證明文件影本及乘客名單送航空站審核。符合免繳納機場服務費之旅客，其機票款已包含機場服務費者，得於辦理出境報到手續時，向航空公司櫃檯申請退費。（第4條）

二、應繳納機場服務費者

㈠**繳納金額與方法**

　　搭乘民用航空器出境旅客之機場服務費，每人新台幣300元，由航空公司隨機票代收。持用未含機場服務費機票之旅客，應於辦理出境報到手續時，向航空公司櫃檯補繳該項費用。（第3條）

㈡**航空公司解繳代收規定**

　　航空公司應依下列作業規定，解繳代收之機場服務費：

1. 將當日乘客名單及日報表於次一工作日送航空站審核。

2. 依航空站於每月最後一日所送達前一個月之機場服務費收費資料，連同繳款書於次月16日前，分向交通部觀光局及民航局指定銀行繳納。

　　航空公司依前項規定所解繳之機場服務費，應以其金額2.5%作

為該公司代收之手續費。（第5條）

1.航空公司逾期解繳機場服務費時，應由觀光局及民航局分別催繳，並按日加收5‰之遲延利息。（第6條）

2.民航局得隨時派員查核機場服務費解繳情形；其發現與規定不符或待改進事項，應即通知航空站或航空公司查明改善。必要時，觀光局亦得派員查核之。（第7條）

貳、外籍旅客購物出境退稅

「發展觀光條例」第50-1條規定：外籍旅客向特定營業人購買特定貨物，達一定金額以上，並於一定期間內攜帶出口者，得在一定期間內辦理退還特定貨物之營業稅；其辦法，由交通部會同財政部定之。該兩部旋即訂定「外籍旅客購買特定貨物申請退還營業稅實施辦法」，並自民國92年10月1日起實施。

依該辦法第3條、第6條規定，外籍旅客同一天向經核准貼有銷售特定貨物退稅標誌（TRS）商店，購買退稅範圍內貨物之總金額達新台幣3,000元（含稅）以上，自購物日起30天內攜帶出境者，於結帳時應主動向銷售人員表示所購買貨物要於出境時申辦退稅，並且應出示護照（旅行證或入出境證），供銷售人員在開立之統一發票上登錄姓名及護照號碼，持統一發票收執聯正本向櫃檯洽請開立外籍旅客購買特定貨物「退稅明細申請表」，以憑於出境時向海關申請退稅。

又依據該辦法第8條規定：外籍旅客離境時，應提早到達出境機場或港口之海關服務櫃申請退稅，而出境時未申請退稅者，出境後不得再提出申請。為維護外籍旅客之權益及促進國內觀光旅遊產業之發展，請各觀光旅遊業者，主動將上述規定向來台外籍旅客詳細說明。

觀光行政與法規

Tourism Administration and Law

第十四章

旅遊品質保障與緊急事故處理

「快快樂樂出門，平平安安回家」是大家熟悉的交通安全標語，但是從事觀光旅遊一定要在兩者之間，再加上一句「高高興興遊玩」，才是真正完成圓滿的旅程。但不幸的是最近幾年，旅遊安全的不幸事故與糾紛卻層出不窮，急需政府、業者與遊客一起努力，維護安全。「旅行業管理規則」第37條第4款規定，旅行業辦理旅遊時，該旅行業及其所派遣之隨團服務人員，均應於旅遊途中注意旅客安全之維護。因此本章將著重在旅遊品質保障與緊急事故處理有關旅遊安全確保的法規分析。

第一節　旅遊品質保障

旅行業如何提高其推廣的旅遊產品之品質，並保障消費者權益，以及如何處理解決層出不窮的旅遊糾紛，不但是政府關心，就是業者及遊客雙方也都期盼一旦發生糾紛，能迅速獲得合法、合理、合情的解決與保障。除「民法債編」旅遊專節之外；「發展觀光條例」第43條特別明定：「為保障旅遊消費者權益，旅行業有下列情事之一者，中央主管機關得公告之：一、保證金被法院扣押或執行者；二、受停業處分或廢止旅行業執照者；三、自行停業者；四、解散者；五、經票據交換所公告為拒絕往來戶者；六、未依第31條規定辦理履約保證保險或責任保險者。」此外交通部觀光局依據該條例第40條「觀光產業依法組織之同業公會或其他法人團體，其業務應受各該目的事業主管機關之監督」及「旅行業管理規則」第63條「旅行業依法設立之觀光公益法人，辦理會員旅遊品質保障業務，應受交通部觀光局監督」等兩項規定，輔導成立中華民國旅行業品質保障協會（Travel Quality Assurance Association, R.O.C., TQAA），使得旅行業品質得以在政府、業者及旅客的共同努力下，獲得保障。

茲將該協會的成立宗旨、組織及旅遊消費者申訴案件之處理等

析述如下：

壹、宗旨與任務

　　依據民國81年12月修正之該協會章程第3條規定：本會以提高旅遊品質、保障旅遊消費者權益為宗旨。而依其第6條規定，其任務包括：

一、促進旅行業提高旅遊品質。

二、協助及保障旅遊消費者之權益。

三、協助會員增進所屬旅遊工作人員之專業知能。

四、協助推廣旅遊活動。

五、提供有關旅遊之資訊服務。

六、管理及運用會員提繳之旅遊品質保證金。

七、對於旅遊消費者因會員依法執行業務，違反旅遊契約所致損害　或所生欠款，就所管保障金依規定予以代償。

八、對於研究發展觀光事業者之獎助。

九、受託辦理有關提高旅遊品質之服務。

　　此外，依據「旅行業管理規則」第22條第4項規定：旅遊市場之航空票價、食宿、交通費用，由中華民國旅行業品質保障協會按季發表，供消費者參考。因此平時肩負調查旅遊市場航空票價，食宿、交通費用，按季發表，供消費者參考，亦為該協會法定任務之一。

貳、組織

一、會員

　　該會會員均為「團體會員」，依該協會章程第7條第1項規定：凡經中央觀光主管機關核准註冊發給執照之旅行業，贊同本會宗旨者，得填具入會申請書，經理事會審定通過並繳納入會費、常年

會費及旅遊品質保障金後為本會會員。同條第2項又規定：前項會員，應推派代表1人行使權利。其會員代表以會員之法定代理人或其指定之人為限。又依第16條規定，該會以會員大會為最高權力機構。目前會員有2,722家，約佔台灣地區所有旅行社總數八成五以上。

二、理事會

置理事35人、候補理事11人、常務理事11人，任期三年；並由理事就常務理事中選舉1人為理事長，連任以一次為限。又依章程第16條規定，理事會為執行機構，並於會員大會閉會期間代行其職權。

三、監事會

置監事11人、候補監事3人、常務監事3人；常務監事互推1人為召集人，並擔任監事會主席，任期均為三年，連任以一次為限，為該會之監察機構。

四、其他

秘書長1人、副秘書長1人，其他工作人員若干人，依實際需要及有關規定分組辦事。並設有桃竹苗、台中、高雄、雲嘉南及中正機場服務台等5個辦事處。

另依章程第28條及該協會辦事細則第4條規定，理事會下設旅遊糾紛調處、保障金管理運用、會員資格審查、法制研發、文康教育、緊急事故處理、旅遊品質督導、公關宣導、會員評議、大陸、國民旅遊、來台觀光接待、網際網路、旅行購物保障執行等14個委員會。依據該會網頁顯示，中華民國旅行業品質保障協會組織如**圖14-1**。

圖14-1　中華民國旅行業品質保障協會組織圖

資料來源：中華民國旅行業品質保障協會網頁。

參、旅遊品質保障金

「中華民國旅行業品質保障協會辦事細則」第9條規定，此一保障金含「永久基金」及「聯合基金」兩種，其金額如**表14-1**。

表14-1　旅遊品質保障金額明細表

	類別	永久基金	聯合基金	備註
	綜合旅行業	100,000	1,000,000	各項保障金因代償理賠後，如有不足時應於通知日起算30日內補足。
	甲種旅行業	30,000	150,000	
	乙種旅行業	12,000	60,000	
分公司	綜合旅行業		30,000	
	甲種旅行業		30,000	
	乙種旅行業		15,000	

資料來源：中華民國旅行業品質保障協會網頁。

肆、旅遊消費者申訴案件之處理

依據該協會辦事細則第五章第17條至第25條之規定：凡旅遊消費者因該協會會員違反旅遊契約，導致其權益受損時，得向該會申請協調。申請時應附旅遊契約或其證明文件，並以書面記載：

一、申請人姓名、身分證統一編號、性別、年齡及住居所。

二、所參加旅行團之團號、原訂旅遊起迄日期。

三、該會會員名稱及其違反旅遊契約之事實經過及證據。

四、請求賠償之損害額或代償之欠款數額及其理由。

依該辦事細則第21條規定：經受理之申訴案件，由該會依查得之事證審核，送交輪值調處委員，並通知承辦該次旅遊之會員及申請人定期到會協調。協調結果應予賠償者，由違約之會員10日內支付，逾期未支付者由旅遊品質保障金項下代償。如審核結果不予賠償者，應具明理由以書面告知申請人。

又依該辦事細則第22條規定：如有下列事由之一者，則不予代償：

一、因可歸責於旅遊消費者之事由，致該會會員未能依原旅遊契約履行或致損害者。

二、申請人未能證明舉辦旅遊之該會會員有違反旅遊契約情事或對其所受損害及欠款無法證明者。

三、有顯然之證據，足證旅遊消費者與舉辦旅遊之該會會員間，有通謀詐領保證金之情事者。

四、旅遊消費者所受之損害或欠款，與旅遊契約之履行無相當因果關係者。

五、會員之業務超出政府核准範圍者。

此外，旅遊契約之違反或損害之發生，旅遊消費者與承辦會員雙方均有過失責任者，依過失之程度由雙方按比例賠償（細則第23條）。該協會代償時，係以書面通知賠償義務會員自代償日起30日

內繳還之。其對會員之最高代償金額如下（第24條）：

一、綜合旅行業新台幣1,000萬元。

二、甲種旅行業新台幣150萬元。

三、乙種旅行業新台幣60萬元。

四、綜合、甲種旅行業設有分公司者每家增加新台幣30萬元。

五、乙種旅行業設有分公司者每家增加新台幣15萬元。

　　以上申訴案件之處理均應作完整記錄，按月呈報交通部觀光局備查；觀光局為業務需要，並得向協會調閱卷宗或派員抽查。該協會為保障旅遊品質，並應定期公布會員名錄，廣為周知。

伍、其他申訴方法

　　在旅遊行程中如果發生糾紛，旅客應儘量蒐集相關資料，如旅遊契約、行程表、證件、收據、代收轉付收據等，向下列單位投訴請求協助處理：

一、中華民國消費者文教基金會，簡稱「消基會」（台北市大安
　　區復興南路一段390號10樓之2，電話：02-27001234，e-mail：
　　comfoda @ ms14.hinet.net）。

二、中華民國旅行業品質保障協會，簡稱品保協會，但被投訴者必
　　須是該協會會員的旅行社才會被受理（台北市長安東路二段78
　　號11樓，電話：02-25068185，網址：www.travel.org.tw/）。

三、各直轄市或縣（市）政府消費者服務中心。

第二節　緊急事故處理

　　近年來國內、外觀光團體緊急事故頻傳，因此「旅行業管理規則」第39條特別規定，旅行業舉辦觀光團體旅遊業務，發生緊急事故時，應依交通部觀光局頒訂之「旅行業國內外觀光團體緊急事故

處理作業要點」規定處理，並於事故發生後24小時內向交通部觀光局報備。該局為督導旅行業迅速有效處理國內、外觀光團體緊急事故，以保障旅客權益並減少損失發生，特依「旅行業管理規則」第39條規定，於民國90年7月12日修正訂定「旅行業國內外觀光團體緊急事故處理作業要點」，主要規定內容如下：

壹、定義

該要點所稱緊急事故，係指因劫機、火災、天災、海難、空難、車禍、中毒、疾病及其他事變，致造成旅客傷亡或滯留之情事。

貳、建立事故處理體系

旅行業經營旅客國內外觀光團體旅遊業務者，應建立緊急事故處理體系，並製作緊急事故處理體系表，載明下列事項：

一、緊急事故發生時之聯絡系統，其格式如**表14-2**。

表14-2 緊急事故發生時之聯絡系統表

事故類別	導遊、領隊或隨團服務人員通知		公司通知
(一)少數人傷亡事件	上班時間	負責人： 電話：	家屬： 觀光局：
	下班後或例假日	聯絡人姓名： 電話：	家屬： 觀光局：
(二)多數人傷亡事件	上班時間	負責人 電話： 使領館：	家屬： 觀光局：
	下班後或例假日	聯絡人姓名： 電話： 使領館：	家屬： 觀光局：
(三)劫機		同(二)	同(二)
(四)其他		同(一)	同(一)
備註：負責人或聯絡人電話，請加上「國碼」、「區域碼」後以較大字體書寫。			

二、緊急事故發生時，應變人數之編組及職掌，內容包括：

　　㈠全權處理人：統一指揮調派人力。

　　㈡處理小組：參與緊急事故之處理、協調、聯繫。

　　㈢公關組：

　　　　1.發言人：對外發布消息。

　　　　2.聯絡人：負責聯絡事宜。

　　㈣接待組：負責協助旅客家屬赴現場，以及負責慰問旅客或其家屬。

　　㈤法務組：提供法律上意見。

　　㈥總務組：負責支援。

三、緊急事故發生時，費用之支應包括：

　　㈠按團費收入百分比，提撥並設立專戶。

　　㈡編列預算。

參、緊急事故發生應注意事項

一、旅行業者

　　旅行業者處理國內外觀光團體發生緊急事故時，依據該要點第4點規定應注意下列事項：

㈠注意導遊、領隊及隨團服務人員處理緊急事故之能力。

㈡密切注意肇事者之行蹤，並為旅客之權益為必要之處置。

㈢派員慰問旅客或其家屬：受害旅客家屬，如需赴現場者，並應提供必要之協助。

㈣請律師或學者專家提供法律上之意見。

㈤指定發言人對外發布消息。

二、導遊、領隊或隨團服務人員

　　導遊、領隊或隨團服務人員隨團服務，遇緊急事故時，應依該

要點第5點規定，應攜帶緊急事故處理體系表、國內外救援機構或駐外機構地址與電話及旅客名冊等資料。前項旅客名冊，應載明旅客姓名、出生年月日、護照號碼（或身分證統一編號）、地址、血型。又該要點第6點規定，應注意下列事項：

㈠立即搶救並通知公司及有關人員，隨時回報最新狀況及處理情形。

㈡通知國內外救援機構或駐外機構協助處理。

㈢妥善照顧旅客。

三、旅行商業同業公會

該要點第7點亦規定，旅行商業同業公會應輔導所屬會員建立緊急事故處理體系，並協助業者建立互助體系。

第三節　災害防救緊急應變通報

交通部觀光局及所屬各機關為建立長期性、全天候、制度化的緊急通報處理系統，針對各種災害能及時掌握與回應，特訂定「交通部觀光局災害防救緊急應變通報作業要點」，於民國94年4月7日修正實施，雖屬該局作業要點，但對業者及遊客如能瞭解配合，則應可減低災害傷亡程度。其主要規定內容如下：

壹、災害範圍界定

一、觀光旅遊災害（事故）

㈠**旅遊緊急事故**：指因海難（海嘯）、劫機、火災、天災、車禍、中毒、疾病及其他事變，致造成旅客傷亡或滯留之情事。

㈡**國家風景區事故**：較大區域性災害，損失重大，致區域景點陷於停頓，無法對外開放。

㈢**遊樂區事故**：觀光地區遊樂設施發生重大意外傷亡者。

二、其他災害

㈠發生全面性或較大區域性之颱風、地震、水災、旱災等天然災害，致處、站陷於重大停頓者。

㈡其他因海難（海嘯）、火災、爆炸、核子事故、重大建築災害、公用氣體、油料、電氣管線等，造成重大人員傷亡或嚴重影響景點旅遊與公共安全之重大災害者。

㈢辦公廳舍災害事故：所轄機關辦公廳舍內，公共設施因故受損，致有公共安全之虞者。

㈣因發生海難（海嘯）災害前加強海濱遊憩據點之海嘯警報傳遞注意事項。

貳、災害規模及通報層級

一、災害規模分級

㈠**甲級災害規模**

1.觀光旅遊事故發生死傷10人以上者。

2.海難（海嘯）等災害造成傷亡或災害有擴大之趨勢，可預見災害對社會有重大影響者。

3.具新聞性、政治性、社會敏感性或經局長認為有陳報之必要者。

㈡**乙級災害規模**

1.旅行業舉辦之團體旅遊活動因劫機、火災、天災、海難、中毒、疾病及其他事變，造成旅客傷亡或滯留之情事。

2.國家風景區（含原台灣省旅遊局所轄風景區）內發生3人以上旅客死亡或9人以下旅客死傷之旅遊事故。

3.觀光旅遊事故發生死亡人數3人以上或死傷人數達9人以下。

4.具新聞性、政治性、社會敏感性或經承辦單位認為有陳報之必要者。

5.所轄機關辦公廳舍內，公共設施因故受損，致有公共安全之虞者。

(三)丙級災害規模

1.觀光旅遊事故發生人員死傷者或無人死傷惟災情有擴大之虞者或災情有嚴重影響者。

2.具新聞性、政治性、社會敏感性者。

二、災害通報層級

有關各災害規模及通報層級均應先通報觀光局及當地縣（市）政府消防局及災害權責相關機關，如經審查災害達乙級規模以上時，由觀光局轉陳交通部路政司（觀光科）並複式通報交通部交通動員委員會（上班時間）或交通部值日室（非上班時間），另由交通部複審規模、層級後，陳報相關上級單位。

參、各類災害防救緊急應變小組成立時機

一、災害事故發生時，其相關機關應立即成立，並即通報觀光局主（協）辦單位。

二、觀光局主（協）辦單位得視災害狀況簽奉局長、副局長、主任秘書核准後成立。

三、各類中央災害防救中心成立時，觀光局及所屬各相關機關應立即配合成立。

四、依前述條件，上班時間成立緊急應變小組時，由各業務單位直接掌握狀況（下班前，則應以書面狀況會知人事室，俾使值日同仁掌握狀況）；非上班時間，則由觀光局值日同仁立即配合成立緊急應變小組並兼任通報聯繫工作，視狀況參照「觀光局及所屬單位主管通訊錄」通報觀光局局長、副局長、主任秘書

及緊急應變小組聯絡人或業務主管，併參照「交通部災害緊急通報通訊錄」通報交通部。

肆、災害防救緊急應變小組職掌

一、災情之蒐集、通報及陳報該局各業務單位主管。

二、善後處理情形之彙整。

三、相關機關之聯繫。

四、緊急應變作業之通報。

五、適時發布新聞。

以上工作如於非上班時間則由觀光局值日同仁兼任。

伍、通報作業

一、該局受理災害通報之主（協）辦單位，依該局網頁公告如**表 14-3**。

二、災害通報方法與程序：

㈠**電話通報**：觀光局各單位及所屬各機關於獲悉所轄發生災害時，應迅速查證，並立即電話通報局長、副局長、主任秘書及主（協）辦單位。

㈡**傳真通報**：除電話通報外，並應於一小時內以傳真方式傳送「觀光局所屬各單位（管理處）災害通報單」予觀光局。

㈢**後續通報**：嗣後除重大災情應視處理狀況隨時通報外，原則上每隔四小時傳送一次「交通部觀光局災害通報彙總表」予觀光局，俾掌握災情及時回應。

表14-3　交通部觀光局受理通報之主（協）辦單位一覽表

災害種類		主辦			協辦（資料彙整）		
		單位	電話號碼	傳真機號碼	單位	電話號碼	傳真機號碼
上班期間	旅遊事故	業務組	02-23491682	02-27739298	秘書室	02-23491750	02-27780756
	國家風景區事故	技術組	02-23491673	02-27738792	秘書室	02-23491750	02-27780756
	遊樂區事故	國旅組	04-23312668	04-23312667	秘書室	02-23491750	02-27780756
	廳舍災害事故	秘書室	02-23491750	02-27780756	秘書室	02-23491750	02-27780756
	天然災害	秘書室	02-23491750	02-27780756	各相關業務組（室）		
非上班期間	包括前述災害種類	值日室（兼任緊急應變小組）	02-23491781 02-27737351	02-87722555	各相關業務組（室）		

備註：
1. 旱災、水災爆炸、颱風、水、震災、海難（海嘯）、核子事故、重大建築災害、公用氣體、油料、電氣管線等係由內政部、經濟部等有關部會成立中央防救災中心時，觀光局暨所屬相關機關（構）配合辦理相關緊急應變事宜。
2. 各類災害通報觀光局程序：
 (1)上班期間：主辦業務組（室），副知秘書室。
 (2)非上班期間：觀光局值日室（由人事室或政風室輔助），副知主辦業務組（室）。
3. 觀光局主（協）辦單位接獲通報後，應即相互確認，並由任一單位回覆通報單位，俾明責任。

第四節　旅外國人急難救助

外交部鑒於旅外國人出國在外經常發生遭遇緊急困難需要駐外館處提供協助，因此於民國94年9月26日修正令頒「旅外國人急難救助實施要點」，共11條文，惟並不適用僑居外國之我國國民。

依據外交部領事事務局統計之96年1至12月駐外館處處理旅外國人急難救助分類統計表顯示，我國96年全年度申請駐外館處處理旅外國人急難救助者有旅外國人2,560人、國籍漁船（民）166人，合計2,726人。

如按急難救助事件性質來分，申請護照遭竊或遺失處理者1,481件，行政協助543件，遇劫、遭竊或詐財69件，槍擊或殺害4件，遭綁架或毆打或性侵害7件，車禍、人為或意外事故43件，就醫、罹患重病或住院81件，亡故善後（含空難事件）76件，觸法、遭逮捕或拘禁194件，借助川資或代墊票款41件，入出境遭拒52件，尋人78件，被騙賣春6件，漁事案件40件，精神異常14件，自殺未遂2件，天災1件，其他47件，共計2,779件。外交部也特別製作中華民國駐外館處通訊錄網頁（http://www.boca.gov.tw/），報導世界各國基本資料、駐館位置及聯絡方式、簽證及入境須知，以及認識與防範國外旅遊遭偷、搶、騙、如何尋求駐外館處協助、駐外館處提供旅外國人服務項目等常識，因此除提醒出國旅遊的遊客要格外小心，並隨時留意外交部該網頁各項訊息之外，更有必要瞭解「旅外國人急難救助實施要點」，以備不時之需。

壹、旅外國人定義

依據該要點第2點規定，所稱之旅外國人，係指出國考察、研習、洽商、辦展、求學、進修、工作、旅遊、轉機過境之在臺灣地

區設有戶籍之國民。但赴大陸、香港、澳門地區之旅外國人，不適用該要點。

貳、緊急困難情況

依據該要點第3點規定，尋求駐外館處協助之緊急困難情況包括下列事項：

一、遭搶劫、偷竊或詐騙。

二、生命遭受威脅。

三、交通或其他意外事故。

四、因病需就醫、住院或因故死亡。

五、遭外國政府逮捕、拘禁或拒絕入出境。

六、遭遇天然災害。

七、其他足以認定為急難事件，需駐外館處協助者。

參、駐外館處提供協助事項

該要點第4點規定，駐外館處於獲悉轄區內有旅外國人遭遇緊急困難時，於不牴觸當地國法令規章之範圍內，得視實際情況需要，提供下列協助：

一、設法聯繫當事人，以瞭解狀況。必要時，得派員或委由距離當事人最近之第三人或團體，趕赴現場探視。

二、儘速補發護照或出具返國證明文件。

三、代為聯繫親友、雇主提供濟助，或保險公司提供理賠。

四、提供醫師、醫院、葬儀社、律師、公證人或專業翻譯人員之參考名單。

五、其他必要之協助。

駐外館處為因應重大災害或處理急難協助之公務需要，依據該要點第11點規定，必要時得依「規費法」規定免收領務規費。

肆、獲得駐外館處財務濟助事項

　　該要點第5點又特別規定，駐外館處可透過下列方式，使遭遇緊急困難之旅外國人，獲得財務方面之濟助：

一、請當事人之親友、雇主或保險公司轉帳至駐外館處所指定之銀行帳戶後，再由駐外館處轉致當事人。

二、請當事人之親友、雇主或保險公司先向外交部繳付款項，經外交部轉請駐外館處將等額款項轉致當事人。

　　旅外國人遭遇緊急困難，經確認無法立即於短時間內獲得親友、雇主之濟助或保險公司之理賠，且有迫切返國之需要者，第6點規定駐外館處得代購最經濟之返國機票。第7點規定，旅外國人遭遇緊急困難時，駐外館處不提供金錢方面之濟助。但於特殊情況下，得提供當事人於候機返國期間基本生活費用之借款，最多不得逾五百美元。

　　依前第6、7二點規定向駐外館處借款者，均應先簽立金錢借貸契約書。其借貸款項應於返國後60日內返還。但經外交部同意寬限歸還期限者，不在此限。借貸款項屆期未清償者，由外交部負責追償。其金錢借貸契約書依該局網頁公告格式如**表14-4**。

伍、駐外館處得拒絕提供金錢借貸事項

　　依據該要點第9點規定，旅外國人有下列情事之一者，除有立即危及其生命、身體或健康之情形者外，駐外館處得拒絕提供金錢借貸：

一、曾向駐外館處借貸金錢尚未清償。

二、拒絕與其親友、雇主聯繫請求濟助或向保險公司申請理賠。

三、拒絕簽立金錢借貸契約書。

四、不願返國。

表14-4　金錢借貸契約書

金錢借貸契約書

立契約書人：中華民國駐○○○大使館（總領事館）、代表處（辦事處）
　　　　　　（以下簡稱甲方）；○○○（以下簡稱乙方）

茲因乙方遭逢緊急困難事件且急於返台無法湊足相關費用，爰向甲方緊急
借支美金（○幣）以購買返台機票及候機期間基本生活費用，並同意議定
條款如后：

一、乙方借款金額總數：　　　美元（○幣）。

二、乙方清償債務之時間及方式：

　　乙方向甲方借支之前述款項，應於返台後六十日內主動向外交部或所
　　屬機關（構）清償完畢，乙方絕無異議。

　　甲方借出之款項係以美元（○幣）為之，乙方應以同額美元清償。

三、合意管轄：

　　本契約如涉訟，甲乙雙方同意以台灣台北地方法院為第一審管轄法
　　院。

四、本契約正本一式二份，由雙方各執乙份；另副本乙份送外交部備查。

　　立契約書人：甲方：中華民國駐○○○大使館（總領事館）、代表處
　　（辦事處）

　　　　　　　　　　　　　　代理人（館長）：
　　　　　　　　　　　　　　秘書（承辦人）：
　　　　　　　　　　　　　　地址及聯絡電話：
　　　　　　　　　乙方：
　　　　　　　　　　　　　　姓名及簽章：
　　　　　　　　　　　　　　出生日期：
　　　　　　　　　　　　　　身分證字號：
　　　　　　　　　　　　　　在台戶籍地址及聯絡電話：

中華民國○○年○月○日

資料來源：外交部領事事務局網頁。

五、拒絕提供身分資料或隱瞞事實情況。

陸、駐外館處不得提供協助事項

駐外館處處理緊急困難事件時，依據該要點第10點規定，不提

供下列協助：

一、干涉外國司法程序。

二、提供涉及司法事件之法律意見。

三、擔任司法事件之代理人或代為出庭。

四、擔任刑事事件之具保人。

五、擔任民事事件之保證人。

六、為旅外國人住院作保。

七、代墊或代繳醫療、住院、旅費、罰金、罰鍰及保釋金等款項。

八、提供無關急難協助之翻譯、轉信、電話、電傳及電報等服務。

九、介入或調解民事糾紛。

第五節　國外旅遊警示與分級

外交部除了令頒「旅外國人急難救助實施要點」，解決協助旅外國人出國在外經常發生遭遇的緊急困難之外，該部還於民國93年3月30日發布「國外旅遊警示參考資訊指導原則」，請該部領事事務局建立「國外旅遊警示與分級制度」，建置旅遊資訊專屬網頁（http://www.boca.gov.tw/），提供有關國外旅遊警示等級之查詢電話：週一至週五：02-33435551、02-23432910（例假日：0926-178-808），以應國人出國及在國外停留時之參考，雖無強制力，且資訊可能隨時變動，因此任何個人或團體引用該資訊作為權利、義務之約定依據，而產生之任何結果時，當然與該部無關。

領事事務局國人旅遊資訊網之資訊分類及英文對照，其操作方法依前述網頁顯示如下：

壹、國外旅遊警示分級

一、參考在各國旅遊參考資訊之個別國家或區域網頁之公告（Public

Announcement）或公告連結（Link of Public Announcement）。

二、該局參考先進國家旅遊預警制度，定期或不定期請相關地域司及駐處就駐在國之社會、政治、醫療等總體情勢，提出評估意見，據以更新之旅遊警示分級表（相當於Travel Advice），分為如下三級：

(一)**黃色警示**：提醒注意（相當於Travel Alert Notice）。

(二)**橙色警示**：建議暫緩前往（相當於Travel Advisory Postpone Trips To）。

(三)**紅色警示**：不宜前往（相當於Travel Warning-Recommend Against The Travel To）。

　　根據該要點第二點規定，國外旅遊一般警示各等級之認定參考情況如**表14-5**。

表14-5　國外旅遊警示各等級之認定參考情況一覽表

警示等級顏色（程度）	警示意涵	警示等級參考情況
黃色警示（低）	提醒注意	如：政局不穩、治安不佳、搶劫、偷竊頻傳、罷工、恐怖份子輕度威脅區域、突發性之缺糧、乾旱、缺水、缺電、交通或通訊不便、衛生條件顯著惡化等，可能影響人身健康、安全與旅遊便利者。
橙色警示（中）	建議暫緩前往	如：發生政變、政局極度不穩、暴力武裝區域持續擴大者、搶劫、偷竊或槍殺事件持續增加者、難（飢）民人數持續增加者、示威遊行頻繁、可靠資訊顯示恐怖份子指定行動區域、突發重大天災事件等，足以影響人身安全與旅遊便利者。
紅色警示（高）	不宜前往	如：嚴重暴動、進入戰爭或內戰狀態、已爆發戰爭內戰者、旅遊國已宣布採行國土安全措施及其他各國已進行撤僑行動者、核子事故、工業事故、恐怖份子活動區域或恐怖份子嚴重威脅事件等，嚴重影響人身安全與旅遊便利者。

資料來源：外交部領事事務局網頁。

貳、發布時機與方式

　　該要點第3點同時規定，國外旅遊一般警示之發布時機及方式如**表14-6**。

表14-6　國外旅遊警示發布時機及方式

警示等級	發布時機	發布方式
黃色警示	每月或視情況隨時更新	由外交部直接刊登於領事事務局資訊網或以其他方式通知大眾。
橙色警示	情況確認後立即發布	由外交部發布新聞背景參考資料或新聞稿，倘屬跨部會情況，則於聯繫相關部會後發布新聞，並刊登於領事事務局資訊網或以其他方式通知大眾。
紅色警示	情況確認後立即發布	由外交部發布新聞背景參考資料或新聞稿，倘屬跨部會情況，則於聯繫相關部會後發布新聞，並刊登於領事事務局資訊網或以其他方式通知大眾。必要時得立即召開聯合記者會公布國家整體因應措施及協助方式。

資料來源：外交部領事事務局網頁。

參、旅遊警示與解約處理

　　依旅遊實務慣例，消費者如欲取消前往該國外旅遊警示等地區旅遊時，原則上適用「國外旅遊定型化契約」第27條規定處理，即旅客解約時，應依解約日距出發日期間之長短按旅遊費用百分比成數賠償旅行社，惟旅客如有消費爭議而無法解決時，得向交通部觀光局（地址：台北市忠孝東路4段290號9樓，免費申訴電話：0800211334 或0800211734）、中華民國旅行業品質保障協會（地址：台北市長安東路2段78號11樓，電話：02-25068185）及中華民國旅行商業同業公會全國聯合會（台北市長安東路1段18號7樓，電話：02-25612258）申訴個案調處。

肆、其他旅遊警示資訊

一、網頁

　　另關於疫情類國外旅遊警示資訊，可上行政院衛生署疾病管制局網站疫情訊息項下之旅遊資訊（http://www.cdc.gov.tw/）及該局流感防治網（http://flu.cdc.gov.tw/）查詢相關疫情資訊。如關於大陸、港、澳地區之旅遊資訊，請逕詢行政院大陸委員會或至財團法人海峽交流基金會網站之旅行資訊項下（http://www.sef.org.tw/）查詢。另國人進入大陸、香港、澳門地區可攜帶物品應注意事宜，請參考行政院大陸委員會相關網頁（大陸、香港、澳門地區可攜帶物品應注意事宜網頁）。

　　外交部領事事務局為提供國人最新旅遊動態，隨時將重大訊息公布在該局大廳及網站首頁之重要訊息。其他已獲授權連結國家之旅遊警示網站包括：

(一)加拿大旅遊警示網站（http://www.voyage.gc.ca/）。

(二)英國旅遊警示網站（http://www.fco.gov.uk/）。

(三)日本旅遊警示網站（http://www.pubanzen.mofa.go.jp/）。

(四)澳大利亞旅遊警示網站（http://www.smartraveller.gov.au/）。

二、電話

(一)旅外國人急難救助聯繫中心

　　外交部鑒於國人旅外期間遭遇急難事件不斷增加，特成立「旅外國人急難救助聯繫中心」，國人在國外遭遇急難而未能與當地駐外館處取得聯繫，可直接或透過在台親友向外交部求助。該部並以領事事務局臺灣桃園國際機場辦事處作為「旅外國人急難救助聯繫中心」，該中心之功能為居間聯繫，一般業務查詢或非急難聯繫事項專線電話如下：03-3982629；03-3834849；03-3932628。

(二)旅外國人急難救助全球免付費專線

外交部又為加強保護僑胞及旅外國人，自民國90年7月1日起在領事事務局臺灣桃園國際機場辦事處增設「旅外國人急難救助全球免付費專線」電話 800 - 0885 - 0885（與「您幫幫我、您幫幫我」諧音），並自民國92年起將該專線列入「旅外國人急難救助聯繫中心」常設電話。

因電信技術問題，目前該專線僅開放以下所列22個國家或地區：

1. 日本：001-010-800-0885-0885或0033-010--800-0885-0885。

2. 澳洲：0011-800-0885-0885。

3. 以色列：014-800-0885-0885。

4. 美國、加拿大：011-800-0885-0885。

5. 南韓、香港、新加坡、泰國：001-800-0885-0885。

6. 英國、法國、德國、瑞士、義大利、比利時、荷蘭、瑞典、阿根廷、紐西蘭、馬來西亞、澳門、菲律賓：00-800-0885-0885。

7. 大陸地區遭遇急難事件可撥打海基會24小時緊急服務專線電話02-27129292（救我救我）。

此外，旅外國人或領隊如遇急需尋求急難救助，也可以視旅行國家或地區，就近與交通部觀光局駐外辦事處聯絡，其電話及電子信箱如**表14-7**。

三、宣導小冊

外交部領事事務局除前述旅遊警示與協助措施之外，並分別印製「中華民國駐外館處聯絡電話暨通訊錄」及「國外旅遊遭偷、搶、騙之認識與防範」等方便攜帶之小冊，供眾索取，廣為宣導，出國旅遊及旅行業領隊等從業人員宜人手一冊，以備不時之需。

表14-7　交通部觀光局駐外辦事處聯絡電話及電子信箱一覽表

地　區	國家	辦事處	電話	Email
亞洲地區	日本	東京辦事處	81-3-3501-3591~2	tokyo@go-taiwan.net
		大阪辦事處	81-6-6316-7491	tbrocosa@pop02.odn.ne.jp
	韓國	首爾辦事處	82-2-732-2357/8	tbrocsel@kornet.net
	港澳	香港辦事處	852-2581-0933	ttbtva@netvigator.com
	新加坡	新加坡辦事處	65-6223-6546/7	tbrocsin@singnet.com.sg
	馬來西亞	吉隆坡辦事處	60-3-2070-6789	tva@streamyx.com
歐洲地區	德國	法蘭克福辦事處	49-69-610-743	thomas@taiwantourismus.de
美洲地區	美國	紐約辦事處	1-212-867-1632/4	nyo@tbroc.gov.tw
		舊金山辦事處	1-415-989-8677	info@visittaiwan.org
		洛杉磯辦事處	1-213-389-1158	latva@pacbell.net

資料來源：交通部觀光局網頁。

第六節　傳染病與國際旅遊疫情

　　行政院衛生署疾病管制局鑒於台灣近年來國際交流、旅遊頻繁及引進外勞等，均使境外移入傳染病機會大幅增加，面對未來新興疫病之威脅，加上本土性傳染病亦蠢蠢欲動，設第二組邊境檢疫科，專責進出口船舶、航空器及人員檢疫；設第五組國際疫情科，專責國際疫情之蒐集、分析及整理事項，並每日製作國內外重要疫情資料。除加強出入國傳染病檢疫措施之外，並於該局網站（http://www.cdc.gov.tw/）設置「國際旅遊疫情資訊」及「旅遊傳染病資訊」，因此國人出國旅遊應該配合遵守，在出國前，以及旅行社在組團或出團前最好先行留意，以保健康。

壹、傳染病檢疫措施

　　入出國時有關傳染病檢疫與防治措施，係依據民國96年7月18日修正公布的「傳染病防治法」規定辦理。其主管機關依該法第2

條規定，在中央爲行政院衛生署；在直轄市爲直轄市政府；在縣（市）爲縣（市）政府。而所謂**傳染病**，依該法第3條規定，指下列由中央主管機關依致死率、發生率及傳播速度等危害風險程度高低分類之疾病：

一、第一類傳染病：指天花、鼠疫、嚴重急性呼吸道症候群等。

二、第二類傳染病：指白喉、傷寒、登革熱等。

三、第三類傳染病：指百日咳、破傷風、日本腦炎等。

四、第四類傳染病：指前三類以外，經中央主管機關認有監視疫情發生或施行防治必要之已知傳染病或症候群。

五、第五類傳染病：指前第四類以外，經中央主管機關認定其傳染流行可能對國民健康造成影響，有依該法建立防治對策或準備計畫必要之新興傳染病或症候群。中央主管機關對於前項各款傳染病之名稱，應刊登行政院公報公告之；有調整必要者，應即時修正之。

至於主管機關衛生署對入出國（境）之人員，依據同法第58條規定，得施行下列檢疫或措施，並得徵收費用：

一、對前往疫區之人員提供檢疫資訊、防疫藥物、預防接種或提出警示等措施。

二、命依中央主管機關規定詳實申報傳染病書表，並視需要提出健康證明或其他有關證件。

三、施行健康評估或其他檢疫措施。

四、對自感染區入境、接觸或疑似接觸之人員、傳染病或疑似傳染病病人，採行居家檢疫、集中檢疫、隔離治療或其他必要措施。

五、對未治癒且顯有傳染他人之虞之傳染病病人，通知入出國管理機關，限制其出國（境）。

六、商請相關機關停止發給特定國家或地區人員之入國（境）許可或提供其他協助。

前項第五款人員，已無傳染他人之虞，主管機關應立即通知入出國管理機關廢止其出國（境）之限制。

入出國（境）之人員，對主管機關施行第一項檢疫或措施，不得拒絕、規避或妨礙。

又中央主管機關衛生署為防止傳染病傳入、出國（境），依同法第59條規定，得商請相關機關採行下列措施：

一、對入出國（境）之人員、運輸工具及其所載物品，採行必要防疫、檢疫措施，並得徵收費用。

二、依防疫需要，請運輸工具所有人、管理人、駕駛人或代理人，提供主管機關指定之相關文件，且不得拒絕、規避或妨礙，並應保持運輸工具之衛生。

對於前項及前條第一項規定之相關防疫、檢疫措施與所需之場地及設施，相關主管機關應配合提供或辦理。

第一項及前條第一項檢疫方式、程序、管制措施、處置及其他應遵行事項等規則，其費用徵收之對象、金額、繳納方式、期間及其他應遵行事項之辦法，由中央主管機關定之。如果主管機關對於入出國（境）之運輸工具及其所載物品，有傳染病發生或有發生之虞者，依第60條規定應採行下列措施：

一、對運輸工具採行必要管制及防疫措施，所受損失並不予補償。

二、對輸入或旅客攜帶入國（境）之物品，令輸入者、旅客退運或銷毀，並不予補償；對輸出或旅客隨身攜帶出國（境）之物品，準用第23條及第24條規定處置。

主管機關對於違反中央主管機關所定有關申報、接受檢疫或輸入之物品，得不經檢疫，逕令其退運或銷毀，並不予補償。

貳、國際旅遊疫情資訊

在國際旅遊疫情資訊方面，世界衛生組織（WHO）曾在2005

年5月23日於第58屆世界衛生大會修正通過「國際衛生條例」（International Health Regulations, IHR），雖係國際法律，我國又非WHO會員國，但在國際旅遊時仍須留意該規定及WHO資訊並加以遵守。

此外，衛生署疾病管制局逐日逐國更新報導「國際重要疫情資訊」，又分為「大規模流行」、「區域性流行」、「侷限性病例聚集」及「散發病例報告」四個等級，目的在迅速告知國人出國旅遊前，以及旅行社在組團或出團前瞭解旅遊目的地的疫情並儘早防範。

因國際傳染病疫情等級旨在提供國人出國目的地的傳染病風險，至旅遊行程變更與否，應依旅遊契約之約定。其各等級之旅遊風險與建議預防措施如**表14-8**。

表14-8　國際旅遊疫情資訊等級之旅遊風險與建議預防措施表

疫情等級	旅遊風險	建議預防措施
大規模流行	疫情有蔓延及擴大跡象	除必要防護措施外，建議暫緩非必要性旅遊
區域性流行	在某些地區，疫情有擴散之風險	出發前及返國後，均應加強必要防護措施
侷限性病例聚集	在部分地區風險相對增加	針對疫情發生區域提醒注意，並採取必要防護措施
散發病例報告	在一般防治措施下，無立即性風險	留意疫情相關資訊，維持基本防護行為

資料來源：行政院衛生署疾病管制局網頁。

參、國際旅遊傳染病資訊

國際旅遊傳染病資訊是由疾管局第二組負責提供，導遊、領隊人員或出國遊客在規劃遊程或出國前最好多加瞭解，做好預防，如有需要可到該局及委託辦理的醫院（如**表14-9**）預防接種，以策安全。該資訊包括：

一、**呼吸道傳染病**：白喉、麻疹、德國麻疹、先天性德國麻疹症候群、腮腺炎、百日咳、水痘、流行性腦脊髓膜炎、結核病、猩紅熱、侵襲性b型嗜血桿菌感染症、退伍軍人病、癩病（麻瘋病）、Q熱、天花、SARS、炭疽病、季節性流感、H5N1流感。

二、**食因性傳染病**：霍亂、傷寒與副傷寒、小兒麻痺症、桿菌性痢疾、阿米巴痢疾、A型肝炎、E型肝炎、腸道出血性大腸桿菌、腸病毒、肉毒桿菌中毒、病毒性腸胃炎、庫賈氏病（狂牛症）。

三、**蟲媒傳染病**：黃熱病、登革熱、瘧疾、日本腦炎、恙蟲病、萊姆病、流行性斑疹傷寒、屈公病、西尼羅熱、裂谷熱（里夫谷熱）、非洲錐蟲病、淋巴性絲蟲病、克里米亞—剛果出血熱。

四、**動物傳染病**：狂犬病、鼠疫、漢他病毒症候群、貓抓病、兔熱病、亨德拉病毒及立百病毒感染症、疱疹B病毒感染症、第二型豬鏈球菌感染症、鸚鵡熱、拉薩熱。

五、**接觸傳染病**：破傷風、類鼻疽、鉤端螺旋體病。

六、**血液、體液或性傳染病**：B型肝炎、C型肝炎、D型肝炎、梅毒、淋病、愛滋病、伊波拉病毒出血熱、馬堡病毒出血熱。

表14-9 國際預防接種單位一覽表

行政院衛生署疾病管制局		
單位	地址	電話
疾病管制局第一分局蘇澳辦事處	270宜蘭縣蘇澳鎮港區1號2樓	（03）9972365
疾病管制局第一分局基隆辦事處	200基隆市仁愛區港西街6號5樓	（02）24210307 （02）24210309
疾病管制局第二分局桃園機場辦事處	337桃園縣大園鄉埔心村航站南路9號桃園國際機場第一期航廈出境大廳1樓	（03）3983960
疾病管制局第三分局臺中港辦事處	435台中縣梧棲鎮中棲路3段2號3樓海港聯合大樓南棟3樓	（04）26562514轉20
疾病管制局第五分局小港機場辦事處	812高雄市小港區飛機路616號	（07）8031141 （07）8011651
疾病管制局第五分局高雄港辦事處	804高雄市鼓山區捷興一街9號	（07）5618994轉9或105
疾病管制局第六分局港口辦事處	970花蓮縣花蓮市港口路5號	（03）8242268 （03）8242253
委託辦理醫院		
單位	地址	電話
國立臺灣大學醫學院附設醫院	100台北市中正區常德街1號	（02）23123456轉7614
財團法人馬偕紀念醫院台北院區	104台北市中山區中山北路2段92號	（02）25433535
堰新醫院桃園機場醫療中心診所（第一航廈出境大廳B1北側）	337桃園縣大園鄉航站南路15號	（03）3983456
行政院衛生署台中醫院	403台中市三民路1段199號	（04）22294411
國立成功大學醫學院附設醫院	704台南市勝利路138號	（06）235-3535
高雄市立小港醫院	812高雄市小港區山明路482號	（07）8036783
高雄市立聯合醫院美術館院區	804高雄市鼓山區中華一路976號	（07）555-2565轉2142
行政院衛生署花蓮醫院	970花蓮縣花蓮市中正路600號	（03）8358141

資料來源：行政院衛生署疾病管制局網頁。

第去章

旅遊契約與保險法規分析

旅遊契約與保險，兩者最為攸關旅遊品質與信用。旅行業者如果都能童叟無欺，依法簽定契約，誠信公平交易，認真負責履約，熱忱服務旅客，自然就會建立起優良品牌與口碑商譽；而遊客也一樣，如果都能依法簽定契約，善盡消費者信守契約的責任義務，享受業者依法依約服務的權益，自然就會共同建立起良好的旅遊市場秩序，減少旅遊糾紛，提升旅遊品質，這可是民主法治時代，大家應有的共識與修持。

職是之故，今後大家如果都能體認到，「契約」是兩造依法規公平訂定的行為規範；「保險」是業者建立信用與榮譽的法寶，品牌的建立、市場的秩序，均仰賴此二者，則旅遊糾紛必然減少，旅行社與旅客權益皆受到保障，有鑑於此，因此特列專章，從法源、應記載及不得記載事項、旅遊契約、旅遊保險等，加以介紹。

第一節　法源與相關法規

壹、「民法債編」

民國97年5月23日修正公布「民法」第二編「債」第二章「各種之債」第八節之一「旅遊」第514-1條至第514-12條，共12條文。其中對旅遊契約訂定應遵守的規定有下列兩項：

一、應書面記載事項

旅遊營業人因旅客之請求，「民法」第514-2條規定，應以書面記載下列事項，交付旅客：

㈠旅遊營業人之名稱及地址。

㈡旅客名單。

㈢旅遊地區及旅程。

㈣旅遊營業人提供之交通、膳宿、導遊或其他有關服務及其品質。

㈤旅遊保險之種類及其金額。

㈥其他有關事項。

㈦填發之年月日。

二、終止契約之規定

㈠旅遊營業人

　　旅遊需旅客之行為始能完成，而旅客不為其行為者，「民法」第514-3條規定，旅遊營業人得定相當期限，催告旅客為之。旅客不於前項期限內為其行為者，旅遊營業人得終止契約，並得請求賠償因契約終止而生之損害。旅遊開始後，旅遊營業人依前項規定終止契約時，旅客得請求旅遊營業人墊付費用將其送回原出發地。於到達後，由旅客附加利息償還之。

㈡變更旅遊內容

　　旅遊營業人非有不得已之事由，民法第514-5條規定，不得變更旅遊內容。

　　旅遊營業人依前項規定變更旅遊內容時，其因此所減少之費用，應退還於旅客；所增加之費用，不得向旅客收取。旅遊營業人依前項規定變更旅程時，旅客不同意者，得終止契約。旅客依前項規定終止契約時，得請求旅遊營業人墊付費用將其送回原出發地。於到達後，由旅客附加利息償還之。

㈢旅客請求

1.旅遊服務不具備通常之價值或約定之品質者，「民法」第514-7條規定，旅客得請求旅遊營業人改善之。旅遊營業人不為改善或不能改善時，旅客得請求減少費用。其有難於達預期目的之情形者，並得終止契約。因可歸責於旅遊營業人之事由致旅遊服務不具備上述之價值或品質者，旅客除請求減少費用或並終止契約外，並得請求損害賠償。旅客依前二項規定終止契約時，旅遊營業人應將旅客送回原出發地。其所生之費用，由旅

遊營業人負擔。

2.旅遊未完成前，「民法」第514-9條規定，旅客得隨時終止契約。但應賠償旅遊營業人因契約終止而生之損害。第514-5條第4項之規定，於前項情形準用之。

貳、「消費者保護法」及其施行細則

一、立法旨意與主管機關

民國94年2月5日修正之「消費者保護法」第1條開宗明義揭示，爲保護消費者權益，促進國民消費生活安全，提昇國民消費生活品質，特制定該法。

依據該法第6條規定，其各級政府主管機關，在中央爲目的事業主管機關；在直轄市爲直轄市政府；在縣（市）爲縣（市）政府。但中央爲目的事業主管機關，不盡明確，須再依據該法第40條規定才確知，行政院爲研擬及審議消費者保護基本政策與監督其實施，設消費者保護委員會。消費者保護委員會以行政院副院長爲主任委員，有關部會首長、全國性消費者保護團體代表、全國性企業經營者代表及學者、專家爲委員。其組織規程由行政院定之。

依該法第42條規定，直轄市、縣（市）政府應設消費者服務中心，辦理消費者之諮詢服務、教育宣導、申訴等事項。直轄市、縣（市）政府消費者服務中心得於轄區內設分中心。

二、與旅遊契約有關名詞定義

依據該法第2條規定，該法與旅遊契約有關名詞定義如下：

㈠**定型化契約條款**：指企業經營者爲與不特定多數消費者訂立同類契約之用，所提出預先擬定之契約條款。定型化契約條款不限於書面，其以放映字幕、張貼、牌示、網際網路或其他方法表示者，亦屬之。

㈡**個別磋商條款**：指契約當事人個別磋商而合意之契約條款。

㈢**定型化契約**：指以企業經營者提出之定型化契約條款作為契約內容之全部或一部而訂定之契約。

三、定型化契約

　　為推廣定型化契約，確保消費者權益，「消費者保護法」與民國92年7月8日修正發布的「消費者保護法施行細則」，均於第二章「消費者權益」以第二節「定型化契約」加以規範，該法第11條還強調，企業經營者在定型化契約中所用之條款，應本平等互惠之原則。定型化契約條款如有疑義時，應為有利於消費者之解釋。其餘重要規定如下：

㈠**30日以內審閱期**：企業經營者與消費者訂立定型化契約前，依該法第11-1條規定，應有30日以內之合理期間，供消費者審閱全部條款內容。違反前項規定者，其條款不構成契約之內容。但消費者得主張該條款仍構成契約之內容。中央主管機關得選擇特定行業，參酌定型化契約條款之重要性、涉及事項之多寡及複雜程度等事項，公告定型化契約之審閱期間。

㈡**違反誠信與平等互惠原則**：依該法第12條規定，定型化契約中之條款違反誠信原則，對消費者顯失公平者，無效。定型化契約中之條款有下列情形之一者，推定其顯失公平：

1.違反平等互惠原則者。

2.條款與其所排除不予適用之任意規定之立法意旨顯相矛盾者。

3.契約之主要權利或義務，因受條款之限制，致契約之目的難以達成者。

該法施行細則第14條對「違反平等互惠原則」情事詳為列舉如下：

1.當事人間之給付與對待給付顯不相當者。

2.消費者應負擔非其所能控制之危險者。

3.消費者違約時，應負擔顯不相當之賠償責任者。

4.其他顯有不利於消費者之情形者。

㈢**未經記載於定型化契約中者**：定型化契約條款未經記載於定型化契約中者，依該法第13條規定，企業經營者應向消費者明示其內容；明示其內容顯有困難者，應以顯著之方式，公告其內容，並經消費者同意受其拘束者，該條款即為契約之內容。前項情形，企業經營者經消費者請求，應給與定型化契約條款之影本或將該影本附為該契約之附件。

㈣**非消費者所得預見條款**：依該法第14條規定，定型化契約條款未經記載於定型化契約中而依正常情形顯非消費者所得預見者，該條款不構成契約之內容。

㈤**定型化契約無效條款**：定型化契約中之定型化契約條款牴觸個別磋商條款之約定者，依該法第15條規定，其牴觸部分無效。又第16條規定，定型化契約中之定型化契約條款，全部或一部無效或不構成契約內容之一部者，除去該部分，契約亦可成立者，該契約之其他部分，仍為有效。但對當事人之一方顯失公平者，該契約全部無效。

㈥**應記載或不得記載之事項**：依該法第17條規定，中央主管機關得選擇特定行業，公告規定其定型化契約應記載或不得記載之事項。違反前項公告之定型化契約，其定型化契約條款無效。該定型化契約之效力，依前條規定定之。企業經營者使用定型化契約者，主管機關得隨時派員查核。

㈦**其他**：

1.該法施行細則第12條規定，定型化契約條款因字體、印刷或其他情事，致難以注意其存在或辨識者，該條款不構成契約之內容。但消費者得主張該條款仍構成契約之內容。

2.該法施行細則第13條規定，定型化契約條款是否違反誠信原則，對消費者顯失公平，應斟酌契約之性質、締約目的、全部條款內容、交易習慣及其他情事判斷之。

3.該法施行細則第15條規定，定型化契約記載經中央主管機關公告應記載之事項者，仍有本法關於定型化契約規定之適用。中央主管機關公告應記載之事項，未經記載於定型化契約者，仍構成契約之內容。

參、「公平交易法」及其施行細則

　　現行「公平交易法」是民國91年2月6日修正公布，其立法旨意依第1條所示，係為維護交易秩序與消費者利益，確保公平競爭，促進經濟之安定與繁榮而制定。

　　依據該法第9條規定，其主管機關，在中央為行政院公平交易委員會；在直轄市為直轄市政府；在縣（市）為縣（市）政府。而該法施行細則係中央主管機關民國91年6月19日依該法第48條規定修正發布。另「旅行業管理規則」第49條第13款規定，旅行業不得有「違反交易誠信原則」之行為，其餘該法與旅遊契約較有關之條文如下：

一、業者涉及違反公平交易行為

　　按「公平交易法」第24條規定：「除本法另有規定者外，事業亦不得為其他足以影響交易秩序之欺罔或顯失公平之行為。」其係不公平競爭行為之補充規定，凡具有不公平競爭本質之行為，該規定所規範者即為建立「市場競爭之秩序」，而對一些「足以影響交易秩序」之「欺罔行為」或「顯失公平行為」加以管制，因此強調個案交易中，交易之一方是否使用「欺瞞」或「隱匿重要交易資訊」等引人錯誤之方法，致使交易相對人與其交易，或使競爭者喪失交易機會之「欺罔行為」；抑或對交易相對人為不當壓抑，妨礙交易相對人自由決定是否交易及交易條款之「顯失公平行為」。

二、違反「公平交易法」相關規定之罰則與法律責任

主管機關行政院公平交易委員會對於違反該法規定之事業，依據同法第41條規定，得限期命其停止、改正其行為或採取必要更正措施，並得處新臺幣5萬元以上2,500萬元以下罰鍰；逾期仍不停止、改正其行為或未採取必要更正措施者，得繼續限期命其停止、改正其行為或採取必要更正措施，並按次連續處新臺幣10萬元以上5,000萬元以下罰鍰，至停止、改正其行為或採取必要更正措施為止。

肆、「發展觀光條例」與「旅行業管理規則」

一、應與旅客訂定書面契約

依據民國96年3月21日修正公布「發展觀光條例」第29條規定，旅行業辦理團體旅遊或個別旅客旅遊時，應與旅客訂定書面契約。

前項契約之格式、應記載及不得記載事項，由中央主管機關定之。旅行業將中央主管機關訂定之契約書格式公開並印製於收據憑證交付旅客者，除另有約定外，視為已與旅客訂約。

二、書面契約應載明事項

再依據民國97年1月31日交通部修正發布「旅行業管理規則」第24條規定，旅行業辦理團體旅遊或個別旅客旅遊時，應與旅客簽定書面之旅遊契約；其印製之招攬文件並應加註公司名稱及註冊編號。團體旅遊文件之契約書應載明下列事項，並報請交通部觀光局核准後，始得實施：

㈠公司名稱、地址、代表人姓名、旅行業執照字號及註冊編號。

㈡簽約地點及日期。

㈢旅遊地區、行程、起程及回程終止之地點及日期。

㈣有關交通、旅館、膳食、遊覽及計畫行程中所附隨之其他服務詳細說明。

㈤組成旅遊團體最低限度之旅客人數。

㈥旅遊全程所需繳納之全部費用及付款條件。

㈦旅客得解除契約之事由及條件。

㈧發生旅行事故或旅行業因違約對旅客所生之損害賠償責任。

㈨責任保險及履約保證保險有關旅客之權益。

㈩其他協議條款。

　　前項規定，除第四款及第五款外，均於個別旅遊文件之契約準用之。旅行業將交通部觀光局訂定之定型化契約書範本公開並印製於旅行業代收轉付收據憑證交付旅客者，除另有約定外，視為已依第一項規定與旅客訂約。

三、交通部觀光局契約書範本

　　該規則第25條規定，旅遊文件之契約書範本內容，由交通部觀光局另定之。旅行業依前項規定製作旅遊契約書者，視同已依規定報經交通部觀光局核准。

　　旅行業辦理旅遊業務，應製作旅客交付文件與繳費收據，分由雙方收執，並連同與旅客簽定之旅遊契約書，設置專櫃保管一年，備供查核。

四、自行組團及代理之簽約

　　綜合旅行業以包辦旅遊方式辦理國內外團體旅遊，依該規則第26條規定，應預先擬定計畫，訂定旅行目的地、日程、旅客所能享用之運輸、住宿、服務之內容，以及旅客所應繳付之費用，並印製招攬文件，始得自行組團或依第三條第二項第五款、第六款規定委託甲種旅行業、乙種旅行業代理招攬業務。

　　甲種旅行業代理綜合旅行業招攬第3條第2項第5款業務，或乙種旅行業代理綜合旅行業招攬第3條第2項第6款業務，依該規則第27條規定，應經綜合旅行業之委託，並以綜合旅行業名義與旅客簽定旅遊契約。前項旅遊契約應由該銷售旅行業副署。

旅行業經營自行組團業務，該規則第28條規定，非經旅客書面同意，不得將該旅行業務轉讓其他旅行業辦理。旅行業受理前項旅行業務之轉讓時，應與旅客重新簽訂旅遊契約。甲種旅行業、乙種旅行業經營自行組團業務，不得將其招攬文件置於其他旅行業，委託該其他旅行業代爲銷售、招攬。

五、服務標章或電腦網路招攬旅客之契約

旅行業以服務標章招攬旅客，該規則第31條又規定，應依法申請服務標章註冊，報請交通部觀光局備查。但仍應以本公司名義簽訂旅遊契約。前項服務標章以一個爲限。

旅行業以電腦網路接受旅客線上訂購交易者，該規則第33條規定，應將旅遊契約登載於網站；於收受全部或一部價金前，應將其銷售商品或服務之限制及確認程序、契約終止或解除及退款事項，向旅客據實告知。

六、租車契約

該規則第37條第8款規定，旅行業辦理旅遊時，該旅行業及其所派遣之隨團服務人員，均應遵守下列規定：……八、應使用合法業者提供之合法交通工具及合格之駕駛人。包租遊覽車者，應簽訂租車契約，並依交通部觀光局頒訂之檢查紀錄表填列查核其行車執照、強制汽車責任保險、安全設備、逃生演練、駕駛人之持照條件及駕駛精神狀態等事項；且以搭載所屬觀光團體旅客爲限，沿途不得搭載其他旅客。

七、委託契約書

該規則第43條規定，綜合旅行業、甲種旅行業爲旅客代辦出入國手續，應向交通部觀光局請領專任送件人員識別證，並應指定專人負責送件，嚴加監督。

綜合旅行業、甲種旅行業領用之專任送件人員識別證，應妥愼

保管，不得借供本公司以外之旅行業或非旅行業使用；如有毀損、遺失應即報請交通部觀光局備查，並申請補發。綜合旅行業、甲種旅行業爲旅客代辦出入國手續，得委託他旅行業代爲送件。前項委託送件，應先檢附委託契約書報請交通部觀光局核准後，始得辦理。

伍、大陸地區人民來臺從事觀光活動組團契約

依據內政部與交通部於民國97年6月23日依據「臺灣地區與大陸地區人民關係條例」第16條第1項規定，會銜修正發布施行的「大陸地區人民來臺從事觀光活動許可辦法」第13條規定，旅行業依規定辦理大陸地區人民來臺從事觀光活動業務，應與大陸地區具組團資格之旅行社簽訂組團契約。旅行業應請大陸地區組團旅行社協助確認經許可來臺從事觀光活動之大陸地區人民確係本人，如發現虛偽不實情事，應通報交通部觀光局並移送治安機關依法強制出境。大陸地區組團旅行社應協同辦理確認大陸地區人民身分，並協助辦理強制出境事宜。

第二節　應記載及不得記載事項

目前依據前述法源規定，交通部觀光局訂定發布定型化契約中應記載及不得記載事項與發布日期如下：

一、「國內旅遊定型化契約應記載及不得記載事項」（88.5.18）。

二、「國內個別旅遊定型化契約應記載及不得記載事項」（91.12.16）。

三、「國外旅遊定型化契約應記載及不得記載事項」（88.5.18）。

四、「國外個別旅遊定型化契約應記載及不得記載事項」（91.11.19）。

壹、個別旅遊應記載及不得記載事項

交通部觀光局於民國91年12月16日依據民國96年3月21日修正公布「發展觀光條例」第29條規定，以及民國94年2月5日修正公布「消費者保護法」第17條第1項規定，訂定發布「國內個別旅遊定型化契約應記載及不得記載事項」及「國外個別旅遊定型化契約應記載及不得記載事項」，兩種條文內容因受國內外旅遊性質之不同而有區別，特比較如**表15-1**。

表15-1 國內與國外個別旅遊定型化契約應記載及不得記載事項比較表

項目	國內個別旅遊定型化契約	國外個別旅遊定型化契約	備註
應記載事項	1.當事人之姓名、名稱、電話及居住所（營業所）： 旅客：姓名、電話、住居所。 旅行業：公司名稱、負責人姓名、電話、營業所。	相同	
	2.簽約地點及日期，如未記載簽約地點，則以消費者住所地為簽約地點；如未記載簽約日期，則以交付定金日為簽約日期。	相同	
	3.旅遊地區、城市或觀光點、行程、起程、回程終止之地點及日期。如未記載前項內容，則以刊登廣告、宣傳文件、行程表或說明會之說明等為準。	相同	
	4.行程中之交通、旅館、餐飲、遊覽及其所附隨之服務說明。如未記載前項內容，則以刊登廣告、宣傳文件、行程表或說明會之說明等為準。	相同	
	5.旅遊之全部費用：新台幣____元。 旅遊費用包含之項目：交通費、住宿費、遊覽費用。前項費用，當事人有特別約定者，從其約定。	相同	
	6.旅遊活動無法成行時旅行業者之通知義務及賠償責任：因可歸責旅行業之事由，致旅遊活動無法成行者，旅行業於知悉無法成行時，應即通知旅客	相同	

（續）表15-1　國內與國外個別旅遊定型化契約應記載及不得記載事項比較表

項目	國內個別旅遊定型化契約	國外個別旅遊定型化契約	備註
應記載事項	並說明其事由；怠於通知者，應賠償旅客依旅遊費用之全部計算之違約金；其已為通知者，則按通知到達旅客時，距出發日期時間之長短，依下列規定計算其應賠償旅客之違約金： 通知於出發日前第21日至第30日以內到達者，賠償旅遊費用10%。 通知於出發日前第11日至第20日以內到達者，賠償旅遊費用20%。 通知於出發日前第4日至第10日以內到達者，賠償旅遊費用30%。 通知於出發日前1日至第3日以內到達者，賠償旅遊費用70%。 通知於出發當日以後到達者，賠償旅遊費用100%。 因不可抗力或不可歸責於旅行業之事由，致旅遊活動無法成行者，旅行業於知悉旅遊活動無法成行時應即通知旅客並說明其事由；其怠於通知，致旅客受有損害者，應負賠償責任。		
	7.集合及出發地： 旅客應於民國　　年　　月　　日　　時　　分在　　準時集合出發，旅客未準時到約定地點集合致未能出發，亦未能中途加入旅遊者，視為旅客解除契約，旅行業得向旅客請求損害賠償。	7.集合及出發地：　旅客應於民國　　年　　月　　日　　時　　分到達機場或其他約定地點，旅客未準時到約定地點致未能出發……	
	8.出發前旅客任意解除契約及其責任： 旅客於旅遊活動開始前得解除契約，但應繳交證照費用，並依下列標準賠償： 旅遊開始前第21日至第30日以內解除契約者，賠償旅遊費用10%。 旅遊開始前第11日至第20日以內解除契約者，賠償旅遊費用20%。 旅遊開始前第4日至第10日以內解除契約者，賠償旅遊費用30%。 旅遊開始前1日至第3日以內解除契約者，賠償旅遊費用70%。	8.……旅客於旅遊活動開始前得繳交證照費用後解除契約，但應賠償旅行業之損失，其標準賠償如下： …… 前二項規定作為損害賠償計算基準之旅遊費用，應先扣除簽證費用後計算之。	

（續）表15-1　國內與國外個別旅遊定型化契約應記載及不得記載事項比較表

項目	國內個別旅遊定型化契約	國外個別旅遊定型化契約	備註
	旅客於旅遊開始日或開始後解除契約或未通知不參加者，賠償旅遊費用100%。 前二項規定作為損害賠償計算基準之旅遊費用，應先扣除行政規費後計算之。		
	無	9.證照之保管及返還： 旅行業代理旅客辦理出國簽證或旅遊手續時，應妥慎保管旅客之各項證照，及申請該證照而持有旅客之印章、身分證等相關文件，旅行業如有遺失或毀損者，應行補辦，其致旅客受損害者，並應賠償旅客之損失。	國外增加條文
應記載事項	9.旅遊內容之變更： 旅遊中因不可抗力或不可歸責於旅行業之事由，致無法依預定之旅程住宿或遊覽項目等履行時，為維護旅遊團體之安全及利益，旅行業應盡善良管理人之注意為必要之協助。	10.旅程內容之實現及例外： 旅行業應依契約預定之住宿、交通、旅程項目等履行，但經旅客要求而變更者不在此限。	國外條次及內容變更
	無	11.過失致旅客留滯國外： 因可歸責於旅行業之事由，致旅客留滯國外時，旅客於留滯期間所支出之食宿或其他必要費用，應由旅行業全額負擔，旅行業並應儘速依預定旅程安排旅遊活動，或安排旅客返國，並賠償旅客依旅遊費用總額除以全部旅遊日數乘以留滯日數計算之違約金。	國外增加條文

項目	國內個別旅遊定型化契約	國外個別旅遊定型化契約	備註
應記載事項	10.強制投保保險： 旅行業應依主管機關之規定為旅客辦理責任保險及履約保證保險，並應載明投保金額及責任金額，如未載明，則依主管機關之規定。 如未依前項規定投保者，於發生旅遊事故或不能履約之情形，以主管機關規定最低投保金額計算其應理賠金額之3倍作為賠償金額。	12.（條次不同，內容相同）	
	11.出發後旅客任意終止契約： 旅客於旅遊活動開始後，中途離隊退出旅遊活動時，不得要求旅行業退還旅遊費用。但旅行業因旅客退出旅遊活動後，應可節省或無須支出之費用，應退還旅客。旅行業並應為旅客安排脫隊後返回出發地之住宿及交通。 旅客於旅遊活動開始後，未能及時參加排定之旅遊項目或未能及時搭乘飛機、車、船等交通工具時，視為自願放棄其權利，不得向旅行業要求退費或任何補償。 第一項住宿、交通費用以及旅行業為旅客安排之費用，由旅客負擔。 當事人簽訂之旅遊契約條款如較本應記載事項規定標準高而對消費者更為有利者，從其約定。	13.（條次不同，內容相同）	
不得記載事項	1.旅遊之行程、服務、住宿、交通、價格、餐飲等內容不得記載「僅供參考」或使用其他不確定用語之文字。	1.……不得記載「僅供參考」或「以外國旅遊業提供者為準」或使用……	國外內容變更
	2.旅行業對旅客所負義務排除原刊登之廣告內容。	相同	
	3.排除旅客之任意解約、終止權利及逾越主管機關規定或核備旅客之最高賠償標準。	相同	
	4.當事人一方得為片面變更之約定。	相同	

（續）表15-1　國內與國外個別旅遊定型化契約應記載及不得記載事項比較表

項目	國內個別旅遊定型化契約	國外個別旅遊定型化契約	備註
不得記載事項	5.旅行業除收取約定之旅遊費用外，以其他方式變相或額外加價。	相同	
	6.除契約另有約定或經旅客同意外，旅行業臨時安排購物行程。	相同	
	無	7.旅行業委由旅客代為攜帶物品返國之約定。	國外增加條文
	7.免除或減輕「旅行業管理規則」及旅遊契約所載應履行之義務者。	8.（條次不同，內容相同）	
	8.記載其他違反誠信原則、平等互惠原則等不利旅客之約定。	9.（條次不同，內容相同）	
	9.排除對旅行業履行輔助人所生責任之約定。	10.（條次不同，內容相同）	

資料來源：整理自觀光局「國內與國外個別旅遊定型化契約應記載及不得記載事項」。

貳、團體旅遊應記載及不得記載事項

　　民國88年5月18日發布「國內旅遊定型化契約應記載及不得記載事項」及「國外旅遊定型化契約應記載及不得記載事項」，標題雖未如前述書明「個別旅遊」，但從規定內容可知是規範「團體旅遊」。兩種條文內容因受國內外旅遊性質之不同而有區別，特比較如**表15-2**。

表15-2　國內與國外旅遊定型化契約應記載及不得記載事項比較表

項目	國內旅遊定型化契約	國外旅遊定型化契約內容	備註
應記載事項	1.當事人之姓名、名稱、電話及居住所（營業所）： 旅客：姓名、電話、住居所。 旅行業：公司名稱、負責人姓	相同	

（續）表15-2　國內與國外旅遊定型化契約應記載及不得記載事項比較表

項目	國內旅遊定型化契約	國外旅遊定型化契約內容	備註
應記載事項	名、電話、營業所。		
	2.簽約地點及日期，如未記載簽約地點，則以消費者住所地為簽約地點；如未記載簽約日期，則以交付定金日為簽約日期。	相同	
	3.旅遊地區、城市或觀光點、行程、起程、回程終止之地點及日期。如未記載前項內容，則以刊登廣告、宣傳文件、行程表或說明會之說明等為準。	相同	
	4.行程中之交通、旅館、餐飲、遊覽及其所附隨之服務說明。如未記載前項內容，則以刊登廣告、宣傳文件、行程表或說明會之說明等為準。	相同	
	5.旅遊之費用及其包含、不包含之項目旅遊之全部費用：新台幣　　　元。旅遊費用包含及不包含之項目如下： 包含項目：代辦證件之手續費或規費、交通運輸費、餐飲費、住宿費、遊覽費用、接送費、服務費、保險費。 不包含項目：旅客之個人費用，宜贈與導遊、司機、隨團服務人員之小費，個人另行投保之保險費，旅遊契約中明列為自費行程之費用，其他非旅遊契約所列行程之一切費用。 前項費用，當事人有特別約定者，從其約定。	相同	
	6.旅遊活動無法成行時旅行業者之通知義務及賠償責任因可歸責旅行業之事由，致旅遊活動	相同	

（續）表15-2　國內與國外旅遊定型化契約應記載及不得記載事項比較表

項目	國內旅遊定型化契約	國外旅遊定型化契約內容	備註
應記載事項	無法成行者，旅行業於知悉無法成行時，應即通知旅客並說明其事由；怠於通知者，應賠償旅客依旅遊費用之全部計算之違約金；其已為通知者，則按通知到達旅客時，距出發日期時間之長短，依下列規定計算其應賠償旅客之違約金：1.通知於出發日前第31日以前到達者，賠償旅遊費用10%。2.通知於出發日前第21日至第30日以內到達者，賠償旅遊費用20%。3.通知於出發日前第2日至第20日以內到達者，賠償旅遊費用30%。4.通知於出發日前1日到達者，賠償旅遊費用50%。5.通知於出發當日以後到達者，賠償旅遊費用100%。因不可抗力或不可歸責於旅行業之事由，致旅遊活動無法成行者，旅行業於知悉旅遊活動無法成行時應即通知旅客並說明其事由；其怠於通知，致旅客受有損害者，應負賠償責任。	相同	
	7.集合及出發地：旅客應於民國　　年　　月　　日　　時　　分在　　準時集合出發，旅客未準時到約定地點集合致未能出發，亦未能中途加入旅遊者，視為旅客解除契約，旅行業得向旅客請求損害賠償。	7.集合及出發地：旅客應於民國　　年　　月　　日　　時　　分到達機場或其他約定地點，旅客未準時到約定地點致未能出發……	國外條次同，內容不同。
	8.出發前旅客任意解除契約及其責任：	8.……旅客於旅遊活動開始前得繳交證照費用後解除契約	

（續）表15-2　國內與國外旅遊定型化契約應記載及不得記載事項比較表

項目	國內旅遊定型化契約	國外旅遊定型化契約內容	備註
應記載事項	旅客於旅遊活動開始前得解除契約，但應繳交證照費用，並依下列標準賠償： 旅遊開始前第21日至第30日以內解除契約者，賠償旅遊費用10%。 旅遊開始前第11日至第20日以內解除契約者，賠償旅遊費用20%。 旅遊開始前第4日至第10日以內解除契約者，賠償旅遊費用30%。 旅遊開始前1日至第3日以內解除契約者，賠償旅遊費用70%。 旅客於旅遊開始日或開始後解除契約或未通知不參加者，賠償旅遊費用100%。 前二項規定作為損害賠償計算基準之旅遊費用，應先扣除行政規費後計算之。	，但應賠償旅行業之損失，其標準賠償如下： 前二項規定作為損害賠償計算基準之旅遊費用，應先扣除簽證費用後計算之。	國外條次同、內容不同。
	無	9.出發後無法完成旅遊契約所定旅遊行程之責任： 旅行團出發後，因可歸責於旅行業之事由，致旅客因簽證、機票或其他問題無法完成其中之部分旅遊者，旅行業應以自己之費用安排旅客至次一旅遊地，與其他團員會合；無法完成旅遊之情形，對全部團員均屬存在時，並應依相當之條件安排其他旅遊活動代之；如無次一旅遊地時，應安排旅客返	國外增加條文

（續）表15-2　國內與國外旅遊定型化契約應記載及不得記載事項比較表

項目	國內旅遊定型化契約	國外旅遊定型化契約內容	備註
應記載事項		國。前項情形旅行業未安排代替旅遊時，旅行業應退還旅客未旅遊地部分之費用，並賠償同額之違約金。因可歸責於旅行業之事由，致旅客遭當地政府逮捕羈押或留置時，旅行業應賠償旅客以每日新台幣二萬元整計算之違約金，並應負責迅速接洽營救事宜，將旅客安排返國，其所需一切費用，由旅行業負擔。	
	9.證照之保管： 旅行業代理旅客處理旅遊所需之手續，應妥慎保管旅客之各項證件，如有遺失或毀損，應即主動補辦。如因致旅客受損害時，應賠償旅客之損失。	10.領隊： 旅行業應指派領有領隊執業證之領隊。旅客因旅行業違反前項規定，致遭受損害者，得請求旅行業賠償。領隊應帶領旅客出國旅遊，並為旅客辦理出入國境手續、交通、食宿、遊覽及其他完成旅遊所須之往返全程隨團服務。	國外條次及內容變更，國外個別契約亦無此條規定。
	無	11.證照之保管及返還： 旅行業代理旅客辦理出國簽證或旅遊手續時，應妥慎保管旅客之各項證照，及申請該證照而持有旅客之印章、身分證等，旅行業如有遺失或毀損者，應行補辦，其致旅客受損害者，並應賠償旅客之損失。旅客於旅遊期間，應自行保管其自有旅遊	國外新增加條次及內容，國外個別契約亦無此

項目	國內旅遊定型化契約	國外旅遊定型化契約內容	備註
應記載事項		證件，但基於辦理通關過境等手續之必要，或經旅行業同意者，得交由旅行業保管。前項旅遊證件，旅行業及其受僱人應以善良管理人注意保管之，但旅客得隨時取回，旅行業及其受僱人不得拒絕。	條規定。
	10.旅行業務之轉讓：旅行業於出發前未經旅客書面同意，將本契約轉讓其他旅行業者，旅客得解除契約，其有損害者，並得請求賠償。旅客於出發後始發覺或被告知本契約已轉讓其他旅行業，旅行業應賠償旅客全部團費5%之違約金，其受有損害者，並得請求賠償。	12.（內容相同）	條次不同，內容相同。
	11.旅遊內容之變更：旅遊中因不可抗力或不可歸責於旅行業之事由，致無法依預定之旅程、交通、食宿或遊覽項目等履行時，為維護旅遊團體之安全及利益，旅行業得依實際需要，於徵得旅客過三分之二同意後，變更旅程、遊覽項目或更換食宿、旅程，如因此超過原定費用時，應由旅客負擔。但因變更致節省支出經費，應將節省部分退還旅客。除前項情形外，旅行業不得以任何名義或理由變更旅遊內容，旅行業未依旅遊契約所定與等級辦理旅程、交通、食宿或	13.（內容相同）	條次不同，內容相同。

（續）表15-2　國內與國外旅遊定型化契約應記載及不得記載事項比較表

項目	國內旅遊定型化契約	國外旅遊定型化契約內容	備註
應記載事項	遊覽項目等事宜時，旅客得請求旅行業賠償差額2倍之違約金。		
	12.過失致行程延誤： 因可歸責於旅行業之事由，致延誤行程時，旅行業應即徵得旅客之書面同意，繼續安排未完成之旅遊活動或安排旅客返回。旅行業怠於安排時，旅客並得以旅行業之費用，搭乘相當等級之交通工具，自行返回出發地。前項延誤行程期間，旅客所支出之食宿或其他必要費用，應由旅行業負擔。旅客並得請求依全部旅費除以全部旅遊日數乘以延誤行程日數計算之違約金。但延誤行程之總日數，以不超過全部旅遊日數為限。延誤行程時數在二小時以上未滿一日者，以一日計算。依第一項約定，安排旅客返回時，另應按實計算賠償旅客未完成旅程之費用及由出發地點到第一旅遊地，與最後旅遊地返回之交通費用。	14.過失致旅客留滯國外： 因可歸責於旅行業之事由，致旅客留滯國外時，旅客於留滯期間所支出之食宿或其他必要費用，應由旅行業全額負擔，旅行業並應儘速依預定旅程安排旅遊活動，或安排旅客返國，並賠償旅客依旅遊費用總額除以全部旅遊日數乘以留滯日數計算之違約金。	國外條次及內容變更，個別契約亦無此條規定。
	13.故意或重大過失棄置旅客： 旅行業於旅遊途中，因故意或重大過失棄置旅客不顧時，除應負擔棄置期間旅客支出之食宿及其他必要費用，及按實計算退還旅客未完成旅程之費用，及由出發	15.惡意棄置或留滯旅客： 旅行業於旅遊活動開始後，因故意或重大過失，將旅客棄置或留滯國外不顧時，應負擔旅客被棄置或留滯期間所支出與旅遊契約所訂同等級之食宿、返國交通費用或	國外條次及內容不同，國外個別

（續）表15-2　國內與國外旅遊定型化契約應記載及不得記載事項比較表

項目	國內旅遊定型化契約	國外旅遊定型化契約內容	備註
應記載事項	地至第一旅遊地與最後旅遊地返回之交通費用外，並應賠償依全部旅遊費用除以全部旅遊日數乘以棄置日數後相同金額2倍之違約金。但棄置日數之計算，以不超過全部旅遊日數為限。	其他必要費用，並賠償旅客全部旅遊費用5倍之違約金。	契約亦無此條規定。
	14.旅行業應依主管機關之規定為旅客辦理責任保險及履約保險，並應載明投保金額及責任金額，如未載明，則依主管機關之規定。如未依前項規定投保者，於發生旅遊事故或不能履約之情形，以主管機關規定最低投保金額計算其應理賠金額之3倍作為賠償金額。	16.（內容相同）	條次不同，內容相同。
	15.旅客於旅遊活動開始後，中途離隊退出旅遊活動時，不得要求旅行業退還旅遊費用。但旅行業因旅客退出旅遊活動後，應可節省或無須支出之費用，應退還旅客。旅行業並應為旅客安排脫隊後返回出發地之住宿及交通。 旅客於旅遊活動開始後，未能及時參加排定之旅遊項目或未能及時搭乘飛機、車、船交通工具時，視為自願放棄其權力，不得向旅行業要求退費或任何補償。 第一項住宿、交通費用以及旅行業為旅客安排之費用，由旅客負擔。	17.（內容相同）	條次不同，內容相同。

（續）表15-2　國內與國外旅遊定型化契約應記載及不得記載事項比較表

項目	國內旅遊定型化契約	國外旅遊定型化契約內容	備註
應記載事項	16.當事人簽訂之旅遊契約條款如較本應記載事項規定標準而對消費者更為有利者，從其約定。	18.（內容相同）	條次不同，內容相同。
不得記載事項	1.旅遊之行程、服務、住宿、交通、價格、餐飲等內容不得記載「僅供參考」或使用其他不確定用語之文字。	1.……不得記載「僅供參考」或「以外國旅遊業提供者為準」或使用……	同個別契約
	2.旅行業對旅客所負義務排除原刊登之廣告內容。	相同	同個別契約
	3.排除旅客之任意解約、終止權利及逾越主管機關規定或核備旅客之最高賠償標準。	相同	同個別契約
	4.當事人一方得為片面變更之約定。	相同	同個別契約
	5.旅行業除收取約定之旅遊費用外，以其他方式變相或額外加價。	相同	同個別契約
	6.除契約另有約定或經旅客同意外，旅行業臨時安排購物行程。	相同	同個別契約
	無	7.旅行業委由旅客代為攜帶物品返國之約定。	國外增加條文
	7.免除或減輕「旅行業管理規則」及旅遊契約所載應履行之義務者。	8.（條次不同，內容相同）	同個別契約
	8.記載其他違反誠信原則、平等互惠原則等不利旅客之約定。	9.（條次不同，內容相同）	同個別契約
	9.排除對旅行業履行輔助人所生責任之約定。	10.（條次不同，內容相同）	同個別契約

資料來源：整理自交通部觀光局「國內與國外旅遊定型化契約應記載及不得記載事項」。

第三節　旅遊契約

壹、定型化契約

目前依據前述法源規定，交通部觀光局訂定發布三種「定型化契約書範本」，名稱與發布日期如下：

一、「國內旅遊定型化契約書範本」（97.11.5）。

二、「國外旅遊定型化契約書範本」（97.11.5）。

三、「海外渡假村會員卡定型化契約」（95.10.30）。

四、「國內渡假村會員卡定型化契約」（95.10.30）。

以上除「海外及國內渡假村會員卡定型化契約」限於篇幅從略外，其餘「國內與國外旅遊定型化契約書範本」內容附錄於後，供業者及消費者參考。現僅就兩者條次與規範要旨做一比較如**表15-3**。

表15-3　國內與國外旅遊定型化契約書範本內容比較表

國內旅遊定型化契約書範本	國外旅遊定型化契約書範本	比較結果
第1條國內旅遊之意義 本契約所謂國內旅遊，指在台灣、澎湖、金門、馬祖及其他自由地區之我國疆域範圍內之旅遊。	第1條國外旅遊之意義 本契約所謂國外旅遊，係指到中華民國疆域以外其他國家或地區旅遊。赴中國大陸旅行者，準用本旅遊契約之規定。	內容不同
第2條適用之範圍及順序	第2條適用之範圍及順序	相同
第3條旅遊團名稱及預定旅遊地區	第3條旅遊團名稱及預定旅遊地	相同
第4條集合及出發時地	第4條集合及出發時地	相同
第5條旅遊費用	第5條旅遊費用	相同
第6條旅客怠於給付旅遊費用之效力	第6條怠於給付旅遊費用之效力	相同
第7條旅客協力義務	第7條旅客協力義務	相同
	第8條交通費之調高或調低	國外增加條文

（續）表15-3　國內與國外旅遊定型化契約書範本內容比較表

國內旅遊定型化契約書範本	國外旅遊定型化契約書範本	比較結果
第8條旅遊費用所涵蓋之項目	第9條旅遊費用所涵蓋之項目	條次不同
第9條旅遊費用所未涵蓋項目	第10條旅遊費用所未涵蓋項目	條次不同
第10條強制投保保險	第11條強制投保保險	條次不同
第11條組團旅遊最低人數	第12條組團旅遊最低人數	條次不同
	第13條代辦簽證、洽購機票	國外增加條文
	第14條因旅行社過失無法成行	國外增加條文
	第15條非因旅行社之過失無法成行	國外增加條文
	第16條因手續瑕疵無法完成旅遊	國外增加條文
	第17條領隊	國外增加條文
第12條證照之保管	第18條證照之保管及退還	條次不同
第13條旅客之變更	第19條旅客之變更	條次不同
第14條旅行社之變更	第20條旅行社之變更	條次不同
	第21條國外旅行業責任歸屬	國外增加條文
	第22條賠償之代位	國外增加條文
第15條旅程內容之實現及例外	第23條旅程內容之實現及例外	條次不同
第16條因旅行社之過失延誤行程	第24條因旅行社之過失致旅客留滯國外	條次不同
	第25條延誤行程之損害賠償	國外增加條文
第17條因旅行社之故意或重大過失棄置旅客	第26條惡意棄置旅客於國外	條次不同
第18條出發前旅客任意解除契約	第27條出發前旅客任意解除契約	條次不同
第19條因旅行社過失無法成行		國內條文
第20條出發前有法定原因解除契約	第28條出發前有法定原因解除契約	條次不同
第20-1條出發前有客觀風險事由解除契約	第28-1條出發前有客觀風險事由解除契約	條次不同
第21條出發後旅客任意終止契約	第29條出發後旅客任意終止契約	條次不同
第22條終止契約後之回程安排	第30條終止契約後之回程安排	條次不同

（續）表15-3　國內與國外旅遊定型化契約書範本內容比較表

國內旅遊定型化契約書範本	國外旅遊定型化契約書範本	比較結果
第23條旅遊途中行程、食宿、遊覽項目之變更	第31條旅遊途中行程、食宿、遊覽項目之變更	條次不同
第26條國內購物	第32條國外購物	條次不同
第24條責任歸屬與協辦	第33條責任歸屬及協辦	條次不同
第25條協助處理義務	第34條協助處理義務	條次不同
第27條誠信原則	第35條誠信原則	條次不同
第28條其他協議事項	第36條其他協議事項	條次不同
共28條	共36條	

資料來源：整理自交通部觀光局「國內與國外旅遊定型化契約書範本」。

　　根據**表15-3**比較結果，「國外旅遊定型化契約書範本」的條文比國內多8條，再從內容來說，也比「國內旅遊定型化契約書範本」要繁雜。事實上，與前述「旅遊定型化契約應記載及不得記載事項」比較，不論是個人或團體，同樣地國外的條文或內容，都比起國內規定要多而且繁雜，這正可印證俗話說的「在家千日好，出外迢迢難」，也就是出國觀光比起國內旅遊要辦的手續與需注意的安全事項要多，當然在家當宅男宅女又比外出旅遊要安穩得多，問題是想苟安在家，就不能親自享受觀光旅遊、增廣見聞的樂趣。為了提醒業者與消費者留意出國權益與安全，特再加以歸納，析述為如下五類不同之處詳加說明，其餘細節則請參見附錄的國內與國外旅遊定型化契約書範本內容。

一、條次相同，內容不同

　　兩種定型化旅遊契約書範本的第1條，都分別各自對國內旅遊與國外旅遊下定義：

㈠**國內旅遊**：本契約所謂國內旅遊，指在台灣、澎湖、金門、馬祖及其他自由地區之我國疆域範圍內之旅遊。

㈡**國外旅遊**：本契約所謂國外旅遊，係指到中華民國疆域以外其他國家或地區旅遊。赴中國大陸旅行者，準用本旅遊契約之規定。

換言之，國人赴大陸、香港及澳門地區旅遊要採用「國外旅遊定型化契約書範本」。

二、國外與國內旅遊契約條次內容均相同者

㈠第2條適用之範圍及順序。

㈡第3條旅遊團名稱及預定旅遊地區。

㈢第4條集合及出發時地。

㈣第5條旅遊費用。

㈤第6條旅客怠於給付旅遊費用之效力。

㈥第7條旅客協力義務。

三、國外旅遊契約條次不同，但內容相同者

就旅遊的特性言之，契約規範的內容是大同小異，「國內旅遊定型化契約書範本」中的21條，包括第8條旅遊費用所涵蓋之項目，第9條旅遊費用所未涵蓋項目，第10條強制投保保險，第11條組團旅遊最低人數，第12條證照之保管，第13條旅客之變更，第14條旅行社之變更，第15條旅程內容之實現及例外，第16條因旅行社之過失延誤行程，第17條因旅行社之故意或重大過失棄置旅客，第18條出發前旅客任意解除契約，第20條出發前有法定原因解除契約，第20-1條出發前有客觀風險事由解除契約，第21條出發後旅客任意終止契約，第22條終止契約後之回程安排，第23條旅遊途中行程、食宿、遊覽項目之變更，第26條國內（外）購物，第24條責任歸屬與協辦，第25條協助處理義務，第27條誠信原則，第28條其他協議事項等，就是所謂的「大同」之處，雖然條次不同，但實質上與「國外旅遊定型化契約書範本」相同。惟其中國內、外旅遊購物一項，受旅遊目的地的地理區位的不同，規範文字亦略有不同，其內容差別如下：

㈠**國外購物**：為顧及旅客之購物方便，乙方如安排甲方購買禮品時，應於本契約第3條所列行程中預先載明，所購物品有貨價與

品質不相當或瑕疵時，甲方得於受領所購物品後一個月內請求乙方協助處理。乙方不得以任何理由或名義要求甲方代爲攜帶物品返國。

㈡**國內購物**：乙方不得於旅遊途中，臨時安排甲方購物行程。但經甲方要求或同意者，不在此限。所購物品有貨價與品質不相當或瑕疵者，甲方得於受領所購物品後一個月內，請求乙方協助其處理。

四、國外旅遊契約增加之條文

這部分的「國外旅遊定型化契約書範本」條文正是顯示國外比國內旅遊的複雜性與特殊性，共有如下6條，是消費者在出國旅遊前與旅行社簽約時要特別留意的：

㈠**第8條交通費之調高或調低**

其約定內容爲：旅遊契約訂立後，其所使用之交通工具之票價或運費較訂約前運送人公布之票價或運費調高或調低逾10%者，應由甲方補足或由乙方退還。

㈡**第13條代辦簽證、洽購機票**

其約定內容爲：如確定所組團體能成行，乙方即應負責爲甲方申辦護照及依旅程所需之簽證，並代訂妥機位及旅館。乙方應於預定出發7日前，或於舉行出國說明會時，將甲方之護照、簽證、機票、機位、旅館及其他必要事項向甲方報告，並以書面行程表確認之。乙方怠於履行上述義務時，甲方得拒絕參加旅遊並解除契約，乙方即應退還甲方所繳之所有費用。乙方應於預定出發日前，將本契約所列旅遊地之地區城市、國家或觀光點之風俗人情、地理位置或其他有關旅遊應注意事項儘量提供甲方旅遊參考。

㈢**第14條因旅行社過失無法成行**

其約定內容爲：因可歸責於乙方之事由，致甲方之旅遊活動無法成行時，乙方於知悉旅遊活動無法成行者，應即通知甲方並說

明其事由。怠於通知者,應賠償甲方依旅遊費用之全部計算之違約金;其已為通知者,則按通知到達甲方時,距出發日期時間之長短,依下列規定計算應賠償甲方之違約金。

1.通知於出發日前第31日以前到達者,賠償旅遊費用10%。

2.通知於出發日前第21日至第30日以內到達者,賠償旅遊費用20%。

3.通知於出發日前第2日至第20日以內到達者,賠償旅遊費用30%。

4.通知於出發日前1日到達者,賠償旅遊費用50%。

5.通知於出發當日以後到達者,賠償旅遊費用100%。

甲方如能證明其所受損害超過前項各款標準者,得就其實際損害請求賠償。

(四)第15條非因旅行社之過失無法成行

其約定內容為:因不可抗力或不可歸責於乙方之事由,致旅遊團無法成行者,乙方於知悉旅遊活動無法成行時應即通知甲方並說明其事由;其怠於通知甲方,致甲方受有損害時,應負賠償責任。

(五)第16條因手續瑕疵無法完成旅遊

其約定內容為:旅行團出發後,因可歸責於乙方之事由,致甲方因簽證、機票或其他問題無法完成其中之部分旅遊者,乙方應以自己之費用安排甲方至次一旅遊地,與其他團員會合;無法完成旅遊之情形,對全部團員均屬存在時,並應依相當之條件安排其他旅遊活動代之;如無次一旅遊地時,應安排甲方返國。前項情形乙方未安排代替旅遊時,乙方應退還甲方未旅遊地部分之費用,並賠償同額之違約金。因可歸責於乙方之事由,致甲方遭當地政府逮捕、羈押或留置時,乙方應賠償甲方以每日新台幣二萬元整計算之違約金,並應負責迅速接洽營救事宜,將甲方安排返國,其所需一切費用,由乙方負擔。

㈥**第17條領隊**

　　其約定內容為：乙方應指派領有領隊執業證之領隊。甲方因乙方違反前項規定，而遭受損害者，得請求乙方賠償。領隊應帶領甲方出國旅遊，並為甲方辦理出入國境手續、交通、食宿、遊覽及其他完成旅遊所須之往返全程隨團服務。

貳、其他國內外旅遊契約共同事項

一、網路契約

　　「旅行業管理規則」第33條規定，旅行業以電腦網路接受旅客線上訂購交易者，應將旅遊契約登載於網站；於收受全部或一部價金前，應將其銷售商品或服務之限制及確認程序、契約終止或解除及退款事項，向旅客據實告知。

二、訂約關係人、日期、地點及審閱期

㈠關係人：

　1.甲方（旅客姓名）：包括契約開始及結束都註明。結束時除簽名或蓋章之外，更須寫明住址、身分證字號、電話或電傳等資料。

　2.乙方（公司名稱）：包括契約開始及結束都註明。結束時除蓋用公司及負責人章之外，更須寫明註冊編號、負責人、住址、電話或電傳等資料。

　3.乙方委託之旅行業副署：（本契約如係綜合或甲種旅行業自行組團而與旅客簽約者，下列各項免填）填寫內容與乙方相同。

㈡訂約日期：要書明中華民國　　年　　月　　日（如未記載以交付訂金日為簽約日期）。

㈢訂約地點：（如未記載以甲方住所地為簽約地點）。

㈣審閱期：於契約一開始即須書明「本契約審閱期間一日，　　年

月　　　日由甲方攜回審閱」之字樣。

第四節　旅遊保險

　　保險的互動也是契約行為,「旅行業管理規則」第24條規定,旅行業辦理團體旅遊或個別旅客旅遊時,應與旅客簽定書面之旅遊契約;其印製之招攬文件並應加註公司名稱及註冊編號。團體旅遊文件之契約書應載明下列事項,並報請交通部觀光局核准後,始得實施,一共10項,其中第9項就是「責任保險及履約保證保險有關旅客之權益」,換言之,這兩種保險是強制性的,另一「旅行平安保險」則是循旅客自由意願。

　　為期能建立業者與消費者的正確保險觀念,本節特就「保險法」、「發展觀光條例」、「旅行業管理規則」與「大陸地區人民來臺從事觀光活動許可辦法」等提及與旅遊保險有關的現行法規,將專用名詞、分類及保險額度整理如下:

壹、保險法

　　民國96年7月18日修正公布「保險法」第1條規定,本法所稱**保險**,謂當事人約定,一方交付保險費於他方,他方對於因不可預料或不可抗力之事故所致之損害,負擔賠償財物之行為。根據前項所訂之契約,稱為**保險契約**。第44條又規定,保險契約,由保險人於同意要保人聲請後簽訂。利害關係人,均得向保險人請求保險契約之謄本。一般保險分為財產保險及人身保險,其與保險有關的關係人專用名詞定義,一併列舉如下:

一、**保險人**:該法第2條規定,所稱保險人,指經營保險事業之各種組織,在保險契約成立時,有保險費之請求權;在承保危險事故發生時,依其承保之責任,負擔賠償之義務。

二、**要保人**：該法第3條規定，所稱要保人，指對保險標的具有保險利益，向保險人申請訂立保險契約，並負有交付保險費義務之人。

三、**被保險人**：該法第4條規定，所稱被保險人，指於保險事故發生時，遭受損害，享有賠償請求權之人；要保人亦得為被保險人。

四、**受益人**：該法第5條規定，所稱受益人，指被保險人或要保人約定享有賠償請求權之人，要保人或被保險人均得為受益人。

五、**財產保險**：第13條第1項規定，財產保險，包括火災保險、海上保險、陸空保險、責任保險、保證保險及經主管機關核准之其他保險。

六、**人身保險**：第13條第1項規定，人身保險，包括人壽保險、健康保險、傷害保險及年金保險。

七、**責任保險**：「民法」第2章「保險契約」的第4節列為「責任保險」，第90條就規定，責任保險人於被保險人對於第三人，依法應負賠償責任，而受賠償之請求時，負賠償之責。第95條又規定，保險人得經被保險人通知，直接對第三人為賠償金額之給付。

　　如以履約保證保險為例，第三人指旅客消費者，被保險人則指簽約的旅行社，而保險人當然就是合法立案的保險公司。至於民國97年6月13日修正發布的「保險法施行細則」並無特別有關條文足資介紹者。

貳、「發展觀光條例」與「旅行業管理規則」

　　依據民國96年3月21日修正公布「發展觀光條例」第31條規定，觀光旅館業、旅館業、旅行業、觀光遊樂業及民宿經營者，於經營各該業務時，應依規定投保責任保險。旅行業辦理旅客出國及

國內旅遊業務時，應依規定投保履約保證保險。前二項各旅行業應投保之保險範圍及金額，由中央主管機關會商有關機關定之。交通部並於民國97年1月31日修正發布「旅行業管理規則」。

根據「發展觀光條例」第31條規定意旨，凡是觀光產業，包括觀光旅館業、旅館業、旅行業、觀光遊樂業及民宿經營者，均應依規定投保「責任保險」。但「履約保證保險」則僅要求旅行業辦理旅客出國及國內旅遊業務時，應依規定投保。如果再加上「保險法」第13條第1項規定的「人身保險」，包括人壽保險、健康保險、傷害保險等所謂的「旅行平安保險」，其保險種類就有3類，分別列舉說明如下：

一、責任保險

「旅行業管理規則」第53條第1項規定，旅行業舉辦團體旅遊、個別旅客旅遊及辦理接待國外、香港、澳門或大陸地區觀光團體旅客旅遊業務，應投保責任保險，其投保最低金額及範圍至少如下：

㈠每一旅客意外死亡新臺幣200萬元。

㈡每一旅客因意外事故所致體傷之醫療費用新臺幣3萬元。

㈢旅客家屬前往海外或來中華民國處理善後所必須支出之費用新臺幣10萬元；國內旅遊善後處理費用新臺幣5萬元。

㈣每一旅客證件遺失之損害賠償費用新臺幣2,000元。

內政部與交通部於民國97年6月23日依據「臺灣地區與大陸地區人民關係條例」第16條第1項規定，會銜修正發布施行的「大陸地區人民來臺從事觀光活動許可辦法」第14條也做同樣規定，其投保最低金額及範圍之內容一樣。

二、履約保證保險

該規則同條第2項規定，旅行業辦理旅客出國及國內旅遊業務時，應投保履約保證保險，其投保最低金額如下：

㈠綜合旅行業新臺幣6,000萬元。

㈡甲種旅行業新臺幣2,000萬元。

㈢乙種旅行業新臺幣800萬元。

㈣綜合旅行業、甲種旅行業每增設分公司一家，應增加新臺幣400萬元，乙種旅行業每增設分公司一家，應增加新臺幣200萬元。

　　旅行業已取得經中央主管機關認可足以保障旅客權益之觀光公益法人會員資格者，其履約保證保險應投保最低金額如下，不適用前項之規定：

㈠綜合旅行業新臺幣4,000萬元。

㈡甲種旅行業新臺幣500萬元。

㈢乙種旅行業新臺幣200萬元。

㈣綜合旅行業、甲種旅行業每增設分公司一家，應增加新臺幣100萬元，乙種旅行業每增設分公司一家，應增加新臺幣50萬元。

　　履約保證保險之投保範圍，為旅行業因財務問題，致其安排之旅遊活動一部或全部無法完成時，在保險金額範圍內，所應給付旅客之費用。

　　第2項履約保證保險，得經中央主管機關核准，以同金額之銀行保證代之。

　　該規則中華民國96年6月15日修正施行前已依規定投保履約保證保險之旅行業，其投保金額與第2項規定不符者，應自修正施行之日起一個月內補足。

　　但該規則第53-1條針對民國96年6月15日修正施行前規定投保履約保證保險之旅行業，有下列情形之一者，應於接獲交通部觀光局通知之日起15日內，依同條第二項第一款至第四款規定金額投保履約保證保險：

㈠受停業處分，停業期滿後未滿2年。

㈡喪失中央主管機關認可之觀光公益法人之會員資格。

㈢其所屬之觀光公益法人解散或經中央主管機關認定不足以保障旅

客權益。

三、旅行平安保險

「國內與國外旅遊定型化契約應記載及不得記載事項」第5點規定，旅遊費用不包含之項目為旅客之個人費用，宜贈與導遊、司機、隨團服務人員之小費，個人另行投保之保險費，旅遊契約中明列為自費行程之費用，其他非旅遊契約所列行程之一切費用。所謂「個人另行投保之保險費」即指一般保險公司招攬的「旅行平安保險」。

財政部民國87年10月9日核准開辦「旅行平安綜合責任保險」，將個人旅行法律賠償責任、旅行不便及旅行平安三項保障結合為一種保險商品，提供旅遊消費者最佳保障。

另該部自民國93年1月1日起，規定於旅行平安險中，強制附帶至少200萬元「防恐怖主義保險」。此外信用卡為了爭取業績，紛提以該公司信用卡刷旅遊費用，可享新台幣1000萬元不等之航空或交通傷亡險，都可歸納為旅行平安險，乃眾所熟知。

行政院金融監督管理委員會鑒於旅行平安險具有期間短及快速核保特性，且過去旅行平安險因為沒有建立通報系統，因此保險公司對於旅行平安險多採限額方式承保，屬「低保費、高保額」型的保單，投保二、三千萬元可能只要二、三千元，因此成為壽險公司防範保險詐欺罪的漏洞，如誘殺遊民詐領保險金的犯罪案例時有所聞。為了防制保險犯罪，凡是團體保險、旅行平安險，從民國97年4月1日起，一律納入保險通報制度。

茲再就上述三種保險整理如**表15-4**。

表15-4　旅行業責任保險、履約保證保險、旅行平安保險比較表

項　目	責任保險	履約保證保險	旅行平安保險
要保人	旅行業	旅行業	旅客（自行投保）
被保險人	旅行業	旅行業	旅客（自行投保）
保險標的	旅行業依法應負之責任	同左	生命和身體
保險人	產險公司	產險公司	壽險公司
受益人	旅行業	旅行業	旅客指定之受益人或繼承人
保險利益	消極保險利益（契約責任）	同左	對自己生命身體所擁有保險利益
投保金額	法定責任： 1.每一旅客意外死亡：200萬元 2.每一意外事故體傷之醫療費用：3萬元 3.旅客前往海外處理善後：10萬元 4.國內旅遊善後處理：5萬元 5.每位證件遺失：2,000元	綜合： 6,000萬元 甲種： 2,000萬元 乙種： 800萬元	14歲以下以60萬為限，成人為200萬元
理賠要件	法定責任： 1.因被保險人或其受雇人疏忽或過失 2.因意外事故所致的體傷死亡或財產損失 3.須被保人應負賠償責任 契約責任： 1.須因意外事故所致的體傷、死亡或財產損失，因而發生之合理且必須之醫療費用 2.依照旅遊契約之約定 3.須被保人應負賠償責任		
保險費	旅行業負擔	旅行業負擔	旅客自行負擔
保費方式	法定責任：要保人於契約訂定時交付 契約責任：按旅行社當月份的保險證明書核算保費，並於次月20日前交付	同左	依旅客人數核算保費

資料來源：作者整理。

附錄一　國內旅遊定型化契約書範本

（民國93年11月5日交通部觀光局觀業字第0930030216號函修正）

立契約書人

（本契約審閱期間一日，　　　年　　月　　日由甲方攜回審閱）

　　（旅客姓名）　　　　　　　　　　　　（以下稱甲方）

　　（旅行社名稱）　　　　　　　　　　　（以下稱乙方）

甲乙雙方同意就本旅遊事項，依下列規定辦理

第一條（國內旅遊之意義）

本契約所謂國內旅遊，指在台灣、澎湖、金門、馬祖及其他自由地區之我國疆域範圍內之旅遊。

第二條（適用之範圍及順序）

甲乙雙方關於本旅遊之權利義務，依本契約條款之約定定之；本契約中未約定者，適用中華民國有關法令之規定。

附件、廣告亦為本契約之一部。

第三條（旅遊團名稱及預定旅遊地區）

本旅遊團名稱為＿＿＿＿＿＿＿＿＿＿＿＿＿＿

一、旅遊地區（城市或觀光點）：

二、行程（包括起程回程之終止地點、日期、交通工具、住宿旅館、餐
　　飲、遊覽及其所附隨之服務說明）：

前項記載得以所刊登之廣告、宣傳文件、行程表或說明會之說明內容代之，視為本契約之一部分，如載明僅供參考者，其記載無效。

第四條（集合及出發時地）

甲方應於民國＿＿＿年＿＿＿月＿＿＿日＿＿＿時＿＿＿分於＿＿＿準時集合出發。甲方未準時到約定地點集合致未能出發，亦未能中途加入旅遊者，視為甲方解除契約，乙方得依第十八條之規定，行使損害賠償請求權。

第五條（旅遊費用）

旅遊費用：

甲方應依下列約定繳付：

一、簽訂本契約時，甲方應繳付新台幣＿＿＿＿元。

二、其餘款項於出發前三日或說明會時繳清。

除經雙方同意並記載於本契約第二十八條，雙方不得以任何名義要求增減旅遊費用。

第六條（旅客怠於給付旅遊費用之效力）

因可歸責於甲方之事由，怠於給付旅遊費用者，乙方得逕行解除契約，並沒收其已繳之訂金。如有其他損害，並得請求賠償。

第七條（旅客協力義務）

旅遊需甲方之行為始能完成，而甲方不為其行為者，乙方得定相當期限，催告甲方為之。甲方逾期不為其行為者，乙方得終止契約，並得請求賠償因契約終止而生之損害。

旅遊開始後，乙方依前項規定終止契約時，甲方得請求乙方墊付費用將其送回原出發地。於到達後，由甲方附加年利率____％利息償還乙方。

第八條（旅遊費用所涵蓋之項目）

甲方依第五條約定繳納之旅遊費用，除雙方另有約定以外，應包括下列項目：

一、代辦證件之規費：乙方代理甲方辦理所須證件之規費。

二、交通運輸費：旅程所需各種交通運輸之費用。

三、餐飲費：旅程中所列應由乙方安排之餐飲費用。

四、住宿費：旅程中所需之住宿旅館之費用，如甲方需要單人房，經乙方同意安排者，甲方應補繳所需差額。

五、遊覽費用：旅程中所列之一切遊覽費用，包括遊覽交通費、入場門票費。

六、接送費：旅遊期間機場、港口、車站等與旅館間之一切接送費用。

七、服務費：隨團服務人員之報酬。

前項第二款交通運輸費，其費用調高或調低時，應由甲方補足，或由乙方退還。

第九條（旅遊費用所未涵蓋項目）

第五條之旅遊費用，不包括下列項目：

一、非本旅遊契約所列行程之一切費用。

二、甲方個人費用：如行李超重費、飲料及酒類、洗衣、電話、電報、私人交通費、行程外陪同購物之報酬、自由活動費、個人傷病醫療費、宜自行給與提供個人服務者（如旅館客房服務人員）之小費或尋回遺失物費用及報酬。

三、未列入旅程之機票及其他有關費用。

四、宜給與司機或隨團服務人員之小費。

五、保險費：甲方自行投保旅行平安險之費用。

六、其他不屬於第八條所列之開支。

第十條（強制投保保險）

乙方應依主管機關之規定辦理責任保險及履約保險。

乙方如未依前項規定投保者，於發生旅遊意外事故或不能履約之情形時，乙方應以主管機關規定最低投保金額計算其應理賠金額之三倍賠償甲方。

第十一條（組團旅遊最低人數）

本旅遊團須有____人以上簽約參加始組成。如未達前定人數，乙方應於預

定出發之四日前通知甲方解除契約，怠於通知致甲方受損害者，乙方應賠償甲方損害。

乙方依前項規定解除契約後，得依下列方式之一，返還或移作依第二款成立之新旅遊契約之旅遊費用：

一、退還甲方已交付之全部費用，但乙方已代繳之規費得予扣除。

二、徵得甲方同意，訂定另一旅遊契約，將依第一項解除契約應返還甲方之全部費用，移作該另訂之旅遊契約之費用全部或一部。

第十二條（證照之保管）

乙方代理甲方處理旅遊所需之手續，應妥善保管甲方之各項證件，如有遺失或毀損，應即主動補辦。如因致甲方受損害時，應賠償甲方損失。

第十三條（旅客之變更）

甲方得於預定出發日＿＿日前，將其在本契約上之權利義務讓與第三人，但乙方有正當理由者，得予拒絕。

前項情形，所減少之費用，甲方不得向乙方請求返還，所增加之費用，應由承受本契約之第三人負擔，甲方並應於接到乙方通知後　日內協同該第三人到乙方營業處所辦理契約承擔手續。

承受本契約之第三人，與甲乙雙方辦理承擔手續完畢起，承繼甲方基於本契約一切權利義務。

第十四條（旅行社之變更）

乙方於出發前非經甲方書面同意，不得將本契約轉讓其他旅行業，否則甲方得解除契約，其受有損害者，並得請求賠償。

甲方於出發後始發覺或被告知本契約已轉讓其他旅行業，乙方應賠償甲方所繳全部團費百分之五之違約金，其受有損害者，並得請求賠償。

第十五條（旅程內容之實現及例外）

旅程中之餐宿、交通、旅程、觀光點及遊覽項目等，應依本契約所訂等級與內容辦理，甲方不得要求變更，但乙方同意甲方之要求而變更者，不在此限，惟其所增加之費用應由甲方負擔。除非有本契約第二十或第二十三條之情事，乙方不得以任何名義或理由變更旅遊內容，乙方未依本契約所訂與等級辦理餐宿、交通旅程或遊覽項目等事宜時，甲方得請求乙方賠償差額二倍之違約金。

第十六條（因旅行社之過失延誤行程）

因可歸責於乙方之事由，致延誤行程時，乙方應即徵得甲方之同意，繼續安排未完成之旅遊活動或安排甲方返回。乙方怠於安排時，甲方並得以乙方之費用，搭乘相當等級之交通工具，自行返回出發地，乙方並應按實際計算返還甲方未完成旅程之費用。

前項延誤行程期間，甲方所支出之食宿或其他必要費用，應由乙方負擔。

甲方並得請求依全部旅費除以全部旅遊日數乘以延誤行程日數計算之違約金。但延誤行程之總日數，以不超過全部旅遊日數為限，延誤行程時數在五小時以上未滿一日者，以一日計算。

第十七條（因旅行社之故意或重大過失棄置旅客）

乙方於旅遊途中，因故意或重大過失棄置甲方不顧時，除應負擔棄置期間甲方支出之食宿及其他必要費用，及由出發地至第一旅遊地與最後旅遊地返回之交通費用外，並應賠償依全部旅遊費用除以全部旅遊日數乘以棄置日數後相同金額二倍之違約金。但棄置日數之計算，以不超過全部旅遊日數為限。

第十八條（出發前旅客任意解除契約）

甲方於旅遊活動開始前得通知乙方解除本契約，但應繳交行政規費，並應依下列標準賠償：

一、通知於旅遊開始前第三十一日以前到達者，賠償旅遊費用百分之十。

二、通知於旅遊開始前第二十一日至第三十日以內到達者，賠償旅遊費用百分之二十。

三、通知於旅遊開始前第二日至第二十日以內到達者，賠償旅遊費用百分之三十。

四、通知於旅遊開始前一日到達者，賠償旅遊費用百分之五十。

五、通知於旅遊開始日或開始後到達者或未通知不參加者，賠償旅遊費用百分之一百。

前項規定作為損害賠償計算基準之旅遊費用應先扣除行政規費後計算之。

第十九條（因旅行社過失無法成行）

乙方因可歸責於自己之事由，致甲方之旅遊活動無法成行者，乙方於知悉旅遊活動無法成行時，應即通知甲方並說明事由。怠於通知者，應賠償甲方依旅遊費用之全部計算之違約金；其已為通知者，則按通知到達甲方時，距出發日期時間之長短，依下列規定計算應賠償甲方之違約金。

一、通知於出發日前第三十一日以前到達者，賠償旅遊費用百分之十。

二、通知於出發日前第二十一日至第三十日以內到達者，賠償旅遊費用百分之二十。

三、通知於出發日前第二日至第二十日以內到達者，賠償旅遊費用百分之三十。

四、通知於出發日前一日到達者，賠償旅遊費用百分之五十。

五、通知於出發當日以後到達者，賠償旅遊費用百分之一百。

第二十條（出發前有法定原因解除契約）

因不可抗力或不可歸責於當事人之事由，致本契約之全部或一部無法履行時，得解除契約之全部或一部，不負損害賠償責任。乙方已代繳之規費或

履行本契約已支付之全部必要費用，得以扣除餘款退還甲方。但雙方應於知悉旅遊活動無法成行時，應即通知他方並說明其事由；其怠於通知致他方受有損害時，應負賠償責任。

為維護本契約旅遊團體之安全與利益，乙方依前項為解除契約之一部後，應為有利於旅遊團體之必要措施（但甲方不同意者，得拒絕之）如因此支出之必要費用，應由甲方負擔。

第二十條之一（出發前有客觀風險事由解除契約）

出發前，本旅遊團所前往旅遊地區之一，有事實足認危害旅客生命、身體、健康、財產安全之虞者，準用前條之規定，得解除契約。但解除之一方，應按旅遊費用百分之＿＿＿補償他方（不得超過百分之五）。

第二十一條（出發後旅客任意終止契約）

甲方於旅遊活動開始後，中途離隊退出旅遊活動時，不得要求乙方退還旅遊費用。

甲方於旅遊活動開始後，未能及時參加排定之旅遊項目或未能及時搭乘飛機、車、船等交通工具時，視為自願放棄其權利，不得向乙方要求退費或任何補償。

第二十二條（終止契約後之回程安排）

甲方於旅遊活動開始後，中途離隊退出旅遊活動，或怠於配合乙方完成旅遊所需之行為而終止契約者，甲方得請求乙方墊付費用將其送回原出發地。於到達後，立即附加年利率＿＿＿％利息償還乙方。

乙方因前項事由所受之損害，得向甲方請求賠償。

第二十三條（旅遊途中行程、食宿、遊覽項目之變更）

旅遊途中因不可抗力或不可歸責於乙方之事由，致無法依預定之旅程、食宿或遊覽項目等履行時，為維護本契約旅遊團體之安全及利益，乙方得變更旅程、遊覽項目或更換食宿、旅程，如因此超過原定費用時，不得向甲方收取。但因變更致節省支出經費，應將節省部分退還甲方。

甲方不同意前項變更旅程時得終止本契約，並請求乙方墊付費用將其送回原出發地。於到達後，立即附加年利率＿＿＿％利息償還乙方。

第二十四條（責任歸屬與協辦）

旅遊期間，因不可歸責於乙方之事由，致甲方搭乘飛機、輪船、火車、捷運、纜車等大眾運輸工具所受之損害者，應由各該提供服務之業者直接對甲方負責。但乙方應盡善良管理人之注意，協助甲方處理。

第二十五條（協助處理義務）

甲方在旅遊中發生身體或財產上之事故時，乙方應為必要之協助及處理。

前項之事故，係因非可歸責於乙方之事由所致者，其所生之費用，由甲方負擔。但乙方應盡善良管理人之注意，協助甲方處理。

第二十六條（國內購物）

乙方不得於旅遊途中，臨時安排甲方購物行程。但經甲方要求或同意者，不在此限。所購物品有貨價與品質不相當或瑕疵者，甲方得於受領所購物品後一個月內，請求乙方協助其處理。

第二十七條（誠信原則）

甲乙雙方應以誠信原則履行本契約。乙方依旅行業管理規則之規定，委託他旅行業代為招攬時，不得以未直接收甲方繳納費用，或以非直接招攬甲方參加本旅遊，或以本契約實際上非由乙方參與簽訂為抗辯。

第二十八條（其他協議事項）

甲乙雙方同意遵守下列各項：

一、甲方 □同意　□不同意 乙方將其姓名提供給其他同團旅客。

二、

三、

前項協議事項，如有變更本契約其他條款之規定，除經交通部觀光局核准外，其約定無效，但有利於甲方者，不在此限。

訂約人　甲方：

住　　　址：

身分證字號：

電話或電傳：

乙方（公司名稱）：

註　冊　編　號：

負　責　人：

住　　　址：

電話或電傳：

乙方委託之旅行業副署：（本契約如係綜合或甲種旅行業自行組團而與旅客簽約者，下列各項免填）

公　司　名　稱：

註　冊　編　號：

負　責　人：

住　　　址：

電話或電傳：

簽約日期：中華民國　　　　年　　月　　日

（如未記載以交付訂金日為簽約日期）

簽約地點：

（如未記載以甲方住所地為簽約地點）

附錄二　國外旅遊定型化契約書範本

（民國93年11月5日交通部觀光局觀業字第0930030216號函修正）

立契約書人

（本契約審閱期間一日，　　　年　　　月　　　日由甲方攜回審閱）

（旅客姓名）　　　　　　　　　　　　（以下稱甲方）

（旅行社名稱）　　　　　　　　　　　（以下稱乙方）

第一條（國外旅遊之意義）

本契約所謂國外旅遊，係指到中華民國疆域以外其他國家或地區旅遊。

赴中國大陸旅行者，準用本旅遊契約之規定。

第二條（適用之範圍及順序）

甲乙雙方關於本旅遊之權利義務，依本契約條款之約定定之；本契約中未

約定者，適用中華民國有關法令之規定。附件、廣告亦為本契約之一部。

第三條（旅遊團名稱及預定旅遊地）

本旅遊團名稱為＿＿＿＿＿＿＿＿＿＿＿

一、旅遊地區（國家、城市或觀光點）：

二、行程（起程回程之終止地點、日期、交通工具、住宿旅館、餐飲、遊

　　覽及其所附隨之服 務說明）：

前項記載得以所刊登之廣告、宣傳文件、行程表或說明會之說明內容代

之，視為本契約之一部分，如載明僅供參考或以外國旅遊業所提供之內容

為準者，其記載無效。

第四條（集合及出發時地）

甲方應於民國＿＿＿年＿＿＿月＿＿＿日＿＿＿時＿＿＿分於＿＿＿準時集合出發。

甲方未準時到約定地點集合致未能出發，亦未能中途加入旅遊者，視為甲

方解除契約，乙方得依第二十七條之規定，行使損害賠償請求權。

第五條（旅遊費用）

旅遊費用：

甲方應依下列約定繳付：

一、簽訂本契約時，甲方應繳付新台幣＿＿＿＿＿＿＿＿元。

二、其餘款項於出發前三日或說明會時繳清。除經雙方同意並增訂其他協

議事項於本契約第三十六條，乙方不得以任何名義要求增加旅遊費用。

第六條（怠於給付旅遊費用之效力）

甲方因可歸責自己之事由，怠於給付旅遊費用者，乙方得逕行解除契約，

並沒收其已繳之訂金。如有其他損害，並得請求賠償。

第七條（旅客協力義務）

旅遊需甲方之行為始能完成，而甲方不為其行為者，乙方得定相當期限，

催告甲方為之。甲方逾期不為其行為者，乙方得終止契約，並得請求賠償

因契約終止而生之損害。

旅遊開始後，乙方依前項規定終止契約時，甲方得請求乙方墊付費用將其送回原出發地。於到達後，由甲方附加年利率＿＿＿％利息償還乙方。

第八條（交通費之調高或調低）

旅遊契約訂立後，其所使用之交通工具之票價或運費較訂約前運送人公布之票價或運費調高或調低逾百分之十者，應由甲方補足或由乙方退還。

第九條（旅遊費用所涵蓋之項目）

甲方依第五條約定繳納之旅遊費用，除雙方另有約定以外，應包括下列項目：

一、代辦出國手續費：乙方代理甲方辦理出國所需之手續費及簽證費及其他規費。

二、交通運輸費：旅程所需各種交通運輸之費用。

三、餐飲費：旅程中所列應由乙方安排之餐飲費用。

四、住宿費：旅程中所列住宿及旅館之費用，如甲方需要單人房，經乙方同意安排者，甲方應補繳所需差額。

五、遊覽費用：旅程中所列之一切遊覽費用，包括遊覽交通費、導遊費、入場門票費。

六、接送費：旅遊期間機場、港口、車站等與旅館間之一切接送費用。

七、行李費：團體行李往返機場、港口、車站等與旅館間之一切接送費用及團體行李接送人員之小費，行李數量之重量依航空公司規定辦理。

八、稅捐：各地機場服務稅捐及團體餐宿稅捐。

九、服務費：領隊及其他乙方為甲方安排服務人員之報酬。

第十條（旅遊費用所未涵蓋項目）

第五條之旅遊費用，不包括下列項目：

一、非本旅遊契約所列行程之一切費用。

二、甲方個人費用：如行李超重費、飲料及酒類、洗衣、電話、電報、私人交通費、行程外陪同購物之報酬、自由活動費、個人傷病醫療費、宜自行給與提供個人服務者（如旅館客房服務人員）之小費或尋回遺失物費用及報酬。

三、未列入旅程之簽證、機票及其他有關費用。

四、宜給與導遊、司機、領隊之小費。

五、保險費：甲方自行投保旅行平安保險之費用。

六、其他不屬於第九條所列之開支。

前項第二款、第四款宜給與之小費，乙方應於出發前，說明各觀光地區小費收取狀況及約略金額。

第十一條（強制投保保險）

乙方應依主管機關之規定辦理責任保險及履約保險。

乙方如未依前項規定投保者，於發生旅遊意外事故或不能履約之情形時，乙方應以主管機關規定最低投保金額計算其應理賠金額之三倍賠償甲方。

第十二條（組團旅遊最低人數）

本旅遊團須有＿＿＿人以上簽約參加始組成。如未達前定人數，乙方應於預定出發之七日前通知甲方解除契約，怠於通知致甲方受損害者，乙方應賠償甲方損害。

乙方依前項規定解除契約後，得依下列方式之一，返還或移作依第二款成立之新旅遊契約之旅遊費用。

一、退還甲方已交付之全部費用，但乙方已代繳之簽證或其他規費得予扣除。

二、徵得甲方同意，訂定另一旅遊契約，將依第一項解除契約應返還甲方之全部費用，移作該另訂之旅遊契約之費用全部或一部。

第十三條（代辦簽證、洽購機票）

如確定所組團體能成行，乙方即應負責為甲方申辦護照及依旅程所需之簽證，並代訂妥機位及旅館。乙方應於預定出發七日前，或於舉行出國說明會時，將甲方之護照、簽證、機票、機位、旅館及其他必要事項向甲方報告，並以書面行程表確認之。乙方怠於履行上述義務時，甲方得拒絕參加旅遊並解除契約，乙方即應退還甲方所繳之所有費用。

乙方應於預定出發日前，將本契約所列旅遊地之地區城市、國家或觀光點之風俗人情、地理位置或其他有關旅遊應注意事項儘量提供甲方旅遊參考。

第十四條（因旅行社過失無法成行）

因可歸責於乙方之事由，致甲方之旅遊活動無法成行時，乙方於 知悉旅遊活動無法成行者，應即通知甲方並說明其事由。怠於通知者，應賠償甲方依旅遊費用之全部計算之違約金；其已為通知者，則按通知到達甲方時，距出發日期時間之長短，依下列規定計算應 賠償甲方之違約金。

一、通知於出發日前第三十一日以前到達者，賠償旅遊費用百分之十。

二、通知於出發日前第二十一日至第三十日以內到達者，賠償旅遊費用百分之二十。

三、通知於出發日前第二日至第二十日以內到達者，賠償旅遊費用百分之三十。

四、通知於出發日前一日到達者，賠償旅遊費用百分之五十。

五、通知於出發當日以後到達者，賠償旅遊費用百分之一百。

甲方如能證明其所受損害超過前項各款標準者，得就其實際損害 請求賠償。

第十五條（非因旅行社之過失無法成行）

因不可抗力或不可歸責於乙方之事由，致旅遊團無法成行者，乙方於知悉旅遊活動無法成行時應即通知甲方並說明其事由；其怠於通知甲方，致甲方受有損害時，應負賠償責任。

第十六條（因手續瑕疵無法完成旅遊）

旅行團出發後，因可歸責於乙方之事由，致甲方因簽證、機票或其他問題無法完成其中之部分旅遊者，乙方應以自己之費用安排甲方至次一旅遊地，與其他團員會合；無法完成旅遊之情形，對全部團員均屬存在時，並應依相當之條件安排其他旅遊活動代之；如無次一旅遊地時，應安排甲方返國。

前項情形乙方未安排代替旅遊時，乙方應退還甲方未旅遊地部分之費用，並賠償同額之違約金。

因可歸責於乙方之事由，致甲方遭當地政府逮捕、羈押或留置時，乙方應賠償甲方以每日新台幣二萬元整計算之違約金，並應負責迅速接洽營救事宜，將甲方安排返國，其所需一切費用，由乙方負擔。

第十七條（領隊）

乙方應指派領有領隊執業證之領隊。

甲方因乙方違反前項規定，而遭受損害者，得請求乙方賠償。

領隊應帶領甲方出國旅遊，並為甲方辦理出入國境手續、交通、食宿、遊覽及其他完成旅遊所須之往返全程隨團服務。

第十八條（證照之保管及退還）

乙方代理甲方辦理出國簽證或旅遊手續時，應妥慎保管甲方之各項證照，及申請該證照而持有甲方之印章、身分證等，乙方如有遺失或毀損者，應行補辦，其致甲方受損害者，並應賠償甲方之損失。

甲方於旅遊期間，應自行保管其自有之旅遊證件，但基於辦理通關過境等手續之必要，或經乙方同意者，得交由乙方保管。

前項旅遊證件，乙方及其受僱人應以善良管理人注意保管之，但甲方得隨時取回，乙方及其受僱人不得拒絕。

第十九條（旅客之變更）

甲方得於預定出發日＿＿＿日前，將其在本契約上之權利義務讓與第三人，但乙方有正當理由者，得予拒絕。

前項情形，所減少之費用，甲方不得向乙方請求返還，所增加之費用，應由承受本契約之第三人負擔，甲方並應於接到乙方通知後日內協同該第三人到乙方營業處所辦理契約承擔手續。

承受本契約之第三人，與甲方雙方辦理承擔手續完畢起，承繼甲方基於本契約之一切權利義務。

第二十條（旅行社之變更）

乙方於出發前非經甲方書面同意，不得將本契約轉讓其他旅行業，否則甲方得解除契約，其受有損害者，並得請求賠償。

甲方於出發後始發覺或被告知本契約已轉讓其他旅行業，乙方應賠償甲方全部團費百分之五之違約金，其受有損害者，並得請求賠償。

第二十一條（國外旅行業責任歸屬）

乙方委託國外旅行業安排旅遊活動，因國外旅行業有違反本契約或其他不法情事，致甲方受損害時，乙方應與自己之違約或不法行為負同一責任。但由甲方自行指定或旅行地特殊情形而無法選擇受託者，不在此限。

第二十二條（賠償之代位）

乙方於賠償甲方所受損害後，甲方應將其對第三人之損害賠償請求權讓與乙方，並交付行使損害賠償請求權所需之相關文件及證據。

第二十三條（旅程內容之實現及例外）

旅程中之餐宿、交通、旅程、觀光點及遊覽項目等，應依本契約所訂等級與內容辦理，甲方不得要求變更，但乙方同意甲方之要求而變更者，不在此限，惟其所增加之費用應由甲方自擔。除非有本契約第二十八條或第三十一條之情事，乙方不得以任何名義或理由變更旅遊內容，乙方未依本契約所訂等級辦理餐宿、交通旅程或遊覽項目等事宜時，甲方得請求乙方賠償差額二倍之違約金。

第二十四條（因旅行社之過失致旅客留滯國外）

因可歸責於乙方之事由，致甲方留滯國外時，甲方於留滯期間所支出之食宿或其他必要費用，應由乙方全額負擔，乙方並應儘速依預定旅程安排旅遊活動或安排甲方返國，並賠償甲方依旅遊費用總額除以全部旅遊日數乘以滯留日數計算之違約金。

第二十五條（延誤行程之損害賠償）

因可歸責於乙方之事由，致延誤行程期間，甲方所支出之食宿或其他必要費用，應由乙方負擔。甲方並得請求依全部旅費除以全部旅遊日數乘以延誤行程日數計算之違約金。但延誤行程之總日數，以不超過全部旅遊日數為限，延誤行程時數在五小時以上未滿一日者，以一日計算。

第二十六條（惡意棄置旅客於國外）

乙方於旅遊活動開始後，因故意或重大過失，將甲方棄置或留滯國外不顧時，應負擔甲方於被棄置或留滯期間所支出與本旅遊契約所訂同等級之食宿、返國交通費用或其他必要費用，並賠償甲方全部旅遊費用之五倍違約金。

第二十七條（出發前旅客任意解除契約）

甲方於旅遊活動開始前得通知乙方解除本契約，但應繳交證照費用，並依

左列標準賠償乙方：

一、通知於旅遊活動開始前第三十一日以前到達者，賠償旅遊費用百分之十。

二、通知於旅遊活動開始前第二十一日至第三十日以內到達者，賠償旅遊費用百分之二十。

三、通知於旅遊活動開始前第二日至第二十日以內到達者，賠償旅遊費用百分之三十。

四、通知於旅遊活動開始前一日到達者，賠償旅遊費用百分之五十。

五、通知於旅遊活動開始日或開始後到達或未通知不參加者，賠償旅遊費用百分之一百。

前項規定作為損害賠償計算基準之旅遊費用，應先扣除簽證費後計算之。

乙方如能證明其所受損害超過第一項之標準者，得就其實際損害請求賠償。

第二十八條（出發前有法定原因解除契約）

因不可抗力或不可歸責於雙方當事人之事由，致本契約之全部或一部無法履行時，得解除契約之全部或一部，不負損害賠償責任。乙方應將已代繳之規費或履行本契約已支付之全部必要費用扣除後之餘款退還甲方。但雙方於知悉旅遊活動無法成行時應即通知他方並說明事由；其怠於通知致使他方受有損害時，應負賠償責任。

為維護本契約旅遊團體之安全與利益，乙方依前項為解除契約之一部後，應為有利於旅遊團體之必要措置（但甲方不得同意者，得拒絕之），如因此支出必要費用，應由甲方負擔。

第二十八條之一（出發前有客觀風險事由解除契約）

出發前，本旅遊團所前往旅遊地區之一，有事實足認危害旅客生命、身體、健康、財產安全之虞者，準用前條之規定，得解除契約。但解除之一方，應按旅遊費用百分之　補償他方（不得超過百分之五）。

第二十九條（出發後旅客任意終止契約）

甲方於旅遊活動開始後中途離隊退出旅遊活動時，不得要求乙方退還旅遊費用。但乙方因甲方退出旅遊活動後，應可節省或無須支付之費用，應退還甲方。

甲方於旅遊活動開始後，未能及時參加排定之旅遊項目或未能及時搭乘飛機、車、船等交通工具時，視為自願放棄其權利，不得向乙方要求退費或任何補償。

第三十條（終止契約後之回程安排）

甲方於旅遊活動開始後，中途離隊退出旅遊活動，或怠於配合乙方完成旅遊所需之行為而終止契約者，甲方得請求乙方墊付費用將其送回原出發

地。於到達後，立即附加年利率＿＿＿％利息償還乙方。

乙方因前項事由所受之損害，得向甲方請求賠償。

第三十一條（旅遊途中行程、食宿、遊覽項目之變更）

旅遊途中因不可抗力或不可歸責於乙方之事由，致無法依預定之旅程、食宿或遊覽項目等履行時，為維護本契約旅遊團體之安全及利益，乙方得變更旅程、遊覽項目或更換食宿、旅程，如因此超過原定費用時，不得向甲方收取。但因變更致節省支出經費，應將節省部分退還甲方。

甲方不同意前項變更旅程時得終止本契約，並請求乙方墊付費用將其送回原出發地。於到達後，立即附加年利率＿＿＿％利息償還乙方。

第三十二條（國外購物）

為顧及旅客之購物方便，乙方如安排甲方購買禮品時，應於本契約第三條所列行程中預先載明，所購物品有貨價與品質不相當或瑕疵時，甲方得於受領所購物品後一個月內請求乙方協助處理。

乙方不得以任何理由或名義要求甲方代為攜帶物品返國。

第三十三條（責任歸屬及協辦）

旅遊期間，因不可歸責於乙方之事由，致甲方搭乘飛機、輪船、火車、捷運、纜車等大眾運輸工具所受損害者，應由各該提供服務之業者直接對甲方負責。但乙方應盡善良管理人之注意，協助甲方處理。

第三十四條（協助處理義務）

甲方在旅遊中發生身體或財產上之事故時，乙方應為必要之協助及處理。

前項之事故，係因非可歸責於乙方之事由所致者，其所生之費用，由甲方負擔。但乙方應盡善良管理人之注意，協助甲方處理。

第三十五條（誠信原則）

甲乙雙方應以誠信原則履行本契約。乙方依旅行業管理規則之規定，委託他旅行業代為招攬時，不得以未直接收甲方繳納費用，或以非直接招攬甲方參加本旅遊，或以本契約實際上非由乙方參與簽訂為抗辯。

第三十六條（其他協議事項）

甲乙雙方同意遵守下列各項：

一、甲方□同意□不同意乙方將其姓名提供給其他同團旅客。

二、

三、

前項協議事項，如有變更本契約其他條款之規定，除經交通部觀光局核准，其約定無效，但有利於甲方者，不在此限。

訂約人　甲方：

　　　　　住址：

　　　　　身分證字號：

　　　　　電話或電傳：
　　　乙方（公司名稱）：
　　　　　註冊編號：
　　　　　負責人：
　　　　　住址：
　　　　　電話或電傳：
乙方委託之旅行業副署：（本契約如係綜合或甲種旅行業自行組團而與旅客簽約者，下列各項冤填）
　　　　　公司名稱：
　　　　　註冊編號：
　　　　　負責人：
　　　　　住址：
　　　　　電話或電傳：
簽約日期：中華民國　　年　　月　日
　（如末記載以交付訂金日為簽約日期）
簽約地點：
　（如末記載以甲方住所地為簽約地點）

第六章

大陸人士來台觀光法制分析

第一節　政策背景分析

　　大陸人士來台觀光政策的發展，大致可以民國97年5月20日國民黨重新執政作分水嶺。雖然520之前民主進步黨也積極致力觀光客倍增，民國92年8月15日行政院亦提出「兩岸直航之影響評估」，但終因保守鎖國心態影響，使得「挑戰2008國家重點——觀光客倍增計畫」在520受到嚴苛挑戰。

　　520之後兩岸密切協商，民國97年6月13日由財團法人海峽交流基金會董事長江丙坤與海峽兩岸關係協會會長陳雲林共同簽署，並於6月19日發布「海峽兩岸關於大陸居民赴台灣旅遊協議」12點，達成協議如下：

一、**聯繫主體**：

　　㈠本協議議定事宜，雙方分別由台灣海峽兩岸觀光旅遊協會（以下簡稱台旅會）與海峽兩岸旅遊交流協會（以下簡稱海旅會）聯繫實施。

　　㈡本協議的變更等其他相關事宜，由財團法人海峽交流基金會與海峽兩岸關係協會聯繫。

二、**旅遊安排**：

　　㈠雙方同意赴台旅遊以組團方式實施，採取團進團出形式，團體活動，整團往返。

　　㈡雙方同意按照穩妥安全、循序漸進原則，視情況對組團人數、日均配額、停留期限、往返方式等事宜進行協商調整。

三、**誠信旅遊**：雙方應共同監督旅行社誠信經營、誠信服務，禁止「零負團費」等經營行為，倡導品質旅遊，共同加強對旅遊者的宣導。

四、**權益保障**：

　　㈠雙方應積極採取措施，簡化出入境手續，提供旅行便利，保

護旅遊者正當權益及安全。

㈡雙方同意各自建立應急協調處理機制，相互配合，化解風險，及時妥善處理旅遊糾紛、緊急事故及突發事件等事宜，並履行告知義務。

五、**組團社與接待社**：

㈠雙方各自規範組團社、接待社及領隊、導遊的資質，並以書面方式相互提供組團社、接待社及領隊、導遊的名單。

㈡組團社和接待社應簽訂商業合作契約（合同），並各自報備，依照有關規定辦理業務。

㈢組團社和接待社應按市場運作方式，負責旅遊者在旅遊過程中必要的醫療、人身、航空等保險。

㈣組團社和接待社在旅遊者正當權益及安全受到威脅和損害時，應主動、及時、有效地妥善處理。

㈤雙方對損害旅遊者正當權益的旅行社，應分別予以處理。

㈥雙方應分別指導和監督組團社和接待社保護旅遊者正當權益，依契約（合同）承擔旅行安全保障責任。

六、**申辦程序**：組團社、接待社應分別代辦並相互確認旅遊者的通行手續。旅遊者持有效證件整團出入。

七、**逾期停留**：雙方同意就旅遊者逾期停留問題建立工作機制，及時通報信息，經核實身分後，視不同情況協助旅遊者返回。任何一方不得拒絕送回或接受。

八、**互設機構**：雙方同意互設旅遊辦事機構，負責處理旅遊相關事宜，爲旅遊者提供快捷、便利、有效的服務。

九、**協議履行及變更**：

㈠雙方應遵守協議。協議附件與本協議具有同等效力。

㈡協議變更，應經雙方協商同意，並以書面形式確認。

十、**爭議解決**：因適用本協議所生爭議，雙方應儘速協商解決。

十一、**未盡事宜**：本協議如有未盡事宜，雙方得以適當方式另行商

定。

十二、**簽署生效**：本協議自雙方簽署之日起7日後生效。

　　7日後，也就是民國97年6月20日，依據《今日新聞》（NOW
news）民國97年7月5日電子報載，兩岸周末包機直航7月4日正式啓
航，首日共有兩岸11家航空公司，台灣部分分別從桃園、松山、高
雄、花蓮、台中、馬公等六座機場起飛，而大陸方面則有北京、上
海、廣州、南京、廈門等五個航點，兩岸共同寫下歷史性的一刻，
讓常態性包機與陸客來台正式開放。包機首航第一天，南方航空自
廣州於08:10飛抵桃園機場爲首架降落台灣的航班，而從台灣起飛的
首班，則是華航於07:30自桃園機場前往上海的航班。

　　又《中時電子報》民國97年7月5日報載，依據民航局資料，兩
岸包機自台灣起飛的航班旅客約爲3,500人次，訂位率94％，回程部
分旅客約爲3,100人次，訂位率83％，合計約爲6,700人次。至於大
陸籍航空公司首日抵台航班旅客大約3,000人次，訂位率爲97％，回
程旅客大約2,900人次，訂位率94％，合計接近6,000人次。

　　民航局認爲，旅客對於兩岸周末包機仍有相當需求，未來將持
續觀察後續需求情形，做爲未來擬訂相關政策參考。交通部部長毛
治國強調，「這只是一個開始」，「常態（regular）將是重點」，
未來將是走向平日化及班機化的第一步，也是馬英九總統首張兌現
的選舉支票。

第二節　法源、主管機關與相關法規

壹、法源

　　「大陸地區人民來台從事觀光活動許可辦法」係內政部與交通
部於民國97年6月23日依據「台灣地區與大陸地區人民關係條例」

第16條第1項規定，會銜修正發布施行，全文31條。但大陸人士除了觀光，還可以用其他方式來台，如該關係條例第10條規定，大陸地區人民非經主管機關許可，不得進入台灣地區。經許可進入台灣地區之大陸地區人民，不得從事與許可目的不符之活動。其許可辦法，由有關主管機關擬訂，報請行政院核定之。目前係指由內政部於民國97年7月31日修正發布之「大陸地區專業人士來台從事專業活動許可辦法」，全文亦31條。

貳、主管機關

　　該辦法之執行分為主辦機關及目的事業主管機關兩類。依據該辦法第2條規定，主管機關為內政部，其業務分別由各該目的事業主管機關執行之。主管機關雖為內政部，但實際執行業務則由內政部入出國及移民署負責。

　　其他所謂目的事業主管機關，因觀光活動牽涉很廣，所以除了以「觀光發展條例」規定的主管機關交通部為主要目的事業主管機關以外，其他如外交部的護照、簽證等領事業務；行政院金融監督管理委員會與中央銀行的人民幣在台灣地區管理及清算；衛生署的疾病管制；行政院農業委員會的動植物檢疫，以及內政部的警政治安、大陸委員會的兩岸政策等都有關係，惟本章將主要從交通部與觀光局等的實際做法加以析述，俾方便並加強旅行業、導遊及領隊等從業人員的遵守。

參、相關法規

　　依據前述，由於主辦機關及目的事業主管機關很多，因此除了內政部與交通部於民國97年6月23日依據「台灣地區與大陸地區人民關係條例」第16條第1項規定，會銜修正發布施行的「大陸地區人民來台從事觀光活動許可辦法」之外，還有下列法規都與大陸地

區人民來台從事觀光活動有關，列舉如下：

一、「大陸地區人民進入台灣地區許可辦法」（97.4.16）。

二、「交通部觀光局推動境外包機旅客來台獎助要點」（97.4.17）。

三、「試辦金門馬祖與大陸地區通航實施辦法」（97.6.19）。

四、「內政部公告大陸地區人民來台從事觀光活動數額」（97.6.20）。

五、「大陸地區發行之貨幣進出入台灣地區許可辦法」（97.6.27）。

六、「旅行業接待大陸地區人民來台觀光旅遊團品質注意事項」（97.6.20）。

七、「旅行業辦理大陸地區人民來台從事觀光活動業務注意事項及作業流程」（97.6.20）

第三節　大陸人士來台觀光實施範圍與方式

壹、大陸人士來台觀光申請條件

大陸地區人民來台從事觀光活動，依據該辦法第3條規定，須經由交通部觀光局核准之旅行業代為申請許可來台從事觀光活動，其條件為居住大陸地區：

一、有固定正當職業者或學生。

二、有等值新台幣20萬元以上之存款，並備有大陸地區金融機構出具之證明者。

三、赴國外留學、旅居國外取得當地永久居留權或旅居國外4年以上且領有工作證明者及其隨行之旅居國外配偶或直系血親。

四、赴香港、澳門留學，旅居香港、澳門取得當地永久居留權或旅居香港、澳門4年以上且領有工作證明者及其隨行之旅居香港、澳門配偶或直系血親。

　　同辦法第30條又規定，第3條規定之實施範圍及其實施方式，得由主管機關視情況調整。所謂實施範圍及其實施方式，應係包括數額限制。

貳、大陸人士來台觀光數額限制

　　依據該辦法第4條規定，大陸地區人民來台從事觀光活動，其數額得予限制，並由主管機關公告之。內政部遂依據該辦法第4及30條於民國97年6月20日公告，有關來台從事觀光活動數額、實施範圍及實施方式及施行日期如下：

一、每日受理申請大陸地區人民來台從事觀光活動數額為4,311人。

二、旅行業辦理大陸地區人民來台從事觀光活動業務，每家旅行業每日申請接待數額不得逾200人。但當日（以每日下午5時，入出國及移民署櫃台收件截止時計）旅行業申請總人數未達上開公告數額者，得就賸餘數額部分依申請案送達次序依序核給數額，不受200人之限制。

三、如當日核發後仍尚有賸餘，由入出國及移民署就賸餘數額，累積於適當節日分配。

四、放假日不受理申請。

五、實施範圍：在大陸地區有固定正當職業、學生或有等值新台幣20萬元以上之存款並備有大陸地區金融機構出具之證明等情形之一者。

六、實施方式：入出境之機場為行政院核定之入出境機場。

七、實施日期：自民國97年6月23日起施行。

　　第4條第2項又規定，該公告數額，由內政部入出國及移民署依申請案次，依序核發予經交通部觀光局核准且已依第11條規定繳納保證金之旅行業。

　　旅行業辦理大陸地區人民來台從事觀光活動業務配合政策，或經交通部觀光局調查來台大陸旅客整體滿意度高且接待品質優良

者，主管機關得依據交通部觀光局出具之數額建議文件，於第一項公告數額之10%範圍內，予以酌增數額，不受第一項公告數額之限制。

參、團進團出的組團方式

大陸地區人民來台從事觀光活動，依據該辦法第5條規定，應由旅行業組團辦理，並以**團進團出**方式為之，每團人數限**10人以上40人以下**。經國外轉來台灣地區觀光之大陸地區人民，每團人數限**7人以上**。

但符合第3條第3款赴國外留學、旅居國外取得當地永久居留權或旅居國外4年以上且領有工作證明者及其隨行之旅居國外配偶或直系血親；或第4款赴香港、澳門留學，旅居香港、澳門取得當地永久居留權或旅居香港、澳門4年以上且領有工作證明者及其隨行之旅居香港、澳門配偶或直系血親規定之大陸地區人民，來台從事觀光活動，得不以組團方式為之，其以組團方式為之者，得分批入出境。

大陸地區人民來台從事觀光活動，第19條規定，應依旅行業安排之行程旅遊，不得擅自脫團。但因傷病、探訪親友或其他緊急事故需離團者，除應符合交通部觀光局所定離團天數及人數外，並應向隨團導遊人員申報及陳述原因，填妥就醫醫療機構或拜訪人姓名、電話、地址、歸團時間等資料申報書，由導遊人員向交通部觀光局通報。違反前項規定者，治安機關得依法逕行強制出境。符合第三條第三款或第四款規定之大陸地區人民來台從事觀光活動，不受前二項規定之限制。

交通部觀光局接獲大陸地區人民擅自脫團之通報者，第20條規定，應即聯繫目的事業主管機關及治安機關，並告知接待之旅行業或導遊轉知其同團成員，接受治安機關實施必要之清查詢問，並應協助處理該團之後續行程及活動。必要時，得依相關機關會商結

果，由主管機關廢止同團成員之入境許可。

　　依據該辦法第27條規定，經核准接待大陸地區人民來台從事觀光活動之旅行業，不得包庇未經核准或被停止辦理接待業務之旅行業經營大陸地區人民來台觀光業務。未經核准接待或被停止辦理接待大陸地區人民來台觀光之旅行業，亦不得經營大陸地區人民來台觀光業務。旅行業經營大陸地區人民來台觀光業務，應自行接待，不得將該旅行業務或其分配數額轉讓其他旅行業辦理。

肆、台灣地區入出境許可證之申請

　　依據該辦法第6條規定，台灣地區入出境許可證之申請，可依第3條申請身分條件之不同而分成兩類的檢具文件與辦理程序：

一、第一類

　　依據該辦法第6條第1項規定，大陸地區人民符合第3條第1款或第2款規定者，申請來台從事觀光活動，應由經交通部觀光局核准之旅行業代申請，並檢附下列文件，向入出國及移民署申請許可，並由旅行業負責人擔任保證人：

㈠團體名冊，並標明大陸地區帶團領隊。

㈡行程表。

㈢入出境許可證申請書。

㈣固定正當職業（任職公司執照、員工證件）、在職、在學或財力證明文件等，必要時，應經財團法人海峽交流基金會驗證。大陸地區帶團領隊，應加附大陸地區核發之領隊執照影本。

㈤大陸地區所發有效證件影本：大陸地區居民身分證、大陸地區所發尚餘六個月以上效期之往來台灣地區通行證或護照影本。

㈥我方旅行業與大陸地區具組團資格之旅行社簽訂之組團契約。

㈦其他相關證明文件。

二、第二類

依據該辦法第6條第2項規定，大陸地區人民符合第3條第3款或第4款規定者，申請來台從事觀光活動，應檢附下列第3款至第5款文件，送駐外使領館、代表處、辦事處或其他經政府授權機構（以下簡稱駐外館處）審查後，交由經交通部觀光局核准之旅行業檢附下列文件，依前項規定程序辦理；駐外館處有入出國及移民署派駐入國審理人員者，由其審查；未派駐入國審理人員者，由駐外館處指派人員審查：

㈠團體名冊或旅客名單。

㈡旅遊計畫或行程表。

㈢入出境許可證申請書。

㈣大陸地區所發尚餘6個月以上效期之護照影本。

㈤國外、香港或澳門在學證明及再入國簽證影本、現住地永久居留權證明、現住地居住證明及工作證明或親屬關係證明。

㈥其他相關證明文件。

旅行業未依前二類規定檢附文件，經限期補正，屆期未補正者，應予退件。

伍、台灣地區入出境許可證之審驗

一、許可與查驗

依據該辦法第7條規定，大陸地區人民依規定申請經審查許可者，由內政部入出國及移民署發給台灣地區入出境許可證（以下簡稱入出境許可證），交由接待之旅行業轉發申請人；申請人應持憑該證，連同大陸地區往來台灣地區通行證或大陸地區所發護照正本，經機場、港口查驗入出境。經許可自國外轉來台灣地區觀光之大陸地區人民及符合第3條第3款或第4款規定之大陸地區人民經審查許可者，由入出國及移民署發給入出境許可證，交由接待之旅行

業轉發申請人；申請人應持憑連同大陸地區所發6個月以上效期之護照正本，經機場、港口查驗入出境。

二、效期、延期與逾期停留

依據該辦法第8條規定，依規定發給之入出境許可證，其有效期間，自核發日起1個月。但大陸地區帶團領隊，得發給1年多次入出境許可證；其有效期間，自核發日起二個月。大陸地區人民未於入出境許可證有效期間入境者，不得申請延期。

該辦法第9條又規定，大陸地區人民經許可來台從事觀光活動之停留期間，自入境之次日起，不得逾10日；逾期停留者，治安機關得依法逕行強制出境。但因疾病住院、災變或其他特殊事故，未能依限出境者，應於停留期間屆滿前，由代申請之旅行業代向入出國及移民署申請延期，每次不得逾7日。

旅行業應就前項大陸地區人民延期之在台行蹤及出境，負監督管理責任，如發現有違法、違規、逾期停留、行方不明、提前出境、從事與許可目的不符之活動或違常等情事，應立即向交通部觀光局通報舉發，並協助調查處理。

陸、試辦金門馬祖與大陸地區通航

行政院自民國89年12月15日訂定實施「試辦金門馬祖與大陸地區通航實施辦法」以來，一直以所謂「小三通」試辦金門馬祖設籍居民與大陸地區通航，到目前為配合520擴大開放兩岸直航政策的實施，條文做了大幅修改，因為便捷，旅遊業已行銷所謂「金廈一條龍」的行程，頗受歡迎，因此將擴大內容稍作介紹，期有助於瞭解臺灣人民經金門馬祖赴大陸及招攬兩岸人士經金門馬祖通航，並中轉澎湖及臺灣旅行的規定。

一、法源與主管機關

依據民國97年9月30日修正發布「試辦金門馬祖與大陸地區通航實施辦法」第1條規定，該辦法是依據民國97年1月9日公布「離島建設條例」第18條及「臺灣地區與大陸地區人民關係條例」第95-1條第2項規定訂定。前者依據該條例第4條規定，其主管機關，在中央為行政院，在直轄市為直轄市政府，在縣（市）為縣（市）政府。後者主管機關為行政院大陸委員會，惟有關兩岸入出國及移民則由內政部主管。因此該部入出國及移民署遂於民國97年10月15日又依該辦法修正發布「試辦金門馬祖與大陸地區通航人員入出境作業規定」及「大陸地區人民申請單次、多次入出境許可證進入金門、馬祖或澎湖旅行送件須知」，隨即自民國97年10月15日起正式開辦大陸旅客小三通赴澎湖單次、多次入出境及中轉臺灣等服務。

二、臺灣人民經金門馬祖進入大陸地區

依據該辦法第10條規定，經金門馬祖進入大陸地區的資格可分如下三類：

㈠臺灣地區人民得持憑有效護照，經內政部入出國及移民署查驗許可後，由金門、馬祖入出大陸地區。

㈡金門、馬祖及澎湖設有戶籍6個月以上之臺灣地區人民，得向移民署申請許可核發3年效期多次入出境許可證，經查驗後由金門、馬祖入出大陸地區。

㈢外國人得持憑有效簽證及有效護照或旅行證件，或適用以免簽證方式入國之有效護照，經移民署查驗許可後，由金門、馬祖入出大陸地區；香港或澳門居民，持憑有效入出境許可證者，亦同。

三、大陸地區人民進入金門馬祖或整團轉赴澎湖旅行

依據該辦法第12條規定，大陸地區人民有下列情形之一者，得申請許可入出金門、馬祖：

(一)探親：其父母、配偶或子女在金門、馬祖設有戶籍。

(二)探病、奔喪：其二親等內血親、繼父母、配偶之父母、配偶或子女之配偶在金門、馬祖設有戶籍，因患重病或受重傷，而有生命危險，或年逾60歲，患重病或受重傷，或死亡未滿一年。但奔喪得不受設有戶籍之限制。

(三)返鄉探視：在金門、馬祖出生及其隨行之配偶、子女。

(四)商務活動：大陸地區福建之公司或其他商業負責人。

(五)學術活動：在大陸地區福建之各級學校教職員生。

(六)就讀推廣教育學分班。

(七)宗教、文化、體育活動：在大陸地區福建具有專業造詣或能力。

(八)交流活動：經移民署會同相關目的事業主管機關專案核准。

(九)旅行：經交通部觀光局許可，在金門、馬祖或澎湖營業之綜合或甲種旅行社代申請。並得同時申請於金門、馬祖旅行後整團轉赴澎湖旅行，每團人數限5人以上40人以下，整團同時入出，不足5人之團體不予許可，並禁止入境。由金門、馬祖旅行業者代申請者，須另檢附與澎湖旅行業者簽訂之合作文件。前項各款每日許可數額，由內政部公告之。

(十)其他：如大陸地區人民於金門、馬祖海域，因突發之緊急事故，得申請救助進入金門、馬祖避難。

四、大陸地區人民經金門馬祖得申請轉赴臺灣交流

依據該辦法第12條規定，大陸地區人民申請許可入出金門、馬祖者，其停留地點如下：

(一)停留地點以金門、馬祖為限。但依規定申請商務、學術、宗教、文化、體育活動或交流活動，得同時申請轉赴臺灣本島或澎湖從事同性質交流活動。

(二)依規定申請旅行者，其停留地點以金門、馬祖、澎湖為限。

(三)大陸地區人民在金門、馬祖或轉赴臺灣本島、澎湖患重病、受重

傷、發生天災或其他特殊事故，其必要協處人員，得向移民署申請專案許可，往返金門、馬祖與大陸地區；該大陸地區人民經許可之停留期間屆滿者，亦同。

第四節　承辦旅行社條件與行為

　　承辦大陸人士來台觀光之旅行社，是開放大陸人士來台觀光政策成敗的關鍵，依據「大陸地區人民來台從事觀光活動許可辦法」第24條規定，主管機關或交通部觀光局對於旅行業辦理大陸地區人民來台從事觀光活動業務，得視需要會同各相關機關實施檢查或訪查。旅行業對前項檢查或訪查，應提供必要之協助，不得規避、妨礙或拒絕。但這只是消極規定，積極的規定如承辦旅行社應具備條件、保證金、組團契約與責任保險、行程之擬訂、管理與協助通報大陸觀光客行為等，都很重要，析述如下：

壹、具備條件

　　依據該辦法第10條規定，旅行業辦理大陸地區人民來台從事觀光活動業務，應具備下列要件，並經交通部觀光局申請核准：

一、成立5年以上之綜合或甲種旅行業。

二、為省市級旅行業同業公會會員或於交通部觀光局登記之金門、馬祖旅行業。

三、最近5年未曾發生依「發展觀光條例」規定繳納之保證金被依法強制執行、受停業處分、拒絕往來戶或無故自行停業等情事。

四、向交通部觀光局申請赴大陸地區旅行服務許可獲准，經營滿一年以上年資者、最近一年經營接待來台旅客外匯實績達新台幣100萬元以上或最近5年曾配合政策積極參與觀光活動對促進觀光活動有重大貢獻者。

　　同條第2項則規定，旅行業經依前項規定核准辦理大陸地區人民來台從事觀光活動業務，有下列情形之一者，由交通部觀光局廢止其核准：

一、喪失前項第一款或第二款規定之資格。

二、依「發展觀光條例」規定繳納之保證金被依法強制執行，或受停業處分。

三、經票據交換所公告為拒絕往來戶。

四、無正當理由自行停業。

　　旅行業停止辦理大陸地區人民來台從事觀光活動業務，應向交通部觀光局報備。

貳、保證金、組團契約與責任保險

一、保證金

　　依據該辦法第11條規定，旅行業經依前條規定向交通部觀光局申請核准，並自核准之日起3個月內向交通部觀光局或其委託之團體繳納新台幣200萬元保證金後，始得辦理接待大陸地區人民來台從事觀光活動業務。旅行業未於3個月內繳納保證金者，由交通部觀光局廢止其核准。

　　民國97年6月20日該辦法修正發布前，旅行業已依規定向中華民國旅行商業同業公會全國聯合會（以下簡稱旅行業全聯會）繳納保證金者，由旅行業全聯會自該辦法修正發布之日起一個月內，將其原保管之保證金移交予交通部觀光局。依據該辦法第12條規定，有關保證金繳納之收取、保管、支付等相關事宜之作業要點，由交通部觀光局定之。

　　至於保證金的運用，依據該辦法第25條規定，旅行業辦理大陸地區人民來台從事觀光活動業務，有大陸地區人民逾期停留且行方不明者，每一人扣繳保證金新台幣20萬元，每團次最多扣至新台幣

200萬元;逾期停留且行方不明情節重大,致損害國家利益者,並由交通部觀光局依「發展觀光條例」相關規定廢止其營業執照。如未依約完成接待者,該局或旅行業全聯會得協調委託其他旅行業代為履行;其所需費用,由保證金支應。保證金之扣繳,由該局或其委託之團體繳交國庫。

保證金扣繳或支應後,由該局通知旅行業應自收受通知之日起15日內依規定金額繳足保證金,屆期未繳足者,廢止其辦理接待業務之核准,並通知發還其贖餘保證金。旅行業經向該局報備停止辦理大陸地區人民來台從事觀光活動業務者,所繳保證金,該局或其委託之團體應予發還;其有應扣繳或支應之金額者,應予扣除後發還。

二、組團契約

依據該辦法第13條規定,旅行業依規定辦理大陸地區人民來台從事觀光活動業務,應與大陸地區具組團資格之旅行社簽訂組團契約。旅行業應請大陸地區組團旅行社協助確認經許可來台從事觀光活動之大陸地區人民確係本人,如發現虛偽不實情事,應通報交通部觀光局並移送治安機關依法強制出境。大陸地區組團旅行社應協同辦理確認大陸地區人民身分,並協助辦理強制出境事宜。

三、責任保險

依據該辦法第14條規定,旅行業辦理大陸地區人民來台從事觀光活動業務,應投保責任保險,其最低投保金額及範圍如下:

㈠每一大陸地區旅客因意外事故死亡:新台幣200萬元。

㈡每一大陸地區旅客因意外事故所致體傷之醫療費用:新台幣3萬元。

㈢每一大陸地區旅客家屬來台處理善後所必須支出之費用:新台幣10萬元。

㈣每一大陸地區旅客證件遺失之損害賠償費用:新台幣2,000元。

以上規定與「旅行業管理規則」第53條規定，旅行業舉辦團體旅遊、個別旅客旅遊及辦理接待國外、香港、澳門或大陸地區觀光團體旅客旅遊業務，應投保責任保險，其投保最低金額及範圍之內容一樣。

參、行程與行為

一、觀光活動行程應排除地區

依據該辦法第15條規定，旅行業辦理大陸地區人民來台從事觀光活動業務，行程之擬訂，應排除下列地區：

㈠軍事國防地區。

㈡國家實驗室、生物科技、研發或其他重要單位。

交通部觀光局民國97年6月20日修正之「旅行業辦理大陸地區人民來台從事觀光活動業務注意事項及作業流程」第6點更詳細規定，大陸地區人民來台觀光團體行程之擬訂：

㈠應排除軍事國防地區、國家實驗室、生物科技、研發或其他重要單位。

㈡為確保軍事設施安全，凡經依法公告之要塞、海岸、山地及重要軍事設施管制區均不允納入大陸人民觀光行程。

㈢國軍實施軍事演習期間，得中止或排除大陸人士前往演習地區之觀光景點。

㈣安排參觀新竹科學工業園區：

1.應於向入出國及移民署提出申請前，先至科學工業園區管理局網站（http://www.sipa.gov.tw）辦理預約登記，取得入園預約單及通行識別碼，並於行程表中載明，向入出國及移民署申請許可。登錄觀光局大陸人士來台觀光通報系統時統一以新竹科學園區名稱登錄；其未事前列入行程表內，並經入出國及移民署許可者，不得提出申請。

2.參觀新竹科學工業園區應依科學工業園區管理局公告之定點定線行程參觀須知辦理，非規劃之定點均不可停車、下車，亦不得參觀廠商。

㈤安排自由活動之比例，行程7日以內者，得准許安排不超過一日自由活動；行程8日以上者，得准許安排不超過一日半自由活動。

二、不許可之觀光活動行為

　　依據該辦法第16條規定，大陸地區人民申請來台從事觀光活動，有下列情形之一者，得不予許可；已許可者，得撤銷或廢止其許可，並註銷其入出境許可證：

㈠有事實足認為有危害國家安全之虞。

㈡曾有違背對等尊嚴之言行。

㈢現在中共行政、軍事、黨務或其他公務機關任職。

㈣患有足以妨害公共衛生或社會安寧之傳染病、精神疾病或其他疾病。

㈤最近5年曾有犯罪紀錄。

㈥最近5年曾未經許可入境。

㈦最近5年曾在台灣地區從事與許可目的不符之活動或工作。

㈧最近3年曾逾期停留。

㈨最近3年曾依其他事由申請來台，經不予許可或撤銷、廢止許可。

㈩最近5年曾來台從事觀光活動，有脫團或行方不明之情事。

㈪申請資料有隱匿或虛偽不實。

㈫申請來台案件尚未許可或許可之證件尚有效。

㈬團體申請許可人數不足最低限額或未指派大陸地區帶團領隊。

㈭符合第三條第一款或第二款規定，經許可來台從事觀光活動，或經許可自國外轉來台灣地區觀光之大陸地區人民未隨團入境。

有前項㈠至㈢情形者，主管機關得會同國家安全局、交通部、行政院大陸委員會及其他相關機關、團體組成審查會審核之。

三、雖已許可但得禁止其入境行為

依據該辦法第17條規定，大陸地區人民經許可來台從事觀光活動，於抵達機場、港口之際，入出國及移民署應查驗入出境許可證及相關文件，有下列情形之一者，得禁止其入境，並廢止其許可及註銷其入出境許可證：

㈠未帶有效證照或拒不繳驗。

㈡持用不法取得、偽造、變造之證照。

㈢冒用證照或持用冒領之證照。

㈣申請來台之目的作虛偽之陳述或隱瞞重要事實。

㈤攜帶違禁物。

㈥患有足以妨害公共衛生或社會安寧之傳染病、精神疾病或其他疾病。

㈦有違反公共秩序或善良風俗之言行。

㈧經許可自國外轉來台灣地區從事觀光活動之大陸地區人民，未經入境第三國直接來台。

入出國及移民署依前項規定進行查驗，如經許可來台從事觀光活動之大陸地區人民，其團體來台人數不足8人者，禁止整團入境；經許可自國外轉來台灣地區觀光之大陸地區人民，其團體來台人數不足5人者，禁止整團入境。但符合第3條第3款或第4款規定之大陸地區人民，不在此限。

四、檢疫措施

依據該辦法第18條規定，大陸地區人民經許可來台從事觀光活動，應由大陸地區帶團領隊協助填具**入境旅客申報單**，據實填報健康狀況。通關時大陸地區人民如有不適或疑似感染傳染病時，應由大陸地區帶團領隊主動通報檢疫單位，實施檢疫措施。入境後大

陸地區帶團領隊及台灣地區旅行業負責人或導遊人員，如發現大陸地區人民有不適或疑似感染傳染病者，除應就近通報當地衛生主管機關處理，協助就醫，並應向交通部觀光局通報。機場、港口人員發現大陸地區人民有不適或疑似感染傳染病時，應協助通知檢疫單位，實施相關檢疫措施及醫療照護。必要時，得請入出國及移民署提供大陸地區人民入境資料，以供防疫需要。主動向衛生主管機關通報大陸地區人民疑似傳染病病例並經證實者，得依「傳染病防治獎勵辦法」之規定獎勵之。

五、協助通報

依據「旅行業辦理大陸地區人民來台從事觀光活動業務注意事項及作業流程」第9點規定，旅行業及導遊人員辦理接待符合許可辦法來台灣地區觀光之大陸地區人民業務，必須負責協助下列通報：

㈠**入境通報**：

1.團體入境後2個小時內，導遊人員應詳實填具入境接待通報表，依團體入境機場、港口向交通部觀光局辦理通報，其內容包含入境及未入境團員名單、接待車輛、隨團導遊人員及原申請書異動項目等資料，並應隨身攜帶接待通報表影本一份，以備查驗。團體入境後應向該局領取旅客意見反映表並發給每位團員填寫。

2.大陸地區人民來台觀光團體從港口入境者，導遊人員應於船舶實際抵達、旅客下船前1小時前，依「進入港口管制區引導大陸觀光團入境通報作業流程」辦理，並於團體入境後2個小時內填具入境接待通報表向該局通報。

㈡**出境通報**：

1.團體出境後2小時內，由導遊人員填具出境通報表，依團體出境機場、港口向該局通報出境人數及未出境人員名單。

2.大陸地區人民來台觀光團體從港口出境者，導遊人員應依「進入港口管制區引導大陸觀光團出境通報作業流程」辦理，並於團體出境後2小時內填具出境通報表向該局通報。

㈢**離團通報**：大陸地區人民來台觀光團體如因傷病、探訪親友或其他緊急事故，需離團者，在離團人數不超過全團人數之三分之一、離團天數不超過旅遊全程之三分之一等條件下，應向隨團導遊人員陳述原因，由導遊人員填具團員離團申報書立即向該局通報；基於維護旅客安全，導遊人員應瞭解團員動態，如發現逾原訂返回時間未歸，應立即向該局通報：

1.傷病需就醫：如發生傷病送醫，得由導遊人員指定相關人員陪同前往，並填具通報書通報。事後應補送公立醫療院所開立之醫師診斷證明。

2.探訪親友：旅客於旅行社既定行程中所列自由活動時段（含晚間）探訪親友，視為行程內之安排，得免予通報。旅客於旅行社既定行程中如需脫離團體活動探訪親友時，應由導遊人員填具申報書通報，並瞭解旅客返回時間。

㈣**行程變更通報**：大陸地區人民來台觀光團體行程之遊覽景點及住宿地點變更時，應將變更理由及變更後之行程，填具申報書立即通報。但參觀新竹科學園區行程之變更（探索館除外），至遲應於參觀日前3日向科學工業園區管理局重新提出申請，並向該局通報。

㈤**違法、違規、逾期停留、違規脫團、行方不明、提前出境、從事與許可目的不符之活動或違常等通報：**

1.發現團員涉及違法、違規、逾期停留、違規脫團、行方不明、提前出境、從事與許可目的不符之活動或違常事件，除應填具申報書立即通報，並協助調查處理。

2.提前出境案件，應即時提出申請，填具申報書立即通報；出境前應由送機人員將旅客送至觀光局台灣桃園或高雄國際機場旅

客服務中心櫃檯轉交入出國及移民署人員引導出境。

(六)**治安事件通報**：發現團員涉及治安事件，除應立即通報警察機關外，並視情況通報消防或醫療機關處理，同時填具申報書立即通報，並協助調查處理。

(七)**緊急事故通報**：發生緊急事故如交通事故（含陸、海、空運）、地震、火災、水災、疾病等致造成傷亡情事，除應立即通報警察機關外，並視情況通報消防或醫療機關處理，同時填具申報書立即通報。

(八)**旅遊糾紛通報**：如發生重大旅遊糾紛，旅行業或導遊人員應主動協助處理，除應視情況就近通報警察、消防、醫療等機關處理外，應填具申報書立即通報。

(九)**疫情通報**：團員如有不適，感染傳染病或疑似傳染病時，除協助送醫外，應立即通報該縣（市）政府衛生主管機關，同時填具申報書立即通報。

(十)**其他通報**：如有以下情事或其他須通報事項，旅行業或導遊人員應填具申報書立即通報：

1. 更換導遊人員，應通報所更換導遊人員之姓名、身分證字號、手機號碼。

2. 團員臨時因特殊原因需延長既定行程者，如入境停留日數逾10日，並應於該團離境前依規定向入出國及移民署提出延期申請。團員延期之在台行蹤及出境，旅行業負監督管理責任；如有違法、違規、逾期停留、行方不明、從事與許可目的不符之活動或違常等情事，應書面通報觀光局，並協助調查處理。

旅行業及導遊人員辦理接待符合許可辦法第3條第3款或第4款規定之大陸地區人民來台從事觀光活動業務，應依規定通報，並以電話確認。但接待之大陸地區人民非以組團方式來台者，入境前一日之通報得免除行程表、接待車輛及導遊人員資料。

第五節　導遊人員與違規記點制

壹、導遊人員資格與行為

一、導遊人員資格

依據「大陸地區人民來台從事觀光活動許可辦法」第21條規定，旅行業辦理接待大陸地區人民來台從事觀光活動業務，應指派或僱用領取有導遊執業證之人員，執行導遊業務。

前項導遊人員以經考試主管機關或其委託之有關機關考試及訓練合格，領取導遊執業證者為限。民國92年7月1日前已經交通部觀光局或其委託之有關機關測驗及訓練合格，領取導遊執業證者，得執行接待大陸地區旅客業務。但於90年3月22日「導遊人員管理規則」修正發布前，已測驗訓練合格之導遊人員，未參加交通部觀光局或其委託團體舉辦之接待或引導大陸地區旅客訓練結業者，不得執行接待大陸地區旅客業務。

二、應遵守之規定

依據該辦法第22條規定，旅行業及導遊人員辦理接待大陸地區人民來台從事觀光活動業務，可依第3條申請身分條件之不同，應遵守規定與申請程序一樣可分成兩類：

㈠第一類

依該條第1項規定，旅行業及導遊人員辦理接待符合第3條第1款或第2款規定經許可來台從事觀光活動業務，或辦理接待經許可自國外轉來台灣地區觀光之大陸地區人民業務，應遵守下列規定：

1. 應詳實填具團體入境資料，含旅客名單、行程表、入境航班、責任保險單、遊覽車、派遣之導遊人員等，並於團體入

境前一日十五時前傳送交通部觀光局。團體入境前一日應向大陸地區組團旅行社確認來台旅客人數,如旅客人數未達第十七條第二項規定之入境最低限額時,應立即通報。

2.應於團體入境後二個小時內,詳實填具接待報告表;其內容包含入境及未入境團員名單、接待大陸地區旅客車輛、隨團導遊人員及原申請書異動項目等資料,傳送或持送觀光局,並由導遊人員隨身攜帶接待報告表影本一份。團體入境後,應向觀光局領取旅客意見反映表,並發給每位團員填寫。

3.每一團體應派遣至少一名導遊人員。如有急迫需要須於旅遊途中更換導遊人員,旅行業應立即通報。

4.行程之遊覽景點及住宿地點變更時,應立即通報。

5.發現團體團員有違法、違規、逾期停留、違規脫團、行方不明、提前出境、從事與許可目的不符之活動或違常等情事時,應立即通報舉發,並協助調查處理。

6.團員因傷病、探訪親友或其他緊急事故,需離團者,除應符合交通部觀光局所定離團天數及人數外,並應立即通報。

7.發生緊急事故、治安案件或旅遊糾紛,除應就近通報警察、消防、醫療等機關處理,應立即通報。

8.應於團體出境二個小時內,通報出境人數及未出境人員名單。

(二)**第二類**

依該條第2項規定,旅行業及導遊人員辦理接待符合第3條第3款或第4款規定之大陸地區人民來台從事觀光活動業務,應遵守下列規定:

1.應依第一類所列第1、5、7項規定辦理。但接待之大陸地區人民非以組團方式來台者,其旅客入境資料,得免除行程表、接待車輛、隨團導遊人員等資料。

2.發現大陸地區人民有逾期停留之情事時,應立即通報舉發,

並協助調查處理。前項通報事項，由交通部觀光局受理之。旅行業或導遊人員應詳實填報，並於通報後，以電話確認。但於通報事件發生地無電子傳真設備，致無法立即通報者，得先以電話通報後，再補送通報書。

貳、旅遊團品質之維護

依第23條規定，旅行業及導遊人員辦理接待大陸地區人民來台從事觀光活動業務，其團費品質、租用遊覽車、安排購物及其他與旅遊品質有關事項，應遵守交通部觀光局於民國97年6月20日訂定之「旅行業接待大陸地區人民來台觀光旅遊團品質注意事項」第3點規定，旅行業及導遊人員辦理接待大陸地區人民來台觀光團體業務，其行程、住宿、餐食、交通、購物點、參觀點及導遊出差費等事項，均應依下列規定辦理及提供符合品質之服務，不得以購物佣金或自費行程彌補團費：

一、**行程**：行程安排須合理，不應過分緊湊趕趲行程或影響旅遊品質；不得安排或引導旅客參與涉及賭博、色情、毒品之活動；亦不得於既定行程外安排或推銷自費行程或活動。

二、**住宿**：應為合法觀光旅館或同等級合法旅館，二人一室。住宿時應注意旅館之建築安全、消防設備及衛生條件。

三、**餐食**：早餐應於住宿旅館內使用，但有優於該旅館之風味餐者不在此限；午、晚餐應安排於有營利事業登記、符合衛生條件之營業餐廳，其標準餐費不得再有退佣條件。

四、**交通工具**：應為合法營業用車，車齡以出廠日期為準，須為7年以內，並得有檢驗等參考標準。車輛不得超載、駕駛行駛不得超時。

五、**購物點**：

　　㈠應為旅行業品質保障協會核發認證標章之旅行購物保障商

店，所安排購物點總數不得超過總行程天數。但未販售茶葉、鹿茸、靈芝等高單價產品之農特產類購物商店及依「免稅商店設置管理辦法」申請核准之免稅商店不在此限。

㈡不得向旅客強銷高價差商品、贗品或在遊覽車等場所兜售商品，物品之貨價與品質應相當。

六、**參觀點**：應安排須門票之參觀點或遊樂場所。

七、**導遊出差費**：為必要費用，不得以購物佣金或旅客小費為支付代替。

參、違規記點制

為提升大陸地區人民來台從事觀光活動業務品質，加強對旅行業及導遊人員之管理，依據該辦法第26條規定，由交通部觀光局分別採「違規記點制」：

一、旅行業

旅行業違反該辦法規定者，每違規1次，由交通部觀光局記點1點，按季計算。累計4點者，交通部觀光局停止其辦理大陸地區人民來台從事觀光活動業務1個月；累計5點者，停止其辦理大陸地區人民來台從事觀光活動業務3個月；累計6點者，停止其辦理大陸地區人民來台從事觀光活動業務6個月；累計7點以上者，停止其辦理大陸地區人民來台從事觀光活動業務1年。

旅行業辦理大陸地區人民來台從事觀光活動業務，有下列情形之一者，停止其辦理大陸地區人民來台從事觀光活動業務1至3個月：

㈠接待團費平均每人每日費用，違反「旅行業接待大陸地區人民來台觀光旅遊團品質注意事項」所定最低接待費用。

㈡最近一年辦理大陸地區人民來台觀光業務，經大陸旅客申訴次數達5次以上，且經觀光局調查來台大陸旅客整體滿意度低。

㈢於團體已啓程來台入境前無故取消接待，或於行程中因故意或重大過失棄置旅客，未予接待。

二、導遊人員

　　導遊人員違反該辦法規定者，每違規1次，由交通部觀光局記點1點，按季計算。累計3點者，觀光局停止其執行接待大陸地區人民來台觀光團體業務1個月；累計4點者，停止其執行接待大陸地區人民來台觀光團體業務3個月；累計5點者，停止其執行接待大陸地區人民來台觀光團體業務6個月；累計6點以上者，停止其執行接待大陸地區人民來台觀光團體業務1年。

　　旅行業及導遊人員違反「發展觀光條例」或「旅行業管理規則」或「導遊人員管理規則」等法令規定者，仍應由觀光局依相關法律處罰。

第七章

大陸港澳旅遊管理法規

　　自從民國38年國民政府遷台以來，兩岸關係的發展，歷經軍事衝突到和平對峙；從反攻大陸、以三民主義統一中國，到兩岸和平統一。其間，民國76年7月15日解嚴，同年11月2日政府開放民眾赴大陸探親，開啓了兩岸交流新頁。民國95年3月1日行政院第2980次院會決定將民國80年2月23日公布的「國家統一綱領」終止適用後，政府陸續採行多項開放措施，逐步放寬各項限制。民國97年5月20日國民黨重新執政後，積極推動兩岸直航、人民幣兌換及大陸人士來台觀光等一系列對旅行業利多的開放措施，使得兩岸關係不僅產生結構性變化，也發展出一種動態且複雜的關係。

　　然而開放後的兩岸，不論是探親、旅遊、投資或學術交流，對觀光產業及旅行業界都已經是一項新興利多的大好機會，但也因此而茲生很多旅遊糾紛與安全事故的問題，影響兩案關係發展至鉅。政府爲了規範兩岸旅遊市場秩序，也分別制定相關法規及成立執法機構，對於這些相關法規及機構職掌，旅行社及其從業人員，特別是經營大陸旅遊團的業者，都必須加以瞭解與遵守，因此本章將專門探討分析有關大陸及香港、澳門的旅遊法規。

第一節　兩岸關係與工作體系

壹、與旅遊業有關的兩岸法規

　　現行「中華民國憲法增修條文」第11條規定，自由地區與大陸地區間人民權利義務關係及其他事務之處理，得以法律爲特別之規定，這是「台灣地區與大陸地區人民關係條例」主要法源。兩岸法規隨著兩岸關係的發展，特別是民國97年5月20日之後，陸續制訂、修正公布，其中與旅遊業有關的法規及其公（發）布實施日期，可分基本、組織及作用三類，列舉如下：

一、基本法規類

㈠「中華民國憲法增修條文」第11條（86.7.21）。

㈡「國家安全法」（85.2.5）。

㈢「台灣地區與大陸地區人民關係條例」（97.6.25）。

㈣「台灣地區與大陸地區人民關係條例施行細則」（92.12.29）。

㈤「香港澳門關係條例」（95.5.30）。

㈥「香港澳門關係條例施行細則」（89.10.25）。

二、組織法規類

㈠「行政院大陸委員會組織條例」（86.1.22）。

㈡「行政院大陸委員會辦事細則」（94.5.16）。

㈢「行政院大陸委員會香港事務局辦事細則」（94.5.16）。

㈣「行政院大陸委員會澳門事務處辦事細則」（94.5.16）。

㈤「財團法人海峽交流基金會組織規程」（95.3.3）。

三、作用法規類

㈠觀光旅遊類

1.「試辦金門馬祖與大陸地區通航實施辦法」（96.3.31）。

2.「大陸地區人民來台從事觀光活動許可辦法」（96.3.2）。

3.「大陸地區專業人士來台從事專業活動許可辦法」（97.7.31）。

4.「旅行業辦理大陸地區人民來台從事觀光活動業務注意事項及作業流程」（97.1.30）。

5.「導遊人員接待大陸觀光團機場臨時工作證申借作業要點」（94.1.25）。

㈡入出境及移民類

1.「入出國及移民法」（97.7.22）。

2.「入出國及移民法施行細則」（97.8.5）。

3.「入出國及移民署實施查察及查察登記辦法」（97.8.1）。

4.「入出國及移民署實施面談辦法」（97.8.1）。

5.「入出國及移民署實施暫時留置辦法」（97.8.1）。

6.「入出國及移民法及台灣地區與大陸地區人民關係條例罰鍰案件裁罰基準」（97.8.1）。

㈢**人民幣進出類**

1.「大陸地區發行之貨幣進出入台灣地區許可辦法」（97.6.29）。

2.「大陸地區發行之幣券進出入台灣地區限額規定」（97.6.27）。

3.「人民幣在台灣地區管理及清算辦法」（97.6.27）。

4.「中央銀行廢止金門及馬祖金融機構辦理人民幣現鈔買賣業務要點」（97.6.27）。

貳、大陸政策、分工與職掌

一、「國家統一綱領」實施時期

　　民國80年2月23日公布的「國家統一綱領」實施之後，一直到民國95年3月1日行政院第2980次院會決定終止適用，這段期間政策目標，依據該綱領宣示是：建立民主、自由、均富的中國。並同時規劃三個沒有時間表的下列時程：

㈠**近程──交流互惠階段**，包括：

1.以交流促進瞭解，以互惠化解敵意；在交流中不危及對方的安全與安定，在互惠中不否定對方為政治實體，以建立良性互動關係。

2.建立兩岸交流秩序，制訂交流規範，設立中介機構，以維護兩岸人民權益；逐步放寬各項限制，擴大兩岸民間交流，以促進雙方社會繁榮。

3.在國家統一的目標下，為增進兩岸人民福祉，大陸地區應積極推動經濟改革，逐步開放輿論，實行民主法治；台灣地區則應加速憲政改革，推動國家建設，建立均富社會。

4.兩岸應摒除敵對狀態，並在一個中國的原則下，以和平方式解決一切爭端，在國際間相互尊重，互不排斥，以利進入互信合作階段。

(二)**中程──互信合作階段**，包括：

1.兩岸應建立對等的官方溝通管道。

2.開放兩岸直接通郵、通航、通商，共同開發大陸東南沿海地區，並逐步向其他地區推展，以縮短兩岸人民生活差距。

3.兩岸應協力互助，參加國際組織與活動。

4.推動兩岸高層人士互訪，以創造協商統一的有利條件。

(三)**遠程──協商統一階段**，包括：

成立兩岸統一協商機構，依據兩岸人民意願，秉持政治民主、經濟自由、社會公平及軍隊國家化的原則，共商統一大業，研訂憲政體制，以建立民主、自由、均富的中國。

但隨著兩岸主、客觀環境變遷，「統一大業」大志難伸，政府因而終止該綱領，進入權變務實交流的時程。

二、權變務實交流時期

隨著兩岸民間往來益趨密切，雙方書信、電信往來及轉口貿易額都有逐年增加的趨勢，其所衍生的問題亦日益複雜。行政院乃於民國77年8月，以任務編組方式成立「行政院大陸工作會報」，協調各主管機關處理有關大陸事務。民國79年4月擬訂「行政院大陸委員會組織條例（草案）」，立法院在民國80年1月18日三讀通過，並由總統於同月28日公布施行，行政院大陸委員會乃正式成為行政院所屬統籌處理大陸事務的專責機關。

大陸政策有許多直接涉及國家安全，依「憲法」規定，此一部分係屬總統的職權，其餘則悉由行政院及所屬機關負責推動。因此，政府大陸工作體系包括總統、行政院及各相關部會。其分工與職掌如下：

㈠總統府

　　總統依法對重大之政策行使決策權，國家安全會議承總統指示，負責有關國家安全重大政策之幕僚作業，另總統亦依職權，設置必要的政策諮詢機構。

㈡一般政策之決策與執行體系

1.行政院：負責一般性大陸政策之決定與執行，在決策過程中，由各機關依其職權承擔幕僚業務，由陸委會綜合協調、審議；經作成決策後，仍交由各部會執行。

2.行政院大陸委員會：負責全盤性大陸政策及大陸工作的研究、規劃、審議、協調及部分跨部會事項之執行工作。

3.行政院其他各部會：從事主管業務有關之大陸政策與大陸工作的研究、規劃與執行事項。

4.財團法人海峽交流基金會：屬於民間團體，接受政府委託，處理兩岸民間交流涉及公權力之相關服務事宜，並向政府提供實務上之建議，作為決策之參考。

　　至其工作體系及運作如**圖17-1**。

第二節　台灣地區與大陸地區人民關係條例

壹、法源與定義

　　民國95年7月19日修正公布的「台灣地區與大陸地區人民關係條例」第1條開宗明義指出，「國家統一前，為確保台灣地區安全與民眾福祉，規範台灣地區與大陸地區人民之往來，並處理衍生之法律事件，特制定本條例。本條例未規定者，適用其他有關法令之規定」。

　　該條例計分總則、行政、民事、刑事、罰則及附則六章，96條。有關法定名詞定義如下（第2條）：

圖17-1　大陸政策與工作體系及運作圖

資料來源：行政院大陸委員會網頁。

一、**台灣地區**：指台灣、澎湖、金門、馬祖及政府統治權所及之其
他地區。

二、**大陸地區**：指台灣地區以外之中華民國領土。

三、**台灣地區人民**：指在台灣地區設有戶籍之人民。

四、**大陸地區人民**：指在大陸地區設有戶籍之人民。第3條規定，
本條例關於大陸地區人民之規定，於大陸地區人民旅居國外
者，適用之。

貳、主管機關──行政院大陸委員會

該關係條例第3-1條規定，行政院大陸委員會統籌處理有關大
陸事務，爲本條例之主管機關。另依據民國86年1月22日修正「行
政院大陸委員會組織條例」第1條，行政院爲統籌處理有關大陸事
務，特設行政院大陸委員會。

該會依據組織條例第4條規定設有企劃、文教、經濟、法政、
港澳、聯絡、秘書等七處，除港澳處於下一章列舉外，其餘各處職
掌依該條例第5至11條列舉如下：

一、企劃處掌理事項

㈠關於大陸政策之研究及綜合規劃事項。

㈡關於大陸情勢之研判事項。

㈢關於與國外研究中國大陸機構之聯繫事項。

㈣關於大陸相關資訊之蒐集、分析及出版事項。

㈤關於台灣地區與大陸地區資源利用、開發之綜合規劃事項。

㈥關於大陸事務之其他企劃事項。

爲執行上列事項，該處設第一科負責民意調查及綜合業務，第
二科負責策略規劃，第三科負責大陸情勢研判，第四科負責政策研
究，資研中心負責大陸暨兩岸資訊服務及出版業務。

二、文教處掌理事項

㈠關於台灣地區與大陸地區學術、文化、教育、科技、體育、大眾
　傳播等交流之審議、協調及聯繫事項。

㈡關於大陸政策文教業務之建議與擬辦事項。

㈢關於大陸事務之其他文教事項。

　　為執行上列事項，該處設第一科負責文教相關中介團體督導及
綜合業務，第二科負責學術、教育交流業務，第三科負責藝文、宗
教、少數民族、科技及體育交流業務，第四科負責大眾傳播交流業
務。

三、經濟處掌理事項

㈠關於台灣地區與大陸地區財稅、金融、經貿、交通、農林漁牧、
　環境保護等交流事項之審議、協調及聯繫事項。

㈡關於大陸政策經濟業務之建議與擬辦事項。

㈢關於大陸事務之其他經濟事項。

　　為執行上列事項，該處設第一科負責台商輔導、服務及大陸投
資業務，第二科負責涉外經貿、農林漁牧及環保業務，第三科負責
總體經貿、財金及綜合業務，第四科負責航運、旅行、「小三通」
及郵電業務。

四、法政處掌理事項

㈠關於台灣地區與大陸區法務、內政、衛生及勞工業務之研擬、審
　議、協調、聯繫及處理事項。

㈡關於台灣地區與大陸地區人民往來法規之研擬、審議及協調事
　項。

㈢關於大陸法制問題之研究事項。

㈣關於陸委會及大陸事務之其他法制事項。

　　為執行上列事項，該處設第一科負責衛生、綜合業務，第二科

負責兩岸涉外及蒙藏業務，第三科負責中介團體業務，第四科負責法務及大陸法制問題研究，第五科負責兩岸社會交流業務之協調處理。

五、聯絡處掌理事項

㈠關於大陸政策之宣導、新聞發布及聯繫事項。

㈡關於旅居國外之大陸地區人民及其團體之聯繫事項。

㈢關於大陸相關資訊之諮詢及服務事項。

㈣關於大陸事務之其他聯絡事項。

　　為執行上列事項，該處設第一科負責國會聯繫及其相關諮詢服務，第二科負責新聞發布與聯繫、禮賓，第三科負責大陸政策教育、宣導及綜合業務，第四科負責海外大陸人士聯繫、政策宣導及資料編譯。

六、秘書處掌理事項

㈠關於議事及業務管制事項。

㈡關於事務及出納事項。

㈢關於文書、印信及檔案管理事項。

㈣關於資訊相關業務之規劃及推動、軟體應用系統之發展及硬體設備之管理事項。

　　為執行上列事項，該處設第一科負責議事、業務管制及綜合業務，第二科負責事務、出納、財產管理，第三科負責文書、電務、印信管理，第四科負責資訊規劃、發展及管理，第五科負責機要業務，第六科負責檔案管理。

參、委託機構──財團法人海峽交流基金會

一、成立沿革

　　政府於民國76年11月2日開放台灣地區民眾赴大陸探親以來，

兩岸民間交流日益頻繁，對於增進兩岸人民彼此的瞭解固有正面之意義，但也由於接觸之廣泛，而衍生出海上犯罪、偷渡走私、文書查驗證、財產繼承、婚姻關係、經貿糾紛等諸多問題。為了解決上述因兩岸民間交流而衍生之問題，並兼顧兩岸情勢，行政院乃協助民間各界籌組「財團法人海峽交流基金會」（以下簡稱海基會），協助政府處理相關大陸事務。民國79年11月21日召開海基會捐助人會議，並舉行第一屆董監事第一次聯席會議，通過「財團法人海峽交流基金會捐助暨組織章程」；民國80年2月8日經行政院大陸委員會許可，並於同日向台北地方法院辦妥財團法人登記，3月9日正式對外服務。

依據「台灣地區與大陸地區人民關係條例」第4條規定，行政院得設立或指定機構，處理台灣地區與大陸地區人民往來有關之事務。行政院大陸委員會處理台灣地區與大陸地區人民往來有關事務，得委託前項之機構或符合下列要件之民間團體為之：

㈠設立時，政府捐助財產總額逾二分之一。

㈡設立目的為處理台灣地區與大陸地區人民往來有關事務，並以行政院大陸委員會為中央主管機關或目的事業主管機關。

民國80年4月9日與行政院大陸委員會簽訂委託契約，處理有關兩岸談判對話、文書查驗證、民眾探親商務旅行往來糾紛調處等涉及公權力之相關業務。

二、兩會關係

依據行政院大陸委員會網頁顯示，海基會的成立，係以協調處理兩岸人民往來有關事務，謀求保障兩地人民權益為宗旨的財團法人，並在陸委會委託契約授權的範圍內，與大陸方面相關單位或團體進行功能性與事務性的聯繫協商。總之，該會成立及運作之法規依據有三：

㈠「財團法人海峽交流基金會捐助暨組織章程」（94.8.11）。

(二)「財團法人海峽交流基金會組織規程」（95.3.3）。

(三)「受託處理大陸事務財團法人訂定協議處理準則」（83.1.17）。

而依據陸委會網頁顯示，海基會與陸委會具有下列兩種關係：

(一)**監督關係**

依「台灣地區與大陸地區人民關係條例」第4條等相關條文、「行政院大陸委員會組織條例」第3條及「民法」第32條規定，陸委會對海基會受託處理兩岸各項交流業務，有指示、監督權責。

(二)**委託關係**

陸委會與海基會另一層關係就是委託關係，屬於特別監督程序，雙方的權利義務，應依照委託契約約定，其監督範圍以委託事項為限。雙方互動關係，如指示、請求報告、履行，均以委託契約為依據。依「台灣地區與大陸地區人民關係條例」第5條規定，受委託簽署協議之機構、民間團體或其他具公益性質之法人，應將協議草案報經委託機關陳報行政院同意，始得簽署。

三、組織架構與職掌

「海基會組織規程」第2條規定，為辦理捐助章程所定及政府委辦之兩岸事務，設文化服務、經貿服務、法律服務、旅行服務、綜合服務及秘書等六處，並得視業務需要設人事室及會計室。各處職掌依據「海基會組織規程」第5至10條規定分別列舉如下：

(一)**文化服務處掌理事項**

1.關於兩岸教育、文化及藝術交流事項。

2.關於兩岸學術科技交流事項。

3.關於兩岸新聞體育交流事項。

4.關於大陸地區教育文化資訊之蒐集及諮詢服務事項。

5.關於受政府委託、章程所定及其他與文化服務有關事項。

(二)**經貿服務處掌理事項**

1.關於兩岸經貿交流事項。

2.關於兩岸經貿糾紛調處事項。

3.關於工商業者在大陸地區經貿活動之協助及輔導事項。

4.關於大陸地區經貿資訊之蒐集及諮詢服務事項。

5.關於受政府委託、章程所定及其他與經貿服務有關事項。

㈢**法律服務處掌理事項**

1.關於兩岸文書驗證及身分證明事項。

2.關於兩岸民事糾紛調處事項。

3.關於兩岸間文書送達、受託調查及其他司法協助事項。

4.關於大陸地區相關法規判解之蒐集及諮商服務事項。

5.關於受政府委託、章程所定及其他與法律服務有關事項。

㈣**旅行服務處掌理事項**

1.關於兩岸人民出入台灣及大陸地區協助事項。

2.關於兩岸探親旅行輔導及協調事項。

3.關於台灣地區人民在大陸地區停留權益保障事項。

4.關於大陸旅行資訊之蒐集及諮詢服務事項。

5.關於受政府委託、章程所定及其他與旅行服務有關事項。

㈤**綜合服務處掌理事項**

1.關於大陸資訊之蒐集、處理與運用事項。

2.關於出版發行事項。

3.關於教育訓練、規劃研究及推廣事項。

4.關於新聞處理與發布事項。

5.關於電腦系統之規劃與執行事項。

6.關於受政府委託、章程所定及其他與綜合服務有關事項。

㈥**秘書處掌理事項**

1.關於議事及業務管制事項。

2.關於庶務及出納事項。

3.關於文書、印信及檔案管理事項。

4.其他有關事項。

肆、與旅行業有關之規定

一、台灣地區人民進入大陸地區

「台灣地區與大陸地區人民關係條例」第9條規定，台灣地區人民進入大陸地區，應經一般出境查驗程序。主管機關得要求航空公司或旅行相關業者辦理前項出境申報程序。台灣地區公務員，國家安全局、國防部、法務部調查局及其所屬各級機關未具公務員身分之人員，應向內政部申請許可，始得進入大陸地區。但簡任第十職等及警監四階以下未涉及國家安全機密之公務員及警察人員赴大陸地區，不在此限。第9-1條又規定，台灣地區人民不得在大陸地區設有戶籍或領用大陸地區護照。

二、大陸地區人民進入台灣地區從事專業活動

「台灣地區與大陸地區人民關係條例」第10條規定，大陸地區人民非經主管機關許可，不得進入台灣地區。經許可進入台灣地區之大陸地區人民，不得從事與許可目的不符之活動。其許可辦法，由有關主管機關擬訂，報請行政院核定之。目前內政部民國97年7月31日修正發布「大陸地區專業人士來台從事專業活動許可辦法」，共31條。

三、禁止行為

「台灣地區與大陸地區人民關係條例」第15條規定，下列行為不得為之：

㈠使大陸地區人民非法進入台灣地區。

㈡明知台灣地區人民未經許可，而招攬使之進入大陸地區。

㈢使大陸地區人民在台灣地區從事未經許可或與許可目的不符之活動。

㈣僱用或留用大陸地區人民在台灣地區從事未經許可或與許可範圍

不符之工作。

(五)居間介紹他人為前款之行為。

四、大陸地區人民得申請來台從事商務或觀光活動

「台灣地區與大陸地區人民關係條例」第16條第1項規定，大陸地區人民得申請來台從事商務或觀光活動，其辦法，由主管機關定之。目前內政部與交通部於民國97年6月20日修正發布「大陸地區人民來台從事觀光活動許可辦法」，共31條。

五、強制出境與暫予收容

「台灣地區與大陸地區人民關係條例」第18條規定，進入台灣地區之大陸地區人民，有下列情形之一者，治安機關得逕行強制出境。但其所涉案件已進入司法程序者，應先經司法機關之同意：

(一)未經許可入境者。

(二)經許可入境，已逾停留、居留期限者。

(三)從事與許可目的不符之活動或工作者。

(四)有事實足認為有犯罪行為者。

(五)有事實足認為有危害國家安全或社會安定之虞者。

前項大陸地區人民，於強制出境前，得暫予收容，並得令其從事勞務。

六、兩岸直航或大三通

因應民國97年5月20日以後有關兩岸直航或大三通修正的規定如下：

(一)中華民國船舶、航空器及其他運輸工具，經主管機關許可，得航行至大陸地區。（第28條）

(二)中華民國船舶、航空器及其他運輸工具，不得私行運送大陸地區人民前往台灣地區及大陸地區以外之國家或地區。（第28-1條）

(三)大陸船舶、民用航空器及其他運輸工具，非經主管機關許可，不

得進入台灣地區限制或禁止水域、台北飛航情報區限制區域。前項限制或禁止水域及限制區域，由國防部公告之。（第29條）

㈣大陸船舶未經許可進入台灣地區限制或禁止水域，主管機關得逕行驅離或扣留其船舶、物品，留置其人員或為必要之防衛處置。（第29條）

㈤主管機關於實施台灣地區與大陸地區直接通商、通航及大陸地區人民進入台灣地區工作前，應經立法院決議；立法院如於會期內一個月未為決議，視為同意。（第95條）

七、大陸地區發行之人民幣券

㈠大陸地區發行之幣券，除其數額在行政院金融監督管理委員會所定限額以下外，不得進出入台灣地區。但其數額逾所定限額部分，旅客應主動向海關申報，並由旅客自行封存於海關，出境時准予攜出。（第38條第1項）

㈡行政院金融監督管理委員會得會同中央銀行訂定辦法，許可大陸地區發行之幣券，進出入台灣地區（第38條第2項），目前該會與中央銀行已於民國97年6月27日訂定發布「大陸地區發行之貨幣進出入台灣地區許可辦法」。

㈢大陸地區發行之幣券，於台灣地區與大陸地區簽訂雙邊貨幣清算協定或建立雙邊貨幣清算機制後，其在台灣地區之管理，準用「管理外匯條例」有關之規定（第38條第3項）。前項雙邊貨幣清算協定簽訂或機制建立前，大陸地區發行之幣券，在台灣地區之管理及貨幣清算，由中央銀行會同行政院金融監督管理委員會訂定辦法（第38條第4項），目前該會與中央銀行已於民國97年6月27日訂定發布「人民幣在台灣地區管理及清算辦法」。

㈣大陸地區發行之貨幣進出入台灣地區限額，由行政院金融監督管理委員會以命令定之（第38條第5項）。目前該會已於民國97年6月27日訂定發布大陸地區發行之幣券進出入台灣地區限額規定為

人民幣2萬元。

第三節　香港澳門關係條例

壹、法源與定義

依據民國95年5月30日修正「香港澳門關係條例」第1條揭示立法宗旨為：「為規範及促進與香港及澳門之經貿、文化及其他關係，特制定本條例。本條例未規定者，適用其他有關法令之規定。但台灣地區與大陸地區人民關係條例，除本條例有明文規定者外，不適用之。」依「香港澳門關係條例」第61條規定，民國89年10月25日修正訂定「香港澳門關係條例施行細則」。

該條例分為總則、行政、民事、刑事、罰則、附則等6章，共62條。其實施對象依據條例名稱即知是針對香港、澳門地區。重要的關鍵詞彙定義如下：

一、**香港**：依該條例第2條第1項，本條例所稱香港，指原由英國治理之香港島、九龍半島、新界及其附屬部分。

二、**澳門**：同條第2項，所稱澳門，係原由葡萄牙治理之澳門半島、氹仔島、路環島及其附屬部分。

三、**台灣地區及台灣地區人民**：該條例第3條，所稱台灣地區及台灣地區人民，依「台灣地區與大陸地區人民關係條例」之規定。

四、**香港居民**：本條例所稱香港居民，指具有香港永久居留資格，且未持有英國國民（海外）護照或香港護照以外之旅行證照者。（第4條第1項）

五、**香港護照**：依據「香港澳門關係條例施行細則」第3條，所稱香港護照，係指由香港政府或其他有權機構核發，供香港居民

國際旅行使用,具有護照功能之旅行證照。

六、**澳門居民**:該條例所稱澳門居民,指具有澳門永久居留資格,且未持有澳門護照以外之旅行證照或雖持有葡萄牙護照但係於葡萄牙結束治理前於澳門取得者。(第4條第2項)

七、**澳門護照**:依據「香港澳門關係條例施行細則」第4條,所稱澳門護照,係指由澳門政府或其他有權機構核發,供澳門居民國際旅行使用,具有護照功能之旅行證照。

貳、主管機關

「香港澳門關係條例」之主管機關,該條例第5條規定為行政院大陸委員會。第6條第1項又規定,行政院得於香港或澳門設立或指定機構或委託民間團體,處理台灣地區與香港或澳門往來有關事務。民國86年1月22日修正「行政院大陸委員會組織條例」第4條規定,該會設下列各處:企劃處、文教處、經濟處、法政處、港澳處、聯絡處、秘書處,各處職掌已如前述。惟港澳處依該條例第9條規定,掌理下列事項:

一、關於香港與澳門地區政策之研究及規劃事項。

二、關於香港與澳門地區有關事務之處理及協調事項。

三、關於香港與澳門地區同胞之聯繫及服務事項。

四、關於香港與澳門地區事務之其他事項。

為執行上列事項,該處設第一科負責港澳情勢之蒐集與研判,第二科負責港澳居民之聯繫、接待與交流業務,第三科負責港澳政策及法規之研究及規劃,第四科負責綜合管考工作。

「行政院大陸委員會組織條例」第20-1條規定,該會得視業務需要,於香港地區或澳門地區設辦事機構;其組織規程由該會擬訂,報請行政院核定之。該會遂於民國94年5月16日修正發布「行政院大陸委員會香港事務局辦事細則」,其第3條規定,該局設服

務、商務、新聞、聯絡及綜合等5組。並於民國94年5月16日修正發布「行政院大陸委員會澳門事務處辦事細則」，也於第3條規定設服務、聯絡及綜合組等3組。關於旅行證件服務等事項，無論是香港事務局或澳門事務處，都是由各該局、處的「服務組」辦理。

參、與旅行業務有關的入出境管理規定

一、一般規定

依據「香港澳門關係條例」第10條規定，台灣地區人民進入香港或澳門，依一般之出境規定辦理；其經由香港或澳門進入大陸地區者，適用「台灣地區與大陸地區人民關係條例」相關之規定。第11條又規定香港或澳門居民，經許可得進入台灣地區。前項許可辦法，由內政部擬訂，報請行政院核定後發布之。內政部遂於民國95年12月22日修正發布「香港澳門居民進入台灣地區及居留定居許可辦法」，分總則、入出境、居留、定居、附則等5章39條。故依該辦法第2條規定，其主管機關為內政部。第3條，香港或澳門居民應持有效之入出境證件及有效期間六個月以上之香港或澳門護照，經機場、港口查驗入出境。香港或澳門居民依該辦法規定入出境前，應填入出境登記表，由機場、港口入出境查驗單位於其入出境查驗時收繳，送內政部警政署入出境管理局處理。

目前現行與香港、澳門有關的入出境管理法規、行政規則及其公布日期，依據內政部入出境管理局網頁顯示如下所列：

㈠「香港澳門關係條例」（95.5.30）。

㈡「香港澳門關係條例施行細則」（89.10.25）。

㈢「香港澳門居民進入台灣地區及居留定居許可辦法」（95.12.22）。

㈣「大陸地區人民及香港澳門居民收容處所設置及管理辦法」（93.3.15）。

㈤「大陸地區人民及香港澳門居民強制出境處理辦法」
（93.3.15）。

㈥「取得華僑身分香港澳門居民聘僱及管理辦法」（93.12.22）。

㈦「香港澳門居民來台就學辦法」（97.3.11）。

㈧「香港澳門學歷檢覈及採認辦法」（86.6.29）。

㈨「駐香港或澳門機構在當地聘僱人員及聘僱期間認定辦法」
（86.7.1）。

㈩「行政院大陸委員會香港事務局組織規程」（91.5.8）。

㈪「行政院大陸委員會澳門事務處組織規程及編制表」（88.4.6）。

㈫「大陸地區人民及香港澳門居民入出境許可證件規費收費標準」
（95.9.7）。

㈬「香港澳門居民申請進入台灣地區及居留定居作業規定」
（93.12.20）。

㈭「香港澳門專業人士申請在台灣地區居留資格審核表」
（93.12.20）。

㈮「香港澳門居民申請臨時入境停留作業規定」（94.4.19）。

㈯「外來人口統一證號核發作業規定」（93.12.20）。

二、港澳回歸前身分認定

「香港澳門關係條例」第4條第2項特別針對香港或澳門居民，
如於香港或澳門分別於英國及葡萄牙結束其治理前，取得華僑身分
者及其符合中華民國國籍取得要件之配偶及子女，在該條例施行前
之既有權益，應予維護。施行細則第5條，香港居民申請進入台灣
地區或在台灣地區主張其為香港居民時，相關機關得令其陳明未持
有英國國民（海外）護照或香港護照以外旅行證照之事實或出具證
明。施行細則第6條，澳門居民申請進入台灣地區或在台灣地區主
張其為澳門居民時，相關機關得令其陳明未持有葡萄牙護照或澳門
護照以外旅行證照之事實或出具證明。前項葡萄牙護照，以葡萄牙

結束其治理前，於澳門取得者爲限。

三、華僑身分

　　該施行細則第7條規定，該條例第4條第3項所稱取得華僑身分者，係指取得僑務委員會核發之華僑身分證明書者。香港或澳門居民主張其已取得前項華僑身分者，應提出前項華僑身分證明書，必要時，相關機關得向僑務委員會查證。

四、強制出境

　　該條例第14條規定，進入台灣地區之香港或澳門居民，有下列情形之一者，治安機關得逕行強制出境，但其所涉案件已進入司法程序者，應先經司法機關之同意：

㈠未經許可入境者。

㈡經許可入境，已逾停留期限者。

㈢從事與許可目的不符之活動者。

㈣有事實足認爲有犯罪行爲者。

㈤有事實足認爲有危害國家安或社會安定之虞者。

　　前項香港或澳門居民，於強制出境前，得暫予收容，並得令其從事勞務。

　　同條第3項又規定，強制出境處理辦法及收容處所之設置及管理辦法，由內政部擬訂，報請行政院核定後發布之。內政部於民國93年3月15日分別訂定「大陸地區人民及香港澳門居民強制出境處理辦法」以及「大陸地區人民及香港澳門居民收容處所設置及管理辦法」。

第四篇

觀光旅館
與餐飲業經營

第六章

觀光旅館業管理及法規

第一節　法源、定義及主管機關

壹、法源

一、依據「發展觀光條例」第66條第2項：觀光旅館業、旅館業之設立、發照、經營設備設施、經營管理、受僱人員管理及獎勵等事項之管理規則，由中央主管機關定之。中央主管機關交通部遂依據此一委任立法，於民國97年6月19日修正發布「**觀光旅館業管理規則**」，並於該規則第1條明示法源。

二、該條例第22條第2項及第24條第2項分別規定：主管機關為維護觀光旅館（旅館）旅宿之安寧，得會商相關機關訂定有關之規定。因此交通部邀相關機關訂定「**觀光旅館及旅館旅宿安寧維護辦法**」，並於民國91年5月17日發布實施，第1條亦明示法源。

三、該條例第23條第2項規定：觀光旅館之建築及設備標準，由中央主管機關會同內政部定之。中央觀光主管機關交通部即會同中央建築主管機關內政部訂定「**觀光旅館建築及設備標準**」，於民國97年7月1日發布實施，第1條亦明示法源。

貳、定義

依據「發展觀光條例」第2條第7款：所謂**觀光旅館業**，係指經營國際觀光旅館或一般觀光旅館，對旅客提供住宿及相關服務之營利事業。「觀光旅館建築及設備標準」第2條：本標準所稱之觀光旅館係指**國際觀光旅館**及**一般觀光旅館**。「觀光旅館業管理規則」第2條亦規定：「觀光旅館業」經營之「觀光旅館」分為國際觀光旅館及一般觀光旅館，其建築及設備應符合「觀光旅館建築及設備

標準」之規定。

從上可知，觀光旅館業是觀光產業之一，與觀光休閒業、旅行業併列；觀光旅館是觀光旅館業者的企業體，又分為國際觀光旅館及一般觀光旅館兩種。從法規的定義及法源而言，觀光旅館又與**旅館業**及**民宿**有別而併列。

參、主管機關

主管機關與受理機關不同，前者負政策責任，後者負行政責任，諸如觀光旅館業之籌設、變更、轉讓、檢查、輔導、獎勵、處罰與監督管理事項皆屬之，容後介紹。至於主管機關，依「發展觀光條例」第3條明定：本條例所稱主管機關，在中央為交通部，在直轄市為直轄市政府，在縣（市）為縣（市）政府。

「發展觀光條例」第4條第2項：直轄市、縣（市）主管機關為主管地方觀光事務，得視實際需要，設立觀光機構。有關觀光旅館業須由地方配合管理輔導事項，即由地方觀光機構負責。地方觀光機構因「地方制度法」之授權地方自治，故組織型態、職掌與規模不一。

第二節 觀光旅館業之籌設、發照及變更

壹、籌設概況

依據「發展觀光條例」第21條規定：經營觀光旅館業者，應先向中央主管機關申請核准，並依法辦妥公司登記後，領取觀光旅館業執照，始得營業。但為因應早期並非依照此一規定申請核准，目前也許可經營觀光旅館業務如救國團、退輔會所屬及圓山大飯店等業者有合法補救機會，特於該條例第70條規定：「於中華民國69年

11月24日前已經許可經營觀光旅館業務而非屬公司組織者,應自本條例施行之日起一年內,向該管主管機關申請觀光旅館營業執照,始得繼續營業」之**補救條款**,溯自民國90年11月14日「發展觀光條例」修正公布迄今,全國觀光旅館業當已合法矣!

目前台灣地區觀光旅館及客房數,按照交通部觀光局網站統計資料如**表18-1**。

貳、專用標識

非依「觀光旅館業管理規則」申請核准之旅館,不得使用國際觀光旅館或一般觀光旅館之名稱或專用標識。**國際觀光旅館**及**一般觀光旅館**專用標識應編號列管,其型式如**圖18-1**。(第3條)

該規則第24條規定,觀光旅館業應將觀光旅館業專用標識,置於門廳明顯易見之處。觀光旅館業經申請核准註銷其營業執照或經受停止營業或廢止營業執照之處分者,應繳回觀光旅館業專用標識。未依前項規定繳回觀光旅館業專用標識者,由主管機關公告註銷,觀光旅館業不得繼續使用之。

(一)國際觀光旅館專用標識 　　(二)一般觀光旅館專用標識

尺寸:53.5×53.5(公分)　　　尺寸:36.5×36.5(公分)

背面貼附編號小銅片　　　　　背面貼附編號小銅片

圖18-1　觀光旅館專用標識

表18-1　台灣地區觀光旅館及客房數統計表　　　　　　　　　　　　　　（民國97年9月）

地區＼客房數	國際觀光旅館					一般觀光旅館					合計				
	家數	單人房	雙人房	套房	小計	家數	單人房	雙人房	套房	小計	家數	單人房	雙人房	套房	小計
臺北市	23	2,326	4,557	900	7,783	10	524	710	149	1,383	33	2,850	5,267	1,049	9,166
高雄市	8	1,239	1,361	253	2,853	0	0	0	0	0	8	1,239	1,361	253	2,853
基隆市	0	0	0	0	0	1	73	64	4	141	1	73	64	4	141
台北縣	0	0	0	0	0	4	155	72	47	274	4	155	72	47	274
桃園縣	2	168	393	37	598	3	272	185	72	529	5	440	578	109	1,127
新竹市	2	211	223	31	465	1	76	41	4	121	3	287	264	35	586
台中市	5	739	545	77	1,361	1	116	26	7	149	6	855	571	84	1,510
台中縣	0	0	0	0	0	1	71	102	16	189	1	71	102	16	189
南投縣	2	66	154	87	307	1	28	24	2	54	3	94	178	89	361
嘉義縣	0	0	0	0	0	2	69	44	19	132	2	69	44	19	132
嘉義市	1	23	216	6	245	0	0	0	0	0	1	23	216	6	245
台南市	3	324	264	76	664	0	0	0	0	0	3	324	264	76	664
高雄縣	1	34	158	9	201	1	17	21	2	40	2	51	179	11	241
屏東縣	1	9	87	11	107	0	0	0	0	0	1	9	87	11	107
台東縣	2	122	519	14	655	2	24	125	6	155	4	146	644	20	810
花蓮縣	2	143	247	69	459	0	0	0	0	0	2	143	247	69	459
宜蘭縣	6	517	1,020	70	1,607	1	15	86	8	109	7	532	1,106	78	1,716
台灣省 宜蘭縣	1	36	132	30	198	2	106	63	32	201	3	142	195	62	399
澎湖縣	0	0	0	0	0	1	44	17	17	78	1	44	17	17	78
小計	28	2,392	3,958	517	6,867	21	1,066	870	236	2,172	49	3,458	4,828	753	9,039
合計	59	5,975	9,876	1,670	17,503	31	1,590	1,580	385	3,555	90	7,547	11,456	2,055	21,058

資料來源：交通部觀光局網頁。

545

參、申請文件清單

經營觀光旅館業者，依「觀光旅館業管理規則」第4條第1項規定，應先備具下列文件，向主管機關申請核准籌設：

一、觀光旅館業籌設申請書。

二、發起人名冊或董事、監察人名冊。

三、公司章程。

四、營業計畫書。

五、財務計畫書。

六、最近3個月之土地登記謄本及土地使用分區證明；其土地非申請人所有者，並應附土地所有人出具之土地使用權同意書；以既有建築物供作觀光旅館使用者，並應備具最近3個月之建築物登記謄本；建築物非申請人所有者，並應附建築物所有權人出具之建築物使用權同意書。

七、建築設計圖說。

八、設備總說明書。

肆、受理機關

「觀光旅館業管理規則」第2-1條規定，觀光旅館業之籌設、變更、轉讓、檢查、輔導、獎勵、處罰與監督管理事項，除在直轄市之一般觀光旅館業，得由交通部委任直轄市政府執行外，其餘由交通部委任交通部觀光局執行之。觀光旅館業發照及辦理等級評鑑事項，由交通部委任交通部觀光局執行之。

受理之主管機關應於收件後15日內，將審查結果函復申請人；對於符合規定之案件，並應將核准籌設函件副本抄送有關機關。主管機關審查觀光旅館建築設計圖說，應向申請人收取審查費；設計

圖說變更時，亦同。（第4條第2項及第3項）

伍、辦理公司登記

依該規則第4條規定申請核准籌設觀光旅館業者，應依法辦理公司登記，並備具下列文件報請原受理機關備查：

一、公司登記證明文件影本。

二、董事及監察人名冊。

前項登記事項有變更時，應於公司主管機關核准日起15日內，報請原受理機關備查。

陸、申請建造執照

一、經核准籌設之觀光旅館，其申請人應於2年內依「建築法」之規定，向當地主管建築機關申請核發用途為觀光旅館之建造執照依法興建，並於取得使用執照之日起15日內報原受理機關備查；逾期未申請並取得建造執照或使用執照者，即廢止其籌設之核准，並副知相關機關。但有正當事由者，得於期限屆滿前報請原受理機關予以展期。（第7條第1項）

二、觀光旅館業其建築物於興建前或興建中變更原設計時，應備具變更設計圖說及有關文件，報請原受理機關核准，並依建築法令相關規定辦理。（第7條第3項）

三、觀光旅館於籌設中轉讓他人者，應備具下列文件，申請原受理機關核准：（第7條第4項）

　㈠觀光旅館籌設核准轉讓申請書。

　㈡有關契約書副本。

　㈢轉讓人之股東會議事錄或股東同意書。

　㈣受讓人之營業計畫書及財務計畫書。

四、觀光旅館業於籌設中因公司合併，應由存續公司或新設公司備

具下列文件，報原受理機關備查：（第7條第5項）

㈠股東會及董事會決議合併之議事錄。

㈡公司合併登記之證明文件及合併契約書副本。

㈢土地及建築物所有權變更登記之證明文件。

㈣存續公司或新設公司之營業計畫及財務計畫書。

柒、警察、建管、消防、衛生查驗

觀光旅館業籌設完成後，應備具下列文件報請原受理機關會同警察、建築管理、消防及衛生等有關機關查驗合格後，由交通部觀光局發給觀光旅館業營業執照及觀光旅館業專用標識，始得營業：（第8條）

一、觀光旅館業營業執照申請書。

二、建築物使用執照影本及竣工圖。

三、公司登記證明文件影本。

捌、核發營業執照及專用標識

興建觀光旅館客房間數在300間以上，具備下列條件，得依前條規定申請查驗，符合規定者，發給觀光旅館業營業執照及觀光旅館專用標識，先行營業：

一、領有觀光旅館之全部建築物使用執照及竣工圖。

二、客房裝設完成已達60％，且不少於240間；營業之樓層並已全部裝設完成。

三、餐廳營業之合計面積，不少於營業客房數乘1.5平方公尺，營業之樓層並已全部裝設完成。

四、門廳樓層、會客室、電梯、餐廳附設之廚房、衣帽間及盥洗室均已裝設完成。

五、未裝設完成之樓層，應設有敬告旅客注意安全之明顯標識。

前項先行營業之觀光旅館業，應於一年內全部裝設完成，並依前條規定報請查驗合格。但有正當理由者，得報請原受理機關予以展期，其期限不得超過一年。（第9條）

玖、變更為觀光旅館使用

一、經核准與其他用途之建築物綜合設計共同使用基地之觀光旅館，於營業後，如需將同幢其他用途部分變更為觀光旅館使用者，應先檢附下列文件，申請原受理機關核准：（第11條第1項）

　㈠營業計畫書。

　㈡財務計畫書。

　㈢申請變更為觀光旅館使用部分之建築物所有權狀影本或使用權同意書。

　㈣建築設計圖說。

　㈤設備說明書。

二、觀光旅館於變更部分竣工後，應備具下列文件，申請原受理機關查驗合格後，始得營業：（第11條第2項）

　㈠建築物變更使用執照核准文件影本及竣工圖。

　㈡建築管理與防火避難設施及防空避難設備、消防安全設備、營業衛生、安全防護等事項，經有關機關查驗合格之文件。

拾、變更建築及設備

觀光旅館之門廳、客房、餐廳、會議場所、休閒場所、商店等營業場所用途變更者，應於變更前，報請原受理機關核准。非經原受理機關查驗符合「觀光旅館建築及設備標準」者，不得使用。前項變更，原受理機關應通知有關機關逕依各該管法令規定辦理。（第12條）

拾壹、變更名稱、地址及負責人等

觀光旅館業之組織、名稱、地址及代表人有變更時，應自公司主管機關核准變更登記之日起15日內，備具下列文件送請原受理機關辦理變更登記，並由交通部觀光局換發觀光旅館業營業執照：

一、觀光旅館業變更登記申請書。

二、公司登記證明文件影本、股東會議事錄或股東同意書或董事會議事錄。

觀光旅館業所屬觀光旅館之名稱變更時，依前項規定辦理。但不適用公司主管機關核准變更登記之規定。（第13條）

拾貳、申請評鑑等級

依「觀光旅館業管理規則」第2-1條第2項規定，觀光旅館業發照及辦理等級評鑑事項，由交通部委任交通部觀光局執行之。觀光旅館之等級評鑑標準表由交通部觀光局按民國97年7月1日交通部與內政部會銜令修正之「觀光旅館建築及設備標準」評定之。交通部得辦理觀光旅館等級評鑑，並依評鑑結果發給等級區分標識。前項等級評鑑之基準及等級區分標識，由交通部觀光局依其建築與設備標準、經營管理狀況、服務品質等訂定之。觀光旅館業應將第一項規定之等級區分標識，置於受評鑑觀光旅館門廳明顯易見之處。交通部為辦理第一項評鑑事務，得委託民間團體辦理。交通部為前項之委託時，應將委託事項及法規依據公告之，並刊登政府公報。（第14條）

拾參、其他

一、觀光旅館之中、外文名稱，不得使用其他觀光旅館已登記之相同或類似名稱。但依規定報備加入國內、外旅館聯營組織者，

不在此限。（第6條）

二、觀光旅館建築物之增建、改建及修建，準用關於籌設之規定辦理；但免附送公司發起人名冊或董事、監察人名冊。（第10條）

三、申請觀光旅館業營業執照、專用標識及其換發或補發，應繳納規費。（第15條）其收費基準依第44條規定如下：

㈠核發觀光旅館業營業執照費新台幣3,000元。

㈡換發或補發觀光旅館營業執照費新台幣1,500元。

㈢核發或補發國際觀光旅館專用標識費新台幣20,000元；核發或補發一般觀光旅館專用標識費新臺幣15,000元。

㈣觀光旅館審查費：

　1.籌設客房100間以下者，每件收取審查費新臺幣12,000元。超過100間時，每增加100間需增收新臺幣6,000元，餘數未滿100間者，以100間計，變更時減半收取審查費。

　2.營業中之觀光旅館變更案件，每件收取審查費均為新臺幣6,000元。

經綜合前述規定，觀光旅館籌設申請之流程及說明如**圖18-2**所示。

申請人應檢附文件：
1. 籌設申請書。
2. 發起人名冊或董監事名冊。
3. 公司章程。
4. 營業計畫書。
5. 財務計畫書。
6. 土地所有權狀或土地使用權同意書及土地使用分區證明；既有建築物擬作為觀光旅館者應具建築物所有權或建築物使用權同意書。
7. 建築物設計圖說。
8. 設備總說明書。

申請人應辦事項：
1. 向經濟部申請公司設立（變更）登記。
2. 向地方政府建管機關申請建造執照。

申請人應檢附文件：
1. 觀光旅館業營業執照申請書。
2. 建築物使用執照影本及竣工圖。
3. 公司執照影本及職員名冊。

申請人應辦事項：
1. 向地方工商主管機關請領營利事業登記證。
2. 向地方稅捐主管機關申請稅籍及發票。
3. 正式營業。

附註
1. 觀光旅館申請案件，國際觀光旅館及一般觀光旅館由交通部觀光局受理；直轄市之一般觀光旅館由直轄市觀光主管機關受理。
2. 建築及設備標準應符合「觀光旅館業管理規則」附表一（一般觀光旅館）或附表二（國際觀光旅館）之規定。
3. 營業及財務計畫內容應包括項目請參照營業及財務計畫提要。
4. 申請人應於核准籌設日起二年內向當地主管機關申請用途為觀光旅館之建造執照依法興建；既有建築物應於核准籌設日起二年內向當地主管建築機關申請核發用途為觀光旅館之使用執照，逾期即撤銷其籌設之核准。
5. 申請人應將開工日及施工進度於每月七日以前向原受理之觀光主管機關報備。
6. 下列人員不得為公司發起人、負責人、董事及監察人：
 (1) 有「公司法」第30條各款情事之一者。
 (2) 曾經營觀光旅館業受撤銷執照處分尚未逾五年者。

圖18-2　觀光旅館籌設申請之流程圖

資料來源：交通部觀光局。

第三節　觀光旅館業之經營與管理

壹、責任保險

觀光旅館業依「觀光旅館業管理規則」第19條規定，應對其經營之觀光旅館業務，投保**責任保險**。其保險範圍及最低投保金額如下：

一、每一個人身體傷亡：新台幣200萬元。

二、每一事故身體傷亡：新台幣1,000萬元。

三、每一事故財產損失：新台幣200萬元。

四、保險期間總保險金額：新台幣2,400萬元。

貳、遵守事項

一、觀光旅館之經營管理，應遵守下列規定：（第20條）

　　㈠不得代客媒介色情或為其他妨害善良風俗或詐騙旅客之行為。

　　㈡附設表演場所者，不得僱用未經核准之外國藝人演出。

　　㈢附設夜總會供跳舞者，不得僱用或代客介紹職業或非職業舞伴或陪侍。

二、觀光旅館業發現旅客有下列情形之一者，應即為必要之處理或報請當地警察機關處理：（第21條）

　　㈠有危害國家安全之嫌疑者。

　　㈡攜帶軍械、危險物品或其他違禁物品者。

　　㈢施用煙毒或其他麻醉藥品者。

　　㈣有自殺企圖之跡象或死亡者。

　　㈤有聚賭或為其他妨害公眾安寧、公共秩序及善良風俗之行

為，不聽勸止者。

㈥未攜帶身分證明文件或拒絕住宿登記而強行住宿者。

㈦有其他犯罪嫌疑者。

三、觀光旅館業發現旅客罹患疾病時，應於24小時內協助就醫。（第22條）

四、觀光旅館業應將旅客寄存之金錢、有價證券、珠寶或其他貴重物品妥為保管，並應旅客之要求掣給收據，如有毀損、喪失，依法負賠償責任。（第17條）

五、觀光旅館業發現旅客遺留之行李物品，應登記其特徵及發現時間、地點，並妥為保管，已知其所有人及住址者，應通知其前來認領或送還，不知其所有人者，應報請該管警察機關處理。（第18條）

六、觀光旅館業收取自備酒水服務費用者，應將其收費方式、計算基準等事項，標示於網站、菜單及營業現場明顯處。（第24-1條）

參、表報事項

一、觀光旅館業應備置**旅客資料活頁登記表**，將每日住宿旅客依式登記，並送該管警察所或分駐（派出）所，送達時間，依當地警察局、分局之規定。前項旅客登記資料，其保存期間為半年。（第16條）

二、觀光旅館業開業後，應將下列資料依限填表分報交通部觀光局及該管直轄市政府：（第26條）

㈠**每月營業收入、客房住用率、住客人數統計**及**外匯收入實績**，於次月15日前。

㈡**資產負債表、損益表**，於次年6月30日前。

三、觀光旅館業**客房之定價**，由該觀光旅館業自行訂定後，報請原受理機關備查，並副知當地觀光旅館商業同業公會；變更時亦

同。觀光旅館業應將客房之定價、旅客住宿須知及避難位置圖置於客房明顯易見之處。（第23條）

肆、轉讓及承租之申請

一、出租或轉讓

依「觀光旅館業管理規則」核准之觀光旅館建築物除全部轉讓外，不得分割轉讓。（第27條第1項）

觀光旅館業將其觀光旅館之全部建築物及設備出租或轉讓他人經營觀光旅館業時，應先由雙方當事人備具下列文件，申請原受理機關核准：（第27條第2項）

㈠觀光旅館籌設核准轉讓申請書。

㈡有關契約書副本。

㈢出租人或轉讓人之股東會議事錄或股東同意書。

㈣承租人或受讓人之營業計畫書及財務計畫書。

二、承租或受讓

申請案件經核定後，承租人或受讓人應於二個月內依法辦妥公司設立登記或變更登記，並由雙方當事人備具下列文件，向原受理機關申請核准，由交通部觀光局核發觀光旅館業營業執照：（第27條第3項）

㈠觀光旅館業營業執照申請書。

㈡原領觀光旅館業營業執照。

㈢承租人或受讓人之公司章程、公司登記證明文件影本、董事及監察人名冊。

前項所定期限，如有正當事由，其承租人或受讓人得申請展延2個月，並以一次為限。

伍、公司合併之申請

　　觀光旅館業因公司合併，其觀光旅館之全部建築物及設備由存續公司或新設公司依法概括承受者，應由存續公司或新設公司備具下列文件，申請原受理機關核准：

一、股東會及董事會決議合併之議事錄或股東同意書。

二、公司合併登記之證明及合併契約書副本。

三、土地及建築物所有權變更登記之證明文件。

四、存續公司或新設公司之營業計畫書及財務計畫書。

　　前項申請案件經核准後，存續公司或新設公司應於2個月內依法辦妥公司變更登記，並備具下列文件，向原受理機關申請核准，由交通部觀光局換發觀光旅館業營業執照：

一、觀光旅館業營業執照申請書。

二、原領觀光旅館業營業執照。

三、存續公司或新設公司之公司章程、公司登記證明文件影本、董事及監察人名冊。

　　前項所定期限，如有正當事由，其存續公司或新設公司得申請展延2個月，並以一次為限。（第27-1條）

陸、買賣承受

　　觀光旅館建築物經法院拍賣或經債權人依法承受者，其買受人或承受人申請繼續經營觀光旅館業時，應於拍定受讓後檢送不動產權利移轉證書及所有權狀，準用關於籌設之有關規定，申請原受理機關辦理籌設及發照。第三人因向買受人或承受人受讓或受託經營觀光旅館業者，亦同。觀光旅館土地及建築物經法院強制分割者，於申請籌設時，得免附經法院強制分割後非產權土地之使用權同意書。但應檢附經法院同意產權移轉證明文件。前二項申請案件，其

建築設備標準，未變更使用者，適用原籌設時之法令審核。但變更使用部分，適用申請時之法令。（第28條）

柒、暫停營業

一、觀光旅館業暫停營業一個月以上者，應於15日內備具股東會議事錄或股東同意書報原受理機關備查。（第29條第1項）

二、申請暫停營業期間，最長不得超過一年。其有正當事由者，得申請展延一次，期間以一年為限，並應於期間屆滿前15日內提出申請。停業期限屆滿後，應於15日內向原受理機關申請復業。（第29條第2項）

三、觀光旅館業因故結束營業或其觀光旅館建築物主體滅失者，應於15日內，檢附下列文件向原受理機關申請註銷觀光旅館業營業執照：

　㈠原核發觀光旅館業營業執照、專用標識及等級區分標識。

　㈡股東會議事錄或股東同意書。

　　申請註銷未於期限內辦理者，原受理機關得逕將觀光旅館業營業執照、專用標識及等級區分標識予以註銷。（第29條第3項至第4項）

捌、稅捐減免

　　觀光旅館業得適用之稅捐減免相關法規如下：

一、「促進產業升級條例」。

二、「促進產業升級條例施行細則」。

三、「民營交通事業購置設備或技術適用投資抵減辦法」。

四、「民營交通事業購置設備或技術適用投資抵減項目表」。

五、「受理民營交通事業申辦投資抵減審核作業要點」。

六、「公司研究與發展人才培訓及建立國際品牌形象支出適用投資

抵減辦法」。

七、「公司投資於資源貧瘠或發展遲緩地區適用投資抵減辦法」。

玖、其他注意事項

一、觀光旅館業於開業前或開業後，不得以保證支付租金或利潤等方式招攬銷售其建築物及設備之一部或全部。（第25條）

二、觀光旅館業不得將其客房之全部或一部出租他人經營。觀光旅館業將所營觀光旅館之餐廳、會議場所及其他附屬設備之一部出租他人經營，其承租人或僱用之職工均應遵守「觀光旅館業管理規則」之規定；如有違反時，觀光旅館業仍應負該規則規定之責任。（第30條）

三、觀光旅館業參加國內、外旅館聯營組織經營時，應依有關法令規定辦理後，檢附契約書等相關文件報請原受理機關備查。其由直轄市主管機關備查者，並應副知交通部觀光局。（第31條）

四、觀光旅館業對於主管機關及其他國際民間觀光組織所舉辦之推廣活動，應積極配合參與。（第32條）

第四節　觀光旅館從業人員之管理

壹、專業與訓練

一、觀光旅館業之經理人應具備其所經營業務之專門學識與能力。（第34條）

二、觀光旅館業對其僱用之職工，應實施職前及在職訓練，必要時得由主管機關協助之。
主管機關為提高觀光旅館從業人員素質所舉辦之專業訓練，觀

光旅館業應依規定派員參加並應遵守受訓人員應遵守事項。

前項專業訓練，主管機關得收取報名費、學雜費及證書費。
（第33條）

貳、人事管理

一、觀光旅館業應依其業務，分設部門，各置經理人，並應於公司
　　主管機關核准日起15日內，報請原受理機關備查，其經理人變
　　更時亦同。（第35條）

二、觀光旅館業為加強推展國外業務，得在國外重要據點設置業務
　　代表，並應於設置後一個月內報請原受理機關備查。（第36
　　條）

三、觀光旅館業對其僱用之人員，應嚴加管理，隨時登記其異動，
　　並對「觀光旅館業管理規則」規定人員應遵守之事項負監督責
　　任。前項僱用之人員，應給予合理之薪金，不得以小帳分成抵
　　充其薪金。（第37條）

參、行為規範

一、觀光旅館業對其僱用之人員，應製發制服及易於識別之胸章。
　　並於工作時應穿著制服及配戴有姓名或代號之胸章，並不得有
　　下列行為：（第38條）

　　㈠代客媒介色情、代客僱用舞伴或從事其他妨害善良風俗行為。

　　㈡竊取或侵占旅客財物。

　　㈢詐騙旅客。

　　㈣向旅客額外需索。

　　㈤私自兌換外幣。

二、觀光旅館業從業人員有下列情事之一者，主管機關得予以獎勵
　　或表揚：（第42條）

㈠推動觀光事業有卓越表現者。

㈡對觀光旅館管理之研究發展，有顯著成效者。

㈢接待觀光旅客服務周全，獲有好評或有感人事蹟者。

㈣維護國家榮譽，增進國際友誼，表現優異者。

㈤在同一事業單位連續服務滿十五年以上，具有敬業精神者。

㈥其他有足以表揚之事蹟者。

三、觀光旅館業或業者有下列情事之一者，主管機關得予以獎勵或
　　表揚：（第41條）

㈠維護國家榮譽或社會治安有特殊貢獻者。

㈡參加國際推廣活動，增進國際友誼有重大表現者。

㈢改進管理制度及提高服務品質有卓越成效者。

㈣外匯收入有優異業績者。

㈤其他有足以表揚之事蹟者。

肆、罰則

一、業者部分

　　依據「觀光旅館業管理規則」第43條第1項規定，觀光旅館業
違反該規則第6條、第9條、第1條至第13條、第14條第4項、第16條
至第18條、第20條第2款及第3款、第21條至第23條、第24條第1項
及第2項、第24-1條、第25條至第27-1條、第29條第3項至第31條、
第33條第2項、第35條、第37條或第38條第1項規定者，由原受理機
關依「發展觀光條例」第55條第2項第3款規定處罰之。

　　所謂該條例第55條第2項第3款規定處罰，係指有下列情形之一
者，處新台幣30,000元以上、150,000元以下罰鍰；情節重大者，得
廢止其營業執照，又可分為：

㈠觀光旅館業違反第22條規定，亦即經營核准登記範圍外業務。

㈡違反第42條規定，暫停營業或暫停經營未報請備查或停業期間屆

滿未申報復業。

㈢違反依「發展觀光條例」所發布之命令。

　　觀光旅館業未依該條例領取營業執照而經營觀光旅館業務者，處新台幣90,000元以上、450,000元以下罰鍰，並禁止其營業。

　　另如末依第41條第3項規定繳回觀光專用標識，或未經主管機關核准擅自使用觀光專用標識者，處新台幣30,000元以上、150,000元以下罰鍰，並勒令其停止使用及拆除之。

二、從業人員部分

　　依據「觀光旅館業管理規則」第43條第2項規定，觀光旅館業僱用之人員違反第38條第2項第2款、第4款或第5款規定者由原受理機關依該條例第58條第1項第2款規定處罰之。

伍、聘僱外籍人員

一、需具備之資格

　　外籍人員受聘僱在觀光旅館從事專門性或技術性工作，所需具備之資格如下：

㈠依「專門職業及技術人員考試法」及其施行細則規定，取得與其所任工作相關證書或執業資格者。

㈡具備國內外大學以上學校相關系所博士學位或碩士學位，並具一年以上相關工作經驗，或學士學位並具二年以上相關工作經驗者。

㈢其他受高等教育或專業訓練，或經專業考試，或曾師事專家而具業務經驗並具有成績，或自力學習而有創見及特殊表現者。

二、需具備之申請文件

　　觀光旅館業申請外籍人員聘僱案或續聘案，依據「公民營交通事業聘僱專門性技術工作人員許可及管理辦法」，需要檢附下列相關文件：

㈠申請書。

㈡經濟部公司證明文件、縣（市）政府營利事業登記證及交通部觀
光旅館業營業執照影本各一份（續聘者免附）。

㈢聘僱契約書副本一份（應載明聘僱期間、職務、工作內容、薪津
等）。

㈣應聘外藉人員資料表二份（續聘者免附）。

㈤應聘外籍人員之護照影本或其他身分證明文件一份。

㈥應聘外籍人員符合學、經歷資格之證明文件影本一份（續聘者免
附）。

㈦前項之文件為國內經歷者須附歷年核准來台工作證明文件及二年
以上工作所得稅扣繳憑單影本各一份。

㈧續聘人員原核准聘僱函及在華期間納稅證明影本各一份。

三、外籍人員申請轉換雇主

　　觀光旅館業申請外籍人員轉換雇主聘僱案，依據該辦法規定，
由新雇主與原雇主檢附下列相關文件：

㈠申請書。

㈡原許可文件。

㈢原雇主開具離職證明書。

㈣聘僱契約書副本一份（應載明聘僱期間、職務、工作內容、薪津
等）。

㈤納稅證明。

第五節　觀光旅館建築及設備標準

　　交通部與內政部民國97年7月1日依據「發展觀光條例」第23條
第2項授權訂定「觀光旅館建築及設備標準」，其第2條規定，所稱
之觀光旅館係指國際觀光旅館及一般觀光旅館。茲就兩者共同必具

以及各別建築設備標準，分別列舉如下：

壹、共同建築及設備標準

一、觀光旅館之建築設計、構造、設備除依該標準規定外，並應符合有關**建築**、**衛生**及**消防**法令之規定。（第3條）

二、依「觀光旅館業管理規則」申請在都市土地籌設新建之觀光旅館建築物，除都市計畫風景區外，得在都市土地使用分區有關規定之範圍內綜合設計。（第4條）

三、觀光旅館基地位在住宅區者，限**整幢建築物**供觀光旅館使用，且其客房樓地板面積合計不得低於計算容積率之總樓地板面積**60%**。客房地板面積之規定，於該標準發布施行前已設立及經核准籌設之觀光旅館不適用之。（第5條）

四、觀光旅館旅客主要出入口之樓層應設**門廳**及**會客場所**。（第6條）

五、觀光旅館應設置處理**乾式垃圾**之密閉式垃圾箱及處理**濕式垃圾**之冷藏密閉式垃圾儲藏設備。（第7條）

六、觀光旅館客房及公共用室應設置**中央系統**或具類似功能之空氣調節設備。（第8條）

七、觀光旅館所有客房應裝設**寢具**、**彩色電視機**、**冰箱**及**自動電話**；公共用室及門廳附近，應裝設**對外之公共電話**及**對內之服務電話**。（第9條）

八、觀光旅館客房層每層樓客房數在20間以上者，應設置**備品室**一處。（第10條）

九、觀光旅館客房浴室設置**淋浴設備**、**沖水馬桶**及**洗臉盆**等，並應供應**冷熱水**。（第11條）

貳、國際觀光旅館建築及設備標準

一、國際觀光旅館**應附設**餐廳、會議場所、咖啡廳、酒吧（飲酒間）、宴會廳、健身房、商店、貴重物品保管專櫃、衛星節目收視設備，並**得酌設**下列附屬設備：(1)夜總會；(2)三溫暖；(3)游泳池；(4)洗衣間；(5)美容室；(6)理髮室；(7)射箭場；(8)各式球場；(9)室內遊樂設施；(10)郵電服務設施；(11)旅行服務設施；(12)高爾夫球練習場；(13)其他經中央主管機關核准與觀光旅館有關之附屬設備。前項供餐飲場所之淨面積不得小於客房數乘1.5平方公尺。前項應附設宴會廳、健身房及商店之規定，於民國92年4月28日前已設立及經核准籌設之觀光旅館不適用之。（第12條）

二、國際觀光旅館房間數、客房及浴廁淨面積應符合下列規定：（第13條）

　㈠應有單人房、雙人房及套房，在直轄市及省轄市至少80間，風景特定區至少30間，其他地區至少40間。

　㈡各式客房每間之淨面積（不包括浴廁），應有60%以上不得小於下列基準：

　　1.單人房13平方公尺。

　　2.雙人房19平方公尺。

　　3.套房32平方公尺。

　㈢每間客房應有向戶外開設之窗戶，並設專用浴廁，其淨面積不得小於3.5平方公尺。但基地緊鄰機場或符合建築法令所稱之高層建築物，得酌設向戶外採光之窗戶，不受每間客房應有向戶外開設窗戶之限制。

三、國際觀光旅館廚房之淨面積不得小於下列規定：

供餐飲場所淨面積	廚房（包括備餐室）淨面積
1,500平方公尺以下	至少為供餐飲場所淨面積之33%
1,501〜2,000平方公尺	至少為供餐飲場所淨面積之28%加75平方公尺
2,001〜2,500平方公尺	至少為供餐飲場所淨面積之23%加175平方公尺
2,501平方公尺以上	至少為供餐飲場所淨面積之21%加225平方公尺

其中，未滿1平方公尺者，以1平方公尺計算。餐廳位屬不同樓層，其廚房淨面積採合併計算者，應設有可連通不同樓層之送菜專用升降機。（第14條）

四、國際觀光旅館自營業樓層之最下層算起4層以上之建築物，應設置客用升降機至客房樓層，其數量不得少於下列規定：

客房間數	客用升降機座數	每座容量
80間以下	2座	8人
81〜150間	2座	12人
151〜250間	3座	12人
251〜375間	4座	12人
376〜500間	5座	12人
501〜625間	6座	12人
626〜750間	7座	12人
751〜900間	8座	12人
901間以上	每增200間增設1座，不足200間以200間計算	12人

國際觀光旅館應設工作專用升降機，客房200間以下者至少1座，201間以上者，每增加200間加1座，不足200間者以200間計算。前項工作專用升降機載重量每座不得少於450公斤。如採用較小或較大容量者，其座數可照比例增減之。（第15條）

參、一般觀光旅館建築及設備標準

一、一般觀光旅館**應附設**餐廳、咖啡廳、會議場所、貴重物品保管專櫃、衛星節目收視設備，並**得酌設**下列附屬設備：(1)商店；

(2)游泳池；(3)宴會廳；(4)夜總會；(5)三溫暖；(6)健身房；(7)洗衣間；(8)美容室；(9)理髮室；(10)射箭場；(11)各式球場；(12)室內遊樂設施；(13)郵電服務設施；(14)旅行服務設施；(15)高爾夫球練習場；(16)其他經中央主管機關核准與觀光旅館有關之附屬設備。前項供餐飲場所之淨面積不得小於客房數乘1.5平方公尺。（第16條）

二、一般觀光旅館房間數、客房及浴廁淨面積應符合下列規定：（第17條）

　(一)應有單人房、雙人房及套房，在直轄市及省轄市至少50間，其他地區至少30間。

　(二)各式客房每間之淨面積（不包括浴廁），應有60％以上不得小於下列基準：

　　1.單人房10平方公尺。

　　2.雙人房15平方公尺。

　　3.套房25平方公尺。

　(三)每間客房應有向戶外開設之窗戶，並設專用浴廁，其淨面積不得小於3平方公尺。但基地緊鄰機場或符合建築法令所稱之高層建築物，得酌設向戶外採光之窗戶，不受每間客房應有向戶外開設窗戶之限制。

三、一般觀光旅館廚房之淨面積不得小於下列規定（第18條）：

供餐飲場所淨面積	廚房（包括備餐室）淨面積
1,500平方公尺以下	至少為供餐飲場所淨面積之30％
1,501～2,000平方公尺	至少為供餐飲場所淨面積之25％加75平方公尺

四、一般觀光旅館自營業樓層之最下層算起4層以上之建築物，應設置客用升降機至客房樓層，其數量不得少於下列規定：

客房間數	客用升降機座數	每座容量
80間以下	2座	8人
81～150間	2座	10人
151～250間	3座	10人
251～375間	4座	10人
376～500間	5座	10人
501～625間	6座	10人
626間以上	每增200間增設1座，不足200間以200間計算	10人

一般觀光旅館客房80間以上者應設工作專用升降機，其載重量不得少於450公斤。（第19條）

第九章
旅館業管理及法規

第一節　沿革、法源、定義及主管機關

壹、沿革

民國79年7月2日行政院第五次治安會報，政策性指示：「為防堵色情氾濫、整頓社會治安、預防犯罪，應將旅館業納入觀光事業體系管理與輔導。」交通部觀光局旋即成立「**旅館業查報督導中心**」，本於「**中央督導，地方執行**」原則，督促地方政府加強對轄內旅（賓）館之資料清查及查報取締工作。當時由於觀光單位對旅館業之落實管理尚欠缺法源依據，因此管理績效僅及於違規行為之查報追蹤，至於消防、建築等違規使用及治安問題，只得仰賴相關權責機關之執行，而所依據之法規均為台灣省、台北市及高雄市等地方的「旅館業管理規則」。

旅館業在政策決定納管之後，交通部依據民國79年11月5日第十七次治安會報核定「行政院治安會報及全國治安會議決定事項執行督考要點」及「交通部加強旅館業管理執行方案」，訂頒「加強旅館業管理督導考核實施計畫」，其目的在為督導考核地方政府加強旅館業之輔導管理改善其經營體質，健全旅館業之秩序，以促進觀光事業之發展。隨即組成「交通部旅館業管理督導考核小組」，由該部路政司、秘書室及觀光局（業務組、會計室）、旅館業查報督導中心、台灣省旅遊局、台北市政府交通局、高雄市政府建設局暨其他有關單位組成「督考評審小組」，由觀光局局長兼任小組召集人，與觀光局「旅館業查報督導中心」，實際負責督導查報事宜。

根據交通部觀光局網頁民國97年8月統計顯示，台灣地區共有合法旅館2,683家，非法旅館則仍有583家。為了遏止違規旅館，觀光局「旅館業管理規則」未發布實施前，曾於民國87年12月與中華

民國旅館商業同業公會全國聯合會（簡稱全聯會）共同推動旅館業「**梅花型識別標章**」（如**圖19-1**），以利民眾辨識投宿的旅館是否合法有照安全。

圖19-1　旅館業梅花型識別標章

（圖案說明：藍、白底色，紅梅花型，紅字，長38.9公分，寬47公分。）

貳、法源與相關法規

　　鑒於旅館業之管理，原係以地方政府「台灣省、台北及高雄市旅館業管理規則」等為基礎，民國79年8月中旬，行政院以行政命令訂頒「加強旅館業管理執行方案」，以「中央督導，地方執行」為處理原則，並將各地方規則之主管機關劃歸觀光主管單位權責。惟相關營利事業、建築、消防及公共安全仍應會同各相關單位配合辦理，故觀光單位仍處於有責無權，難能落實旅館業之管理。

　　民國90年11月14日「發展觀光條例」修正，遂於第2條第8款增列「**旅館業**」法源；第66條第2項：「觀光旅館業、旅館業之設立、發照、經營設備設施、經營管理、受僱人員管理及獎勵等事項之管理規則，由中央主管機關定之。」交通部遂據此規定於民國91年10月28日訂定，並於民國97年9月18日修正發布「旅館業管理規則」，提升為中央規章。

又該條例第22條第2項及第24條第2項:「主管機關為維護觀光旅館(旅館)旅宿之安寧,得會商相關機關訂定有關之規定。」因此交通部遂邀集相關機關訂定「觀光旅館及旅館旅宿安寧維護辦法」,於民國91年5月17日發布施行。

除前述主要法規外,旅館業經營者尚有「獎勵觀光產業優惠貸款要點」、(各縣市)「都市計畫住宅區旅館設置法規」、「都市計畫法」、「區域計畫法」、「公司法」、「建築法」、「消防法」、「商業登記法」、「商業團體法」、「營業稅法」、「食品衛生法」、「營業衛生法」、「飲用水管理條例」、「水污染防治法」、「社會秩序維護法」、「著作權法」、「勞動基準法」、「兒童及少年性交易防制條例」及「消費者保護法」等相關法規必須遵守。

參、定義

所謂**旅館業**,依據「發展觀光條例」第2條第8款及「旅館業管理規則」第2條規定,係指觀光旅館以外,對旅客提供住宿、休息及其他經中央主管機關核定相關業務之營利事業。因此有別於觀光旅館業及民宿,而該條例未修正前,位於風景特定區之「國民旅舍」併入該規則規範之。以目前台灣地區旅館業之經營名稱及型態而言,除了旅館之外,還包括賓館、旅店、旅社、國民旅舍(風景特定區內)、汽車旅館(Motel)、飯店、度假中心、青年活動中心、會館、別館、客棧、山莊、公寓、俱樂部、別墅休閒廣場、休閒中心、休閒農莊、溫泉、套房及別墅等,琳瑯滿目,但都歸由「旅館業管理規則」管理之。

肆、主管機關

依據該規則第3條第1項規定,旅館業之主管機關:在中央為**交**

通部；在直轄市為**直轄市政府**；在縣（市）為**縣（市）政府**。但有關權責分工則規定：

一、旅館業之輔導、獎勵與監督管理等事項，由交通部委任交通部觀光局執行之：其委任事項及法規依據公告應刊登於政府公報或新聞紙（同條第2項）

二、旅館業之設立、發照、經營設備設施、經營管理及從業人員等事項之管理，除該條例或該規則另有規定外，由直轄市、縣（市）政府辦理之。（同條第3項）

　　目前除交通部觀光局成立旅館業查報督導中心負責「中央督導」之外，在「地方執行」的機關有台北市政府觀光傳播局觀光產業科、高雄市政府建設局第五科、台北縣政府觀光旅遊局觀光管理科、基隆市政府交通旅遊處觀光行政科、宜蘭縣政府工商旅遊處觀光行銷科、桃園縣政府觀光行銷處觀光發展科、新竹縣政府觀光旅遊處管理科、新竹市政府觀光處觀光行政科、苗栗縣政府國際文化觀光局觀光發展課、台中縣政府交通旅遊處旅遊推展科、台中市政府新聞處觀光科、南投縣政府觀光處管理科、彰化縣政府城市暨觀光發展處觀光發展科、雲林縣政府文化處觀光行銷科、嘉義縣政府觀光旅遊局觀光產業科、嘉義市政府交通處觀光科、台南縣政府觀光旅遊處觀光行政科、台南市政府交通局觀光發展課、高雄縣政府觀光交通處觀光管理課、屏東縣政府建設處觀光科、澎湖縣政府旅遊局旅遊推廣課、台東縣政府城鄉發展處城鄉管理科、花蓮縣政府觀光旅遊局管理課、福建省政府第二組、金門縣政府交通旅遊局觀光業務課及連江縣政府觀光局觀光休憩課等直轄市及縣（市）政府執行單位。

第二節　旅館業設立與發照

　　「發展觀光條例」第24條第1項規定：經營旅館業者，除依法

辦妥公司或商業登記外，並應向地方主管機關申請登記，領取登記證後，始得營業。故「旅館業管理規則」第2章專章規定旅館業設立與發照，歸納其登記程序有三：

㈠經營旅館業者，除依法辦妥公司或商業登記外，並應向地方主管機關申請登記，領取登記證後，始得營業。

㈡依「營利事業統一發證辦法」，逕向當地縣（市）政府洽辦「旅館營利事業登記證」。

㈢於台灣省都市計畫住宅區設置旅館者，須經當地觀光主管機關審查核准。

壹、申請登記證

一、受理機關

經營旅館業者，除依法辦妥公司或商業登記外，並應向地方主管機關申請登記，領取登記證後，始得營業。（第4條第1項）

二、申請應備文件

旅館業於申請登記時，應檢附下列文件：（第4條第2項）

㈠申請書。

㈡公司登記證明文件影本（非公司組織者免附）。

㈢商業登記證明文件影本。

㈣建築物核准使用證明文件影本。

㈤土地、建物登記（簿）謄本。

㈥土地、建物同意使用證明文件影本（土地、建物所有人申請登記者免附）。

㈦責任保險契約影本。

㈧旅館外觀、門廳、旅客接待處、各類型客房、浴室及其他服務設施之照片或簡介摺頁。

㈨其他經中央或地方主管機關指定之有關文件。

地方主管機關得視需要，要求申請人就檢附文件提交正本以供查驗。

三、營業處所設備

㈠旅館業應設有固定之營業處所，同一處所不得為二家旅館或其他住宿場所共同使用。旅館名稱非經註冊為商標者，應以該旅館名稱為其事業名稱之特取部分；其經註冊為商標者，該旅館業應為該商標權人或經其授權使用之人。（第5條）

㈡旅館營業場所至少應有下列空間之設置：(1)門廳；(2)旅客接待處；(3)客房；(4)浴室；(5)物品儲藏室。（第6條）

㈢旅館之客房應有良好通風或適當之空調設備，並配置寢具及衣櫥（架）。旅館客房之浴室，應配置衛浴設備，並供應盥洗用品及冷熱水。（第7條）

㈣旅館業得視其業務需要，依相關法令規定，配置餐廳、視聽室、會議室、健身房、游泳池、球場、育樂室、交誼廳或其他有關之服務設施。（第8條）

四、責任保險

「發展觀光條例」第31條第1項規定：觀光旅館業、旅館業、旅行業、觀光遊樂業及民宿經營者，於經營各該業務時，應依規定投保責任保險。同條第3項又規定應投保之保險範圍及金額，由中央主管機關會商有關機關定之。因此交通部於該規則第9條規定，旅館業應投保之責任保險範圍及最低保險金額如下：

㈠**每一個人身體傷亡**：新台幣200萬元。

㈡**每一事故身體傷亡**：新台幣1,000萬元。

㈢**每一事故財產損失**：新台幣200萬元。

㈣**保險期間總保險金額每年**新台幣2,400萬元。

旅館業應將每年度投保之責任保險證明文件，報請地方主管機

關備查。

五、受理登記、補正及駁回

㈠**登記程序**：地方主管機關對於申請旅館業登記案件，應訂定處理期間並公告之。地方主管機關受理申請旅館業登記案件，必要時，得邀集建築及消防等相關權責單位共同實地勘查。地方主管機關受理「旅館業管理規則」施行前已依法核准經營旅館業務或國民旅舍者之申請登記案件，得免辦理現場會勘。（第10條）

㈡**補正**：申請旅館業登記案件，有應補正事項者，由地方主管機關記明理由，以書面通知申請人限期補正。（第11條）

㈢**駁回**：申請旅館業登記案件，有下列情形之一者，由地方主管機關記明理由，以書面駁回申請：（第12條）

1.經通知限期補正，逾期仍未補正者。

2.不符該條例或該規則相關規定者。

3.經其他權責單位審查不符相關法令規定，逾期仍未改善者。

六、登記證應載明事項

依該規則第14條規定，旅館業登記證應載明下列事項：

㈠旅館名稱。

㈡代表人或負責人。

㈢營業所在地。

㈣事業名稱。

㈤核准登記日期。

㈥登記證編號。

第三節　專用標識及使用管理

「發展觀光條例」第41條第1項規定：「觀光旅館業、旅館業、觀光遊樂業及民宿經營者，應懸掛主管機關發給之觀光專用標

識；其型式及使用辦法，由中央主管機關定之。」第3項又規定，如經受停止營業或廢止營業執照或登記證之處分者，應繳回觀光專用標識。因此交通部於該規則第3章規定「專用標識之型式及使用管理」，其重要內容如下：

壹、型式

一、旅館業申請登記案件，經審查符合規定者，由地方主管機關以書面通知申請人繳交旅館業登記證及旅館業專用標識規費，領取旅館業登記證及旅館業專用標識。（第13條）

二、旅館業應將旅館業專用標識懸掛於營業場所明顯易見之處。旅館業專用標識型式如**圖19-2**。（第15條第1項）

三、判斷合法旅館標準有二：

㈠領有各縣市政府核發之**旅館業登記證**者（未全面核發前，領有各縣市政府核發之「營利事業登記證」，其「營業項目」

圖19-2　旅館業專用標識

（說明：　形體—圓形，顏色—黃底，圖案為藍、綠二色，意涵—「H」為英文Hotel的字首，代表旅館業，以環繞的圓弧，象徵著銜接，代表旅館業「完善的服務」；循環不斷的圓弧，也代表著台灣旅館業的發展前景，生生不息、蒸蒸日上。藍色代表潔淨；綠色代表健康。）

列有旅館業者）。

㈡懸掛有各縣（市）政府發給之**旅館業專用標識**者。

貳、製發與繳回

一、旅館業專用標識之製發，地方主管機關得委託各該業者團體辦理之。（第15條第2項）

二、旅館業因事實或法律上原因無法營業者，應於事實發生或行政處分送達之日起15日內，繳回旅館業專用標識；逾期未繳回者，地方主管機關得逕予公告註銷。但旅館業依第28條第1項規定暫停營業者，不在此限。（第15條第3項）

參、列管與補（換）發

一、地方主管機關應將旅館業專用標識編號列管。旅館業非經登記，不得使用旅館業專用標識。旅館業使用前項專用標識時，應將第15條第2項規定之型式與第1項之編號共同使用。（第16條）

二、旅館業專用標識如有遺失或毀損，旅館業應於事實發生之日起30日內，向地方主管機關申請補發或換發。（第17條）

第四節　旅館業經營管理

壹、登記證管理

一、旅館業應將其登記證，掛置於門廳明顯易見之處。（第18條）

二、旅館業登記證所載事項如有變更，旅館業應於事實發生之日起30日內，向地方主管機關申請為變更登記。（第19條）

三、旅館業登記證如有遺失或毀損，旅館業者應於事實發生之日起

30日內,向地方主管機關申請補發或換發。(第20條)

貳、房價管理

一、旅館業應將其客房價格,報請地方主管機關備查;變更時亦
　　同。旅館業向旅客收取之客房費用,不得高於前項客房價格。
　　旅館業應將其客房價格、旅客住宿須知及避難逃生路線圖,掛
　　置於客房明顯光亮處所。(第21條)

二、旅館業收取自備酒水服務費用者,應將其收費方式、計算基準
　　等事項,標示於菜單及營業現場明顯處;其設有網站者,並應
　　於網站內載明。(第21-1條)

三、旅館業於旅客住宿前,已預收訂金或確認訂房者,應依約定之
　　內容保留房間。(第22條)

參、旅館業應遵守事項

一、對於旅客建議事項,應妥為處理。

二、對於旅客寄存或遺留之物品,應妥為保管,並依有關法令處
　　理。

三、發現旅客罹患疾病時,應於24小時內協助其就醫。

四、遇有火災、天然災害或緊急事故發生,對住宿旅客生命、身體
　　有重大危害時,應即通報有關單位、疏散旅客,並協助傷患就
　　醫。

五、旅館業不得擅自擴大營業場所,並應經常維持場所之安全與清
　　潔。(第24條)

　　旅館業於前項第4款事故發生後,應即將其發生原因及處理情
形,向地方主管機關報備;地方主管機關並應即向交通部觀光局陳
報。(第25條)

肆、旅館業及從業人員行為

依該規則第26條規定，旅館業及其從業人員不得有下列行為：

一、糾纏旅客。

二、向旅客額外需索。

三、強行向旅客推銷物品。

四、為旅客媒介色情。

伍、旅客管理

一、依該規則第27條規定，旅館業發現旅客有下列情形之一者，應
即報請當地警察機關處理或為必要之處理。

　　㈠攜帶槍械或其他違禁物品者。

　　㈡施用毒品者。

　　㈢有自殺跡象或死亡者。

　　㈣在旅館內聚賭或深夜喧嘩，妨害公眾安寧者。

　　㈤未攜帶身分證明文件或拒絕住宿登記而強行住宿者。

　　㈥行為有公共危險之虞或其他犯罪嫌疑者。

二、依該規則第23條又規定：

　　㈠旅館業應將每日住宿旅客資料依式登記，並以傳真、電子郵
件或其他適當方式，送該管警察所或分駐（派出）所備查。

　　㈡旅客住宿資料登記格式及送達時間，依當地警察局或分局之
規定。旅客住宿登記資料保存期限為180日。

陸、暫停營業

依「發展觀光條例」第42條及「旅館業管理規則」第28條對暫
停營業有如下之規定：

一、旅館業暫停營業一個月以上，屬公司組織者，應於暫停營業前

15日內，備具申請書及股東會議事錄或股東同意書，報請地方主管機關備查；非屬公司組織者，應備具申請書並詳述理由，報請地方主管機關備查。

二、申請暫停營業期間，最長不得超過一年，其有正當理由者，得向地方主管機關申請展延一次，期間以一年為限，並應於期間屆滿前15日內提出。

三、停業期限屆滿後，應於15日內向地方主管機關申報復業，經審查符合規定者，准予復業。

四、未依規定報請備查或前項規定申報復業，達六個月以上者，地方主管機關得廢止其登記並註銷其登記證。

五、地方主管機關應將當月旅館業設立登記、變更登記、補發或換發登記證、停歇業及投保責任保險之資料，於次月5日前，陳報交通部觀光局。

六、旅館業因事實或法律上原因無法營業者，應於事實發生或行政處分送達之日起15日內，繳回旅館業登記證；逾期未繳回者，地方主管機構得逕予公告註銷。但旅館業依前述規定暫停營業者，不在此限。

柒、營業檢查

一、主管機關對旅館業之經營管理、營業設施，依「觀光發展條例」第37條第1項及「旅館業管理規則」第19條第1項之規定，得實施定期或不定期檢查。

二、旅館之建築管理與防火避難設施及防空避難設備、消防安全設備、營業衛生、安全防護，由各有關機關逕依主管法令實施檢查；經檢查有不合規定事項時，並由各有關機關逕依主管法令辦理。前項之檢查業務，得聯合辦理之。（第19條）

三、主管機關人員對於旅館業之經營管理、營業設施進行檢查時，

應出示公務身分證明文件，並說明實施之內容。旅館業及其從業人員不得規避、妨礙或拒絕前項檢查，並應提供必要之協助。（第30條）

捌、等級評定

依該規則第31條規定，旅館業得類似觀光旅館業評定等級，其相關規定如下：

一、交通部得辦理旅館業等級評鑑，並依評鑑結果發給等級區分標識。

二、辦理等級評鑑事項，得由交通部委任交通部觀光局或委託民間團體執行之；其委任或委託事項及法規依據，應公告並刊登政府公報。

三、交通部委任交通部觀光局或委託民間團體執行等級評鑑者，評鑑基準及等級區分標識，由交通部觀光局依其建築與設備標準、經營管理狀況、服務品質等訂定之。

四、旅館業應將評鑑之等級區分標識，置於門廳明顯易見之處。

五、旅館業因事實或法律上原因無法營業者，應於事實發生或行政處分送達之日起15日內，繳回等級區分標識；逾期未繳回者，交通部得自行或依規定程序委任交通部觀光局，逕予公告註銷。

惟如何評定其區分標準及標識型式，觀光局目前並未定頒實施辦法。

第五節　獎勵、處罰及規費

壹、獎勵

一、民間機構經營旅館業之貸款經中央主管機關報請行政院核定者，中央主管機關為配合發展觀光政策之需要，得洽請相關機關或金融機構提供優惠貸款。（第32條）

二、經營管理良好之旅館業或其服務成績優良之從業人員，由主管機關表揚之。（第33條）

貳、處罰

一、旅館業違反該規則者，由地方主管機關依「發展觀光條例」第55條第2項第3款規定，處新台幣10,000元以上、50,000元以下罰鍰。

二、旅館業從業人員違反該規則者，由地方主管機關依該條例第58條第1項規定，處新台幣3,000元以上、15,000元以下罰鍰。

參、規費

一、旅館業申請登記，應繳納旅館業登記證及旅館業專用標識規費新台幣5,000元；其申請變更登記或補發、換發旅館業登記證者，應繳納新台幣1,000元；其申請補發或換發旅館業專用標識者，應繳納新台幣4,000元；該規則施行前已依法核准經營旅館業務或國民旅舍者申請登記，應繳納新台幣4,000元。（第35條第1項）

二、因行政區域調整或門牌改編之地址變更而申請換發登記證者，免繳納證照費。（第35條第2項）

第六節　旅宿安寧及維護

依據「發展觀光條例」第22條第2項及第24條第2項規定訂定，並於民國91年5月17日發布施行之「**觀光旅館及旅館旅宿安寧維護辦法**」，其目的係在落實該條例第9條「主管機關對國民及國際觀光旅客在國內觀光旅遊必須利用之觀光設施，應配合其需要，予以旅宿之便利與安寧」之規定。茲就該辦法對業者及警察臨檢兩方面介紹如下：

壹、業者維護安寧方面

一、觀光旅館業、旅館業進行設備設施保養維護，或客務、房務、餐飲、廚房服務作業，應注意安全維護及避免產生噪音。（第3條）

二、觀光旅館業、旅館業應於公共區域裝置安全監視系統或派員監視，並應不定時巡視營業場所，如發現旅客行為已構成或即將發生危害旅宿安寧情事，應速為必要之處理，並向警察或其他有關機關（構）通報。（第4條）

三、觀光旅館業應設置單位或指定專人執行有關旅宿安寧維護事項，並由當地警察機關輔導協助之。（第5條）

四、觀光旅館業、旅館業及其從業人員不得有下列之行為：（第6條）

　　㈠不當廣播、擴音。

　　㈡電話騷擾。

　　㈢任意敲擊房門。

　　㈣無正當理由進入旅客住宿之客房。

　　㈤其他有妨礙旅宿安寧之行為。

貳、警察臨檢方面

一、警察人員對於住宿旅客之臨檢,以有相當理由,足認為其行為已構成或即將發生危害者為限。(第7條)

二、警察人員於執行觀光旅館或旅館之臨檢前,對值班人員、受臨檢人等在場者,應出示證件表明其身分,並告以實施臨檢之事由。(第8條)

三、警察人員對觀光旅館及旅館營業場所實施臨檢時,應會同現場值班人員行之,並應盡量避免干擾正當營業及影響其他住宿旅客安寧。(第9條)

四、受臨檢人、利害關係人對執行臨檢之命令、方法、應遵守之程序或其他侵害利益情事,於臨檢程序終結前,得向執行之警察人員提出異議。在場執行人員中職位最高者,認其異議有理由者,應即為停止臨檢之決定;認其異議無理由者,得續行臨檢。經受臨檢人請求,於臨檢程序終結時,應填具臨檢記錄單,並將存執聯交予受臨檢人。(第10條)

五、警察人員檢查客房住宿旅客身分時應於現場實施,除有犯罪嫌疑或受臨檢人同意或無從確定其身分或在現場臨檢將有不利影響或妨害安寧者外,身分一經查明,應即任其離去,不得要求受臨檢人同行至警察局、所進行盤查。(第11條)

第二十章

民宿管理及法規

第一節 法源、定義及主管機關

壹、法源

依據「**發展觀光條例**」第25條第1項：主管機關應依據各地區人文自然景觀、生態、環境資源及農林漁牧生產活動，輔導管理民宿之設置。第3項又規定：民宿設置地區、經營規模、建築、消防、經營設備基準、申請登記要件、經營者資格、管理監督及其他應遵行事項之管理辦法，由中央主管機關會商有關機關定之。中央主管機關交通部遂於民國90年12月12日訂定發布「**民宿管理辦法**」，除於該辦法明確指出法源之外，並於第2條具體表示：民宿之管理，依本辦法之規定，本辦法未規定者，適用其他有關法令之規定。所謂其他有關法令，係指包括：「區域計畫法」、「都市計畫法」、「土地法」、「建築法」、「文化資產保存法」、「水土保持法」、「農業發展條例」、「森林法」、「山坡地保育利用條例」、「消防法」、「食品衛生法」及原住民等相關法令。

貳、定義及專用標識

依「發展觀光條例」第2條第9款及「民宿管理辦法」第3條所稱「**民宿**」，都係指利用自用住宅空間房間，結合當地人文、自然景觀、生態、環境資源及農林漁牧生產活動，以家庭副業方式經營，提供旅客鄉野生活之住宿處所。與觀光旅館業及旅館業都有明顯區別，凡合法經營之民宿，由主管機關頒發專用標識如**圖20-1**。

圖20-1　民宿專用標識

（說明：黃底，橢圓內藍天，白屋及路的兩旁為綠地）

參、主管機關

依「民宿管理辦法」第4條規定，民宿之主管機關，在中央為**交通部**，在直轄市為**直轄市政府**，在縣（市）為**縣（市）政府**。但因民宿之設置地區，除風景特定區及觀光地區以外，還包括國家公園、原住民地區、偏遠地區、離島地區及休閒農業等地區，而且牽涉機關除觀光外，更包括建築、消防、地政、警察、衛生等機關，因此為清楚民宿管理工作項目的各主辦單位職掌分工，特依「發展觀光條例」及「民宿管理辦法」製成**表20-1**供參考。

表20-1　民宿管理工作項目及管理機關分工表

項次	工作項目	主管機關
一	訂定特色民宿須符合之條件項目	觀光主管機關（得會商農業、原住民⋯⋯等相關主管機關研訂）
二	民宿登記輔導暨宣導事宜	觀光、各相關主管機關、團體
三	受理民宿申請設立登記案件	地方觀光主管機關
四	民宿登記案件之審查	觀光、都市計畫、地政、建築、消防、警察、國家公園、農業等相關主管機關（就審查事項無關者免會簽）
五	收取證照費	觀光主管機關或出納單位
六	製發民宿登記證及專用標識	觀光主管機關

（續）表20-1　民宿管理工作項目及管理機關分工表

項次	工作項目	主管機關
七	受理民宿經營者申請變更、暫停經營及申報復業登記	觀光主管機關
八	按月向交通部觀光局陳報民宿設立及變更資料	
九	受理民宿經營者申請補發或換發登記證	
十	督導民宿經營者投保責任保險	
十一	督導民宿經營者報備房價及管理	
十二	督導民宿經營者將房價、旅客住宿須知及緊急避難圖置於客房明顯光亮處	
十三	督導民宿經營者依規定掛置民宿登記證及專用標識	
十四	督導民宿經營者辦理旅客登記及管理	觀光主管機關、警察機關（構）
十五	處理民宿業者疑似傳染病之通報事項	衛生主管機關
十六	督導民宿經營者合法經營事項	觀光、建築、消防、衛生、警察等相關主管機關
十七	督導民宿經營者環境衛生之維護及公共安全之確保	觀光、建築、消防、衛生、環保主管機關
十八	督導民宿經營者協助治安維護之通報	觀光主管機關、警察機關（構）
十九	督導民宿經營者提報每月客房住用率、住宿人數、經營收入之統計資料及彙陳交通部觀光局	觀光主管機關
二十	舉辦或委辦民宿輔導訓練	
二十一	優良民宿經營者獎勵或表揚（轉核）	觀光、各相關（農業、原住民、國家公園、國家風景特定區）主管機關
二十二	定期或不定期檢查、訪查	觀光主管機關（得會同各相關主管機關）
二十三	違反「發展觀光條例」、「民宿管理辦法」之行政處罰	觀光主管機關

資料來源：作者整理繪製。

第二節　民宿之設置、設施與設備

　　根據交通部觀光局民國97年9月份民宿家數房間數統計（**表20-2**）顯示，台灣地區非法民宿仍有497家，占台灣地區民宿（3,079家）高達百分之十六，顯示業者對民宿之設置、設施與設備等規定仍未嫻熟，本節特逐次介紹如下：

表20-2　至民國97年9月台灣地區民宿家數、房間數統計表

縣市別	合　法　民　宿		非　法　民　宿		小　　計	
	家數	房間數	家數	房間數	家數	房間數
台北市	0	0	2	13	2	13
台北縣	71	289	70	459	141	748
桃園縣	21	94	18	62	39	156
新竹縣	37	153	6	15	43	168
苗栗縣	146	533	4	12	150	545
台中縣	34	116	13	58	47	174
南投縣	440	2,134	126	830	566	2,964
彰化縣	17	69	0	0	17	69
雲林縣	44	183	13	48	57	231
嘉義縣	75	256	64	332	139	588
台南縣	41	172	0	0	41	172
高雄縣	46	187	19	97	65	284
屏東縣	69	298	40	297	109	595
宜蘭縣	378	1,474	83	437	461	1,911
花蓮縣	696	2,442	21	82	717	2,524
台東縣	278	1,096	3	15	281	1,111
澎湖縣	134	568	5	20	139	588
金門縣	41	197	0	0	41	197
連江縣	14	65	10	76	24	141
總計	2,582	10,326	497	2,853	3,079	13,179

資料來源：交通部觀光局。

壹、設置地區

依據「民宿管理辦法」第5條規定，民宿之設置，以下列地區為限，並須符合相關土地使用管制法令之規定：

一、風景特定區。

二、觀光地區。

三、國家公園區。

四、原住民地區。

五、偏遠地區。

六、離島地區。

七、經農業主管機關核發經營許可登記證之休閒農場或經農業主管機關劃定之休閒農業區。

八、金門特定區計畫自然村。

九、非都市土地。

所謂**風景特定區**，係指依規定程序劃定之風景或名勝區；**觀光地區**，係指依「發展觀光條例」指定之可供觀光之地區；**國家公園區**，由國家公園主管機關認定；**原住民地區**，由原住民主管機關認定；**偏遠地區**，指依「促進產業升級條例」第7條第2項授權訂定之「公司投資於資源貧瘠或發展遲緩地區適用投資抵減辦法」第2條規定地區；**離島地區**，指依「離島建設條例」第2條之規定，指與台灣本島隔離屬我國管轄之島嶼；**經農業主管機關劃定之休閒農業區**由農業主管機關認定；**金門特定區計畫自然村**由當地主管機關認定。

貳、經營規模

民宿之經營規模，依「民宿管理辦法」第6條規定，以客房數5間以下，且客房總樓地板面積150平方公尺以下為原則。但位於原

住民保留地、經農業主管機關核發經營許可登記證之休閒農場、經農業主管機關劃定之休閒農業區、觀光地區、偏遠地區及離島地區之特色民宿，得以客房數15間以下，且客房總樓地板面積200平方公尺以下之規模經營之。前項偏遠地區及特色項目，由當地主管機關認定，報請中央主管機關備查後實施，並得視實際需要予以調整。

參、建築物設施

　　民宿建築物之設施，依該辦法第79條，應符合下列規定：

一、內部牆面及天花板之裝修材料、分間牆之構造、走廊構造及淨寬應分別符合「舊有建築物防火避難設施及消防設備改善辦法」第9條、第10條及第12條規定。

二、地面層以上每層之居室樓地板面積超過200平方公尺或地下層面積超過200平方公尺者，其樓梯及平台淨寬為1.2公尺以上；該樓層之樓地板面積超過240平方公尺者，應自各該層設置2座以上之直通樓梯。未符合上開規定者，依前款改善辦法第13條規定辦理。前條第1項但書規定地區之民宿，其建築物設施基準，不適用前項之規定。

肆、消防安全設備

　　民宿之消防安全設備，依「民宿管理辦法」第8條，應符合下列規定：

一、每間客房及樓梯間、走廊應裝置緊急照明設備。

二、設置火警自動警報設備，或於每間客房內設置住宅用火災警報器。

三、配置滅火器2具以上，分別固定放置於取用方便之明顯處所；有樓層建築物者，每層應至少配置1具以上。

伍、經營設備

民宿之經營設備依該辦法第9條，應符合下列規定：

一、客房及浴室應具良好通風、有直接採光或有充足光線。

二、須供應冷、熱水及清潔用品，且熱水器具設備應放置於室外。

三、經常維護場所環境清潔及衛生，避免蚊、蠅、蟑螂、老鼠及其他妨害衛生之病媒及孳生源。

四、飲用水水質應符合「飲用水水質標準」。

第三節　民宿申請登記及審核

「發展觀光條例」第25條第2項規定：民宿經營者，應向地方主管機關申請登記，領取登記證及專用標識後，始得經營。「**民宿管理辦法**」第10至18條更詳細具體規定，茲分別析述如下：

壹、申請條件

民宿之申請登記依該辦法第10條，應符合下列規定：

一、建築物使用用途以住宅為限。但第6條第1項但書規定地區，並得以農舍供作民宿使用。

二、由建築物實際使用人自行經營。但離島地區經當地政府委託經營之民宿不在此限。

三、不得設於集合住宅。

四、不得設於地下樓層。

貳、經營者限制

依該辦法第11條規定，有下列情形之一者不得經營民宿：

一、無行為能力人或限制行為能力人。

二、曾犯「組織犯罪防制條例」、「毒品危害防制條例」或「槍砲
　　彈藥刀械管制條例」規定之罪，經有罪判決確定者。

三、經依「檢肅流氓條例」裁處感訓處分確定者。

四、曾犯「兒童及少年性交易防制條例」第22條至第31條、「刑
　　法」第十六章妨害性自主罪、第231條至第235條、第240條至
　　第243條或第298條之罪，經有罪判決確定者。

五、曾經判處有期徒刑五年以上之刑確定，經執行完畢或赦免後未
　　滿五年者。

參、申請文件

　　經營民宿者依該辦法第13條規定，應先檢附下列文件，向當
地主管機關申請登記，並繳交證照費，領取民宿登記證及專用標識
後，始得開始經營：

一、申請書。

二、土地使用分區證明文件影本（申請之土地為都市土地時檢
　　附）。

三、最近三個月內核發之地籍圖謄本及土地登記（簿）謄本。

四、土地同意使用之證明文件（申請人為土地所有權人時免附）。

五、建物登記（簿）謄本或其他房屋權利證明文件。

六、建築物使用執照影本或實施建築管理前合法房屋證明文件。

七、責任保險契約影本。

八、民宿外觀、內部、客房、浴室及其他相關經營設施照片。

九、其他經當地主管機關指定之文件。

肆、民宿登記證內容

　　民宿登記證依該辦法第14條規定，應記載下列事項：

一、民宿名稱。

二、民宿地址。

三、經營者姓名。

四、核准登記日期、文號及登記證編號。

五、其他經主管機關指定事項。

　　民宿登記證之格式，由中央主管機關規定，當地主管機關自行印製。民宿名稱，依該辦法第12條規定，不得使用與同一直轄市、縣（市）內其他民宿相同之名稱。

伍、審查、補正與發照

一、當地主管機關審查申請民宿登記案件，得邀集衛生、消防、建管等相關權責單位實地勘查。（第15條）

二、申請民宿登記案件，有應補正事項，由當地主管機關以書面通知申請人限期補正。（第16條）

三、申請民宿登記案件，有下列情形之一者，由當地主管機關敘明理由，以書面駁回其申請：

　（一）經通知限期補正，逾期仍未辦理。

　（二）不符「發展觀光條例」或該辦法相關規定。

　（三）經其他權責單位審查不符相關法令規定。

四、民宿登記證登記事項變更者，經營者應於事實發生後15日內，備具申請書及相關文件，向當地主管機關辦理變更登記。當地主管機關應將民宿設立及變更登記資料，於次月10日前，向交通部觀光局陳報。（第18條）

五、民宿經營者，暫停經營一個月以上者，應於15日內備具申請書，並詳述理由，報請該管主管機關備查。前項申請暫停經營期間，最長不得超過一年，其有正當理由者，得申請展延一次，期間以一年為限，並應於期間屆滿前15日內提出。暫停經營期限屆滿後，應於15日內向該管主管機關申報復業。未依第

1項規定報請備查，或前項規定申報復業達六個月以上者，主管機關得廢止其登記證。（第19條）

六、民宿登記證遺失或毀損，經營者應於事實發生後15日內，備具申請書及相關文件，向當地主管機關申請補發或換發。（第20條）

陸、民宿申請登記發照流程

綜合「民宿管理辦法」各項規定，以及現行各主管機關權責，可整理繪製成如**圖20-2**流程圖。

第四節　民宿之經營管理與監督

壹、責任保險

民宿經營者依該辦法第21條規定應投保**責任保險**，其範圍及最低金額如下：

一、每一個人身體傷亡：新台幣200萬元。

二、每一事故身體傷亡：新台幣1,000萬元。

三、每一事故財產損失：新台幣200萬元。

四、保險期間總保險金額：新台幣2,400萬元。

前項保險範圍及最低金額，**地方自治法規**如有對消費者保護較有利之規定者，從其規定。

貳、定價及標示

一、民宿客房之定價，由經營者**自行訂定**，並報請當地主管機關備查；變更時亦同。民宿之實際收費不得高於前項之定價。（第22條）

申請人

依「民宿管理辦法」規定先行評估是否符合第5、6、10條有關當地土地使用管制、客房數、建築物使用規範且無第11條規定情事

可向當地縣市政府觀光主管機關或交通部觀光局洽詢

依「民宿管理辦法」第7、8條規定，進行建築物之設施、消防安全設備改善

填具申請書表，檢附「民宿管理辦法」第13條文件，向當地縣（市）政府觀光主管機關提出申請

依第16條規定通知申請人限期

未依限補件或補件仍不齊全

依限補件齊全

觀光主管機關初核申請資料是否齊全（形式審查）

不符「發展觀光條例」或「民宿管理辦法」規定且無法改善

觀光主管機關依第17條規定敘明理由書面駁回

觀光主管機關簽會建管、消防、都市計畫、地政、國家公園警察、衛生、農業、原住民（無關單位免簽會）等相關主管機關審核。符合者現場會勘，不符合者依第16條規定通知申請人限期補正

觀光主管機關依第17條規定敘明理由書面駁回

通知申請人繳納證照費（新台幣1,000元整）

核發民宿登記證及專用標識

圖20-2　民宿申請登記發照流程圖

資料來源：參考整理自中時e蕃報網站。

二、民宿經營者應將**房間價格、旅客住宿須知**及**緊急避難逃生位置圖**，置於客房明顯光亮之處。（第23條）

三、民宿經營者應將民宿登記證置於門廳明顯易見處，並將專用標識置於建築物外部明顯易見之處。（第24條）

參、禁止行為

依據該辦法第27條規定，民宿經營者不得有下列行為：

一、以叫囔、糾纏旅客或以其他不當方式招攬住宿。

二、強行向旅客推銷物品。

三、任意哄抬收費或以其他方式巧取利益。

四、設置妨害旅客隱私之設備或從事影響旅客安寧之任何行為。

五、擅自擴大經營規模。

肆、獎勵行為

民宿經營者有下列情事之一者，依該辦法第32條規定，主管機關或相關目的事業主管機關得予以獎勵或表揚：

一、維護國家榮譽或社會治安有特殊貢獻者。

二、參加國際推廣活動，增進國際友誼有優異表現者。

三、推動觀光產業有卓越表現者。

四、提高服務品質有卓越成效者。

五、接待旅客服務周全獲有好評，或有優良事蹟者。

六、對區域性文化、生活及觀光產業之推廣有特殊貢獻者。

七、其他有足以表揚之事蹟者。

伍、報警處理事項

民宿經營者發現旅客有下列情形之一者，依該辦法第29條規定，應即報請該管派出所處理：

一、有危害國家安全之嫌疑者。

二、攜帶槍械、危險物品或其他違禁物品者。

三、施用煙毒或其他麻醉藥品者。

四、有自殺跡象或死亡者。

五、有喧嘩、聚賭或為其他妨害公眾安寧、公共秩序及善良風俗之行為，不聽勸止者。

六、未攜帶身分證明文件或拒絕住宿登記而強行住宿者。

七、有公共危險之虞或其他犯罪嫌疑者。

陸、應遵守事項

民宿經營者依該辦法第28條規定，應遵守下列事項：

一、確保飲食衛生安全。

二、維護民宿場所與四週環境整潔及安寧。

三、供旅客使用之寢具，應於每位客人使用後換洗，並保持清潔。

四、辦理鄉土文化認識活動時，應注重自然生態保護、環境清潔、安寧及公共安全。

柒、督導查核

一、民宿經營者應備置**旅客資料登記簿**，將每日住宿旅客資料依式登記備查，並傳送該管派出所。旅客登記簿保存期限為一年，第1項旅客登記簿其格式由主管機關規定，民宿經營者自行印製。（第25條）

二、民宿經營者，應於每年1月及7月底前，將前半年每月**客房住用率、住宿人數、經營收入統計**等資料，依式陳報當地主管機關。前項資料，當地主管機關應於次月底前，陳報交通部觀光局。

三、主管機關得派員，攜帶身分證明文件，進入民宿場所進行訪

查，前項訪查，得於對民宿定期或不定期檢查時實施。（第33條）

四、民宿經營者對於主管機關之訪查應積極配合，並提供必要之協助。中央主管機關為加強民宿之管理輔導績效，得對直轄市、縣（市）主管機關實施定期或不定期督導考核。（第34條）

五、民宿經營者違反該辦法規定者，由當地主管機關依「發展觀光條例」之規定處罰。（第35條）

捌、其他

一、民宿經營者發現旅客罹患疾病或意外傷害情況緊急時，應即協助就醫；發現旅客疑似感染傳染病時，並應立即通知衛生醫療機構處理。（第26條）

二、民宿經營者，應參加主管機關舉辦或委託有關機關、團體辦理之輔導訓練。（第31條）

三、民宿經營者申請設立登記之證照費，每件新台幣1,000元；其申請換發或補發登記證之證照費，每件新台幣500元。因行政區域調整或門牌改編之地址變更而申請換發登記證者，免繳證照費。（第36條）

第五節　現行民宿與國外民宿經營之比較

　　我國「民宿管理辦法」自民國90年12月12日發布施行以來，仍有497家非法民宿（民國97年9月為止）。就是合法民宿業者，也常讓經常國外旅遊的投宿國人疑惑，懷疑自己投宿的是旅館業，甚至是國際或一般觀光旅館，因此本節特別舉日本及美國民宿經營概況，參考交通部觀光局92年5月22日函說明，提供國內民宿業者參考比較：

壹、台灣的民宿管理制度與日本的比較

　　日本的旅館業包含「HOTEL營業」（採西式建築的旅館）、「旅館營業」（採日式建築的旅館）、「下宿營業」（類似寄宿家庭）與「簡易宿所營業」（即民宿）。因此日本的民宿是屬於旅館的一種，所以沒有最大房間數及面積的限制，我國法令對於旅館亦無此一限制，故較大規模的住宿設施在國內係應登記為旅館業。

　　我國在國土規劃與土地利用上，針對地區特性及實際需要，予以不同程度之使用管制，有鑑於現行法令規定，旅館建築物，必須位於實施都市計畫之商業區、住宅區（須經當地縣市政府核准）、旅館專區或非都市土地之甲、乙、丙種建築用地、遊憩用地，若將民宿劃歸「旅館業」，則現行台灣地區很多農村及原住民地區，以「住宅」或「農舍」來經營民宿者，將會因為土地與建築物使用都不符合規定，而被排除在外，對於農業之轉型及原住民之輔導就業，則產生不利影響。為解決上述問題，觀光局在訂定「民宿管理辦法」時，特將民宿排除在「旅館業」管理範疇之外。

貳、民宿定位在「家庭副業」與美國的比較

　　美國民宿（B&B）訂房服務網的數量約15,000家，近半數在人口少於1萬的小城鎮，房間數多在7間左右，房屋多屬自有，將經營民宿當作副業，美國南卡羅來納州民宿法案將民宿定義在一般家用住宅，不超10個客房；法國中央法令對於民宿房間數規定限6間以下，均無礙其特色經營。在台灣，如將民宿視為一般商業營業，如前所述，則民宿所在地，須為可建築旅館用地，建築物用途必須是「旅館」，而不可以是「住宅」或「農舍」，民宿之建築技術、設施設備、室內裝修材料等等必須比照旅館興建標準，經營民宿必須辦理營利事業登記，且民宿房屋稅、土地稅及日後土地移轉時課徵

之增值稅稅率均有所不同。觀光局在本諸輔導民宿合法經營及減輕農民、原住民稅捐負擔考量下，乃參酌歐美立法例，針對我國國情需求，將民宿定位在「家庭副業」，並協調商業、土地、建築等相關單位另行研訂一套與旅館管理有別的法規。

「民宿管理辦法」會對民宿客房最大面積設定200平方公尺之上限，亦是在現行法令體制下所必須作的限制，因為依內政部頒「供公眾使用建築物」之範圍規定：實施都市計畫地區旅館類（供不特定人住宿）及非實施都市計畫地區總樓地板面積300平方公尺以上之旅館類，即屬「供公眾使用建築物」。所以惟有特別聲明民宿客房面積僅在一定規模，其建築物之利用，係將住宅或農舍一部分提供旅客住宿之場所，與一般商業之「旅館業」不同，如此才能避免將民宿建築物歸類到「供公眾使用建築物」類組，才得以「住宅」及「農舍」經營民宿，並得以協調相關單位另行研議與「旅館業」管理強度有別之民宿輔導管理配套措施。

關於200平方公尺上限之規定，係以前述規定之總樓地板面積300平方公尺為基礎，僅象徵性對民宿客廳、廚房、走廊等共用空間及浴廁扣除100平方公尺，目的是為民宿經營者爭取最大空間，況民宿特色之關鍵，並不在於客房面積大小，而在於經營者的熱忱及能否提供旅客對當地人文、自然生態的認識或當地生活的體驗。民宿之發展，在於主人及當地具有獨特的觀光休憩資源，才能吸引國內外遊客投宿。如欲經營大規模住宿服務，如前所述，需辦理旅館登記，關於各觀光旅遊路線旅館用地是否充足，以及現行法令對於山坡地建築管理之適當否，則應回歸土地與建築管理法令檢討。

參、民宿之法令是否過於嚴苛的問題

一般業者認為法令對民宿之建築物及設備管理嚴苛，根據內政部營建署配合修正之「建築法第73條執行要點」規定，將民宿歸屬

住宅「H2」類管理，其管理係與住宅採同一標準，故以「住宅」或「農舍」申請民宿登記，免委託專業人士辦理建築物公共安全簽證申報、免委請建築師辦理建築物變更使用；六層樓以下「住宅」或「農舍」申請民宿登記，免經建築師審查建築物室內裝修；民宿消防安全設備之裝置、檢修，毋須由消防設備師或消防設備士為之，在建物與消防管理上，均已做大幅度之法令鬆綁，與旅館業之須負擔高額土地成本、設備投資、地價稅、房屋稅、公共安全及消防設備檢修申報等諸多規範相較，民宿申請之簡便，已超過國外管理模式。

第三章

溫泉區管理及法規

　　溫泉，有人形容說它是地球的熱源，是大地賜予人類寶貴的禮物，自古以來即被人們作爲養生與水療的天然資源。而台灣堪稱天之驕子，不僅享有這項得天獨厚的珍貴資源，且地熱豐沛，並擁有**冷泉、熱泉、濁泉、海底泉**等多樣性泉質，算是世界最佳的泉質區。交通部觀光局也在2004台灣觀光年五大分項工作計畫中，將溫泉嘉年華（Hot Spring Festivals）作爲2004第四季（11月至12月）主題節慶，內容包括台北北投溫泉季、宜蘭礁溪溫泉季、重建區溫泉季、茂林溫泉季。溫泉既是一種資源，我們必須珍惜，妥善利用。但是在「溫泉法」及相關法規未公布實施之前，國內的溫泉區或溫泉旅館業者，由於沒有一套健全的法制和正確的開發利用規範，所以一直無法將台灣溫泉一如日本等溫泉事業發達國家一樣，建立台灣特有優良的品牌。溫泉是多功能的資源，除了可以作爲農業利用、能源發電、生物科技等之外，最爲大家熟知的當然就是溫泉區的休閒觀光，特別是溫泉旅館的經營，攸關觀光產業發展，因此特列專章討論。

第一節　法源、定義與管理機關

壹、法源

　　在「溫泉法」未公布實施之前，溫泉區或溫泉旅館並無專屬法規，大都引用散雜在「水利法」及其施行細則等相關規定，常無法有效積極針對溫泉獨特資源的特性加以有效管理。目前實施的「溫泉法」是民國92年7月2日制定公布；該法施行日期，依第32條規定由行政院以命令定之，行政院遂於民國94年7月1日發布定自同日開始施行。其施行細則則依「溫泉法」第31條第1項規定，由中央主管機關經濟部於民國94年7月26日訂定發布施行。

　　溫泉中央主管機關經濟部也依據「溫泉法」的規定，依第5條第3項規定，於民國95年6月30日修正發布「溫泉開發許可辦法」；依第17條第3項規定，於民國94年7月15日發布「溫泉取供事業申請經營許可辦法」；民國94年7月26日分別依第31條第1項規定，訂定「溫泉法施行細則」，依第4條第6項規定，訂定「溫泉水權輔導換證作業辦法」，依第11條第1項及「規費法」第8條規定，訂定「溫泉取用費徵收費率及使用辦法」，以及民國94年9月26日交通部、內政部、經濟部及行政院農業委員會等會銜訂定發布「溫泉區土地及建築物使用管理辦法」。

　　至於溫泉休閒遊憩或旅館法規，係依據「溫泉法」第13條第4項，溫泉區管理計畫之內容、審核事項、執行、管理及其他相關事項之辦法，由中央觀光主管機關會商各目的事業中央主管機關定之，因此交通部於民國94年11月16日修正發布「溫泉區管理計畫審核及管理辦法」；交通部觀光局為能執行審查溫泉區管理計畫，於95年2月3日訂定「交通部觀光局溫泉區管理計畫審查小組設置要點」。

　　其他，「溫泉法」第14條第1項規定，於原住民族地區劃設溫泉區時，中央觀光主管機關及各目的事業主管機關應會同中央原住民族主管機關辦理。因此，行政院原住民族委員會於民國92年12月30日訂定發布「原住民個人或團體經營原住民族地區溫泉輔導及獎勵辦法」。

　　經綜合以上整理結果，「溫泉法」及其有關相關子法規公（發）布日期及其主管機關，可以整理如下：

㈠「溫泉法」92年7月2日（自94年7月1日施行，經濟部）。

㈡「溫泉法施行細則」94年7月26日（經濟部）。

㈢「溫泉開發許可辦法」95年6月30日（經濟部）。

㈣「溫泉開發許可移轉作業辦法」94年7月26日（經濟部）。

㈤「溫泉區管理計畫審核及管理辦法」94年11月16日修正（交通

部）。

（六）「溫泉標準檢測注意事項」94年7月22日（經濟部）。

（七）「溫泉露頭一定範圍劃定準則」94年7月22日（經濟部）。

（八）「溫泉標章申請使用辦法」94年7月15日（交通部）。

（九）「溫泉區土地及建築物使用管理辦法」94年9月26日（交通部等
　　　會銜發布）。

（十）「溫泉取供事業申請經營許可辦法」94年2月15日（交通部）。

（土）「原住民個人或團體經營原住民族地區溫泉輔導及獎勵辦法」92
　　　年12月30日（原民會法規）。

（圭）「溫泉標準」97年5月28日（經濟部）。

（吉）「溫泉資料申報作業辦法」94年7月26日（經濟部）。

（苗）「溫泉取用費徵收費率及使用辦法」94年7月26日（經濟部）。

（圭）「溫泉水權輔導換證作業辦法」94年7月26（經濟部）。

貳、定義

依據「溫泉法」第3條規定，該法用詞定義如下：

一、**溫泉**：符合溫泉基準之溫水、冷水、氣體或地熱（蒸氣）。

二、**溫泉水權**：指依「水利法」對於溫泉之水取得使用或收益之
　　　權。

三、**溫泉礦業權**：指依「礦業法」對於溫泉之氣體或地熱（蒸氣）
　　　取得探礦權或採礦權。

四、**溫泉露頭**：指溫泉自然湧出之處。

五、**溫泉孔**：指以開發方式取得溫泉之出處。

六、**溫泉區**：指溫泉露頭、溫泉孔及計畫利用設施周邊，經勘定劃
　　　設並核定公告之範圍。如再依「溫泉區土地及建築物使用管
　　　理辦法」第2條的定義更爲具體，亦即溫泉區指由直轄市、縣
　　　（市）政府依「溫泉法」第13條第1項規定擬訂溫泉區管理計

畫，並會商有關機關及報經交通部核定後，公告劃設之範圍。

七、**溫泉取供事業**：指以取得溫泉水權或礦業權，提供自己或他人使用之事業。

八、**溫泉使用事業**：指自溫泉取供事業獲得溫泉，作為觀光休閒遊憩、農業栽培、地熱利用、生物科技或其他使用目的之事業。

參、管理機關

從上述「溫泉法」有關的各項定義，可以知道與溫泉有關的管理機關很多，大要可以列舉如下：

一、主管機關

依據「溫泉法」第2條第1項規定，該法所稱主管機關：在中央為**經濟部**；在直轄市為**直轄市政府**；在縣（市）為**縣（市）政府**。

二、目的事業機關

該法第2條第2項又規定，有關溫泉之觀光發展業務，由中央觀光主管機關會商中央主管機關辦理；有關溫泉區劃設之土地、建築、環境保護、水土保持、衛生、農業、文化、原住民及其他業務，由中央觀光主管機關會商各目的事業中央主管機關辦理。

第二節 溫泉水權與取供事業申請

壹、溫泉水權換證

依「溫泉法」第4條第6項授權，經濟部於民國94年7月26日訂定發布「溫泉水權輔導換證作業辦法」，其目的依據同條規定，最主要在強調及規範下列五點：

一、溫泉為國家天然資源，不因人民取得土地所有權而受影響。

609

二、申請溫泉水權登記，應取得溫泉引水地點用地同意使用之證明文件。

三、溫泉水權用地為公有土地者，土地管理機關得出租或同意使用，並收取租金或使用費。

四、地方政府為開發公有土地上之溫泉，應先辦理撥用。

五、如在民國94年7月1日「溫泉法」施行前已依規定取得溫泉用途之水權或礦業權者，主管機關應輔導於一定期限內辦理水權或礦業權之換證；屆期仍未換證者，水權或礦業權之主管機關得變更或廢止之。

貳、溫泉水權換證之申請

依據「溫泉水權輔導換證作業辦法」第2條規定，主管機關應於該法施行後30日內，公告溫泉之水權狀換發事項。溫泉水權之換證，應於公告日起6個月內，由水權人或其代理人提出下列文件，向水權主管機關申請：

㈠申請書一式三份（由代理人申請換證者，應附具委任書）。

㈡水權狀。

㈢引水地點土地同意使用之證明文件。

㈣符合溫泉基準之證明文件。

㈤其他依法應提出之文件。

申請書內容依第3條規定，應記載下列事項：(1)申請人姓名、機關或團體名稱、身分證明文件字號、商號統一號碼、住居所、電話號碼；(2)用水標的；(3)引用水源；(4)用水範圍；(5)使用方法；(6)引水地點；(7)引用水量；(8)其他應行記載事項。

參、溫泉取供事業之申請

溫泉取供事業之申請係依「溫泉法」第17條第3項規定，由

經濟部於民國94年7月15日發布之「溫泉取供事業申請經營許可辦法」辦理。依據該辦法第2條規定，溫泉取供事業於取得溫泉水權或溫泉礦業權，並申請開發許可完成溫泉開發後，應依該辦法之規定申請取得經營許可，始得提供他人使用。又依第3條規定，申請經營溫泉取供事業者，應備具經營管理計畫書及許可申請書件，向直轄市、縣（市）政府申請經營許可。經營管理計畫書依第4條規定包括：(1)溫泉取供事業使用之土地範圍；(2)土地使用權屬說明及使用權源證明；(3)溫泉取供設備、管線設置計畫及配置圖；(4)溫泉取供設備及管線之管理與維護計畫；(5)溫泉水源之保護計畫及溫泉廢污水防治計畫；(6)預期營運效益及收費基準；(7)溫泉取供事業之財務計畫；(8)其他經直轄市、縣（市）政府指定與溫泉經營管理有關之事項。前項第3款之溫泉取供設備及管線設置，應符合土地使用管制法規之規定及直轄市、縣（市）政府所定相關自治法規。其溫泉取供事業申請經營許可作業流程如**圖21-1**所示。

　　該許可辦法第10條規定，溫泉取供事業經營許可有效期間為5年，期間屆滿當然失效。但溫泉水權或溫泉礦業權存續期間較短者，依其規定。溫泉取供事業得於經營許可期間屆滿之6個月前，檢具第3條第1項申請書件，向直轄市、縣（市）政府申請展延，每次展延以五年為限。

第三節　溫泉區管理計畫

壹、溫泉區之劃設

　　「溫泉法」第13條規定，直轄市、縣（市）主管機關為有效利用溫泉資源，得擬訂溫泉區管理計畫，並會商有關機關，於溫泉露頭、溫泉孔及計畫利用設施周邊勘定範圍，報經中央觀光主管機

圖21-1　溫泉取供事業申請經營許可作業流程圖

資料來源：交通部觀光局。

關核定後，公告劃設爲溫泉區；溫泉區之劃設，應優先考量現有已開發爲溫泉使用之地區，涉及土地使用分區或用地之變更者，直轄市、縣（市）主管機關應協調土地使用主管機關依相關法令規定配合辦理變更。前項土地使用分區、用地變更之程序、建築物之使用管理，由中央觀光主管機關會同各土地使用中央主管機關依溫泉區特定需求，訂定「溫泉區土地及建築物使用管理辦法」。經劃設之溫泉區，直轄市、縣（市）主管機關評估有擴大、縮小或無繼續保護及利用之必要時，得依前項規定程序變更或廢止之。

交通部據此規定，爲符合溫泉區特定需求，溫泉區內土地使用分區、用地變更之程序及建築物之有效使用管理，於民國94年9月26日修正發布「溫泉區土地及建築物使用管理辦法」，所謂**溫泉區**，係指由直轄市、縣（市）政府依「溫泉法」第13條第1項規定，擬訂溫泉區管理計畫，並會商有關機關及報經交通部核定後，公告劃設之範圍。

貳、溫泉區管理計畫審核

交通部爲依據「溫泉法」第13條第4項規定審理溫泉區管理計畫，特於民國94年7月15日訂定「溫泉區管理計畫擬訂審議及管理辦法」，其後爲實際執行需要，於民國94年11月16日修正名稱爲「溫泉區管理計畫審核及管理辦法」。

所稱之**溫泉區管理計畫**，依據該管理辦法第2條，係指爲有效利用溫泉資源，在兼顧溫泉之永續經營、促進觀光及輔助復健養生事業發展目的下，於溫泉露頭、溫泉孔及其周邊地區，就溫泉資源與土地利用及管理所擬訂之計畫。前項計畫年期爲十年。相關規定包括：

一、溫泉區管理計畫書內容

該管理辦法第3條規定，直轄市、縣（市）政府應就全部行政

轄區溫泉資源調查後，就溫泉資源之使用與保護為整體考量，擬訂至少包括下列事項之溫泉區管理計畫書：

㈠直轄市、縣（市）溫泉資源之分布及歷史沿革。

㈡溫泉分布地區之環境地質評估。

㈢發展定位、課題與對策及發展總量推估。

㈣現況發展分析及溫泉區範圍劃定。

㈤溫泉區計畫年期及使用人口推估。

㈥溫泉區土地及建築物使用管理規劃。

㈦溫泉區環境景觀及遊憩設施規劃。

㈧溫泉取供設施及公共管線規劃。

㈨溫泉區經營管理與執行計畫。

㈩溫泉區建設實施進度與事業及財務計畫。

㈠溫泉廢污水防治計畫。

前項管理計畫書，除用文字、圖表說明外，應附溫泉區計畫圖，其比例尺不得小於一萬分之一。溫泉區位於原住民族地區者，應另附原住民族地區輔導及獎勵計畫。

二、溫泉區管理計畫書審查

交通部為核定溫泉區管理計畫，依據該管理辦法第6條規定，應邀請各目的事業主管機關代表及專家、學者審查之。前項溫泉區管理計畫之審查由交通部委任交通部觀光局執行之；其委任事項及法規依據應公告，並刊登於政府公報或新聞紙。交通部觀光局為審查溫泉區管理計畫，民國95年2月3日函發「交通部觀光局溫泉區管理計畫審查小組設置要點」，第3點規定置委員15人至19人，其中1人為召集人，由觀光局局長擔任之；2人為副召集人，由經濟部水利署及觀光局各指派1人擔任之；其餘委員由機關首長就本機關及有關機關派（聘）兼之，並遴選相關學者、專家擔任。第4點規定小組委員中之學者、專家不得少於委員總人數之二分之一，且至少

應包含水利、地質、都市規劃、交通、財務等專業人員。委員任期二年，期滿得續派（聘）兼之。第11點規定，小組開會時，得邀請有關機關及地方政府代表、業者或與案情有關之公民或團體代表列席說明，並於說明完畢後退席。

三、溫泉標章及申請使用

交通部民國94年7月15日依「溫泉法」第18條第3項規定訂定之「溫泉標章申請使用辦法」第2條規定，以溫泉作為觀光休閒遊憩目的之溫泉使用事業，應將溫泉送經交通部認可之機關（構）、團體檢驗合格，依據該辦法之規定申請使用**溫泉標章**。前項溫泉檢驗機關（構）、團體之認可，以及認可後續作業、申請註冊證明標章及所需書表格式之訂定，由交通部委任**交通部觀光局**辦理，其委任事項及法規依據應公告並刊登於政府公報或新聞紙。

依據該使用辦法第4條規定，交通部為辦理溫泉檢驗機關（構）、團體之認可，得邀集相關主管機關及學者專家，審查執行計畫書內容，必要時並得辦理實地勘查；其廢止認可時亦同。前項審查或廢止認可，應公告並公開於資訊網路。第6條第1項規定溫泉標章之型式如**圖21-2**。

第2項又規定，直轄市、縣（市）政府應依溫泉標章之型式製發溫泉標章標識牌，並附記下列事項：(1)溫泉使用事業名稱；(2)溫泉使用事業營業處所；(3)溫泉成分、溫度及泉質類別；(4)標章證明機關及標識牌製發機關；(5)標識牌編號；(6)有效期間。其申請作業流程如**圖21-3**。

四、溫泉標章使用管理

㈠領有溫泉標章標識牌之溫泉使用事業，該辦法第9條規定，應將標識牌懸掛於營業處所入口明顯可見之處，並於適當處所標示下列使用溫泉之禁忌及其他應行注意事項：

1.入浴前應先徹底洗淨身體。

溫泉標章	溫泉標章說明

圖21-2　溫泉標章

資料來源：交通部觀光局。

2.患有傳染性疾病者禁止入浴。

3.患有心臟病、肺病、高血壓、糖尿病及其他循環系統障礙等慢性疾病者，應依照醫師指示入浴。

4.乾性及過敏性皮膚，應避免泡溫泉。

5.女性生理期間禁止入浴。

6.酒醉、空腹及飽食後，不宜入浴。

7.禁止攜帶寵物入浴。

8.浸泡溫泉時間一次不宜超過15分鐘。

9.溫泉浸泡高度不宜超過心臟。

10.泡完溫泉後不宜直接進入烤箱，以免造成眼角膜傷害。

11.孕婦、行動不便老人及未滿3歲之幼兒，不宜入浴。

12.年歲較高、健康欠佳者，應避免單獨1人入浴，以免發生意外。

以溫泉作為觀光休閒遊憩目的之溫泉使用事業

申請人

直轄市、縣（市）政府

申請書件：
1.申請書。
2.申請人經營相關事業之設立或登記證明文件。
3.以獨資或合夥方式經營者，其負責人之身分證明文件；為法人、非法人團體，其代表人之身分證明文件。
4.溫泉取供事業之供水證明。
5.申請前三個月內經交通部認可之機關（構）、團體檢驗符合溫泉標準之溫泉檢驗證明書。
6.申請前二個月內衛生單位出具之溫泉浴池水質微生物檢驗合格報告。
7.委託申請時，應提供委託書及代理人之身分證明文件。
8.其他經直轄市、縣（市）政府指定之文件。

溫泉檢驗機關（構）、團體（經中央觀光主管機關認可）

溫泉檢驗合格

是

審查申請書件是否符合

否 ── 限期補正 ── 否 ── 不予受理

是

是

審查是否合格

否 ── 駁回申請

是

發給標章標識牌（有效期間三年）

公告副知交通部觀光局並公開於資訊網路

圖21-3 溫泉標章標識牌申請作業流程圖

資料來源：交通部觀光局。

13.長途跋涉、疲勞過度或劇烈運動後，宜稍作休息再入浴，以免引發腦部貧血或休克現象。

14.泡浴中若有任何不適，請立即離池並通知服務人員。

15.其他直轄市、縣（市）政府規定之事項。

㈡溫泉使用事業使用溫泉標章標識牌之有效期間為三年，期間屆滿仍有使用之必要者，應於有效期間屆滿二個月前，檢具第7條第1項申請書件，向直轄市、縣（市）政府申請換發，經審查合格者發給之。（第10條）

㈢溫泉標章標識牌毀損或附記之使用事業名稱有變更者，溫泉使用事業應於毀損或變更之日起十五日內，檢具相關證明文件向直轄市、縣（市）政府申請換發。（第11條）

㈣溫泉標章標識牌遺失時，溫泉使用事業應於遺失後十五日內，敘明理由並檢具第7條申請書（免檢附相關書件），向直轄市、縣（市）政府申請補發；直轄市、縣（市）政府應公告註銷遺失之溫泉標章標識牌。（第12條）

㈤溫泉使用事業有下列情事之一者，直轄市、縣（市）政府應依該辦法第13條撤銷該事業之溫泉標章標識牌使用權：

1.溫泉標章標識牌申請書有虛偽不實登載或提供不實文件者。

2.以詐欺、脅迫或其他不正當之方法取得溫泉標章標識牌使用權者。

㈥溫泉使用事業歇業、自行停止營業、解散或其營業對公共利益有重大損害之虞時，直轄市、縣（市）政府依第14條規定，得廢止該事業之溫泉標章標識牌使用權。但有下列情形之一者，應廢止其溫泉標章標識牌使用權：

1.依第5條第1項第1款規定採樣溫泉，檢驗結果不符溫泉標準之溫度或水質成份，未依限期改善者。

2.溫泉水質不符行政院衛生署所定溫泉浴池水質微生物指標，未依限期改善者。

3.溫泉標章標識牌有轉讓或其他非法使用之情事。

4.未依第10條至第12條規定申請溫泉標章標識牌之換發、補發。

5.溫泉使用事業依第7條第1項第1款規定提出之證明文件,經該管主管機關撤銷、廢止或因其他原因而失效者。

㈦溫泉標章標識牌有效期間屆滿未申請換發或經直轄市、縣(市)政府撤銷、廢止使用權者,該管主管機關應以書面通知30日內繳回溫泉標章標識牌,逾期未繳回者,公告註銷之。(第15條)

㈧溫泉標章標識牌之發給、換發、補發、註銷、撤銷、廢止,直轄市、縣(市)政府應公告副知交通部觀光局,並公開於資訊網路。(第16條)

參、溫泉標準

　　為了防範假溫泉的發生,破壞溫泉區旅館事業形象,經濟部依據「溫泉法」授權,民國97年5月28日修正發布「溫泉標準」,對於溫水、冷水及地熱都有一定檢驗標準。如下列:

一、溫泉標準

　　依據該標準第2條規定,符合該標準之溫水,指地下自然湧出或人為抽取之泉溫為攝氏30度以上且泉質符合下列款目之一者:

㈠溶解固體量:總溶解固體量(TDS)在500(mg/L)以上。

㈡主要含量陰離子:

　　1.碳酸氫根離子(HCO_3^-)250(mg/L)以上。

　　2.硫酸根離子(SO_4^-)250(mg/L)以上。

　　3.氯離子(含其他鹵族離子)(Cl^-, including other halide)250(mg/L)以上。

㈢特殊成分:

　　1.游離二氧化碳(CO_2)250(mg/L)以上。

　　2.總硫化物(Total sulfide)0.1(mg/L)以上。但在溫泉使用事業

之使用端出水口，不得低於0.05（mg/L）。

3.總鐵離子（$Fe^{+2}+Fe^{+3}$）大於10（mg/L）。

4.鐳（Ra）大於一億分之一（curie/L）。

二、冷水標準

依該標準第3條規定，所謂冷水，指地下自然湧出或人為抽取之泉溫小於攝氏30度，且其游離二氧化碳為500（mg/L）以上者。

三、地熱（蒸氣）標準

依該標準第4條規定，所謂地熱（蒸氣），指地下自然湧出或人為抽取之蒸氣或水或其混合流體，符合第二條泉溫及泉質規定者。

第三章

餐飲旅館衛生與安全管理法規

根據中華民國旅行業品質保障協會網頁（http://www.travel.org.tw/）顯示，自民國79年3月到民國97年8月調處旅遊糾紛案由分類統計表，其中行程內容的糾紛，包括取消旅遊項目、景點未入內參觀、變更旅遊次序、餐食不佳者，共計1,501件，占所有旅遊糾紛9,016件的16.65%，人數高達14,736人。又根據行政院消費者保護委員會（http://www.cpc.gov.tw/）就該會及各縣（市）政府只就民國97年8月1日至9月1日受理消費者申訴案件統計中，食品類就有46件，休閒旅遊類86件。

再根據行政院衛生署研究調查網頁（http://food.doh.gov.tw/），台灣地區從民國85年至96年的2,667件食品中毒原因與發生事故的件數中，有冷藏不足79件、熱處理不足742件、食物調製後於室溫下放置過久254件、嫌氣性包裝0件、生熟食交互汙染736件、被感染的人汙染食物253件、設備清洗不完全75件、使用已被汙染之水源8件、貯藏不良80件、使用有毒的容器0件、添加有毒的化學物質17件、動植物食品中的天然毒素48件，以及其他原因1,217件。

如果「美食」是文化，「料理」是藝術，那麼「安全」就是餐飲旅館業的責任，「衛生」就是餐飲從業人員應該養成而且要念茲在茲的習慣。一旦上述無論是旅遊糾紛、消費者申訴，或者食品中毒，對餐飲、旅館及旅遊業的商譽與信用來說，都是一項非常麻煩的事，不管是尋求和解、理賠，或對簿公堂，最後萬流歸宗，都要訴諸於「法」，因此以下將專章分析介紹餐飲旅館衛生管理法規，俾做為業界「依法料理」的守則。

第一節　食品衛生管理法規

壹、主管機關與法規

民國97年6月11日修正公布之「食品衛生管理法」第9條規定，本法所稱主管機關：在中央為行政院衛生署；在直轄市為直轄市政府；在縣（市）為縣（市）政府。

主要法規以「食品衛生管理法」為母法，授權由主管機關行政院衛生署訂定發布的規章或命令，除下節介紹的41項依據該法第10條「販賣之食品、食品用洗潔劑及其器具、容器或包裝，應符合衛生安全及品質之標準；其標準，由中央主管機關定之」的食品衛生標準外，其餘授權命令的子法名稱及訂定或修正發布日期如下表列：

食品衛生管理法授權條次	子法規章名稱	訂定或修正日期
第39條	食品衛生管理法施行細則	民國91年6月12日
第22條第2項	食品製造工廠衛生管理人員設置辦法	民國90年8月20日
第22條	乳品食品工廠產品衛生檢驗辦法	民國75年6月9日
第29條第2項	檢舉違反食品衛生案件獎勵辦法	民國87年12月9日
第26條	食品衛生委託檢驗辦法	民國90年12月3日
第14條第2項	食品與相關產品查驗登記及許可證管理辦法	民國91年6月19日
第27條第1項	輸入食品查驗辦法	民國96年6月22日

至與食品衛生管理的相關法規則有：

1.「健康食品管理法」。

2.「健康食品管理法施行細則」。

3.「舉發或緝獲違反健康食品管理法案件獎勵辦法」。

4.「健康食品查驗登記審查費收費標準」。

5.「營養師法」及「營養師法施行細則」。

6.「健康食品申請許可辦法」。

7.「行政院衛生署受理食品、食品添加物查驗、登記審查費、證書費收費標準」。

8.「食品與相關產品查驗登記業務委託辦法」。

9.「食品衛生查驗業務驗證機構認證委託辦法」。

10.「食品製造工廠衛生管理人員設置辦法」。

貳、專有名詞解釋

一、**食品與特殊營養食品**：依據「食品衛生管理法」第2條第1項規定，該法所稱食品，係指供人飲食或咀嚼之物品及其原料。所稱特殊營養食品，指營養均衡或經營養素調整，提供特殊營養需求對象食用之下列配方食品：

㈠嬰兒配方食品及較大嬰兒配方輔助食品。

㈡提供特定疾病病人之營養需求，且必須在醫師、藥師或營養師指導下食用，以維持健康為目的之病人用食品。所稱特定疾病，其範圍由中央主管機關定之。

㈢其他經中央主管機關公告指定特殊對象食用之食品。

二、**食品添加物**：依據該法第3條規定，所稱食品添加物，係指食品之製造、加工、調配、包裝、運送、貯存等過程中用以著色、調味、防腐、漂白、乳化、增加香味、安定品質、促進發酵、增加稠度、增加營養、防止氧化或其他用途而添加或接觸於食品之物質。

三、**食品器具**：依據該法第4條規定，係指生產或運銷過程中，直接接觸於食品或食品添加物之器械、工具或器皿。

四、**食品容器、食品包裝**：依據該法第5條規定，所稱食品容器、食品包裝，係指與食品或食品添加物直接接觸之容器或包裹

物。

五、**食品用洗潔劑**：依據該法第6條規定，所稱食品用洗潔劑，係指直接使用於消毒或洗滌食品、食品器具、食品容器及食品包裝之物質。

六、**食品業者**：依據該法第7條規定，所稱食品業者，係指經營食品或食品添加物之製造、加工、調配、包裝、運送、貯存、販賣、輸入、輸出，或經營食品器具、食品容器、食品包裝、食品用洗潔劑之製造、加工、輸入、輸出或販賣之業者。

七、**標示**：依據該法第8條規定，所稱標示，係指於下列物品用以記載品名或說明之文字、圖畫或記號：

㈠食品、食品添加物、食品用洗潔劑之容器、包裝或說明書。

㈡食品器具、食品容器、食品包裝之本身或外表。

八、**有毒**：依據該法施行細則第2條規定，係指食品或食品添加物含有天然毒素或化學物品，而其成分或含量對人體健康有害或有有害之虞者。

九、**染有病原菌**：依據該法施行細則第3條規定，所稱染有病原菌者，係指食品或食品添加物受病因性微生物或其產生之毒素污染，致對人體健康有害或有有害之虞者。

十、**品名**：依據該法施行細則第9條規定，所稱之品名，其為食品者，應使用國家標準所定之名稱；無國家標準名稱者，得自定其名稱。其為食品添加物者，應依中央主管機關規定之名稱。前項規定自定食品品名者，其名稱應與食品本質相符，避免混淆。

參、遵守事項

一、食品或食品添加物

依據該法第11條規定，食品或食品添加物有下列情形之一，

不得製造、加工、調配、包裝、運送、貯存、販賣、輸入、輸出、作爲贈品或公開陳列：㈠變質或腐敗者。㈡未成熟而有害人體健康者。㈢有毒或含有害人體健康之物質或異物者。㈣染有病原菌者。㈤殘留農藥或動物用藥含量超過安全容許量者。㈥受原子塵或放射能污染，其含量超過安全容許量者。㈦攙僞或假冒者。㈧逾有效日期者。㈨從未供於飲食且未經證明爲無害人體健康者。

二、國外食品輸出入

依據該法第14-1條規定，國外食品或食品添加物對民衆之身體或健康有造成危害之虞，經中央主管機關公告指定者，旅客攜帶入境時應檢附出產國衛生主管機關開具之衛生證明文件申報之；對民衆之身體或健康有嚴重危害者，中央主管機關並得公告禁止旅客攜帶入境。違反前項規定之食品或食品添加物，沒入銷毀之。

三、食品器具、容器、包裝、洗潔劑

依據該法第15條規定，食品器具、食品容器、食品或食品用有下列情形之一者，不得製造、販賣、輸入、輸出或使用：㈠有毒者。㈡易生不良化學作用者。㈢其他足以危害健康者。

肆、食品標示及廣告管理

一、標示事項

依據該法第17條規定，有容器或包裝之食品、食品添加物，應以中文及通用符號顯著標示下列事項於容器或包裝之上：
㈠品名。
㈡內容物名稱及重量、容量或數量；其爲二種以上混合物時，應分別標明。
㈢食品添加物名稱。
㈣廠商名稱、電話號碼及地址。輸入者，應註明國內負責廠商名

稱、電話號碼及地址。

㈤有效日期。經中央主管機關公告指定須標示製造日期、保存期限
　或保存條件者，應一併標示之。

㈥其他經中央主管機關公告指定之標示事項。

　　經中央主管機關公告指定之食品，應以中文及通用符號顯著標
示營養成分及含量。

　　同法第17-1條規定，中央主管機關得就特定散裝食品之販售地
點、方式予以限制或要求以中文標示原產地等事項。第18條規定，
食品用洗潔劑及經中央主管機關公告指定之食品器具、食品容器、
食品包裝，應以中文及通用符號顯著標示下列事項：

㈠廠商名稱、電話號碼及地址。輸入者，應註明國內負責廠商名
　稱、電話號碼及地址。

㈡其他經中央主管機關公告指定之標示事項。

二、宣傳或廣告

　　依據該法第19條規定，對於食品、食品添加物或食品用洗潔劑
所為之標示、宣傳或廣告，不得有不實、誇張或易生誤解之情形。
食品不得為醫療效能之標示、宣傳或廣告。中央主管機關得以公告
限制特殊營養食品之廣告範圍、方式及場所。接受委託刊播之傳播
業者，應自廣告之日起六個月，保存委託刊播廣告者之姓名（法人
或團體名稱）、身分證或事業登記證字號、住居所（事務所或營業
所）及電話等資料，且於主管機關要求提供時，不得規避、妨礙或
拒絕。

伍、公共飲食場所衛生標準與規範

一、法源與地方管理自治條例

　　依據該法第19條規定，公共飲食場所衛生之管理辦法，由直

627

轄市、縣（市）主管機關依據中央主管機關頒布之各類衛生標準或規範定之。目前各直轄市、縣（市）政府主管機關衛生局，都依據該條及「地方制度法」第18條第9款第1目規定，訂定各直轄市、縣（市）「營業衛生管理自治條例」，可見公共飲食場所衛生之管理為地方自治事項。

二、營業場所及從業人員之衛生管理

以「臺北市營業衛生管理自治條例」為例，該自治條例第3條規定，所稱**營業衛生**，指下列各款營業之營業場所及從業人員之衛生管理：

㈠**旅館業**：指經營以固定場所供不特定人住宿或休憩之營業。

㈡**理髮美髮美容業**：指經營以固定場所供人理髮、美髮、美容之營業。

㈢**浴室業**：指經營各式浴室、三溫暖或其他以固定場所供人沐浴之營業。

㈣**娛樂業**：指經營劇院（場）、歌廳、舞廳（場）、遊樂場或其他以固定場所供人視聽、歌唱、跳舞之營業。

㈤**游泳場所業**：指經營以固定場所供人游泳之營業。

㈥**電影片映演業**：指經營以固定場所放映電影片為主要業務之營業。

㈦其他經中央衛生主管機關公告指定之營業。

三、應遵守事項

㈠**衛生管理人員**：該自治條例第6條規定，營業場所負責人應指定專人為衛生管理人員，負責管理衛生事項。衛生管理人員應參加主管機關或其審查認可機構舉辦之訓練並經測驗合格者，始得擔任之。

㈡**病媒防制措施**：第8條規定，營業場所應經常保持清潔，設置病媒防制措施，有效防止蚊、蠅、鼠、蟑及其他病媒、孳生源侵

入，並不得有病媒出沒之痕跡。營業場所內不得飼養寵物。

(三)**中央空調冷卻水塔**：該自治條例第9條規定，營業場所中央空調冷卻水塔設備，每半年應定期清洗消毒一次以上。

(四)**飲用水**：該自治條例第10條規定，營業場所之飲用水水源應接用自來水。未供應自來水地區而使用其他水源者，除依「飲用水管理條例」之規定外，其水質應符合「飲用水水質標準」。

(五)**垃圾容器**：該自治條例第12條規定，營業場所之公共區域應設置足夠容量之不透水密蓋垃圾容器裝置廢棄物。

(六)**廁所**：該自治條例第11條，營業場所之廁所，其設備應符合下列規定：

1.男女應分開設置，並為沖水式。

2.地面、台度及牆壁應使用磁磚、馬賽克或以其他不透水不納垢之材料建築，並備有蓋垃圾桶，隨時保持清潔。

3.應有整潔之洗手池，並備有流動水源、清潔劑及紙巾或電動烘手器。

4.照明度應在50米燭光以上，空氣中二氧化碳濃度應在0.15%以下。

5.廁間內應設置衣物掛鉤或置物架。

四、旅館業

　　各直轄市、縣（市）「營業衛生管理自治條例」都各別對旅館業、理髮美髮美容業、浴室業、娛樂業、游泳場所業、電影片映演業等專章規定營業衛生管理事項，各項規定也都與餐旅館及觀光產業有關，惟限於篇幅，且避免重疊，特僅介紹旅館業如下：

(一)該自治條例第16條規定，供客用之盥洗用具、毛巾、浴巾、拖鞋等用品，應於每一房客使用後洗淨消毒，保持清潔。牙刷、梳子、刮鬍刀不得共用或重複使用。

(二)該自治條例第17條規定，供客用之被單、床單、被套、枕頭套等

寢具,應於每一房客使用後換洗,並保持清潔。

㈢該自治條例第18條規定,發現房客有發燒、嘔吐、腹瀉併發之症狀或疑似傳染病時,應立即通知衛生醫療機構處理;房客患有疾病情況緊急時,並應協助就醫;患有法定傳染病房客使用之房間、寢具或其他用具,應依「傳染病防治法」有關規定處理。

㈣該自治條例第19條規定,房客有妨礙公共衛生之行為,從業人員應加勸阻;勸阻無效者,報請有關機關處理。

㈤該自治條例第20條規定,營業場所設備應符合下列規定:

1.營業場所之照度:

(1)前廳、大廳、餐廳、接待室、房間、走廊、樓梯、浴室、廁所應在50米燭光以上。

(2)廚房、配膳室、客房內寫字檯、化妝檯應在200米燭光以上。

2.各房間之二氧化碳濃度為0.15%以下。

3.儲水池及水塔應密蓋加鎖,定期清洗保持清潔衛生;並詳作記錄且保存一年備查。

4.營業場所飲用水使用二次加氯消毒者,應備氫離子指數(PH值)測定器及餘氯測定器,每日派員測定並作記錄備查;採用其他方法消毒者,應先報請主管機關核准。

第二節　食品衛生標準

壹、法源與種類

食品,因為參考前述定義,係指供人飲食或咀嚼之物品及其原料,所以可知其多元複雜性,實難以訂一個標準來規範。現行各項食品衛生標準,係依據民國97年6月11日修正公布「食品衛生管

理法」第10條規定，販賣之食品、食品用洗潔劑及其器具、容器或包裝，應符合衛生安全及品質之標準；其標準，由中央主管機關定之。

目前中央主管機關行政院衛生署據此訂定發布之食品衛生標準，依據該署公布網頁（http://food.doh.gov.tw/）目錄，包括食品器具、添加物等共有乳品類，蛋類，魚蝦類，罐頭食品類，食用油脂類，冰類，嬰兒食品類，食品器具、容器、包裝類，冷凍食品類，一般食品類，生食用食品類，食品中黃麴毒素限量，二溴乙烷殘留容許量，食用藻類，食品原料口香糖及泡泡糖基劑，餐具，食品輻射照射處理，食品中多氯聯苯限量，嬰兒奶嘴之亞硝胺（Nitrosamines）限量，食品原料阿拉伯樹膠（Acacia; Gum Arabic），生鮮肉品類，禽畜產品中殘留農藥限量，食米重金屬限量，食品加工用二氧化碳，食用天然色素，食品用洗潔劑，包裝飲用水及盛裝飲用水，卵磷脂，飲料類，醬油類單氯丙二醇，食鹽，植物可食性根重金屬限量，牛羊豬及家禽可食性內臟重金屬限量，食品用一氧化二氮，食用花卉類，免洗筷，食用菇類，豆類及豆莢類，生熟食混合即食食品類，食品用丁烷，食品用丙烷等，總計41項之多的衛生標準。茲就餐飲業經營較常用而有關係者，擇要列舉如下：

貳、「蛋類衛生標準」（民國90年5月28日修正發布）

重金屬	限量標準
鉛	0.3ppm以下
銅	5ppm以下

參、「魚蝦類衛生標準」（民國81年8月26日修正發布）

一、迴游性魚類除外之所有魚蝦類甲基汞含量應在0.5ppm以下。

二、迴游性魚類之甲基汞含量應在2.0ppm以下。

肆、「罐頭食品類衛生標準」（民國75年12月10日修正發布）

一、金屬罐裝之罐頭食品應符合下列規定

㈠外觀：不得有膨罐、污銹罐、彈性或急跳罐、嚴重凹罐之現象，並不得有切罐、斷封、尖銳捲緣、疑似捲封、捲緣不平、唇狀、舌狀、側封不正常等可能引起漏罐危險之現象。

㈡罐內壁：不得有嚴重脫錫、脫漆、變黑或其他特異之變色等現象。

㈢內容物：不得有異臭、異味、不良之變色、污染或含有異物。

㈣耐壓：加壓於罐內，一號罐以下小型罐在1公斤／平方公分（15磅／平方吋），一號罐或一號罐以上大型罐在 0.7公斤／平方公分（10磅／平方吋）經三分鐘不漏氣。

㈤經保溫試驗（37℃，10天）檢查合格，且在正常貯存狀態下不得有可繁殖之微生物存在。

㈥捲封品質應符合CNS 827食品罐頭用圓形金屬空罐國家標準之規定。

㈦重金屬最大容許量為：鉛，1.5ppm；錫，250，罐頭飲料類不在此限。

二、殺菌袋裝之罐頭食品應符合下列規定

㈠外觀：不得有膨袋、穿孔、污穢及其他不良現象。

㈡密封：熱熔融密封部應完整，熱封內面不得夾有內容物或外雜物。

㈢耐壓及熱熔融密封部強度應符合CNS 11210 殺菌袋裝食品國家標準之規定。

㈣內容物：不得有異臭、異味、不良之變色、污染或含有異物。

㈤經保溫試驗（37℃，10天）檢查合格，且在正常貯存狀態下不得有可繁殖之微生物存在。

三、玻璃瓶裝之罐頭食品應符合下列規定

㈠外觀：玻璃瓶之封蓋，不得有斜蓋或密閉不緊等外觀檢查密封不完全之缺點。

㈡內容物：不得有異臭、異味、不良之變色、污染或含有異物。

㈢經保溫試驗（37℃，10天）檢查合格，且在正常貯存狀態下不得有可繁殖之微生物存在。

伍、「食用油脂類衛生標準」（民國82年1月4日修正發布）

一、重金屬及芥酸之最大容許量為：銅，0.4 ppm；汞，0.05 ppm；砷，0.1 ppm；鉛，0.1 ppm；芥酸，5.0%。

二、添加油脂之食品，其芥酸含量應為該食品中油脂含量之5.0%以下。

三、使用食品添加物時，應符合「食品添加物使用範圍及限量標準」之規定。

四、食用油脂之黃麴毒素限量應符合「食品中黃麴毒素限量標準」之規定。

陸、「冰類衛生標準」（民國88年4月26日修正發布）

一、冰類之原料水水質應符合「飲用水水質標準」。

二、食用冰塊重金屬最大容許量如下：砷，0.05ppm；鉛，0.05ppm；鋅，5.0ppm；銅，1.0ppm；汞，0.001ppm；鎘，0.005ppm。

三、細菌限量：

內容	限量		
	每公撮中生菌數	每公撮中大腸桿菌群最確數	每公撮中大腸桿菌最確數
一、食用冰塊。	（融解水）100以下	（融解水）陰性	
二、刨冰、冰棒、冰磚及其他類似製品： 1.含有果實水、果實汁、果實香精及其他類似製品。 2.含有咖啡、可可、穀物、紅豆、綠豆、花生或其他植物性原料者。	（融解水）100,000以下	（融解水）100以下	（融解水）陰性
三、冷凍冰果： 1.含有乾果、蜜餞、糕點等冷品與冰混製之各種液體冷凍冰果。 2.含有鮮果實、鮮果醬之各種冷凍冰果。			
四、含有乳成分或乳製品之各種冰類製品與冷凍冰果。			

柒、「餐具衛生標準」（民國73年11月22日修正發布）

㈠本標準適用對象：包括盤類、碗類、杯類、湯匙、碟子、筷子、刀子、叉子等餐具。

㈡餐具中大腸桿菌（E. coli）、油脂、澱粉、烷基苯磺酸鹽（ABS, Alkyl benzene sulfonate）應爲陰性。

備註：本標準之餐具係指經洗滌及有效殺菌後供消費者使用之器具、容器，或經加工製成後，不再經洗滌，即可供使用之免洗餐具。

拐、「生鮮肉品類衛生標準」（民國87年6月1日修正發
布）

　　本標準適用於禽肉及畜肉，原「食用肉類衛生標準」自公告日
起廢止。

類別	藥物殘留量	殘留農藥量	性狀	標示事項
生鮮肉類	應符合「動物用藥殘留標準」之規定。	應符合「禽畜產品中殘留農藥限量標準」之規定。	應具有各種肉類良好風味色澤，不得有腐敗、不良變色、異臭、異味、污染或含有異物、寄生蟲或其他異狀。	冷凍生鮮肉類及冷凍生鮮碎類除應標示「食品衛生管理法」所規定之事項外，應標示保存方法及條件。
冷凍生鮮肉類				
生鮮雜碎類				
冷凍生鮮雜碎類				

玖、「一般食品衛生標準」（民國96年12月21日發布）

一、一般食品之性狀應具原有之良好風味及色澤，不得有腐敗、不
　　良變色、異臭、異味、污染、發霉或含有異物、寄生蟲。
二、一般食品之微生物限量如下：

項目／類別	每公克中大腸桿菌群（Coli-form）最確數（MPN/g）	每公克中大腸桿菌（E.coli）最確數（MPN/gsa
不需再調理（包括清洗、去皮、加熱、煮熟等）即可供食用之一般食品	10^3以下	陰性
需經調理（包括清洗、去皮、加熱、煮熟等）始可供食用之一般食品	－	－

第三節　HACCP、CAS與GAS認證制度

　　在保障消費者權益日益高漲的市場競爭趨勢中，認證標章制度對「政府」或「主管機關」而言，可以維持觀光旅遊市場秩序，是一個既可以申張公權力，又可以發揮公信力的便民措施；對「業者」或「產品」能認真遵守法規，通過專業檢查，取得營業執照，發給標章，其實是一項榮譽，更是信用的保證；對「消費者」來說，則是一種協助辨識優良產品的明確市場導向作法，可以比較放心去消費，確保權益。所以政府對觀光產業的業者或產品，實施標章認證制度，其實可說是政府、業者及消費者「三贏」的政策。

　　目前在業者部分，已有觀光旅館業、旅館業、民宿、溫泉旅館、觀光遊樂業、休閒農場等實施，但是在產品方面尚付闕如，尤其餐飲旅館業經營服務的產品，首重衛生與安全，為了提升服務品質，有必要加強全面實施認證標章制度。茲就目前政府推廣又與餐飲衛生有關的認證標章制度，分別列舉如下：

壹、危害分析重要管制點（HACCP）

一、法源、主管機關及定義

　　危害分析重要管制點（Hazard Analysis Critical Control Point，簡稱HACCP），最早是1960年由美國太空總署（NASA）、美國陸軍NATICK技術研究所、PILLSBURY食品公司三個單位共同研發，針對食品安全衛生的品質管制系統，保證不會造成食品病原菌污染，以確保食品安全之食品製造管理方法。1973年美國藥物管理局（FDA）首次引用HACCP規範低酸性罐頭食品的食品安全，是HACCP最早並成功地應用此系統在食品法規中。

　　我國主管機關行政院衛生署基於HACCP的理念與做法，於民

國97年5月8日依據「食品衛生管理法」第20條第1項法源授權規定「食品業者製造、加工、調配、包裝、運送、貯存、販賣食品或食品添加物之作業場所、設施及品保制度，應符合食品良好衛生規範，經中央主管機關公告指定之食品業別，並應符合食品安全管制系統之規定。前項食品良好衛生規範及食品安全管制系統之辦法，由中央主管機關定之」訂定「食品安全管制系統」。該系統第2點即強調該系統宗旨，係為一鑑別、評估及控制食品安全危害之系統，援引危害分析重要管制點原理，管理原料驗收，加工、製造及貯運等全程之食品安全危害。第3點則規範該系統專有用名詞定義如下：

㈠**矯正措施**：指當監測結果顯示重要管制點失控時，所採取之行動。

㈡**重要管制點**：指一個點、步驟或程序，如施予控制，則可預防、去除或減低危害至可接受之程度。

㈢**管制界限**：指為防止、去除或降低重要管制點之危害至可接受之程度，所建立之物理、生物或化學之最低、最高或最低與最高值。

㈣**變異**：變異係指管制界限失控。

㈤**危害分析重要管制點計畫**：指為控制食物鏈中之重要管制點之食品安全危害，依危害分析重要管制點制度原理，所定需遵循之文件。

㈥**危害**：指食品中可能引起消費者不安全之生物、化學或物理性質。

㈦**危害分析**：指收集或評估危害的過程，以決定那些危害為顯著食品安全危害及必須在危害分析重要管制點計畫書中說明。

㈧**監測**：指觀察或測試控制危害分析重要管制點之活動，以評估重要管制點是否在控制之下，並產生供確認之正確記錄。

㈨**防制措施**：指可用以預防、去除或降低顯著危害所使用之物理

性、化學性、生物性之任何活動。

㈩**食品相關科系（所）**：指依「食品衛生管理法」第22條規定之食品衛生管理人員適用之科系（所）。

㈪**驗效**：指以科學與技術為根據，來判定安全危害分析重要管制點計畫，若正確執行時，是否能有效控制危害，驗效為確認之一部分。

㈫**確認**：係指除監測外之活動，包括驗效危害分析重要管制點計畫及決定危害分析重要管制點計畫是否被確實遵行。

二、管制小組與職責

該系統第4點規定，食品業者應設立食品安全管制系統工作小組，簡稱管制小組，其組成如下：

㈠管制小組成員得由負責人或其授權人、品保、生產、衛生管理人員及其他幹部人員組成，至少三人，其中負責人或其授權人為必要之成員。

㈡管制小組成員應接受經中央主管機關認可之訓練機構辦理之食品良好衛生規範及危害分析重要管制點相關訓練並領有合格證書者。

㈢管制小組成員中至少一人應具備食品技師證書。本款施行日期自本系統發布日起四年後施行。

至管制小組之職責，依該系統第5點規定有：

㈠鑑別及管理食品良好衛生規範相關記錄。

㈡訂定、執行及確認危害分析重要管制點計畫。

㈢負責「食品安全管制系統」實施之溝通及鑑別所需資源。

三、危害分析

危害分析項目，該系統第6點規定包括：

㈠食品業者應列出所有危害，並執行危害分析，以鑑別危害管制系統計畫書所列危害，決定危害之預防措施。

㈡危害分析應依據已查證之產品描述、產品預定用途與現場相符之加工流程圖為基礎。

㈢危害分析應鑑別危害之發生頻率及嚴重性，並考慮天然毒素危害、微生物污染危害、化學性污染危害、殺蟲劑危害、藥物殘留危害、動物疾病危害、分解或劣變物質危害、寄生蟲危害、食品添加物危害、物理性危害，及其他食品安全危害等各種危害。

四、決定重要管制點、界限與監測

決定重要管制點，該系統第7點明確指出：

㈠重要管制點之決定，應依據危害分析所獲得資料加以判定。

㈡每一加工廠如其食品安全之危害、重要管制點、管制界限等基本上是相同時，則可歸為同一危害分析重要管制點計畫。

該系統第8點規定管制界限，每一重要管制點應建立管制界限。如可能時，管制界限應予驗效。

第9點規定，應列出監測每一重要管制點之項目、方法、頻率及執行人，以即時防止管制界限失控。

五、矯正措施與確認

矯正措施與確認，依該系統第10點規定有：

㈠應針對每一重要管制點，訂定偏離管制界限時對應之矯正措施，管制措施應確保：

　1.引起變異之原因已被矯正。

　2.因異常所致危害健康或品質不良之產品未流入市面。

㈡如發現無適合之矯正措施時，食品業者應執行下列事項：

　1.隔離且留存受影響產品。

　2.由授權具專業知識人員查核，以決定受影響產品出貨之可行性。

　3.針對受影響的產品，應確保無異常所致危害健康或品質不良之產品流入市面；已流入市面者，應回收並採取矯正措施。

4.引起變異之原因已被矯正。

㈢必要時管制小組人員應重新評估危害分析重要管制點計畫，決定是否必須將新確定之內容列入危害分析重要管制點計畫。

　　該系統第11點規定矯正措施之後要做確認，包括：

㈠確認程序應予建立。

㈡如可能時，應對危害分析重要管制點計畫進行驗效。

㈢藉由下列確認及內稽活動以決定食品安全管制系統是否有效執行：

　　1.內稽食品安全管制系統及其記錄。

　　2.內稽變異及產品變異。

　　3.確定重要管制點在控制中。

㈣對於所建立之危害分析重要管制點計畫必須實施確認，並確保有效執行。

㈤當危害分析或危害分析計畫改變時，應對系統再確認。

六、其他

　　如對文件及記錄，該系統第12點規定：

㈠危害分析重要管制點計畫應製成文件。

㈡文件之發行、更新及廢止，必須經負責人或其授權人簽署，並核准實施。

㈢記錄應確實簽署，並註記日期。

㈣文件與記錄應保存至產品有效日期後六個月以上。

　　對專業訓練需求、研討、講習等課程，該系統第12點規定如下：

㈠食品業者應鑑別各部門人員執行食品安全管制系統之訓練需求，據以執行，並做成記錄。

㈡管制小組成員每人至少每三年應接受中央主管機關認可之機構辦理該系統有關之專業訓練、研討、講習等課程，或會議或中央主

管機關認可之課程，累計十二小時以上。

綜上可知，HACCP在強調事前監控預防勝於事後檢驗，是為了降低食品安全危害顧慮而設計的制度，其基本概念有二：

一、**危害分析**（**Hazard Analysis, HA**）：係指針對食品生產過程，包括從原料採收處理開始，經由加工、包裝，流通乃至最終產品提供消費者為止，進行一科學化及系統化之評估分析以瞭解各種危害發生之可能性。

二、**重要管制點**（**Critical Control Point, CCP**）：係指經危害分析後，針對製程中之某一點、步驟或程序，其危害發生之可能性危害性高者，訂定有效控制措施與條件以預防、去除或降低食品危害至最低可以接受之程度。

另根據行政院衛生署食品衛生處網頁（http://food.doh.gov.tw/）公告，國內餐飲業推動食品HACCP還將包括「**食品良好衛生規範**」（**Good Hygienic Practice，簡稱GHP**），意指食品業者在各項操作與品保制度，應符合確保衛生或品質要求之基本軟、硬體條件。換言之，食品危害分析重要管制點制度，係建立在GHP基礎上，進一步藉由科學管理方法的分析作業，改進可能之危害及建立管制措施，期以經常性的偵測，並預防因管制不當而導致不良之產品，危害民眾健康。

貳、優良農產品證明標章（CAS）

一、法源與主管機關

優良農產品證明標章，簡稱CAS，係行政院農業委員會基於發展優質農業及安全農業之施政理念，推動之主要目的，在於提昇國產農林水畜產品及其加工品品質和附加價值，保障生產者和消費大眾權益，且可以CAS標章區隔進口農產品。藉品質保證、宣導與推廣，建立良好形象，進而提昇國產農產品的競爭力，降低因加入

WTO開放農產品進口之衝擊。自民國78年推行至今，CAS標章已成為國產優良農產品的保證書。

　　中央主管機關行政院農業委員會依據「農業發展條例」第27條第3項規定，於民國93年12月15日訂定「優良農產品證明標章認證及驗證作業辦法」，並於民國94年8月29日依據該辦法，訂定「申請使用CAS標章評審作業程序」。目前除餐飲、民宿及觀光旅館業在原料採購上宜配合外，頗多休閒農場及酒莊的產品亦應配合生產，藉以提昇市場競爭力，建立良好品牌形象。

二、認證原則、分工與步驟

　　依照農委會網頁說明，CAS優良農產品認證之原則：採業者自願參與模式推動，並結合產業發展政策及消費需求之模式推動。在分工上，由農糧署負責良質米，林務局負責竹炭類，漁業署負責水產品，畜牧處負責肉品、冷凍食品、果蔬汁、醃漬蔬果、即食餐食、冷藏調理食品、生鮮食用菇、釀造食品、點心食品、蛋品、生鮮截切蔬果11大類畜產品之認證工作。另由農糧署、工業技術研究院、食品工業發展研究所、中央畜產會及CAS優良農產品發展協會負責各相關驗證、追蹤查驗及推廣等工作。

　　至於CAS證明標章之推行步驟分如下三階段：

㈠第一階段：**產業現況評估與標準訂定**

　　1.由農委會會同產、官、學、研機構組成技術委員會，訂定農產品及其加工品之生產規範，內容包括：生產廠（場）硬體設備設施標準、生產及品管等軟體措施標準及各類產品品質衛生標準等。

　　2.由執行機構進行產業之現況評估和產品分析，作為訂定標準之參考。

㈡第二階段：**產業輔導與認證**

　　1.由驗證行政執行機構籌組之現場評核小組，進行現場評核。通

過評核後，由驗證技術執行機構負責產業之產製輔導。

2.抽驗產品，確認產品合格後，辦理驗證和簽約、發證手續。

㈢第三階段：**追蹤管理**

1.驗證技術執行機構定期（2～6個月一次），追蹤查驗CAS生產廠（場），並抽驗產品。

2.不定期抽驗販賣場所市售產品。

3.追蹤查驗與抽樣檢驗結果，由驗證行政執行機構統籌管理。嚴重缺點或產品品質在一年內累計3次未達標準者，取消使用CAS標章資格。

農委會推動CAS證明標章制度迄今達16年，目前辦理驗證者計有14大類優良農產品。

三、申請標章應具備資格

行政院農業委員會依據「優良農產品證明標章認證及驗證作業辦法」第10條第2項規定，於民國94年8月29日訂定發布「申請使用CAS標章評審作業程序」，其第6點規定，申請使用CAS標章者，依不同產品類別，應具備資格如下：

㈠具有公司登記、營利事業登記及工廠登記（食品及飲料製造業）之申請認定產品類別證明文件者。但從事生鮮農產品分級包裝銷售之農民團體、農場或畜牧場者，應提出農場登記證或畜牧場登記證或農業生產合作社登記證或超級市場營利事業登記證。

㈡生產廠（場）之衛生管理、產品之衛生安全及包裝均符合有關法令之規定。

㈢生產廠（場）及其產品符合中央主管機關訂定之生產規範、認定評審標準、品質規格標準及標示規定。

四、作業流程

其作業流程，依據該作業程序第7點規定為：

㈠**受理申請及登錄：**

1. 申請使用CAS標章者應檢附下列文件，向行政院農業委員會委託之CAS標章驗證機構（以下簡稱CAS驗證機構）提出申請：

 (1)申請書。

 (2)申請資格證明文件。

 (3)生產廠（場）位置圖及廠房配置圖。

 (4)生產廠（場）管理制度、品質管制、衛生管理及製程管理等標準書（含實際執行記錄表）及檢驗報告。

 (5)擬申請產品之標示、包裝袋（箱）或印刷稿。

 (6)各種專門技術人員受訓結業證書、學歷影本各一份。

2. 同一生產廠（場）生產之不同類別產品應分別提出申請。

3. CAS驗證機構於受理申請案後應於3天內完成申請者之資格與文件是否齊全之審核，審核結果資格符合且文件齊全者，由CAS驗證機構登錄，若資格不符或文件不齊全者則退回。

㈡ **文件審查**：CAS驗證機構應於登錄後一個月內完成文件審查，並將通過文件審查結果以書面函覆申請者，以便辦理現場評核事宜。

㈢ **現場評核**：現場評核作業由CAS驗證機構邀集現場評核小組委員執行。

㈣ **產品抽驗**：

1. 產品抽驗由現場評核小組代表在工廠（場）抽樣後送CAS驗證機構檢驗，申請者同時向CAS驗證機構繳交檢驗費。

2. 產品品質及標示需符合CAS標章驗證所訂定之該項產品的品質規格標準及標示規定。

3. 產品檢驗項目：依CAS標章驗證對該項產品訂定之「品質規格標準及標示規定」中所列之檢驗項目。

㈤ **認定**：申請使用CAS標章者通過現場評核及產品抽驗後，由CAS驗證機構認定。

㈥ **簽約**：申請使用CAS標章者應於接獲認定通知函一個月內與CAS

驗證機構辦理簽約手續並繳付贊助款與履約保證金，CAS驗證機構授予廠商編號、產品編號及名稱，並副知行政院農業委員會。

㈦**授證**：行政院農業委員會於前款簽約案彙集達適當件數時，不定期舉行授證典禮，頒發CAS標章授證牌。

㈧**追蹤管理**：CAS標章使用者應於簽約日起，接受CAS驗證機構對生產廠（場）追蹤查驗及CAS標章產品抽驗，並作成記錄。

第四節　設置室內吸菸室與販賣菸品場所標示

壹、主管機關與法規

　　依據行政院衛生署國民健康局網頁（http://www.bhp.doh.gov.tw/）宣導，不管是餐廳、旅館、民宿或遊樂區，都是公共使用之室內場所，屬於「菸害防制法」第15條全面禁止吸菸場所。依據民國96年7月11日修訂公布之「菸害防制法」第3條規定，本法所稱主管機關：在中央為行政院衛生署；在直轄市為直轄市政府；在縣（市）為縣（市）政府。但是民國93年1月7日修正公布的「菸酒管理法」因為屬於「稅務」，所以依據該法第2條規定，主管機關：在中央為財政部；在直轄市為直轄市政府；在縣（市）為縣（市）政府。

　　何謂「菸」？「菸酒管理法」第2條定義為，指全部或部分以菸草或其代用品作為原料，製成可供吸用、嚼用、含用、聞用或以其他方式使用之製品。前項所稱菸草，指得自茄科菸草屬中，含菸鹼之菸葉、菸株、菸苗、菸種子、菸骨、菸砂等或其加工品，尚未達可供吸用、嚼用、含用、聞用或以其他方式使用者。

　　「菸害防制法」為明確規範，方便管理，於第2條將有關法定名詞定義如下：

一、**菸品**：指全部或部分以菸草或其代用品作爲原料，製成可供吸用、嚼用、含用、聞用或以其他方式使用之紙菸、菸絲、雪茄及其他菸品。

二、**吸菸**：指吸食、咀嚼菸品或攜帶點燃之菸品之行爲。

三、**菸品容器**：指向消費者販賣菸品所使用之所有包裝盒、罐或其他容器等。

四、**菸品廣告**：指以任何形式之商業宣傳、促銷、建議或行動，其直接或間接之目的或效果在於對不特定之消費者推銷或促進菸品使用。

五、**菸品贊助**：指對任何事件、活動或個人採取任何形式之捐助，其直接或間接之目的或效果在於對不特定之消費者推銷或促進菸品使用。

目前與室內吸菸室設置及販賣菸品場所標示及展示有關的法規有：「菸害防制法」（96.7.11）、「菸害防制法施行細則」（88.10.27）、「室內吸菸室設置辦法」（97.5.29發布，98.1.11施行）、「販賣菸品場所標示及展示管理辦法」（97.6.23發布，98.1.11施行）、「菸品健康福利捐分配及運作辦法」（96.10.11）、「戒菸教育實施辦法」（97.2.22）、「戒菸服務補助獎勵辦法」（97.2.22）、「菸品尼古丁焦油含量檢測及容器標示辦法」（97.3.27）。

貳、設置室內吸菸室

依據「菸害防制法」第15條規定，下列場所全面禁止吸菸：

一、高級中等學校以下學校及其他供兒童及少年教育或活動爲主要目的之場所。

二、大專校院、圖書館、博物館、美術館及其他文化或社會教育機構所在之室內場所。

三、醫療機構、護理機構、其他醫事機構及社會福利機構所在

場所。但老人福利機構於設有獨立空調及獨立隔間之室內吸菸室，或其室外場所，不在此限。

四、政府機關及公營事業機構所在之室內場所。

五、大眾運輸工具、計程車、遊覽車、捷運系統、車站及旅客等候室。

六、製造、儲存或販賣易燃易爆物品之場所。

七、金融機構、郵局及電信事業之營業場所。

八、供室內體育、運動或健身之場所。

九、教室、圖書室、實驗室、表演廳、禮堂、展覽室、會議廳（室）及電梯廂內。

十、歌劇院、電影院、視聽歌唱業或資訊休閒業及其他供公眾休閒娛樂之室內場所。

十一、旅館、商場、餐飲店或其他供公眾消費之室內場所。但於該場所內設有獨立空調及獨立隔間之室內吸菸室、半戶外開放空間之餐飲場所、雪茄館、下午9時以後開始營業且18歲以上始能進入之酒吧、視聽歌唱場所，不在此限。

十二、3人以上共用之室內工作場所。

十三、其他供公共使用之室內場所及經各級主管機關公告指定之場所及交通工具。

　　前項所定場所，應於所有入口處設置明顯禁菸標示，並不得供應與吸菸有關之器物。該法第1項第3款及第11款但書之室內吸菸室，其面積、設施及設置辦法，由中央主管機關定之。

　　目前中央主管機關行政院衛生署經考量防制菸害之立法目的及國內關於建築、消防、環保及勞工安全衛生等現行規範標準，同時參酌國外如英格蘭公共衛生2007年「無菸條例」、加州「勞工法」禁止工作場所吸菸，以及法國2006年11月15日修訂公共場所禁止吸菸等外國立法例，於民國97年5月29日依「菸害防制法」第15條第3

項授權，訂定發布「室內吸菸室設置辦法」共10條。其重要規定如下：

一、**適用對象及面積比例之限制**：依據該辦法第2條規定，旅館、商場、餐飲店或其他供公眾消費之室內場所及老人福利機構得設置室內吸菸室，其單一吸菸室之面積以6平方公尺以上35平方公尺以下為限，且其所有吸菸室總面積不得逾該室內場所或機構總面積之20%。

二、**半戶外開放空間之用詞定義**：依據該辦法第3條規定，餐飲場所內同一樓層未設牆壁或直接對外之開口面積達其總牆面面積1/4以上，且通風良好者，得認定為半戶外開放空間，不受本辦法吸菸室設置規定之限制。

三、**吸菸室用途之限制**：依據該辦法第4條規定，吸菸室不得為吸菸以外之用途。

四、**吸菸室獨立隔間之規定**：依據該辦法第5條規定，吸菸室之獨立隔間應符合下列規定：(1)以屋頂（或天花板）、地板及四壁（水泥牆面、隔板或其他建材）與其他室內空間區隔。(2)用於隔間之材料需為不透氣、防火之建材，且不得有鏤空致菸煙逸出之設計，並應符合消防法令之規定。(3)人員出入口須為平行移動式設計且能自動封閉，除人員出入時外，不得開啟。

五、**吸菸室獨立空調之規定**：依據該辦法第6條規定，吸菸室之獨立空調應符合下列規定：

㈠有專用連接至室外空間之進氣與排氣管線，且與任何其他室內空間、空調或通風系統之設備不相通連。

㈡室內壓力相對於外部氣壓需為負壓，且達0.816毫米水柱（8 Pascal）以上。

㈢室內通風量不得低於每平方公尺樓地板面積每小時30立方公尺，且每小時需提供該室內吸菸室體積10倍以上之新鮮空氣。

㈣室內排煙口應距離該建築物及其他建築物之出入口或任何依法不得吸菸之區域5公尺以上。

六、應標示事項：依據該辦法第7條規定，吸菸室之入口應以中文明顯標示下列事項：㈠本場所除吸菸室外，禁止吸菸。㈡吸菸有害健康之警語與戒菸相關資訊。㈢未滿18歲者禁止進入。㈣檢查合格之證明。前項標示之文字，其字體長寬各不得小於2公分。

七、吸菸室使用之限制：依據該辦法第8條規定，吸菸室於清潔或維護開始前及完成後1小時內不得使用，並應於停止使用期間，持續維持其獨立空調之運轉。

八、設置及變更設施之檢查：依據該辦法第9條規定，吸菸室之設置或變更設施，應經領有相當專門職業技術證照人員檢查合格發給證明，始得使用。其合格證明有效期為2年。

九、施行日期：依據該辦法第10條規定，該辦法自民國98年1月11日施行。

參、販賣菸品場所標示

依據「菸害防制法」第10條第1項規定，販賣菸品之場所，應於明顯處標示第6條第2項、第12條第1項及第13條意旨之警示圖文；菸品或菸品容器之展示，應以使消費者獲知菸品品牌及價格之必要者為限。第2項規定，前項標示與展示之範圍、內容、方式及其他應遵行事項之辦法，由中央主管機關定之。行政院衛生署遂於民國97年6月23日訂定發布「販賣菸品場所標示及展示管理辦法」，全文9條，並依該辦法第9條規定，該辦法自民國98年1月11日施行。

前述所謂「菸害防制法」各條意旨之警示圖文內容包括：
一、菸品容器最大外表正反面積明顯位置處，應以中文標示吸菸有

害健康之警示圖文與戒菸相關資訊；其標示面積不得小於該面積35%。（第6條第2項）

二、未滿18歲者，不得吸菸。（第12條第1項）

三、任何人不得供應菸品予未滿18歲者。任何人不得強迫、引誘或以其他方式使孕婦吸菸。（第13條）

餐飲旅館業必須遵守「販賣菸品場所標示及展示管理辦法」的重要規定如下：

一、菸品展示：依第2條規定，指於販賣菸品場所展示菸品、菸品容器或其外觀、顏色、大小或材質近似菸品容器之包裝盒、罐、圖像或其他物品者。

二、警示文字標示與大小：依第3條規定，販賣場所應於明顯處以中文或通用符號標示下列意旨之警示文字，且其字體不得小於長寬各3公分：

　　㈠吸菸有害健康。

　　㈡免費戒菸專線0800-636363。

　　㈢本場所不供應菸品予未滿18歲者。

　　㈣未滿18歲者，不得吸菸。

　　㈤不得強迫、誘使孕婦吸菸。

　　前項警示文字應與附圖或任一菸品容器之健康警示圖文合併標示，且應固定附著於菸品展示處，使消費者清楚可見，不得以任何方式移動或遮蓋。

三、菸品展示方式依第4條規定如下：

　　㈠菸品展示應距離地面1.3公尺以上，且距離結帳櫃檯2公尺以上。但於服務人員之櫃檯後方為菸品展示者，不在此限。

　　㈡同一販賣場所之菸品展示總面積不得超過2平方公尺。

　　㈢同一品項之菸品展示，以所販賣最小單位菸品之最大表面為限。

　　㈣菸品展示以不正對販賣場所外之不特定人為限。但菸品展示

正面距場所外部2公尺以上者，不在此限。

㈤所展示菸品容器之健康警示應使消費者能清楚辨識。營業面積小於6平方公尺或為固定式攤販之販賣場所，不適用前項第一款之規定。

四、該辦法第5條規定，單一營業人經營之販賣場所，以設一菸品展示處為限。但從事多種商品分部門零售之百貨公司、大型綜合營業場所，其總營業面積在3千平方公尺以上者，每逾3千平方公尺得增設一菸品展示處或增加2平方公尺以下之菸品展示面。

五、該辦法第8條規定，販賣場所不得以電子螢幕、動畫、移動式背景、聲音、氣味、燈光或其他引人注意之方式為菸品展示。

第五節　酒製造業衛生標準與酒類標示管理

壹、立法要旨

　　餐飲旅館業經營既不能捨棄販賣菸酒，所以除了要重視前述「室內吸菸室」與「販賣菸品場所標示及展示」之外，「酒製造業衛生標準」與「酒類標示」亦須留意遵守。

　　何謂「酒」？民國93年1月7日修正公布的「菸酒管理法」第4條規定，該法所稱酒，指含酒精成分以容量計算超過0.5％之飲料、其他可供製造或調製上項飲料之未變性酒精及其他製品。但經中央衛生主管機關依相關法律或法規命令認屬藥品之酒類製劑，不以酒類管理。所稱酒精成分，指攝氏檢溫器20度時，原容量中含有乙醇之容量百分比而言。所稱未變性酒精，指含酒精成分以容量計算超過90％，且未添加變性劑之酒精。這是財政部為課稅需要的法定名詞。

651

直接與餐飲業或原住民、休閒農場酒莊等有關的應該是酒製造業衛生標準與酒類標示的規定，就是觀光旅館、旅館業及民宿販賣酒類亦須檢查，若不符規定應拒絕展售。目前除民國97年5月16日依據「菸酒管理法」第62條制訂之，「菸酒管理法施行細則」之外，財政部又依同法第33條第4項授權於民國97年5月16日修正「酒類標示管理辦法」，以及民國97年5月27財政部與行政院衛生署依「菸酒管理法」第28條第1項會銜修正發布「酒製造業良好衛生標準」。

貳、衛生標準

一、重要名詞定義

依「酒製造業良好衛生標準」第3條規定，該標準用詞定義如下：

㈠**酒**：係指含酒精成分以容量計算超過百分之0.5％之飲料、其他可供製造或調製上項飲料之未變性酒精及其他製品，但經中央衛生主管機關依相關法律或法規命令認屬藥品之酒類製劑，不屬酒類產品。

㈡**酒品**：指包含酒類原料、半成品及成品。

㈢**食用酒精**：指以糧穀、薯類、甜菜或糖蜜為原料，經發酵、蒸餾製成含酒精成分超過百分之九十之未變性酒精。

㈣**原料**：係指構成成品可食部分之原料，包括主原料、副原料及酒類中添加物。所稱主原料係指構成成品之主要原料；副原料係指主原料和酒類中添加物以外之構成成品的次要原料；酒類中添加物係指酒品在製造、加工、調配、包裝、運送、貯存等過程中，用以著色、調味、防腐、漂白、乳化、澄清、淨化、增加香味、安定品質、促進發酵、增加稠度（甚至凝固）、增加營養、防止氧化或其他用途而添加或接觸於酒品之物質。

(五)**半成品**：係指任何成品製造過程中所得之產品，此產品經隨後之製造過程，可製成成品者。

(六)**成品**：係指經過完整的製造過程並包裝標示完成之產品。

(七)**包裝材料**：包括內包裝材料及外包裝材料。所稱內包裝材料係指與酒液直接接觸之酒類容器，如瓶、罐、罈、桶、盒、袋等，及直接包裹或覆蓋酒液之包裝材料，如箔、膜、木栓、紙、蠟紙等；外包裝材料係指未與酒液直接接觸之包裝材料，包括標籤、紙箱、捆包材料等。

(八)**清潔（清洗）**：係指去除塵土、殘屑、污物或其他可能污染酒品之不良物質之處理作業。

(九)**消毒**：係指以符合酒品衛生之化學藥劑或物理方法，有效殺滅有害微生物，但不影響酒品品質或其安全之適當處理作業。

(十)**外來雜物**：係指在製程中除原料之外，混入或附著於原料、半成品、成品或內包裝材料之物質，使所產製之酒品有不符合衛生及安全之虞者。

(十一)**病媒（有害動物）**：係指會直接或間接污染酒品或媒介病原體之小動物或昆蟲，如老鼠、蟑螂、蚊、蠅、臭蟲、蚤、蝨及蜘蛛等。

(十二)**有害微生物**：係指造成酒品腐敗、品質劣化或危害公共衛生之微生物。

(十三)**防止病媒侵入設施**：以適當且有形的隔離方式，防範病媒侵入之裝置，如陰井或適當孔徑之柵欄、紗網等。

(十四)**檢驗**：包括檢查與化驗。

(十五)**酒品接觸面**：包括直接或間接與酒品接觸的表面。直接的酒品接觸面係指器具及與酒品接觸之設備表面；間接的酒品接觸面係指在正常作業情形下，由其流出之液體會與酒品或酒品直接接觸面接觸之表面。

(十六)**適當**：係指在符合良好衛生作業下，為完成預定目的或效果所必

須的措施。

(七)區隔：較隔離廣義，包括有形及無形之區隔手段。作業區域之區隔可以下列一種或多種方式予以達成，如區域區隔、時間區隔、控制空氣流向、採用密閉系統或其他有效方法。

(八)隔離：係指區域與區域之間以有形之方式予以隔開者。

(九)批號：係指表示「批」之特定文字、數字或符號等，可據以追溯每批產品之經歷資料者，而「批」則以批號所表示在某一特定時段於某一特定生產線，所生產之特定數量之產品。

(十)作業場所：包括原材料處理、製造、加工、調配、分裝、包裝、貯存等或與其有關作業之全部或部分建築或設施。

(十一)酒製造業者：係指具有工廠登記之酒品工廠及免辦工廠登記之酒製造業。

(十二)酒品工廠：係指具有工廠登記之酒製造業者。

二、酒製造業者衛生管理

依該標準第5條規定，酒製造業者衛生管理應符合下列規定：

(一)設備與器具之清洗衛生：

　1.酒品接觸面應保持平滑、無凹陷或裂縫，並保持清潔。

　2.用於製造、加工、調配、包裝等之設備與器具，使用前應確認其清潔，使用後應清洗乾淨；已清洗與消毒過之設備和器具，應避免再受污染。

　3.設備與器具之清洗與消毒作業，應防止清潔劑或消毒劑污染酒品、酒品接觸面及包裝材料。

(二)從業人員衛生管理：

　1.新進從業人員應先經衛生醫療機構檢查合格後，始得聘僱。僱用後每年應主動辦理健康檢查乙次。

　2.從業人員在A型肝炎、手部皮膚病、出疹、膿瘡、外傷、結核病或傷寒等疾病之傳染或帶菌期間，或有其他可能造成酒品污

染之疾病者，不得從事與酒品接觸之工作。

3.新進從業人員應接受適當之教育訓練，使其執行能力符合生產、衛生及品質管理之要求，在職從業人員應定期接受有關酒品安全、衛生與品質管理之教育訓練，各項訓練應確實執行並作成記錄。

4.作業場所內之作業人員，工作時應穿戴整潔之工作衣帽（鞋），以防頭髮、頭屑及夾雜物落入酒品中，必要時應戴口罩。凡與酒品直接接觸的從業人員不得蓄留指甲、塗抹指甲油及配戴飾物等，並不得使塗抹於肌膚上之化粧品及藥品等污染酒品或酒品接觸面。

5.從業人員手部應經常保持清潔，並應於進入作業場所前、如廁後或手部受污染時，依標示所示步驟正確洗手或消毒。工作中吐痰、擤鼻涕或有其他可能污染手部之行為後，應立即洗淨後再工作。

6.作業人員工作中不得有吸菸、嚼檳榔及其他可能污染酒品之行為。

7.作業人員個人衣物應放置於更衣場所，不得帶入酒品作業場所。

8.非作業人員之出入應適當管理。若有進入作業場所之必要時，應符合前列各目有關人員之衛生要求。

9.從業人員於從業期間應接受菸酒主管機關或衛生主管機關或其認可之相關機構所辦之衛生講習或訓練。

參、酒類標示

依「酒類標示管理辦法」第2條規定，酒經包裝出售者，製造業者或進口業者應標示下列事項：

一、品牌名稱。

二、產品種類。

三、酒精成分。

四、進口酒之原產地。

五、製造業者名稱及地址；其屬進口者，並應加註進口業者名稱及
地址；受託製造者，並應加註委託者名稱及地址；分裝銷售
者，並應加註分裝之製造業者名稱及地址。

六、容量。

七、酒精成分在7%以下之酒，應加註有效日期或裝瓶日期。標示裝
瓶日期者，應加註有效期限。

八、「飲酒過量，有害健康」或其他警語。如第11條列舉：1.酒後
不開車，安全有保障。2.飲酒過量，害人害己。3.未成年請勿
飲酒。

九、其他經中央主管機關公告之標示事項。前項之酒，製造業者或
進口業者得標示年份、酒齡或地理標示。

第3條規定，酒之標示所用文字，以中文繁體為主，得輔以外
文。但供外銷者，不在此限。酒類標示事項，應於直接接觸酒之容
器上為之；但其容器外表面積過小，致無法於直接接觸酒之容器上
為之時，得附標籤標示之。前項標示事項應清楚、易讀、利於辨
識，且不得有不實或使人對酒類之產品特性有所誤解。

該辦法第5條與「菸酒管理法施行細則」第3條都同時對酒類之
產品種類規定，應依下列分類標示之，但其分類有細類者，得標示
其細類：

一、**啤酒類**：指以麥芽、啤酒花為主要原料，添加或不添加其他穀
類或澱粉為副原料，經糖化、發酵製成之含碳酸氣酒精飲料，
可添加或不添加植物性輔料。

二、**水果釀造酒類**：指以水果為原料，發酵製成之下列含酒精飲
料：

　㈠**葡萄酒**：以葡萄為原料製成之釀造酒。

㊁**其他水果酒**：以葡萄以外之其他水果為原料或含2種以上水果為原料製成之釀造酒。

三、**穀類釀造酒類**：指以穀類為原料，經糖化、發酵製成之釀造酒。

四、**其他釀造酒類**：指前三款以外之釀造酒。

五、**蒸餾酒類**：指以水果、糧穀類及其他含澱粉或糖分之農產品為原料，經糖化或不經糖化，發酵後，再經蒸餾而得之下列含酒精飲料：

㊀**白蘭地**：以水果為原料，經發酵、蒸餾，貯存於木桶6個月以上，其酒精成分不低於36％之蒸餾酒。

㊁**威士忌**：以穀類為原料，經糖化、發酵、蒸餾，貯存於木桶2年以上，其酒精成分不低於百分之40％之蒸餾酒。

㊂**白酒**：以糧穀類為主要原料，採用各種麴類或酵素及酵母等糖化發酵劑，經糖化、發酵、蒸餾、熟成、勾兌、調和而製成之蒸餾酒。

㊃**米酒**：以米類為原料，經糖化、發酵、蒸餾、調和或不調和酒精而製成之酒。

㊄**其他蒸餾酒**：前四項以外之蒸餾酒。

六、**再製酒類**：指以酒精、釀造酒或蒸餾酒為基酒，加入動植物性輔料、藥材、礦物或其他食品添加物，調製而成之酒精飲料，其抽出物含量不低於2％者。

七、**料理酒類**：指以穀類或其他含澱粉之植物性原料，經糖化後加入酒精製得產品為基酒，或直接以酒精、釀造酒、蒸餾酒為基酒，加入0.5％以上之鹽，添加或不添加其他調味料，調製而成供烹調用之酒；所稱加入0.5％以上之鹽，係指以CNS6246N6126醃漬食品檢驗法，每一百毫升料理酒含0.5公克以上之鹽。

八、**酒精類**：指下列含酒精成分超過90％之未變性酒精：

㈠**食用酒精**：以糧穀、薯類、甜菜或糖蜜爲原料，經發酵、蒸餾製成含酒精成分超過90％之未變性酒精。

㈡**非食用酒精**：前項食用酒精以外含酒精成分超過90％未變性酒精。

九、**其他酒類**：指前八項以外之含酒精飲料。

進口酒類除酒精類外，得以海關核定放行所適用之進口稅則號別貨名標示產品種類。

第六節　餐旅館消防安全設備法規

壹、法源與主管機關

民國96年1月3日修正公布之「消防法」共分總則、火災預防、災害搶救、火災調查與鑑定、民力運用、罰則及附則7章47條。依據第3條規定，消防主管機關，在中央爲內政部，在直轄市爲直轄市政府，在縣（市）爲縣（市）政府。內政部又依該法第46條規定，於民國94年3月1日訂定該法施行細則，根據細則第2條規定，該法第3條所定消防主管機關，其業務在內政部，由消防署承辦；在直轄市、縣（市）政府，由消防局承辦。在縣（市）消防局成立前，前項業務暫由縣（市）警察局承辦。

該法第7條第1項規定，依「各類場所消防安全設備設置標準」設置之消防安全設備，其設計、監造應由消防設備師爲之；其裝置、檢修應由消防設備師或消防設備士爲之。內政部據此於民國97年5月15日訂定發布「各類場所消防安全設備設置標準」。該法第38條規定，違反第7條第1項規定從事消防安全設備之設計、監造、裝置及檢修者，處新台幣1萬元以上5萬元以下罰鍰。該法第13條第1項規定，一定規模以上供公眾使用建築物，應由管理權人，遴用

防火管理人，責其製定消防防護計畫，報請消防機關核備，並依該計畫執行有關防火管理上必要之業務。因此該法施行細則第13條規定，該法第13條第1項所稱一定規模以上供公眾使用建築物範圍如下：

一、電影片映演場所（戲院、電影院）、演藝場、歌廳、舞廳、夜總會、俱樂部、保齡球館、三溫暖。

二、理容院（觀光理髮、視聽理容等)、指壓按摩場所、錄影節目帶播映場所（MTV等）、視聽歌唱場所（KTV等）、酒家、酒吧、PUB、酒店（廊）。

三、國際觀光旅館。

四、總樓地板面積在500平方公尺以上之旅（賓）館、百貨商場、超級市場及遊藝場等場所。

五、總樓地板面積在300平方公尺以上之餐廳。

六、醫院、療養院、養老院。

七、學校、總樓地板面積在200平方公尺以上之補習班或訓練班。

八、總樓地板面積在500平方公尺以上，其員工在30人以上之工廠或機關（構）。

九、其他經中央主管機關指定之供公眾使用之場所。

「各類場所消防安全設備設置標準」第12條各類場所按用途分類時，將觀光旅館、飯店、旅館、招待所（限有寢室客房者）、餐廳、飲食店、咖啡廳、茶藝館等列為甲類場所。鑑於近年來旅遊事故紛傳，其中很多不幸事故大都因為餐飲旅館疏忽消防設備與安全，因此特列專節介紹，期與業者、旅客共同遵守，注意防範，做好零缺點的旅遊安全。然而「各類場所消防安全設備設置標準」，全文共分5編239條，可謂巨細靡遺，不厭其煩，但本書將僅擷取與餐飲旅館有關者加以介紹。

貳、消防防護計畫

「消防法施行細則」第15條規定,「消防法」第13條所稱消防防護計畫應包括下列事項:

一、自衛消防編組:員工在10人以上者,至少編組滅火班、通報班及避難引導班;員工在50人以上者,應增編安全防護班及救護班。

二、防火避難設施之自行檢查:每月至少檢查一次,檢查結果遇有缺失,應報告管理權人立即改善。

三、消防安全設備之維護管理。

四、火災及其他災害發生時之滅火行動、通報聯絡及避難引導等。

五、滅火、通報及避難訓練之實施;每半年至少應舉辦一次,每次不得少於4小時,並應事先通報當地消防機關。

六、防災應變之教育訓練。

七、用火、用電之監督管理。

八、防止縱火措施。

九、場所之位置圖、逃生避難圖及平面圖。

十、其他防災應變上之必要事項。

遇有增建、改建、修建、室內裝修施工時,應另定消防防護計畫,以監督施工單位用火、用電情形。

參、各類場所消防安全設備

所謂各類場所消防安全設備,係指依「消防法」第6條第3項規定訂定之「各類場所消防安全設備設置標準」第7條,各類場所消防安全設備如下:

一、**滅火設備**:指以水或其他滅火藥劑滅火之器具或設備。第8條又明確列舉包括滅火器、消防砂、室內消防栓設備、室外消防

栓設備、自動撒水設備、水霧滅火設備、泡沫滅火設備、二氧化碳滅火設備、乾粉滅火設備。

二、**警報設備**：指報知火災發生之器具或設備。第9條又明確列舉包括火警自動警報設備、手動報警設備、緊急廣播設備、瓦斯漏氣火警自動警報設備。

三、**避難逃生設備**：指火災發生時為避難而使用之器具或設備。第10條又明確列舉包括：

　　㈠**標示設備**：出口標示燈、避難方向指示燈、觀眾席引導燈、避難指標。

　　㈡**避難器具**：指滑臺、避難梯、避難橋、救助袋、緩降機、避難繩索、滑杆及其他避難器具。

　　㈢**緊急照明設備**。

四、**消防搶救上之必要設備**：指火警發生時，消防人員從事搶救活動上必需之器具或設備。第11條又明確列舉包括連結送水管、消防專用蓄水池、排煙設備（緊急昇降機間、特別安全梯間排煙設備、室內排煙設備）、緊急電源插座、無線電通信輔助設備。

五、**其他經中央消防主管機關認定之消防安全設備。**

肆、滅火器及公共危險物品等場所之滅火設備

　　該標準第14條規定，下列場所應設置滅火器：

一、甲類場所、地下建築物、幼稚園、托兒所。

二、總樓地板面積在150平方公尺以上之乙、丙、丁類場所。

三、設於地下層或無開口樓層，且樓地板面積在50平方公尺以上之各類場所。

四、設有放映室或變壓器、配電盤及其他類似電氣設備之各類場所。

五、設有鍋爐房、廚房等大量使用火源之各類場所。

六、大眾運輸工具。

　　該標準第197條規定，公共危險物品等場所之滅火設備分類如下：

一、第一種滅火設備：指室內或室外消防栓設備。

二、第二種滅火設備：指自動撒水設備。

三、第三種滅火設備：指水霧、泡沫、二氧化碳或乾粉滅火設備。

四、第四種滅火設備：指大型滅火器。

五、第五種滅火設備：指滅火器、水桶、水槽、乾燥砂、膨脹蛭石或膨脹珍珠岩。

伍、出口標示燈及避難方向指示燈之設置

　　依該標準第146-3條第一項規定，「出口標示燈」應設於下列出入口上方或其緊鄰之有效引導避難處：

一、通往戶外之出入口；設有排煙室者，爲該室之出入口。

二、通往直通樓梯之出入口；設有排煙室者，爲該室之出入口。

三、通往前二款出入口，由室內往走廊或通道之出入口。

四、通往第一款及第二款出入口，走廊或通道上所設跨防火區劃之防火門。

　　依同條第2項規定，「避難方向指示燈」應裝設於設置場所之走廊、樓梯及通道，並符合下列規定：

一、優先設於轉彎處。

二、設於依前項第一款及第二款所設出口標示燈之有效範圍內。

三、設於前二款規定者外，把走廊或通道各部分包含在避難方向指示燈有效範圍內，必要之地點。

　　該辦法第146-4條規定，出口標示燈及避難方向指示燈之裝設，應符合下列規定：

一、設置位置應不妨礙通行。

二、周圍不得設有影響視線之裝潢及廣告招牌。

三、設於地板面之指示燈，應具不因荷重而破壞之強度。

四、設於可能遭受雨淋或溼氣滯留之處所者，應具防水構造。

　　該辦法第146-5條第1項規定，出口標示燈及非設於樓梯或坡道之避難方向指示燈，應使用A級或B級；出口標示燈標示面光度應在20燭光（cd）以上，或具閃滅功能；避難方向指示燈標示面光度應在25燭光（cd）以上。但設於走廊，其有效範圍內各部分容易識別該燈者，不在此限。第146-7條第1項規定，出口標示燈及避難方向指示燈，應保持不熄滅。

　　為配合節能減碳政策，同條第2項規定，出口標示燈及非設於樓梯或坡道之避難方向指示燈，與火警自動警報設備之探測器連動亮燈，且配合其設置場所使用型態採取適當亮燈方式，並符合下列規定之一者，得予減光或消燈：

一、設置場所無人期間。

二、設置位置可利用自然採光辨識出入口或避難方向期間。

三、設置在因其使用型態而特別需要較暗處所，於使用上較暗期間。

四、設置在主要供設置場所管理權人、其僱用之人或其他固定使用之人使用之處所。

參考文獻

壹、書籍

交通部（2007）。《交通部年鑑》。台北：交通部。

交通部觀光局（2007）。《交通部觀光局統計年報》。台北：交通部觀光局。

交通部觀光局（2006）。《觀光法規彙編》。台北：交通部觀光局。

行政院大陸委員會（2006）。《大陸工作法規彙編》。台北：行政院大陸委員會。

許雅智（1991）。《觀光行政（政策）與法規》。台北：星光出版社，第三版。

李貽鴻（1991）。《觀光行政與法規》。台北：淑馨出版社，增訂再版。

楊正寬（2003）。《觀光政策、行政與法規》。台北：揚智文化公司，民國93年3月，第四版。

紀俊臣、楊正寬、林連聰（2008）。《觀光行政與法規》。台北：國立空中大學。

楊正寬（2007）。《觀光政策、行政與法規》。台北市：揚智文化公司，精華版四版。

容繼業（2006）。《旅行業理論與實務》。台北：揚智文化公司。

丘昌榮等（2001）。《政策分析》。台北：國立空中大學。

李允傑、丘昌泰（1999）。《政策執行與評估》。台北：國立空中大學。

李明寰（譯）（2002）。William, N. D. 著。《公共政策分析》。台北市：時英。

Chris, C. et al. (1993). *Tourism: Principles and Practice*. Pitman Publishing.

Christopher, H., Michael, H.(1984). *The Policy Process in the Modern Capitalist State*. Wheatsheaf.

David W. H. (1993). *Passport: An Introduction to the Travel and Tourism Industry*. South-Western.

David, J. (2001). *Government and Tourism*. Butterworth-Herinemann.

David, L. Edgell, Sr. (1990). *International Tourism Policy*. Van Nostrand Reinhold.

David, L. Edgell, Sr. (1999). *Tourism Policy: The Next Millennium*.

Sagamore.

Douglas, P. (1992). *Tourist Organizations.* Longman Scientific & Technical.

Edward, I. (1991). *Tourism Planning: An Integrated and Sustainable Development Approach.* Van Nostrand Reinhold.

Frank, M. (1971). *Toward a New Public Administration: The Minnowbrook Perspective.* Chandler.

Jack, R., James, S. B. (1984). *Politics and Administration: Woodrow Wilson and American Public Administration.* Dekker.

Norman, G.. C., Anthony, G.. M. (1988). *Hotel, Restaurant, and Travel Law* (third edition). NY: Delmar Learning.

Robert, W. M., Charles, R. G.. (1971). *Toward a New Public Administration: The Minnowbrook Perspective.* Edited by Frank Marini. Chandler.

Roy, A. C., Laura, J. Y., Joseph, J. M. (1999). *Tourism: The Business of Travel.* Prentice Hall.

Trevor, C. A., Trudie, A. A. (1998). *Tourism, Travel and Hospitality Law.* Lawbook Co.

Veal, A. J. (2002). *Leisure and Tourism Policy and Planning* (second edition). CABI Pub.

貳、網頁

行政院　http://www.ey.gov.tw/

法務部全國法規資料庫　http://law.moj.gov.tw/

法源法律網　http://db.lawbank.com.tw/

行政院大陸委員會　http://www.mac.gov.tw/

行政院文化建設委員會　http://www.cca.gov.tw/

行政院農業委員會　http://www.coa.gov.tw/

交通部觀光局　http://admin.taiwan.net.tw/

內政部入出國及移民署　http://www.immigration.gov.tw/

外交部領事事務局　http://www.boca.gov.tw/

行政院衛生署　http://www.doh.gov.tw/

行政院衛生署疾病管制局　http://www.cdc.gov.tw/

中華民國旅行業品質保障協會　http://www.travel.org.tw/profile/

台灣觀光協會　http://www.tva.org.tw/

中華民國觀光領隊協會　http://atm-roc.net/

中華民國觀光導遊領隊協會　http://www.tourguide.org.tw/

財團法人海峽交流基金會　http://www.sef.org.tw/

觀光行政與法規

作　　者/楊正寬

出 版 者/揚智文化事業股份有限公司

發 行 人/葉忠賢

總 編 輯/閻富萍

地　　址/台北縣深坑鄉北深路三段 260 號 8 樓

電　　話/(02)2664-7780

傳　　真/(02)2664-7633

　E-mail / service@ycrc.com.tw

印　　刷/鼎易印刷事業股份有限公司

ISBN / 978-957-818-892-1

初版一刷/1997 年 7 月

五版二刷/2009 年 9 月

定　　價/新台幣 750 元

國家圖書館出版品預行編目資料

觀光行政與法規 ＝Tourism administration and
law／楊正寬著. － 五版. -- 臺北縣深坑
鄉：揚智文化, 2008.10
　　面； 公分
參考書目：面

ISBN 978-957-818-892-1（平裝）

1.觀光行政 2.觀光法規

992.1　　　　　　　　　　　　　97019208